从灵光殿到武梁祠

从灵光殿到武梁祠

两汉之交帝国艺术的遗影

缪 哲 著

生活·讀書·新知 三联书店

Copyright © 2021 by SDX Joint Publishing Company.
All Rights Reserved.
本作品版权由生活·读书·新知三联书店所有。
未经许可，不得翻印。

图书在版编目（CIP）数据

从灵光殿到武梁祠：两汉之交帝国艺术的遗影 /
缪哲著 . — 北京：生活·读书·新知三联书店，
2021.10（2022.3 重印）
　　ISBN 978-7-108-07092-0

Ⅰ . ①从… Ⅱ . ①缪… Ⅲ . ①美术史 - 中国 - 汉代
Ⅳ . ① J120.934

中国版本图书馆 CIP 数据核字 (2021) 第 021589 号

特邀编辑	孙晓林	
责任编辑	杨　乐	
装帧设计	李　猛　杜英敏	
责任印制	董　欢	
出版发行	生活·讀書·新知 三联书店	
	（北京市东城区美术馆街东街 22 号 100010）	
网　　址	www.sdxjpc.com	
经　　销	新华书店	
印　　刷	天津图文方嘉印刷有限公司	
版　　次	2021 年 10 月北京第 1 版	
	2022 年 3 月北京第 2 次印刷	
开　　本	720 毫米 × 1020 毫米 1/16　印张 33.75	
字　　数	475 千字　图 381 幅	
印　　数	6,001–10,000 册	
定　　价	188.00 元	

印装查询 010-64002715　　邮购查询 010-84010542

献给先父（1931—2012）

塞壬唱的是什么歌?

阿基里斯躲在女人中时,

又取什么名?

这些问题固然费解,

但也非不可揣度。

 托马斯·布朗(1605—1682)《瓮葬》

What song the Syrens sang,
or what name Achilles assumed
when he hid himself among women,
although puzzling questions,
are not beyond all conjecture.

 Sir Thomas Browne (1605—1682), *Hydriotaphia*

致 谢

本书的写作与出版多蒙机构与友人的支持。2013年，应盖蒂研究所（The Getty Research Institute）之邀，我做客洛杉矶市，其间承罗泰（Lothar von Falkenhausen）教授督命，我第一次整理了书的思路，并在所内与加州大学洛杉矶分校（UCLA）艺术史系作了报告。2015年，复做客德国路德维希-马克西米利安大学（LMU）艺术史系与汉学研究所；应叶瀚（Hans van Ess）教授之托，我以"汉代的帝国艺术"为题，主持了四次讨论班，对思路做了深化。各文写作中，罗卫东教授、来国龙教授、王海城教授、张瀚墨教授、瞿炼博士与老友尚红科兄，或指教，或督促。哈佛大学Peter Der Manuelian教授、米兰大学Patrizia Piacentini教授，对书中所引埃及、近东的材料，多有垂教。书中重要图版，倩中国美术学院摄影系郎水龙先生代为拍摄、处理。浙江大学出版社郭彪兄扫描了大部分插图。济宁市文物保护中心、山东省石刻艺术博物馆、中国社科院考古所西安站、西安市考古研究院、江西省考古研究院、湖北省博物馆、湖南省博物馆、河北博物院、扬州博物馆、艾尔米塔什博物馆等多家收藏机构惠予图片版权。成书后，三联书店孙晓林女士谬施青眼，征及下走。李清淼先生代为调整了书内附的地图，李猛先生、杜英敏女士为本书做了整体设计。又年来"鸨羽肃肃，不能蓺稷黍"，幸赖我的同事楼可程先生、方志伟先生、梁颖女士、王坤博士多任繁剧，始偶得余暇，敷衍成书。对以上机构、友人的帮助，谨志感谢。

说 明

书内各章曾以五篇论文的形式,揭载于杂志或集刊,由于讨论的乃同一话题的不同侧面,难免相互征引。其所致的重复,书有删削,也有保留。盖如海德格尔所说,阐释之难,难在不谈整体,便难言部分;不说部分,又难见整体。这"阐释的循环"(hermeneutischer Zirkel),或"阐释的第二十二条军规",是保留重复的主要理由。其余修改乃结构的,或论证的,或修辞的。原《重访楼阁》与《从灵光殿到武梁祠》两篇,"本以语多,简策重大",今破为五章,曰《重访楼阁》《登兹楼以四望》《"鸟怪巢宫树"》《"实至尊之所御"》《从灵光殿到武梁祠》。余则悉仍其旧。也知马齿徒增,寸学无长。

为保持行文连贯,部分论证置于书后的注内。这与通行的写作方式,颇有异同。由此导致的阅读不便,祈读者谅解。

本书是计划中的三本书之一。余者一曰《汉代的奇迹——中国绘画传统的起源与建立》,一曰《穿儒服的肯陶尔——汉代的中外艺术交流》。惟人之患,在意恒多,世苦短。姑记素志于此,以自策励。

缪哲
2018 年夏 杭州

目 录

导 言 I

1. 纹样与状物 / 5
2. 意识形态 / 10
3. 宫殿与坟墓 / 13
4. 关于本书 / 16
5. 余话 / 21

第一章　孔子见老子 27

1. 各家所说的"孔子见老子" / 29
2. 各家所说的"孔子师项橐" / 41
3. "王者有师"义的"礼仪演出"与制度化 / 43
4. 《史记》之谬 / 46
5. 图像的证据 / 48
6. 古文的遗影 / 61
7. 结语 / 70

第二章　周公辅成王 71

1. 战国至西汉中叶的周公 / 73
2. 王莽时代的周公 / 80
3. 东汉的周公 / 94
4. 周公辅成王画像 / 99
5. 总结 / 107

第三章　王政君与西王母　　109
——王莽的神仙政治与物质—视觉制作
1. 王莽之前的西王母　/　111
2. 王政君与西王母　/　123
3. 王莽的物质—视觉制作与西王母图像　/　146
4. 余说　/　168

第四章　重访楼阁　　171
1. 汉代的建筑　/　176
2. 汉代建筑的意义　/　183
3. 汉代的建筑表现　/　189
4. 重访楼阁　/　209
5. 余说：官署还是宫殿？　/　223

第五章　登兹楼以四望　　225
——说孝堂山祠画像方案
1. 大王卤簿　/　233
2. 狩猎、宰庖与共食　/　238
3. 灭胡与职贡　/　260
4. 祀与戎　/　266
5. "王者有辅"与"王者有师"　/　270
6. 图画天地　/　271
7. 朝会图　/　272
8. 余说：谁是"大王"？　/　276

第六章 "鸟怪巢宫树" 279
——说《大树射雀图》

1. 《尚书》《春秋》之"野物入宫" / 281
2. "野物入宫"的汉代阐释与政治应用 / 282
3. "野物入宫"的新发明 / 285
4. 树—鸟—巢:神圣与俗常空间的交接 / 289
5. 大树射雀图 / 292
6. 一体父子祭祀同 / 297

第七章 "实至尊之所御" 301
——说灵光殿及其装饰

1. 灵光殿沿革与王延寿游鲁 / 304
2. 灵光殿的绘画方案 / 309
3. 灵光殿的木饰主题 / 326
4. 结语 / 331

第八章 从灵光殿到武梁祠 335

1. 武梁祠派画像 / 337
2. 武梁祠派画像方案的装饰主题 / 342
3. 宫殿、陵寝与祠堂 / 388
4. 结语:从灵光殿到武梁祠 / 397

附表1 孝堂山祠—武梁祠派主要主题与位置分布 / 402

附表2 武梁祠祯祥主题 / 408

注释 / 410

引用文献 / 478

插图目录 / 497

插图出处与简称 / 507

索引 / 510

导 言

如果课本可代表一领域的基本共识，那我们打开《中国绘画三千年》——一部广行中外的经典教材，看它是怎样描述中国绘画的起源的：中原的绘画，可溯源于边疆的岩画；继其后的，是史前中原的状物陶纹；此后中绝数千年，至东周复起：

> 所有这些早期的状物形式、风格与媒材（即史前岩画、陶纹等），皆促进了绘画在东周（前776—前256）——一个往往被称为文化复兴时代——的快速发展。[1]

这杂合不同传统而成的线性叙事，虽出于巫鸿之笔，但所代表的，乃是关于中国绘画起源的通说。或问边疆的传统，如何为中原共享？史前中原的状物陶纹，代表的是传统，还是传统的例外？倘为传统，则中绝数千年，又如何复起？[2] 这些问题，我须断数茎，也不得其解。似作者着眼的，并非经验的历史，而是普遍的人性。或在作者想来，状物——或西方称的"再现"——乃人性之常，故可如春草一样，随处而生。既然如此，便无所谓"绘画起源"的问题。[3]

人性中有"状物本能"，是人人都同意的。[4] 但一种天性获得集体性实现，进而确立为文化制度，或曰"传统"，则是普遍的人性与具体的社会机制相协商的结果。换句话说，任何文明绘画传统的起源，都是具体的历史问题，而非普遍的人性问题。理解历史，自需要反思我们与研究对象所共有的人性，但历史之为历史，乃在于有意识去观察这人性被实现为"具体"（particularity）的机制与过程。[5] 从这角度说，言中国绘画起源而举边疆岩画，或史前的陶纹，便是历史研究的失败自供。因为在这叙事中，历史已被化约为其生理或心理机制了。

说来气馁的是，学术并不总是进步的。如早在《中国绘画三千年》成为大学标准读物的三十年前，罗越（Max Loehr，1903—1988）即摆脱了这陈旧的生理—心理还原史观（bio-psychological reductionism），努力从历史角度理解中国绘画的起源：[6]

> 综观中国艺术的历史，可以说商周青铜艺术主要是纯纹样的。它是状物艺术产生之前中国艺术的典型代表；状物艺术则关注现实，并依赖现实。这由纹样向状物的转折，乃发生于汉代。当这一刻来临时，纹样艺术——迄当时为止最重要的艺术——便屈居下位，并开始停滞；与此同时，青铜器（传统）也结束了。[7]

这一观察，十年后罗越又表述于他的《中国大画家》一书：

> 中国艺术不始于状物，而始于数千年前的纹样设计；这设计是师心自运的，未尝受模仿自然所必加的羁绊。大约至西汉时代（前206—8），这师心自运的"形式自由"，方让位给以呈现眼中物象为动机的"形式不自由"，进而导致了中国艺术的命运性转折。这以应物的形式呈现外在现实的艺术，对人的视觉知识与想象皆提出了空前的要求；对当时的先锋艺术而言，这要求是如此之甚，以致那久无对手的纹样设计的老传统，便不可避免地被斥逐于旁。[8]

文中的"纹样"与"状物"，倘我们理解为制度化的文化传统，而非即兴的人性流露，罗越的观察，便恰符合考古材料所呈现的中国艺术的发展节奏。遗憾的是，罗越那双曾辨析出商代青铜风格演变序列的锐眼，在此仅投了匆匆一瞥，对这转化的细节、机制，未做详密观察。[9] 随着他所代表的老一代艺术史家的离去，中国艺术史上的这一革命性转折，即纹样传统的结束，绘画传统的诞生，不仅未获得进一步探讨，从艺术、社会、文化、认知等角度，乃至作为一个艺术史问题，也渐消泯于早期中国研究的学术视野了。[10] 上举《中国绘画三千年》的表述，便是其体现。

如五十年前罗越观察的，作为制度化的文化传统，中国绘画源于战国，确立于汉代。从大的节奏说，这所体现的，乃是商周纹样传统向汉唐状物传统的革命性转折。[11] 如罗越所说：

> 这转折并非自动而有。它是文化苦搏的成就。在这里，艺术家须与先前的成就做理性的、批判性对话，始可确立其自身。

图 I
殷墟漆器雕板印影
纵约12厘米,横约90厘米,
安阳侯家庄第1001号大墓出土;
《殷墟》,图版第一

这"苦搏"的成就,不仅是中国艺术史,也是中国认知史的革命性事件,在体现于艺术的同时,也体现于当时的社会、思想、文学与科技,故可谓中国文明史上最大的创新与转折之一。[12] 罗越对这转折的发露,虽过去半个世纪,但辨析其形式的转折之迹,揭示转折背后的社会、政治与文化机制,如今仍是早期中国研究的基本问题。关于前者,即形式的转折,我在浙江大学艺术与考古博物馆出版的《汉唐奇迹》展览图录中,粗有勾勒,[13] 并将在撰写中的《汉代的奇迹》一书中作详论;本书收录的文字,则是就后者——即转折的文化机制与意识形态动力所做的初步探讨。

1. 纹样与状物

纹样是自成秩序的艺术。在艺术家心里,其施刻或施绘的面乃二维性平面;形式要素的组织,主要遵从对称、平衡、重复、呼应、连续、中断等抽象的设计原则,不意图与现实相匹配〔图 I〕。[14] 状物绘画——或西方称的再现艺术(representational art)——则相反:其施绘或施刻的面被想象为空间;除平面二维外,它又试图——或成功,或不成功——"虚拟"一深度之维;形式的要素与组织,亦旨在匹配现实,如狩猎、采桑、乐舞等〔图 II.1-2〕。对未因社会分工而个人化(individualism)的古代社会而言,由纹样向状物的转折,意义固远甚于现代西方艺

图 II.1

图 II.1
宴乐狩猎豆
高30.7厘米，
战国早期，河北平山出土，
河北省文物研究所藏；
河北博物院惠予图片，
收入《铜全集》9，一五三

图 II.2
图 II.1 线描
河北博物院惠予图片

术由写实向抽象的转折。[15] 盖后者所代表的，主要是艺术的内部事件，前者则是一文明集体认知的转向，即力图使人造的秩序与经验的观察相匹配。

但任何艺术传统的建立，都不仅是心理认知事件，或形式的自我演化，而必然通过与具体情境的协商展开。这种协商，又或强化、或弱化、或改变、或扭曲形式的内在动势。从考古遗物看，状物绘画在战国秦汉间的发展，似也体现了类似的模式。如纹样向状物的转折，虽始于战国初，[16] 然迟至西汉中叶，或因社会情境的约束，状物与纹样始终是相纠结的，如杂合二者于一图〔图 III.1-3〕，或状物的纹样化〔图 IV.1-2〕，或纹样的状物化〔图 V〕。关于后者，我们可借罗越的观察来描述：

> 仔细观察，便知这图样其实是一条龙……但不同寻常的是，它部分是生物，部分是纹样的；其形象虽含混，却仍有充满生命的外观……从本质上说，这是一个获得了生命的纹样。[17]

描述虽针对具体的龙纹，但解作对这一时期艺术性质的总归纳，亦无不可：创作的动机，仍摇摆于纹样与状物之间。这一点，或又与当时艺术的功能相适切。盖战国艺术的赞助者，或列国的统治者，原无甚意识形态，惟以"力政"、陵越为追求；[18] 故除维持老的礼面外，艺术的主要功能，便是显示地位与财富，亦即包华石总结的：

图 III.1

图 III.2

图 III.3

图 III.1
漆酒具盒
高28.6厘米，长64.2厘米，
宽24厘米，
战国晚期，
湖北天星观2号楚墓出土，
湖北省博物馆藏；
湖北省博物馆惠予图片，
收入《天星观》，彩图三七

图 III.2
图 III.1 线描
箭头所示部分为图案中插入的
状物形象；
《天星观》，图一二三

图 III.3
**图 III.1 纹样中插入的
状物形象**
《天星观》，图一二四

图 IV.1
彩绘人物车马出行图圆奁
高10.8厘米，直径27.8厘米，
战国晚期，湖北包山2号墓出土，
湖北省博物馆藏；
湖北省博物馆惠予图片

图 IV.2
图 IV.1 车马局部展开
湖北省博物馆惠予图片

图 IV.1

图 IV.2

图 V
四龙纹镜
直径14.2厘米，
战国晚期，
上海博物馆藏；
《练形》，图18

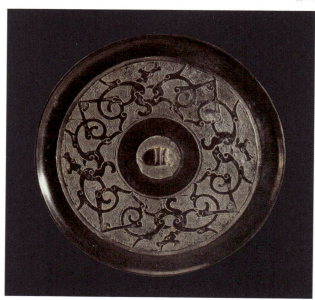

图 V

> 人造品（artifacts）从不是中性的。材料有贵贱，花费的劳动有多少，所需的技巧、知识与匠意有高低。这便为社会价值的尺度，提供了物质的模板。通过风格的提炼，社会价值便投射于物质尺度了。[19]

即材料的珍稀、工艺的复杂与风格的繁复，乃是显示地位与财富——或资源控制能力——的重要手段。而这些，也恰是战国艺术的主要倾向。如仅就装饰图案而言，由于纹样不受"模仿必加的羁绊"，有"师心自运的自由"（罗越语），最易呈现工艺的复杂与风格的繁复，因此也最易成为"投射"地位与财富的物质尺度。状物绘画源于春秋战国之交，但终战国二百余年，始终未脱其纹样倾向，揆情度理，原因或在于其功能所加的摩擦。[20]

战国艺术以楚风格为主导。其摇摆于纹样与状物的倾向，并未随西汉的建立而亡，而转为汉初的艺术所继承。[21] 原因固是高祖与功臣皆楚人，好楚风，但尤为重要的，或是朝廷尚无为、崇黄老。按黄老是统治术，与狭义的"意识形态"，性质原不尽同；而且按黄老的逻辑，艺术也只有消极的意义，即"奢靡多事"。这样汉初的艺术，便主要延续了楚艺术的惯性（从这一角度说，"汉代的艺术"又不必与"汉代艺术"同义）。尽管如此，战国以来不断积蓄的状物"动势"（momentum），仍持续有发舒。如原抽象的纹样，便往往应其流动之势，变形为不同的状物要素。如罗越《中国大画家》所观察的一例〔图 VI.1-2〕：

> 纹样与状物形象的奇异组合，也见于几件青铜管的嵌金银装饰。传统的"云纹"，在此担当了（人物活动）的风景背景。如东京艺大所藏青铜管的一节装饰，便刻画了一虎猎山中的场面。其中构成台地或山丘的线条，便抽绎于纹样，唯被重新改造，并赋予了新的功能。[22]

在之前的《中国艺术中的纹样之命运》一文中，罗越也谈到了此例：

> 在呈现为悬崖与植被的曲线间，设有奔鹿、野兔、熊、孔雀与飞翔的鸟，有骑手作"安息射"状，方持弓瞄向马后袭来的虎。……动物是全新的，山坡则抽绎于战国的龙纹……这一迷人的设计，尽管目的、效果仍是纯装饰的，但再现的程度，已稍稍超过了纹样之所许，——尽

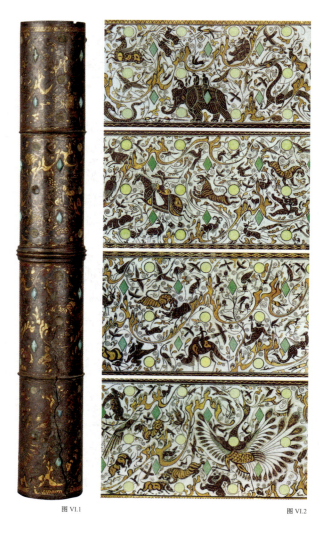

图 VI.1
错金车盖柄
高26.5厘米，直径3.6厘米，
约西汉武帝时期，
河北定州三盘山出土；
河北博物院惠予图片

图 VI.2
线描展开图
Thorp, 2006, fig.4.25

管还未远到"状物图画"的程度。这一设计，可谓暴露了中国艺术在刻下（西汉初）的处境：战国的纹样传统，已来日无多也。[23]

然则至西汉初中叶，或因形式的内在动量，由纹样向状物的转折，已进入了其"破局点"。惟一欠缺的，乃是"合法性的东风"。

2. 意识形态

综合考古与文献记载，可知由纹样向状物的转折——或中国绘画传统的确立，乃是西汉中后叶始告完成的。这一新的传统，是战国以来所积蓄的再现动量与此时期政治、社会需求相趋同的结果。盖武帝黜百家、尊儒术为"官学"后，汉代始逐渐获得其意识形态。不同于汉初推尊的黄老，意识形态并非隐秘的、为君主独占的统治术，而是一种贯穿性的"文化系统"（cultural system）。[24] 由于目的是塑造、整齐全体社会成员的价值，意识形态的首要特征，便是内容的公共性，与阶层的贯穿性。[25] 这两个特点，又赖传播而得。这是古今中外一切意识形态的共有特征。传播的主要手段，则无外两种：言说的，与物质–视觉的。故随着意识形态的建立，艺术便于武帝之后，渐获得了新的功能：意识形态塑造、呈现与推广的手段。[26]

武帝启轫的意识形态，是一套庞大、复杂的语义结构。它的目的，乃是通过宇宙—历史框架的构建，呈现作为其中心的汉帝国。[27]概略地说，这框架由众多要素所构成，不同的要素之间，则呈结构—功能主义的互文关联（intertextuality）。结构的主体，是天与历史；二者一从本体论、一从现象学角度，定义了作为其中心的汉家统治。结构的其他要素，又悉由中心延伸而来，如：1)君主的宇宙与人间义务（"则天"与"稽古"）；2)以君臣、父子、夫妇为核心的人伦关系（"天"与"古"定义的社会规范）；以及 3)帝国的中心与四方关系（天命权力的应用）。从构建的目的说，这体系在于提供一套抽象的原则，以整齐价值，创造共识。但与任何权力—意识形态体系一样，它只有人格化，方可被看到；只有被象征，才可被热爱；只有被付诸视觉的想象，始能被理解。[28]而这一要求，又恰与这意识形态的基础，即五经阐释学的性质相趋同。[29]盖五经虽曰"五"，各经也有不同的阐释流派，或汉称的"家法"，阐释的策略，却大体如一。据经生自己的说法，这策略乃孔子所亲定，所谓：

　　　　我欲载之空言，不如见之于行事之深切著明也。[30]

"空言"指抽象的原则，或经学称的"大义"，"行事"则指古之行为。然则据孔子自述，他的作经（《春秋》），原是以拟象和叙事为策略的。扼要地说，不同于宋明理学之言玄理，或清代经学之考字义，汉代的经学，无论今文、古文或谶纬，莫不以叙事为其主要策略。《春秋》公羊家的"借事明义""借事托义"等阐释原则，所言皆此。[31]这样经学意识形态的呈现方式，便纯然是拟象与叙事的。如天被拟人为（anthropomorphize）与人间朝廷对应的权力结构。其中北极为帝，列宿为臣，次要的星宿，则或为"帝"的礼仪设施如宫庙，或其礼仪用具如车马等。历史也如此：由于被理解为"天"通过其"世俗对跖"（secular antipode）——即君主——实现天之意志的时间过程，经学理解的历史，便归约为不同家族的代表——三皇五帝——"应期"统治的叙事。[32]至于如今人所理解的，历史乃非人格化的社会力量——如制度机制、社会结构、经济基础、上层建筑——相互动的结果，是汉人所不知的。晓谕此义，始足与言汉画像中的古帝王。盖如罗马的克里奥一样〔图VII〕，汉代古帝王画像所表现的，并非今理解的历史故事，而是本体意义上的历史本身。[33]至

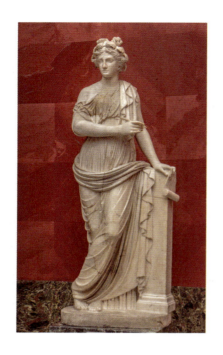

图 VII
克里奥（Clio）雕像
2世纪，
艾尔米塔什博物馆藏；
艾尔米塔什博物馆惠予图片

于二者外的其他要素，则又呈现为以君主的政治—礼仪身体为中心的仪式演出，如祭祖先（君主义务）、亲蚕织（后妃义务）、服四夷、化远人等（帝国中心与四方关系），可知皆有叙事的特点。要之不仅形式上，战国以来的"再现意志"与汉代意识形态的呈现方式相趋同，在内容上，也获得了连贯的、可辩护为"正当"的图像志方案。张彦远称"画者，成教化，助人伦，穷神变，测幽微"，即是以此。这"形式的趋同"与"内容的正当"，便是商周纹样传统向汉唐状物传统转折的首要动力。

汉代意识形态的构建，原非一日之功。概略地说，这构建始于武帝（前141—前87），加速于元（帝）成（帝）（前49—前7），完成于王莽（前1—23），并为东汉诸帝所继承。根据意识形态的"利益"（interests theory）与"张力"说（strain theory），[34] 武帝的努力近于前者，即以意识形态为武器，确立汉家统治的神圣，并有效推行其内外政策。[35] 元成的构建近于后者，即纠正武宣以来因过度"有为"所蓄积的社会—心理的失衡。王莽的构建，则近于二者之杂糅，即一面释放因篡位所导致的社会—心理之紧张，一面推进其篡位事业。[36] 由于与武帝或元成不同，王莽遭遇的，乃政治的经典难题——合法性，故无论强度还是系统性，王莽的构建皆甚于以前。上举以"则天—稽古"为中心的经学意识形态，以及作为其体现的礼仪与制度，便悉完成于王莽之手。构建如此，呈现、传播也一样。如本书《王政君与西王母》一章所说的：

> 与他的同代人——罗马执政奥古斯都一样（前63—14），王莽（前45—23）是古代世界最致力于物质兴作的君主之一。盖两人遭遇的，都是"合法性"这一经典难题，故如何令人信服其篡汉之合法，便构成了王莽物质兴作的重点。如亚里士多德所说，一套有效的说服，须同时诉诸三种因素：人格（ethos）、情感（pathos）与论据（logos）。设我们把元始以来王莽自任周公、自我神化及

自命古圣人后裔的种种行为，定义为其"人格"的塑造，其兴作的物质，便一方面可定义为"论据"，另一方面，亦可定义为他（ethos）与观众（pathos）作主体互动（inter-subjective interactions）的空间。这使得其无形的合法性辩说，获得了可见的形态；原粗鄙的、挑战观众认知的政治难题，也被物质所散发的美学光晕（aura）柔化并消解。总之，王莽之前的物质兴作（如从高祖至武帝），若我们称为一套"语义系统"（semantic system），以传达、申明、肯定为目的，王莽的物质兴作，则是一套"修辞系统"（rhetoric system），其目的是提出问题，并作说服性解答，以推进其政治与意识形态事业。

据《汉书》，为推进其事业，王莽兴作的礼仪建筑与设施，竟多达一千七百余所〔图 VIII、图 IX.1-2〕！其规模与精美程度，[37] 可方驾他的同代人、罗马皇帝奥古斯都。[38] 王莽败后，其礼制与意识形态的遗产，仅被洗去浮色，实质的框架与内容，则一并为光武、明（帝）章（帝）所继承。由于新都洛阳原属一地方城市，设施不周用于国都的政治、行政与礼仪之需，故从光武即位起，东汉便逐步启动了新都的大规模营建。如建武元年（公元 25 年）起郊坛，四年立太学，十四年起南宫前殿。建武二十年后，随着天下底定，营建便日趋繁密；至明帝作南宫，起明堂，立辟雍、灵台、世祖庙等大型礼仪建筑的时代，新都洛阳的营建便抵达高潮了〔图 X〕。总之，从王莽至明帝近一个世纪间，中国经历了秦皇汉武之后、隋唐统一之前最大的建筑兴作浪潮。[39] 可想见的是，为凸显、强化或清晰地表述寓于建筑中的政治与意识形态信息，其中的重要兴作，当必伴以大规模的装饰与绘画；武帝以来的绘画，亦必应当时礼制与意识形态之需，被改造、整合并系统化。或许从这一刻开始，汉代始获得了与其伟大相匹配的艺术，中国也因此确立了其状物性的绘画传统。[40]

3. 宫殿与坟墓

汉代状物绘画的首要载体，是宫室（或礼仪设施）之墙壁、内设的屏风与可折卷的丝帛等。其见于史载者，有武帝为晓谕霍光命制作的"周公负成

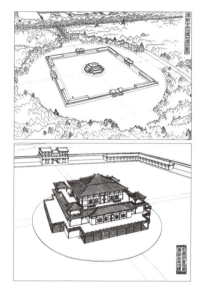

图 VIII
王莽明堂复原图
王世仁,1963,图二〇、二一

图 IX.1
王莽九庙复原图
杨鸿勋,2009,图二五七

图 IX.2
九庙遗址瓦当
分别为18.1厘米、18.4厘米、19厘米、18.5厘米;
中国社科院考古所西安站惠予图片

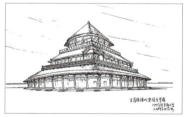

图 X
洛阳明帝明堂复原图
杨鸿勋,2009,图二八三

王",刘向父子命黄门画署制作的列女、列士屏风与王延寿所观览的灵光殿壁画等。由考古遗存可推知的朝廷制作,则有两汉之交的"三皇五帝图""周公辅成王""孔子师老子""西王母图"与"浪井图"等。无论形式、内容、品质还是数量,这类制作必代表了当时绘画的"正典"(canons)。惟土木、丝帛不耐久,汉朝廷的绘画制作,今已扫地无余。[41]

在汉代,死亡是生理的事实(biological fact),而非仪式—心理的事实(ritual-psycological fact)。如亲属,尤其长辈如父母之死,在仪式心理上,便不是"死",而是"如生"。从认知角度说,"如生"并非真实的"生",而是虚拟的"生"[42]。由于"如生",亲人的瘗骨之所,在仪式心理上,便应"如宅"。对君主而言,由于其身体不仅是生理的,也是政治—礼仪的,故"如宅"之宅,即大体对应于其身体的两元;[43] 这样便有掩埋其生理身体的墓,与祭祀其政治—礼仪身体的寝;二者合称"陵寝"。其中"寝"又由两部分组成:其名"寝"者,"如"他办公的殿;其称"便殿"者,"如"其燕居之寝。由于是"如"或伊利亚德意义上的"模仿的"(mimetic),宫殿的用具、装饰、绘画等,或便根据"如生"的原则,在重新组织、调整后,被移置、移绘于陵寝。就绘画而言,其最易想见的调整之一,当与君主的身体有关。盖宫殿绘画的意义,乃源于君主生理身体与礼仪身体的合一。换句话说,其政治—礼仪身体所依存的生理身体,乃是宫殿绘画所呈现的视觉—语义方案的焦点。但在"如宫"的陵寝中,其生理身体是"不在"的(physical absence),为维持陵寝绘画的意义,或防止其意义结构的溃散,这不在的身体,便当虚拟出来。由考古出土与文献记载看,这虚拟似可通过两种途径:1)设帷帐或几坐;2)图绘君主形象。[44] 这"如"宫殿之绘画惟略有调整的陵寝绘画,便当是宫室之外汉代绘画的主要类别。惟与宫殿一样,陵寝亦多为土木构,其中的绘画,今也扫地无余了。[45]

陵寝"如"宫之意,汉代既体现于帝陵,也以较低的礼仪尺度,体现于诸侯王陵。承战国余绪,汉代诸王俨然君主,故从礼面说,其身体也有生理与政治—礼仪的两元。除此外,则无论官阶高低或有无,都只是私人而已,只有生理的身体,无政治—礼仪的身体。如与巨公显卿有关的礼仪,便皆与其暂时所据的"制度位点"(institutional loci)有关,而非与其身体有关。尽管如此,或师陵寝"如"宫之意,巨公显卿死后,也往往墓上作祠。祠之所

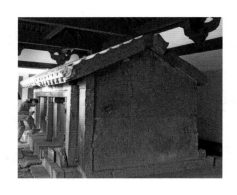

图 XI
济南长清孝堂山祠
作者拍摄

"如",尽管应为其宅,而非帝王之宫,但如人类学在归纳不同民族的墓葬礼仪时所发现的,墓葬中的象征,往往是对死者身份的理想表达(idealised expression),殊不必指向其实际的社会地位。换句话说,"张皇"(to aggrandise)死者的社会地位,乃人类不同文明墓葬传统的常数。⁴⁶ 汉代也不例外。故巨卿显公造祠时,适度参照帝(王)陵寝的设计,以自我"张皇",固不难想见——只要程度不越礼。如具体到壁画而言,公卿的生宅虽未必有,其祠堂或阴宅则未必无。⁴⁷ 这一类制作,当是宫室、陵寝之外汉代绘画的一次要类别。惟公卿祠堂也多木构,历两千年而下,亦悉吞噬于时间的牙齿了。⁴⁸

公卿之于帝(王)如此,中下层平民也一样;其身体是生理的,并无政治或礼仪性。其中较奢侈的祠堂,亦当为木构,资力不及的中产之家,可做小型的石祠。⁴⁹ 金石寿久,故考古所获中,便数见东汉的小石室〔图 XI〕。或师帝陵、王陵与公卿祠设绘画之意,这些石祠中,亦偶有刻绘的画像。⁵⁰ 画像的原则,也与上举人类学的归纳符同:尽可自我张皇,以表达其理想的社会地位。⁵¹ 如山东孝堂山石祠画像中,便有驾乘皇家卤簿,或服四夷、来远人的祠主形象。若云祠堂的画师所以作此,乃因亲见过这些皇家的礼仪演出,我料读者必斥为"无稽"。那么问题是:这类画像是哪里来的?最易想见的答案,便是或直接、或间接剿袭于皇家的制作。⁵² 若此说通,汉代的朝廷绘画——或汉代绘画的"正典"——固无遗存,然借助其在中下层祠堂的遗影,其大致的轮廓,或可抵掌一谈。⁵³

4. 关于本书

收入本书的,是过去十年我陆续发表的一组论文;撰写时虽单独成篇,但探讨的是同一问题,故合为一部专书读,亦无不可。这个问题是:如何利用东汉鲁中南的民间画像,复原两汉之交的宫廷绘画,

并借所复原的内容,揭示中国艺术由纹样向状物转折的观念与制度动力。为便于理解,兹就本书的缘起粗作一说明。

大约 15 年前,我因书画不易观,决定以汉画像做博士论文的选题。记得初动此念时,我方去往南京。车至济南后,我临时下车,行行寻至山东省石刻艺术博物馆。入门后第一眼看到的,便是图 XII 中的正面车马。在由编辑改行之前,我略读过一点希腊—罗马艺术的书,故见后的第一反应,便是以为这主题必源自奥古斯都复兴于罗马的一希腊主题,即西方艺术史所称的 front quadriga(正面刻画的四马战车;图 XIII)。又记得早年翻过的书中,有东汉权臣窦宪写给其亲信、西域长史班超的一札,内容为求购西方地毯。这一想,便有了第二个反应:这主题赖以输入的媒介,当是外来的奢侈品,疑非皇家、权贵不能有。随着后来眼见愈多,我从当地画像石中,又找见了更多的西来主题。这也构成了我后来博士论文的题目。但有个疑惑,当时始终不得解:这些造祠的下层平民,缘何得见皇家、权贵方得享用的外来奢侈品呢?递交论文后,我重理旧业,复读两汉史料,结果发现与西汉的分封不同,东汉诸王的分封,竟十之七八集中于鲁中南或其附近;而这一地区,又恰是汉代墓祠画像出现最早、最发达的地区。其中鲁国与东平国之始王,或生死皆享天子之礼,或死葬以天子之礼。由于这发现,我的兴趣,便转至当地民间祠墓与诸王陵寝的关联。在梳理史料并赴鲁中南实地踏勘后,我发现在平民造祠的当年,当地诸王及其亲属的陵寝,或少则数十,多则过百。其中大王如鲁王一系,今存者约二十座〔图 XIV、图 XV〕,小王如任城王一系,亦达八九座之多〔见图 8.64〕。倘计入今已消失的、介于诸王与百姓间的大量公卿祠堂如鲁峻祠〔图 XVI〕、孔彪祠,[54] 及中下层平民石祠如孝堂山祠与武氏丛祠等,那么东汉鲁中南地区由不同阶级的墓葬设施所构成的复杂、壮丽的墓葬景观,便栩然可想了。这些上、中、下层的墓葬设施,共处一地,共造于一时,征用的工匠,即使不来自同一作坊,也必处在同一社会网络。倘云这些不同阶层的墓葬设施,彼此是无互动、无关联的,那自然是历史想象的失败。这样的想象,便是本书的缘起。[55] 这样摸索下来,我的目光,最终便落到:1)东汉王延寿所记东汉鲁王灵光殿的壁画(已消失);2)以鲁王陵为代表的当地诸王陵寝(已消失;仅存大量遗址);3)济南长清孝堂山祠与嘉祥武氏丛祠

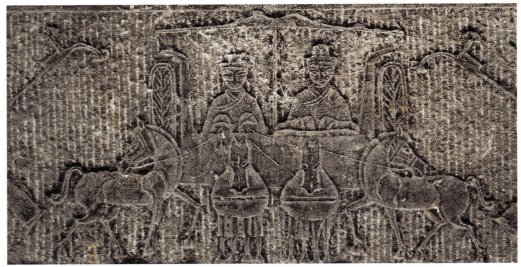

图 XII

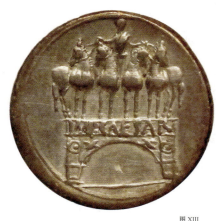

图 XIII

图 XII
嘉祥五老洼画像石局部
东汉早期；
山东石刻艺术博物馆藏；
作者拍摄；
收入《石全集》2，一三六

图 XIII
奥古斯都钱币凯旋门图案
耶鲁大学艺术馆藏；
耶鲁大学艺术馆惠予图片；
参看 BMCRE, 624

（部分犹存；本书称为"孝堂山祠—武梁祠派作坊传统"）。收入本书的，就是这十余年来摸索的结果。

细读王延寿的《鲁灵光殿赋》，谛审孝堂山祠—武梁祠派画像的内容，可知无论总的设计方案还是主题之构成，二者都大体雷同。如何解释这雷同，又如何解释部分主题的不雷同？我的方法，乃是从宫殿与陵寝的关系入手。盖如本书第七章所说，王延寿所见的壁画，最初是为光武驻跸而设的，此后又与其所附丽的宫殿一道，被赐予其长子——鲁始王刘强，作为其"天子加礼"的一组成。刘强去世后，明帝又葬以天子之礼，并参酌天子的陵寝方案，命设计、筑造了其陵寝。故武梁祠派与灵光殿壁画的雷同，我理解为武梁祠与"如灵光殿者"——即刘强陵寝——装饰的雷同；少量的差异，则理解为宫殿与陵寝性质的不同所致。盖除移绘灵光殿的绘画外，诸王陵寝的装饰中，亦当补绘替代鲁王礼仪身体的虚拟之"在"及其他的纪念性主题。若此说通，我们由武梁祠派上溯当地诸王陵寝、由诸王陵寝上溯诸王宫殿、由诸王宫殿上溯洛阳宫室，两汉之交朝廷

图 XIV

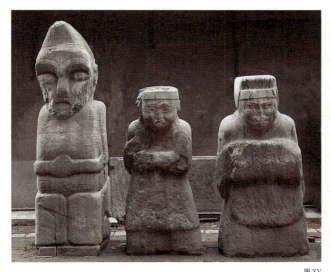

图 XV

图 XVI

绘画的基本轮廓,便大体可窥了。循此思路,我对孝堂山祠—武梁祠派的画像方案,做了系统综理,并集中探讨了下述核心主题:

1)天神出行仪仗:天帝图

2)地祇出行仪仗:山神海灵图

3)天人关系的索引:祥瑞—灾异图

4)历史的索引:三皇五帝三王列像

5)经义"王者有师"义的呈现:孔子见老子

6)经义"王者有辅"义的呈现:周公辅成王

7)"祭"的视觉体现:猎牲(狩猎)图与宰庖(含宴飨)图

8)"戎"的视觉体现:灭胡图与职贡图

9)君(后)臣之德的象征:忠臣孝子列士列女组像

图 XIV
曲阜市姜古堆村古墓
作者拍摄
疑为东汉鲁王陵之一

图 XV
东汉鲁王陵遗址石翁仲
左侧胡人高约2米,
曲阜陶落村发现,
山东石刻艺术博物馆藏;
杨爱国先生惠予图片

图 XVI
鲁峻碑
高285厘米,宽99厘米,
厚 26.5厘米,
东汉晚期,
济宁市博物馆藏;
济宁市文物保护中心胡广跃
先生惠予图片

10）王莽之后汉代意识形态重要组成：西王母图（含东王公）

11）作为方案中心的君主的虚拟之在：楼阁拜谒图与车马（卤簿）图

12）纪念东汉（光武）中兴的主题：大树射雀图（附及《起鼎图》）

执校前文对汉代意识形态的归纳，则知孝堂山祠—武梁祠派所呈现的视觉—语义结构，是悉合两汉之交以"则天—稽古"为中心的朝廷意识形态的。这契合的原因，我解释为"孝堂山祠—武梁祠派画像乃两汉之交帝国艺术的遗影"。为说明此义，我先后用五篇文字（本书析为八章），讨论了上述的核心主题，及各主题间的互文关联。兹依原发表的次序，撮述大意如下：

《孔子见老子》：主题所表现的是汉经学意识形态的"帝王有师"义。复据平阴画像以左丘明为仲尼首弟子之例，我推断画像的始作或改作，当与王莽至明章间朝廷的今古文之争有关。[56]

《周公辅成王》：主题的依据是王莽所立的《尚书》古文；始作或改作，当与王莽摄政称王有关。[57]

《重访楼阁》：据1）汉代建筑的表现语法，2）主题内设的语义提示（男女分隔，侍中执笏），3）主题所在的帝王脉络（君主卤簿、猎牲—宰庖—宴飨、服四夷—来远人），今通称的"拜谒"与"车马"主题，原当是表现君主的"虚拟之在"的（朝会与卤簿）。[58]

《从灵光殿到武梁祠》：比较灵光殿与孝堂山祠—武梁祠派的绘画方案，可知二者皆包括以下主题：1）天，2）祥瑞—灾异，3）山神海灵，4）古帝王列像，5）列士列女像。后者未见于前者的少量主题，疑出自诸王陵寝的纪念性内容。[59]

《王政君与西王母》：为证明其篡汉之合法，王莽对其姑母、元帝皇后王政君的生平作了系统构建。构建的核心，乃是将之塑造为西王母的人间对跖（mundane antipode）。其见于孝堂山祠—武梁祠派者，疑为王莽"神仙政治"的遗影。[60]

这样回到开头的问题：战国以来所积蓄的状物动量，是如何获得其观念与制度的合法动力，进而促成了中国艺术由纹样向状物的革命性转折呢？这五篇文字，固不足言"解答"，至云"稍得其绪"，则所敢信也。

下就本书的副题作一说明。副题之"帝国艺术"，乃取于英文的 imperial

art。这是西方艺术史研究的一术语,如古埃及、波斯、希腊化与罗马的艺术,西方便称为"帝国艺术"。这一术语,一方面固涉及帝国"中心"与"边缘"的呈现,但另一方面,它也是强调其所指涉的艺术类型的国家性、公共性与意识形态性。盖宫廷的视觉制作有很多,如有满足君主的个人玩好者(如晚清的"翡翠白菜"),也有服务于国家政治与意识形态者(如乾隆命作的《平定准噶尔回部战图》)。汉宫廷的物质—视觉制作,必也如此。从这个角度说,今通用的"皇家艺术"或"宫廷艺术",是不足以定义本书的主题的。我取"帝国艺术"者以此。又须说明的是,汉代的帝国艺术,自不限于绘画一端。如就呈现帝国的性格(pathos)或塑造帝国观众的情感(ethos)而言,两汉之交所兴作的建筑,[61] 便较绘画更有力,亦尤堪为汉代"帝国艺术"的代表,尽管其迹无存,对帝国意识形态的表述,亦未及绘画清晰、晓畅。本书以"帝国艺术"指称绘画,只是定义这绘画的性质,非欲涵盖当时"帝国艺术"的所有类型。最后可连类而及的,是书中引用了很多古代西方"帝国艺术"的例子。我引这些,非欲暗示它们影响了汉代,而只是想借助贝尔廷称的"目光移换"(Blickwechsel),[62] 更敏锐地观察汉代而已。

5. 余话

武氏祠或其所属的孝堂山祠—武梁祠派画像,是汉代研究的显学。宋代以还,中外学者为之所费的墨水,已成江海。[63] 20 世纪以来,除传统的金石—名物之学与新兴的考古学所做的奠基性工作外,[64] 这领域的重要进展,主要是由艺术史家做出的。这些进展,最初源于对风格的观察及伴随观察而生的困扰:作为山东画像的代表,武梁祠与朱鲔祠作于同时(东汉末),造于同地(鲁地),何以再现的技巧,却一"拙朴",一"发达"?对这差异的解释,"二战"前后是以风格史为视角的。如据索玻、费蔚梅的理解,武梁祠派所体现的,当为东汉初年的(皇家)风格,朱鲔祠则为晚期的风格。80 年代之后,由于艺术史的"社会史转向",这时间性的风格史视角,便为非时间性的功能主义视角所取代;二者风格的差异,亦不复有形式演化的意义,而是被赋予共时性的政治、社会与意识形态含义。这转折的奠基作之一,是包华石于

1991年出版、旋获美国列文森奖的《早期中国的艺术与政治表达》(1991)。[65] 书称以武梁祠为代表的鲁中南画像,乃东汉中产士人的独立创制;特点是形式拙朴,内容表现人伦世教。这两个特点,又是选择的结果;选择的动机,则是与风格写实("发达")、炫耀富贵的精英艺术立异(以朱鲔祠、打虎亭汉墓画像为代表),并借以表达对权贵、宦官集团的抗议与不满。回看西方的学术史,我颇疑包华石"二分"的框架,乃是受了50—70年代西方古代艺术研究中一流行理论的启发。[66] 这理论的萌芽,又可溯至上世纪初。如德国学者 Gerhart Rodenwaldt (1886—1945) 在上世纪20年代出版的《晚期罗马艺术潮流》一书中,便把古代罗马的艺术,一分为二为"写实的"希腊化艺术,与拙朴的、表达性的"人民艺术"(Volkskunst)。[67] "二战"后,原反纳粹的意大利共产党人、马克思主义学者 Ranuccio Bianchi Bandinelli (1900—1975),又将此理论完善为"统治者的艺术"(arte patrizia) 与"百姓的艺术"(arte plebea),进而在西方古代艺术史界造成了持久、深远的影响。[68] 但如80年代后的研究指出的,这一"二分"的分析框架,乃是受现代意识形态"污染"而成的,无法用于罗马乃至任何古代艺术的研究。[69] 这一批评,也可转用于包华石的著作。如书中提出的二分法,便不仅未合汉代意识形态的分布特点,也殊悖祠墓的礼仪功能。盖汉代固有经济的中产,至云如现代一样,也有意识形态的中产,则未见其当。所谓"中产阶层意识形态",乃是劳动分工趋于复杂的结果,[70] 社会结构较单一的汉代,似未尝有之。至少武帝以来,"中产"与"精英"便渐有涂尔干称的"情操的一致"(moral consensus),或余英时总结的"大传统"之共享,[71] 故鲁地画像即便以批判为动机,这批判亦当来自同一条意识形态光谱。复就功能而言,祠堂与其中所附丽的画像,原是用于表虔敬的祭祀设施;如任何仪式设施一样,其功能是创造融通(communion),而非展现分歧;[72] 面向阶层之内,而非其外;实现方式乃陈现的(ostentative),或表演的(performative),而非辩争的(argumentive)。更具体地说,祠墓作为一种准宗教性的仪式设施,其功能是提供一个社会关系的展演舞台,供仪式的参与者垂直沟通神与人(亡者与其亲属),水平协调人与人(家族及其所在阶层的成员),以此定义、强化或修正阶层内部(inter-social)的秩序、关联、紧张与分歧,[73] 亦即《墨子·明鬼》称的祭祀的本意,是上"得其(已故)父

母妪兄而饮食之",下则"内者宗族、外者乡里,皆得如具饮食之"。更扼要地说,便是"上以交鬼之福,下以合欢聚众,取亲乎乡里"。[74] 将祠墓作论辩的文本读(如包华石持与画像相比附的《盐铁论》等),称其功能是表达与阶级外部(external-social)——如"精英阶级"——的分歧与对立,乃是未解祠墓与其画像的根本性质。[75]

同样以祠堂为批判的工具,出版年代也与包著相先后的,是鲁地画像研究的另一名著,即巫鸿于 1989 年出版并同样获列文森奖(1990)的《武梁祠:中国古代画像艺术的思想性》(1992)。[76] 如果说包华石的集体性视角,犹有其方法之长,在《武梁祠》中,这优长也一并丧失了。如书称武梁祠的画像方案,乃祠主武梁亲据《史记》设计;设计的动机,是表达他个人对汉末黑暗政治的抗议与不满。这便把祠堂之为"集体认知系统"(collective cognitive system)的本质,降解于个人心理层面了。这重"个人"(personne)、轻"角色"(personnage)的分析框架,用熊彼特(Joseph Schumpeter, 1883—1950)的术语,便是"方法论的个人主义"(methodological individualism);[77] 从学科发展的历史说,则可称"方法论的复古主义"。盖这种个人主义的视角,是瓦萨里以来文艺复兴研究所确立的;至 19 世纪末,因不适于对以"集体性"为特点的古代艺术的研究,始渐被抛弃。[78] 在涂尔干、毛斯,[79] 尤其结构主义学说于七八十年代被引入古代艺术的研究之后,[80] 又尤显得过时。如具体到武梁祠而言,若我们把祠堂的兴作,理解为一场仪式展演的组成(它必然是),或一套社会关系的演出(acting-out)(它必然也是),那么在理解祠堂(含其装饰)的性质时,我们当问的第一个问题便是:依据仪式脚本的角色分配,谁是与祠堂有关的一系列仪式事件——包括是否造祠,如何造祠,祠内的祭祀等——的"动源"(agent 或 agency),或曰"启动者"。[81] 由于从仪式性质上说,祠堂不同于掩体的墓,而近于墓前的碑,亦即亡者的"他者"表虔敬的礼仪设施,古代中国(包括汉代)的仪式规范,便把祠堂(或墓碑)的"动源"往往保留给亡者的亲属,[82] 其生前的受惠者,[83] 或旌表其德的长上。[84] 亡者扮演的,通常是被动的"受者"或"拒绝者"的角色。[85] 这社会角色的分配原则,因受制于超越个人的权威——如政治、礼仪、宗教或惯例,故有涂尔干所称的义务性(obligatoire)与强制力(Coercive force)。[86] 如汉代有自作其墓者(如《武梁祠》举为核心论据的赵岐),

但罕有自立其碑或自作其祠者；[87] 晚近以魏忠贤之悖礼，生祠遍天下，其中亦未闻有自作者。这所体现的，都是社会角色分配的强制性。尽管在仪式的实现中（ritualization），"集体约束"与"个人可能"之间，或有不同程度的摩擦，[88] 如武梁可通过暗示的方式，晓谕其子孙他对祠堂方案的期待，但即便如此，他至多也是一连接或协调鲁地公共认知与观众期待的"中介者"，仍无法成为瓦萨里意义上的"自主创造者"（autonomous creator）。[89] 从这一角度说，巫鸿称武梁自作其祠，动机是表达他个人的政治主张，祠画乃依据他个人所宝爱，旁人却罕知的《史记》，便可谓现代个人主义在古代中国的投射。

但公平地说，包华石与巫鸿的方法固然无效，其学术声誉的成功，则引起了对鲁地画像的持续关注——尽管这关注不总是幸事。2005 年，普林斯顿大学博物馆推出了迄当时为止关于鲁地画像研究的最大项目——《翻造中国的过去：武氏祠的艺术、考古与建筑》。这由美国国家艺术基金（The National Endowments for Arts）、梅隆基金（The Andrew W. Mellon Foundation）与盖蒂基金（The Getty Foundation）三家重要机构共同支持，并倩《纽约时报》为鼓吹的大型项目，包括了一学术特展、一学术研讨及作为二者之成果的大型图录与论文集。[90] 项目的主要论点为：今所知的武氏丛祠，是一组动机未明、年代未知、制作者与受益者皆未知为谁某的"翻造"（recarving）乃至赝品，北宋至今为之所开展的近千年的学术史，实近于一部骗子与傻瓜的历史。这一结论，在其批评者如白谦慎、黑田彰看来，乃是知识未逮所导致的滑铁卢，[91] 在项目主持者眼里，它即便知识有未逮，却也是"怀疑精神"（skeptcism）的凯旋柱。[92] 这样在方法论上，鲁地画像的研究便又复古到 18 世纪了。且听吉本（1737—1794）对当时学风的描述：

> 在当时（18 世纪中叶）的法国，希腊—罗马的学问与语言被一个哲学的时代所忽略了……我气愤地听到：记忆力的运用、记忆的唯一价值，已被更高级的官能，即想象力与判断力所取代。[93]

若我们把"记忆"替换为"知识"，把"判断力"替换为"怀疑精神"，或者更时髦的"批判性思维"，便知这新时代的学术，仍不足与云吉本所期待的"心之所有官能的并用"（all the faculties of the mind）。[94]

最后可稍及的,是与鲁地画像相关的一重要概念,即"墓葬美术"。按"墓葬美术"是近20年来中国艺术史研究的显学。作为这概念的构建者及最重要的实践者,巫鸿教授在2016年复旦大学的演讲中,曾援引法国学者雷吉斯-德布雷"图像源于丧葬"的"大胆说法"(巫鸿语),[95] 为中国"墓葬美术"作定义,并为目前"墓葬美术"的学术实践作辩护云:

> (中国墓葬中的)壁画、雕塑以及为墓葬专门制作的器物,在内容和形式上都形成了它们独立的艺术传统和美学特质。[96]

这话令人想起歌德的名言:学术自毁的路有两条——或流于肤表,或穿凿过深。这"独立说"及其所贯彻的实践,则既"肤表",又"过深"了。[97] 盖对任何一种以"事死如生"为原则的社会而言,事死的艺术——或曰"墓葬美术",都只是以"事生艺术"为主体的物质—视觉系统的组成,无论"内容还是形式",都很难"独立"。换句话说,墓葬艺术只是事生艺术的延伸、折射与转换而已。汉代的事生艺术因遗存甚罕,故不易执证其与事死艺术的关系。但与汉代类似的罗马,墓葬设施由于也被理解为生宅之象,墓地建筑的样式、墓室的空间分隔、墓棺的装饰等,便与汉代一样,颇仿生人之居,结果便如赞克尔说的,在"内容与风格上",罗马的墓葬艺术与其事生艺术颇雷同,不成其为独立的艺术传统。[98] 今按赞克尔的观察,固是得益于地中海世界有大量罗马事生艺术的遗存,如神庙遗址,因火山掩埋而得保存的古城如庞贝、赫克兰尼姆等。汉代的事生艺术固无此幸,但若云生死艺术彼此殊途,各行其道,则便把智力的视野,自我缩至历史的零星之"在"——即考古遗存了。这自我窄化的视角,不仅使我们漏观了汉代艺术的整体画面,也扭曲了画面的局部——墓葬艺术。若所说有理,则我们可提出一较"独立说"为合理的分析框架:墓葬艺术并非独立的艺术;它同时处在两个系统内:1)以当代事生艺术为主体的共时系统,和2)由古来至当代的墓葬艺术所构成的历时系统。二者的重叠与分合,虽材料不足征,未必悉可理解,但这一宏观的框架,或可为墓葬艺术的理解提供较"独立说"为准确、辩证的视角;假如幸运的话,亦可借以旁窥汉代那已消失的事生艺术。[99]

第一章
孔子见老子

"孔子见老子"是汉代祠墓画像的重要主题,¹ 所见的地点,主要集中于今山东中南部,即东汉之鲁、东海、东平、泰山、山阳等郡国。或因画稿流传的讹与变,它的类型有很多,² 其见于"孝堂山祠—武梁祠派"祠堂画像者,可举为典型〔图1.1、图1.2a-b〕。³ 其中老子扶曲杖立,孔子持鸟挚于前,两人身后,又列各自的弟子;老子身前有小童,面孔子立,其有署题者曰"项橐",或"大项橐"。⁴

　　今言《孔子见老子》者,皆执《史记》为说,称画像的内容,乃《史记》所记孔子适周问礼老子的故事。⁵ 拟为画题,或径作"孔子适周问礼图";⁶ 多论善辩者,又据以考晚周礼俗,⁷ 或以"儒道互补"为新诠。⁸ 但夷考其实,亦颇不尽然。盖孔子见老子的故事,乃广传于战国秦汉的公共知识,素为各家学说所称引。称引的目的,也非存旧史,录掌故,而是假为修辞,推进各自的利益与主张。《史记》所记,不过一家而已。今必执《史记》为说,未免胶柱鼓瑟,未足与言汉代观念与意识形态的内在变迁,及其与艺术制作的复杂互动。本章对《孔子见老子》画像的考察,将着眼于三个角度:1)画像自身的图像学内容;2)画像所在的"孝堂山祠—武梁祠派"图像志方案的语义脉络;3)画像初见时代——即两汉之交——的观念或意识形态框架。换句话说,不同于既往的研究以《孔子见老子》为意义完足的独立主题,本章讨论的《孔子见老子》,乃仅作为由不同主题之互文关系所构成的图像志方案——"孝堂山祠—武梁祠派"图像志方案——的一组成。下本此意,试就其图像学含义做一探讨。所得的结论为:1)《孔子见老子》画像的依据原非《史记》,而是汉代经学;2)画像当源于两汉之交的朝廷;3)画像的初义,乃朝廷意识形态所主的"王者有师"说。

1. 各家所说的"孔子见老子"

　　"孔子见老子"是战国中叶以来所广传的故事,素为各家学说所称引。

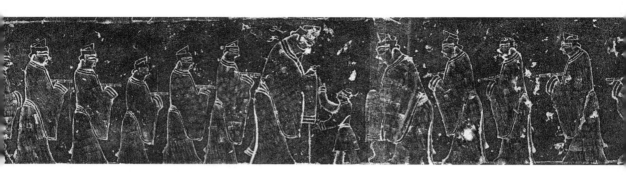

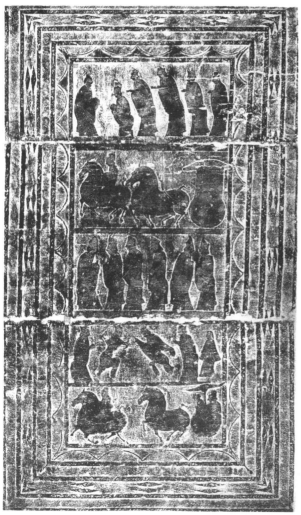

图 1.2a 图 1.2b

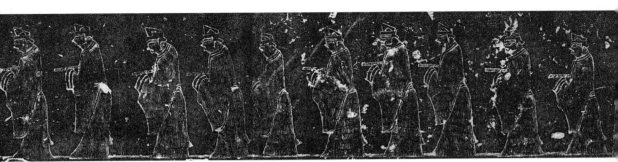

图1.1

虽然文献有阙,然细披遗文,似至少有四家:1)战国儒家,2)道家—黄老,3)杂家,4)汉代经学。四者流行的时代不同,称引的目的有异;故事的含义,也各自有别。其中前三家流行于汉初以前,经学的版本,则广行于武帝后;《孔子见老子》画像,今所知者多见于东汉初之后。故从时代论,画像的含义,当在此不在彼。但仅此或不足息人之口,故略述四家之义,以见画像"本于经学"说为有据。

图1.1
孝堂山祠《孔子见老子》
局部
东汉早期,
浙江大学艺术与考古博物馆
藏拓;
收入《石全集》1,图四四

图1.2a
武氏阙画像(第1格
《孔子见老子》)
纵197.5厘米,横109.5厘米,
东汉晚期,
嘉祥县武氏祠文物保管所藏;
《二编》,95

图1.2b
武氏阙画像(第2格
《孔子见老子》)
纵142厘米,横55.5厘米,
东汉晚期,
嘉祥县武氏祠文物保管所藏;
《二编》,92

1-1. 战国儒家

孔子见老子的故事,⁹ 当以《礼记》所记的战国儒家说为近古。¹⁰ 今按《礼记》中,数有曾子问礼孔子的记载。¹¹ 孔子悉答以"老聃云",或"吾闻诸老聃曰"。如《礼记·曾子问》云:

> 曾子问曰:"古者师行,必以迁庙主行乎?"孔子曰:"……吾闻诸老聃曰,'天子崩,国君薨,则祝取群庙之主而藏诸祖庙,礼也……'"¹²

这问答的背后,必有一则"孔子问礼老子"的故事;其细节虽未详,但由《礼记》的用语看,故事中的孔子与老子,犹未被赋予学派色彩。由于据战国的说法,老子为周之"柱下史",故"闻诸老聃"云云,必是强调儒家所传之礼乃周之"王官学",非儒生私下构撰的"家人言"。这一话语,与《礼记》整体的话语结构也相符。¹³ 然则战国儒家之称引"孔子见老子",动机当是推尊其礼的。

1-2. 道家—黄老

战国儒家外，孔子见老子的故事，也见称于道家与黄老。其见于《庄子》者，或为较早的一说。今按《庄子》记孔老遭逢，约有八处，皆散见于"外杂篇"。[14] 兹举其典型的一例：

> 孔子行年五十有一而不闻道，乃南之沛见老聃。老聃曰："子来乎？吾闻子，北方之贤者也，子亦得道乎？"孔子曰："未得也。"老子曰："子恶乎求之哉？"曰："吾求之于度数，五年而未得也。"老子曰："子又恶乎求之哉？"曰："吾求之于阴阳，十有二年而未得。"[15]

尔后老子指天划地，教训孔子；孔子则恂恂受教，感佩之不足，又惊呼老子为"龙"。可知《庄子》或道家的叙述，与《礼记》是大异其趣的。如，1）设老子为主角，孔子为配角；2）孔老的身份，分别为儒门宗与道家鼻祖；3）孔老的关系，乃学与教关系；4）老子为智者，孔子为愚人；5）老子所教或孔子所学者，是"道"或保身的智慧，而非儒家之礼。这一叙事，必是战国百家争鸣中道家一方贬低儒家的修辞。

今按《庄子》或道家的立场，汉初颇为朝廷所执。盖当时以黄老为治术，儒家的学说，自为所轻。如孔子之书，窦太后称为"司空城旦书"，其卑可想。[16] 朝廷的读书人，也至多以孔子为古之一贤。如刘歆称汉初诸臣，贾谊最醇儒，[17] 然谊作《过秦论》，却孔子、墨翟并举，[18] 余则可知。这一态度，也体现于《史记》所述的"孔子见老子"。如《史记·孔子世家》记孔子适周问礼老子云：

> 鲁南宫敬叔言鲁君曰："请与孔子适周。"鲁君与之一乘车，两马，一竖子俱，适周问礼，盖见老子云。辞去，而老子送之曰："吾闻富贵者送人以财，仁人者送人以言。吾不能富贵，窃仁人之号，送子以言，曰：'聪明深察而近于死者，好议人者也。博辩广大危其身者，发人之恶者也。为人子者毋以有己，为人臣者毋以有己。'"孔子自周返于鲁，弟子稍益进焉。[19]

又同书《老子韩非列传》：

> 孔子适周,将问礼于老子。老子曰:"子所言者,其人与骨皆已朽矣,独其言在耳。且君子得其时则驾,不得其时则蓬累而行。吾闻之,良贾深藏若虚,君子盛德,容貌若愚。去子之骄气与多欲,态色与淫志,是皆无益于子之身。吾所以告子,若是而已。"孔子去,谓弟子曰:"鸟,吾知其能飞;鱼,吾知其能游;兽,吾知其能走。走者可以为罔,游者可以为纶,飞者可以为矰。至于龙吾不能知,其乘风云而上天。吾今日见老子,其犹龙邪!"[20]

可知据《史记》的说法,孔子适周,目的是问礼,即同于战国儒家,异于《庄子》。老子却径绝其问,反教以保身的智慧,是又异于儒家,同于《庄子》。意者《史记》所述的孔子见老子,当是杂合儒家、道家之说而成的;所取的立场,则一同《庄子》,如1)以儒道定义孔老;2)设二者为学—教关系;3)以老子为智者,孔子为愚人。[21] 惟这说法所体现的,已不仅是儒道两家的学派之争,而是汉初朝廷的官方立场。[22]

1-3. 杂家

除儒家、道家外,孔子见老子的故事,也见称于战国秦汉的杂家。按杂家的代表乃《吕氏春秋》。是书由吕不韦主持撰写,时吕为秦宰相,也是秦王嬴政尊为"仲父"者。为说服年轻的嬴政服膺其义,从其教诲,吕不韦从古代名王显士中,各取例若干,以证明凡古今成大业者,莫不"有师",或"尊师"。其名王之例,吕氏说当本于下引《荀子》"大略":

> 故礼之生,为贤人以下至庶民也,非为成圣也,然而亦所以成圣也。不学不成。尧学于君畴,舜学于务成昭,禹学于西王国。[23]

则据《荀子》说,尊师乃君主成圣王的前提。这一说法,吕氏又做了系统发挥。如《吕氏春秋》"尊师篇"云:

> 神农师悉诸,黄帝师大挠,帝颛顼师伯夷父,帝喾师伯招,帝尧师子州支父,帝舜师许由,禹师大成赘,汤师小臣,文王、武王师吕望、

周公旦，齐桓公师管夷吾，晋文师咎犯、随会，秦穆公师百里奚、公孙枝，楚庄王师孙叔敖、沈尹巫，吴王阖闾师伍子胥、文之仪，越王勾践师范蠡、大夫仲。此十圣人六贤，未有不尊师也。今尊不至于帝，智不至于圣，而欲无尊师，奚由至哉？此五帝所以绝，三代所以灭。[24]

这个意思，吕氏在"当染篇"又强调云：

> 非独染丝然也，国亦有染。舜染于许由、伯阳，禹染于皋陶、伯益，汤染于伊尹、仲虺，武王染于太公望、周公旦。此四王者所染当，故王天下，立为天子……齐桓公染于管仲、鲍叔，晋文公染于咎犯、郄偃，荆庄王染于孙叔敖、沈尹蒸，吴王阖庐染于伍员、文之仪，越王勾践染于范蠡、大夫种。此五君者所染当，故霸诸侯，功名传于后世。[25]

则知《荀子》言尊师，不过粗举尧舜禹，吕氏则上包五帝，中举三王，下至五霸，即凡秦之前立有功业的君主，皆统揽而尽，务使构成一"王者尊师"的系统谱系。这样"偶然"的历史事件，便被呈现为"必然"的历史规律了。至于"显士"的典型，吕氏所举者乃孔墨：

> 非独国有染也。孔子学于老聃、孟苏、夔靖叔。……其后在于鲁，墨子学焉。此二士者，无爵位以显人，无赏禄以利人。举天下之显荣者，必称此二士也。[26]

言士举孔墨，乃由于在战国的话语中，儒墨最为显学；作为二家鼻祖的孔子与墨翟，最称显士。这便把"有师—功业"的因果，由王霸推及士人了。战国所广传的"孔子见老子"故事，也因此被举为这因果律的体现。

今执吕氏之说，与前举儒家、道家—黄老的比较，便知故事虽一，话语则有异。这一差别，乃目的不同所致。盖儒家的目的，是推尊其礼；其设老子为王官学的代表，孔子为士人的代表，固是为强调儒家之礼于王官学为有据；至于孔老个人的高下，则非所意也。道家的目的，是尊道家，贬儒家；宜乎以道家的鼻祖老子为智者，儒门的宗师孔子为愚人。至于杂家如吕氏，目的是干时君，售其术，故其为君主所设的自我投射之目标——孔子，便高

于它为臣下所设的投射目标——老子。这样经吕览的改造后，孔子便晋为主角，老子退为配角了。二者为朝廷君臣的政治表演，分别提供了自我投射的对象。这一有别于儒家、道家的话语，在下述的经学叙事中，又获得了进一步发展。

1-4. 汉代经学

除上举三家外，"孔子见老子"故事，也见称于秦汉间的经学。但话语或立场，则又有不同。概括地说，这不同主要有两点：1）以孔子为"王"，不以之为"士"；2）以孔子见老子为"王者有师"义的呈现。随着武帝独尊经学，百家息喙，经学所主的话语，便凌驾于前举的三家之上，一家独大为朝廷所尊的"王官学"，或今所称的意识形态。下粗举所知，试就其说作一归纳。

I. 故事的重构

经学所述的"孔子见老子"故事，本于杂家之吕览，惟有重大重构。由今存的遗献看，重构或完成于武帝前；重构后的内容，则为武帝后至东汉的经学所悉遵。如景帝中韩婴所作的《韩诗外传》云：

> 哀公曰："然则五帝有师乎？"子夏曰："臣闻黄帝学乎大填，颛顼学乎禄图，帝喾学乎赤松子，尧学乎务成子附，舜学乎尹寿，禹学乎西王国，汤学乎贷子相，文王学乎锡畴子斯，武王学乎太公，周公学乎虢叔，仲尼学乎老聃。此十一圣人，未遭此师，则功业不能著乎天下，名号不能传乎后世者也。"[27]

则知其说虽本于杂家，但有重大的差异。如：1）将孔子定义为"王"，而非前引三家所定义的"士"；2）孔子所在的王者谱系，不包括杂家的五霸与战国之王，仅有五帝、三王、周武王、周公与孔子；3）晋孔子为主角，退老子为配角。这重构所体现的，并非韩婴一人的私见，而是经学的普遍立场。下就三者略作一说明。

今按经学所以必尊孔子为王，乃是与其历史哲学有关的。盖按经学的理论，天以五行为原则，历史以五德为次序，故凡崛起称王者，皆须据五德之

一德。但经验的历史有差错,未能悉遵天意的模式。故揆诸往古,便有无德而崛起者,也有有德无位者。前者如秦王嬴政,后者如孔子。为尊天道,贬暴君,经学之"王",便仅加予应德者,或行当一德者。具体到孔子,云何"有德无位"? 司马迁引经生壶遂云:

> 孔子之时,上无明君,下不得任用,故作《春秋》,垂空文以断礼义,当一王之法。[28]

《春秋》当一王法,制法的孔子,就必然是"王"了,此即钱穆所总结的:

> 孔子《春秋》,应该与尧、舜、禹、汤、文、武、周公之创制立法,定为一朝王官之学者有同类平等的地位,而不该下与墨翟、老聃那许多仅属社会的私家言者为伍。[29]

这样执经学的标准,重构过去的经验,往古的历史之王,便作以下形态:[30] 黄帝→颛顼→帝喾→尧→舜→禹→汤→周文王→周武王→周公旦→孔子→(刘邦)。这便是当时经学所主的王者谱系,或以"王"者为索引的正统历史。其中孔子称"王",并不是就经验历史,而是就天意历史说的。[31]

经学晋孔子的反面,是退老子。这一趋势,乃始于《吕氏春秋》,如其中所述的老子,便只是"师"的一符号;老子的身份与所教之内容,则皆被抽掉了。但吕不韦是现实政治中人,原不在意学派之短长;其所谓"孔子师老子",不过君臣对话的修辞而已。经学则是一套观念体系,并崛起于与老子所代表的道家—黄老的较力与冲突,在树为官方意识形态后,又获得了任何意识形态所必有的排他性特点。故经学之退老子,便不仅甚于吕氏,也甚于"王者师"所当退的程度。虽因叙事体例的限制,前引《韩诗外传》仅设老子为配角,未进一步显斥,但汉代经说中,原多显斥老子之语。其最制度化的一则,是东汉班固的《古今人表》:其中孔子与三皇、五帝、禹、汤、文王、武王、周公一道,列于"上上"("圣人"),三皇至周公之"师",则列为"上中"("仁人"),惟独孔子之"师"——老子——被黜于"中上",不仅与孔子有三等之间,[32] 乃至不及班固所黜的仲尼弟子如子游、子夏等(列"上下",即"智人"类)。[33] 清钱大昕盛赞班表,云有功名教,所举的例证,便是晋孔子于上圣,

退老子于中等。³⁴ 惟此晋退，亦殊非班固一人的"卓识"，而是经学的普遍主张。总之，经学称述的"孔子师老子"，本意并非尊老子，而是尊孔子。其中孔子乃广开斯聪的圣王，老子不过有一言之教者。这"王者"与"师"的高下模式，不独体现于孔子与老子，也体现于所有的"圣王"与其"师"，³⁵ 惟因儒道冲突的历史仇怨，老子尤遭退黜而已。

除上举的三种差异外，经义称述的"孔子师老子"，或它所体现的"王者有师"义，与《荀子》或吕览的也还有一重大不同。盖后者针对的乃偶然的经验；尽管五帝以来的经验，吕氏也颇加条贯，务使有"规律"之外观，但这规律仍是经验的，或由经验归纳而得的。经学的"王者有师"义则不同：它并不针对偶然的经验，而是针对必然的原则——或天意的原则；至于经验——如孔子师老聃，只是本体原则的现象显现而已。换句话说，后者所求的，只是经验的系统性，前者则是一套历史哲学：与"则天""稽古""谨祭祀""服远人"一样，"有师"乃王者的必有之义。晓谕此义，始可理解"王者有师"义——或作为其体现的"孔子师老子"说——对汉君臣之言语、行为、礼仪、制度乃至包括绘画在内的物质制作所起到的框架效应。

II. 武帝后的"孔子师老子"义

武帝黜百家、尊儒术后，经学便由儒生的"家人言"，或窦太后所斥的"司空城旦书"，跃迁为朝廷的意识形态。虽然如此，经学作为一种阐释传统，最初是民间所形成的，其对经文的阐释，往往有不同的派别（汉代称"家"或"家法"）；树为官学后，又应政治之需，转多分歧。故就经义的核心说，各家固无歧义，但在具体经义的阐释上，持说又往往不同。"孔子师老子"也如此。具体地说，对于"王者有师"义及"孔子见老子"乃此义之体现，各家并无异辞；但在具体细节上，似有重大的分歧。下仅述其同，以见"孔子见老子"乃汉代王官学的重要一款。至于其异，容下文述之。

汉代经学以后世所称的"今文"为大宗。今文虽派别多家，但共述"王者有师"及"孔子师老子"义，却无有差别。如前引的《韩诗外传》，即出于今文韩诗。今文他家的引述，可举刘向《新序》之"杂事五"：

（子夏曰，不学而能安国保民者，未尝闻也）黄帝学乎大真，颛顼

学乎绿图，帝喾学乎赤松子，尧学乎尹寿，舜学乎务成跗，禹学乎西王国，汤学乎威子伯，文王学乎铰时子斯，武王学乎郭叔，周公学乎太公，仲尼学乎老聃。此十一圣人未遭此师，则功业不著乎天下，名号不传乎千世。《诗》曰"不愆不忘，率由旧章"，此之谓也。[36]

持与《外传》比较，则知"师"名虽微异，但帝王谱系的组成、"王者有师"义，以及作为其体现的"孔子师老聃"说，则无不同。[37] 今按刘向宗今文鲁诗，与韩诗为"隔教"。西汉经生重家法，不轻引别说；刘向竟引之，足见此义是今文各家所共诵的。[38]

刘向之外，今文对此义的阐释，也隐见于《礼记》之注。按汉初礼经不显；礼立博士，已晚至宣帝中；作为礼经之记的《礼记》，至成帝中方由戴圣辑录成书；哀平之际，朝廷始为置博士，立官学。[39] 但由前引《韩诗外传·新序》可知，"孔子师老聃"义，这时已哄传天下了。故汉代所传的礼经遗说，便颇受此义之"污染"。如郑玄《礼记》"孔子问礼老聃"之注云：

老聃，古寿考者之号也。[40]

今按《史记》虽曰老子高寿，[41] 然仅称老聃为"古寿考者"，隐其"藏室之史"或"道家鼻祖"的身份，则非《史记》，亦非战国所传《礼记》的本义。故郑玄之注，或是汉代经义的一特说。此意的旁证，也见于许慎《说文解字》之释"聃"：

聃，耳曼也。[42]

"耳曼"即耳长，汉代称为老寿之征。则知郑注的意思，也见称于许慎。又《论衡·气寿》转述汉代经说，称太平世多祥瑞，人瑞亦为其一，如尧过百、舜过百、周公过百等。至于老聃，则称：

传称老聃二百余岁。[43]

按"传"指汉代经传，或经说。然则强调老聃之寿考，虚其"柱下史"或其"道家鼻祖"的身份，乃汉代经学的一特义，不仅郑玄如此。这一特义，当是受

"王者师"谱系重构的结果。盖经义所称述的"王者师",皆年高寿长者,如绿图、赤松子、太公望等。[44] 然则由郑玄注而上窥,似《礼记·曾子问》"孔子问礼老聃"一事,汉代是颇遭今文"王者有师"义之重构的。战国儒家所传的通礼的老子,亦因此转为"王者师"的空洞符号。

今文之后,"孔子师老子"义也称述于古文。按古文兴起于汉末哀平中,其对经义的阐释,虽颇异今文,乃至成水火(说见下),但对今文"王者有师"义及作为其体现的"孔子师老聃"说,则无间言。如古文班固《汉书·古今人表》云:

(上中仁人)炎帝师悉诸。
(上中仁人)黄帝师封钜、大填、大山稽。
(上中仁人)颛顼师大款、柏夷亮父、绿图。
(上中仁人)帝䚸师赤松子、柏招。
(上中仁人)尧师尹寿。[45]
……

则知古文的王谱虽异今文,师的名字也微异,但共诵"王者有师"说,则无差别。惟一有异的,是举老子不标注为"孔子师"。这一点,似既与班表的体例有关,也与老子的身份不纯一有关。盖班表举帝师,原不尽注其身份,如武丁师甘盘、文王师鬻熊、散宜生等,便空无所注;老子不标注为"孔子师",亦或这体例的体现。至于老子的身份,则据战国以来的说法,乃主要为道家鼻祖,班表列之中上,即是以此。其为孔子之师,用今天的话讲,只是"跑龙套"而已,原不足定义其身份。虽然如此,班表又列其名于南宫敬叔与剡子之后。今按南宫适(敬叔)据前引《史记》说,乃与孔子俱适周问礼老子者;剡子据古文左氏,亦为孔子之师。[46] 班表列老子于二人后,用意固不难知:一在于说明孔子曾师老子,二在于说明古文所主的孔子师(剡子),是高于今文所主的孔子之师的(老子)。[47]

班固之后,古文派称引"王者有师"与"孔子师老聃"义者,又可举王符。按王符《潜夫论》云:

> 虽有至圣，不生而知，虽有至材，不生而能。故志曰：黄帝师风后，颛顼师老彭，帝喾师祝融，尧师务成，舜师纪后，禹师墨如，汤师伊尹，文、武师姜尚，周公师庶秀，孔子师老聃。若此言之而信，则人不可以不就师矣。⁴⁸

可知师名虽异，然共诵"王者有师"与"孔子师老聃"说，亦无不同。又"故志"之"志"，汉代指流传的经传。今按王符的学宗，《后汉书》虽言之甚简，然其好友马融、张衡、崔瑗等，⁴⁹皆当时古文的硕魁。人以群分，王符想无不同。

今古文外，"王者有师"义与"孔子师老聃"说，也见称于哀平间兴起的谶纬。如《论语谶》云：

> 黄帝师力牧，帝颛顼师籛图，帝喾师赤松子，帝尧师务成子，帝舜师尹寿，禹师国先生，汤师伊尹，文王师吕望，武王师尚父，周公师虢叔，孔子师老聃。⁵⁰

按谶纬多神怪，后儒斥为"不经"。汉代则不仅"经"，乃至是朝廷意识形态的基础。⁵¹ 由上引《论语谶》看，其主"王者有师"义与作为其体现的"孔子师老聃"说，亦无异今文与古文。⁵²

今按武帝立五经后，经义渐成为汉代的"宪法"；故经义阐释的分歧，便轻可造成政治之紊乱，重则动摇统治的合法。故分歧累积到一定程度，君主便往往会同群儒，与共定经义之歧。此即今所称的"权威化"（canonization），或统一意识形态的制度性事件。如东汉建初中，章帝会群儒于白虎观，整齐诸家经义之有歧者。临至"王者有师"义，因各家无异辞，章帝遂重申其义，并著为朝宪云：

> （王者）虽有自然之性，必立师傅焉。《论语谶》曰："五帝立师，三王制之。"帝颛顼师籛图，帝喾师赤松子，帝尧师务成子，帝舜师尹寿，禹师国先生，汤师伊尹，文王师吕望，武王师尚父，周公师虢叔，孔子师老聃。⁵³

这便以"朝廷宪章"的形式，将"王者有师"义及作为其体现的"孔子师老聃"说，著为国家意识形态的一款了。

2. 各家所说的"孔子师项橐"

据战国以来的说法,名王显士都是广开斯聪的,故所师不仅一人。孔子也如此。如除老子外,战国以来的遗献中,又有师剡子(《左传》),师孟苏、夔靖叔(《吕氏春秋》),师晏子(《史记》),与师项橐诸说(《战国策》《史记》)。然著于经义同时图为画像者,似仅有师老子与项橐,他则未见。关于师项橐的取义,今言汉代艺术史者,亦悉持《史记》为说。盖《史记》记甘罗说吕不韦云:

大项橐生七岁为孔子师。[54]

然执《史记》为说,亦所谓胶柱鼓瑟,盖战国两汉称举"孔子师项橐"者,亦不仅《史记》一家。尽管各家赋予这故事的话语色彩,未及其赋予"孔子见老子"的浓重而复杂,但细辨其义,亦仍有"经外版"与"经学版"的不同。前者的代表,乃《战国策》与《史记》;后者则有刘向《新序》及王充、高诱所引的诸家经说。细校其同异,则知"经外版"的主角是童子项橐;"经学版"的主角则为孔子。如《战国策》中举项橐为说者,是同为少年的甘罗;他所以举之,乃是反驳文信侯鄙其年少的,即树一少年(项橐)为榜样,把自己的形象投射于他。《新序》的叙事虽颇采《战国策》,但故事的脉络及所欲传达的含义,又迥然有别。盖刘向称述的"孔子师项橐",是与前引"孔子师老聃"一道,俱见于《新序》之"杂事五"的。今按刘向作此章的目的,乃是从不同的角度呈现"王者有师"义。至是章末尾处,他又以一小一老两个例子,即"孔子师童子项橐"与"孟尝君师老者楚丘先生",对全篇的作意作了总结:无论老少、贵贱、健康或有疾,凡可加一言之教者,王者皆师之(亦即汉代经义所称的"圣人无常师")。[55] 这样话语的重点,便由"经外版"的称扬童子项橐,转为"经学版"的赞美孔子了。从修辞的角度说,孔子的师童子项橐,也便与"孟尝君师老者楚丘"一道,构成了一"话语对仗":以"一小一老"为提喻,全面呈现"王者有师"义及作为其"附义"的"王者不一师"说。

关于经义称述的孔子师项橐,以及师项橐与师老子的话语关联,由于汉代经说多流传于口耳,其隶为文字者,亦多无完帙,故细节已无由考知。但

从情理推，经义之"师项橐"，似当是作为"师老子"的话语延伸而出现的。换句话说，孔子"师老子"，可不必"师项橐"；"师项橐"，则必"师老子"。何以言之？盖据战国以来的叙事，老子不独年长于孔子，学识、修养亦为其侪辈，——即便不似道家所称的"高"。故孔子师之，可无伤常情。经义叙事中的"王者师"多为老者，亦是此意。师项橐则不然。姑不论智慧与学养，单是年龄之悬殊，便为常情所斥了。因此，倘非作为"师老者"的"话语延伸"，或与"师老者"一道共同构成"圣人广开斯聪"的话语结构，孔子独师童子项橐，即近于《论语》中的狷者接舆，焉见圣人之平正？前举《新序》以楚丘先生为童子项橐的话语平衡，便是兼顾情理而言的。若此理通，则经义称述的师项橐，便非独立的话语语句，而是"师老子"一"对句"。所设的目的，则与前述《新序》并举楚丘与项橐一样，即以提喻为手段，呈现"王者有师"义及作为其延伸的"王者不一师"说。[56]

或问项橐、老子的对仗关联，是止于话语结构，抑或也呈现于叙事情节，如《孔子见老子》画像所见者？由于汉代经义多亡失，其详已难知。[57] 但《玉烛宝典》中，引有嵇康《圣贤高士传》的一佚文：

> 大项橐与孔子俱学于老子。俄而大项橐为童子，推蒲车而戏。孔子候之，遇而不识，问大项居何在。曰：万流屋是。到家而知是项子也。交之，与之谈。[58]

则按嵇康说，孔子师项橐，乃发生于二人"俱学于老子"之时。今按嵇康"家世儒学"，[59]《隋书·经籍志》中，录有他所著的"《春秋左氏传音》三卷"；[60] 则知嵇康不独为名士，亦邃于经学。他生活的魏晋，又去汉未远；故"大项橐与孔子俱学于老子"云云，意者当是汉代经说的一孑遗。清顾炎武说：

> 齐鲁之间，人自为师，穷乡多异，曲学多辩，其穿凿以误后人者，亦不少矣。[61]

这是清代朴学的立场。但用汉代经学的话说，经学引古事，原非存旧史，录掌故，而只是"借事明义"。用今文皮锡瑞的话说，经学叙事：

> 止是借当时之事做一样子，其事之合与不合，备与不备，本所不计。[62]

故前引嵇康"大项橐与孔子俱学于老子"云云，抑或是经学构撰的悠忽曼延之辞。[63] 其事尽管不信，然于经学所主之义，却犁然有当。[64] 若所说不错，则汉代经义中，"老子—项橐"便不仅呈现为话语对仗，亦体现为经义叙事的情节关联。这一点，或可解释鲁中南祠堂画像中，老子、孔子与项橐何以共见于一画面。

3. "王者有师"义的"礼仪演出"与制度化

如戏剧的核心乃表演，而非剧本，意识形态的意义，也不在于其语言—文本系统（text system），而在于被展演为一套政治与礼仪行为（political-ritual performative system）。[65] 概略地说，元（帝）成（帝）尤其王莽之前，经学意识形态似主要体现为前者；如其所主的"王者有师"义，或作为其体现的"孔子师老子"说，便多呶呶于经生之口，君主罕有体行者。[66] 它由经生的文本系统，转为君臣共尊的舞台剧本，进而被演出为一套礼仪与政治的实践，主要是从平帝朝开始的。

按平帝九龄即位，权柄执于王莽。王莽乃经生，其党羽如刘歆、孔光等，亦皆经学魁硕。故王莽秉政后，汉代政治便迅速经学化了。今按王莽秉政的最大举措，是"致太平"。据经义，"致太平"是一套以"则天—稽古"为脚本、以"中央—四方"为舞台的政治神剧；它的诸多关目之一，便是"王者有师"义。故元始元年，王莽杂合《尚书·洛诰》与旧传经义，为平帝立四辅职。莽自任太傅（四辅之首），"居师"。[67] 这样旧义的"王者有师"说，便由话语实现为礼仪制度了。同年：

> 太后（王政君）诏曰："……国之将兴，尊师而重傅。其令太师（孔光）毋朝，十日一赐餐，赐太师灵寿杖。黄门令为太师省中坐置几，太师入省中用杖。"[68]

虽曰"太后"，实为王莽。所以尊孔光，盖因王莽当时方自我投射于周公；"师"

因是礼仪性职位,故任以孔光。这样"王者有师"的话语,便又外现为以赐几杖为道具的礼仪表演。

王莽创始的制度,颇为东汉所继承。盖光武初为经生,从龙者亦多好儒术。[69] 故称帝后,光武虽尽洗王莽自我宣传的浮色,浮色所著的经义意识形态框架,却保留了下来。具体到本文的话题而言,则光武称帝后,即复"太傅"之官,任以时享大名的密令卓茂,一时尊礼无两。[70] 这一举动,可谓纯粹的礼仪表演;盖光武与卓茂,是未尝有师生之谊的。或问在表演中,光武自任的角色为何?今光武已亡,无法起于地下而叩之,但建武之初,即任卓茂为太傅不久,光武携其功臣、时任太仆的祭肜至鲁,过灵光殿旁的孔子讲堂:

> 帝指子路室曰:"此太仆室也。太仆,吾之御侮也。"[71]

是光武竟自命孔子,拟祭肜为子路。不明汉代经义的读者,必骇怪其说。但光武的孔子,原非历史的孔子,而是经义的孔子。盖据经义之说,孔子为王,子路为司空;[72] 又史称祭肜多臂力,"贯三百斤弓";而据谶纬,子路乃其母感雷精而生,刚强好勇。光武以子路拟之,是兼经谶而言的。[73] 由此逆推,光武的尊师表演中,他自任的角色必为孔子。又光武死后,其子明帝继位。即位不久,明帝与其师桓荣之子桓郁共讲经义:

> 上亲于辟雍自讲所制《五行章句》已,复令(桓)郁说一篇。上谓郁曰:"我为孔子,卿为子夏,起予者商也。"[74]

是明帝亦自居孔子,并指桓郁为子夏。二角色的取义,亦同光武:即孔子为王,子夏为臣(据谶纬说)。然则君主将其形象投射于经义称述的圣王孔子,乃东汉初年的制度化想象,原非光武或明帝的个人怪念。又《东观汉记》云:

> (明帝)尊桓荣以师礼。常幸太常府(时桓荣为太常卿),令荣坐东面,设几杖,会百官骠骑将军东平王苍以下、荣门生数百人,天子亲自执业。时执经生避位发难,上谦曰"太师在是"。[75]

则知明帝待其师,亦以"师"礼,而非"臣"仪。或问在上举的表演中,现实政治的脚本既被悬置,君臣之戏,又采用哪一脚本呢?最易想见的答案,

便是作为"王者有师"义之体现的"孔子师老聃"。如光武末年,桓荣擢太常,终明帝一朝(公元 57—75),未易其位。[76] 今按汉太常的执掌,乃"礼仪祭祀"与朝廷典籍,[77]——这恰是周官之柱下史,亦即老子所守者,或孔子从老子所问者。于此也知汉君主不以历史为偶然,而必欲之为永恒原则的立场。[78] 又明帝崩,章帝即位,旋下诏云:

> 深惟守文之主,必建师傅之官。……行太尉事节乡侯(邓)熹三世在位,为国元老……其以熹为太傅,融为太尉,并录尚书事。[79]

然则章帝即位的第一件事,便是"建师傅"。则知经义的"王者有师"义,至此已成为王者必完的礼仪义务。又元和二年,章帝东巡,于东郡接见其为太子时的老师张酺:

> 引酺及门生并郡掾吏并会庭中。帝先备弟子之仪,使酺讲《尚书》一篇,时使尚书令王鲔与酺相难,上甚欣悦,然后修君臣之礼。[80]

即与光武、明帝一样,章帝对自我身份的想象,亦挑跶于现实的君主与经义的圣王之间;可知"王者有师"义及作为其体现的"孔子师老子",不仅定义了两汉之交的制度与礼仪,也制约了君主的想象与感受。理解此义,始足与言汉画像中的"孔子见老子"。

最后说明的是,或因吕览的改造,经义称述的"王—师"关系,实近于君主与辅佐之关系。这个意思,执"王者有师"义的经生或朝臣是颇能晓悟的。如《后汉书》引陈元云:

> 师臣者帝,宾臣者霸。[81]

其中的"臣"字,最足说明"师"之含义。名实间有此微妙的偏移,"王者有师"的语言或礼仪修辞,始得于君臣间顺畅地展开:君为圣主(王),臣为贤辅(师),一体君臣,咸有荣焉。至于道家或《史记》版本的以老子为高,以孔子为下,自足用于学派的互争,用于君主政治的修辞,是必不得通的。

4.《史记》之谬

由今所知的考古证据看,《孔子见老子》画像似初现于两汉之交或稍前,时经学独尊,百家息喙,"王者有师"义及作为其体现的"孔子师老聃"说,不仅为今文、古文、谶纬所共诵,亦制度化为朝廷的礼仪展演,对君臣的言语、行为、感受与想象,皆产生了框架效应。故画像的初义,当在此不在彼。惟执《史记》为说者,今犹大行,故试举所知,以辟其谬。

按《史记》虽成书于武帝末,但初藏于家,宣帝中,作者外孙杨恽始上于朝廷。惟《史记》记汉初诸帝,文不雅驯,以致后人指为"谤书",故《史记》奏后,便深扃宫中,倘非司图籍或掌著作的官员,不得轻窥。至成帝中,宣帝子东平王以叔父之尊,请赐《史记》,或当时所称的《太史公书》。成帝以为体大,犹疑不能决,故集廷臣议之。时任大将军的王凤(即王莽诸父)奏云:

> 《太史公书》有战国纵横权谲之谋,汉兴之初谋臣奇策,天官灾异,地形阸塞,皆不宜在诸侯王。[82]

即诸侯读《史记》,是易生乱萌的。成帝闻奏,遂杜其请。然则以皇帝叔父之尊,犹不得观《史记》。这一禁令,并未随西汉的结束而弛。如建武初,河西窦融归顺,光武因窦氏出于西汉窦太后一支,特命抄出《史记》之"《五宗》、《外戚世家》、《魏其侯列传》"赐之,以为光宠。[83] 然则至光武时,《史记》仍藏于中秘。倘民间易见,亦焉见赐书为光宠?至永平中,王景治河有功,明帝特命抄出《史记》之《河渠书》,赐王景为褒奖。[84] 至建初中,章帝以《史记》繁重,不便阅读,遂诏杨终赴兰台,拜校书郎,删《史记》为十万言。[85] 然则明章中,《史记》亦仍未流布。[86] 而在此之前,以《孔子见老子》为主题的画像,固已广见于山东了。

但对《史记》的禁锢,禁流布只是一方面,另一方面,是绝其思想。[87] 盖元成尤其王莽以来,经学转为朝廷意识形态,《史记》则因作于西汉中期,颇杂黄老家言,故未尽合经义的尺度。其中最违刺的,恰是其孔老叙事中所体现的尊道贬儒的立场。故元成尤其王莽以来,《史记》便为朝廷大儒所深斥。其中最足为代表的,是扬雄与班固。盖作为王莽与东汉朝廷意识形态的构建

者，或代言人，两人的态度，是最足体现当时观念之向背的。如《汉书》记扬雄作《法言》云：

> （雄见）太史公记六国，历楚汉，迄麟止，不与圣人同，是非颇谬于经。故人时有问雄者，常用法应之，撰以为十三卷，象《论语》，号曰《法言》。[88]

则知扬雄作《法言》的目的，乃是正《史记》之谬于经者。或问何谓"谬于经"？今按王莽、扬雄的好友桓谭述扬雄之志云：

> 昔老聃著虚无之言两篇，薄仁义，非礼学，然后世好之者尚以为过于五经。自汉文景之君及司马迁皆有是言。今扬子之书文义至深，而论不诡于圣人……[89]

则知在扬雄看来，《史记》之大谬，恰是尊老聃、退孔子。这一观点，亦为班固所执：

> （《太史公书》）是非颇谬于圣人。论大道则先黄老而后六经，序游侠则退处士而进奸雄，述货殖则崇势力而羞贫贱。[90]

是班固亦以尊老聃、退孔子为《史记》之大谬。须指出的是，这一观点，原非扬雄或班固的个人私见，而是当时朝廷的意识形态。它的制度化体现，便是作为官史的《汉书》。如前文所说，《汉书·古今人表》中，孔子是晋为"上圣"、老子是退于"中上"的（不及"智人"）。晓谕此义，便可理解《孔子见老子》画像必不以《史记》为本事。

最后补充的是，巫鸿在其名著《武梁祠》中，称祠主武梁据《史记》本纪—列传的结构与内容，设计了其祠堂的画像方案。今按巫鸿所以作此说，或《武荣碑》之"（荣）传讲孝经、论语、汉书、史记、左氏、国语"有以启之。惟此说不通处有五：1）《史记》汉代不甚传；[91] 2）《史记》汉代名"太史公"、"太史公书"或"太史公记"，不甚名《史记》；[92] 3）所谓"汉书""史记"，汉代多指专记汉代历史的书籍与普通史书；[93] 4）武梁祠记录的历史（即巫鸿比附的"本纪"部分）之始于三皇，乃王莽后的新说；《史记》则始于五帝，为战国旧说；5）武梁祠的"列士列女忠臣孝子"主题（巫鸿比附的"列

传"部分），乃元成尤其光武以来新出现的意识形态类别，为《史记》时代的观念所无，仅见于东汉撰作的各种汉史的列传分类。[94] 然则巫鸿执《史记》为说，已不仅胶柱鼓瑟而已。

5. 图像的证据

《孔子见老子》画像本于经学，固于汉代观念的变迁为有据，但最足为证据的，乃是画像本身。下试举所知，以成其说。

5-1. 孔门弟子的组成

孔子弟子的组成与次序，是经学阐释的重点。盖《论语》与《史记》中，虽有战国所传的弟子谱，但它的组成与次序，并未尽合经学之需。盖一方面，今文各家的阐释，都是口传而来的，为自崇其术，各家的始传者，便往往被推尊。另一方面，战国所传名谱的内容与次序，原是应战国之需而定的；降至汉代，由于政治、社会或意识形态的变化，弟子的高低或组成，便需应之而调整。但最后也最为重要的，是两汉之交古文的崛起。由于古文乃新起的阐释，素无师承，故如何理解其书，或如何在既有的弟子谱中，安置——或不安置——古文所称的"始传者"，便一时成为经学阐释的核心问题。这些问题，在今存的《孔子见老子》画像中，是皆有体现的。关于古文对弟子谱的最大挑战，容下节述之，兹先就一些次要的现象作一讨论。

今按汉魏间所流传的仲尼弟子名谱，见于记载者大约七种：1)《论语》，2)《弟子籍》，[95] 3)《史记·仲尼弟子列传》，4)《孔子徒人法》，[96] 5)《汉书·古今人表》，6)《孔子弟子目录》，[97] 7)《孔子家语·弟子解》。[98] 其中遗存于今的，只有1)、3)、5)、7)。这四种名谱，无论弟子组成还是排列次序，都有很大的差别。这些差别，虽不尽却往往体现了战国两汉的观念献替。其中较近于古也近于实的，乃《论语》所录者；《史记》的版本总体尊之。班表与《家语》的版本，则是武帝以来，尤其两汉之交经学重构的结果。如《家语》乃经生王肃杂取故记而成，其弟子谱的立场乃经学，可毋庸言。《汉书·古今人表》的立场，班固亦自言为经学。如班表之序云：

究极经传，继世相次，总备古今之略要云。⁹⁹

是明言取材于"经传"。班固的自道，也获证于其表的内容，如以"陈亢""林放""隰成子"等为仲尼弟子¹⁰⁰，便"经"而不"史"。原其所由，盖是汉代的经学往往把与孔子沾边的贤人皆举作仲尼弟子，以作为高其术的一策略。《汉书》《家语》外，这事例也见于汉代其他典籍。如高诱之举季襄，¹⁰¹《晏子春秋》之举盆成适等，¹⁰² 便皆可谓经生陋说，未足以"史"绳。这样除与《论语》《史记》的弟子次序有别外，经学版的弟子之数目，又往往较二者为多。为便于行文，下暂称1）、2）为"史版"，5）、7）为"经版"。执与《孔子见老子》画像中的弟子相较，画像的所据，即大体可言。兹举三例为说明。

I. 金乡鲁峻祠：祠今不存。据《水经注》《隶续》的描述，该祠画像当为"孝堂山祠—武梁祠派"的作品〔见图 XVI, 鲁峻碑〕。宋代洪括所得的拓本中，已仅存次要弟子；其中有三人未见于前称的"史版"：即"子象"、"子景伯"与"襄子鱼"。三人之中，"子象"的名字见于《孔子家语》之"弟子解"，¹⁰³ "子景伯"当为子服景伯，乃《左传》哀公朝的贤大夫。《古今表》介之于经义构撰的另两名弟子即"陈亢""林放"之间，必是古文派的特义。¹⁰⁴ "襄子鱼"的名字，两书未见；意者或是已佚的其他经版的孑遗。

II. 邹城面粉厂出土画像：存孔门弟子二十四人〔图 1.3a-b〕。其中五人未见于"史版"，即"琴牢"¹⁰⁵ "庚苞""□枢""乙悠"与"上书□"。其中"琴牢"的名字，俱见于班表与《家语》，¹⁰⁶ 余亦未见（或为其他经版的孑遗）。

III. 山东博物馆藏石〔图 1.4〕：该石的仲尼弟子中，有铭题"齐相晏子"者¹⁰⁷。按晏子乃孔子的同代人，惟年长于孔子，位高于孔子，所执之术有别于孔子，故其名字未见于"史版"。相反，《史记》又称：

孔子之所严事，于周，则老子……于齐，晏平仲。¹⁰⁸

则据《史记》之意，晏子不仅非仲尼弟子，乃至是其老师。故画像所体现的，必非《史记》或《论语》的内容。今按班表或《家语》中，亦未见以晏子为仲尼弟子的说法。惟刘向纂《七略》，首尊经学（"六艺"），次列"儒家"；仲尼弟子或后学的著作，悉列于儒家之下（释经者除外）；而冠儒家之首的，

图 1.3a
邹城面粉厂出土
《孔子见老子》（弟子局部）
东汉中期，
邹城市博物馆藏；
《邹城》，一五九

图 1.3b
邹城面粉厂出土
弟子榜题
《邹城》，一五九

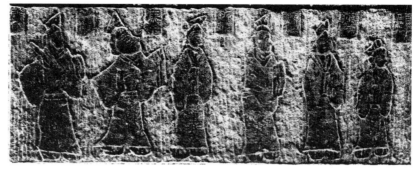

图 1.3 a

图 1.3 b

图 1.4
《孔子见老子》
纵48厘米，宽111厘米，
东汉晚期，
山东省博物馆藏；
山东省博物馆惠予图片

图 1.4

却恰好是《晏子》（即后所称的《晏子春秋》）。[109] 又刘向《晏子》之提要云：

> 《晏子》其书六篇，皆忠谏其君，文章可观，义理可法，皆合六经之义。[110]

则知刘向不愧通儒：虽列晏子于儒家，然不明称是仲尼弟子，惟称其

书暗合"六经之义"而已。但随着刘向死后经学日盛,这层脆弱的经史之辨,便日趋模糊。如班固《汉书·艺文志》"儒家"类之开篇云:

> 《晏子》八篇。名婴,谥平仲,相齐景公,孔子称善与人交。
> 《子思》二十三篇。名伋,孔子孙,为鲁缪公师。
> 《曾子》十八篇。名参,孔子弟子。
> 《漆雕子》十三篇。孔子弟子漆雕启后。
> 《宓子》十六篇。名不齐,字子贱,孔子弟子。[111]

这一分类或排列,乃是师刘向《七略》的,但以晏子为仲尼弟子之意,却较刘向为显明。又《汉书·艺文志》儒家类提要云:

> 儒家者流……游文于六经之中,留意于仁义之际,祖述尧舜,宪章文武,宗师仲尼,以重其言,于道为最高。[112]

然则从经的角度说,班固较刘向更进一步;从史的角度看,却又更退一步了:凡"儒家者流",都是"宗师仲尼"的。话讲到这个地步,晏子便必师仲尼而后可。故《刘子·九流篇》云:

> 儒者,晏婴、子思、孟轲、荀卿之类也,……祖述尧舜,宪章文武,宗师仲尼。[113]

这个意思,当也是汉代经说的一孑遗。这便一反《史记》"仲尼'严事'晏子"之说,转以晏子为仲尼弟子了。[114]意者山东石刻艺术博物馆画像所体现的,或便是这一亡佚的经说。

最后补充的是,孝堂山祠及宋山小祠的《孔子见老子》画像中〔图1.5a-b〕,皆有一五短身材者。由其形貌类似山东石刻艺术博物馆藏石中的"齐相晏子"看,这个人物,亦可比定为"晏子"。

5-2. 孔门弟子次序

除弟子组成外,又见《孔子见老子》本于经义而非《史记》或《论语》的,乃仲尼弟子的次序。今按《论语》中,孔子本人已据弟子之所长第其优劣。

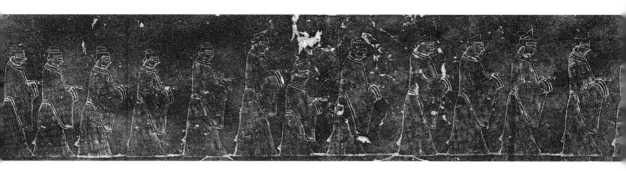

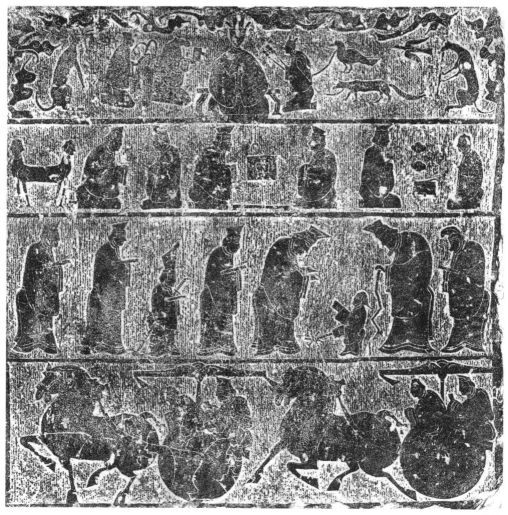

图 1.5b

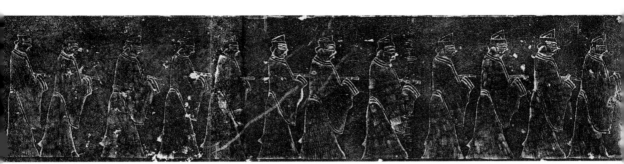

图 1.5a
孝堂山祠
《孔子见老子》局部
浙江大学艺术与考古博物馆藏拓

其中列前十名者为:1)(德行)颜渊,2)闵子骞,3)冉伯牛,4)仲弓;5)(言语)宰我,6)子贡;7)(政事)冉有,8)季路;9)(文学)子游,10)子夏。《史记》除擢"政事"于"言语"之前外,余则悉遵《论语》。[115] 但画像的例子,却罕有与之同者。兹举弟子较完备或榜题较清晰的三例画像为说明:

图 1.5b
嘉祥宋山画像(第 3 格
《孔子见老子》)
纵 70 厘米,横 66 厘米,
东汉晚期,
山东石刻艺术博物馆藏;
浙江大学艺术与考古博物馆藏拓,
收入《石全集》2,九九

	平阴画像	和林格尔壁画	(附:嘉祥南齐山画像)	《史记》	《汉书》
1	左丘明	颜渊	颜渊	颜渊	左丘明
2	颜渊	子张		闵子骞	颜渊
3	闵子	子贡		冉伯牛	闵子骞
4	伯牛	子游		仲弓	冉伯牛
5	冉仲弓	子夏		冉有	仲弓
6	□□	闵子		子路	宰我
7	子赣(贡)	曾子		宰我	子贡
8	冉□□	(冉)有		子贡	冉有
9	后三人榜题不清	仲弓		子游	季路
10		曾赐(皙)		子夏	子游
11		公孙龙			子张
12		冉伯牛			曾子
13		宰我	子路		
14					
			……		
19				曾晳	
35				公孙龙	

I. 平阴画像：列第 7，"□□"之后者既为"子贡"，"□□"或可暂推测为宰我，即与子贡并列"言语"第一者〔图 1.6a-b〕。第 8"冉□□"当为"冉子有"，即冉有。又第 9，"冉□□"之后人物榜题的末字，由我所得的拓本看，似为"路"字，故第 9 可暂比定为子路。若所说不错，则由残存的弟子看，无论构成还是排序，平阴画像即悉同班表，大异《史记》或《论语》。由于班表所表达的，乃两汉之交朝廷的古文立场，故画像的依据，即可暂定为古文。关于这一点，容下文进一步讨论。

II. 和林格尔壁画：和林格尔壁画的弟子排序，也大异《史记》〔图 1.7a-f〕。这些差异包括：

1）子张：由《史记》之第 11 晋至第 2；

2）子贡：由《史记》之第 8 晋至第 3；

3）子游：由《史记》之第 9 晋至第 4；

4）子夏：由《史记》之第 10 晋至第 5；

5）曾子、曾皙：由《史记》之第 12、19 晋至第 7、10。[116]

执两汉经义论此次序，则知其异于《史记》者，似绝非造墓者无学，任意轩轾，而是有清晰的经学动机。试简述如下。

1）子张：《论语》虽颇贬子张，退之"十哲"之外（《史记》遵之），但在两汉今文传统中，子张却与子游、子夏一道，并称经学最显赫的人物。如韩非记孔子死后之"显学"云：

> 自孔子之死也，有子张之儒，有子思之儒，有颜氏之儒，有孟氏之儒，有漆雕氏之儒，有仲良氏之儒，有孙氏之儒，有乐正氏之儒。[117]

可知子张乃战国儒学第一家，最称显学。两汉的今文经学，原出于战国儒家，故尊子张亦甚力。如今文最重要的著作之一《尚书大传》中，仲尼弟子出现最多的便是子张。今文《大戴礼》也如此；其《千乘》《四代》《虞戴德》《诰志》《小辨》《用兵》《少间》等篇，所传或皆子张之学。然则就地位而言，经学之子张的地位，是远较《论语》《史记》为高的。其由《史记》的第 11 晋为和林格尔壁画的第 2，便体现了"经""史"对其评价的不同。

2）子贡：壁画中列子张之后的，是"史版"列第 8 的子贡。这一次序，

或也体现了"经""史"的不同。如今文韩诗、《说苑》与谶纬中，子贡的形象，便远较前面的闵冉等为重要，出现的次数也更多。

3）子游、子夏：壁画中紧随子贡的，是子游与子夏。今按《论语》中，子游、子夏乃文学之魁；故后代尊为传经之始。如据今文说，其学悉传于子夏，亦即《后汉书》徐防称的：

《诗》《书》礼乐，定自孔子；发明章句，始于子夏。[118]

不仅"诗书礼乐"，《春秋》之公穀，据今文称亦始传于子夏。故汉代夸人通经，便恒以"游夏"为喻。如《武斑碑》称武斑云：

幼□颜闵之懿质，长敷游夏之文学。[119]

则知"经版"的游、夏，也较"史版"为显赫。

4）曾子、曾晳：曾子与其父曾晳，也是今文传统中的闻人。盖不仅今文《大戴礼》中，有所谓"曾子十篇"，汉代最重要、流行亦最广的今文经记《孝经》的第一章即《开宗明义章》，亦以曾子为中心人物。又据纬书讲，孔子留给后人的圣书有两部，即《春秋》与《孝经》；其中《春秋》为见其言者，《孝经》乃见其行者。为传其道，孔子"以《春秋》属商（子夏），以《孝经》属参（曾参）"。[120] 即此可知曾子在经学传统中的地位之显。又据经记，曾参也是著名的孝子（其孝事颇著于武氏祠与和林格尔画像）。在"以孝治天下"的汉代，其地位是不可能不高的。至于曾晳，则与经学的关系虽浅，但由于是曾子之父，故位置的提前，或是因子而贵。

总之，与平阴画像的古文立场不同，和林格尔壁画的弟子次序所体现的，乃是典型的今文立场。

5–3. 曲杖、禽贽与蒲车

除上举榜题的信息外，《孔子见老子》本于经义的证据，也见于画像的形式母题，如老子之杖、孔子之禽与项橐手推的"蒲车"（或曰"鸠车"）等。[121]

如前文所说，以几杖为王者师的道具，盖始于王莽据旧传经义为平帝制作的尊师仪式，后则衍为东汉的制度。如明帝尊桓荣，章帝尊张酺，即悉为

图 1.6a
平阴画像
平阴县文保所藏；
乔修罡先生惠予拓片

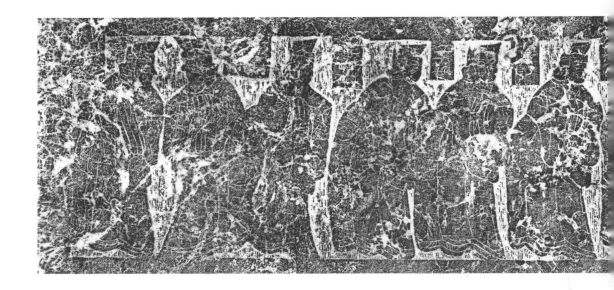

图 1.6b
平阴画像
《孔子见老子》局部

图 1.7a-f
和林格尔墓壁画
《孔子见老子》
摹本局部
东汉晚期，
《和林格尔》，12页/图1、2、
13页/图3、4，14页/图5、6

图 1.7a　　　　　　　　　　　　　图 1.7b

图 1.7c　　　　　　　　　　　　　图 1.7d

图 1.7e　　　　　　　　　　　　　图 1.7f

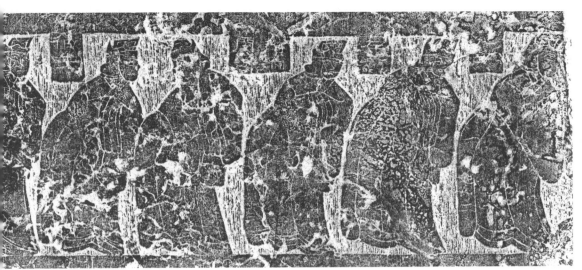

图 1.6b

设几杖。其中"几"供隐坐,"杖"供立扶,都是助年老体衰的;王者师多高年,如经义举老子,便极言其老,乃至称二百余岁,宜乎经义或朝仪以几杖为道具。然若云几杖仅及身体,却又不然。盖于君上前称"老",是越礼的做法,非臣者所当为。但几杖倘赐于君上,"礼"的脚本,便由"君—臣仪"变为"王—师仪"了。故在新的脚本中,杖所象征的,与其说是师的身体,毋宁是王之圣德。

与杖为"师"的道具相对,孔子所执之禽,亦当理解为王者尊师的另一道具。盖平帝以来的尊师礼中,虽未见执禽的细节,但周之相见礼中,固有执雁为挚的旧义。[122] 如《论衡》"语增"篇说:

传语曰:周公执贽下白屋之士。[123]

按"传"指《尚书大传》《韩诗外传》《说苑》等释经之文;"贽"则指禽,即德当一王的周公用于礼士的贽品。又据礼经说,天子礼士,其待以臣礼者"奠贽"(置于地上),待以客礼者"授贽"(手执而授之)。意者画像中孔子执禽见老子的形象,便是呼应此经义的,即待老子以客礼,或师礼,而非臣礼。[124]

至于项橐手推的"蒲车"或"鸠车",则如前文所说,似为汉代

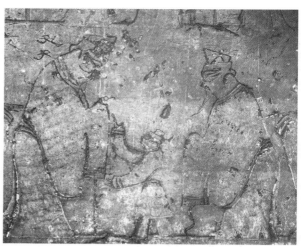

图 1.8

图 1.9

图 1.8
微山画像《孔子见老子》
纵81厘米，
东汉，微山县文化馆藏；
《石全集》2，五五

图 1.9
孝堂山祠《孔子见老子》
孔老相见局部
作者拍摄

经说的孑遗。不仅此，它与老子之杖并见于同一叙事，亦深合前文总结的经义：以一老一小——或作为二者象征的杖与鸠车——为提喻，以呈现"王者有师"、"不一师"或"圣人无常师"义。

5-4. 孔老的身材

老子之杖、孔子之禽与项橐的蒲车外，又可证画像本于经义的形式母题，乃孔老的身材。今按画像中的孔子与老子，多有身材不相若者，早期的尤甚。如微山（西汉末）〔图1.8〕、孝堂山祠的画像中（东汉初）〔图1.9〕，孔子的身材既伟硕于老子，也伟硕于弟子。后期画像中，也见有数例，如沂南汉墓出土的画像石等，[125] 惟比例的差距，较早期的稍逊而已。邢义田访得于日本的画像石中，也有此现象。如据其《汉画像"孔子见老子图"过眼录》一文的描述：

> 1）东京国立博物馆藏山东嘉祥画像：（孔子）身躯较老子稍高大，孔子身后有弟子一人，身躯大小与老子相若。
>
> 2）日本天理参考馆藏山东汶上孙家村画像石：孔子身躯较老子略大。

则知孔子身材伟硕于老子，乃是画像的常见特征。今按《史记》言孔

子"高九尺六寸",核以今尺,得六尺有余,魁硕可知。汉纬书言孔子之异表,亦曰"高十尺"。但若曰画像的处理,仅是表现孔子生理的魁硕,似又未尽然。如孔老身材的悬殊,以孝堂山祠者为最大的之一。今细考祠堂画像,可知有一原则是贯穿全祠始终的:主角大于配角。其例如"拜谒图""职贡图""胡王图"。此即包华石所总结的:

> 孝堂山祠的典型做法,是主要人物大于次要人物。[126]

孔老身材的不相若,意者是指示主配角关系的。这一处理,自有义于经学,违剌于《史记》所主的道家—黄老说。

6. 古文的遗影

如前文所说,"孔子见老子"及其体现的"王者有师"义,原是服务朝廷意识形态与礼仪的;如韩婴说常山王、刘向说成帝尊师傅与光武明章自居圣王,便悉以此义为说。《孔子见老子》画像倘取义于此,画像的祖本,即亦当始作于朝廷;其见于鲁中南民间祠堂者,或是画稿流传所致。这一推论,既可由光武驻跸鲁城的经历、东汉诸王之集中分封于鲁中南地区,以及当地诸王陵寝的设计由朝廷主持来说明(见第七、第八章),亦可获证于画像自身的图像学因素。下以平阴画像的《孔子见老子》为例,略作一说明。

从风格与制作工艺判断,平阴画像当为"孝堂山祠—武梁祠派"作坊传统的作品。如前文所说,其可辨识的仲尼弟子,无论组成还是次序,都尽合《汉书·古今人表》。这在今存的祠墓画像中,可称是"独一"的。而最值得关注的,乃是以左丘明为仲尼弟子,并使居弟子之首〔图 1.10a-b〕。这细节虽小,意义却大;盖它所体现的,乃是两汉之交朝廷意识形态斗争的焦点,故可揭示画像的源头与初义。惟今言汉代艺术的学者,多未解其义。故不避辞繁,稍述斗争之原委。

汉代经学乃今所称的"阐释学"(hermeneutics);其中阐释的意义,即使不重于,也同于六艺之本文。孔子以来,群经传以口耳,而非竹帛,传至汉代,便歧而又歧,一经往往有数家阐释。武帝后立五经,所立与其说是"经",

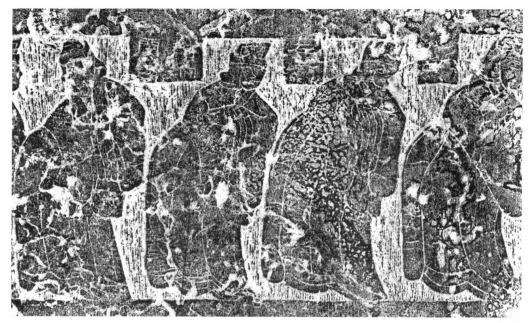

图 1.10a

图 1.10b

图 1.10a-b
平阴画像
《孔子见老子》局部
之"左丘明"及铭题

毋宁是"阐释",即择诸说之适于时者立为权威。这种权威化,乃一家学说由"私家言"晋为"王官学"的关键。今按群经中最显赫也最关汉朝廷意识形态的,是《春秋》经。《春秋》经的阐释,王莽前主要有两家,即公羊与穀梁。二者皆先后立于学官,其中又以公羊的势力为大。由于当时的群经皆以汉代隶书笔录于经生之口授,故后代称之为"今文"。《春秋》公羊家的阐释,乃诸今文中最显赫的经典,也是朝廷意识形态的基石。又据经学的说法,群经阐释皆始作于孔子,并始传于其及门弟子;如公穀两家,便都称"始传于子夏"。至西汉末年,刘向子刘歆于朝廷的故简堆中,发现了以战国文——时称"古文"——书写的《左氏春秋》,"大好之",遂割裂其文,使附于《春秋》经下,并假称是《春秋》旧传。由于经传皆始传于仲尼弟子,对刘歆而言,左丘明亦必为仲尼弟子而后可,亦即晋荀崧引刘歆所说的:

孔子作《春秋》,左丘明、子夏造膝亲受。[127]

则据刘歆说,左丘明不仅为仲尼弟子,竟又压子夏即公羊的祖师一头!

又不止此：由于公穀之书，乃汉代对口传的隶写，左氏之书则成于"孔子当时"，故较之公穀，《左氏》又尤近于孔子真义。这个说法，是大异当时的公共认知的。盖刘歆以前，人或不知左丘明其人，或不知《左氏春秋》一书。即便知道，也不称为仲尼弟子，称其书为《春秋》之传。如以史迁之广博，《史记》亦仅云：

> 孔子明王道，……西观周室，论史记旧闻，兴于鲁而次《春秋》。……七十子之徒，口受其传指，为有所刺讥褒讳抑损之文辞不可以书见也。鲁君子左丘明惧弟子人人异端，各安其意，失其真，故因孔子史记具论其语，成《左氏春秋》。[128]

这话虽启人疑窦，[129] 乃至人称是刘歆之篡伪，[130] 但《史记》称左丘明为"鲁君子"，不在七十子之列，名其书曰"《左氏春秋》"，不称《左氏传》，是皎若白日的。不惟此，左丘明的名字，也未见于《史记·仲尼弟子列传》。[131] 则知当时的公共认知如此，刘歆的说法，乃当时的异端之言。倘刘歆执以自娱，固然无害，但哀帝即位后，刘歆大用，竟请求哀帝立左氏于学官。这便不仅私为异说，聊以自娱了，而是断人利禄，并挑战当时朝廷的意识形态。今按《汉书·刘歆传》云：

> 及歆亲近，欲建立《左氏春秋》及《毛诗》、逸《礼》、《古文尚书》皆列于学官。哀帝令歆与五经博士讲论其议，诸博士或不肯置对。歆因移书太常博士，责让之……其言甚切，诸儒皆怨恨……儒者师丹为大司空……奏歆改乱旧章，非毁先帝所立。……歆由是忤执政大臣，为众儒所讪，惧诛，求出补吏。[132]

然则不"求出补吏"，刘歆竟不保头颅。这样今古文之争的第一局，便以古文的失败告终。

哀帝死后，平帝继位，王莽以大司马执政，篡意渐萌。这时刘歆的崇左氏，始有了现实的需要。盖王莽篡汉，是以"汉为尧后""尧舜禅让"为说的。但"汉为尧后"说，当时仅见于《左氏春秋》，[133] 今文各家如公羊、穀梁等，咸不说此。无经传的权威，是说难立，故从王莽一面说，左氏亦必传《春秋》

而后可。故王莽执政后，刘歆复大用；在王莽授意下，朝廷乃"立《左氏春秋》、《毛诗》、逸《礼》、《古文尚书》"[134]。至平帝末，王莽又"征天下通知逸经、古记、天文……（者）……遣诣京师。至者数千人"[135]。文之"古记"，便包括了《左氏春秋》。这样左丘明的身影，便第一次见于仲尼弟子的行列，并居众弟子之首了。

但古文——或作为其核心的左氏势力，当时似仅限于王莽与其支持者，远不如今文公羊之"四海弥天"。故王莽败后，东汉朝廷复今文，摈左氏。惟光武取大位，亦颇以"尧后"为号召，[136]故私心亦好《左氏》。建武初年，在光武暗示下，博士陈元复建议立左氏为官学。朝廷遂分裂为两个阵营：主左氏者与反左氏者。前者虽有君主右袒，势力仍不如后者为大。其中今文的主将乃博士范升。他称武帝以来，汉帝悉不以左氏为传，以左丘明为仲尼弟子，今立左氏，乃非毁先帝，辱灭圣法。此外，他又奏"左氏之失十四事"。古文派的主将陈元则反驳云：

> 丘明至贤，亲受孔子，而《公羊》《穀梁》传闻于后世，……今论者沉溺所习，玩守旧闻，固执虚言传受之辞，以非亲见实事之道。[137]

是师刘歆故伎，称左氏"亲受"孔子，公穀"口传"子夏，比长量短，优劣可知。而后又说：

> 左氏孤学少与，遂为异家之所覆冒。夫至音不合众听，故伯牙绝弦；至宝不同众好，故卞和泣血。仲尼圣德，而不容于世，况于竹帛余文，其为雷同者所排，固其宜也。非陛下至明，孰能察之！[138]

"孤学少与""为异家所覆冒"云云，指左氏虽王莽中立于学官，然天下罕有习者。至于今文的阻挠，陈元则极其言云：

> （希望光武）以褐衣召见，俯伏庭下，诵孔氏之正道，理丘明之宿冤。若辞不合经，事不稽古，退就重诛，虽死之日，生之年也。[139]

即为争"丘明"为仲尼弟子，陈元竟不惜以头颅相赌。于此也知今文之盛，与古文之窘。但由于光武的右袒，"左氏终立"。一朝为哄！光武无奈，旋即

"废之"。然则有君主之右袒，左氏仍不得立。今文的势力有如此！

光武之后，作为私人的明章两帝，亦颇好《左氏》。如永平中，明帝诏古文贾逵"叙明左氏大义"。贾逵暗揣上意，遂进言左氏之长，公穀之短。但由于朝廷今文家的反对，左氏仍不得立。¹⁴⁰ 章帝建初中，立左氏之议复起，今文家又兴抵制，贾逵老羞成怒，遂语含杀机云：

> 五经家皆无以证图谶明刘氏为尧后者，而左氏独有明文。五经家皆言颛顼代黄帝，而尧不得为火德。左氏以为少昊代黄帝，即图谶所谓帝宣也。如令尧不得为火，则汉不得为赤。¹⁴¹

即谶纬外，主"汉尧后""为火德"者，仅有左氏；今文各家如公穀等，悉不述此义；今不以左氏为传《春秋》，以左丘明为仲尼弟子，得非否认"汉火德""为尧后"，否认今天子为合法吗？可知较之陈元，古文的态度又有激进：不自赌头颅，而必欲取对手的头颅。前举班固的《古今人表》，便作于古文以头颅争立的时期。执其内容与陈元、贾逵之自赌头颅或欲取人头颅的话比较，便知其体现的，乃古文困于一隅、妄逞一搏的极端立场。如《古今人表》列仲尼弟子次序云：

> （第一等"上上／圣人"：仲尼）
> 第二等"上中／仁人"：左丘明、颜渊、闵子骞、冉伯牛、仲弓。
> 第三等"上下／智人"：宰我、子贡、冉有、季路、子游、子夏……¹⁴²

是不仅以左丘明为仲尼弟子，更跻于世所共称的七十子之首颜回之前。至于子夏，则因今文家有：

> 《诗》《书》礼乐，定自孔子；发明章句，始于子夏。¹⁴³

故班固列左丘明于"上中"之首的同时，又退子夏于"上下"；使两者的地位，有一等之间。¹⁴⁴ 这扬"古"贬"今"的立场，又见于《汉书·艺文志》。如《艺文志》之"春秋"类云：

> 《春秋古经》十二篇，《经》十一卷。

>《左氏传》三十卷。
>
>《公羊传》十一卷。
>
>《穀梁传》十一卷。[145]

《春秋古经》即左氏所传之经,[146] 列《春秋》家第一;《左氏传》则紧步其后,凌驾于公穀。[147] 这一立场,乃是与陈元、贾逵的话相表里的。但尽管如此,今文仍坚不为动。章帝无奈之余,只有:

>其令诸儒学古文尚书、毛诗、穀梁、左氏传,以扶明学教,网罗圣旨。[148]

即鼓励"诸儒"兼习左氏。至于立官学,则无能为也。晚至东汉末年,即灵帝作太学石经的时代,通儒卢植复上书云:

>中兴以来,通儒达士班固、贾逵、郑兴父子,并敦悦之(古文)。今《毛诗》《左氏》《周礼》各有传记,其与《春秋》共相表里,宜置博士,为立学官,以助后来,以广圣意。[149]

然则晚至东汉末年,由于今文的抵制,左氏仍未立于学官。[150] 其后郑玄:

>箴《左氏膏肓》,发《公羊墨守》,起《穀梁废疾》。自此以后,二传遂微,左氏学显矣。[151]

可知左氏作为《春秋》之传为一般读书人广泛读学,是在郑玄对今文发起系统的攻击之后。但这时汉朝已濒于崩溃,官学亦近于破产,儒生读书,已尚兼通,轻家法了。

由上文可知,今古文之争是两汉朝廷经学发展的最重要关目,贯穿于西汉末至整个东汉。其中最激烈也最关朝廷意识形态者,乃发生于两汉之交,即王莽至章帝中。这两次争斗,不仅是儒生争利禄,也关涉政权之合法。争斗的焦点,是左氏与《春秋》的关系,或左丘明与孔子的关系。据今文公穀说,左氏不传《春秋》,左丘明亦非仲尼弟子。古文则反是。不仅此,为取得"传"的地位,古文又极端其言,必侪左丘明于七十子之首。但虽有统治者的支持,

左氏亦仅短暂地立于王莽，此后至东汉末年，则始终为今文所"覆冒"。倘以此为背景，谛观前举平阴画像的内容，便知它体现的，乃是极端的古文立场，如1）以左丘明为仲尼弟子；2）必跻之于群弟子之首；3）退今文鼻祖游夏于（至少）第8名之外。这一立场，乃是有义于朝廷、无所取义于民间的。

从广义上说，平阴画像属于"孝堂山祠—武梁祠派"作坊传统；该传统的作品，盛见于王莽至东汉末的鲁中南地区。就狭义而言，它又属于以嘉祥武氏祠为代表的"武梁祠派"，流行的年代，约为东汉之中后期。但无论广义还是狭义，平阴之例在其所属的流派中，似皆可谓"独一"。盖今存武梁祠派画像遗例中的仲尼弟子，虽或无榜题，或榜题模泐，然由可辨识者看，所据似多为流行的今文（以颜渊为首弟子），古文所主的"左丘明"，未见于弟子行。如嘉祥南齐山画像所见者〔图1.11〕。⁵²这所代表的，乃汉代的流行类型。盖今文既为官学，利禄所诱，亦必为当时最普遍、最流行的知识。然则平阴的造祠者，又何以必主人所罕知，亦为官学所深斥的古文呢？不仅此，从风格及制作工艺看，平阴与南齐山画像乃属同一传统、同一作坊或竟至制作于同一班匠人，但为何一立异主古文，一从众主今文呢？这一问题，又可细化为：

1）是工匠有"古文""今文"两套方案，供造祠者各取所需，还是仅一套方案，供造祠者以意改之？由于工匠属社会下层，多不识字；即便识字，也未必通经，不会懂得今古文之辨。故合理的答案为：工匠仅有一套方案。祠堂画像所以有差别，乃造祠者改易所致。那么

2）工匠的原始方案是作古文，还是作今文？由平阴画像的尺寸之小（宽仅135厘米，当为祠堂之后壁），可知造祠者亦属社会下层，或并不识字；即便识字，也未必通经；即便通经，亦未必有动机执极端的古文立场。故合理的答案为：原方案当作古文；造平阴祠者或不晓其义，故照单全收；造南齐山祠（长285米，较平阴祠大一倍有余）者或粗具经学知识，遂从原方案中，删去了人所罕知的左丘明，使画像呈现的仲尼弟子大体符合当时的公共认知。若此理通，那么

3）工匠的方案出自哪里？

顺着问题的线索，我们便可逼近画像的源头了：由于今古文之争乃两汉之交的庙堂之争，民间无所用其义；平阴之例所体现的立场，是两汉之交最

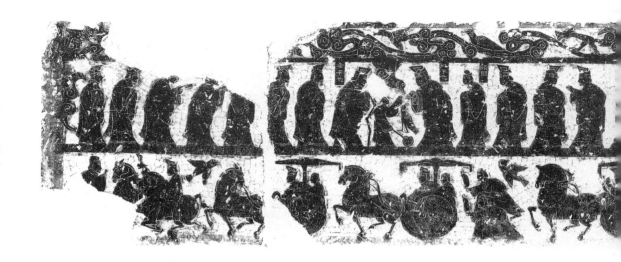

图 1.11
嘉祥南齐山画像
（第 1 格《孔子见老子》）
纵56厘米，横285厘米，
东汉晚期，
嘉祥县武氏祠文物保管所藏；
《石全集》2，一三一

极端的古文立场；故平阴画像——或其所属的"武梁祠派"作坊传统——的原设计方案，意者当剿袭于朝廷。从最宽泛的意义说，"武梁祠派"《孔子见老子》主题画像的赞助者（patrons），倘非右祖古文的君主如王莽、光武、明帝与章帝，便是谄赞其意识形态的廷臣如刘歆、班固或贾逵等。

虽然如此，以经义之"孔子师老聃"为主题的画像，亦未必始作于王莽或东汉初年；或武帝后即有制作，惟后来又据古文改作亦未可知（下章谈的"周公辅成王"亦如此）。今按考古所出孔子与弟子画像，当以刘贺墓衣镜为最早。画像设孔子（第一格，左）与弟子五名，依次为颜回（第一格，右；面对孔子者）、子赣（贡）（第二格，左）、子路（第二格，右）、子羽（第三格，左）与子夏（第三格，右）；即皆今文所主的显赫弟子〔图1.12〕。[53] 虽然就母题构成而言，它与《孔子见老子》有重叠的地方，但从图像志看，二者又有本质的区别。盖孔子与弟子画像，可定义为单纯的"翼经"之作；而以老子为师、孔子为弟子，则不仅非"翼经"之需，也易流为"翼经"的反面。故只有被赋予具体的、可拔擢孔子的图像学寓意，画像方于经学——或以经学为基础的意识形态——为有义。由前引今文、古文、谶纬看，这个意义，便是两汉经学意识形态的"王者有师"说。

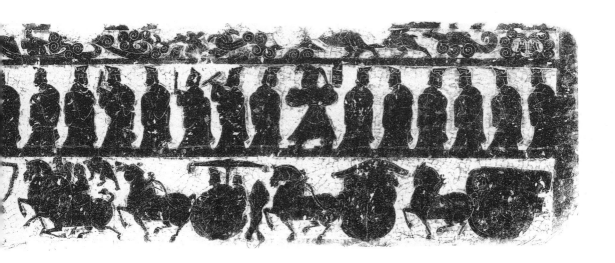

图 1.12
《孔子与弟子》画像衣镜
（正面）
西汉中期，
南昌海昏侯刘贺墓出土；
江西省文物考古研究院海昏侯墓
发掘主持人杨军先生惠予图片

7. 结语

由前文可知，"孔子见老子"是战国秦汉的公共知识，为当时的"私家言"所恒述。惟因立场、动机不同，各家话语亦有别。武帝之后，主"孔子为王""孔子师老子"乃"王者有师"义之体现的经生之言，渐凌驾于诸家之上，并独尊为汉代的"王官学"；在被君臣执为对话修辞的同时，又于平帝中被演出为"王者尊师"的仪式，并于东汉初确立为朝仪之一种。这对于与"孔子见老子"相关的话语言说和视觉制作，必起到了社会学所称的框架效应（framing）。

但如开篇所说，《孔子见老子》画像的源头或初义，应从三个角度考求：1）画像的图像学内容；2）画像所在的图像志方案的整体结构；3）画像产生时代的制度与观念框架。本章的内容，乃仅就1）、3）而发，即在画像产生时代的制度与观念框架内，分析画像的图像学内容。至于其所在的图像志方案的整体结构，则如以下数章所讨论的：倘我们假设孝堂山祠—武梁祠派作坊传统的内部，原有一套意义连贯的祠堂设计方案（"作坊方案"），在实现于具体祠堂时，造祠者又依据当时的公共认知、个人知识、喜好或财力，对原方案作了程度不同的改易（"实现方案"），则综合今所知的"实现方案"的主题构成，便知"作坊方案"的语义结构，不仅尽合两汉之交以"则天—稽古"为中心的朝廷意识形态，也以主题间的互文关系（intertextuality）为手段，精确定义了不同主题的语义功能。具体到《孔子见老子》，则由主题的互文关系看，它似与《周公辅成王》一道，共同构成一对与其他主题相呼应的二元概念：1）正统历史帝王谱系中的最后一环；2）"王者有师"与"王者有辅"义的视觉体现。

第二章
周公辅成王

鲁地画像中，"周公辅成王"多与"孔子见老子"并见同一祠堂〔图2.1、图2.2、图2.3a-c〕。¹其中成王作小童形象，正面站立，周公、召公侧立于旁。主题的含义，研究者虽有多说，然按之画像脉络，其说似皆有未惬。前章称鲁中南祠墓画像的主题，多有取于古事者；这些古事，战国秦汉人数有征引；惟脉络不同，义亦有别。以古事为主题的画像，倘我们理解为一种视觉的征引，则详考画像所在的视觉脉络，可不难发现它与文字征引所在的脉络，似颇有交迭。²画像不言，文字有言。借助我们对文字脉络的分析，古事主题画像的始作年代与最初的含义，亦约略可知。下循此原则，试就《周公辅成王》画像作一探讨。

1. 战国至西汉中叶的周公

1-1. 周公的记载与儒家的重构

周公旦为周武王之弟，周成王的叔父，其事初载于《尚书》与《逸周书》等。³这些记载，多围绕两事展开：辅佐武王与辅佐成王。前者《尚书》少有说；⁴《逸周书》中，则数有周公"开导"武王的记载。⁵开导的内容，乃尊天命，重彝伦，行仁政。可知记载所呈现的，是周公作为武王谋臣的形象。至于辅成王，两书的记载颇备，又以《尚书》为详。具体的内容，可分两个阶段：一是成王幼少周公辅政的阶段，二是成王长、周公归政的阶段。

《尚书》与《逸周书》是古称的王官学。随着春秋末"家人言"的兴起，两书的内容，便下移民间；其后百家争鸣，这故事即远播为战国精英的公共知识之一种。⁶惟两书（尤其《尚书》）初传于儒家，周公的形象，便颇遭儒生的重构。⁷重构的大概，可见于汉初伏生《尚书大传》与《史记·鲁周公世家》等。⁸其中"辅武王"与"辅成王"，乃重构的重点。关于辅武王，《尚书》本文集中于两事。一是佐武王克商；二是克商后两年，武王有疾，几濒于死，周公

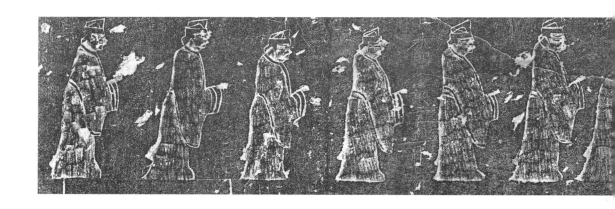

图 2.1
孝堂山祠《周公辅成王》画像局部
浙江大学艺术与考古博物馆藏拓，收入《石全集》2，图版四二

图 2.2
嘉祥蔡氏园画像（第 1 格《周公辅成王》）
横 74.5 厘米，东汉初中期，山东省博物馆藏；《初编》，171

祷先王神灵，祈以自代。后者（辅成王）《尚书》记载较备，儒生大体亦遵之。前者《尚书》未有多说。儒生便张皇幽眇，予以新构。其最重要的一则，是说牧野之战后，武王惶惶有未得天下之感，于是问辅臣何以处置殷之遗民。太公说爱屋及乌，反之亦然，故应严惩殷民。周公则主张施仁政，使殷民"各安其宅，各田其田"，视天下无私。⁹

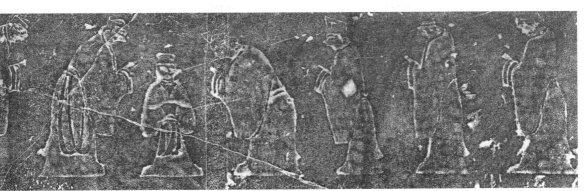

图 2.1

武王从周公议，天下大定。通过这一新构，周公忠君爱民的儒家贤辅形象，便树立了起来。

但在儒生的重构中，周公最大的功业，乃是辅成王，而非辅武王。重构的核心，则是周公的身份。今按《尚书》中，未有周公居摄践祚的记载，[10] 仅言武王崩，成王少，周公辅政。但按儒生的重构，所谓辅政，竟指周公摒成王于旁，自践天子位。[11] 如《史记·鲁周公世家》云：

> 其后武王既崩，成王少，在强葆（襁褓）之中。周公恐天下闻武王崩而畔，周公乃践祚代成王摄行政当国。[12]

按"践祚"《尚书》未载。"在强葆"，乃极言其小，以见周公践祚的必要；这也是《尚书》所未载的。[13] 这一重构，当与荀子所传的"圣王"思想有关。盖按这思想，惟有圣人方有称王的资格。荀子整齐古代王谱，跻周公、孔子于圣王之列，便是这观念的表达（说见后）。[14]

既践祚摄王位，周公摄政的细节，便须与其身份相当。这是儒生重构的另一部分重点。其中包括：

1. 诛管蔡：克商后，为镇抚东方，武王封其弟管叔、蔡叔于商故地。武王崩，周公摄政践祚，管蔡不满，与商遗孽禄父为乱（所谓"三监之乱"），周公东征，诛管叔、禄父，放蔡叔，周室为安。[15]

2. 营雒邑：三监乱平，为稳定东方，周公于商故地相土作城，名之曰"雒"，使直属周王室，奠定周室之久安。[16]

图 2.3a

图 2.3a
武氏左石室后壁小龛西壁画像（第3格《周公辅成王》）
横74厘米，东汉晚期，嘉祥县武氏祠文物保管所藏；《二编》，162

3. 立制度，定礼乐：《尚书》"周官""立政"中，有周公设官立制的内容，其言隐约。儒家又重构云：

周公将作礼乐，优游之，三年不能作。君子耻其言而不见从，耻其行而不见随，将大作，恐天下莫我知也。将小作，恐不能扬父祖功业德泽。然后营雒以观天下之心。于是四方诸侯率其群党各攻位于其庭。周公曰："示之力役且犹至，况导之以礼乐乎？"然后敢作礼乐。[17]

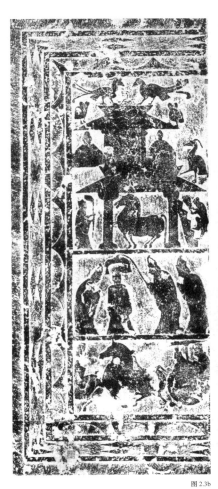

图 2.3b

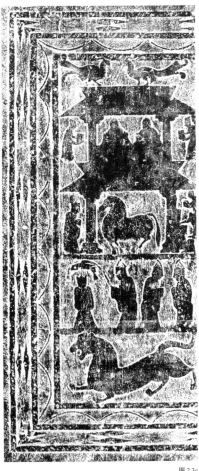

图 2.3c

图 2.3b
武氏东阙正阙身画像
（第 2 格《周公辅成王》）
纵165厘米，横71厘米，
东汉晚期，
嘉祥县武氏祠文物保管所藏；
《二编》，105

图 2.3c
武氏西阙子阙身画像
（第 2 格《周公辅成王》）
纵165厘米，横71厘米，
东汉晚期，
嘉祥县武氏祠文物保管所藏；
《二编》，96

这一重构，乃是呼应周公的天子身份。盖按儒家说，非天子不议礼、不制度、不考文。[18]

4. 致太平：据《尚书》已佚"归禾"与"嘉禾"篇，[19] 周公辅政，天下太平，唐叔封地出异禾，"异亩同颖"。儒家重构云：

> 成王之时，有三苗贯桑叶而生，同为一穗，其大盈车，长几充箱。民得而上诸成王，王召周公而问之，公曰："三苗为一穗，抑天下其和为一乎？"果有越常（裳）氏重译而来。[20]

是不仅出异禾，竟至于"来远人"，这也是《尚书》所未载。所谓"越

裳氏"，据《大传》：

> 交阯之南有越裳国。周公居摄六年，制礼作乐天下和平，越裳以三象重九译而献白雉。……其使请曰："吾受命吾国之黄耇曰：'久矣，天之无别风淮雨，意者中国有圣人乎？有，则盍往朝之？'"周公乃归之于王，称先王之神致，以荐于宗庙。[21]

这是呼应"圣王出、天地和、夷狄至"的儒家理想，也是周公圣王身份的应有之义，为《尚书》所未载。《大传》"周公辅幼主不矜功则萱荚生""帝命周公践祚则朱草畅生"，皆为此观念的表达。[22]

除上举诸事外，《尚书》又记载了周公的其他功业，如伐淮夷、建侯卫。儒生将之与上举的大事加以条贯，重构出一完整的圣王叙事：

> 周公摄政，一年救乱，二年克殷，三年践奄，四年建侯卫，五年营成周，六年制礼作乐，七年致政。[23]

这叙事的次第，也是《尚书》未载的；事体的轻重，《尚书》也不执一。然则抑周公的臣子身份，加以天子色彩，把轻重不一的事件等量齐观，并呈现以时间次第，以见周公辅成王是有计划、有步骤的行为，乃儒生的重构之功。重构的目的，则是把周公的形象，纳入"平乱世—定礼乐—致太平"的儒家圣王模式。

由于圣王身份的获得，周公归政后的大事，便也须重构。据《尚书·洛诰》，周公归政后，并未之国（鲁），而留于镐京，以臣位辅政，迄于死。[24] 据《尚书·金縢》，周公死后，天大风雨，成王有"我国家礼亦宜之"之语。惟其言隐约，莫知其详。《尚书大传》则重构云：

> 周公疾，曰："吾死必葬于成周，示天下臣于成王。"成王曰："周公生欲事宗庙，死欲聚骨于毕。"毕者，文王之墓也。故周公薨，成王不葬于成周，而葬之于毕，示天下不敢臣也。[25]

即周公欲以臣位终，天不许。成王体天心，以天子礼葬之。这便完成了周公生当一天子、死当一天子的儒家重构。

归纳前文,则知战国秦汉流传的关于周公的公共知识,大致有两个体系:《尚书》与《(逸)周书》等文本所记载的;儒家重构于两书的。两者呈现的周公,皆包括"武王辅"与"成王辅"两个形象,惟以"成王辅"为重。又前者呈现的周公,是政治家式的贤辅,儒生重构所呈现的,则是平乱世、定礼乐、致太平的圣王。

1-2. 假周公设义:战国至西汉中叶的周公

历史意识的增强,是战国以来智力生活的特点;引历史以主张、反对,或说服,乃各家普遍的做法。由于辩说的目的,是以术干时君,故周公之为"王辅",便为各家所乐引。今综考战国至西汉中叶的文献,便知这一时期周公的形象,犹并呈"武王辅"与"成王辅"两个侧面。关于前者,兹举例如:

1.《墨子》历举古圣王皆有贤辅之例,言王者得天下,莫不有贤辅。所举武王之辅,为太公与周公。[26]

2.《淮南子》称贤主之道,在于求己,求己得则贤辅自得。所举之例中,有武王以周公为辅。[27]

3.《说苑》历举前史"贵德"的懿行,强调"贵德"之效。前引周公说武王施仁政于商遗民,为所举之一例。[28]

则知先树"王者有辅"义,次举历史先例为说明,乃上引辩说的共有模式。周公辅武王,则为各家所举的先例之一。关于辅成王,可举例如:

1.《战国策》记春申君为楚相二十五年,专楚政。楚王病,太子衰弱,其门客朱英说以"代立当国,如伊尹周公"。[29]

2.《淮南子》称事无常道,宜与时屈伸,其例如周公事文王谦谦若愚,摄天子位威动天地,就臣位尽臣子礼。[30]

3.《汉书》记元帝中,郑朋上书大将军萧望之,说以周公下士之义,文称"将军体周召之德,秉公绰之质,有卞庄之威"。[31]

则知作为成王之辅,周公的形象有两种,一是践祚称王者,一是辅臣。前者多见于战国;时天下扰攘,人怀觊觎,故不讳言周公践祚。[32]后者多见于汉代皇权奠定之后,臣子践祚,为时所忌。[33]此意最可见于贾谊《新书》。按《新书》数言周公成王,皆目周公为辅臣,并尤重其礼贤下士的一面,无

一语及"践祚"。如称"成王处襁褓之中朝诸侯周公用事",[34] 是明言成王虽在襁褓犹为天子,未取儒生"践祚"之义。贾谊呈现的周公形象,当是西汉初中叶之前周公形象的共有模式。这一模式,至王莽中始彻底改变。

2. 王莽时代的周公

2-1. 王氏辅政与周公形象的凸显

尽管汉初以来,各家便偶以周公为说,其形象的凸显,则始于元成,极于王莽。这一过程,乃汉代政治与意识形态交互作用的结果。[35] 具体地说,高祖之后的君主,虽皆为承祖宗遗业者,但自觉接受儒家经义所规划的"受命—继体"历史模式,并以"继体守文"之君自居,乃始于元帝与成帝。[36] 按经义的历史观,继体守文的最高典范,为周之成王与康王;其特点或其所以致太平者,则是以周公召公为辅臣。在这一模式下,元成便自居成康,朝臣则自处周召了。[37] 这样在经历了汉初与汉中期的沉寂后,周公的形象,便于元成间突然崛起。

前33年,元帝崩,其子刘骜即位,是为成帝。[38] 按汉代引外戚为奥援的先例,[39] 成帝母、元帝后王政君兄弟王凤、王音、王商、王根相继秉政。由于成帝好色而软弱,政权即悉归王氏;欲附王氏之势者,即纷纷以"周公"诣之。《汉书》记刘向上书成帝云:

> 今王氏一姓,乘朱轮华毂者二十三人……大将军秉事用权,五侯骄奢僭盛……筦执枢机,朋党比周……游谈者助之说,执政者为之言……内有管蔡之萌,外假周公之论。[40]

考当时文献,可知向说不虚:称成帝诸舅为周公,确实是喧阗人口的。[41] 然须说明的是,成帝固软弱,但未软弱到不足当国,不过懒政好色、慑于母后之威而已。故终成帝世,人称成帝诸舅为周公,多仅及其礼贤下士的辅臣一面,未及经义之践祚。这在成帝诸舅,不过比附古圣,聊以自娱,在称颂者则为假经设谊,贡媚权臣,故性质只是修辞而已。至王莽出现,周公的形象

始发生了根本变化。

按王莽为王太后之侄，成帝中不显。成帝死，其侄哀帝继位。哀帝在位七年，宠其外家，王氏的势力，暂为蛰伏。哀帝死，无子，王太后立仅九岁的中山王为帝，是为平帝，太后摄政，又命王莽以大司马辅政。这是王莽大显的开始。今按王莽所继承的，是一个因战争、饥馑、腐败及皇嗣数绝而信用殆尽的汉家政权。远在昭宣朝，经生眭弘、盖宽饶等，便有汉家德尽、宜禅位让贤之议。两人虽因此被杀，但元成的荒政，却使"汉家德尽"说传播得更广。如京房、翼奉、谷永、刘向等，便颇据易数与五行灾异说，称汉有中绝之运，应更张政治，以新汉命。降至哀帝，随着朝政益形紊乱，朝野对"汉家德尽"的焦虑，便日趋于亟，最终哀帝也自认德衰，思以"更始"。[42] 但哀帝的努力，也毫无效果。"禅让"不可想，"更始"不成功，"革命"之外，经义所提供的致太平的模式，便所剩不多了。平帝九龄、王莽辅政的事实，自易把朝野的期待，引至经义所提供的最后模式：周公辅成王。这样王莽的辅政，便在他本人自待为周公、人待以周公的期望中开始了。

如上文所说，不同于前引以周公为辅臣的修辞，王莽时代的"周公辅成王"义，乃是作为与"尧舜禅让""汤武革命"相平行的致太平模式被称引、被期待的。虽然古代社会的历史哲学，皆有不同程度的归约主义倾向，即历史中的人物与事件，往往被删除其个体性（individualities），被本体化（ontologicalized）为伊利亚德意义上的"祖型"（archetypes）；当代生活的意义，乃在于不断"返祖"（ab origine），即重复、重演这些祖型；[43] 但这一观念获得信仰般的真诚，则在王莽前后。盖据当时流行的历史哲学，历史之祖型——如尧舜禅让、汤武革命、周公辅政等——首先是神学的：其出现与复现，皆为天意所先定（predetermined）；其次是原旨（literalist）的：祖型的神圣性，乃决定于其展开的具体细节。这样当代生活的意义，便是把时间意义上的历史悬搁起来，把自己投射回祖型所确立的黄金时代，并以公共空间为剧场，亦步亦趋地重演历史之细节。因此，为证明其为周公复现的"真实性"（authenticity），王莽便一面致力于谶纬的造作，以见其取"周公辅成王"为模式乃天意"先定"，一面又以既立为官学的经义，即后称的"今文"为脚本，一一重演周公辅政的每一过程；逢今文有不足，便别立古文以济之。这便造成了周公形象在王莽时

代的暴显，及其性质的突变。[44]

2-2. 谶纬：天意先定

谶纬之异于经者，在于经是人文的（humanist），谶纬是神学的。盖经所建立的五德终始的历史，乃是以自然秩序为基础的：历史循环的动力，固超越了作为经验的历史，但不超越作为意义模式的历史。[45] 谶纬则把历史的动力，别置于历史之外：在洪荒之初，天帝便规定了历史的实现方式，并以《河图》《洛书》等神秘途径，在不同阶段授予古代圣人（包括周公），后经孔子之整理，始传于汉代。——这便是汉代谶纬说的大概。

从谶纬残文看，王莽与其支持者必深度参与乃至启动了谶纬的制作。其制作的主题主要有二。一是周公辅成王及其在汉代复现的预言。此主题的制作，似集中于平帝中，用意是佐王莽践祚。二是尧舜禅让及其在汉代复现的预言，此制作集中于王莽居摄中，目的是佐其篡汉。[46] 光武登基后，命尽黜谶纬事涉王莽者，然细披今存纬书，仍有与王莽有关的遗文可寻。兹仅述其与周公有关者。《尚书中侯摘洛戒》云：

> 藩侯陪位，群公皆就，立如舜，周公差应。至于日晨，荣光汩河，青云浮至，青龙仰玄甲，临坛上，济止图滞。周公视三公，视其文，言周世之事，五百之戒，与秦汉事。[47]

引文的叙事，乃纬书所记古圣人接受神谕的通用模式：1）与臣下或同僚临河洛；2）有休征至；3）龙与龟浮至其前：龙衔天帝神书／图，龟背有神文／图；4）神文／图往往有两种内容：命古圣人称帝、受禅或践祚摄政的天帝除书，以及对同类事件复现于后世的"天启"。按这通用模式，上引"其文言周世之事"，当便指周公所受的神文中，有命其践祚的除书；[48] 所谓"五百之戒，与秦汉事"，[49] 则指神书中有对未来秦汉历史的"天启"或预言。或问这"天启"中，是否有预言王莽践祚的内容。今综考纬书的模式，可知关于王之辅佐的预言，也是"天启"的一基本内容，以致纬书有专以王辅为说者，[50] 此即《易纬是类谋》所称的：

> 易姓代出，辅左（佐）应期。

即王佐与其所辅的帝王，皆天帝所先定（所谓"应期"）。执此观《摘洛戒》所谓"五百之戒，与秦汉事"，我意当指周公所受的神文中，原有对王莽践祚的"天启"。此说的辅证，又可举《易纬是类谋》之郑玄注：

> 辅，相。应期者，若赤王则黄佐命辅术也。[51]

据经学与谶纬说，汉为尧后，德火，色赤；王莽舜后，德土，色黄。故郑玄"赤王则黄佐命"云云，似暗示他所见的纬书中，犹有光武黜而未尽的"王莽佐汉"的残文。又《尚书中侯》云：

> 周公泥璧，玄龟青纯。[52]
>
> 周公摄政七年，制礼作乐。成王观于洛，沈璧。礼毕王退，有玄龟，清纯苍光，背甲刻书，上跻于坛，赤文成字，周公写之。[53]

这或是上引《摘洛戒》故事的又一版本。其中"赤文绿字"为神文，周公则转写为人间之文（世文）。综合上述残文，则知王莽所作的应其摄政的谶纬中，必有以"周公世文"为说者。如元始五年，王莽谋欲践祚，上书太后自述功德云：

> 太皇太后临政，有龟龙麟凤之应……（又有）《河图》《洛书》，远自昆仑，出于重野。古谶著言，肆今享实。[54]

所谓"古谶著言，肆今享实"之"古谶"，似当指周公转写于神圣文的"世文"。至于"世文"的内容，按《纬书》用语，意者当作"莽辅政，致祥瑞，顺践祚"云云。

光武即位后，命尹敏校图谶，必欲尽黜王莽所作者，故王莽谶纬的细节，今已难知。但综考谶纬所记神书（图）的授受模式，及前举周公受神书的残文，可知王莽时代的谶纬中，必多有以周公为主角者。前引《摘洛戒》的类型，或为此类谶纬叙事的通例：1）周公游于河洛；2）获龟龙所献神书／图；3）文以践祚命周公；4）以后世王莽践祚为预言。这样王莽的践祚，便是天

帝先定的周公复现了。"

2-3. 经义：王莽辅政与居摄中对周公的重演

如前文所说，王莽之为周公复现的"真实性"（authenticity），一取决于天意先定，二取决于其细节的原旨性。因此，王莽作谶纬以见其辅政为天意先定的同时，又致力于对经义所重构的"周公辅成王"细节的重演。概括地说，王莽重演周公辅成王，前后经历两个阶段。第一阶段是平帝元始元年（公元1年）至刘婴居摄元年（公元6年），即太后称制、王莽辅政的时代；其重演的周公，尚依违于"辅臣"与"践祚者"之间。第二阶段为刘婴居摄元年至三年，时王莽讽太后去摄政号，践祚为"假天子"。兹撮述《汉书》相关记载如下。

1. 元始元年，王莽甫辅政，即暗示益州令塞外蛮夷献白雉。群臣上书太后，称"莽功德致周成白雉之瑞"，呼莽为周公；又请太后准萧何霍光例，增其爵邑。太后从其议，命莽为太傅，干四辅之事，号"安汉公"。[56]

这是王莽自称周公或人待以周公的开始。这开始很有代表性。盖前此至战国的称周公，都是修辞性的比附，原不期待被称周公者以经义的叙事为脚本，一一重演周公辅政的所有细节。但在受了经学洗礼的西汉末人眼中，历史的意义，既在于天所先定的模式之重复；模式的意义，又由最初体现此模式的历史细节所限定，故周公辅成王的细节，便须一一重演。这一观念，实贯穿于王莽重演周公的整个过程。如此处"塞外蛮夷献白雉"，便是重演前引《尚书大传》"越裳氏以三象重译而献白雉"，亦即周公的"来远人"。其必欲"风益州令塞外蛮夷"，似由于按汉代地理知识，益州与"越裳氏"相接，即必欲所有的细节，一一符同周公而后可。惟须补充的是，群臣虽盛称王莽为周公，并以致祥瑞、来远人为说，但碍于太后称制，故仅以萧霍为比（安汉公），未及"践祚"。但不数月后，萧霍便不足数了。

2. 王莽心腹陈崇、张竦上书太后，盛称莽功德；以为莽功高萧霍，宜与伯禹、周公等隆。又以禹赐玄圭、周公受郊祀为比，建议太后宜如成王封周公七子故事，遍封莽子。[57]

这是王莽谋欲践祚的前奏。所谓"功高萧霍，宜与伯禹、周公等隆"，

意谓朝廷不宜待莽以臣礼,宜斟酌天子礼。盖按《尚书·禹贡》,禹治水成功,尧赐玄圭,按今文说,玄圭乃禹日后为天子之符。⁵⁸ "周公受郊祀",则是成王为隆崇周公,特许周公子伯禽行天子郊天之仪。⁵⁹ 则知王莽辅政不久,便不安于萧霍的辅臣身份,而必欲运当受命的大禹,或位当一王的周公。惟陈崇议未行,王莽便发生了家变。

3. 王莽长子,被比附为伯禽的王宇失莽心。莽命自杀。莽上奏太后,称宇"与管蔡同罪",已诛之。⁶⁰

谊为父子,却称"管蔡",可知王莽必欲一一重演周公辅成王细节的原旨主义执拗。

4. 元始四年春,王莽主持郊祀,以汉高祖配天,以汉文帝配上帝。⁶¹

按郊祀为天子特权。周公践阼,位当一天子,故按经义说,周公郊祀后稷以配天,宗祀文王于明堂以配上帝,四海之内,有诸侯千八百赶来助祭。⁶² 王莽的郊祀,便是此幕的重演。

5. 同年,即元始四年,太保王舜上书太后,复申崇议。然不复以萧何伯禹为称,径称莽伊尹、周公。太后从其议,加莽"宰衡",封莽子二人为褒新侯、赏都侯。太后封拜,安汉公拜前,二子拜后,如周公故事。

6. 是后莽上书,自陈其辅政以来的功德种种,请太后为刻新印信,曰"宰衡太傅大司马印",并改仪仗与入朝之仪。太后亦从。⁶³

按《尚书》,商汤子太甲立三年,行暴政,汤臣伊尹流放之,自摄天子位当国。又三年,太甲悔过,伊尹始返政。⁶⁴ 这是周公践阼在商代的先例。又伊尹官阿衡,周公官太宰,今太后合二者为"宰衡"以官莽,使其地位拔出萧霍而近于天子。又按公羊经义,成王隆崇周公,不令之国,封其子伯禽为鲁侯,行天子郊祀。册封时,"周公拜乎前,鲁(公)拜乎后"。⁶⁵ 太后封莽子二人,"安汉公(莽)拜前,二子拜后"。则知所有的细节,都是周公践阼的重演。

7. 同年(元始四年),王莽作制度,致太平。具体措施包括:起明堂、辟雍、灵台,为太学生筑舍万区。工程由王莽主持,诸生、庶民约十万人助作,二旬而毕。⁶⁶

按今文说,周公作明堂。⁶⁷ 王莽此举,便是此幕的重现。又据前引《尚

书大传》，周公作雒，欲观天下之心，天下诸侯率其群党，毕至于雒。⁶⁸ 王莽作明堂，十万人助作，便是重演此事的。又同年即元始四年，王莽

8. "征天下通一艺教授十一人以上，及有逸《礼》、古《书》、《毛诗》、《周官》、《尔雅》、天文、图谶、钟律、《月令》、兵法、《史篇》文字，通知其意者，皆诣公车。网罗天下异能之士，至者前后千数，皆令记说廷中，将令正乖谬，壹异说云"。⁶⁹

按汉代经说，周公作雒，知民心可用，始作礼乐。王莽的次序，必是应此，即作明堂辟雍后，又广征天下文学异能之士，定经义与礼乐。这是周公辅成王另一重要细节的重演。此处须强调的是，王莽所征的"文学"之士，是多与古文有关的。如据《汉书·儒林传》：

平帝时，又立《左氏春秋》《毛诗》、逸《礼》、古文《尚书》。

又《汉书·艺文志》"《周官经》六篇、《周官传》四篇"本注云：

王莽时刘歆置博士。

《汉书》虽未言《周官》置于何时，但度以情理，当置于"征异能之士"的前后。⁷⁰ 这些古文与武帝始立、昭宣元成继立的"今文"之不同，在于前此的古文，乃民间学说（所谓"家人言"），今文则为官方意识形态。今王莽于今文之外，别立古文为官学，目的一是把周公与孔子一道，共树为经义先师（说见后），⁷¹ 二是清除居摄的经义障碍。这后一需求，又主要与上引文称的"古《书》"有关。按"古《书》"即古文《尚书》。它与今文的本子，不仅文字有异，解释也不同。其中与本题最有关者，乃是武王去世时成王的年龄。盖按今文《大传》，武王崩，"成王幼在襁褓"，周公居摄。是义也见于《史记》等书，为今文家共诵。⁷² "襁褓"指三岁以下的幼儿，这个年龄，自不足当国。这也是周公居摄的正当性所在。对以原旨主义态度、尽行周公每一细节的王莽而言，今文这一记载，是必移除的障碍。盖平帝九龄即位，不可谓"在襁褓"，本毋需"居摄"。如昭帝八龄即位，霍光辅政，便不称"摄"。而平帝即位时，固长昭帝一龄；至元始四年，平帝年已十三。然则王莽欲效周公居摄，又何以为说呢？幸好今文的不足，古文可济之。按许慎《五经异义》引古文《尚

书》云：

> 武王崩时，成王年十三。后一年，管蔡作乱，周公东辟之。王与大夫尽弁，以开《金縢》之书。时成王年十四。[73]

三国王肃注《金縢》亦据古文云：

> 文王崩之年，成王已三岁，武王八十而后有成王，武王崩时，成王已十三。[74]

则知与今文"襁褓"说不同，据古文经义，周公居摄时，成王年已十三。而这恰是元始四年即王莽立"古《书》"之当年平帝的年龄。若我们不以为天下有此等巧事，则王莽立"古《书》"的主要动机，便是其所述的成王年龄刚好合于平帝的年龄（或竟是王莽的改窜也说不定）。[75] 由此也见王莽必欲在所有细节上，一一符同周公而后可的原旨主义态度。[76]

9.（元始五年春正月，王莽）祫祭明堂。"诸侯王二十八人，列侯百二十人，宗室子九百余人，征助祭。礼毕，封孝宣曾孙信等三十六人为列侯。"[77]

据《尚书大传》，周公携千七百诸侯祭文武于大庙；[78] 又据《礼记》经说，"周公祀文王于明堂"。[79] 王莽此举，当是对二事的重演。所谓"封三十六人为列侯"，则对应前引《尚书大传》的周公"四年建侯卫"。[80] 可知王莽所行，无一不征引周公。这些举措，自为群臣所赞叹，故上书太后云：

10."周公作制，七年乃定，今莽不过四年，便制度灿然；然则功已过于周公，宜增爵邑。"

于是太后命群臣议九锡之法。公卿博士九百二人回奏说，应据经义及《周官》《礼记》记载，[81] 作"九锡"封莽。[82] 按今文经中，并无周公受九锡之说，"公卿博士"便斟酌经义及《周官》《礼记》之言，以定其仪。[83]

11. 太后览奏，辄从公卿博士之议，授王莽九锡。策文盛称王莽功德，并称王莽的功业乃周公作雒、郊祀后稷文武、致祥瑞、来远人与制礼作乐的重现。

这样，周公辅成王的重要细节，便一一重现于今了。惟嫌不足者，是九锡犹为臣礼，仍不足见周公"践阼"之义，故同年稍后，泉陵侯刘庆又上书

太后云：

12. "周成王幼少，称孺子，周公居摄。今帝富于春秋，宜令安汉公行天子事。如周公。"[84]

然则王莽不数月前立"古《书》"的本意，至此大白。对刘庆的上书，群臣自然称"宜如庆言"。惟建议未执行。所以未执行，是由于：

13. 同年冬，平帝疾，王莽效周公为金縢。[85]

今按平帝之疾，给了王莽一次重演周公的重要机会。盖周公作"金縢"，是与诛管蔡、作雒邑、制礼乐同等重要的大事。按《尚书》说，其事发生于克商后二年，时武王病亟垂死，周公自以身为质，私作策告太王、王季与文王的神灵，愿以己身代武王，尔后藏策于金匮中，不令人知。由于周公至诚感天，武王翌日便痊愈了。[86] 王莽此举，自是重演周公"金縢"之义。所不同者，是平帝并无武王的幸运：王莽虽作金縢，他依然死了。于是王莽择宣帝玄孙之幼者刘婴为帝，时刘婴两岁，恰合成王"在襁褓"义。故刘婴即位当月：

14. 武功人浚井得白石，丹书曰"告安汉公莽为皇帝"。群臣称是天帝除书，建议太后授王莽为皇帝。太后初不之许，群臣辩称所谓"皇帝"，乃周公"摄皇帝"之意。太后始许之。是后太后不再称制，莽称制。群臣又引《礼记·明堂位》"周公朝诸侯于明堂，天子负斧扆南面而立"之义，建议王莽见群臣以皇帝礼，见太后复臣礼。太后许之。汉的年号，亦相应改为"居摄"。[87]

武功的白石，可谓挽救这出周公剧的"机械神明"（Deus ex machina），否则它无论如何是演不下去了。盖按汉家制度，太后始终是皇权中的一合法因素，无论皇帝成年与否。[88] 武帝尽废其后，始命霍光辅昭帝之政，然此非汉制之常，故自平帝幼年登基以来，摄政称制者，一直是元后王政君。今王莽欲法周公居摄，不假汉制之外的天意，必无所凭。[89] 所幸的是，哀平以来，五德终始的历史哲学日趋神学化，谶纬与符命，颇为当时人所遵信。这样武功的白石，便助成了王莽重演周公中最困难的部分：践祚称天子。周公辅成王经义，也终于从名到实，全面重演了。

15. 居摄元年四月，安众侯刘崇以为王莽摄政乃意在图篡，起兵讨之，然未入宛城而败。莽杀崇，并"污池刘崇室宅"。[90]

回忆今文重构的周公故事脚本，可知其中尚有一次要情节，王莽犹未重演，这便是"践奄"。[91] 刘崇起兵旋灭，给了他重演周公"践奄"的机会。盖按《汉书》旧注说，所谓"污其宫室"，乃"掘其宫以为池"，以贮污水，令不齿于人。[92] 据《尚书》序，"周公东伐淮夷以践奄"。"践（奄）"按今文《大传》说，乃"杀其身，执其家，潴其宫"。[93] 王莽污池刘崇室宅，正是法周公"潴其宫"。又刘崇事平一年，东郡太守翟义以王莽"欲绝汉室"，兴兵讨莽，立严乡侯刘信为天子，兵至十万余，移檄郡国，天下骚动。[94]

16.（莽惶惧不能食）"昼夜抱孺子告祷郊庙，放《大诰》作策，遣谏大夫桓谭等班于天下，谕以摄位当反政孺子之意。"[95]

　　据《尚书》今文，周公的功业，以诛管蔡最大。《尚书·大诰》，便是周公征管蔡的檄文。它首以数管蔡之罪，继以自陈不害"孺子"（成王）之心。按前引王莽以其子自杀为诛管蔡，王莽自忖，必有惭色；闻之天下，亦难厌其心。但未诛管蔡，又何以见王莽之为周公的重现呢？故翟义的起兵，实给了王莽重演周公最大功业的绝佳机会。[96] 他不失良机，在派兵镇压的同时，又布檄文于天下。檄文径袭周公"大诰"之名，先以自明本心，继以数翟义之罪，尔后自陈功德，终以号令天下。无论内容、结构、遣词或口吻，无一不逼肖周公《大诰》之文，必欲宛出周公之口而后可。所幸的是，东征不数月，翟义兵灭。王莽便是以这种高度剧场化的手法，重演了周公故事的高潮。

　　在儒家经义中，周公辅成王故事，是以周公归政，即《尚书》称的"复子明辟"为结束的。但戏未至此，王莽便更换了重演历史的脚本，即由"周公辅成王"，改为"尧舜禅让"了。居摄第三年，王莽代汉称帝。禅让仪式结束后，王莽拉着孺子刘婴的手说：

17. "昔周公摄位，终得复子明辟，今予独迫皇天威命，不得如意！"[97]

　　言毕哀叹良久。这样从作金縢、诛管蔡、践奄夷、建侯卫、营雒邑、制礼乐，到致祥瑞、来远人，王莽便巨细无遗地重演了周公的所有功业。最后的"复子明辟"，王莽虽不能尽行，但仍以布莱希特式的"陌生化效果"（verfremdungseffekt），勉力做了重演。

2-4. 王莽称帝后对周公的重演

王莽重演周公，乃贯穿一生的大事业，并未随代汉而息。他代汉所据的历史模式，固是"尧舜禅让"，但经文中，舜只是空名字，并无其制度的遗说。王莽欲据经义改汉制为新制，所可依赖的，便只有今古文经义所称的"周制度"。其中周公"手订"的古文经义，乃其核心的组成。居摄三年九月，刘歆与博士诸儒七十八人上书云：

> 摄皇帝遂开秘府……发得周礼，以明因监，则天稽古而损益焉。[98]

文之"周礼"，便是元始五年所立的《周官》。按古文家说，此书作于周公辅成王时，乃"周公致太平之迹"。[99] 由于其内容与创立制度有关，故事事欲重现周公的王莽，便取为作新制的主要依据。尽管代汉之前，王莽已酌采其义以改制了，[100] 但从政治、礼仪、经济与行政区划等方面，据《周官》作全面而系统的改革，则在王莽代汉之后。这便造成了周公形象的进一步凸显。惟因代汉的关系，其形象已侧重经义之先师，或立制的圣人，而非践祚的假天子。今按王莽据《周官》所作的改革，繁碎难以尽数，[101] 下仅据《周官》总序，撮举大纲如下。按《周官·序官》云：

> 惟王建国，辨方正位，体国经野，设官分职，以为民极。[102]

此为《周官》的总纲。书的内容则是这总纲的体现。王莽代汉后的改制，则无一不回应这总纲。[103] 如：

1. 王莽代汉，以"始建国"为新室第一个年号。

这一年号，乃取自"惟王建国"。王莽便是以这种高度剧场化的方式，宣布了对周公的新一轮重演。

2. 年号甫定，王莽即改中央官制，置四岳、三公、九卿、二十七大夫，又改诸官名，使应于古。[104]

这是重演《周官》总纲的"设官分职"；尽管四岳三公等官职，乃斟酌今古文经而定，未尽从《周官》。[105]

3. 改官制后，王莽又作井田，即改私田为"王田"。

此举所回应的，是"(体国)经野"之"经野"。盖按经说，"经野"的

主要内容是作井田。这是周公致太平的重要政策之一;[106] 其制见《春秋穀梁传》与《周官》"地官小司徒"等。[107]

4. 始建国四年,王莽引周公故事,诏"以洛阳为新室东都"。[108]

5. 五年,又引符命玄龙石文,复申此义,曰"定帝德,国雒阳"。[109]

6. 天凤元年,诏令太傅平晏、大司空王邑赴雒阳,"营相宅兆,图起宗庙、社稷、郊兆"。[110]

这是重演《周官》总纲的"辨方正位"与"体国"。盖据古文经说,所谓"辨方正位",是选定宫庙社稷之位置,亦即王莽诏命称的"营相宅兆,图起宗庙、社稷、郊兆"。所谓"体国",则指营建国之都城与宫庙设施。[111] 这样从定年号,设官制,作井田,起宫庙,至作新都,王莽便实现了先师周公的所有规划,或重演了《周官》"惟王建国,辨方正位,体国经野,设官分职"的所有剧情。

2-5. 先师与圣王

王莽时代的周公,除作为独立形象被称举外,又数与他人并举。其与本话题有关者,一是与孔子并举,二是与古圣王并举。这两类话语虽始见战国,但王莽时代的征引,又赋之特殊的含义。关于周公与孔子并举,依战国儒家说,孔子述周制,周制定于周公,故两者之间,有传承或先圣后圣的关系。亦即"淮南要略"说的:

> 孔子修成康之道,述周公之训,以教七十子,使服其衣冠,修其篇籍,故儒者之学生焉。[112]

这样周、孔便并称儒家的先师。如昭帝盐铁会中,执政大夫讥笑儒生,颇举周、孔为说,如"虽周公孔子不能释刑而用恶",[113] "(儒生)窃周公之服……窃仲尼之容"。[114] 但随着元成间经学作为朝廷意识形态的崛起,两者的关系,即悄然起了变化。首先,据今文家说,经义乃孔子所定;他祖述周公,但经义非"述",而是孔子的新"制作"。[115] 这便等于降低了周公的地位,独树孔子为经学先师。其次,据今文家说,孔子"制作"的目的,乃是为汉制法;周公则为周制法。[116] 由于在经学的历史观中,秦为闰统,汉继周,故汉须一

反周制，方见其改德。[117] 这又等于割裂了此前儒家所建立的周、孔传承关系，使二者隐为敌国。作为后果，在今文之中，孔子便独享经义先师与汉立法者的地位，周公于汉代的政治与意识形态，则不甚有义了。王莽辅政后，取"周公辅成王"为意义模式。此模式若欲获得意识形态的含义，周公便须与孔子一道，共为经义先师或汉的制法者。故元始元年（公元1年），即王莽辅政的当年：

> 封周公后公孙相如为褒鲁侯，孔子后孔均为褒成侯，奉其祀。[118]

这是汉代第一次并封周公、孔子之后，目的是以礼仪制度的方式，重申周公与孔子并为经义先师与汉立法者的地位。四年后，王莽又立逸《礼》、古《书》、《毛诗》、《周官》、《尔雅》、图谶、《月令》等。其中谶纬如前文所说，乃是树立周公"预为汉制"的立法者形象；其立法的内容，据王莽与其支持者说，则见于周公手订的《周官》、《尔雅》、古《书》、《月令》等，亦即汉称的"古文"。关于元始四年的立古文，康有为《新学伪经考》云：

> （王莽及其支持者以为）今学全出于孔子，古学皆出于周公。盖阳以周公居摄佐莽之篡，而阴以周公抑孔子之学。[119]

按王莽立古文的本意，乃是济今文之不足，故"阴以周公抑孔子之学"云云，固不尽实，但王莽必欲使周公与孔子一道，共为经义的先师与汉的立法者，则班班可考。[120] 今按王莽的意识形态建设，亦为东汉诸帝所采用；周孔关系也如此。如东汉明帝永平二年（公元59年）：

> 上始帅群臣躬养三老、五更于辟雍。行大射之礼。郡、县、道行乡饮酒于学校，皆祀圣师周公、孔子，牲以犬。[121]

这便通过更广泛的政治与礼仪举措，将周孔并立的模式普及开来。从这角度看鲁中南祠墓画像中的周孔并出，可思过半也。[122]

按周孔并为先师，又与两者的另一形象直接有关，这便是圣王。盖按汉代经说，非圣王（或天子）不议礼、不制度、不考文。故在经义体系中，先师与圣王，乃一币之两面。这样经义的周孔，又名列圣王谱内。按此义初起

于战国儒家,据《韩诗外传》的总结:

> 哀公曰:"然则五帝有师乎?"子夏曰:"臣闻黄帝学乎大填,颛顼学乎禄图,帝喾学乎赤松子,尧学乎务成子附,舜学乎尹寿,禹学乎西王国,汤学乎贷子相,文王学乎锡畴子斯,武王学乎太公,周公学乎虢叔,仲尼学乎老聃。"[123]

惟王莽之前,列周孔于圣王谱,多为纸面的修辞,服务君臣对话而已。至王莽法周公、立古文,称二者为圣王,始有政治与意识形态的含义。按王莽本人的说法:

> 帝王之道,相因而通;盛德之祚,百世享祀。[124]

此语最足见汉代的历史哲学与意识形态:即一王朝的合法性,原不在其本身,而在于它是否为延续不断的天命之一环。故始建国元年,王莽称帝,遍封古圣王之后,即黄帝、少昊、颛顼、帝喾、夏禹、皋陶、伊尹、商汤、周文／武王、周公、孔子与刘邦后人,[125] 这样上举的圣王谱便由纸面的修辞,变为新朝的合法基础了。从这角度看鲁中南祠墓画像中周孔与古帝王的并出,其义亦不难知。

2-6. 小结

总结前文,则知周公的形象,虽因成帝间王氏秉政而凸显,但成为汉代政治与意识形态的中心,则是王莽辅政与居摄的后果。在这过程中,王莽与其支持者不仅通过实用主义的政治举措,实现了他专汉权、篡汉室的目的,也通过高度表演性的仪式与意识形态行为,为其辅政与居摄创造了一种剧场效果。在这剧场政治中,王莽对经义脚本中的周公角色,作了部分修改,将之塑造为与孔子并立的汉代先师和立法者形象;尔后他自任周公,以平帝、刘婴为成王,以臣民为渴望致太平者,把周公辅成王的每一细节,系统作了重演:从作金縢,摄天子位,诛管蔡,践奄夷,营雒邑,制礼乐到致太平。惟与剧场表演不同的是,王莽的表演行为,目的并不是在臣民中创造一种暂时脱离现实的幻象,而是创造周公重现的在场感与神圣感。这样周公的形象,

无论其见于礼仪、意识形态、臣民心理还是视觉表达的,便皆非被引作喻面的历史典故,而是周公所代表的意义祖型的本体之"在"(presence)。

3. 东汉的周公

王莽"始"—"建国"(公元9年),便天下大乱。十七年后,刘秀称帝,由此开启了东汉时代。但元成至新莽间建立的经学意识形态,并未随新室之亡而亡。相反,它几乎完整地被新政权采用,惟尽黜其应用于王莽的辩说而已。具体到周公,则其形象被剥离于王莽后,便作为"王者有辅"的典范,被君臣所称引。惟光武之天下,原得于力征,本无所用"周公辅成王",虽因"周公辅成王"义深入人心,亦颇采为文饰,但此义与政治的关联,终归是薄弱的。故周公的形象,光武朝不显。至明帝、章帝中,"周公辅成王"义始因政治或礼仪之需,而再次进入意识形态的焦点。

3-1. 明帝的周公

明帝刘庄是光武与阴贵人之子,初封东海王。建武十七年(公元41年),光武废郭后,立阴氏;光武与郭后子刘强迫于情势,自逊太子位。刘庄晋为太子,不久继位,是为明帝。按明帝统治的17年间,南阳集团、郭后集团与后附的河西集团,犹盘踞朝廷,对明帝的统治,形成或隐或显的威胁。[126]明帝可信赖的,只有阴氏集团——其中便包括了其同母弟东平王刘苍。永平元年(公元57年),明帝即位,旋颁诏云:

> 予末小子,奉承圣业,夙夜震畏,不敢荒宁……朕承大运,继体守文,不知稼穑之艰难……夫万乘至重而壮者虑轻,实赖有德左右小子。高密侯禹元功之首,东平王苍宽博有谋,并可以受六尺之托,临大节而不挠。其以禹为太傅,苍为骠骑将军。[127]

明帝此诏,本意是擢举刘苍,作为光武元勋的邓禹,似只是陪衬而已。盖刘苍时仅二十有余,无功于国,明帝骤擢以骠骑将军,自须有说。明帝的说辞,便是经义的"继体守文"与"王者有辅"。这个意思,明帝是通过引用经文

来表述的。如：

1. "予末小子"乃《尚书·顾命》中康王的自谓。所说的对象，为召公与毕公，即成王指定的顾命大臣。[128]

2. "不敢荒宁"与"不知稼穑之艰难"，出《尚书·毋逸》，乃周公诫成王的话。此时成王已归政为天子，周公退为辅臣。[129]

可知明帝是按经义的历史模式，自设为"继体守文"之君的。如前所说，周之成王与康王，是经义所树的继体守文的最高典范。而成康之德，又以尊贤辅为最大，如成王以周公为辅，康王以召毕为辅。这样明帝继位，便须伴以"周召辅政"了。因此，明帝的擢举刘苍，固是政治之需，但从经义一面说，也是意识形态自我实现之所需。惟不同王莽的是，明帝的周公，已由主动的摄政者，降格为被选择的辅臣了。明帝所确立的这一模式，实贯穿于明章两朝的政治与意识形态。[130]

如前文所说，明帝所树的"可以六尺之托"的"周召"，是东平王刘苍。按刘苍美相貌，邃经学，居常行事，谨慎自守，乃明帝最信重的人。如刘苍拜大将军后，明帝为置属官四十人，使"位在三公上"，并留京辅政，不就封国，如成王待周公。明帝巡狩，"苍常留镇"。[131]这样刘苍的权势，便一时无两；群臣上言，也便呼应明帝的诏书，径以周公为称。如永平初，班固上书刘苍云：

> 将军以周、邵之德，立乎本朝，承休明之策，建威灵之号，昔在周公，今也将军。[132]

这样光武朝退至意识形态背景的周公，便又回到了前景。惟辅政数年，刘苍因权势日隆，心不自安，遂坚辞其位，退处封国（东平国）。但他对明帝朝政治的影响，是始终未减的。

3-2. 章帝的周公

永平十八年（公元 75 年），明帝崩，太子刘炟继位，是为章帝。按刘苍与章帝为叔侄，如周公之与成王。由于少了明帝称刘苍为周公的宗法扦格，章帝便径以刘苍为周公。惟不同于明帝以经义文其政治之需，章帝奉刘苍为周公，似纯为礼仪的要求，即履行经义为"继体守文"者设定的礼仪义务。

盖随着元成、王莽与光武数朝经义意识形态建设的完成，经义已标准化、礼仪化，丧失了随政治需求作自我形塑的弹性。[133] 换句话说，不同于王莽的表演之出于政治所需，并以创造周公重现的实在感为目的，章帝的演出，乃是经义意识形态自我实现的需求：由于按经学分派的角色，章帝为"继体守文"的成王，为维持经义演出的连贯与完整，周公的角色，就必须被创造出来。这样章帝待刘苍为周公，便非通过政治的倚重，而是通过一系列仪式表演。如建初六年（公元81年），刘苍等诸王朝京师，章帝以亲侄的身份，查看其洛阳府邸，并预设床褥。刘苍等入洛后，章帝又下诏云：

> [《礼》云] 伯父归宁乃国，《诗》云叔父建尔元子，敬之至也。昔萧相国加以不名，优忠贤也。况兼亲尊者乎！其沛、济南、东平、中山四王，赞皆勿名。[134]

"伯父归宁乃国"，典出《仪礼》"天子辞于侯氏曰，伯父无事归宁乃邦"，[135] 乃周天子送诸侯归国的话。此处指沛王辅与济南王康。"叔父建尔元子"，则典出《诗经·鲁颂·閟宫》，为成王对周公的话，所谓：

> 王曰叔父，建尔元子。俾侯于鲁，大启尔宇，为周室辅。[136]

此处虽兼及中山王焉，然焉不尊重，故章帝引此，意必在其父所爱重，亦为章帝爱重的东平王苍。又建初八年（公元83年），即诸王朝京师两年后，刘苍去世，章帝下诏云：

> 咨王丕显，勤劳王室，亲受策命，昭于前世。出作蕃辅，克慎明德，率礼不越，傅闻在下。昊天不吊，不报上仁，俾屏余一人，夙夜茕茕，靡有所终。[137]

熟悉汉经学的读者，必能领会诏文的潜义：

 1. 咨王丕显：典出《尚书·洛诰》之"公明保予冲子公称丕显德"；即成王归政时对周公的赞美。

 2. 勤劳王室：出《尚书·金縢》。文记周公死后，成王开金縢，睹周公策书，不由涕零道："昔公勤劳王家，惟予冲人弗及知。"

3. 出作藩辅：典出前引《诗经·闷宫》，即成王为周公立后之辞。

4. "克慎明德"与"傅闻在下"：出《尚书·文侯之命》。文记晋文侯佐平王定戎乱，东迁洛邑，平王作策，称文侯为"父"，并赞其功德云："父羲和，丕显文武，克慎明德，昭升于上，敷闻在下。"

5. "昊天不吊"云云：典出《左传》。文记孔子卒，哀公诔之云："旻天不吊，不慭遗一老。俾屏余一人以在位，茕茕余在疚。呜呼哀哉！尼父。无自律。"[138]

则知章帝对刘苍之死的感受，完全是被"周公辅成王"或"继体—良辅"之义所框架的。下诏后，章帝又：

> 遣大鸿胪持节，五官中郎将副监丧，及将作使者凡六人（赴东平）……（诏）有司加赐鸾辂乘马，龙旂九旒，虎贲百人，奉送王行。[139]

这一礼仪，乃是参酌皇帝大丧而定的。盖据汉仪：

1. 大鸿胪：皇帝大丧，大鸿胪主丧仪。

2. 五官中郎将与虎贲百人：皇帝大丧，梓宫陈于前殿之两楹，五官中郎将、虎贲、羽林五校等持兵护殿上。

3. 将作使者：掌修作皇家宗庙、路寝、宫室、陵园土木之功。

4. 鸾辂乘马，龙旂九旒：两者为天子出行仪仗的组成，也是帝后大丧仪仗的组成。[140]

则知刘苍的丧礼与陵寝是酌采天子仪定的。这一做法，自也以经义为脚本。盖据《尚书》经义，周公死，成王欲丧以臣礼，天大风，禾尽偃。成王知天心不怿，辄改丧以王礼。[141] 这之后，便是"周公辅成王"演出的华彩了：元和三年（公元86年），刘苍故世三年后，章帝亲赴东平祭刘苍之陵，并：

> 为陈虎贲、鸾辂、龙旂以章显之，祠以太牢，亲拜祠坐，哭泣尽哀，赐御剑于陵前。[142]

按虎贲、鸾辂、龙旂与太牢，皆祭天子方有的礼仪。这礼仪的经义根据，自也是经义所称的"成王丧周公以王礼"。

3-3. 明章后的周公

东汉十二帝，一百九十五年，除光武、明、章外，其余九帝，无不是幼年登基的。其中幼者如冲帝，即位仅两岁；长者如桓帝，登基也不过十五龄而已。故章帝之后，皇权便落入外戚与宦官之手。起先是窦太后称制（和帝），尔后是邓太后临朝（殇帝、安帝）；安帝之后，则是阎后与宦官共治的时代（少帝、顺帝）；再之后是梁太后的长期秉政；及至桓、灵，则权属宦官，延至献帝禅位，东汉便结束了。这一百三十余年中，皇权始终握在外戚或宦官之手；外戚中，亦不乏权臣如窦宪、邓骘与梁冀者。但东汉的权臣，多庸碌不学；元成、王莽建立的经学意识形态，也渐变得陈腐、不真诚；故以王莽的智识与魄力，托经义称周公者，东汉并无一人。乃至以明章的学究气、坚欲履行经义所设定的礼仪义务者，也音断响绝。故明章两朝，实可谓成帝尤其王莽以来"周公辅成王"剧的尾声。虽然如此，皇帝幼冲、权臣秉政的事实，在谙于经学的东汉人中，自不难引生"周公辅成王"的话语模式。仅举例如：

1. 和帝中，窦太后摄政，其兄窦宪为大将军，专朝政。崔骃上书诫之云："（今）当尧舜之盛世，处光华之显时，岂可不庶几夙夜，以永众誉，弘申伯之美，致周邵之事乎？"[143]

2. 顺帝中，尚书仆射虞诩荐议郎左雄为尚书，称他有"王臣蹇蹇之节，周公谟成王之风"。

3. 桓帝中，梁太后临朝，梁冀为大将军，专朝政。弘农人宰宣欲取媚之，乃上言"大将军有周公之功，今既封诸子，则其妻宜为邑君"。

4. 献帝中，天下大乱。太仆赵岐出使关中，劝群雄罢兵。公孙瓒致书袁绍云："赵太仆以周邵之德"，宣示王命，宜各罢兵。[144]

类似的例子，不一而足。但与王莽明章时代相比，其对周公的称引，都是即兴化、碎片化的，背后并无政治、礼仪或意识形态的连贯意图。换句话说，这些征引只是辩说的辞藻，或意识形态滥调。最足为说明的，乃是左雄与赵岐。按左雄区区不过议郎，赵岐为九卿之太仆，去周公之远，不可计以道里。则知明章之后，周公已退化为称美朝臣的滥调。这滥调再次被赋予实义，须有待曹氏父子篡汉了。

3–4. 小结

总结前文，则知作为经义意识形态，"周公辅成王"义虽为东汉所沿用，但因政治相关性的丧失，已渐蜕化为僵硬的教条。明章两帝少读儒书，邃于经学，对经学意识形态所加于"继体守文"者的礼仪义务，尚有深感；又幸得其母弟或叔父刘苍谨笃自守，宽博有谋，有周公矩度，故虽为教条，"周公辅成王"义仍可被演出为礼仪的盛观。其后诸帝长于妇人、宦官之手，不甚有学；权臣亦不学亡术，政治的雄心与意识形态之感受，一并皆无。故"周公辅成王"义便淡出于汉代政治或礼仪的舞台，最终蜕为辩说的藻饰了。

4. 周公辅成王画像

前文归纳了周公在两汉的形象，及其在政治辩说、政治实践、意识形态及礼仪中的应用。由讨论可知，作为汉代经义所树的典范，周公的形象是很复杂的，如作为良辅，作为践祚者，作为圣王，及作为与孔子并立的先师与立法者。这些形象，在应用于政治、礼仪或意识形态的情景时，并不以相同的亮度出现，而是应情景之需，或此隐，或彼显。隐显的模式，也因情景不同而不同。这便为我们讨论"周公辅成王"画像初作的时代与含义，提供了可参照的坐标。

4–1. 武帝的《周公辅成王》

从史料看，以"周公辅成王"为主题的画像，乃始作于武帝。《汉书·霍光传》云：

> （武帝年老，察群臣惟霍光可属社稷）上乃使黄门画者画周公负成王朝诸侯以赐光。后元二年春，上游五柞宫，病笃，光涕泣问曰："如有不讳，谁当嗣者？"上曰："君未谕前画意邪？立少子，君行周公之事。"[145]

同书又谓：

> （武帝病重，霍光、金日䃅、上官桀、桑弘羊）皆拜卧内床下，受遗诏辅少主。明日，武帝崩。太子袭尊号，是为孝昭皇帝。帝年八岁，政事壹决于光。¹⁴⁶

按武帝建元三年（前138），五经立为官学，《尚书》乃其一。武帝病笃，命黄门画工取《尚书》经义，绘"周公负成王"赐霍光。这个记载，在中国艺术史上，是值得大书的。盖从文献记载看，绘画被用作政治实践的修辞，乃至参与政治与意识形态建设，实开启于此。惟当时的朝廷政治，犹是宣帝称的"霸王道杂之"，不纯任儒术。¹⁴⁷ 如仅以受顾命者而言，霍光按当时儒生的说法，乃"不学亡术"。"不学"指他无经学知识。武帝怪他"未谕前画意"，或便是"不学"的表现。¹⁴⁸ "亡术"指不懂儒家之"术"，亦即前引《盐铁论》"文学"称的"为术者法孔子"之"术"。与霍光同为辅政的金日䃅、上官桀与桑弘羊等，情形也类似。如金日䃅为匈奴太子，因美仪容超迁，未闻有学。上官桀初为羽林期门，以才力迁，尤无学。桑弘羊尊刑名，乃儒生的死对头。可知武帝的顾命之臣，皆后世所称的"俗才"，并无甚意识形态的感受与雄心。¹⁴⁹ 故武帝命作的《周公辅成王》，似更多体现了他作为私人委托者的意图，而非朝廷的公共意识形态。

或问鲁中南画像的《周公辅成王》，是否以武帝命作的画像为祖本？由于武帝画像无传，文献也未有描述，其详已难知。但从汉代经义的演变看，两者当出于不同的图像系统。如《汉书》记武帝画像，称"上乃使黄门画者画周公负成王朝诸侯以赐光"。其中的"负"字，或谓乃"辅"之音讹，或"辅"之别说。然此想乃不解汉代经学。盖据《尚书大传》，"武王崩，成王幼在襁褓"。如上文所说，是义亦见于《史记》、《淮南子》、《新书》与《韩诗外传》等，¹⁵⁰ 为今文共颂。"幼在襁褓"，成王朝诸侯，必不自站立，故需周公抱持，此即《吕氏春秋》说的"周公旦抱少主而成之"，¹⁵¹ 或《韩诗外传》"武王崩，成王幼，周公……抱成王而朝诸侯"。¹⁵² 霍光的同代人、经生出身的王吉谏昌邑王也说：

> 大将军（霍光）抱持幼君襁褓之中，布政施教，海内晏然，虽周公、伊尹亡以加也。¹⁵³

则知成王"在襁褓"、周公抱持,乃《尚书》今文的通说。《后汉书·舆服志》又据之穿凿云:

> 袍者,或曰周公抱成王宴居,故施袍。[154]

这种穿凿,也是以今文"周公抱持成王"为前提的。伪《孔子家语》记孔子朝周,睹明堂:

> 有周公相成王,抱之负斧扆南面以朝诸侯之图焉。[155]

这一叙述,应理解为后人据今文经义所作的"周公辅成王"画像的拟想方案,而非孔子的实际所见。今按武帝所立的《尚书》,乃宗伏生的欧阳学,亦即后代所称的"今文";关于成王的年龄,必主"在襁褓"义。故"周公负成王"之"负",当是抱持或背负的意思。武氏祠《赵氏孤儿》画像中,有赵朔夫人抱持襁褓小儿的形象,类型或与武帝的"周公负成王"相近〔见图2.3a 第二格〕。[156] 持与东汉鲁中南"周公辅成王"画像中成王自站立的类型比较,便知两者属于不同的类型。

4–2. 王莽时代的《周公辅成王》

如前文所说,王莽自居致太平的周公再世。他是否以"周公辅成王"义为题,命作画像推进其事业,文献无记载,我们只能从其他侧面,稍作一旁求。

至晚自成帝起,艺术即渐改其战国以来的"奢丽品"功能,[157] 而趋于经学的意识形态化。从史料看,促成这转折的,似主要为刘向、刘歆父子。两人出入中朝,自命帝师或帝辅,在以言说推进其意识形态与政治主张的同时,也利用刘歆主黄门画署的机会,有意识、有系统地以绘画表达其主张。这便使得战国以来的绘画一改其"奢丽品"功能,而成为与言语辩说相并行的表述经义的新媒介。[158] 今按向歆父子主持的制作中,以谏成帝好色的《列女传图》最为人称。然须说明的是,此处的"谏好色",并不仅关涉抽象的"君德",也关涉当时的政治。盖成帝继位后,王太后以生母之尊,把持朝政,王氏子弟,皆据要津。成帝专宠赵飞燕姊妹,则威胁、削弱了王氏的权力。故谏成帝好色的,便有两股力量:刘向所代表的宗族势力,与太后所代表的外戚集团。[159]

两者谏的目的虽异,内容则同。又刘歆掌黄门画署时,王莽恰为其黄门署同僚,关系最莫逆。故刘歆与王莽,实可谓兼跨两个阵营的人。向歆的制作为王莽所知,并因立场相同乃至参与,是可想见的。[160] 若所说不错,王莽或便介入、至少与闻向歆父子"经义画"新传统的创制,[161] 对艺术之推进意识形态与政治主张的功能,亦必留有深刻的印象。故十余年后,平帝立,王莽秉政,擢刘歆为其礼仪与意识形态的总管。[162] 在以言语呈现其主张的同时,两人又开始了大规模的视觉制作。其中建筑的例子,可举立明堂、辟雍、灵台,起九庙,作洛阳等。[163] 器物的例子,则有改币形、作嘉量、铜镜、制九锡,造"乾文车""登仙车"等。[164] 绘画的实例,今可考者有《天帝行玺金匮图》、符命图等。总之,从有意识、有系统地以视觉制作服务政治、礼仪与意识形态的建设而言,战国以降,王莽一人而已。从这背景去思考,作为王莽的政治主张与意识形态的中心之一,"周公辅成王"义亦必表现为视觉语言。

或问王莽的《周公辅成王》,是否沿用武帝旧制的类型?由王莽必欲一新其制度、处处切断与武帝意识形态的关联看,他委托制作的《周公辅成王》,或有别于武帝的版本。尤为要紧的是,武帝画像的类型,是与王莽所欲表达的政治诉求相凿枘的。盖据今文家说,周公居摄,乃由于"成王幼在襁褓"。而王莽谋欲居摄时,平帝已年十三。这一障碍,如前文所说,王莽是靠立古文解决的,即把成王的年龄,改为平帝的年龄。此经义若翻译为绘画方案,成王的形象,便必作自站立的小童,而非周公"负之"如武帝的版本,或周公"抱之"如《孔子家语》的拟构。换句话说,王莽倘果有此作,其类型必当同于鲁中南祠墓画像中《周公辅成王》的类型。

4-3. 光武时代的《周公辅成王》

王莽的《周公辅成王》画像,是否为光武朝廷所沿用,文献亦无记载。惟如前文所说,王莽元始中的种种制作,并未随新莽之亡而亡,而为光武所沿用。推其缘由,盖是王莽居摄中的礼仪与意识形态改革,乃元成以来经义意识形态发展的收束,在东汉人眼中,则代表了经义政治的"古典时期"。故光武的礼仪与意识形态,如郊祀、封禅、定德与"正五色"等,便皆采"元始故事"。[165] 作为礼仪与意识形态的视觉呈现,绘画亦谅无不同。这方面的

证据，亦隐约见于残遗的文献。如《后汉书》记宋弘"宴见"光武：

> 御坐新屏风，图画列女，帝数顾视之。弘正容言曰："未见好德如好色者。"帝即为撤之。¹⁶⁶

今按列女题材的经义绘画，虽作始于向歆，但光武的"新屏风"，必是近承于王莽的。则知光武朝廷的艺术与其意识形态一样，也颇采"元始故事"。

又书生出身的王莽，用顾颉刚的话说，凡事务求"彻底"与"整齐"，亦即观念、制度与礼仪的体系化。因此，如其意识形态呈现为一套观念结构一样，作为其视觉表现的绘画，抑或呈现为一套完整的意义结构；上举的列女，或仅是这结构的一组成而已。由此推想，则长安画工携至洛阳的，当不仅列女主题，亦当包括系统体现此意识形态的全部或大部分作品。仅就"王者有辅"义的呈现而论，据桓谭《新论·求辅》云：

> 前世俊士立功垂名，图画于殿阁宫省，此乃国之大宝，亦无价矣。虽积和璧，累夏璜，囊隋侯，箧夜光，未足喻也。伊、吕、良、平，何世无之？但人君不知，群臣弗用也。¹⁶⁷

《新论·求辅》的目的，是以"王者有辅"义说光武。它称汉代"殿阁宫省"中，有王者辅佐的画像；所举之例，则为伊尹、吕望、张良与陈平。伊尹如前文所说，乃商太甲之辅，太甲有秽行，伊尹放之自践祚。王莽"宰衡"之"衡"，便是据此义的，故画像始创于王莽亦未可知。吕望为文王辅，至于张良与陈平，则一辅高祖，一辅惠帝；王莽辅政之初所作的纬书与政治辩说中，亦颇举二人为说，以申其王辅之主张。故二人的画像，抑或是王莽制作的一组成。¹⁶⁸但令人不解的是，萧何于汉室的功劳，远较陈平为高，也是王莽称"安汉公"初所比附的先例；周公于汉代的意识形态，又远较伊尹为有义。但"殿阁宫省"的辅佐像中，何以独缺二者？我细味其文，颇以为桓谭称的"伊吕良平"，乃修辞所谓的"文省"，即撮举以概其余。若此理通，则桓谭所见的"殿阁宫省"中，即当有周公与萧何画像。至于"殿阁宫省"的所在，由于《新论》成于光武中，意在说光武；又细揣引文语气，似"殿阁宫省"乃桓谭与光武所共见者；然则桓谭称的"殿阁宫省"，固可理解为光武的朝廷。

4–5. 明章时代与东汉鲁中南画像的《周公辅成王》

明章时代的宫廷装饰，亦罕有记载。可借以旁推的，乃明帝、章帝分别为鲁王强与东平王苍建造的陵寝。如本书《重访楼阁》《从灵光殿到武梁祠》等章讨论的，两王的陵寝，皆斟酌帝王之仪，并由洛阳"将作使"设计。其中鲁王陵建造于明帝永平初，装饰的母本，疑部分来自光武命修缮的鲁王寝宫灵光殿装饰，部分来自新落成不久的光武陵寝的纪念性绘画。东平王陵造于20余年后的建初八年，装饰的母本，当参酌了光武或明帝的陵寝装饰。[169] 这两座王陵，皆坐落于今天的鲁中南地区，亦即东汉画像石最发达，也最具朝廷意识形态色彩的地区。其中可旁窥两王陵墓装饰方案的，乃是以武氏祠为代表的"武梁祠派"，及以孝堂山祠为代表的"孝堂山祠派"。两者的风格与内容，皆暗示其源头乃播散于当地的皇家艺术。如就风格而言，两者的人物（尤其主要人物）虽不过数寸，却无不给人庄严、庞大的感觉，亦即今所谓的"纪念碑性"（monumentality）。人物之少有交迭、多清晰地平列于画面，也强化了人物的纪念碑感。然则此方案的设计者，已深通空白的力量；持与代表汉初发达风格的马王堆帛画〔图2.4〕，或代表东汉滞后风格的曲阜与滕州画像对比〔图2.5〕，便知面对空白时，设计者已懂得压制其装饰的冲动。而这一点，又可称东汉初年最发达的艺术意志之体现。盖向歆父子所开启、王莽至东汉初所奠定的经义叙事画传统，恰是以压制战国以来的装饰性、强化其叙事性为特征的。又从图像学内容看，如本书其他各章所论，与《周公辅成王》并出的鲁地画像主题，似皆以两汉之交的朝廷意识形态为指涉；不同的主题之关系，亦颇见有机、连贯的意图模式，持较两汉之交的帝王礼仪与意识形态结构，又见密合的对应；故孝堂山祠与武氏祠的设计方案，意者是以附近的刘强陵、刘苍陵为源头的。[170] 作为其重要组成的《周公辅成王》，固也可作此想。换句话说，武氏祠与孝堂山祠系统的《周公辅成王》，当与其所在的整个视觉方案一样，乃是以当地的王陵为近祖，以明章时代的宫廷艺术为远宗的。

4–5. 小结

由上文讨论可知，以"周公辅成王"为主题的画像，至迟当始作于武帝

第二章　周公辅成王　105

图 2.4
马王堆一号墓帛画
长205厘米，上宽92厘米，
下宽47.7厘米，西汉早期，
湖南省博物馆藏；
湖南省博物馆惠予图片

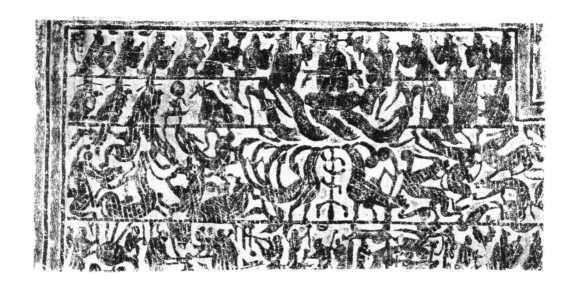

图 2.5
滕州画像
纵80厘米，横144厘米，
东汉晚期，
中国国家博物馆藏；
《初编》，94

末年。内容的依据，乃《尚书》今文说，其图作周公背负成王的形象。至元始（公元 1—5 年）中，王莽又予重作。为体现其居摄的合法，此番重作，便以《尚书》古文说为依据；图的内容，也相应改为成王自站立的形象。随着光武对"元始故事"近于全面的采用，王莽改作的类型——连同其所在的宫廷视觉方案一道，便移绘于洛阳朝廷。以"继体守文"自命的明章，或大体采纳了此方案——包括其中的《周公辅成王》。光武命修缮灵光故殿，以及明章命为鲁王、东平王建造陵寝，则使得洛阳的宫廷艺术，下播于鲁中南地区。本章讨论的《周公辅成王》，当举为此视觉方案的一组成。

最后补充的是，不同于前章所论的《春秋》今古文事关光武政权的合法，东汉的《尚书》今古文仅体现为文本内容与释经方法的差异，不甚关涉政权的意识形态基础。故光武复汉后，尽废王莽所立之古文，《尚书》古文也一并废去；《尚书》立于学官者，乃今文欧阳与大小夏侯三家。[171] 明帝的师傅桓荣，章帝的师傅张酺，皆《尚书》欧阳派的大师。[172] 故鲁中南的《周公辅成王》画像，若果可追溯于两汉之交的朝廷制作，则有动机设成王为十数岁的小童者，便只有王莽。光武、明章时代的绘画，或仅沿袭其制而已。[173]

5. 总结

上文综合汉代文献与鲁中南祠堂画像的内容，对《周公辅成王》画像初作于武帝，改作于王莽，沿承于光武、明章，转用于鲁中南诸王，最后又播散于当地民间的历史，粗有论列。参以前数节对汉代政治与观念的讨论，可知这主题的绘画，在武帝至明章的一百余年间，曾参与了汉帝国的政治实践与意识形态建设；参与的深度与性质，又应政治与观念发展的节奏而不同。兹以前文的讨论为背景，对《周公辅成王》画像作一总结。

武帝命作的《周公辅成王》，是武帝君臣间私人对话的修辞，而非朝廷公共意识形态的体现。故画像的性质，乃近于比喻的喻体，目的是添加所传达信息的色泽与微妙感；或取图画的易懂直观，晓谕"不学亡术"的接受者。作为一次有效传达的结果，霍光与同受顾命的人便取其信息，遗其喻体：他们对昭帝的辅佐，从礼仪而言，并未尝以"周公辅成王"为辩说；就实践而论，亦未取"周公辅成王"为执政的模式。

王莽复作的《周公辅成王》，乃产生于不同的情境，故有不同的性质。盖元成后的政治，是以五德循环的历史哲学为基础的；政治的超越性目的，是"真实地"（authentically）重演历史；故经义与政治的关系，便如"脚本"（script）之与"演出"（performance）。今按王莽的脚本，元始后为"尧舜禅让"，元始中为"周公辅成王"。[174] 故元始中的政治、礼仪与意识形态，便以"周公辅成王"为历史重演的中心。惟如前文所说，与我们理解的剧场表演不同，王莽对"周公辅成王"的重演，目的并非创造暂时脱离现实的幻象，而是创造周公重现的在场感与神圣感，并为粗鄙的现实政治添加美学的神光。因此，作为其视觉脚本的《周公辅成王》画像，便非今所称的"历史故事画"，而是那注定不断重复的历史祖型的视觉之在（visual presence）。

元始中的意识形态建设，是汉代观念与制度的关键转折。步这巨变而来并作为其体现的，乃是一套新的艺术形式与视觉方案。随着光武复汉与明章的"继体守文"，元始中与政治共生并长的意识形态，便标准化为一套固定的礼仪规范。这一标准化的过程，似也发生于视觉方案的内部。如作为其核心之一的"周公辅成王"画像，即因政治情景的缺失，渐淡出于方案的焦点，

并与"孔子师老子"一道，被标准化为经学先师的形象，或"王者有师／王者有辅"二元概念的视觉表述。

对任何金字塔般的社会结构而言，价值、观念与其视觉表达，皆有从顶部向底部扩散的特点。[175] 汉代也不例外。元始所创制、光武明章继承并改造的视觉方案，曾作为"殊恩"与"加礼"，被移绘于鲁中南诸王陵寝；由此又或完整、或零星地流播于当地中下层墓祠；"孝堂山祠—武梁祠派"画像，或便是其中的代表。在这新的社会脉络中，原体现君主政治、礼仪与意识形态的主题，或便内化（internalization）于社会中下层的墓葬语境，如"楼阁拜谒图"；或用于表述对帝国价值与意识形态的接受与认同，如列女图；或仅作为新奇、独特或时尚的装饰，用于社会地位的攀比与竞争，如帝王图、祥瑞图等。本章讨论的《周公辅成王》画像，亦可理解为其中的一种。

第三章

王政君与西王母
王莽的神仙政治与
物质—视觉制作

西王母虽非鲁地画像所独有，但就出现之频及重要性而言，又以鲁地为最。其典型的类型是西王母戴胜据几，正面端坐；两旁的侍从作侧面，或持草徒跣狂奔，或跪侍作礼拜状〔图3.1、图3.2〕。在孝堂山祠—武梁祠派方案中，它多见于祠堂西壁的山墙〔图3.3〕；在该派所折射的鲁灵光殿装饰方案内，则当见于宫殿西侧的"栋间"〔见图8.31〕；在与东壁山墙（或东侧"栋间"）的东王公形成"视觉回环"的同时，又与祠（或殿）内其他主题一道，共同构成一完整的视觉语义系统。

　　20世纪以来，这主题及其体现的观念，虽素为学者关注，但所取的视角，往往为宗教学或社会学；研究的脉络，也跨越不同的图像系统，故呈现大的模式有余，深入历史的动机有不足。本章的视角，乃传统的政治史与图像学；将探讨的西王母，也仅作为"孝堂山祠—武梁祠派"及其所折射的两汉之交帝国艺术图像志的一组成；目的是"历史化"西王母概念与图像确立的过程，并呈现其背后的政治与意识形态动机。本章的结论为：西王母概念与图像在西汉末年的暴兴，乃王莽意识形态构建的结果；构建的目的，是确立西王母与王莽姑母、元帝后王政君的对跖关系（antipode），以自神王莽家世，并为其代汉塑造神圣的基础。[1]

1. 王莽之前的西王母

1–1. 东海与西域

　　战国以来的传说中，数有称及昆仑与西王母者。其中最周备的，是《山海经》中的数则：

> （《西山经》）又西三百五十里，曰"玉山"，是西王母所居也。西王母其状如人，豹尾虎齿而善啸，蓬发戴胜，是司天之厉及五残。
>
> （《海内北经》）西王母梯几而戴胜杖，其南有三青鸟，为西王母取食，

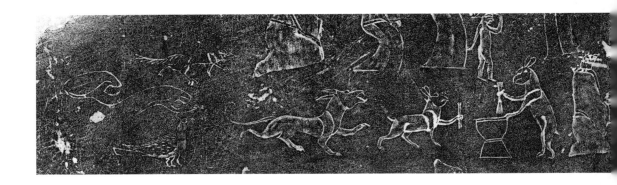

图 3.1
孝堂山祠西壁画像局部
（西王母）
浙江大学艺术与考古博物馆藏拓；
收入《石全集》1，图版四三

图 3.2
嘉祥蔡氏园画像
（第 1 格西王母）
纵55厘米，横76.5厘米，
东汉初中期，
嘉祥县武氏祠文物保管所藏；
《初编》，168

图 3.3
武梁祠空间透视
作者制

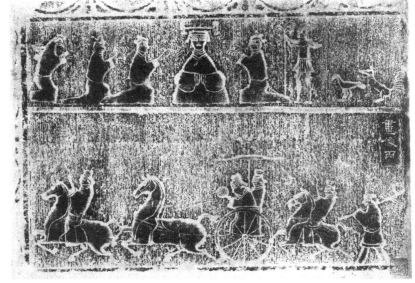

图 3.2

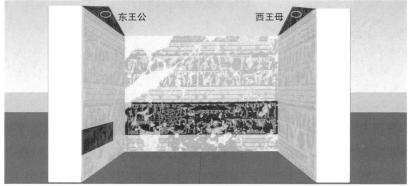

图 3.3

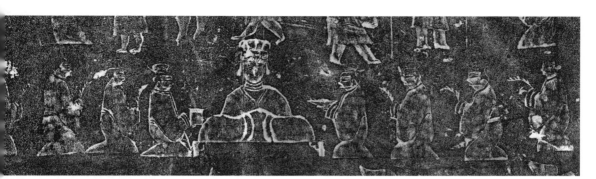

图 3.1

在昆仑虚北。

（《大荒西经》）西海之南，流沙之滨，赤水之后，黑水之前，有大山，名曰昆仑之丘，有神，人面虎身……其下有弱水之渊环之，……有人，戴胜，虎齿，有豹尾，穴处，名曰西王母，此山万物尽有。[2]

《山海经》虽成书于战国至东汉，上引的数则，则或当作于战国末至西汉初。书称西王母"虎齿""豹尾"，则知按当时的认知，西王母乃怪物，尚非仙人。"司天之厉及五残"云云，亦表明她与破坏性的力量有关，似非赐人长寿者。又西汉中叶以前，《山海经》乃古所谓"异书"，也是汉称的"家人言"，深埋中秘，知者甚寡。兼以当时的宇宙观以邹衍说为基础，以为"赤县"（即中国）之外，复有"九州"，彼此相隔以海，仙人神怪，多出于东方海上。[3] 故武帝前的仙人观，便不甚涉及昆仑或西王母。如秦始皇求仙，即毕力燕齐海滨，不甚西求。

大约从西汉武帝始，西王母始由深埋中秘的陈词，变为启人遐思的形象。[4] 今按武帝求仙，虽以其统治中期为剧，其始则在元光中（前134—前129）。时朝廷多"燕齐方士"。方士好大言，喜神怪，武帝受其惑，便一循秦皇故径，求仙燕齐海上。与此同时，喜读异书的宫廷文士，颇与方士争君宠，力图把武帝的目光，引至昆仑所在的西方。如元光中，司马相如作《大人赋》。赋采《楚辞》"游天"的叙事类型，又夤缘"流沙""昆仑"等意象，蔓引而及《山海经》所记的西王母云：

（西王母居昆仑）皬然白首。戴胜而穴处兮，亦幸有三足乌为之使。必长生若此而不死兮，虽济万世不足以喜。⁵

持校前引《山海经》，便知二者基本吻合。如一曰昆仑有"西王母"；二曰西王母穴居、白首、戴胜；三曰三青鸟或三足乌为取食。惟一不甚合的，乃强调西王母"不死"，并抹去其"虎齿""豹尾"的怪物特点。今按赋之为用，是炫学耀奇，以希君宠；相如引《山海经》，意亦在此。至于"虽济万世不足以喜"，则是赋的另一本色，即"劝百讽一"。然则相如之前，武帝或不甚闻西王母，无怪读赋而"大悦，飘飘然有凌云之气"。⁶这样在燕齐方士的东方方案外，相如或当时的宫廷文人，便又提供了求仙的西方方案。

相如作赋不数年，张骞归自西域（前126年），时武帝求仙方亟，故征问西域地理、民情、物产、军事，或今称的"地缘政治"之余，武帝亦必宣室前席，叩及昆仑与西王母。《史记·大宛列传》有三条记载，或与此有关：

而汉使（张骞）穷河源，河源出于寘，其山多玉石，采来，天子（武帝）案古图书，名河所出山曰昆仑云。⁷

条枝在安息西数千里……安息长老传闻条枝有弱水、西王母，而（张骞）未尝见。⁸

太史公曰：《禹本纪》言"河出昆仑。昆仑其高二千五百余里，日月所相避隐为光明也。其上有醴泉、瑶池"。今自张骞使大夏之后也，穷河源，恶睹本纪所谓昆仑者乎？故言九州山川，《尚书》近之矣。至《禹本纪》《山海经》所有怪物，余不敢言之也。⁹

细味文意，似武帝与张骞的问对，颇有涉及昆仑与西王母者。据第一条，我们可想象张骞于武帝前，据图指划河源所见的情境；据第二、第三条，又可想见武帝问河源之余，转问及"古图书"所记的昆仑与西王母。¹⁰惟张骞乃实际中人，非燕齐方士，对问一如所见，无神仙迂怪之谈。如一则曰河源无昆仑；二则曰无西王母，惟多玉；三则曰虽"传闻"条枝有弱水、西王母，然亦"未尝见"。¹¹味其文意，似张骞或径绝武帝求仙之心，或婉言以谢其问。回忆元光中武帝问蓬莱，少君对以"臣尝游海上，见（仙人）安期生，食臣

枣,大如瓜",¹² 我们便可想象武帝的失望了。司马迁"乌见"云云,口吻自得而轻慢;持与《封禅书》谤武帝东海求仙相对读,便知这或是得意于张骞的报告失武帝西向求仙意而发。然则虽有张骞之凿空,武帝是后求仙,亦仍专意海上,不甚西求。¹³

但张骞携回的新地理知识,颇动摇了基于邹衍说的宇宙观,汉代对"神州"外的想象,亦开始向西方转移。这潜移的消息,可借武帝本人的创作作为说明。如张骞归汉六年后(元狩四年,前119年),敦煌渥洼水得良马,武帝喜而作歌;歌之想象,近于前引相如所据的《楚辞》游天类型,异于燕齐方士提供的方案。¹⁴ 又十三年后(元封五年,前106),武帝于泰山脚下作明堂,明堂有围墙,上架空为复道,其上有楼,曰"昆仑"。¹⁵ 又五年后(太初四年,前101),贰师将军李广利诛宛王,获汗血马,武帝复作歌,歌称欲乘天马,越"流沙",经"昆仑",入"阊阖"(天门)。¹⁶ 约作歌的同时,武帝又作建章宫(太初元年),宫之正门,亦取名"阊阖"。¹⁷ 然则虽未明言西王母,但由"流沙""昆仑""阊阖"等意象看,天马所在方向的昆仑与西王母,是颇挑动武帝想象的。

1-2. 西域想象与《山海经》的发露

张骞的西行,不仅逗起了武帝的想象,也激发了社会的西域热。《汉书·张骞传》云:

> 自骞开外国道以尊贵,其吏士争上书言外国奇怪利害,求使。天子为其绝远,非人所乐,听其言,予节,募吏民无问所从来,为具备人众遣之,以广其道。¹⁸

汉人西行的同时,西域人也络绎而至。如张骞再使西域期间(前119-前115):

> (张骞)分遣副使使大宛、康居、月氏、大夏……骞还,拜为大行。岁余,骞卒,后岁余,其所遣副使通大夏之属者颇与其人俱来,于是西北国始通于汉矣。¹⁹

与人员往来相伴随的,乃是西域物产的输入。由于风俗绝异,这些物品,便

颇为朝廷所骇异。如《汉书·李广利传》引武帝诏曰：

> （贰师将军）涉流沙，通西海……获王首虏，珍怪之物毕陈于阙。[20]

曰"奇"、曰"怪"、曰"珍"，皆表明西域知识与物产给武帝君臣所造成的心理震撼。惟西域广袤，辽远，人之所知，究莫若所不知，故因所见之"奇"，大言所未见之"奇"，以致奇外出奇，逐波而高，必是竞言西域者的话语策略。《史记·大宛列传》云：

> （请求西行的汉朝吏士）亦辄复盛推外国所有，言大者予节，言小者为副，故妄言无行之徒皆争效之。[21]

这样张骞之后，西域便也有了竞言其奇的"燕齐方士"；汉代的仙人观，也获得了由东而西的社会与观念土壤。

从《汉书》的记载看，武帝之后，昭帝不甚求仙，[22]汉帝求仙，复始于宣帝。具体的时间，《汉书·郊祀志》系于神爵元年（公元61年），即霍氏势力被清除、宣帝立足已稳后。[23]求仙的方向，虽犹集中于燕齐海滨，大体未脱武帝的求仙模式，但在此之外，又有向四方移动的痕迹，如于云阳设"径路神祠，祭（匈奴）休屠王"（北方）；[24]又遣谏大夫王褒使持节往益州，求"金马碧鸡之神"（西方）。[25]大约同时：

> （宣帝复兴神仙方术之事）而淮南有枕中鸿宝苑秘书。书言神仙使鬼物为金之术，及邹衍重道延命方，世人莫见，而更生父德武帝时治淮南狱得其书。更生幼而读诵，以为奇，献之，言黄金可成。上令典尚方铸作事，费甚多，方不验。[26]

按"更生"乃刘向的原名。仙方所出的"淮南"，指已故淮南王刘安。所谓"枕中鸿宝苑秘书"，当指他主持撰作的《淮南鸿烈》及相关著作。其中《淮南鸿烈》或为今所知的惟一一部称举西王母的西汉典籍（除相如赋外）。刘向既"幼而读诵"，必熟悉《淮南鸿烈》所称的：

> 西王母在流沙之濒，乐民、拏闾在昆仑弱水之洲。

或：

> 譬若羿请不死之药于西王母，姮娥窃以奔月。[27]

并因《淮南鸿烈》而转读其事源出的《山海经》，固可想见。如其子刘歆于成帝中回忆云：[28]

> （宣帝神爵初，有人）击磻石于上郡，陷，得石室，其中有反缚盗械人。（臣父向）……言此贰负之臣也。诏问何以知之，亦以《山海经》对。……上大惊。朝士由是多奇《山海经》者，文学大儒皆读学，以为奇，可以考祯祥变怪之物，见远国异人之谣俗。[29]

则知 1）晚至宣帝神爵中，《山海经》犹不流布，即使宣帝与"朝廷文学大儒"，亦罕知其书；[30] 2）《山海经》流布朝廷，乃刘向发露所致。流布的缘由，刘歆称是"可以考祯祥变怪之物，见远国异人之谣俗"。这话固然不错。盖祥瑞灾异虽昉于文帝，然为君臣竞言，则始于宣帝朝。[31] "见远国异人之谣俗"也如此：汉代对西域的经略，固始于武帝，然要以宣帝朝为高潮。但这两个缘由，或只是昌言的部分；其未明言者，则或与宣帝的求仙有关。盖刘向发《山海经》，是恰与宣帝求仙，或他本人"典尚方"做仙药同时的。意者《山海经》或西王母故事的流布，当是宣帝求仙与武帝后的西域想象相互煽动的结果。西王母因此被纳入宣帝神仙的万神殿内，是可逆料的。

上举文献所呈现的节奏，也见于考古发掘。如南昌海昏侯刘贺墓出土的孔子衣镜的背面，有西王母与东王公形象，衣镜的四边框上，则绘有凤凰、玄鹤、青龙与白虎，并配有铭文，辞作：

> ……右白虎兮左苍龙，下有玄鹤兮上凤凰。西王母兮东王公，福熹所归兮淳恩臧，左右尚之兮日益昌。[32]

在今所知的汉代出土物中，这是第一次出现"西王母"形象与字样〔图3.4〕。按刘贺卒于宣帝神爵三年（前59），[33] 较宣帝求仙或刘向发《山海经》略晚。由刘贺处境之危然葬具多逾制看，南昌出土的葬具当多有宣帝所颁者。[34] 这一枚衣镜，抑或其一也说不定。故衣镜的图像与铭文，或代表了宣帝时代的

图 3.4a
刘贺墓衣镜背面
西汉中期，
南昌海昏侯刘贺墓出土；
江西省文物考古研究院海昏侯发掘主持人杨军先生惠予图片

图 3.4b 图 3.4a 局部之西王母与东王公

仙人观念，及以之为基础的物质制作的新类型。又铭文中最可注意的，乃是与西王母对出的"东王公"。按《山海经》无东王公，但其称述的东方海上，原多有可附会为东王公者。其中最有可能的，是书中数称不置的"大人"。[35] 按"大人"指身体长大之人。回忆武帝所求的东方男仙，似莫不以长大为特点。如前引少君对武帝问之"（仙人安期生）食臣枣，大如瓜"。枣大如瓜，可知食枣仙人之长大。相如言男仙，亦以"大人"为说。故刘贺墓中与西王母并出的东王公概念，当是武帝时代的"大人"被投

射于《山海经》"大人"的结果，惟因西域想象的炽热，西方凌驾于东方，故东方的男性"大人"，便比照西方的女性仙人概念被剪裁为"东王公"也未可知。这二者体现的，当是宣帝时代新旧仙人观的概念整合与空间之平衡。又由"右白虎兮左苍龙，下有玄鹤兮上凤凰"看，这整合的要点，乃是将二者摘离原《山海经》之破碎、断烂的怪物语境——或暗示危险与破坏的语境，将之纳入由瑞物为界标的汉代宇宙框架。

1-3. 哀帝求仙与民祠西王母

汉代生命观的变化，始终是与其地理知识及宇宙观的扩展相同步的。在武帝之前，这特点多体现于宫廷或权贵，此后则渐及社会中下层。具体到本文的话题而言，则汉初的求仙，最初或仅是君主或权贵的行为，平民不聊其生，何仙之可望？但随着承平日久，长寿乃至长生，亦渐为平民所追求。这潜移的痕迹，最见于当时的取名。如汉代典型的名字如"延寿""延年""千秋""万年"等，[36] 恰是武昭宣元时期所

图 3.5a　　　　　　　图 3.5b　　　　　　　图 3.5c

图 3.5a
蔡延年印
1.8厘米×1.8厘米，
铜，瓦纽，西汉，
西安出土；
《出土玺印》，三-SY-0760

图 3.5b
魏益寿印
1.7厘米×1.7厘米，
铜，瓦纽，西汉，
陕西出土；
《出土玺印》，三-SY-0784

图 3.5c
谢千秋印
1.4厘米×1.45厘米，
铜，纽残，西汉，
长沙出土；
《出土玺印》，三-SY-0782

暴兴的〔图3.5a-c〕。与此同时，这时期也目睹了汉代对西域的持续经略；由于军屯的需要，内地平民大量入迁西域；与之相伴随的社会动员，必普及了张骞所激发的西域想象。这一点，也见于当时另一典型的名字即"广汉""破奴"等。这样在长寿企望与西域想象的互激下，仙人西王母的概念，便逐步渗透于民间。其传播的痕迹，可隐窥于《汉书》之记载。今按宣帝死后，其子元帝（前49—前33年在位）好儒，终其统治的十六年，似未尝求仙。元帝子成帝（前33—前7年在位）亦好儒，然因久无继嗣，故至其晚年，便颇修仙事。据《汉书·郊祀志》：

> 成帝末年颇好鬼神，亦以无继嗣故，多上书言祭祀方术者，皆得待诏……谷永说上曰："臣闻明于天地之性，不可或（惑）以神怪；知万物之情，不可罔以非类。诸背仁义之正道，不遵五经之法言，而盛称奇怪鬼神，广崇祭祀之方，求报无福之祠，及言世有仙人，服食不终之药，遥兴轻举，登遐倒景，览观县（悬）圃，浮游蓬莱，耕耘五德，朝种暮获，与山石无极，黄冶变化，坚冰淖溺，化色五仓之术者，皆奸人惑众，挟左道，怀诈伪，以欺罔世主。"[37]

按谷永所列的仙方中与方位神有关的，是"览观县圃"与"浮游蓬莱"。按"蓬莱"乃秦皇旧矩，"县圃"为武宣新声。盖据《汉书》旧注：

> 昆仑九成，上有县圃，县圃之上即阊阖天门。[38]

谷永提及的仙方，置昆仑于东海之前，亦颇见宣帝时代的仙人观由东向西转移的痕迹。又因西王母乃昆仑最显赫的神，故其见于成帝神仙

的万神殿内，可不难推知。

成帝死后，其侄刘欣继统，是为哀帝（前7—前1）。由于自继位起，便体弱多病，哀帝亦颇有求仙之举。据《汉书·郊祀志》：

> 哀帝即位，寝疾，博征方术士，京师诸县皆有侍祠使者，尽复前世所常（尝）兴诸神祠官，凡七百余所，一岁三万七千祠云。[39]

可知哀帝的求仙，与秦始皇、汉武、宣、成帝大有不同：后者乃方士指导下的私人修为，哀帝的求仙，则是仿照汉代祭祀制度所兴作的为皇帝祈福的社会—宗教事件，[40] 故需一定规模的民众动员与参与。[41] 作为其结果，宫廷的仙人观念，亦必因此普及民间。哀帝末年所爆发的"民祠西王母"事件，可举为其证。据《汉书·哀帝纪》：

> （建平四年[前3年]，关东大旱）关东民传行西王母筹，经历郡国，西入关至京师。民又会聚祠西王母，或夜持火上屋，击鼓号呼相惊恐。[42]

同书《天文志》《五行志》亦载其事，则知是当时的重大民变。其中《五行志》记载尤详：

> 哀帝建平四年正月，民惊走，持稾或棷一枚，传相付与，曰"行诏筹"。道中相过逢多至千数，或被发徒践，或夜折关，或踰墙入，或乘车骑奔驰，以置驿传行，经历郡国二十六，至京师。其夏，京师郡国民聚会里巷仟佰，设（祭）张博具，歌舞祠西王母。又传书曰："母告百姓，佩此书者不死。不信我言，视门枢下，当有白发。"至秋止。[43]

持续半载，波及郡国二十六，可知规模之大。民变的起因，虽史书未载，然综合史文，似与哀帝求仙方式的改革有关。盖如上文所说，武、宣、成之求仙，乃君主一人之私求，以隔绝人众为首要，[44] 亦即涂尔干（Emile Durkheim）称的"巫术"（magic belief），或汉称的"方术"。哀帝的求仙，则体现为祠官所主持的公共仪式，亦即社会学意义上的宗教。二者的首要差别，在于一是"个人的"（individuality），一乃"集体的"（collectivity）。[45] 尽管哀帝广立于郡国的"诸神祠七百余所"如何祭祀、怎样祈福，《汉书》未录细节，但由汉代官祭的

普遍模式看，它必以歌舞、摇鼓为仪式的主结构而展开。[46]而这也恰是"民祠西王母"仪式的首要特点，惟因其民众化性质，它缺少官仪的整饬，多情感的热狂而已。故"民祠西王母"事件的灵感，意者当来自哀帝广立于郡国求仙祈福的"诸神祠七百余所"。复由前引西王母之见于宣帝、成帝神仙的万神殿看，她当是"诸神祠"中所祈的仙人之一。总之，建平四年的民祠西王母事件，意者乃宫廷仙人观下布民间的结果。

假如从更大的历史脉络着眼，哀帝中的民祠西王母事件，又或与当时的末世思潮有关。盖元、成、哀三朝，是以多灾害为特点的；如水旱、大火与地震，即不绝三帝之纪。据天人感应说，灾害乃天意。既是天意，便不止灾害一端。故凡事有异常，不拘大小，便皆被焦急地观察，密集地记录：据毕汉思统计，西汉的灾异记载，以成哀朝最稠密。[47]其所体现的，乃是社会心理的焦虑与紧张。这一心理，又因成哀无子及其导致的宫廷权斗而加剧。由于持续不得苏解，这些原本为经验的事件，又被超验化为天意所定的、人力不可挽的历史节奏。用汉末盛行的话说，便是"三七""百六"之厄：[48]汉家的天下，已临至历史之劫。这样朝野的心理，便由焦虑而紧张，由紧张而错乱；错乱之余，便寻求人外之拯救。朝廷的拯救努力，始于建平二年（前5）。是年六月，哀帝改年号，改漏刻，新作"陈圣刘太平皇帝"之号，以图重受天命（所谓"更受命"），[49]或"无缝对接"历史的下一环节。但不两月后，朝廷又诛杀建议者，宣布了努力的失败。这样社会的焦虑，便至于此极。约一年后，关东迎来又一场灾难（"大旱"），这便爆发了前文所引的"民祠西王母"。[50]盖大旱所导致的饥馑，必造成了超比例死亡。这样在民众的想象中，西王母或便承担了社会拯救者的角色。总之，倘我们置身元、成、哀三朝的历史情境，便会理解哀帝朝的这一民变，必是元帝以来不断郁结、持续强化的社会焦虑的一次总释放。其起因、细节及具体的欲求，虽《汉书》未载，但总的轮廓，仍依稀可辨：这是一场因集体性恐慌所导致的民众骚动。这一骚动，又具有一切宗教实践的两大特点：集体性的仪式与社会性的情感。前者如"聚会里巷仟佰，设（祭）张博具，歌舞祠西王母"，后者如"传筹"、"传书"与"歌舞"等。可想见的是，这些行为，必促进了祠众宗教感情的相互渗透、激荡与强化，并使之溢出个人，最终成为歇斯底里式的集体热狂。热狂之下，

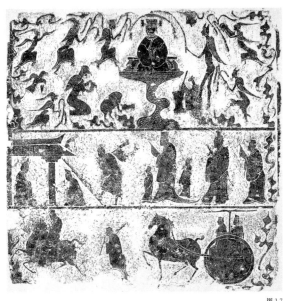

图 3.6

图 3.7

图 3.6
西王母画像彩砖
纵77厘米，横23厘米，
厚22厘米，
西汉晚期，河南出土，
加拿大安大略皇家博物馆藏；
《洛阳》，页101/图一、图三

图 3.7
武梁祠派画像
（第1格西王母）
纵69厘米，横64厘米，
东汉晚期，嘉祥宋山出土，
山东石刻艺术博物馆藏；
《石全集》2，九六

祠众又做出种种在平时为可笑，然此刻为神圣的癫狂举动：如"击鼓号呼""持火上屋""披发徒践""折阑踰墙"等。要之，建平四年的民祠西王母事件，是尽符合社会学定义的集体宗教之特征的。它祠祭的西王母，亦不同于哀帝之前君主或方士的西王母：前者是个人的赐福者，后者乃社会的拯救者。在西王母观念的演变史上，这可谓一次革命性转折。它标志了西王母崇拜由个人方术向集体性宗教的转变，并为数年后王莽对王政君身世的构建，提供了可资利用的社会土壤。[5]

作为一种社会学意义上的集体宗教，民祠西王母有其仪式。由《汉书》的记载看，这仪式的内容之一，是参与者"披发徒践""持稾或棷一枚"而"惊走"。这类形象，在考古出土的西王母画像中，是颇有其例的。如加拿大安大略博物馆藏西汉后期洛阳彩砖中〔图 3.6〕，西王母的附从便披散其发，手持三叶植物一枚，惟下体为裙尾掩盖，未知"徒践（跣）"或赤足与否。东汉山东石刻画像中，其例尤夥。如武梁祠派中，西王母的仙人附从，皆手执植物一枚，或披发赤足（"徒跣"），或"惊走"；惟较洛阳彩砖的人物多羽翅〔图 3.7〕。持与《汉书》对"民祠西王母"仪式的描述相对读，便知二者间必有关联。可设想

的关联有二：1）图像设计者受了仪式的启发；2）仪式受了既有的西王母图像的启发。惟史料无征，其详不得而知。[52]

2. 王政君与西王母

由前文可知，虽自战国起，西王母便偶被称及，但其概念在宫廷的暴兴，乃武帝后君主求仙与西域想象相合力的结果；其由方术崇拜的神物，演变为社会性的宗教之神，又是元帝以来的末世思潮与哀帝求仙方式改革的产物。但从汉代四百余年的历史看，这两个阶段，似仅目睹了西王母概念或图像的兴起；至云确立为汉代图像志的经典主题，并贯穿于此后的图像制作，则有待王莽为之注入政治及意识形态动力。这一进程，乃是围绕王政君的身世构建而展开的。

2-1. 神圣的时间 [53]

王政君乃元帝之后，王莽的姑母。元帝去世（前33年）时，她年39岁。此后至她本人去世（公元13年，新始建国五年）的46年间，由于其子成帝、继成帝的哀帝、继哀帝的平帝与继平帝的孺子或无子，或年幼，她始终处于汉室统治的中心。[54] 其中最关键的，是平帝至居摄的八年（公元1—8）。在这期间，她以太皇太后身份，临朝称制，并委托其侄王莽代为执政。王莽则利用此机会，完成了其代汉的准备，并于公元8年建立新朝，结束了西汉210年的统治。在这过程中，为证明其代汉的合法，王莽发动了一场大规模的政治与意识形态改革；后者的内容，虽涉及当时智力生活的各个方面，核心则是对王莽家族历史的构建。这一构建，又是呼应当时所共奉的历史观的。在《"实至尊之所御"》一章中，我总结两汉之交的历史观云：

> 在当时人看来，一王朝的合法，在于两个因果性因素:1）天帝除授；2）祖宗积业。换句话说，凡"创业"帝王，皆须为古圣人后裔。但何谓古圣人？据经学说，古圣人是"开辟以来"天除授的古帝王。具体地说，由于宇宙以五德循环为动力，古之"积业"者，便被天授予五德之一德，代之统治天下，调协宇宙。后代不循其德，致宇宙失序，天便把

可矫正失序的下一德，授予新起的积业者。所谓古圣人，便是最早被天除为帝王的人；后世"得崛起在其位者"，须皆为其后裔。在这样的观念下，历史便非经验的，而是天意的。历史的意义，亦不仅在于其时间性，而尤在于被约化为一组须不断重演或循环的范式（paradigms）与祖型（archetypes）。这样历史的形态，亦便呈现为一套"历时—共时"结构，或时—空性结构；由于历史的展现是天意在结构中的移动，因而是"历时"或时间的；由于天意所移至的位置乃预先设定，[55] 体现为天意的不同"位点"（loci），故又是共时—空间的。[56] 在这一结构中，天意的不同位点——或曰不同的统治家族——之间，必呈现为一种结构—功能主义意义上的互文关系：结构整体及其中每一位点的意义，皆取决于各位点的互指关联。这样历史便不仅是过去，也是现在与未来。[57]

则知按当时的观念，历史曾是，并将是不同的天命家族——三皇五帝家族——轮流统治的历史。这样王莽代汉的合法，便取决于两个因素：1）王氏家族与古圣王的血缘关联；2）王氏家族重兴的天命。[58] 关于前者，据王莽《自本》：

> 黄帝姓姚氏，八世生虞舜。舜起妫汭，以妫为姓。至周武王封舜后妫满于陈，是为胡公，十三世生完。完字敬仲，犇（奔）齐，齐桓公以为卿，姓田氏。十一世，田和有齐国，（三）〔二〕世称王，至王建为秦所灭。项羽起，封建孙安为济北王。至汉兴，安失国，齐人谓之"王家"，因以为氏。[59]

这是王莽所撰构的王氏家族的"神圣前史"。有黄帝、虞舜为远祖，王莽自有做皇帝的资格。但果真做皇帝，还须有重兴的天命，或曰"符命"。据王莽的构建，这些符命，部分是显现于其近祖、部分显现于政君、部分则显现于王莽本人——这便构成了王氏家族的"神圣近史"。其中政君作为王氏家族的代表，在过去几十年中，始终处于统治的中心，故而构成了王氏天命的核心环节。这样神化政君的身世，也成为王莽构建的焦点。而焦点的焦点，乃是她与西王母的对跱关联。

2-2. 神圣的空间

但据儒家经义，天命不显于女性之身。女性为经义所称引，乃是作为相夫教子的妻子（如大姒），或受天孕生圣子的母亲（如尧母庆都、刘邦母刘媪）。至于女性——如政君——作为统治天下的圣主，或受持并转移天命的人，乃是经义所未见的。王莽的策略，是杂合经义与武宣以来的新地理知识，以及哀帝以来的西王母崇拜，为天命授受构建一套神圣的地理框架；在这框架内，西王母被设于关键的位点（locus）；其所对跱的政君，也便成为天命在人间的位点了。

王莽的神圣地理构建，主要见于《河图》《洛书》类纬书，如《河图始开图》《河图括地象》《河图挺佐辅》等。据经学旧义，天命是以《河图》《洛书》为载体的。[60] 其中《图》出于河，《书》出于洛。由于洛水乃黄河支流，故泛言天命"出于河"，亦无不可。但关于天命的始出之源头、授受的地点与方式，旧义并无具说。王莽支持、鼓励乃至参与构撰的纬书，则张皇其义，称《河图》乃天帝的历史规划，或王朝代兴的方案。这方案至少由三部分组成：1) 王朝始祖之名姓；2) 辅佐之名姓；3) 统治的疆域。由于是天帝除书，故帝王之兴，便皆以受《图》《书》为符证。[61] 具体到本节的话题而言，由于《图》《书》类纬书撰作的目的之一，乃是为时间性的天命授受（或曰"天意历史"）提供神圣的空间框架，亦即《河图括地象》郑玄注称的"审诸地势，措诸《河图》"，[62] 故构建的焦点，便是《图》《书》始出与授受的地点。关于前者，纬书是设于河之源，亦即昆仑的。郑玄称河图类纬书"均谓溯水之源而图之"，意即谓此。如《河图括地象》云：

> 昆仑山为天柱，气上通天。
> 昆仑之山为地首，上为握契。满为四渎，横为地轴，上为天镇，立为八柱。[63]

"契"指天帝授予人间帝王的符契，亦即《河图》《洛书》。然则据纬书说，昆仑是天地的枢纽，即天命始入人间的地方。换句话说，作为天命载体的《河图》与《洛书》，乃是由昆仑始入人间的。而据武宣以来的宇宙观，有昆仑，就必然有西王母。故昆仑之外，《河图》《洛书》类的纬书便又盛称西王母。

如《河图括地象》说：

> 昆仑山之弱水中，非乘龙不得至，有三足神乌，为西王母取食。[64]

细味残文，似纬书的宇宙志中，"弱水"乃近于河之源，或天命始入人间的地方；作为昆仑或弱水之神，西王母也便被塑造为天命的最初位点。这种构建，必是呼应王莽之需的，即建立女性与天命的关联，进而使西王母对跱的政君成为天命的分享者。这个意思，亦隐见于王莽居摄间所颁布的《大诰》：

> 太皇太后临政，有龟龙麟凤之应，五德嘉符，相因而备。《河图》《洛书》远自昆仑，出于重壄（野）。[65]

据经学旧义，《图》《书》出于河洛。王莽所以必欲《图》《书》"远自昆仑"，便是为牵合西王母，或使其对跱的政君成为天命在人间的位点。

除天命始出的地点外，王莽神圣地理构建的另一重心，是天命授受的地点（尽管五帝家族的授受之地，纬书亦皆有说，但目的似只是为王氏天命的授受地创建一意义结构而已）。这个地点，便是纬书所称的"妫汭"。如《河图挺佐辅》云：

> 黄帝修德立义，天下大治，乃召天老而问焉："余梦见两龙，挺日图，即帝授余以河之都，觉昧素喜，不知其理，敢问于子。"天老曰："河出龙图，洛出龟书，纪帝录州圣人所纪姓号，典谋治平，然后凤凰处之。今凤凰已下三百六十日矣，合之图纪，天岂授帝图乎？"黄帝乃祓斋七日，衣黄衣、黄冠、黄冕，驾黄龙之乘，载蛟龙之旗。天老五圣，皆从以游河洛之间，求所梦见者之处，弗得。至翠妫之渊，大卢（鲈）鱼泝流而至。乃问天老曰："子见天中河流者乎？"曰："见之。"顾问五圣，皆曰莫见。乃辞左右，独与天老跪而迎之。五色毕具，天老以授黄帝。帝舒视之，名曰《录图》。[66]

按妫水乃黄河支流，在今山西境内。又据同书，舜受尧禅之前：

> 尧时与群臣贤智到翠妫之川，大龟负图来投尧。尧敕臣下写取，告瑞应。写毕，（龟）还归水中。[67]

则据纬书说，王氏祖先黄帝与虞受图的地点皆为"妫水"。这一说法，也是经义所未闻的。或问纬书何以说此？意者或与《图》《书》之"远出昆仑"一样，目的是与王氏家族相牵合。盖据前引《汉书·元后传》：

> 黄帝姓姚氏，八世生虞舜。舜起妫汭，以妫为姓。至周武王封舜后为妫满于陈，是为胡公。[68]

则按王莽说，舜是兴于妫，并著姓为妫的。[69] 为强调此义，莽称帝后又下诏云：

> 姚、妫、陈、田、王氏凡五姓者，皆黄、虞苗裔，予之同族也。[70]

并封"妫昌为始睦侯，奉虞帝后"。这样一来，妫便被构建为王氏的始兴地了。为见其神圣，王氏的祖先黄帝与虞帝，自必"受图于妫"而后可。但此说如何牵合旧义的"河出图"呢？由上引《河图挺佐辅》的残文看，其牵合的第一步，乃是把受图的地点具体指为"河之都"。所谓"河之都"，当指黄河与其支流交汇的地方。但"河之都"很多，何以必"妫"？这便有牵合的第二步：黄帝由"天老"及诸大臣陪同，遍寻于"河洛之间"，然"弗得"；及行至黄河与妫水的交汇处——亦即《自本》之"妫汭"，或纬书之"翠妫之渊"——时，黄帝方恍然有得，并见大鲈鱼负《河图》而至。这便既符合"河出图"的旧义，也将王氏始兴的地点重塑为天命授受的圣地了。[71] 王莽构建的复杂与曲折有如此！

总之，由王莽《自本》及他支持撰构的纬书看，经学旧义的"河出图"是颇遭王莽所重构的。重构的要点，乃是根据武帝以来的西域想象，及哀帝间所兴起的西王母崇拜，将"河出图"的抽象原则，具体化为一套神圣的地理志，并使其核心位点与王氏家族的历史相呼应，从而使这神圣的地理叙事，变为王氏的家族叙事。作为其结果，原仅是"家人言"的昆仑与西王母，便被权威化为官方意识形态的重要组成了。

2-3.《甘泉赋》

最早拟政君为西王母的，并非王莽，而是其友人扬雄（是否受其友王莽之讽喻，史文无载）。元延二年（前11年），成帝祭甘泉，扬雄作《甘泉赋》

记之。其中称成帝：

> 梁弱水之漾漾兮，蹑不周之逶蛇，想西王母欣然而上寿兮，屏玉女而却虙妃。玉女无所眺其清卢兮，虙妃曾不得施其蛾眉。方擥道德之精刚兮，（眸）〔侔〕神明与之为资。[72]

按成帝于建始元年（前 33 年）即位，是年从宰相匡衡等议，以为武帝所立的甘泉祭天制度不应古礼，遂罢之。这是成帝之后逐浪而高的汉代礼制与意识形态改革的开始。[73] 但此举引起了保守派的不满；其中或便包括成帝的母亲——太后王政君。十八年后（永始三年，前 14 年），由于成帝无子，政君大为焦躁，遂自称"春秋六十，未见皇孙"，原因是甘泉之罢，妨"继嗣之福"，遂下令复甘泉。在归咎罢甘泉的同时，政君的怒气，又撒向成帝宠幸的赵飞燕姊妹，以为二人独宠专房，妨继嗣之广路。这样以她为中心的外戚集团，便展开了对赵氏姊妹的密集攻击。成帝便是在这背景下，被迫携扬雄等朝臣赴甘泉祭天的。作为王莽的友人，也作为一名坚定的儒生，扬雄态度的向背，不问可知。"想西王母欣然而上寿兮，屏玉女而却虙妃"，便是这态度的体现。文拟赵氏姐妹为"玉女""虙妃"，讽喻成帝宜加"屏""却"；以西王母喻其母，谓成帝应敬顺其命。今按扬雄的赋文，乃今所知的第一则将政君与西王母相关联的文献。在当时人读来，这比喻自无比适切：盖"王"母乃王者之母，尽合政君之身；又"王"为政君家族的姓氏，亦为王莽等侄辈之"母"；又是年政君六十，汉代为高寿，也符合西王母长寿之征。在外戚党人——如王莽——听来，由于这比喻呼应了其利益关切，故闻之必尤为顺耳。这便为王莽未来的构建又埋下了伏线。

2-4. 沙麓崩、阴精入怀与雌鸡化雄

从今遗的记载看，王莽对政君生平的构建，似始于平帝元始中（公元 1—5 年），即扬雄作赋十余年后。时平帝年幼，王莽以"安汉公"执政，篡意始萌。这一构建，乃是由暗喻、明喻及二者的复杂互指所构成的一"神圣文本"，并贯穿于从政君祖先到她本人生平的所有重要关节。下仅依政君的身世次第（而非王莽构建的次序），一一讨论。

据王莽《自本》，妫氏家族的天命，舜死后丧失若干代。最早的复兴之兆，竟是应政君的。盖战国之后，王氏久沦为平民。西汉武帝中，政君祖翁孺避仇家，由齐地迁居魏郡元城（今冀南地区）。迁入之初，元城老人"建公"曾预言说：

> "昔春秋沙麓崩，晋史卜之，曰：'阴为阳雄，土火相乘，故有沙麓崩。后六百四十五年，宜有圣女兴。其齐田乎！'今王翁孺徙，正直其地，日月当之。元城郭东有五鹿之虚，即沙鹿地也。后八十年，当有贵女兴天下"云。翁孺生禁，字稚君，少学法律长安，为廷尉史。本始三年，生女政君，即元后也。[74]

按"沙鹿崩"事见《春秋》鲁僖十四年，为《春秋》所记的灾异之一。据经学旧义，这是国有大咎的征兆。[75] 纬书一反旧义，[76] 称是王氏将因其圣女——政君——重获天命的符，亦即上引晋史说的"阴为阳雄"。这样一来，政君便成为妫氏或王氏家族复兴的神谕了；王莽做皇帝，也开始有第二项资格。故政君死后，扬雄作诔，特举沙麓崩所兆示的政君兴王氏为说云：

> 沙麓之灵，太阴之精，天生圣资，预有祥祯。[77]

所谓"沙麓之灵"，即指纬书解释的"沙麓崩"。至于诔文中与"沙麓之灵"并出的"太阴之精"，则指王莽所构建的政君兴王氏的第二个天兆。《汉书·元后传》云：

> 初，李亲（政君母）任政君在身，梦月入其怀。[78]

则知王氏兴的最早征兆，都是应于政君之身的。这两则征兆，在政君成人并入宫为太子妃后，又获得了不同方式的印证，并且一次比一次显明而急切。《汉书·五行志》云：

> 宣帝黄龙元年，未央殿辂轳中雌鸡化为雄。[79]

这是王莽构建的政君兴王氏的第三个征兆。"化雄"翌年，宣帝崩，太子继位，是为元帝，政君晋为皇后。天不厌其烦，复以符命加诸政君。《汉书·五

行志》云：

> 元帝初元中，丞相府史家雌鸡伏子，渐化为雄。[80]

是不过两年，雌鸡化雄的福应竟两次应于政君。天命王氏之亟有如此！

按前引文数以"圣"字为说。汉之所谓"圣"，多指受天命的帝王。汉代的君权概念中，虽杂有女性之纬（即皇后或太后），但女子称圣（或圣主），仍不得不谓王莽的新构。此外，据经学旧义，"沙麓崩"与"雌鸡化雄"，皆属《春秋》灾异的范畴。如"沙麓崩"据刘向《洪范五行传》，乃"臣下背叛，散落不事上之象"；[81] 或作于王莽之后的《易林》，亦以"高阜山陵、陂陁颠崩"为国之妖祥。[82] "雌鸡化雄"据班固说，则是灾异之"羽孽"，兆示后宫有"作威颛（专）君害上危国者"。[83] 今王莽必出新说，尽可由己；但他的目的，乃是耸动天下，申明其代汉之合法。如"沙麓崩"一事，即出于他颁于天下的《自本》。至于"雌鸡化雄"，则王莽称帝之当年，曾纂辑他本人及家族所获的符命四十二种，广颁四方；雌鸡化雄乃其中之一。然则不独"女子称圣"为新说，以"沙麓崩""雌鸡化雄"为圣女兴天下的符瑞，亦为王莽的新构。或问如此大悖旧义的说法，王莽何以期之能耸动天下呢？意者王莽作此想，或与十年前民祠西王母事件所揭示的社会现象有关：当时弥漫的末世恐慌与炽烈的西域想象，固使得社会的集体心理中，涌起了一股期待西王母拯救的暗潮。王莽或以为人心可恃，遂一反经义，有此构撰。这一动机，在王莽后来的构撰中，又越来越显明。

2-5. 白虎威胜

西王母的影子，虽始终隐现于王莽所构建的政君身世的每一阶段，但这神圣与世俗对跖的第一次关联，王莽乃设于元帝建昭中（前38—前34）。时陈汤、甘延寿诛郅支单于，西域为平。又三十余年，哀帝崩，政君立孺子，临朝称制，王莽居摄当国，东郡太守翟义"心恶之"，遂反。王莽一面遣兵镇压，一面作《大诰》晓谕天下。诰文在历数义罪的同时，又遍举"圣后"政君所获的符瑞之种种。其中便包括元帝平西域后所获的"白虎威胜"瑞：

> 昔我高宗（元帝）崇德建武，克绥西域，以受白虎威胜之瑞。天地判合，乾坤序德。[84]

按白虎属阴，应西方。威胜之胜，虽明指西王母所戴的头饰，然也暗喻战胜之"胜"。《宋书·符瑞志》云：

> 金胜，国平盗贼，四夷宾服则出。晋穆帝永和元年二月，春谷民得金胜一枚，长五寸，状如织胜。明年，桓温平蜀。[85]

便是取其音以喻战胜之义的。武梁祠顶部的祥瑞图中，亦有玉胜，铭文仅余"王者"二字，意者内容或近于《宋书·符瑞志》的内容。又须指出的，胜瑞未见于此前，疑为王莽之新造；《宋书·符瑞志》的胜瑞条目，亦当源自王莽。至于作此瑞的目的，则是建立政君与西王母的对跖关联。[86]

2-6. 西王母筹

政君与西王母对跖的第二次关联，王莽设于哀帝建平四年（前3年），是年"民祠西王母"。这也是《大诰》所举政君符瑞的重要一种：

> 太皇太后肇有元城沙鹿之右（祐），阴精女主圣明之祥，配元生成，以兴我天下之符，遂获西王母之应，神灵之征，以祐我帝室，以安我大宗，以绍我后嗣，以继我汉功。[87]

即作为元帝之后，成帝之母，政君于国统三绝之际，立哀帝、平帝与孺子，持汉命于不坠；其续汉之功，虽曰人力，也是天命；天命的远兆，固发于"沙麓崩"与"月入怀"，近兆则有哀帝中的"民祠西王母"。这个说法，是颇巧妙的。盖《大诰》发布的当年，政君春秋八十，与西王母作为仙人的旧形象，至为投合；又历元、成、哀、平与孺子五朝，平帝后又扶汉命、"致太平"，与西王母作为拯救者的新形象，亦相呼应。宜乎王莽称西王母乃政君之符了。但这个说法，与前举的"沙麓崩""雌鸡化雄"一样，亦大悖经学旧义。盖"民祠西王母"所代表的民变，在《春秋》经义中，亦属灾异的范畴。如"民祠西王母"发生不久，凉州刺史、王氏党人杜邺借日蚀上书云：

> 臣闻阳尊阴卑，卑者随尊，尊者兼卑，天之道也。是以男虽贱，各为其家阳；女虽贵，犹为其国阴。故礼明三从之义，虽有文母之德，必系于子……汉兴，吕太后权私亲属，又以外孙为孝惠后，是时继嗣不明，凡事多晻，昼昏冬雷之变，不可胜载。窃见陛下行不偏之政，每事约俭，非礼不动，诚欲正身与天下更始也。然嘉瑞未应，而日食地震，民讹言行筹，传相惊恐。案《春秋》灾异，以指象为言语，故在于得一类而达之也。[88]

则在杜邺看来，"民祠西王母"乃上天的警告。盖成帝死后，政君立成帝之侄定陶王刘欣为帝，是为哀帝。哀帝虽尊政君为太皇太后，政权则委诸其祖母傅氏、母亲丁氏家族；王氏于元成间所蓄之势力，一时颇遭压制。故每有天变，王氏党人便援为借口，攻击丁傅家族。杜邺的上书，便是其中的一例。如其中称"民祠西王母"乃政失阴阳所致，具体的咎由，又指为丁傅干政。按杜邺对事件的阐释，《汉书·五行志》有更详细的记载，兹具引如下：

> 是时帝祖母傅太后骄，与政事，故杜邺对曰："《春秋》灾异，以指象为言语。筹，所以纪数。民，阴，水类也。水以东流为顺走，而西行，反类逆上。象数度放溢，妄以相予，违忤民心之应也。西王母，妇人之称。博弈，男子之事。于街巷仟伯，明离阃内，与疆外。临事盘乐，炕阳之意。白发，衰年之象，体尊性弱，难理易乱。门，人之所由；枢，其要也。居人之所由，制持其要也。其明甚著。今外家丁、傅并侍帷幄，布于列位，有罪恶者不坐辜罚，亡功能者毕受官爵。皇甫、三桓，诗人所刺，《春秋》所讥，亡以甚此。指象昭昭，以觉圣朝，奈何不应！"[89]

则据杜邺说，西王母乃"体尊""性弱""衰年""妇人"之征，所应乃哀帝祖母傅氏（傅氏当时已年高）；下民聚而祠之，是傅氏"与政事"、令政失阴阳的表征。今按杜邺的说法，虽杂有王氏党人的动机，按诸汉代经学，却不失经义阐释的正统。然则在哀帝时代，西王母犹为"家人"所祠之神物，尚非经义所主的符命。其由灾异而符命的转化，如前文所示，必是平帝中王莽构撰的结果。

2-7. 昆仑、西海与西王母献益地图

政君与西王母关联的第三个节点，王莽设于平帝间，时政君复得政权，临朝称制，王莽以大司马执政。按汉代经义，祖母称"王母"。[90] 平帝乃元帝孙，论辈分称政君为"王母"。由于平帝朝的政君摄政乃王氏之兴的直接源头，亦由于太后称制终于旧义为未安，故在这个节点上，王莽便汇聚了关于政君与二者关联的多重暗示，以见其于礼虽未安，于天意却有据。其中便包括前引《大诰》所列举的数种：

> 太皇太后临政，有龟龙麟凤之应，五德嘉符，相因而备。《河图》《洛书》远自昆仑，出于重壄（野）。[91]

即政君临朝，有"龟龙麟凤""《河图》《洛书》"等瑞。如前文所说，"《河图》《洛书》远自昆仑"，乃是暗示政君与西王母之关联的。"龟凤"云云，则分别指《河图》与《洛书》的运载者。惟政君于平帝中所获的符瑞，不仅见于《大诰》列举的数种。盖政君临朝后，王莽以大司马辅政，称"安汉公"。为神化王氏，他采取了多种举措营造太平之象，亦即《汉书·序传》所称的"平帝即位，太后临朝，莽秉政，方欲文致太平"。这样政君临朝四年之后：

> 莽既致太平，北化匈奴，东致海外，南怀黄支，唯西方未有加。乃遣中郎将平宪等多持金币诱塞外羌，使献地，愿内属。宪等奏言："羌豪良愿等种，人口可万二千人，愿为内臣，献鲜水海、允谷盐池，平地美草皆予汉民，自居险阻处为藩蔽。问良愿降意，对曰：'太皇太后圣明，安汉公（王莽）至仁，天下太平，五谷成熟，或禾长丈余，或一粟三米，或不种自生，或蠒（茧）不蚕自成，甘露从天下，醴泉自地出，凤皇来仪，神爵降集。从四岁以来，羌人无所疾苦，故思乐内属。'宜以时处业，置属国领护。"事下莽，莽复奏曰："太后秉统数年，恩泽洋溢，和气四塞，绝域殊俗，靡不慕义。越裳氏重译献白雉，黄支自三万里贡生犀，东夷王度大海奉国珍，匈奴单于顺制作，去二名，今西域良愿等复举地为臣妾，昔唐尧横被四表，亦亡以加之。今谨案已有东海、南海、北海郡，未有西海郡，请受良愿等所献地为西海郡。"[92]

则知政君临朝不过四年,便太平已至;惟一的缺憾,是汉家天下的"四方"独缺西面一方。从王莽神圣的地理看,这不仅方位有缺,也因塞外羌地近天命的源头——昆仑,这一缺失,又意味着于天命为远。这样便有元始四年(公元4年)塞外羌人"自愿"献地内属为"西海郡"之举。在王莽的方案中,这自是王氏天命的又一重证据,也意味着王氏与天命的源头——昆仑——之间,已不复有距离。至于西海郡与西王母的关联,据王充《论衡·恢国篇》:

> 后至四年,金城塞外羌豪良愿等,献其鱼盐之地,愿内属汉,遂得西王母石室,因为西海郡。周时戎、狄攻王,至汉内属,献其宝地。西王母国在绝极之外,而汉属之。[93]

图 3.8
王莽虎符石匮
底座长1.37米,
宽1.15米,高0.65米,
青海省海晏县文物局藏;
《文物地图(青海)》,96

按王充(27—97)去王莽未远,所述必是王莽时代的成说。则知莽讽塞外羌献地的动机之一,是获西王母石室,借以重申政君与西王母之关联。因事涉天命,王莽称帝后,便作虎符石匮班赐羌人,以见郑重有如此〔图3.8〕。[94]

今按以西海郡暗喻政君与西王母的对跱关系,在今存纬书的残文中,又有近于明喻的表达。如《尚书帝验期》云:

1)西王母献舜白玉琯及益地图。
2)舜在位时,西王母又尝献白玉琯。
3)西王母于大荒之国,得益地图,慕舜德,远来献之。[95]

《尚书中侯考河命》云:

4)西王母献白环玉玦。[96]

《礼斗威仪》云:

5)西王母献地图及玉玦。
6)君乘土而王,其政太平,远方神献其珠英。

7）有神圣，故以其域所生来献，舜之时，西王母献益地图玉管者是也。[97]

《洛书灵准听》云：

8）舜受终，凤凰仪，黄龙感，朱草生，萱荚孳，西王母授益地图。[98]

按塞外羌地邻汉之益州，故"益地图"之"益"，或兼"增加"与"益州"两重含义。然则纬书之文，必是隐指元始四年塞外羌人之献地的。"玉管""玉玦"之"玉"，则指西王母所在的昆仑之特产。又从"舜在位"、"君乘土而王"与"舜受终"看，纬书的说法，当是莽居摄或始建国后对数年前塞外羌人献地的回溯性解释，或与虎符石匮作于同时。盖平帝元始中，王莽犹以周公自任，篡意未亟。他自命"土德"，自任继尧之舜，乃是居摄之后了。

2-8. 西北贤女主与东南圣后

王莽在平帝节点上对政君与西王母关联的构建，又见于纬书的另一说法，即《春秋感精符》所称的：

霞起西北，绮丽映赤，域外国有贤君若贤女主；霞起东南，灿烂如王孙之锦，中国有圣主若圣后。[99]

这个说法，疑也构撰于政君临朝之初，或"致太平"之后。文之"王孙"，当隐指中山王刘衎，即被立为皇帝的平帝。盖衎乃元帝之孙，于政君为孙辈。"圣后"则隐指政君。霞所起的"西北"与"东南"，分别指昆仑与中国所在。惟须指出的是，"外国有贤君若贤女主"云云，不仅于经义为"不经"，在纬书的残文中，也较罕见。盖据一般所理解的经义—谶纬的历史—宇宙方案，世俗的"理想国"是设于时间之远古，神圣的天意是设于空间之西方的。但由西北"有贤君若贤女主"看，二者在纬书中，似又有某种程度的合一。这合一的痕迹，也见于关于人间历史次序的《春秋命历序》：

天皇被迹在柱州昆仑山下。[100]

《春秋纬》残文也类似。[101] 按天皇乃王莽所撰新史的第一个古帝王，亦即人间历史的起点；"柱州"之"柱"，则为昆仑的别名"天柱"；所以云"柱州"，当是比照旧义的历史位点——即九州——而来的。[102] 然则在纬书的构建中，历史位点似已由传统的中原，被远推至西方的昆仑。这也意味着天意的起点（昆仑）与历史的起点（天皇），已形成某种程度的合一。细味其背后的逻辑，或是以为地理上距天意越近，人间的统治便越神圣；西北"有贤君若贤女主"云云，则为这逻辑的推演也说不定。[103] 由于西方主阴，又以西王母为主神，宜乎除"贤主"外，其统治者又有"贤女主"。距天意最近，故而最神圣的"域外国"如此，"东南"之有"圣主若圣后"，亦必是天意的体现了。总之，纬书的这派说法，或是为消解以统治权属男性的旧义主张，并申说政君临朝于天意为有据。其中虽未明言政君与西王母，然其欲挑动社会之想象，以期在二者之间唤起关联，是望而可晓的。

2-9. 西王母授兵符

政君与西王母关联的第四个节点，王莽设于居摄中；时平帝崩，政君立孺子，王莽以摄皇帝执政。翟义"心恶之"，遂反，然旋为所灭。在为庆功所下的诏书中，王莽引尧、禹、武王与周公为说，将乱平之功，归于政君统治的圣明：

> 太皇太后躬统大纲，广封功德以劝善，兴灭继绝以永世，是以大化流通，旦暮且成。遭羌寇害西海郡，反虏流言东郡，逆贼惑众西土，忠臣孝子莫不奋怒，所征殄灭，尽备厥辜，天下咸宁。[104]

据纬书《龙图河文》：

> 黄帝摄政前，有蚩尤兄弟八十一人，并兽身人语，铜头铁额，食砂石子，造立兵仗剑戟大弩，威震天下，诛杀无道，不仁不慈。万民欲令黄帝行天子事，黄帝仁义，不能禁蚩尤，遂不敌，黄帝乃仰天而叹，天遣玄女，授黄帝兵法符，制以服蚩尤。[105]

《春秋纬》云：

> （黄）帝伐蚩尤，乃睡梦西王母遣道人被玄狐之裘，以符授之。[106]

《龙鱼河图》另一遗文云：

> （黄）帝伐蚩尤，乃睡梦西王母遣道人，被玄狐之裘，以符授之曰："太乙在前，天一备后，河出符信，战则克矣。"黄帝寤，思其符不能悉谙，以告风后、立牧。曰："此兵应也。战必自胜。"立牧与黄帝俱到盛水之侧，立坛，祭以太牢。有玄龟衔符出水中，置坛中而去。黄帝再拜稽首，受符视之，乃梦所得符也。广三寸，袤一尺，于是黄帝佩之以征，即日禽（擒）蚩尤。[107]

按王莽的纬书乃其"世文"的神圣版，故其文虽远，其事则近。所谓"黄帝摄政前有蚩尤兄弟八十一人（为乱）"云云，当指王莽居摄、翟义"心恶之"而反。[108]"蚩尤兄弟八十一人"云云，或指翟义等人的亲属。盖翟义反后，王莽捕其亲属二十四人，示众长安，斩杀于"四通之衢"。[109] 所谓"兽身人语，铜头铁额"，可对应"世文"《大诰》对翟义等人的诟詈，如"恶甚于禽兽""名曰巨鼠"等。[110]《易林》"困之遁"之"三头六足，欲盗东国"，[111] 当即纬书之神圣文或王莽世文的回声。"万民欲令黄帝行天子事"，又当指"万民"对王莽的各种劝进，如加九锡，加"摄皇帝"位等。若所说不错，则上引文之"玄女"或"西王母"，便可对应王莽世文所歌颂的太后王政君了。盖据王莽说，翟义乱平，恰是"太皇太后躬统大纲""大化流通"所致。

可补充的是，翟义乱平约十五年后（新莽地皇四年，公元23年），莽军与赤眉战于山东。莽军战不利。国将哀章复以"黄帝蚩尤"为说，请缨平山东：

> 国将哀章谓莽曰："皇祖考黄帝之时，中黄直为将，破杀蚩尤。今臣居中黄直之位，愿平山东。"莽遣章驰东，与太师匡并力。[112]

按翟义起兵时，哀章犹"问学长安"，日以攀附王莽为事；居摄三年，又伪称得"金匮"。莽篡汉登基，便以此为借口。故上引的纬文，即便不作于哀章，他也必熟悉莽平翟义时所作构建之种种。所谓"皇祖考黄帝之时，中黄直为将，破杀蚩尤"云云，必是对这构建的一回响。

最后说明的是，翟义之反，虽威胁了莽之政权，但也给了他再次重演历史的机会。他不失时机，在重现历史的同时，也就一生表演所据的脚本做了一次总的说明。其中有很长的一节，是专言政君符命的。这些符命，前文虽随事有摘举，但为呈现王莽构建的总结构，兹具引全文如下：

> 太皇太后肇有元城沙鹿之右，阴精女主圣明之祥，配元生成，以兴我天下之符，遂获西王母之应，神灵之征，以祐我帝室，以安我大宗，以绍我后嗣，以继我汉功。厥害适（嫡）统不宗元绪者，辟不违亲，辜不避戚。夫岂不爱？亦惟帝室。是以广立王侯，并建曾玄，俾屏我京师，绥抚宇内；博征儒生，讲道于廷，论序乖缪，制礼作乐，同律度量，混壹风俗；正天地之位，昭郊宗之礼，定五時庙祧，咸秩亡文；建灵台，立明堂，设辟雍，张太学，尊中宗、高宗之号。昔我高宗崇德建武，克绥西域，以受白虎威胜之瑞，天地判合，乾坤序德。太皇太后临政，有龟龙麟凤之应，五德嘉符，相因而备。《河图》《洛书》远自昆仑，出于重野。古谶著言，肆今享实。此乃皇天上帝所以安我帝室，俾我成就洪烈也。乌摩！天（用）〔明〕威辅汉始而大大矣。尔有惟旧人泉陵侯之言，尔不克远省，尔岂知太皇太后若此勤哉！ [113]

可知据王莽的构建，政君平生的功德有二，符命有五。其功德为：1）绍汉命，即立哀、平与孺子为帝；2）致太平，其中包括兴儒学，定祭祀，改制度，服四方等。至于符命，则包括：1）春秋之沙麓崩，2）政君出生前的阴精入怀，3）元帝中的白虎威胜，4）哀帝中的民祠西王母，5）平帝中的昆仑《图》《书》。然则倘不计出生前所获的，政君一生的符命，便悉与西王母有关了。

2-10. 新文母与西王母

居摄三年（公元8年），莽称帝，改元始建国；是年政君春秋八十，允称高寿。对王氏而言，这自是"家有一宝"，因为汉代固以"家有寿母"为福；[114] 对朝廷来说，则是礼制的难题。盖政君的礼仪身份，乃是因汉而得的。平帝以来，她又被塑造为持汉命于不坠的圣主。今汉命已终，当如何处之呢？这一难题，便导致了对政君生平的又一次构建。构建的目的是：1）合法化她

在禅代中的作用，进而2）合法化新室。这样被重塑后的政君，便呈现为双重角色：1）天命的传递者，2）新室女祖先。由于重塑所需的资源不足于经义，王莽便引神圣为说，这样政君与西王母的对跱关联，便被强化并丰富了。

据《汉书·元后传》，莽称帝不久：

> 又欲改太后汉家旧号，易其玺绶，恐不见听，而莽疏属王谏欲谄莽，上书言："皇天废去汉而命立新室，太皇太后不宜称尊号，当随汉废，以奉天命。"莽乃车驾至东宫，亲以其书白太后。太后曰："此言是也！"莽因曰："此悖德之臣也，罪当诛！"于是冠军张永献符命铜璧，文言"太皇太后当为新室文母太皇太后"。莽乃下诏曰："予视群公，咸曰'休哉！其文字非刻非画，厥性自然。'予伏念皇天命予为子，更命太皇太后为'新室文母太皇太后'，协于新故交代之际，信于汉氏。哀帝之代，世传行诏筹，为西王母共具之祥，当为历代（为）母，昭然著明。予祗畏天命，敢不钦承！谨以今月吉日，亲率群公诸侯卿士，奉上皇太后玺绶，以当顺天心，光于四海焉。"太后听许。莽于是鸩杀王谏，而封张永为贡符子。[115]

无论就礼制还是现实政治而言，王谏的话都不可谓错。但这个主张，却大不合王莽的方案。虽然如此，主张者被"鸩杀"，则不得不谓为一场残酷的政治表演。原王莽之意，或是以这种残酷的方法，将其方案深烙于人心。那王莽的方案是什么呢？问题的答案，可索解于上天所加于政君的"新室文母"号。

据《尚书·尧典》，尧舜之禅，是在尧太祖庙发生的。这便是经义称的"受终于文祖"。[116]由于尧为汉祖，舜为新祖，在历史原旨主义者王莽看来，汉新禅代，便也须"受终于文祖"。故平帝元始五年：

> 戊辰，莽至高庙拜受金匮神嬗（禅）。[117]

按"金匮"乃天命王莽代汉的除书。受金匮后，王莽便"即真天子位，定有天下之号曰新"了。则知一切如脚本。但遗憾的是，或当时仓促，竟未虑及汉庙号为"高祖"，而非"文祖"。故翌年之四月，莽又易"汉高祖庙"为"（汉）文祖庙"。[118]政君之易号"文母"，便发生于这期间。意者"文母"的第一层意思，便是应"（汉）文祖"的。盖哀帝以来，汉统三绝，政君为实际的统

治者。故莽之"天命"，其实乃得于"汉母"，而非"汉祖"。但如何文饰这现实的粗鄙呢？这便是易政君号为"文母"，使其礼仪地位与"文祖"等侪。这样莽袭得汉命于政君，便于义为足。

但这一层意思，本身有其不足：它或能缘饰莽代汉的粗鄙，却把政君推到了汉家一方。这一点，似不仅于王氏家族的感情有碍，也不利新室之久远。故在上举的意思之外，王莽便赋予"文母"又一层含义。按陈槃《古谶纬研究》云：

> "新室文母"一词甚怪。《周颂·雝》"亦右文母"。文母，文王之后，武王之母，故曰文母。太皇太后，汉元后也，云何"新室文母"？盖莽以元后为"圣女"偶像，运世有本，功德可纪，然而"协于新室"，故曰"新室文母"也。[119]

这一解释，似仅触及了问题的皮相。盖"文母"一词，确有指涉文母大姒之意，如扬雄《元后诔》颂政君亲蚕织云：

> 寅宾出日，东秩旸谷。鸣鸠拂羽，戴胜降桑。蚕于茧馆，躬执筐曲。帅导群妾，咸循蚕蔟。分茧理丝，女工是敕。[120]

文之"鸣鸠"一引《礼记·月令》，二引《诗经·鹊巢》。《鹊巢》据王莽所立的古文毛诗，乃是歌颂文王后大姒之德的。[121] 按扬雄乃王莽密友，必晓"新室文母"之所谓；其以大姒喻政君，则是呼应其义。惟陈槃称文母乃"文王之后武王之母"云云，则殊失王莽之旨。盖易政君号前，王莽称"周公"；易号时，又称"予伏念皇天命予为（政君之）子"。今按大姒八子，武王为长，周公为圣。意者"文母"必不指"文王之后"或"武王之母"，而是指王莽所自托的周公之母。盖惟有隐射周公，"新室文母"于王莽或新室方为有义。《易林》"夬之萃"之"文母圣子，无疆寿考，为天下主"，即当是取王莽之义。盖"文母"指政君，"圣子"指王莽；"为天下主"者，则兼指二人。[122] 若所说不错，政君的身份，便不仅是"文祖"所定义的"文母"，也是周公之母大姒所定义的"文母"——即新室王朝的女始祖。王莽诏称政君"当为历代母"，便是前瞻汉、后顾新的。

须补充的是,在"新室文母"的两层含义中,其应"文祖"的一层,或可缘饰现实的粗鄙于一时;应大姒的一层,则是持新室天命于永远的,故不仅体现于名号,也体现为祭祀制度。据《汉书·王莽传》:

> 及莽改〔号〕太后为新室文母,绝之于汉,不令得体元帝。堕坏孝元庙,更为文母太后起庙,独置孝元庙故殿以为文母篹食堂。既成,名曰长寿宫。以太后在,故未谓之庙。[123]

即易政君名号后,王莽又为新室"文母"造庙。所谓"绝之于汉,不令得体元帝",便是强调"文母"的第二层含义的,即冀以物质—制度的形式,树立政君之为"新室母"或女始祖的形象。这样政君便为新室的"不祧之祖",或王莽称的"新室文母"了。"文母"的第二层含义,也获得了雄辩而壮观的物质表达。

但无论纸面的应"文祖",还是礼仪化的应大姒,于礼都可谓"不经"。盖前者只是强辞,后者、即为女祖先立庙,经书的记载中,惟有周之始祖姜嫄,固非礼之常典。[124] 按常礼,夫人仅应作为君主礼仪身体的一部分,被附葬于其陵,藏主于其庙,原无独立的礼仪之身。这样世俗之不足,王莽便又转求于神圣——即天意与西王母。盖据前引《汉书·王莽传》,政君的"文母"新号,原非人为,而是天以铜璧所加的。王莽称铜璧之文"非刻非画,厥性自然",即是言此。由于是天符,铜璧文的"新室文母太皇太后",便颇费了王莽与群臣一番揣测的功夫,最后王莽方恍然大悟说:

> 哀帝之代,世传行诏筹,为西王母共具之祥,当为历代(为)母,昭然著明。

原来铜符所命的"新室文母"号,又是应哀帝间民所祠祭的"西王母"的。西王母不死,新文母固当为"历代母"。这样俗礼之不足,便于神圣为有据。

最后强调的是,作为世俗与神圣的对跱,"新文母"与西王母不仅有身份之呼应,抑或有声音的呼应。这一点,意者也是王莽易政君号为"新室文母"的另一重动机。但理解这一层,须先理解王莽时代的宇宙观,及其用于表达这宇宙观的语言策略。今按王莽时代的宇宙观,似与奥列金(Origen,

约 185—254）颇近，即以为有形的事物，乃无形天意的比喻；前者可见，后者不可见。在可见与不可见者之间，往往有隐秘的关联；文字的目的，便是呈现、解释这一关联；——此即阐释学所称的 allegoricalism（喻义法）。[125] 这方法用于解经，便有汉代以公羊学为代表的今文传统；用于文本创制，则有当时所暴兴的谶纬之学。王莽的语言实践，便是这策略的体现。其中有两种常用的策略，乃是本话题有关的，这便是"转训"与声训。此处之所谓"转训"，指把同一字（词）因不同的文本脉络所产生的不同义项，作"显义与隐义关系"处理。如《易经》之"伏戎于莽，升其高陵，三岁不兴"之"莽"，王莽便解为"王莽"，即他本人；"升"与"高陵"，则分别解为"刘伯升"与"高陵侯子翟义"，即攘其天下的敌人。这样《易经》的句子，王莽便解作"刘升、翟义为伏戎之兵于新皇帝世，犹殄灭不兴也"。[126] 这种篡乱文脉、转移词义的手法，今或以为无赖，当时则是经义阐释的正音，有大量乐于纳听的受众。由王莽诏书之有意把"新室文母"与"西王母"相并置看，"新室文母"的"母"字，我意也是说给这类听众的：在当时的人听来，"母"字必也指向西王母。至于第二种手法，即声训，则指以音同或音近的字相互训。盖按当时人理解，凡音同或音近的字，意思往往相通，亦即张以仁说的，声训虽是"儒家的惯技"，[127] 但它的体系化使用，则是西汉中后期开始的；盖当时的朝廷，方在开展以经学为基础的礼制与意识形态改革；声训因有很强的任意性，可呼卢成卢，呼雉成雉，颇便于作意识形态构建。而这一策略，王莽不仅熟悉，还做了极端的使用。如其子"新迁王"之"迁"，他训作"仙"，并称指登仙的太一与黄帝。[128] 又汉帝陵园的设施"罘罳"，他训作"复思"，称隐射"复思"汉室，故命人捣毁之。[129] 类似的例子，在王莽不胜枚举。可以说声训的滥用，乃王莽意识形态构建的重要语言策略。意者他择定的"新室文母"，也是这策略的一应用。盖"新文母"[*sjin *mjin *m(r)o/i?] 与"西王母"[*sij *wjang *m(r)o/i?]，虽声韵归类有别，[130] 连读则音近。按照王莽泛滥无归的声训实践，也鉴于其诏书并置"西王母"与"新室文母"，则我们称王莽选择"新[室]文母"这个名字，乃是暗示政君与西王母的关联，当虽不中，也不远。

总之，"新室文母"是一个以复杂的语言策略所做的复杂构建，也是王莽语言实践一典型。它利用当时的知识与阐释习惯，创造了一套隐显互指、

俗圣互渗的意义结构。这结构包括三重指涉：1）指向汉文祖的新文母，2）指向周公之母大姒的新文母，与3）指向西王母的新文母；其中后二者乃结构的重心，并体现为一座雄伟、壮观的建筑。这便为政君身份的构建，奏出了最后的华章。

2–11. 戴胜降桑

政君易号，事在始建国元年，是年政君七十九岁。此后至她去世的五年间，王莽事政君，依然百般取媚，未有懈怠，但今遗的文献中，已不复见拟之为西王母的例子，及至再见对二者关联的隐征，已是政君去世了。始建国五年（公元13年），政君卒，高年八十有四。王莽在为其举行隆重葬礼的同时，又宣布以子义服丧三年，同时命老友扬雄作诔文。诔文虽颇采《大诰》之语，但与《大诰》之强调政君为汉室圣后不同，诔文的重点，乃是强调政君之为新室文母，或新室女始祖的身份。其中以隐晦的修辞，再次重申了政君与西王母的对跱关联，此即前文所引的歌颂政君亲蚕织的一节。为讨论方便，兹复引于下：

> 寅宾出日，东秩旸谷。鸣鸠拂羽，戴胜降桑。蚕于茧馆，躬执筐曲。帅导群妾，咸循蚕蔟。分茧理丝，女工是敕。

如前文所说，"鸣鸠"一引王莽改制的"圣经"之一《礼记·月令》，[31] 二引其所主的古文毛诗《鹊巢》。其中"戴胜"据《礼记》旧义，乃"织纴之鸟"。尸鸠之"鸠"据扬雄自作的《方言》，也是戴胜的别名（尽管不是）。[32] 这两个象征政君蚕织的形象，在指向世俗的织机之胜与《礼记》《鹊巢》的同时，必也隐射政君所对跱的西王母。盖据流传于当时的《山海经》说，西王母是以"戴胜"为主要特征的。

2–12. 文母的回声

天凤六年（公元19年），即政君去世六年后，匈奴寇边甚：

> 凤夜连率韩博上言："有奇士，长丈，大十围，来至臣府，曰欲奋

击胡虏。自谓巨毋霸,出于蓬莱东南,五城西北昭如海濒,轺车不能载,三马不能胜。即日以大车四马,建虎旗,载霸诣阙。霸卧则枕鼓,以铁箸食,此皇天所以辅新室也。愿陛下作大甲高车,贲育之衣,遣大将一人与虎贲百人迎之于道。京师门户不容者,开高大之,以视百蛮,镇安天下。"¹³³

新莽之一丈,合今尺约 2.31 米,于人为巨。如前文所说,汉代称的东海男仙,皆以身体长大为特点。又据《汉书·地理志》,"夙夜"即东莱之不夜(今山东荣城),亦即秦皇、汉武求仙的圣地。¹³⁴ 出于"五城西北"之"五城",据《史记·封禅书》:

其明年,(武帝)东巡海上,考神仙之属,未有验者。方士有言"黄帝时为五城十二楼,以候神人于执期,命曰迎年"。上许作之如方,命曰"明年"。上亲礼祠上帝焉。¹³⁵

则知"五城"乃武帝造于夙夜的求仙设施,或莽时犹存。然则韩博之所谓"巨"、所谓"五城",都是暗示巨毋霸与东方仙人之关联的。"蓬莱东南"与"昭如海濒"云云,则是利用秦始皇以来的仙人意象,在强化此关联。回忆翟义起兵时,王莽诈称西王母授黄帝兵符使平蚩尤,意者韩博献巨人并暗示巨人乃东方仙人所化或所出,即是仿此。但韩博的上书,竟逢王莽之怒。原因据《汉书》的解释,乃是:

博意欲以风莽。莽闻恶之,留霸在所新丰,更其姓曰巨母氏,谓因文母太后而霸王符也。征博下狱,以非所宜言,弃市。¹³⁶

所谓"意欲以风(讽)莽",据晋灼、颜师古说,是由于莽字"巨君",故韩博所谓"巨毋霸"者,乃诫莽"毋得篡盗而霸"也。但这个说法,疑为后来的曲解。盖韩博献巨人的天凤六年,莽代汉已十有一年,云何诫莽"毋得篡盗而霸"?又据《后汉书·光武纪》:

初,王莽征天下能为兵法者六十三家数百人,并以为军吏;选练武

卫，招募猛士，旌旗辎重，千里不绝。时有长人巨无霸，长一丈，大十围，以为垒尉；又驱诸猛兽虎豹犀象之属，以助威武。[137]

可知莽并不以"巨""毋（通'无'）"为嫌。又由莽更巨人之姓为"巨母氏"，并"谓因文母太后而霸王符"看，似其不满于韩博之说者，原不在"巨"与"毋"字，而在于韩博暗示巨人与东方仙人的关联。或问王莽何慊于此？纬书《尚书帝命验》云：

> 尧梦长人见而论治。[138]

今观纬书数言"舜佐尧""与论治"，则纬书之所谓"长人"，必是应王莽"巨君"之"巨"的。意者纬书所以作此说，或因王莽篡汉之初，亦颇以应仙为辞。今检桓谭《新论》、王充《论衡》，则知王莽的密友私下呼莽，往往称"王翁"或"王公"。[139] 这一称谓，虽曰应其姓，然或也反映了当时人对王莽所应之仙的理解：即隐射与西王母对应的"东王公"。韩博献巨人，意或在此亦未可知，即以为出巨毋霸者，乃王莽所应的东方男仙——东王公。至于逢王莽之怒，则据《汉书·郊祀志》，始建国二年，王莽：

> 数下诏自以当仙。[140]

又地皇元年（公元20年），莽易其子"新迁王"安为太子，并下诏言其理由云：

> 伏念《紫阁图》文，太一、黄帝皆得瑞以仙，后世褒主当登终南山。所谓新迁王者，乃太一新迁之后也。[141]

又地皇中：

> 或言黄帝时建华盖以登仙，莽乃造华盖九重，高八丈一尺，金瑵羽葆，载以秘机四轮车，驾六马，力士三百人黄衣帻，车上人击鼓，挽者皆呼"登仙"。莽出，令在前。[142]

又《礼斗威仪》云：

> 君乘土而王，其政太平，黄真人游于后池。[143]

则王莽的应仙，似经过了两个阶段：初则应东王公（东方长人），后则应太一黄帝。前者或发生于谋篡之初，后者在篡汉之后。这转化的原因，或是东王公乃一隅之仙，可权假一时，至若为宇宙—历史图式的中心，要非太一黄帝莫办（后文对规矩镜所体现的王莽宇宙图式的讨论，可为证据）。意者篡汉之后，王莽或颇讳当初的"长人"与"应东王公"说。韩博不明其心，犹喋喋说此，自然"非所宜言"，逢莽之怒了。王莽杀之，或与当年诛王谏一样，目的是以残酷的、戏剧化的举动，将其动机深烙于人心。

但无论这解释是否准确，王莽必欲巨毋霸出诸"文母"而非东方之仙，是确无可疑的。关于王莽所谓"因文母太后而霸王符"，颜师古释作：

> 若言文母出此人使我致霸王也。[144]

由于政君卒于始建国五年（公元13年），韩博献巨人在天凤六年（公元19年），则"文母"之所指，自非政君的俗身，而是其所对跖的神圣不死之神——西王母。这一改动，如前文暗示的，或也是呼应"西王母授黄帝兵符使擒蚩尤"的构撰。然则政君故去多年之后，莽犹以为说，是不仅眷眷于政君之私恩，也见政君及其所对跖的西王母形象，固已成为其政治方案的内在组成，或终其一生的意识形态遗产了。

3. 王莽的物质—视觉制作与西王母图像

与他的同代人——罗马执政奥古斯都一样（前63—公元14），王莽（前45—公元23）是古代世界最致力于物质兴作的君主之一。盖两人遭遇的，都是"合法性"这经典的难题，故如何使人信服其篡汉之合法，便构成了王莽物质兴作的重点。如亚里士多德所说，一套有效的说服，须同时诉诸三种因素：人格（ethos）、情感（pathos）与论据（logos）。设我们把元始以来王莽自任周公、自我神化及自命古圣人后裔的种种行为，定义为其"人格"的塑造，其兴作的物质，便一方面可定义为"论据"，另一方面，亦可定义为他（ethos）

与观众（pathos）作主体互动（inter-subjective interactions）的空间。这使得其无形的合法性辩说，获得了可见的形态；原粗鄙的、挑战观众认知的政治难题，也被物质散发出的美学光晕柔化并消解。[145] 总之，王莽之前的物质兴作（如从高祖至武帝），若我们称为一套"语义系统"（semantic system），以传达、申明、肯定为目的，王莽的物质兴作，则是一套"修辞系统"（rhetoric system），目的是提出问题，并作说服性解答，以推进其政治与意识形态事业。[146]

与其无形的兴作一样，王莽的物质兴作，也有学究式的系统与严密：从城市、建筑、礼仪用具，到日用器什。从总体上说，它们或与其意识形态一样，也有一体的构思，近于西文所称的"一套作品"（Corpus/Oeuvre），惟因意义结构的需要，被分布于不同的时空而已。[147] 就图像学而言，这套作品的内容似包括了1）一个由众多主题所构成的宇宙—历史框架（其重要者如郊坛），与2）作为框架之中心王氏天命的象征（重要者如九庙）。本节讨论的话题，即西王母图像的制作，当只是其中的一组成，故对这主题的理解，须参照其所在的意义框架而展开。

3-1. 城市与建筑

王莽最具雄心的物质制作，乃是他所规划的新都洛阳。[148] 这一以《周礼》为依据、全面体现其意识形态的城市规划，虽因天下兵起未及实施，但它的主要概念，已见于他兴作的长安诸礼仪建筑。其中包括：

1）合祭天地、祭祖先、出教化功能于一体的明堂／辟雍／灵台（元始四年）；[149]

2）祭天地的坛兆[元始五年，2020年西安凝晖巷里地产开发中发现的大型礼仪建筑遗址，疑为王莽郊坛之东郊兆（资料犹未发布）]；[150]

3）祭社稷的"官稷"与太学之学宫（元始中）；[151]

4）政君庙或"长寿宫"（始建国元年）；[152]

5）政君陵寝（年代未知）；

6）求仙的八风台（始建国二年）；[153]

7）祭黄帝、虞舜等王氏先祖的九庙（始作于新莽地皇元年）。[154]

除这些大型礼仪建筑外,王莽又有小型礼仪建筑或设施的兴作。[155] 据《汉书·郊祀志》:

> (莽称帝后)寖(崇)鬼神淫祀,至其末年,自天地六宗以下至诸小鬼神,凡千七百所,用三牲鸟兽三千余种。后不能备,乃以鸡当鹜雁,犬当麋鹿。数下诏自以当仙。[156]

由用牲之多,可知祭祀所依托设施的兴作之繁(又由"数下诏自以当仙"看,这些众多的祭祀设施中,必装饰有仙人形象)。[157] 据苏维托尼乌斯(Caius Suetonius Tranquillus,69—122),奥古斯都晚年自述功业,称他继承的乃砖造的罗马,留下的为大理石罗马。王莽回顾平生,亦必有类似的自负。如其友扬雄颂其兴作云:

> 明堂雍台,壮观也。九庙"长寿",极孝也……崇岳渎海通渎之神,咸设坛场。[158]

虽假诸扬雄之笔,意思必是王莽的。[159]

与奥古斯都一样,王莽的建筑兴作,也伴随着对建筑的大规模装饰,如雕塑、绘画等。如《汉书》记王莽九庙云:

> (莽心腹)崔发、张邯说莽曰:"德盛者文缛,宜崇其制度,宣视海内,且令万世之后无以复加也。"莽乃博征天下工匠诸图画,以望法度算,及吏民以义入钱谷助作者,骆驿道路。坏彻城西苑中建章、承光、包阳、大台,[160] 储元宫及平乐、当路、阳禄馆,凡十余所,取其材瓦,以起九庙。……殿皆重屋。太初祖庙东西南北各四十丈,高十七丈,余庙半之。为铜薄栌,饰以金银雕文,穷极百工之巧。带高增下,功费数百巨万,卒徒死者万数。[161]

核以今尺,"太初祖庙"高近 40 米,长、宽皆 96 米,面积约 8500 平方米。余庙则约 4250 平方米,高约 20 米(见图 IX.1—2);以清宫大殿太和殿高 27 米、占地面积约 2400 平方米为参照,便知其庞大。所谓博征"天下诸画图"(画工)、"饰以雕文"(雕塑、绘画)等,则指对九庙所做的大规模的雕刻与绘画装饰。

上述的一千七百余所礼仪建筑或设施，连同长安的宫殿等，便是当年可施绘画、装饰的主要空间。本文所讨论的西王母主题，亦当见于这一装饰系统的母题库内，并因功能的相关性，被绘于具体建筑或建筑的具体位置。惟因兵火或时间的摧残，王莽兴作的建筑，今已扫地无余。

3-2. 长寿庙、政君陵与八风台

从性质考虑，上举的建筑中，至少有三座当饰以西王母主题：1）祭祀政君的长寿庙，2）政君陵寝，与3）王莽求仙的八风台。

长寿庙（政君庙） 作于政君生前，因政君健在，故名长寿宫。据《汉书》，它是拆毁元帝庙并取其材而成的，与元帝庙坐落于同一区域。按汉代惯例，庙陵不同处。故今考古发现的元帝陵寝，疑非长寿宫之遗址。复由上引《汉书》看：

> （莽）堕坏孝元庙，更为文母太后起庙，独置孝元庙故殿以为文母篹食堂。

似元帝庙中，原至少有两座建筑，一象其朝（"庙"），一象其寝。王莽堕坏并改作为文母庙的，乃其象朝者，寝则留置为"文母篹食堂"，即政君死后日常上食的场所。这样原先的元帝祭庙，便拆毁并重建为政君的祭庙——即王氏九庙外的另一座宗庙了。

政君陵 政君陵作于其死后，并与元帝陵坐落于同一区域。据已做的考古调查，政君陵寝建筑共四座，其象朝者（寝殿）的遗址面积约232米 × 127米；象寝者（便殿）南北长234.8米，北、南端宽分别为约153米与46米。建筑的奢大可知〔图3.9a-b〕。[162]

由前文所述王莽对政君与西王母关联的强调之种种，可推知政君庙与政君陵主要建筑中，当绘有与之对跱的西王母形象。

八风台 八风台乃王莽为求仙兴作的建筑之一。据《汉书·郊祀志》：

> 莽篡位二年，兴神仙事，以方士苏乐言，起八风台于宫中。台成万金，作乐其上，顺风作液汤。[163]

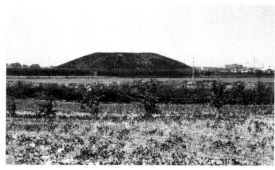

图 3.9a

图 3.9b

图 3.9a
王政君陵遗址
《帝陵档案》，105

图 3.9b
元帝渭陵遗址分布图
《帝陵档案》，107

回忆公孙卿说武帝求仙，称"仙人好楼居"，武帝遂广作高台，冀以通仙。王莽作高台，疑是法武帝的。又方士文成说武帝云：

> "上即欲与神通，宫室被服非象神，神物不至。"（武帝）乃作画云气车，及各以胜日驾车辟恶鬼。又作甘泉宫，中为台室，画天、地、太一诸鬼神，而置祭具以致天神。[164]

则知求仙的另一要义，是高台画神仙。意者王莽亦必法此。惟时代有别，仙人的内容、意义亦当不同。在王莽时代，最显耀，于王莽也最有义的仙人，是与王氏有血缘或神秘关联的神仙，如黄帝、西王母等。故八风台的神仙主题中，西王母必为其一。

3-3. 一个插曲：五帝坛与乾文车

建筑及其附丽的装饰外，王莽意识形态表达的重要工具，是不同尺寸的器什：从礼制性的车马、服饰、钱币、度量衡，到包括铜镜在内的日常用品。似举凡有意识形态潜力者，王莽无不发之。其中犹存于今的，只是一些小的铜制品，如度量衡、铜镜、钱币等。其中直接与本文话题有关的，乃是著名的"博局镜"。按博局镜是王莽宇宙一历史图式的微观表现；其中所寓的概念，复杂而难解，素为学者所讼争，然倘放眼王莽的其他制作，其义又豁然可晓。故进入博局镜的讨论之前，兹先考察王莽的其他两样制作，即元始五年兴作的天坛，与始建国元年的五威将车马仪仗，以期为博局镜设计的理解，提供一个

可参照的语义脉络。

王莽于元始五年兴作的天坛，代表了汉初以来祭天礼仪的重大改革，也是他为登基所发动的意识形态攻势之一。它的基本概念，虽未脱武帝以来的宇宙—历史图式，即1）以太一为天的中心，2）以五帝为太一在天之五方——中、东、南、西、北——的分身，3）五帝应一年季节的不同，代太一各司天若干时，但结构的重点，似应王莽之需做了重大调整。其最重要的调整之一，乃是把五帝中的黄帝投射于太一，使成为太一"在此刻的执期者"。[165] 这样王氏所应的天帝——黄帝,便被呈现为"太一—五帝"图式的中心了。[166]

或问概念如此，做坛又如何体现？《汉书·郊祀志》记王莽郊坛云：

> 分群神以类相从为五部，兆天地之别神：中央帝黄灵后土畤及日庙、北辰、北斗、填星、中宿中宫于长安城之未地兆；东方帝太昊青灵勾芒灵畤及雷公、风伯庙、岁星、东宿东宫于东郊兆；南方炎帝赤灵祝融畤及荧惑星、南宿南宫于南郊兆；西方帝少皞白灵蓐收畤及太白星、西宿西宫于西郊兆；北方帝颛顼黑灵玄冥畤及月庙、雨师庙、辰星、北宿北宫于北郊兆。[167]

下列表为说明：

祭坛	勾芒畤	祝融畤	后土畤	蓐收畤	玄冥畤
位置	长安东郊	长安南郊	长安城内	长安西郊	长安北郊
所祭天神	青灵	赤灵	黄灵	白灵	黑灵
所应天文之宫	东宫	南宫	中宫	西宫	北宫
从祭星辰	雷公、风伯等	荧惑等	日、北辰、北斗等	太白等	月、雨师等
所应人帝	太昊	炎帝	未明举（疑为黄帝）	少皞	颛顼

则知概念的"太一—五帝"，在物质或视觉上却体现为五坛，而非概念所暗示的六坛；所以如此，盖因在王莽的方案中，太一是投射于中央黄帝坛的〔图3.10〕。[168] 须提醒的是，这一调整，乃是我们理解后文所述博局镜的关键。

元始天坛的设计，三年后又体现于十二套巡行天下的车马仪仗——乾文车。按乾文车是王莽命作的车马仪仗中最重要的之一。据《汉书·王莽传》，

图 3.10
王莽天坛分布示意图
作者制

莽称帝之当年,为晓谕天下其代汉乃天命,遂将其祖上、政君与他本人所获的重要符命纂辑成书,题作《符命四十二篇》,[169] 又任命"五威将帅"七十二人,令持书前往诸郡国(中央)与边疆四夷(四方),在颁布副本的同时,又详为解释书之内容。[170] 仪仗的组织,是一"将"领五"帅"。其中"将"称"五威将",共十二人,帅称"五威帅",共六十人,合七十二人。所谓"乾文车"仪仗,便是王莽命作供五威将帅出巡的车马。据《汉书·王莽传》:

> 五威将乘乾文车,驾坤六马,背负鹫鸟之毛,服饰甚伟。每一将各置左右前后中帅,凡五帅。衣冠车服驾马,各如其方面色数。将持节,称太一之使;帅持幢,称五帝之使。[171]

则知在概念上,五威将帅仪仗亦作"太一——五帝"图式,与元始天坛同。但体现于物质或视觉,则略有差异:太一或其"使"似是独立于五帝、物质上并未与中央帝(黄帝)合一的。然《汉书》记王莽斥五威将之一的孔仁云:

> (五威将孔)仁见莽免冠谢。莽使尚书劾仁:"乘乾车,驾巛(坤)马,左苍龙,右白虎,前朱雀,后玄武,右杖威节,左负威斗,号曰赤星,非以骄仁,乃以尊新室之威命也。仁擅免天文冠,大不敬。"有诏勿劾,更易新冠。[172]

莽言"五帅"仅举其四,即苍、白、朱、黑帅。或问中央帅呢?意者这并非王莽有遗漏,而是至少从概念——若非物质——上说,中央帅是被投射于"将"或"太一之使"的。故物质上虽有体现,概念上则可忽略。然则虽与天坛有细微的差别,五威将仪仗所体现的宇宙图式,与元始天坛亦仍是一致的:即合太一、黄帝为一。这一处理,在王莽鼓励乃至参与构撰的纬书中,也有大量体现。[173] 原其动机,无非是突出中央帝/帅,将王氏家族呈现为宇宙—历史框架的中心而已。

上举的"太一——五帝"图式,倘我们比喻为脚本,王莽兴作的五威将仪仗,便是据脚本所作的演出(dramaticization)。它不仅赋予王莽的宇宙—历史图式以有形的外观,也将之表演为一场盛大的神剧(divine comedy)。这神剧以天地为舞台,车马为道具,五威将帅为角色,以万民为观众。其中天照鉴于上,地承载于下;作为天的人间投射,五威将帅执其道具,驱以按天图编排的仪仗,分巡于天之分野,或地之五方:中央郡国,东方乐浪,南方徼外,西方西域,与北方匈奴王庭。[174] 在仪仗所呈现的宇宙—历史框架内,他们或以朗读的方式,宣布《符命》,以呈现天所规划的历史节奏——即汉新禅代的合法。由于是神圣的,故所有的道具皆有别于世俗:车绘天,马象地;颜色各应其方——东方车青、南方车赤、西方车白、北方车黑、中央车黄。作为神剧的主角或太一之使,五威将背插雉羽,冠作"天文",一手持司太一之命的北斗,一手握标志君主天命的令牌,驱驰于仪仗的中心。作为其分身的四帅,则手执宝幢,在概念——倘非装束——上作苍龙、白虎、朱雀、玄武形象,环绕于"将"之四周。[175] 可想见的是,一将五帅外,乾文车仪仗必有浩荡的骑者与步从。上海博物馆藏古玺印中,有"五威将焦掾并印"一例。文之"焦掾",当为"集掾"之讹;"集掾"则或为"安集掾"的简称,即"安集军众"的官员〔图3.11a,龟钮,当为主北方的五威将之掾〕。需专业的军官安集军众,可想见仪仗之浩荡。这样王莽的政治与意识形态,便因五威将帅的巡行而"剧场化"了。在古代世界中,这可谓最壮观,也是规模最大的意识形态推广之一。[176]

五威将帅仪仗所体现的宇宙—历史图式,可称王莽意识形态的核心图式,故贯穿于其制度与物质的重要兴作:其中制度如四辅、[177] 五威司命〔图3.11b〕、中城四将;[178] 物质制作如明堂辟雍〔图3.12a-b〕、[179] 宫中仙田,及下文将讨论的博局镜等。

图3.11a

图3.11b

图3.11a
五威将焦掾并印
2.3厘米×2.3厘米,
新莽,
上海博物馆藏;
《两汉官印》,一八五

图3.11b
五威司命领军印
2.3厘米×2.3厘米,
新莽,
凤翔县博物馆藏;
《陕西玺印》,页1/图3

3-4. 莽式博局镜的设计与制作

作为小型日用品,博局镜并非王莽时代的重要制作,但也恰因其广泛的日用性,因而成为其意识形态推广的有效工具。此外,由于汉

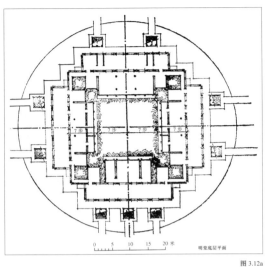
图 3.12a

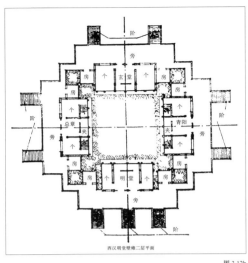
图 3.12b

图 3.12a-b
王莽明堂底层与上层平面复原
《礼制建筑》，图一七二/2-3

代葬俗的原因，博局镜也是王莽制作中留存最多的之一，数量差可相比的，似只有铜钱；[180] 故可资为一管，以窥王莽物质制作的主要概念，及其中所呈现的西王母形象。

博局镜是王莽时代最重要的铜镜类型。所谓博局，原指汉代六博所用的棋盘。由于博局镜纹饰的主结构乃仿自博局图案，故有此名。[181] 大体上说，博局镜的特征是镜钮四周设一正方形；正方形四边的中点处，各出一T字；环正方形的内圆上，又出四个L与V字，使分别对应T字与正方形四角（故旧称TLV镜）。这便构成了镜饰的主结构——即博纹。除博纹外，倘素而无饰，便称"简化博局镜"〔图3.13〕；倘充以几何纹样，便有"几何博局镜"〔图3.14〕；倘实以青龙、白虎、朱雀、玄武四象，又有"四神博局镜"〔图3.15〕；若充以仙人、凤凰、麒麟等瑞兽，则有"仙人瑞兽博局镜"；若仙人为西王母，便是"西王母博局镜"了〔图3.16〕。要之，名字虽繁夥，总的概念，则不出"以博局为结构，以他物为填充"这一总原则。

在讨论博局镜的寓意之前，须先就王莽时代的铜镜铸造业做一说明，盖二者是与设计的动机直接有关的。今按汉自武帝起，铸币权即收归朝廷，至王莽时代，已久着为定制。据《汉书·地理志》，武帝

图 3.13

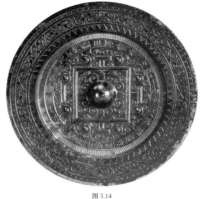
图 3.14

图 3.13
鎏金简化博局镜
直径13.8厘米,
西汉末或新莽,
湖南长沙杨家山三〇四号墓出土,
湖南省博物馆藏;
《铜全集》6,五七

图 3.14
新兴辟雍镜
直径13.5厘米,
新莽,
上海博物馆藏;
《练形》,156

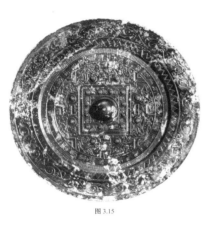
图 3.15

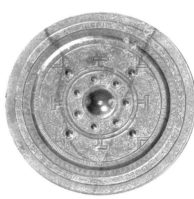
图 3.16

图 3.15
始建国天凤二年四神博局镜
直径16厘米,新莽,
上海博物馆藏;
《练形》,154

图 3.16
始建国二年新家镜
直径16.1厘米,新莽,
中国国家博物馆藏;
《铜全集》6,五九

后设于全国的铁官约数十之谱,铜官则仅丹阳一郡。又钱币外的铸铜业,朝廷虽未有严禁,但由于铜矿开采为国家垄断,故武帝后的铜器(含铜镜)制作,疑亦以官造为主;至少就设计而言,当主要出自朝廷的尚方或工官系统。王莽称帝后,为禁民铸钱,曾一度禁民持有铜炭。在始建国的六年中,这法令执行得颇严酷,以致囹圄为满。[182] 故从理论——自非实际——而言,新莽的铜镜与其钱币一样,当悉出于朝廷工官或尚方之手。民间即便盗铸,亦当采用其设计。别出新样,自曝"挟铜炭"之罪,天下虽大,这类愚人或少。又即使除挟铜炭律后,亦因冶铜业仍为朝廷所垄断,尚方样又代表了当时的最高水平,故终王莽一代的铜镜设计,是必以朝廷"尚方样"为主的。汉镜之"尚方作镜"

铭广见于王莽，或便反映了这一历史。[183]

设计与铸造机制外，理解莽式博局镜的另一关键，是制作的动机。按铜镜原属私人用品，无论图案还是铭文，皆以表达私人情感为宜；莽式镜前的汉镜，确乎也如此。如图案多作抽象的蟠螭、草叶、连弧；其有铭文者，则多作私人的体己语，如"毋相忘""长相思""乐未央"等。莽式博局镜则不然。仅就铭文说，其强烈的公共意识形态色彩，便是前所未有的。仅举其典型之例如：

> 新兴辟雍建明堂，然于（单于）举土列侯王，将军令尹民户行，诸生万舍在北方，乐未央。[184]

按"新"指"新室"；"辟雍明堂"指元始中兴作的礼仪建筑，为王氏"致太平"的标志之一。"诸生万舍"指王氏作明堂的同时，又"为学者筑舍万区"；[185]"然于"云云，则指王氏致太平的另一标志，即四夷（以匈奴为代）纳土；所谓"将军令尹"，或指王莽所改的官制。铭尾的"乐未央"，固为此前镜铭的套语，但原先的私人祈愿，这里已被整合为圣人治世的后果了。要之由铜炭的管禁之严与铭文的一味颂圣看，莽式镜的设计，似不仅由尚方主导，亦必有王莽的支持者乃至其本人的参与。[186]这一点，是我们理解莽式博局镜设计与寓意的关键。

博局纹　博局镜的制作或可远溯至武帝，但王莽之前，其例寥寥。它确立为镜饰的主要类型，是在王莽时代（1—23年）。[187]但镜饰何以取博局，博局又何所取义，目前说法有很多；但从王莽意识形态的角度叩求其动机者，似未有之。如前文所说，王莽天命的关键，或其意识形态构建的焦点之一，是政君与西王母的对跱。这种对跱，又以民祠西王母为枢纽；祠祭仪式的核心，则是"设（祭）张博具"，持"行诏筹传相傅与"。在王莽的构建内，这是天命由汉传新的符。尽管祠祭的细节今已无考，但"博具"指六博工具，则未尝有疑。至于"行诏筹"之"筹"，疑当指"博"之筹码。或野外行博，无物可赌，遂就手捡"橐或椒一枚"，聊充博筹。盖在祠祭仪式中，博筹的价值原不在物质，而在于其中有西王母所传的"天诏"。这样传赍的性质，便近于中世纪欧洲的天堂书（Himmelsbriefe），或今天的"连环信"：其中有神意，

图 3.17a-b
麟趾金与马蹄金
南昌海昏侯刘贺墓出土；
《五彩》，120–121

图 3.17a　　　　　　图 3.17b

传则有福，不传则有祸。王莽以传符喻天命之传递，或也以此。然无论此说确否，王莽以博戏为"西王母供具之祥"，进而为政君传天命之征，或王氏天命的核心符瑞，是殆无可疑的。故博局镜虽不作始于王莽，但由于博局于王氏天命的核心意义，少府或尚方执此义以媚莽，莽遂纳为其镜饰的核心纹样，亦宛然可想。这一推测，可引王莽制作的钱币为证据。盖如哈特所说：

> 钱有两面，各象征"头"与"尾"。它是两种相互反向的社会组织化行为的产物：自上而下的国家，自下而上的市场。因此，钱既是商品之符，也是权威之符。[188]

这后一功能，汉代最早有意识加以利用的，乃是武帝。《史记·封禅书》云：

> 其后，天子苑有白鹿，以其皮为币，以发瑞应，造白金焉。其明年，郊雍，获一角兽，若麃然。有司曰："陛下肃祗郊祀，上帝报享，锡（赐）一角兽，盖麟云。"于是以荐五畤，畤加一牛以燎。锡（赐）诸侯白金，风符应合于天也。[189]

即作白金应白鹿瑞，作麟趾金应麒麟〔图 3.17a-b〕，以见其统治是上天所许的。今按武帝的先例，在汉帝中偶一见而已。若云有意识、有系统，并持续以钱币为推进政治的手段，则首推王莽。他对钱币之为宣传手段的利用，是可方驾罗马君主的：

图 3.18c　图 3.18d

图 3.18a　图 3.18b　图 3.18e　图 3.18f　图 3.18g

图 3.18a
王莽金错刀
"一刀平五千"
纵7.52厘米，径2.91厘米，
中国国家博物馆藏；
《国博钱币》，图3-5

图 3.18b
王莽"契刀五百"
纵7.50厘米，径2.85厘米，
中国国家博物馆藏；
《国博钱币》，3-11

图 3.18c
王莽胜纹—北斗纹币
刘春声，2010，彩图2

图 3.18d
王莽胜纹币
刘春声，2010，彩图4

图 3.18e
王莽北斗纹币
刘春声，2010，彩图1

图 3.18f
王莽博局纹币
刘春声，2010，彩图2

图 3.18g
王莽国宝金匮直万钱币
纵6.2厘米，
圆部直径3.1厘米，
中国国家博物馆藏；
《国博钱币》，图3-81

最早意识到钱币不仅是用于交换的精美媒介，也是——在大众传媒阙如的时代——最有效的宣传手段的，乃是罗马人……就宣传的功用而言，它与今天的货币不同；若强为比附，则（互联网时代之前的）邮票庶几近之。[190]

（罗马帝国的）宣传家对钱币的利用，古今是无出其右的。[191]

同样的话，也可用于奥古斯都的同代人王莽时期的钱币，及王莽对钱币之为宣传工具的利用。[192] 如他命作的数十种钱币，便莫不有清晰的政治与意识形态动机。[193] 其中与本章话题有关的，乃是呈现其符命的一特殊类型。这便是今称的新莽"花钱"，或新莽"厌胜钱"。[194] 这种"符命钱"，今所知的图案至少有八种，即1）"错刀"〔图3.18a〕，2）"契刀"〔图3.18b〕，3）胜纹—北斗纹〔图3.18c〕，[195] 4）胜纹〔图3.18d〕，5）北斗纹〔图3.18e〕，6）博局纹〔图3.18f〕，7）西王母纹，[196] 8）"国宝金匮直万钱"纹〔图3.18g〕。其中1）、2）作于居摄中。据王莽自称，这是冀挽汉命于既倒的。盖汉之"刘"字有"刀"旁，故莽称作币以刀，冀挽其命。但汉命终不可挽，[197] 于是继有3）、4）、5）、6）、7）：其中胜纹、博局纹与西王母形象，必是暗指政君所对跱的西王母，即用以昭告天命之转移的。至于"北斗纹"，则或暗指王莽所获"符命四十二"中的"虞符"，即上天催迫其称帝的符契之一。[198] 最后的"国宝金匮"，乃上天命王莽称帝的"勉书"，或太一颁发的"皇帝委任状"（王莽即真，便资以为借口）。[199] 故通观这八种钱币，可知其形状或纹饰所呈现的，

似是一连贯的"汉命既倾——天命转移——天命传新"的神圣叙事。[200] 执此回观镜纹之博局，其义便可得而言：其博纹或与符命钱的博纹一样，乃西王母——或政君的神圣对跱——传天命于新的符契。

可补充的是，钱币是王莽正朔的体现，故称帝后，王莽悉废汉钱，行以新钱，[201] 乃至以"挟五铢钱者为惑众"，必"投诸四裔以御魑魅"而后可。[202] 故博局纹五铢的制作，意者可定于平帝或居摄中。莽式博纹镜的初作，也可假设于此时。

博局法天镜 如前文所说，博局是莽式镜纹的主框架，其充以青龙、白虎、朱雀、玄武者，今称为四神博局镜。这是莽式镜中最重要的一种，或作始于王莽亦未可知。关于四神博局的含义，今言人人殊，但细谛铭文，则知与博局镜一样，这一类型也有其自铭。兹引三则如下：

> 1) 角王具虚辟不羊（祥），长生贵富宜侯王，昭爵玄武利阴阳，十子九孙治中央。法象天地，如日月光。千秋万岁，长乐未央。
>
> 2) 视容正己镜为右，得气五行有刚纪。法似于天终复始。中国大宁宜孙子。
>
> 3) 昭是明镜知人请。左龙右虎得天菁。朱爵玄武法列星。八子十二孙居安宁。常宜酒食乐长生兮。[203]

然则据铭文，镜纹之青龙、白虎、朱雀、玄武四象，乃是"天菁"，或"法列星"，镜纹之整体，则是"法象天地"，或"法似于天"。由于汉代"天地"一词可取偏义，即寓"地"于"天"，故所谓"法象天地"者，又可理解为"法似于天"，用王莽意识形态的术语说，便是与"稽古"相对的"则天"，或"法天"。若所说不错，今所称的"四神博局镜"便可从其自铭，改称为"博局法天镜"。

据上节引入的插曲，王莽之天以五帝为结构，故所谓"法天"者，便是"法五帝"。回忆王莽对四帝所象的称谓（即"青龙、白虎、朱雀、玄武"），则镜纹之四象，必是指天之四帝的。这样"天"之五帝，镜纹已具其四。那么天的中心——即中央帝呢？今遍检四神博局镜之例，亦未见其象。然而四帝何以称"天"？今细察镜纹中央的四边形，可见每条边的外侧（与四神相对）往往有三个铭文，与四神作规律性对应〔图3.19〕。兹列表为：

图 3.19
始建国天凤二年四神博
局镜拓本
《练形》,154

铭文	寅卯辰	申酉戌	巳午未	亥子丑
所对应形象	青龙	白虎	朱雀	玄武

检王莽友人扬雄的《太玄》,可知在他规划或总结的宇宙方案中,天之五帝与星辰、干支、历史、方色、声音,乃至万物之间,亦呈规律性对应。[204] 兹择要列表如下:

	东方神勾芒	西方神蓐收	南方帝祝融	北方神玄冥	中央神后土
所应之辰（次）	寅卯	申酉	巳午	亥子	辰未戌丑
所应之日	甲乙	庚辛	丙丁	壬癸	戊己
所应季节	春	秋	夏	冬	四维
所应二十八宿	氐、房、心、尾、箕	胃、昴、毕、觜、参	柳、星、张、翼、轸	女、虚、危、室、壁	角、亢、奎、娄、斗、牛、井、鬼
所应人帝	太昊（伏羲）	少昊	炎帝	颛顼	黄帝
所应其他	木，声角，色青，生火，胜土	金，声商，色白，生水，胜木	火，声徵，色赤，生土，胜金	水，声羽，色黑，生木，胜火	土，声宫，色黄，生金，胜水

持较王莽的天坛方案，可知二者一一吻合〔图3.20〕；惟《汉书》记王莽郊坛时，漏举了五帝与十二辰（次）的对应关系而已。²⁰⁵ 故扬雄的方案，必是王莽时代的官说，而非扬雄之私见。最后执《太玄》的方案与镜纹相校，便知：

1）铭文之"子丑寅卯辰巳午未申酉戌亥"，所指乃天之十二辰，或北斗旋转一年所经的十二次，亦即《史记·天官书》称的：

> （中宫天极星，其一明者，太一常居）斗为帝车，运于中央，临制四乡。分阴阳，建四时，均五行，定诸纪，皆系于斗。

换句话说，镜设十二辰的用意之一，乃是暗示天帝——中央帝——之"在"（presence）；

2）铭文对应青龙、白虎、朱雀、玄武四帝的，分别为"寅卯"、"申酉"、"巳午"与"亥子"；

3）镜纹正方形四角处的辰、未、戌、丑，乃是定义"中央帝"的〔图3.21〕。

兹列表为：

图 3.20
《法言》周天方案
作者制

图 3.21
王莽"法天镜"示意图
作者制

	青龙	白虎	中央帝	朱雀	玄武
所应十二辰	寅卯	申酉	辰未戌丑	巳午	亥子

最后回到镜铭称的"十子九孙治中央"：所谓"中央"，意者当指"辰未戌丑"所定义的正方形，或正方形中央的镜钮——用王莽纬书的话说，便是"中央帝含枢纽"。若所说不错，镜纹的设计原则，便是"四方帝有象（iconic），中央帝无象（aniconic）"，即仅作几何图形。这由"辰未戌丑"所定义的区域，倘对应王莽天坛，便是长安城内的"中央黄灵后土畤"；对应明堂，即为"中央太室"；²⁰⁶ 对应宫中仙田，²⁰⁷ 则

图 3.22a　　　　　　　　　　　　　　　　　　　　　图 3.22b

图 3.22a-b
新嘉量及铭文拓本
台北故宫博物院藏；
《度量衡》，图一二六

是中央之土；对应五威将帅，便为"太一之使"；倘对应谶纬的天五帝，又必是"中央黄帝含枢纽"了。要之，这正方形及镜钮所体现的，乃王莽宇宙—历史图式的中心。

或问在这宇宙—历史框架内，谁的"子孙"有资格应中央帝或镜铭称的"治中央"呢？前引王莽《符命》云：

> 帝王受命，必有德祥之符瑞，协成五命，申以福应，然后能立巍巍之功，传于子孙，永享无穷之祚。[208]

据前述汉末的历史观，惟有古圣王的后裔——或曰"子孙"——方有资格据土称王。王莽《符命》所宣明的，便是这总的原则。具体到王莽或其家族，则新嘉量所铭诏书云〔图 3.22a-b〕：

> 黄帝初祖，德币于虞，虞帝始祖，德币于新。岁在大梁，龙集戊辰。戊辰直定，天命有民。据土德受，正号即真。改正建丑，长寿隆宠。同律度量衡，稽当前人。龙在己巳，岁次实沈。初班天下，万国永遵。子子孙孙，享传亿年。[209]

然则莽称帝，是自我定义为"黄虞子孙"的，亦即扬雄《元后诔》称的：

> 皇天眷命，黄虞之孙，历世运转，属在圣新。[210]

或新莽镜铭称的：

> 新有善铜出丹阳，炼冶银锡清而明。尚方御竟大毋伤，巧工

刻之成文章。左龙右虎辟不羊,朱雀玄武顺阴阳。子孙备具居中央……[211]

要之据王莽的意识形态,当时有资格称帝的,乃是黄虞的子孙——王莽及其后代。执此回观上引镜铭的"法似于天终复始""九子十孙治中央",其义即豁然可解:所谓"法似于天终复始"者,指天命依五德相生次序循环;"九子十孙治中央",则指眼下运当天命的,乃黄虞的"子孙"王莽及其家族。所谓"八"、"九"、"十"或"十二",为极言其多而已。[212]这样"博局法天镜"的设计,亦可得而言:四灵与中央的正方形,分别象征了宇宙—历史的动态框架,以及王氏家族"于此刻"所据的位置;[213]作为天命传递符契的博局,则宣示了这位置的合法。

西王母博局镜 除以抽象的博局隐指政君所对跖的西王母外,莽式博局镜中,也有刻画其形象的例子。[214]其中考古发掘所出的,可举以下数种:

1. 扬州仪征汉墓出土(直径 8 厘米),主纹作博局,无四神〔图 3.23〕;
2. 扬州仪征胥浦先进村汉墓出土(直径 11.6 厘米),主纹作博局,无四神;
3. 扬州东风砖瓦厂 7 号汉墓出土(直径 17.8 厘米),主纹作博局,无四神;
4. 扬州蜀岗五号新莽墓出土(直径 18.5 厘米),主纹作博局,无四神〔图 3.24〕。[215]

其见于国内重要馆藏者,则有国家博物馆藏"始建国二年"镜,与上海博物馆所藏镜。今谛观上举数例,则知镜纹之西王母皆以"戴胜"为特征。如前文所说,胜是西王母形象的首要标志。关于戴胜的依据,今率以《山海经》为说,未喻《山海经》乃汉所谓"家人言",不整合于当时的意识形态,是很难流行的,遑论资钱币、铜镜而广传了。如"戴胜"外,《山海经》又称西王母"虎齿、豹尾"。然遍检今存的西王母图像,我未见有"虎齿、豹尾"者。则知《山海经》本身并不足据。由前引刘歆的奏章看,宣帝之后,《山海经》已成为言天命者取材的一渊薮;如武梁祠顶部的灾异图中,即有整合于《山海经》的"祯祥变怪"(刘歆语)。西王母纳入王莽的意识形态,便是这一智力潮流与王莽的政治之需相互动的后果。如前文暗示的,这一整合,王莽是通过"世文"(如《大诰》《符命》、扬雄《元后诔》等)与"神圣文"(纬书之《河图》《洛书》类)同时展开的。具体到西王母"戴胜",则由王莽的"世

图 3.23
西王母博局镜
西汉末或新莽,
扬州仪征汉墓出土;
仪征市博物馆惠予图片

图 3.24
西王母博局镜
直径18厘米,
扬州蜀岗五号新莽墓出土,
扬州市博物馆藏;
扬州市博物馆惠予图片

文"看，王莽整合的努力似至少有三次：

1. 平帝元始初。时翟义兴兵反莽，天下震动，莽布《大诰》于天下，称元帝朝有"白虎威胜"瑞；胜之所应，为元后政君。

2. 新莽始建国元年。时莽登基，莽布《符命四十二篇》于天下，其中：

> 德祥五事，符命二十五，福应十二，凡四十二篇。其德祥言文、宣之世黄龙见于成纪、新都，高祖考王伯墓门梓柱生枝叶之属。符命言井石、金匮之属。福应言雌鸡化为雄之属。其文尔雅依托，皆为作说。大归言莽当代汉有天下云。[216]

则知按所应者不同，王莽似分其符命为三种：1）应其祖上者（德祥五事），2）应政君者（福应十二），3）应王莽本人者（符命二十五）。应政君的福应中，我意必包括"（白虎）威胜"与"民祠西王母"，盖二者乃应政君的核心符契。这四十二种"符命"，王莽或全部、或择要制为图像，并资物质制作而广传。武梁祠祥瑞图的"浪井"与"玉胜"〔图3.25〕，疑为其残遗。[217]

3. 始建国五年。时政君去世，扬雄受莽命作《元后诔》。如前文所说，在"鸠""胜"两字中，扬雄埋下了三重指喻：1）天道所命的蚕织季节之象征，2）政君亲蚕织的工具，与3）西王母的标志性头饰。这层层叠加的意象，用意是强调胜与政君的关联，或胜所喻指的西王母与政君之关联。

综上可知，王莽对胜与政君关联的强调，皆发生于其政治生涯的关键时刻。所以如此，盖因在王莽的意识形态中，胜所喻指的西王母与政君之关联，乃是汉命传新的符契。又文字制作外，王莽也借礼仪表演呈现胜与政君的关联。据《汉书》，平帝中，政君称制：

> 莽又知太后妇人厌居深宫中，……乃令太后四时车驾巡狩四郊，存见孤寡贞妇。春幸茧馆，率皇后、列侯夫人桑。[218]

图3.25
武梁祠玉胜图
巫鸿，2006，图108

图 3.26a

图 3.26b

图 3.26a
扬州邗江出土白玉胜饰
高0.7厘米,
西汉末或新莽,
扬州市博物馆藏;
《广陵国玉器》,113

图 3.26b
扬州邗江出土金胜
2.1厘米×1.6厘米×0.6厘米,
东汉早期（约67年）,
南京博物馆藏;
Empires, cat. 113b

回忆王莽指"威胜"为政君之瑞，及扬雄以"戴胜"喻政君亲蚕织，可料见在蚕桑仪中，王莽或命作胜使政君戴之。盖此举既可取悦作为私人的政君，即"厌居深宫"的老媪政君，亦可呈现世俗与神圣互渗的政君，即作为天命传递者的政君。又据《后汉书·舆服志》，东汉太皇太后与皇太后入宗庙所着的头饰中，有所谓"簪"者；其制乃"以玳瑁为擿，长一尺，端为华胜"。[219] 这一制度，疑也是承袭于王莽的。

除文字与礼仪外，王莽呈现胜与政君关联的另一手段，是物质制作。其犹存于今的，有前文所举的胜纹钱与西王母纹钱。其中胜纹之胜作独立的形象；西王母纹之胜，则着于西王母头髻处，为制颇大，几与头颅等宽乃至过之，与《后汉书·舆服志》所记"长一尺"云云，至为符合。[220] 由于钱币及前引的"世文"与"神圣文"，皆王莽意识形态推广的重要工具，故二者之胜的寓意亦必相同：暗示胜与政君或胜所喻指的西王母与政君之关联，并借以暗示汉新禅代之合法。意者莽式镜中同类型的西王母纹，寓意亦如此。今以《山海经》的"家人言"为说，是未得要领的。可辅证此说的，是刘贺墓中的西王母形象，犹不以戴胜为特征〔见图 3.4b〕；西王母戴胜的例子，皆见于西汉末或其后。然则西王母之戴胜，或为王莽时代的新样亦未可知。

此外可补充的是，陕西（西安）、江苏（扬州）、广东（广州）、广西（合浦）等地发掘的西汉晚期及东汉早期的墓葬中，颇见微型玉胜（或琥珀，或玛瑙质）〔图 3.26a-b〕。[221] 玉胜长、高多在 2 厘米左右，

乃女性墓主所佩戴的串饰之组件。以汉代交通与传播的条件之陋，这种形制划一的胜饰，竟得于如此短时间内（西汉末）暴见于如此辽广的地区，若非有中央的控制与推广，而独赖民间商品的交流，是无法想象的。故这时尚的暴兴，意者必与王莽为推进其意识形态及政治诉求所开展的物质制作有关。

最后可论的，是莽式博局镜中多有虽未见西王母纹，然铭文颇引"仙人"或"西王母"为说者。仅举例如：

1）作佳镜哉真大好，上有仙人不知老。渴饮玉泉饥食枣，浮游天下教四海。寿敝金石为国保。

2）此有佳镜成独好，上有山（仙）人不知老。渴饮澧泉饥食枣，浮游天下教四海，寿敝金石为国保。长生久视今常在。云何好。

3）角王巨虚辟不详（祥）。仓（苍）龙白虎神而明。赤鸟玄武主阴阳。国宝受福家富昌。长宜子孙乐未央。

4）泰（七）言之纪造竟始。长保二亲利孙子。辟去不羊宜贾市。寿如金石西王母。从今以往乐乃始。

5）泰言之纪造竟始。冻铜锡去其宰。以之为镜宜孙子。长葆二亲乐毋事。寿币金石西王母。棠安作。[222]

这类镜铭的含义，今率以"为百姓祈福"为说，未思"寿如金石"乃至"成仙"，汉代或人人可期，但"寿如西王母"又同时为"国保"，则非百姓所敢当。回忆前引王莽改政君号为"文母"之诏文：

哀帝之代，世传行诏筹，为西王母共具之祥，（政君）当为历代（为）母，昭然著明。

即拟政君为不死的西王母，并树为新室之"历代母"——或永恒的保护者。然则在王莽时代，可"寿如西王母"并同时为"国保"者，政君一人而已。若所说不错，则有西王母纹或"西王母"铭文的莽式博局镜，最初或是作以媚政君并呈现王莽意识形态的。

《汉书·王莽传》云：

> 莽为人侈口蹶顄,露眼赤精,大声而嘶。长七尺五寸,好厚履高冠,以氂装衣,反膺高视,瞰临左右。是时有用方技待诏黄门者,[223]或问以莽形貌,待诏曰:"莽所谓鸱目虎吻豺狼之声者也,故能食人,亦当为人所食。"问者告之,莽诛灭待诏,而封告者。后常翳云母屏面,非亲近莫得见也。[224]

则知作为一个以政治为剧场、以己身为角色的人,王莽是颇修边幅的:内之所欲,无不努力呈现为视觉的外观。对这种性格的人,铜镜自不可离之须臾。人前"云母屏面",人后则必揽镜自照。莽式镜中浓郁的意识形态气息所反映的,疑便是王莽对铜镜设计的兴趣与关注。

4. 余说

陈槃《古谶纬研究》云:

> 综王莽符瑞之托,与前世大不相同。莽以前符应,大都由方士造作,世主持为其所愚。而王莽之符应,皆出于莽之指意,因而出之。其特点在此,其足以开历史恶例,流后来无穷之毒者亦在此,此吾人首当注意之一事也。[225]

按陈槃所针对的,乃是王莽的神仙符瑞。所谓"方士造作世主持为所愚",指王莽之前对神仙的追求主要是君主的私行,不甚关涉政治与意识形态;"莽之符应足开历史恶例",则指神仙之用于公共政治乃作俑于王莽,[226]并为东汉魏晋君主所效法。这个意思,陈槃文中多次提到,所谓"吾人首当注意"云者,不过再次强调而已。但陈槃的提醒,早期艺术史学者罕有省会。如既往的西王母图像研究,便多以墓主的"死后升仙"为说,不惟未思"死后升仙"之不辞,[227]也把一场宏大的政治、社会与意识形态运动,降为琐琐的私人事件。[228]本文的目的,乃是通过分析王莽对政君与西王母对跱关联的构建,及与之有关的物质—视觉制作,弹去陈说之积尘,使汉代政治与意识形态组织中固有的神仙之维,可稍得显露。

由前文的分析可知，西王母初仅是一僻书（《山海经》）中的形象，知者甚寡。武帝之后，始因张骞西行所导致的汉代宇宙观的革命，渐为朝廷所知；或也从这时起，它始被纳入汉朝廷神仙的万神殿内。它于哀帝间的暴显于民间，当是哀帝广建神祠于郡国、变方术式求仙为公共性祈福的结果。这变化所带来的信仰之果，旋被王莽所利用。[229] 在这过程中，他通过对政君生平的复杂构建，成功地将西王母的形象投射于"历代母"政君身上，以申明其代汉之合法，并宣示新命之永固。这便使得西王母由"家人言"所称述的概念，一变而为王莽时代国家意识形态的内在组成了。

　　如前文暗示的，王莽的意识形态方案，是一套结构—功能主义意义上的复杂系统；不同的组成之间，不仅各司其职，也相互征引。西王母也如此。简单地说，她只是王莽庞大的宇宙—历史图式的一组成。这图式的核心，便是本书序言所总结的"则天—稽古"。可想象的是，随着王莽大规模、体系化的物质—视觉制作，这以"则天—稽古"为核心的宇宙—历史图式，亦必实现为一套庞大的图像志系统。如本书导言所说的，这一高度意识形态化的图像学体系，最终导致了战国所残余的"楚风格"的结束，以及以意识形态叙事为动机的"汉风格"的崛起。[230] 光武复汉后，虽颇变王莽制度之浮色，[231] 但其意识形态的深层结构与视觉表达，当无殊于王莽。这便为古代中国的绘画传统确立了此后千年的形式方向。

第四章
重访楼阁

不同于《孔子见老子》《周公辅成王》与"西王母"之或具或不具,《楼阁拜谒图》是鲁中南祠堂画像方案必有的主题。其位置皆见于祠堂后壁,或后壁小龛之后壁,故而构成一祠画像方案的焦点。这主题的细节,虽因图而殊,总的图式则很雷同。兹以东汉初年的孝堂山祠为例〔图4.1,又见图8.32、8.33b、8.33f等〕,对其特征做一说明:

两座重檐的阙,分树左右;一状如两层楼的建筑,矗于中央。楼与阙设于同一平面(plane),未作远近分别。一楼人物皆男子。有身材伟硕于余人者,侧面据几坐,其前有伏拜者一人或数人,皆侧面。伏拜者的身后,有数人持板立,身微躬,面朝据几而坐者。据几者的背后,又有数人持板立,身微躬。阙与一楼楹柱(或壁柱)所形成的空间内,又各有数人持板立,身不微躬。二楼的人物皆女子,仅露半身,头作正面、侧面或四分之三面。这列女子的一侧或两侧,又有捧杯盘者,身份似为婢女或下人。

今通称的"楼阁拜谒图",便以此为典型。

但五十多年前,长广敏雄讨论武氏祠的《楼阁拜谒图》时,曾称阙间的建筑,实非画面所见的"楼阁",而是一前一后两独立设施:

> 由于不懂远近法及鸟瞰法,建筑前面(或门)与建筑内部被上下相叠地表现出来,……如果第二层画像是后殿,第一层就是前殿,如果第二层是后室,第一层就是前室。[1]

按长广说,这通称的"楼阁"乃是"前后殿"或"前后室"的形象,惟画家技有未逮,不能表现空间之前后。这一读法,不久又得到克劳森(Doris Croissant)的响应。她进一步指称阙间的建筑,乃汉代宫殿的形象。[2]

长广敏雄的读法,可称"再现说"的无节制的应用,其不足服人,自可逆料。克劳森之说,也未见有效的论证。故两人的读法,便终于不立。阙间的建筑,今仍以"楼阁"为通称。[3]从表面看,称"楼阁"或"前后殿／室",不过名称的差异,可毋需须断数茎,踌躇经旬。但这个差异,实影响乃至主

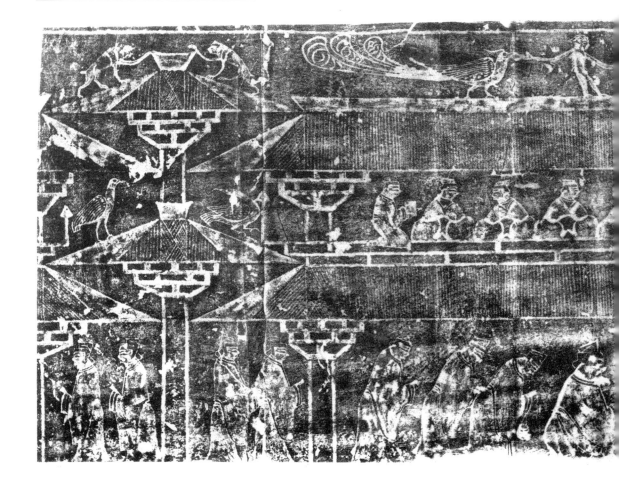

图 4.1
孝堂山祠后壁局部
《初编》,12

导了我们对鲁中南祠堂画像的总体解释,对汉代墓葬艺术的研究而言,也关系匪轻。[4] 故不避辞繁,试就阙间建筑的性质重新做一思考。

基于我对汉代祠墓性质的理解,[5] 以下两章的论证预设四个前提:

1.《楼阁拜谒图》中的建筑,当意指汉代某种可居住的空间,并非纯纸面的设计,或纯想象的创设。[6]

2. 图中的建筑形象不仅是人物活动的背景,也是一套定义人物身份的意符。

3. 建筑之为意符,与建筑中同作为意符的人物及其活动是相互关联、相互征引、相互定义的;二者又共同构成一意义语句。

4. 这一意义语句,乃汉代某种与建筑有关的观念之表达。

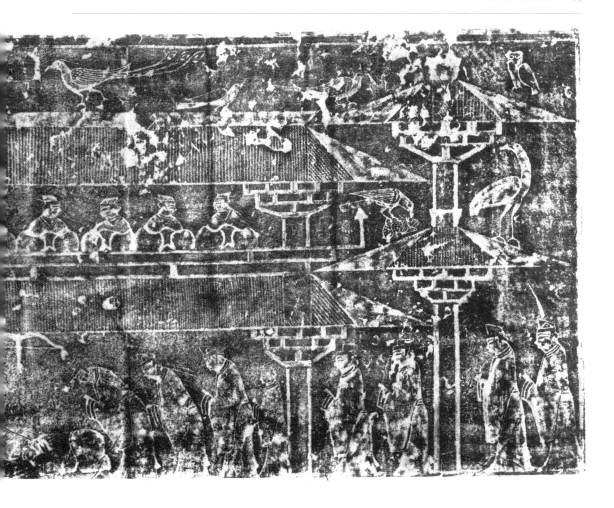

　　以下两章的论证，即以上述的假设为基础。由于1，我将考察汉代可居住的建筑的主要类型，即宫殿、官署与住宅，兼及楼阁。由于2，我将从政治或礼仪观念的角度，分析汉人对四者空间的理解。由于3，我将归纳汉代艺术中建筑表现的主要类型；并以此为背景，分析"楼阁拜谒图"表现建筑的手法，进而推断这建筑的性质。由于4，我将把"楼阁拜谒"主题，置于鲁中南地区的代表性祠堂——即孝堂山祠与武氏诸祠——中加以考察，并以此为脉络，试求其源头与初义（见下章）。两章的结论为：

　　1.《楼阁拜谒图》之建筑，确如长广敏雄称的，乃一前一后两独立设施。

2. 这主题的初源,当为鲁中南地区诸侯王的陵庙装饰。

3. 建筑的初指,乃汉宫殿的前殿与后宫(或朝与寝)。

1. 汉代的建筑

汉代建筑虽有多种,然言其可居者,则无外宫殿、住宅、官署与传舍。其中传舍近于旅馆,与祠堂画像反映的生活,或无关联,故不讨论。[7] 至于另外三者,似有类似的区布之原则,虽具体的设施有俭奢之不同。

1–1. 宫殿

汉代皇家的宫殿,较后代为多,如西汉有长乐、未央、桂宫、明光、北宫、建章、甘泉等。[8] 东汉较简朴,主要有南宫与北宫。[9] 由于功能不同,各宫的礼仪或政治地位,便有高下。地位最高的,是君主的主宫,即西汉的未央宫,[10] 东汉初的南宫,与明帝后的北宫。余则为太后宫(如长乐)、后妃宫(如北宫、桂宫),或君主游乐的离宫等(如甘泉),礼仪或政治色彩,是较寡淡的。从总体看,各宫似有着类似的区布。如平面作规则或不规则的矩形;四周有围墙,每墙开一门或数门;主门或正门处,多树双阙;墙内的空间,又由矮垣分割为不同区域,以适应不同的功能。

西汉的主宫未央宫,乃汉魏宫殿传统的奠基之作,对它的分析,可使我们对汉代宫殿的区布,有一总体性了解。今按萧何初造未央宫时,制度尚简陋,故宫阙仅设于北门与东门[11]——至东汉造南北宫,便四门皆有阙了。从政治、礼仪上说,未央宫内最重要的建筑,乃是设于宫内南区并有矮垣周绕的前殿。按"前殿"并非一殿,而是一组宫殿的总称。这是君主朝会、举行礼仪、处理公务与公余燕居的空间。从考古发掘看,前殿乃起于三座高大的土台上。具体为:

> 前殿台基南北长 350 米,东西宽 200 米。台基北高南低,由南向北分为三层台基建筑面。南台基建筑面高 1—5 米……中间台基建筑面高 5—10 米……北台基建筑面高 10—15 米。[12]

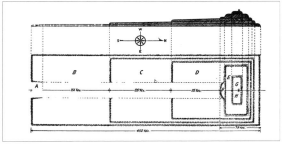

图 4.2a

图 4.2c

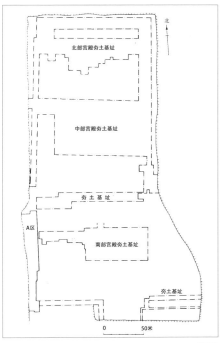

图 4.2b

则知所谓"前殿",乃是一三阶的建筑群;两两台基间,高下至少差5米。前殿之建筑,即依次设于三个台基上。三者之间,皆有台阶相连〔图4.2a-c〕。前殿最南或最前的一殿,即所谓"朝",乃君主朝会与举行礼仪活动的地方。由朝而北,登上第二个台基,可又见一殿,此或文献记载的"宣室殿",即君主办公的正殿。由此再北,登上第三个台基,便见三座东西列置的建筑;这应是君主燕居的寝了。[13] 前殿之旁,又有若干配属的建筑,如白虎殿、宣明殿等;这些建筑,是供皇帝佐臣办公用的。

出前殿北垣,越过宫内一横街,可又见若干东西列置的院落。这是未央宫内与前殿对应的一区域,即后宫区。其中居首的,乃皇后的正宫,即"椒房殿"。按"椒房殿"亦非一殿,而是数座建筑的总称,亦分朝—寝两个部分,概念同于前殿。[14] 椒房殿的两侧或北面,又有嫔妃的宫殿,如"掖庭""披香""鸳鸯"等殿。它们拱绕皇后的正宫(汉代称"中宫"),并与皇后的正宫一起,共同构成未央宫的后宫区〔图4.3〕。

图 4.2a
未央宫前殿遗址图
民国初怀履光据其踏勘绘制,Bishop, 1938

图 4.2b
未央宫前殿遗址发掘平面图
《未央宫》,图一一

图 4.2c
未央宫前殿复原图
杨鸿勋,2009,图二二七

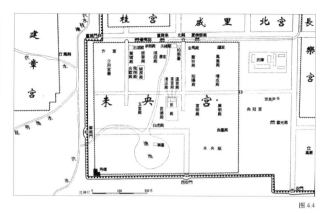

图 4.3
未央宫椒房殿与前殿遗址航拍图
《未央宫》，彩版Ⅲ

图 4.4
未央宫平面图
《未央宫》，图二

在"前殿—后宫"所构成的未央宫主体外，宫内又有众多配属的建筑与设施。如司后勤的少府，贮书册的天禄、石渠，驻车马的"未央厩"，供守卫的角楼，与供游观的渐台、沧海等〔图 4.4〕。这些设施，大都设于前殿—后宫区的两侧或北面。

东汉的南宫与北宫，因考古发掘不周备，今难言其详。从文献记载看，两宫的设施与区布当与未央无大异。如四门有阙；前殿设于宫区南端；[15] 后宫列于其北，其中居首者乃皇后的正宫——"长秋宫"。[16] 在"前殿—后宫"构成的宫殿主体外，又有宫内官署与服务性设施〔图 4.5〕。[17]

除皇宫外，汉代宫殿中，又有诸王宫。按汉代诸王颇有君主之名实，所居的宫殿，亦当与皇宫有类似的区布。今考古发掘虽少，但从王延寿、郦道元对东汉鲁王灵光殿的描述中，可知其大略。今按王延寿记其游览灵光殿的经过云：

> 崇墉冈连以岭属，朱阙岩岩而双立，高门拟于闾阖，方二轨而并入。[18]

所谓"崇墉"，当指灵光殿之围墙；"朱阙"为墙外之阙。"朱阙"之"朱"，虽指双阙的颜色，或也暗示了其方位：南方属火，火色为朱。则知灵光殿正门，是辟于南墙的。穿过阙后的高门，便见一庭院。《水经注·泗水》云：

孔庙东南五百步有双石阙,[19]即灵光殿之南阙。北百余步即灵光殿基,东西二十四丈,南北十二丈,高丈余。[20]

按汉代一步6尺,每尺约0.23米;南北百步,即约得138米,则知庭院之长。又道元称庭院"方七百步",那么庭院之宽,便约250步,即345米,又知庭院之宽。这样大的庭院,总不至空无一物。意者这庭院中,或有游观的设施如未央之沧海、渐台等。[21]穿过庭院后,延寿又:

历夫太阶,以造其堂。俯仰顾眄,东西周章。[22]

图 4.5
东汉南北宫图
赵化成、高崇文,2002,图7

按汉代的建筑,无论宫殿还是普通住宅,皆造于高台上;[23]故由庭而室(堂),便有台阶相通。延寿的"太阶",当即指此。至于"以造其堂"的"堂",或指灵光殿的朝堂,即鲁王朝会、举行仪式并处理公务的地方。游览过堂,延寿又:

排金扉而北入,霄霭霭而晻暧。旋室㛹娟以窈窕,洞房叫窱而幽邃。西厢踟蹰以闲宴,东序重深而奥秘。[24]

按汉宫殿及高官(如三公)的衙门里,殿堂与燕居的寝之间,皆以垣为隔。垣通内外的门(称"闺")多涂为黄色。延寿所推开的"金扉",即当指黄色的闺扉。闺的形象,可见于下举山东诸城画像〔见图 4.12〕、四川画像〔见图 4.25〕与内蒙古和林格尔壁画〔见图 4.32〕。这样延寿"排扉"而入,便进入了另一个空间,即鲁王燕居的寝区了。所谓"旋室",当为寝之主室;"洞房""西厢""东序"等,则为寝配属的设施。然则据延寿赋文,灵光殿中与未央前殿相当的部分,似至少有两座建筑,即一朝一寝。

《灵光殿赋》所记乃作者游览宫殿的经过。游览的客人,或只能进入其公的区域,私的区域如后宫,当不开放给客人。故后宫的建筑与布局,延寿一无所述。但宫内附属的设施,延寿是这样写的:

连阁承宫,驰道周环。阳榭外望,高楼飞观。长途升降,轩槛曼延。渐台临池,层曲九成。屹然特立,的尔殊形。高径华盖,仰看天庭。"[25]

则知除堂寝之外,灵光殿也有楼、阁、榭、观等配属设施,制度颇类宫省。[26]

1–2. 官署

汉人出仕不在本籍,[27] 官署内有官舍,供官员与眷属居住。[28] 其区布的原则,与皇宫也有类似的地方。以官员之首丞相的官署为例,西汉的丞相府,也有围墙周绕。西墙外有双阙。[29] 院子南端,乃丞相朝会百官的殿——即"朝会殿";国有大事,君主亦亲幸之,与百官共决(至少西汉如此)。[30] 然则这一空间,似可对应前殿之朝。朝会殿的北部或后面,可见一庭院,庭院之后,有丞相的听事殿,汉代称"黄阁"。[31] "黄"指门的颜色,"阁"则指殿高架于台上,并非"复屋"或楼(说见下)。朝会、听事殿两侧,有供丞相属员办公的设施。庭院南墙处,又有驻车马的庑。这些设施,便形成了丞相府中"公"的空间。至于这区域之后,是否有丞相燕居的寝,文献未有说。但"公"区的后面,有丞相与家人生活的空间,乃可确言。[32] 这公私两个区域,也以垣为隔,墙上通内外的门,便是前所称的"阁"了。[33] 这样丞相的官衙,便分割为公—私两个区域,可适应办公、生活双重需要。

西汉太尉、御史大夫的官署如何,文献记载不详。从情理推,亦当与丞相府类似。惟门前无阙、院内无朝会殿,是异于丞相府者。[34]

东汉废丞相,设三公。三公府衙,也必区隔为公开—私密两个区域。其中司徒府独有朝会殿,[35] 盖东汉的司徒,可相当西汉的丞相。至于府衙布局如何,文献缺略,不得而详。然评情量理,当与西汉无大异。

中央九卿、郡国长吏与县令长的官署,与上述的丞相府等,设施或有简繁,区布的原则,当无大异。如官署有围墙,围墙外是否有阙,未见记载。围墙内的空间,也分隔为公、私两个区域。前者的正中,有官员办公的听事,其前有庭院,两侧有属员办公的廊庑。[36] 穿过听事后的垣门,便是私的区域——即官员与眷属生活的空间了。[37]

1-3. 住宅

相对宫殿与官署，住宅是纯私人空间。由于主人地位有高低，地域有南北，生活的环境，也有城乡之别，故汉代的住宅，便有不同的类型。但至少就文献记载的而言，不同等级、环境的住宅，也颇有共同的特点。这些特点，乃是由住宅功能的共同性所决定的。盖凡住宅，无论古今，应具备两个最基本的单元：1）供一家人活动兼待客的公的区域；2）供家人休息的私的区域。汉代的住宅，必也如此。如晁错建议文帝为移民边疆者造宅，称这种宅子，无须太繁，简至"一堂二内"即可。[38] 所谓"一堂二内"，指一座房子，内隔为三间，中间为"堂"，两侧为"内"。其中"堂"乃一家人公共活动兼待客的空间，"内"则为休息的空间。河南内黄汉代村落遗址的住宅，布局多与此类似〔图4.6〕。[39] 这是汉代最低功能的住宅样式。但随着社会等级与财富的增高，住宅的样式，便趋复杂。惟所谓复杂，当只是在基本功能上的踵事增华。其最大的"踵增"，是分离"堂"与"内"，使成两个独立设施。其中堂设于前，"内"设于后；堂前一庭，堂后一院。这样住宅内的空间，便分隔为前后两个区域：一是开放的，一为私密的。汉代中户人家的住宅，或以此为典型。倘地位、财富更上一阶，两个空间的前后或左右，便会增加更多的附属性设施。如堂后再设一堂（称寝或后堂，或北堂），供主人燕居与娱乐；庭的两侧设偏房（汉代称"廊"），以处宾客；扩张私密的空间，将之分隔为不同的院落，处妻妾、子女、奴仆等。设施既多，人员便杂，不同的区域，尤其"公开的"与"私密的"区域间，便有垣为隔。为通出入，垣上便开有门（"阁"）。[40] 若再豪阔，便有如宦官侯览的：

> 起立第宅十有六区，皆有高楼池苑，堂阁相望，饰以绮画丹漆之属。制度重深，僭类宫省。[41]

图 4.6
内黄村落遗址住宅平面
《三杨庄》, 2007

即增加楼阁、池苑等配属性设施，供自己或家人娱乐。虽繁复若此，但住宅的基本骨架，仍是以堂为中心的开放区域和以"内"为中心的私密区域。[42]

按住宅设阙，鲜见于汉代文献。除散居的村落外，汉代的住宅，多设于闾里。[43] 闾里宽度有限，恐难以设阙。但从汉画像的遗例看，与门相接的围墙上，亦往往树阙〔见图 4.11、图 4.12、图 4.17〕。但这一种阙，实为门饰，与真正的阙有别。此外，汉代偶有门内树阙的例子；[44] 这样看来，闾里的住宅，似也能树真正的阙。至于列侯、公卿万户以上者，住宅可门当大道。[45] 门当大道，门外设阙自是不难的。

1-4. 楼阁

楼阁是宫殿、官署或住宅的配属建筑，不当与三者并提。但由于与本文的主题有关，故附及于此。

今称的"楼阁"，汉代指两类不同建筑。其中"楼"指"复屋"，为两层或多层。阁为单层，如西汉贮书策的石渠阁、天禄阁，东汉称"黄阁"的宰相听事，与称"台阁"的尚书署等。惟阁的台基，较普通建筑为高，萃然高举之貌，有似于楼，故汉人每"楼阁"并举。又汉代的楼，由于营造技术不发达，空间多狭窄，亦即《尔雅·释宫》"狭而修曲"之意。[46] 阁的开间则较大，如前举石渠阁、黄阁、台阁等，便或为书库，或为办公处，非宽敞不足济事。但"楼阁拜谒图"中的"楼阁"之"阁"，乃取今义之"多层"的意思；还原为汉代语意，便是"楼"。故本文只谈"楼"，不及"阁"。

汉代楼有多种，如角楼、市楼、阙楼、望楼等，此处仅言与生活有关者。[47] 如前文所说，楼是宫殿、住宅的配属建筑；由于"狭而修曲"，作用便主要是登高望远，或暂时歇息用，原非日常生活所需的设施。河南等地出土的建筑明器中，多有楼的例子〔图 4.7〕，

图 4.7
河南出土明器楼
Toit, p.107

与今江南地区的农宅布局，颇为类似。如入门有一庭院，庭院之后，有与院落等宽的楼，此外便一无所有。若言这种明器，乃当时典型住宅的样式，我必以为不可。这不仅因它与文献记载不合，还因为以当时的造楼技术，与当时的卫生之设施，把一家人生活的空间皆设于楼内，似无可想象。故这种明器住宅，应视为一种想象性的创设，未足据言汉代的典型住宅。[48]

2. 汉代建筑的意义

人类的创造物，很少是仅有功能的。功能之外，它们又往往被赋予政治、礼仪、文化、宗教或生活方式的含义。人造的空间或建筑，乃其中被赋予意义最多的一种。汉代的建筑也如此。如上节讨论的宫殿、官署、住宅与楼，在汉代便不仅是功能的空间，也是意义的空间。其不同的设施，又因功能不同而意义有别。兹据本文的需要，粗做一说明。

2-1. 宫殿

宫殿是君权的象征。汉代的宫殿，也是宇宙在人间的缩影，[49] 兼"世俗"与"神圣"两重含义。这两重意义，虽具于所有宫殿，但汉代的主宫，即长安未央宫与洛阳南北宫，乃两者最集中的体现。他如建章、长乐、桂宫等，则或为别宫，或为太后宫、嫔妃宫，未能覆盖汉代意识形态的整条光谱，其政治、礼仪或意识形态色彩，是较浅淡的。

即使未央与南北宫中，也并非所有的设施，都具有均等的"义值"。其中义值最高的，当为宫阙、前殿与后宫。至如楼阁官署等，多只有功能的价值，不足为宫殿之代表。故倘言宫殿之象征，则阙、前殿与后宫，当必在其数。

汉代的阙，多树于宫殿正门外，乃宫殿的起点与标志；由于高大壮观，故汉代被理解为君权的视觉外现。

汉代"家天下"，国属于"家"。故帝王的家——或宫殿，便是国家权力之所在。更具体说，宫殿是以"帝王家"的角色，充当国家权力之中心的。但单单一帝王，又不成其为"家"；有夫有妇，乃为"家"之始。故汉代的君权中，除"帝王"一维外，便也有"帝后"的一维。[50] 作为二者权力的空间，

前殿与后宫，便一体为君权的象征。[51]

又据汉代意识形态，人间的政治结构乃宇宙的投射。宇宙的原则为阴阳；帝王与帝后，则为阴阳原则在人间的体现。这样前殿与后宫，又是宇宙在人间的完整缩影。

上举君权、神权的一体性，又体现为一种"两元性结构"（duality）。具体地说，就是帝王与帝后各安其权力范围，不相侵扰。这一特点，便造成了前殿与后宫的性别—角色化分隔。这分隔的起源甚古，至少春秋已如此。如《国语·鲁语》云：

> 公父文伯之母如季氏，康子在其朝，与之言，弗应，从之及寝门，弗应而入。康子辞于朝而入见，曰："肥也不得闻命，无乃罪乎？"曰："子弗闻乎？天子及诸侯合民事于外朝，合神事于内朝；自卿以下，合官职于外朝，合家事于内朝；寝门之内，妇人治其业焉。上下同之。夫外朝，子将业君之官职焉；内朝，子将庇季氏之政焉，皆非吾所敢言也。"[52]

则知君权的"内外"分隔，或朝与寝的分隔，是春秋就有的。惟当时或仅出于政治与礼仪的考虑。到了汉代，随着阴阳五行学说的兴起，这一分隔，又于政治、礼仪之外，多了宇宙的或神圣的理由。盖据汉代的意识形态，人间政治的清明，端赖宇宙阴阳的平衡。而维持平衡的，则是帝王、帝后各安其权力之范围。这一点，又尤其针对帝后而言：帝后须安于"阴"的角色，不侵夺君主的权力；否则便扰乱阴阳，天下不靖。[53]如哀帝中山东民变，当时的人，便归咎于"阴盛"。而"阴盛"之由，或称丁后弄权，或称王太后临前殿。[54]因此，作为帝—后权力象征的前殿与后宫之分隔，汉代不仅是角色与性别的，也是阴阳或宇宙的。

被赋予这样深重的意义，汉代前殿—后宫的礼制性分隔，便呈刚性的特点：除非皇族内部有重大的礼仪性事件，如皇帝大婚、大丧等，后宫妇女皆不可来前殿之朝或办公的区域。偶或有之，也皆与皇帝小、太后称制有关。作为异数，文献多特予记载。如《汉书》记王莽时的《策安汉公九锡文》称：

> 惟元始五年五月庚寅，太皇太后临于前殿。[55]

王太后"临前殿",是因平帝年幼,太后摄政。又如东汉建光中,安帝阁太后"临"前殿之"朝",蔡邕《独断》解释说:

> 少帝即位,太后即代摄政,临前殿,朝群臣。太后东面,少帝西面。群臣奏事上书,皆为两通,一诣后,一诣少帝。[56]

则知妇女入前殿为异数,故史官特予记载,并详为说明。然则汉代前殿—后宫的分隔,不仅是物质或功能空间的分隔,也是阴阳、礼仪与性别的分隔。[57]

2-2. 官署

汉代的官衙,与宫殿虽有类似的区布,意义却复杂一些。这一特点,乃是汉代官员的性质或当时人对其性质的定义所引起的。盖一方面,汉代的官员,已非古之封君,而是职业官僚,故公的生活与私的生活,应截然分开。前引《国语》称鲁国重臣季康子在听事的堂上,与来访路过的"公父文伯之母"(季康子的从叔祖母)打招呼,公父文伯之母不应。季康子追到寝后,公父文伯之母方与应答,并有"男治朝女治寝"云云。但这一礼制,并不适用于汉代的"臣"。盖春秋之"臣"乃古所谓"世卿",非后代"官员"之谓。世卿有封地,封地是家族产业;世卿的家,也便是其权力的中心。这与汉代君主的"家天下",性质有类似处。故"内外之辨",或住宅的"性别化分隔",自有其必要。但战国以降,中国政治开始了官僚化进程;至秦汉时代,所谓君主之"臣",不过一官僚而已,并非封君。或者说,官员是以个人而非家主的身份,来服务君主的。故其权力中,并不包括妻子或与妻子相关的一维,因此也无所谓"内外之辨"。[58] 其办公的场所,实近于现代的"公署",而非官员的"家"。汉代文献中,数有"妻子不入官舍",时人许为高尚的记载。[59] 这等于以极端的方法,宣布了私生活与公生活的分离,或家与官署的分离。

但另一方面,汉代官员之非"封君",只是理论或理想上如此,实际则很模糊。仅以守相或县令长而言,由于两者皆自辟属吏,其与属吏之间,便俨有君臣之分。这样守相或县令长的官衙,又可相当封君之朝。这一观念,不仅是后人的理解,也深浸于汉代的意识。[60] 从这角度说,公署与家的界限,有时并不很清晰。或由于这原因,汉代人所想象的官员死后的家,便时作官

衙形象，如下引和林格尔壁画，与河北望都东汉墓等。[61] 这与唐宋人所想象的官员死后的家，是颇有区别的。

汉代对官员性质的这一复杂认识，亦必影响人们对官署的认识。从前者说，官署仅是听事而已；宿舍的存在，只为方便官员的生活。从后者说，宿舍亦未尝不是官署的一组成，并可与听事一道，构成"一体两元"的意义结构。但由于官员毕竟不是封君，其行政所辖，亦非其家产，故听事与官舍的区隔，或只有"公—私"的含义。[62] 这与前殿—后宫之为权力的两元，其分隔体现了阴阳或性别，是迥然不同的。

须补充的，汉文献记载的有阙的官衙，似只有宰相府（西汉），或三公之太尉府（东汉）。但汉代艺术中，亦偶见其他官衙设简陋的阙的例子（如下举和林格尔壁画之"幕府图"）。这或因文献记载的只是礼制的规定，官员未必悉遵。也或因艺术有夸饰，不尽如实。

2-3. 住宅

与宫殿、官署不同，住宅是纯私人空间，不存在前二者的"内外"或"公私"之别，亦不具有两者的政治色彩。但在汉代，政治与社会地位，是投射于用具、舆服、建筑等物质材料的。住宅也是其外现的载体。如《魏王奏事》称"万户以上者可门当大道，以下者须出入由里门"，便是根据住宅位置的不同，赋予住宅不同的礼仪地位。

具体到住宅内部而言，其设施或有繁简，然可称一宅标志者，乃是其中可公开的部分，即门、堂与庭所构成的空间。纯生活用的内、仓、井、厕等，固不足任此。

按门之于宅，如阙之于宫，乃住宅的标志与起点。故盛饰之以夸耀地位与财富，便为汉代的常数。堂的地位，因近于宫之朝，或官衙的听事，乃家长的正处，[63] 也是家内公共活动与待客的地方，[64] 其为一宅之重，亦在理中。至于庭，则可称堂的延伸，亦兼待客或公共活动等功能，汉代人常说"歌于堂上舞于堂下"，便是言此。[65] 故汉人夸耀门、堂，又往往及庭。这个意思，汉乐府《相逢狭路间》讲得最明白：

> 相逢狭路间，道隘不容车。不知何年少，夹毂问君家。君家诚易知，易知复难忘。黄金为君门，白玉为君堂。堂上置樽酒，作使邯郸倡。中庭生桂树，华镫何煌煌。[66]

则知汉人举为"君家"地位之标志的，是门、堂及堂的延伸——庭。又乐府《古歌》云：

> 延贵客，入金门。入金门，上金堂。[67]

也是借夸耀门与堂（庭），夸耀一宅之富贵。又贾谊《上疏陈政事》云：

> 人主之尊，譬无异堂……天子如堂，群臣如陛，众庶如地。[68]

所以以堂喻君主，不仅因堂起于高台，位置显赫，也因堂是一宅的主建筑，或整个住宅的象征。

除门、堂与庭所构成的公开的部分，汉代住宅中，又有处妻妾、子女与奴仆的私的区域。[69] 这两个区域，皆以垣为隔。但这种区隔，只有功能的价值，并无性别的意义。《太平御览》引《妇人集》中成帝《赐赵婕妤书》说：

> 婕妤方见亲幸之时，老母在堂，两弟皆簪金貂，并侍于侧。[70]

则知堂一内虽有分隔，却并不禁止"老母在堂"。又乐府《古歌》云：

> 大妇织绮罗，中妇织流黄。小妇无所为。挟瑟上高堂。丈人且安坐。调丝方未央。[71]

汉代的"丈人"，即今所谓"家主"。则知儿媳可与公公、婆婆一道，共欢于堂上，不受堂一内分隔之限制。然则汉代住宅的堂一内分隔，似只有功能的价值，并不具有设定居者之性别、角色与地位的意义。[72] 汉代画像中，多有一阙一堂、堂内设男女并坐的形象，可与此说相发明。

需补充的是，汉诗文夸耀一宅之尊显，罕有及阙者。这个原因，自非阙不足为尊显的标志。这或因文献有缺，或因汉代的住宅，多无真正的阙；其设于门墙者，不过门饰而已，故算作门的一部分亦未可知。

2-4. 楼

如前文所说，在宫或宅中，楼只是配属建筑，原非宫、宅所必有。不仅此，汉代楼的用处，主要是游观或登高望远，而非正处；[73] 造楼的技术，又不发达，诸营造中，劳民最甚。故在儒家意识形态中，楼便有负面的含义，造楼亦为古人所恒戒。前引宦官侯览造楼，可为一例。又《后汉书》记酷吏黄昌为陈相时：

> 县人彭氏旧豪纵，造起大舍，高楼临道。昌每出行县，彭氏妇人辄升楼而观。昌不喜，遂敕收付狱，案杀之。[74]

汉史料中关于造楼的记载，也多类此，即每以"逾度"相责让。但反过来说，楼的这一特点，又使之在世俗观念中，可转成为富贵的象征；河南出土的明器楼所表达的，或为类似的观念。[75]

此外，汉代的楼，楼梯似不固定，可随时撤掉，故上层的空间，便易于避人。这一特点，又使楼有"私密"的隐义。如《后汉书·马融传》：

> （马融有）门徒四百余人，升堂进者五十余生。融素骄贵，（郑）玄在门下，三年不得见，乃使高业弟子传授于玄。玄日夜寻诵，未尝怠倦。会融集诸生考论图纬，闻玄善算，乃召见于楼上，玄因从质诸疑义，问毕辞归。融喟然谓门人曰："郑生今去，吾道东矣。"[76]

按马融平日授徒，高第授于堂。郑玄才不世出，独得马融青眼，故蒙招见于楼上。则知"楼上"是避人的场所。又刘表子刘琦初为储副，后其父有易储之念，琦为保储位，问计于琅邪人诸葛亮，"亮初不对。后乃共升高楼，因令去梯"，然后授计。[77] 所以"升高楼"，也因高楼易于避人。[78] 可知汉代的楼阁，又有"私密"的隐义。

由前文看，汉代的楼并非礼仪场所，[79] 亦非日常居住的地方。它的作用，是供人游观或偶作私密的用途。故楼的不同层之间，虽有结构之分隔，但不具有设定居者之角色、性别与地位的功能。如就性别而言，前引文中的登楼者固多为男性；女性之登楼，又可举《古诗十九首》之"青青河畔草"：

> 青青河畔草，郁郁园中柳。盈盈楼上女，皎皎当窗牖。

又《十九首》"西北有高楼"云：

> 西北有高楼，上与浮云齐……上有弦歌声，音响一何悲。谁能为此曲，无乃杞梁妻。

可知女子登楼，汉代并无礼禁。[80] 故楼上下层的分隔，便与住宅之堂—内的分隔一样，只是结构或功能的，无区分角色或性别的意义。

最后补充的是，西汉初年，有方士称"仙人好楼居"，说武帝造高楼以通仙。故汉代的楼，用于喻"仙"亦未可知。但东汉的文献，罕有及此者，故不多及。[81]

2-5. 小结

汉代的宫殿、官署与住宅，虽设施繁多，但可称标志者，则在宫为宫阙、前殿与后宫；在官署为听事，抑或及宿舍；在宅则为门、庭与堂。其中前殿与后宫，乃一体神权与君权的两元；两者的区隔，不仅是功能的，也是宇宙、政治、礼仪与性别的。官署的宿舍，从理论或礼仪上说，原非官署的构成，但实际理解中，亦可为官署的两元之一；它与听事的分隔，是公与私的。住宅中堂内的区隔，则只是功能的，不承担界定居者角色与性别的作用。至于楼，则只是附属性设施，并非三者的标志性要素。其含义从正面说，乃富贵的象征；从负面讲，则是奢侈逾度的体现，有时又偶有"私密"的隐义。故楼上下层的分隔，便只是结构的，亦无设定性别或角色的礼仪性功能。——我们从文献中所获的对汉代宫殿、官署、住宅与楼的"义值"之理解，大致若此。[82]

3. 汉代的建筑表现

了解过汉代建筑的类型、区布与其义值之后，请读者自设为一名汉代的画家，受雇主之命，要去描绘上举的宫殿、官署、住宅或楼。假如不考虑所

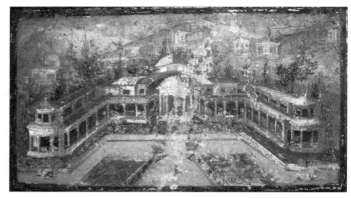

图 4.8
塞维鲁时代制作的罗马地图（Forma Urbis Romae）残片线描
原物为大理石质；
Zanker, 1988, fig.118

图 4.9
庞贝住宅（House of M. Lucfretius Fronto）中的建筑壁画
MacDonald, 1982, pl.25

掌握的形式技巧，则我们的选择有三：

1. 制作平面图；
2. 描绘建筑之特征；
3. 设计建筑之标志。

其中 1. 是建筑布局的图式性说明，建筑的特征，可不予描画，故可称一种"图示性"文献。古罗马时代作于大理石板上的罗马地图中的建筑，可举为其正例〔图 4.8〕。至于 2. 则是如实描绘建筑之特征，使人有"如见"之感，其例如罗马别墅壁画所绘的建筑〔图 4.9，公元 1 世纪〕。第 3. 乃是择取建筑的代表性要素，"合成"所欲描绘的建筑之图符（icon）；奥古斯都钱币上的战神庙〔图 4.10a–c，公元 1 世纪〕，[83] 可举为代表。三者类型的不同，也决定了彼此功用的差异：如 1. 长于记录，2. 长于描绘，3. 则长于把建筑的形象，转化为象征或表义的符号。借颜光禄"图载有三"的说法，这三个类型，可分别近于"图理"、"图形"与"图示"。用现代的话说，又可定义"平面图的"、"描绘的"（descriptive）与"图符的"（iconic）。[84]

汉代艺术中的建筑表现，似以住宅为大宗（或以住宅为原型）。今可确指为宫殿、官署者，甚为罕见。楼的表现，也多不易确指。故下文对汉代建筑表现手法的讨论，便集中住宅图，并稍及官署图像。若幸运的话，我们或可从住宅的表现中，推得一套汉代建筑表现的语法，执此论"楼阁拜谒"中的建筑，其性质或不难知。[85]

图 4.10a
奥古斯都战神庙平面图
Zanker, 1968, Taf. A

图 4.10b
奥古斯都战神庙图案钱币
参看 BMCRE, 369

图 4.10c
奥古斯都战神庙复原
Hannestadt, 1988,
fig. 55

图 4.10a　　　　　　　　　　　图 4.10b

图 4.10c

3-1. 住宅表现：描绘型

所谓"描绘的"（descriptive）住宅表现，乃是对住宅的要素与其关系做写实的刻画。由前文可知，汉代的住宅，多非单体建筑，而是由若干建筑、设施与空间构成的建筑群落。故住宅的表现，便一须描绘要素之本身，二须描绘要素的关系（或曰"布局"）。由于从视觉上说，各要素是相互遮掩的，故住宅的描绘，便较单体建筑为难。为克服这难题，汉代画家似采取了两种主要手法：一是使住宅的地面，朝观者高翘起来；二是把视点设在高处。但从所取的视角说，则又有"正面"与"侧面"之别。下据后一标准，对汉代的描绘性宅图做一举例。

I. 正面式

从正面描绘住宅,至少可追溯于西汉末年,其例如河南出土的一砖画〔图4.11〕。[86] 为避免各要素相互遮掩,住宅所在的地面被高翘起来。所表现的要素,则有围墙、门—阙、院内隔墙、外(前)院、阁与堂等。从总的图式看,这作品犹未脱战国之"古意",如以画面的垂直叠加,表示空间之前后;[87] 但细节处理上,却有全新的精神。其中最可称述者,乃是把住宅的一段围墙设为斜向。这一手法,代表了中国状物艺术的最初成就之一。这使得住宅"在空间中延伸"的特点,获得了较写实的表达。其次,不同远近的要素,亦呈不同的比例,如门阙之小于堂。这与"近大远小"的透视原则,虽相背戾,但无疑也体现了某种透视意识的萌芽。最后可注意的是,堂的围栏(轩?)乃取斜视角,这与整个住宅和堂所取的正视角虽相冲突,却颇足表现围栏的特征与体量。总之,这一西汉末年的砖画,虽犹存概念性古意,技法也不连贯,但写实的冲动,固呼之欲出了。[88]

关于砖画的内容,须略做一说明。前称汉代的住宅,入门阙后,便见堂前的庭。但上举的砖画中,门阙与堂之间,似又有隔院或外院。这种布局,当也是汉代住宅的一种。下引前凉台孙琮墓的住宅图与河南内黄汉代村落遗址中,亦见类似的布局。[89] 又外院中有骑手;他们或架鹰,或持弓箭。持与其他汉画像比较,似表现的乃猎罢归来的情景。又前据文献称,汉代的住宅,罕有设阙的记载。由这例砖画看,大门两侧的墙上,似可设阙的模型。类似的阙,也见于下引孙琮墓画像;河南出土的建筑明器中,亦多此制〔见图4.7〕。这或代表了汉代住宅之阙的主要类型。

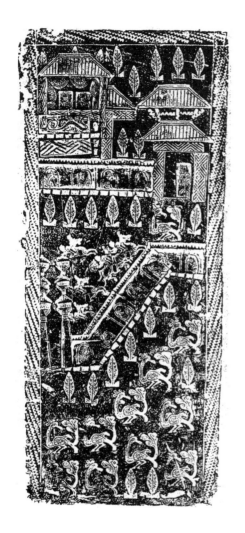

图 4.11
河南画像砖住宅图
纵119厘米,横49厘米,
郑州城郊出土,西汉末,
河南博物院藏;
杨泓、李力,2008,128

正面宅图的第二例，可举山东诸城画像〔图4.12〕，[90] 其年代或为东汉中期。与上例一样，其地面也高翘。所取的住宅要素，亦约同上例。惟庭、内与跨院，是未见于上者的。从描绘的意识与技巧说，这一住宅，可谓上例的"进化版"。如斜置墙体、创造空间感的手法，便使用得更纯熟，更有意识。门—阙与庭—堂的中轴，也设为斜向，而非上例的"垂直"；倾斜的方向虽与墙体的不同，视角未免紊乱，却加强了住宅的空间感。尤可注意的是，上例用于表现围栏的四分之三角，这里又用于堂与阶，但也更纯熟，更有意识，颇见二者的空间与体量。至于住宅要素的"小大"，亦渐趋视觉之所见：如前一道横隔墙之大于后一道横隔墙，内之小于堂等，即颇见"远小近大"的透视意识。要之无论意识还是技巧，这个例子，似都代表了汉代描绘性艺术的进步。

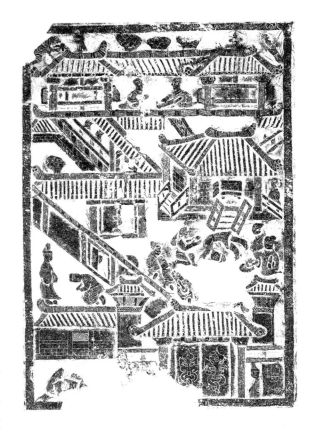

图 4.12
山东诸城画像住宅图
纵116.5厘米，横78.5厘米，东汉中期，曲阜孔庙藏；《石全集》2，二五

须补充的是，图中的住宅与文献记载的，似颇符契。如入门有庭，庭后有堂，堂后有内；不同的区域隔以矮垣等。故这一例子，可称汉代典型住宅的表现。

正面描绘性宅图的最后一例，可举东汉末年（熹平五年，176）安平壁画〔图4.13〕。这一正面的宅图，可称汉代描绘性艺术的高峰。它的出现，不仅缘于技巧的进步，也缘于一全新的精神。如果说上举的两例，乃是对住宅要素做单独构思，然后累加而得，安平的例子，则是一体构思的结果。故这新精神的特点，似可总结为：不拘泥具体要素的概念性特征，转而关注不同要素的视觉关联。激发于这新的精

图 4.13
安平壁画住宅图（摹本）
东汉晚期，
Toit, p.42

神，安平壁画所表现的住宅空间，便连贯而可信了。如与前两例的"地面高翘"不同，安平壁画以"抬高视点"的办法，来解决"遮掩"问题。这压低了住宅的后部，使整个住宅，若有连贯的地面。与此同时，"远小近大"的原则，也运用得清晰而连贯，使住宅若有"没视"效果。围墙内的垣，也一律设为斜向，有序而统一，呈方闻称的"平行四边形"（parallelogram）图式，[91] 颇足表现住宅的空间感。总之，尽管围墙与内垣的视角，犹不尽连贯，但就汉代而言，这已是描绘性艺术的高峰了。

从内容说，安平的壁画，也可谓汉代最全备的住宅形象。不同于前两例的"择要而取"，它几乎囊括了住宅的所有空间与设施。这"求全备"的趋势，也是描绘性意识趋于清晰的体现。盖"择要"构思，仍是概念性艺术的特征；目见全体、不见其"要"，方是视觉性的或描绘性的构思。此外，安平壁画住宅的布局，也符合文献之记载。如中央一庭，庭后一堂，堂后有垣；垣的后面，又平列数个院落（所谓私密的区域）。其中一跨院中，又有供游观的阁等。另可注意的是，大门一侧的围墙里面，似又有一围墙；墙上也有门，并与外墙的门相对。未知其意云何。莫非是前所称的"外院"？

上举的三例，可代表汉代正面描绘性宅图的首要类型。但皖北地区的画像中，又有另一种正面的类型。其例如阳嘉三年（134）的一图〔图4.14〕。从住宅要素的选取而言，它近于"图符的"。如图中仅有庭、堂与廊，即住宅可公开的区域，或最具标志性的空间。但表现的手法，却可谓描绘的。惟不同上举的图4.12与图4.13，其庭与廊相接的线，虽斜置，却不平行，而是同角度，反方向。故这公开的区域，便作正梯形的图式，与观者正面看住宅所见的效果，甚为接近。这初

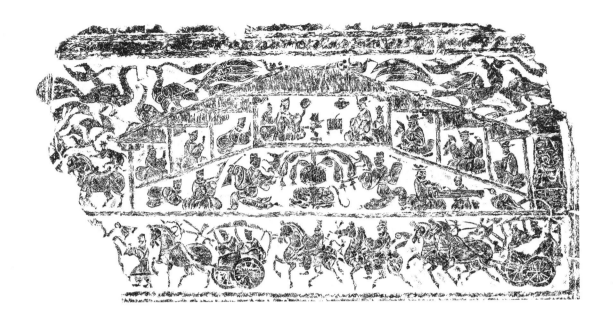

图 4.14
阳嘉三年画像住宅图
纵64厘米，横152厘米，
安徽灵璧县文物管理所藏；
《石全集》4，一七七

见于汉代的"正梯形"图式，与安平壁画的"平行四边形"一样，日后成为中国艺术空间表现的两大基本类型，故可称汉代留给中国艺术的最经久的遗产〔图4.15〕。[92]

II. 侧面式

从侧面描绘住宅，主要见于东汉末年。确切地说，这只是平行四边形图式的另一种应用，惟视角不同而已。但由于取侧视角，住宅的要素，便皆呈最不具概念性特征的侧面。故从构思上说，它也更远离概念性，偏于视觉性。这一性质，也体现于要素的选择。如沂南汉墓有一画面〔图4.16〕，[93] 除阙、门、庭、堂外，又刻画了井、厕与角楼等。前凉台孙琮墓画像〔图4.17〕，亦为此类型的一例。惟除门—阙、庭、堂外，其中又有池塘与池上小阁。这些要素，虽不足为一宅之代表，却颇见描绘性宅图"求全备"的性质。与上举安平壁画一样，这两例宅图，也是一体构思的结果，而非单独构思其要素，然后累加而成的。

3-2. 住宅表现：图符型

但谛观前举描绘性的例子，便知这一类型，固足表现住宅的特征

图 4.15
成都万佛寺出土石刻
纵119厘米，横64.5厘米，
6世纪，
四川省博物馆藏；
《雕塑编》3，三六

图 4.16
沂南汉墓住宅图
纵50厘米，东汉晚期，
沂南北寨汉画像石墓博物馆藏；
《石全集》1，二〇五

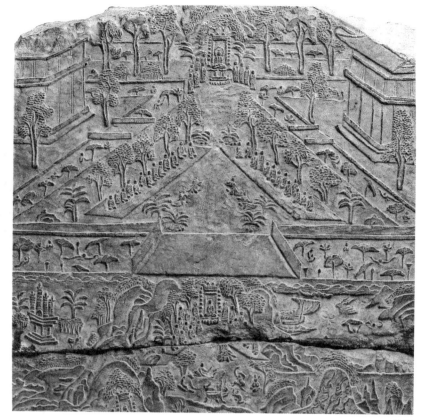

图 4.15

图 4.16

图 4.17
孙琮墓住宅图线描
信立祥,2000,图五

与布局,但住宅具体要素的清晰与醒赫,却颇受折损。在单独构思其要素,而后累加为宅图的例中(如图 4.11、图 4.12),各要素虽独立,但为维持住宅空间的可信与连贯,其比例不得不缩小。至于一体构思的例子(如图 4.13),则所有的要素,皆消融于偶然的视觉关联之中了。按前称门(—阙)与(庭—)堂,乃汉代住宅的标志性要素;汉人夸耀富贵,恒举两者(或四者)为象征。倘前文设想的汉代画家,与上引诗文的作者有同心,即必欲把住宅与其中的活动,塑造为地位、财富或生活方式的象征,这贬低了其标志性要素的描绘性手法,便非最理想的类型。故描绘的类型外,汉代又有图符型(iconic)宅图。

所谓"图符型宅图",是以住宅的标志性要素所合成的"意义空间"。它的目的,一是标示人物与其活动所发生的场点,二是为人物与其活动,提供礼仪、地位或生活方式的语义场(semantic field)。但按汉代的观念,住宅的元素,并不具有相等的义值。故构建语义场时,便必有元素被保留,亦必有元素被删落。如围墙、院内隔墙、角楼等,在汉代人眼里,多仅有功能价值;跨院、阁、井、厕等,亦只有日常生活的意义。对礼仪、政治或生活方式语义场的构建而言,这些元素被删落,乃是可想见的。又据前文的总结,汉代住宅的元素中,最为礼仪、地位与生活方式之象征的,是门、阙、庭、堂;意义值最高的,则为门(或阙)与堂。故保留并突出门阙庭堂的全部或其中意义值最高的部分,亦可推想。

除要素选取外,图符型宅图的另一关键,是如何组织被选取的要素。由于表现的目的并非描绘,而是创造意义的空间,故要素的组织,便往往不侧重与实际布局的对应,转而侧重"义符"的清晰而醒赫,

图 4.18
枣庄石棺画像住宅图
纵64厘米，横250厘米，
西汉，枣庄市博物馆藏；
《石全集》2，一四七

如前举罗马钱币所见者。这一特点，是图符型建筑表现与描绘性建筑表现的最大不同；明此区别，始足与言《楼阁拜谒图》所表现的建筑之性质。从要素组织的角度而言，汉代的图符型宅图，似可归纳为三个基本的类型：1）图录式；2）构图式；3）母题式。

I. 图录式

"图录式"又可称"隔离式"。它是把住宅要素予以分解，单独构思，使独立为图，然后将之拼接而得的。这类型较早的例子，可举西汉宣元间（?）的一石棺画像〔图4.18；山东枣庄〕。[94] 其石面水平分为三格，每格设一图。主题依次为：铺首、穿璧与双阙。假如铺首读为门，穿璧读为堂，[95] 画面表现的，便是住宅中的两个或三个意义值最高的要素：门、堂与阙。又假设堂设于门阙中间，乃是出于形式匀称的考虑，实际观看时，观者可按概念所知的汉代住宅的布局，调整其次序，则我们对三个画面做一连读，便可得一连贯而通顺的语句：由阙、门与堂组配而成的图符型宅图。

上举的例子，可称以极端的手法，体现了图符型宅图的性质。首先，住宅的要素与其关系，乃是概念性或文字性的（discursive），而非视觉性或描述性的。故画面所见与所指之间，便未有视觉的关联。观者由画面之"所见"，达画面之"所指"，往往须征引画外的知识，——观者对汉代住宅的知识。借助这知识，观者方可"读出"画面的意义。然则画面之"所见"，实近于一"引信"，作用是引爆我们对汉代住宅知识的联想。

这种概念性原则，在稍后的济宁石棺画像中〔图4.19a-b〕，又有更清晰的应用。石棺的两侧板，皆水平分为三格，每格一图。主题依次为：

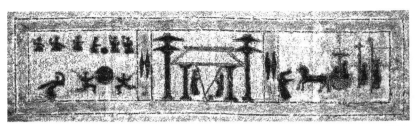

图 4.19a
济宁石棺画像住宅图
纵80厘米，横260厘米，
西汉，济宁市博物馆藏；
《石全集》2，一

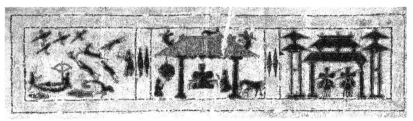

图 4.19b
济宁石棺画像住宅图
纵80厘米，横260厘米，
西汉，济宁市博物馆藏；
《石全集》2，二

1）车马；2）门—阙；3）乐舞；4）门—阙；5）堂；6）狩猎。按上例确立的读法，我们读1）为"将入门—阙的车马"；2）为"门阙"；3）为入门所见的"庭"；4）是为形式匀称而做的填充或重复，可从意义链删除；5）为庭后的"堂"；6）乃宅后或周围的"狩猎活动"。最后连读五图，我们便又得一通顺、连贯的语句：由门阙—庭堂与其周围空间所构成的住宅，及其中可标志地位、财富或生活方式的典型活动。故这一例子，图像性或较上举的为强，但意义的表达，亦依然是文字性或概念性的。画面之所指，并不完足于画面之所见；欲达其义，我们仍必须引征画外的知识。

图录式类型的最后一例，可举河南出土的一砖画〔图4.20〕（西汉末东汉初）。砖面分五行，每行3、4、5格不等。与上两例一样，每格中，都设一独立的画面，主题依次为（按右左上下次序）：

第一行：1）门—阙；2）车马；3）门—阙

第二行：4）车马；5）车马；6）车马

第三行：7）枭；8）狩猎；9）狩猎；10）狩猎

第四行：11）舞蹈；12）铺首；13）舞蹈

第五行：14）歌讴；15）飞鸟；16）击鼓；17）飞鸟；18）歌讴

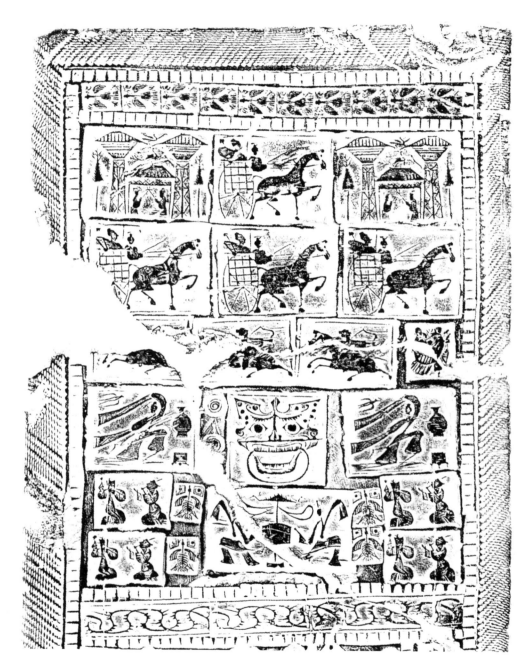

图 4.20
河南画像砖画住宅图
纵约60厘米,横50厘米,
西汉末东汉初,
河南省文物考古研究所藏;
《砖全集》,三二

按上两例确立的读法，我们把重复的部分，视作纯为填充、匀称，或平衡的形式性因素，从意义链删除，则所剩的主题为：1）门阙、2）车马、7）枭、[96] 8）狩猎、11）舞蹈、12）铺首、14）歌讴、15）飞鸟、16）击鼓。按概念所知的住宅布局，我们调整其次序：2）车马、1）门阙、12）铺首、11）舞蹈、16）击鼓、14）歌讴、8）狩猎、15）飞鸟、7）枭。其中2）、1）、12）可读为"门阙"及其延伸；11）、16）读为"庭"；14）读为"堂"；8）、15）、7）乃住宅周围的"狩猎活动"。最后连读九者，我们便又得一连贯、通顺的语句了，语句的内容，悉同上例。然则这河南的砖画，乃是以极端的手法，在重申着图符型宅图的原则：画面所见与所指的关联，可内设于观者的知识，毋需外现于画面的形式。

II. 构图式

所谓"构图式"，乃是把住宅的标志性要素，组合于同一画面，不再表现为独立的图。因此，它也可视为是抹去图录式的边框、将其主题纳入统一的构图而得。惟"图录式"中，各要素间并无构图的关联；一旦纳入同一画面，便必有形式的关联产生。或问既如此，这种构图，又如何区别于"描绘类型"的构图呢？粗略地说，描绘型的构图，可称住宅布局的"视觉直译"。图符型的构图，则可以是纯形式的，毋需对应住宅的布局。这原则的产生，必是因为图符的目的乃是突出住宅标志性要素的义值，故构图与布局的对应，便可牺牲于要素的呈现。这一特点，便使我们回到了图符型宅图观看的基本语法：欲达画面"所指"，不可胶执于画面"所见"。

构图式较早的一例，可举西汉末或东汉初的一砖画〔图4.21；河南〕。它选为一宅之指代者，是车马、（门—）阙、堂。若奔向阙的车马，可读为阙的延伸，则画家选取的，便是一宅中义值最高的两个要素：阙与堂。持与前举的描绘式比较，便知两者虽皆属构图的类型，表现的手法，却大有区别。首先，图4.21中的要素，有近约相等的比例，并皆为"近景"，未见远近大小之别。其次，图中的车马取侧面，阙、堂取正面，视角任意而"无理"。最后，三者水平列置于画面上。这种构图关系，只有征引我们对汉代住宅的概念性知识（车马、门阙、堂）方得有意义。换句话说，其构图关系是纯形式的，而非住宅布局的"视觉直译"。

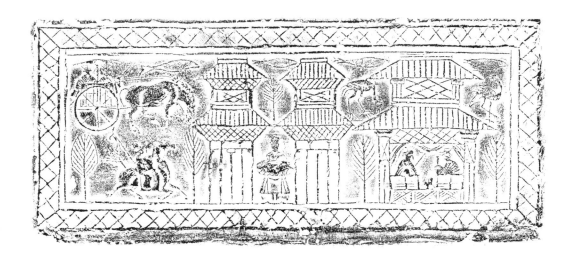

图 4.21
河南画像砖住宅图
纵41厘米，横89厘米，
东汉，
河南博物院藏；
《砖全集》，一二五

构图式类型的第二个例子，可举徐州出土的东汉画像〔图 4.22〕。与上例一样，这一画面，也可视为乃是抹去图录式宅图的边框，并将其主题降格为构图元素而得。它举为一宅之指代者，是门、阙与堂。但与上例不同，两者（或三者）的关系，这里是垂直叠加的。虽表面看来，布局的关系，似已"直译"为构图的关系，但其图符的性质，亦仍不可掩。如阙、堂皆作近景，比例相同，未作远近大小的分别。其次，门以文字性的铺首指代，并萎缩于阍者的脚间。最后，阙与堂间的空白处，有两只阴刻的器物，以"说明"——而非"描绘"——这空间乃是堂下的庭，而非无意义的空白。总之，本例的阙—堂关系，虽直译了住宅的布局；但这里的"直译"，只是以文字性的原则，直译了其概念关系，而非其视觉关系。

III. 母题式

所谓"母题式"宅图，也可视为取消"构图式"的构图关联，并将其构图要素降格为母题组件而得。由于这变化，这种母题式的类型，便只能计算为一个形式单元。这类型之得以产生，或因为从物质上讲，汉代的住宅，虽是由若干建筑、设施与空间构成的"群落"，但从表义的角度而言，这整个群落，又可计算为一单一的"表义单元"。故当画家试图通过题材的组合，来构造一意义语句时，这整个住宅群

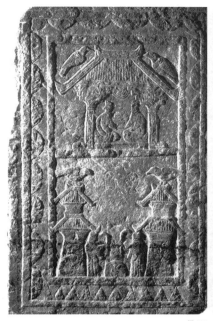
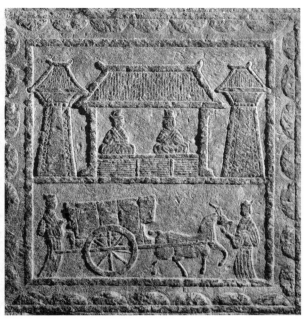

图 4.22

图 4.23

落，便可作一个"字"（或"词"）来构造。由于母题式宅图的目的，是为住宅创造一"单体的图符"，故组件的搭配，便致力于集中、紧凑、单一等效果；较之图录式与构图式，亦尤刺谬于住宅布局的群落性或分散性特点。从观看者而言，我们得其所指，也便尤不可依赖画面之所见了。

须补充的是，由于汉代的住宅表现，目的并非再现住宅的特征，而往往是与出行、狩猎等词汇一道，构造一意义语句，故母题式的类型，便是汉代住宅表现中最常见的一种。表现的手法，也纷繁不一。兹举三例为说明。

第一个例子，是徐州出土的一东汉画像〔图 4.23〕。其举为一宅之指代者，乃住宅中最具标志性的要素，即阙与堂。其中堂内设两男子，或表现了主人待客的情景亦未可知。持与图 4.22（构图式）比较，便知应矗于堂前的双阙，此处被移至堂所在的基线上。不仅此，两阙也被拆开，并一左一右，对称地树于堂之两侧。回忆前文对汉代建筑的分析，便可知这表现可谓纯形式的组织，断无布局的对应可言。它的

图 4.22
徐州画像住宅图
纵117厘米，横68厘米，
东汉，
徐州汉画像石艺术馆藏；
《石全集》4，三五

图 4.23
徐州画像住宅图
纵92厘米，横96厘米，
东汉，
徐州汉画像石艺术馆藏；
《石全集》4，二三

图 4.24
重庆石棺画像住宅图线描
罗二虎,2002, 图一五六

图 4.25
四川画像住宅图
纵97厘米, 横232厘米,
东汉,
四川省荥经县岩道古城
博物馆藏;
《石全集》7, 一一四

目的, 乃是创造一种紧凑、集中、单一的住宅图符。这种例子, 在徐州与鲁中南地区, 是最为常见的。

第二个例子, 可举重庆出土的一石棺画像〔图 4.24; 东汉〕。[97] 其举为一宅指代者, 是阙、门、庭与堂, 故较上例为繁复。两高大的阙, 分矗左右, 设定了母题的框架。阙间的空白处, 则由下而上, 依次填以门、庭与堂。这种组织, 虽表面符合布局的次序, 但性质依旧是图符的, 而非描绘的。如垂直叠加的三者中, 门、堂作正面, 庭取鸟瞰, 颇见画家构思时, 是取"概念之所知", 而非"视觉之所见"。此外, 三者以同等比例, 垂直叠加于两阙之间, 亦颇见画家的动机, 乃是呈现三者的义值, 而非描绘彼此的视觉关系。总之, 这画面也是一紧凑、集中、不可分拆的母题式图符, 而非住宅的如实描绘。

母题式宅图的最后一例, 可举四川出土的一图〔图 4.25〕。这画面由三部分组成: 中央一门, 旁设两室, 室内皆有人物。右侧的室仅一人, 戴胜据几端坐, 样子凛然。左侧的有两人, 一男一女, 方作亲昵状。按本文开头的假设, 即"人物与空间的意义是互指或相互限定的", 则此处人物的一"仪式性"一"私密性"特点, 便暗示两者所在的空间一为"堂"、一为"内"(或寝)。中间有婢女的门, 则为分割堂内的矮垣上所开的"阁", 如见于图 4.12 者。[98] 若所说不错, 这一画面, 便是堂、

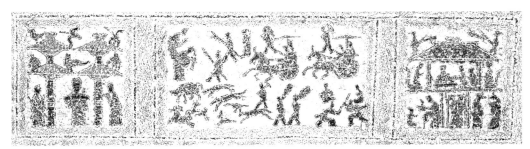

图 4.26a

内与闾所合成的母题式图符了。三者的关系,也可谓纯形式的。如原住宅中前后列置的三者,皆被压平于画平面;"闾"则被移至中央,堂内对称于两侧。这与前举罗马的神像被移至神庙正脸、廊柱对称于两侧的设计,原则是相同的:为建筑创造一紧凑、集中、单一的图符。

最后补充的是,这种母题式手法,不仅用于整个住宅的刻画,也广用于若干住宅要素的合成,以便为"图录式"或"构图式"的宅图,提供一种"复合式"的形式单元。兹举两例为说明。

图 4.26a 是山东微山出土的一石棺画像。它以图录式手法,表现了汉代一完整的住宅与其不同空间内的人物活动。但与前举的图录式不同,其各自独立的画面中,不仅有单体设施(或空间)的形象,也有多个设施复合而成的形象。如图 4.26b 中,便有两个垂直叠加的建筑设施。上层设人物对坐,下层有两个门吏。此外,上层又较下层宽倍余。按"人物与空间意义互指"原则,前者可读为"堂",后者为"门"。[99] 若此言确,这由门—堂复合而成的母题,便只是这一图录式住宅的一部分,而非全宅之指代。

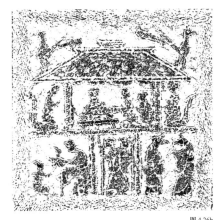

图 4.26b

图 4.26a-b
微山画像石住宅图及局部
纵83厘米,横247厘米,
微山岛沟南村出土;
《石全集》2,五九

第二个例子,可举河南唐县出土的画像〔图 4.27;西汉末〕。[100] 其石面垂直分为两格。上格中,有母题式的"堂—阙",下格仅有一铺首。设铺首可读为门,整个画面,便可称一图录式的宅图。惟与上例一样,其中不仅有单体设施的形象(铺首),也有多个设施复合而成的形象

图 4.27
唐县画像石住宅图
纵144厘米,横57厘米,
西汉末,
南阳汉画馆藏;
《石全集》5,图版三一

("阙—堂")。——于此也知母题式手法在汉代的应用之广。

3-3. 官署的表现

与住宅相比,汉画像中可确指为官署的例子,颇为罕见,故无从归纳其表现的类型。但从逻辑上说,凡建筑表现,当无出前举的"平面图型"、"描绘型"与"图符型"三者。兼以汉代的官廨,与住宅有类似的区布,故其表现的类型,亦必与住宅的相近。下以东汉末年和林格尔壁画中的官廨图为例,对此略做一说明。

今按和林格尔壁画所表现的,乃是墓主一生的宦迹:由"举孝廉"开始,至"西河长史""西河长史行上郡属国都尉""繁阳令",最后至"使持节护乌桓校尉"。除出行的车马外,后四个经历,又各以墓主服官的官署表现,即:1)位于离石城的"西河长史府舍";2)位于土军城的"西河长史行上郡属国都尉府舍";3)位于繁阳城的"繁阳县令官寺",与4)位于宁城的"使持节护乌桓校尉幕府"。但表现的手法,却颇不一致:如1)、3)近于"平面图型";4)为"描绘型";2)则有两型,即"平面图型"与"图符型"。同为官廨,同一壁画,表现的手法何以若此之异,不得而详。但画家深知三种手法的不同,是可确言的。

近于平面图型的例子,都是先画出官廨围墙的平面,内部略加区隔,复设以或繁或简的建筑标识。其中离石城与土军城的"府舍"图〔图 4.28、图 4.29〕最简略,如仅以围墙标示了官府的位置,并略示内部设施;"繁阳县令官寺"图〔图 4.30〕则略为详备。但三者都过于简率,故三图表现的内容为何,概不得详。意者画家只是聊示官舍之意而已,未足深论。

不同上举的三例,"使持节护乌桓校尉幕府"图,是画家倾力最多的作品。幕府中不同设施的形象,虽分散于壁画的不同位置,但幕府官廨的核心,则集中于中室东壁的一图〔图 4.31〕。其中既刻画了幕府的标志性要素,如门—阙、庭与听事,亦兼及其附属设施如"宿

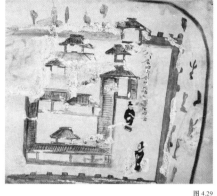
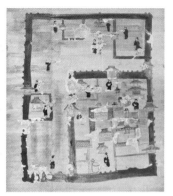

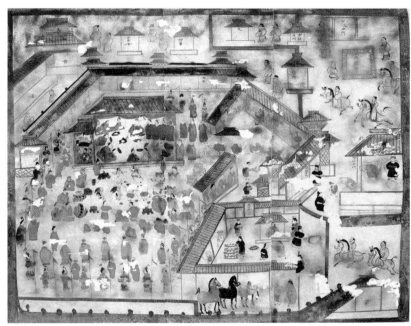

图 4.28
离石城府舍图（摹本）
东汉末，
《和林格尔》，51-2

图 4.29
土军城府舍图（摹本）
东汉末，
《和林格尔》，51-1

图 4.30
繁阳县令官寺图（摹本）
东汉末，
《和林格尔》，52

图 4.31
使持节护乌桓校尉幕府图（摹本）
东汉末，
《和林格尔》，59

舍"、望楼、马厩等，颇有描绘型建筑的"求详"之特征。此外，幕府两侧的围墙，又以不同的角度倾斜，颇见幕府的空间感。尽管如此，在细节的处理上，这图似又颇有文字性特点。如按照"幕府南门"的榜题，观者的右首应为南。但庭与幕府的听事，却面朝观者。我细味其故，以为倘不是汉代听事有朝西的一种，便是画家的"描绘性"企图中，又掺入了文字性动机。具体地说：由于此图设于墓室东壁，右

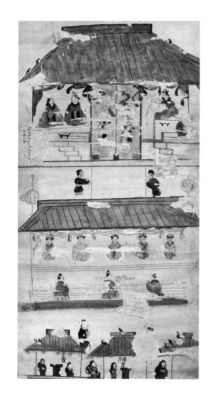

图 4.32
宁城幕府图（摹本）
《和林格尔》,13

侧为南,故为适应墓室的方向,画家即把南门设于右侧。至于庭与听事,虽按连贯的视角应右向侧面,但为突出两者的义值,画家即把两者扭转为正向了。若此理通,这幕府的画面,便可谓"描绘"与"图符"的杂糅。——则知范畴的分类,是不尽能整齐实践的参差的。

可归入"图符型"的例子,是"西河长史行上郡属国都尉"官衙图〔图4.32〕。它由下而上,设建筑三排。第一排有三个小屋,榜题为"金曹""辞曹"等;则知它指代的,是都尉听事两侧的办公廊庑。由此越过一庭院,便见一高堂式建筑。堂内设五人正面端坐,堂上的轩旁,有三人持板,作禀报的样子。然则这一建筑,当指都尉办公的听事。再往后,越过两门卒,便又见一高台式建筑,内设一男两女。这应是都尉与家属生活的宿舍了。又这建筑的中间设一门;门扇的上端虽与屋檐相接,下端则直抵台阶之脚。从建筑上说,这近于"不可能"。故我颇疑这两扇门,或应与前面的门卒连读。也就是说,它是分隔听事与宿舍的阁。若所说不错,则按前节的分类标准,这一官署的画面,便是由廊、听事、阁与宿舍所合成的一构图式的图符型官署。

3-4. 小结

前文将汉代建筑表现的手法,总结为"平面图型"、"描绘型"与"图符型"三种。三者中,又以后二者最常见。所谓"描绘型",乃是对建筑要素与其布局作写实的刻画。故画面的关系,大体可反映建筑布局;画面之"所见",亦大体为画面之"所是"。所谓"图符型",则旨在设计一建筑的符号,为其中的人物与活动,提供礼仪、地位或生活方式的"语义场"。画面的关系,往往是纯形式的,不足据言建筑的关系。画面之"所见",未必为画面之"所是"。

兹以上文的归纳为阶梯，对"楼阁拜谒图"之楼阁做一重访。

4. 重访楼阁

"楼阁"是汉代艺术研究中使用最广，也最混乱的术语之一。凡画面中垂直叠加的建筑或设施，人十九称为"楼阁"。其例如上章所举重庆与微山石棺画像〔见图4.24、图4.26b〕。混乱的原因，乃是把西方文艺复兴以来的艺术观念，下意识地推及汉代，以为当时的建筑表现，都是以描绘为目的的，故建筑的关系，皆完足于画面的形式。但由前章的分析可知，和古罗马一样，汉代艺术的建筑表现中，实有一种图符的类型；其表现的建筑，乃介于"图像"与"文字"之间；画家预设的理解方法，是"半读半看"。"看"而不"读"，是无法达其所指的。

4-1. 视觉的与文字的

前举微山的图录式宅图中，又有图4.33所示的画面。图之建筑呈"两层楼"形制，故人悉称为"楼阁"。[101] 在这建筑的上层，有一人据几，另两人对弈。按"人物与空间意义互指"的假设，这所谓上层，似可暂读为"堂"。又朝下看：在第一层中，可见一壶一鉴两个器物形象。综合汉画像的例子，可知类似的器物多与乐舞一样，是用于指代"庭"的。尽管下层有台阶，貌似一楼梯；但正面堂设斜向的，而非正向的台阶，也是汉代建筑表现的一基本语法，其例如徐州出土的画像〔图4.34；

图4.33
微山画像石
东汉，
微山岛沟南村出土；
《石全集》2，五六

图4.34
永平画像住宅图
纵54厘米，横90厘米，
东汉永平四年，
徐州市博物馆藏；
《石全集》4，一

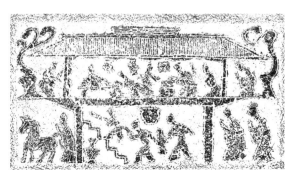

图4.33

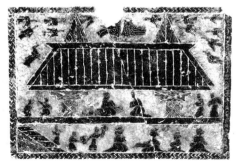

图4.34

图 4.35
睢宁画像
纵118厘米，横72厘米，
东汉，
睢宁县博物馆藏；
《石全集》4，一二四

东汉早期〕。故这一台阶，亦无妨我们把"下层"暂读为"庭"。至此，这建筑便有两称，即"庭—堂"与"楼阁"。然后我们从"上层"的基线出发，朝左右延伸，至其两端处，便各见一树。这两棵树，我读作"上层"所在位置的文字性说明。或者说，按画家的理解，这"上层"的基线是在地上，而非空中。若此理通，则画面表现的，便是一母题式的"庭—堂"图符，而非描绘性的"楼阁"。至于堂下两柱状的直线，我想按画家的本意，应是以概念性手法所划出的庭，或因"怕飘浮"所做的纯形式处理。[102]

人称"楼阁"的第二个例子，可举徐州地区出土的一画像〔图4.35〕。[103] 持与前举图 4.22、4.23 和 4.27 比较，便知四者的建筑，只是把相同的要素做不同的搭配而已：假设我们以图 4.22 为原型，上移其阙，使其基线与堂的重叠，则有图 4.27；倘移其基线至堂基线的下方，便有本例（即图 4.35）；倘两基线重叠的同时，阙身又稍离开堂体，则又有图 4.23。然则画家是以相同的"模块"，在做着形式搭配的"游戏"。[104] 或问在这"游戏"中，模块的性质，是否因其位置改变而改变呢？今通观汉代图符型的建筑表现，可知决定模块之性质的，并非位置的不同，而是它所附着的文字因素——人物与其活动。如图 4.22 与图 4.27 中，我们知其建筑为堂，并非凭借其位置，而是设于其中的"帷下对弈"与"据几端坐"。[105] 准此以言本例，则因模块移动而新产生的"帷下对弈"空间，便可读为堂，原先"堂"的模块，则因置入了"女子对坐"的文字性说明，则或可读为"内"了。这一变化的原则，在鲁中南与徐州等地的画像石中颇为常见；如滕州〔图4.36〕与睢宁〔图4.37〕出土的例子。[106]

由上举的两例看，汉画像的建筑之性质，往往取决于与之相捆绑

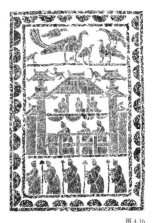
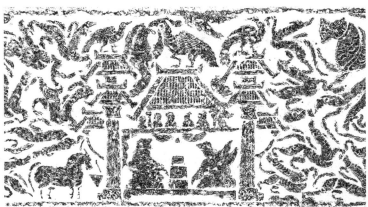

图 4.36

图 4.37

图 4.36
滕州画像
纵80厘米,
东汉晚期,
滕州市博物馆藏;
《石全集》2,一六八

图 4.37
睢宁画像
纵120厘米,横97厘米,
东汉,
睢宁县博物馆藏;
《石全集》4,一三三

的人物及其活动,而非其位置乃至形式的特征。这一原则,或可引导我们穿过下文讨论的"楼阁"之迷宫。

4–2. 楼阁拜谒

由上文的举例可知,今汉画像研究者所称的"楼阁",实有多种不同的类型。下文集中探讨的,乃其中特殊的一种,亦即"楼阁拜谒"之"楼阁"。与其他类型相比,这"楼阁"有其独有的特征。粗略地说,它指一种"两阙夹一楼阁状建筑"的图像类型;其下层设"男子拜谒",上层有"众女端坐"(详说见前)。这一类型的例子,今所知者皆见于鲁中南地区;用东汉的地理概念,则为鲁国、东海国、东平国、任城国、泰山郡与山阳郡所属的一狭小区域〔见图 8.1a-b〕;其中又以今长清、嘉祥两地为集中。从时间而言,这种"楼阁"的完整类型,似初见于东汉初年,继见于东汉中期,并延续于东汉晚期。跨度虽久,基本的样式,前后则无大变,惟风格、细节有微异。故我们称之有同源,恐无大错。

如前文所说,"楼阁拜谒图"中的建筑有两称,即"楼阁"与"前后殿/室"。"楼阁派"的人,虽从不曾有论证,然所以有此称,意者乃是以为画家的动机是描绘,或"再现"。长广敏雄结论虽异,立场则同:他也称画家的动机是"再现"。然则"楼阁派"与"殿室派"的分歧,

并不在对画家动机的理解，而是对其描绘能力的判断。我本人之执异于二说者，则与其说是能力，毋宁是动机。照我看来，"楼阁拜谒图"中的建筑，乃是前章所称的"母题式"图符，而非"描绘的"或"再现的"刻画。盖按"楼阁派"的再现说，我们便无从解释楼阁的两侧何以有双阙。按长广敏雄的"再现说"，则前举西汉末年的例子，却又说明东汉之前的艺术家已颇懂得远近法或鸟瞰法了。因此，为避免"吾与尧同年吾与黄帝之兄同年"式的讼争，我们可暂换一角度，即从创作的动机，而非能力入手，去考察图中建筑的性质。

今按"楼阁拜谒"主题，在鲁中南不同时期的画像祠中，是皆有出现的。其在东汉初年的代表，可举孝堂山祠；稍后于此者，则有嘉祥五老洼画像；东汉中后期的武氏祠画像，可举为晚期的代表。下以三者为例，试就画家对阙间建筑的理解做一探讨。

I. 孝堂山祠派：飘移的阙

"孝堂山祠派"的"楼阁拜谒图"今所存甚少。除前举孝堂山祠的例子，今所能知的，似仅有傅惜华《汉画像全集初编》所收的数幅。其年代与发现的地点，虽不能确指，但由风格判断，它们与孝堂山祠画像必为同时代乃至同一作坊系统的作品。因此，倘取以为例，持证孝堂山祠的"楼阁拜谒图"，便庶同于文献学所称的"内证"了。

按傅惜华书所收的画像中，有一例传拓模糊，不易言细节者。但基本的图式，仍依稀可辨〔图4.38a-b〕。画面的左侧，有一楼阁状建筑，类型悉同"楼阁拜谒"之"楼阁"。其上层有一女端坐，两女夹侍。下层的上方，有对坐者三人，下方有骑马者一人。在楼阁状建筑的右侧，可见两高大的阙；其间有骑马者通过。阙的右方，又有数列车马，作上下排布。其中有一"驾三"的车，乘者身材硕大于旁人，则知是画面的主角。从"楼阁"下层的骑手与主角的随骑列为一排看，这整个画面，或表现了主角由建筑动身，穿过阙门，向外出行的一连续叙事。

执此图的建筑，与孝堂山祠"楼阁拜谒图"（见图4.1）比较，便知两者有同的特征，如建筑皆作楼阁状；顶部有样式相近的鸟；楼阁上层的外部，皆有持器皿者；并皆有双阙等。然则在此派画家的构思中，两者指的必是同一

图 4.38a

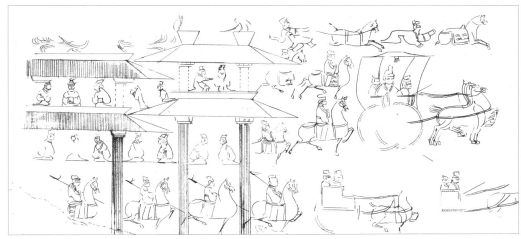

图 4.38b

性质的建筑,乃至是同一建筑。所不同者,是孝堂山祠的双阙是拆开分树于楼阁两侧的;图 4.38 的阙,则未拆开,而是成对树于楼阁之右侧。两图之阙,若我们理解为同类乃至同一设施,则阙的拆解与挪移,便足见在这一派画家的心中,这阙只是纯形式的要素,其在画面的位置,并不受实际的阙与"楼阁"关系的约束。换句话说,在实际的建筑中,这阙虽有固定的位置;表现于画面时,却可随形式或表意的需要而飘移。倘飘移至"楼阁"的左侧,便有图 4.38 的类型;倘分解开来,飘移至"楼阁"的两侧,则有孝堂山祠的类型〔见图 4.1〕。然则由

图 4.38a
孝堂山祠派画像建筑图
纵56厘米,横120.5厘米,
东汉早期,下落不详;
《初编》,278

图 4.38b
图 4.38a 线描
胡易知绘

图 4.39
五老洼派画像拜谒图
纵69厘米，横104厘米，
东汉早期，
山东石刻艺术博物馆藏；
《石全集》2，一三六

图 4.40
孝堂山祠派画像拜谒图
纵90.5厘米，横121.5厘米，
东汉早期，下落不详；
《初编》，276

图 4.41
济宁画像拜谒图
纵82厘米，横42厘米，
东汉晚期，邹城孟庙藏；
《邹城》，一八九

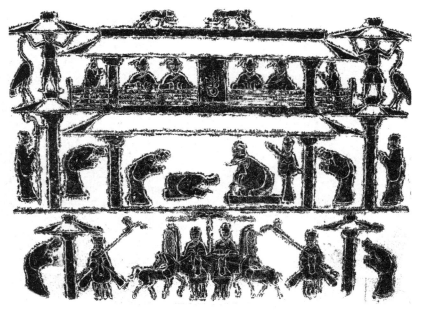

图4.39

阙的处理看，这一派画家似的确不以"再现"为动机，而是以"图符"为原则。

II. 五老洼—济宁派：可删减的上层

五老洼派的"楼阁拜谒图"〔图4.39〕，[107] 似略后于孝堂山祠。由其楼阁下方多设一正面车马看，五老洼的类型，当源自"孝堂山祠派"的一特殊样式〔图4.40〕。可取与比较的，是济宁出土的一画像〔图4.41〕。这也是汉画像研究者所称的"楼阁"之一。细辨其上部，可见"一两阙夹一堂"的建筑组合，堂内设"男子拜谒"场面，概念与样式，悉同图4.39与图4.40。画面下部的空间，辟为左右两部分，一设正面骑，一设背面骑；即用概念化的手法，指示这空间乃是供"出"（正面骑）"入"（背面骑）的府邸之门，作用同于图4.39、图4.40的正面车马。由于汉代宅邸的大门上，不会设礼仪性空间，[108] 故画面上部的拜谒空间，便当理解为宅邸内独立的堂；其见于大门上面，乃是图符化的形式组织。[109] 若所说不错，则图4.41的设计概念，便与图4.27同，即画面呈现的建筑，并非"一体的楼"，而是由阙、门与建筑群落中的礼

第四章 重访楼阁 215

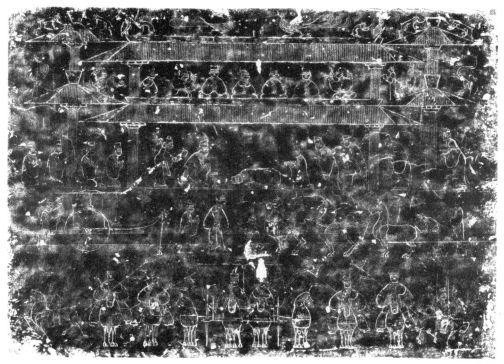

图 4.40

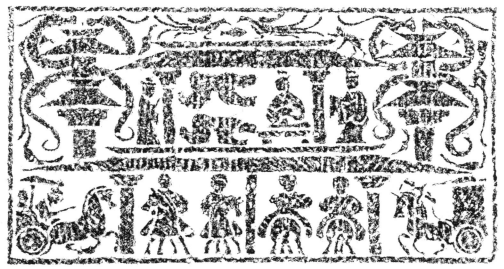

图 4.41

仪性空间符号（堂、听事或前殿）"集合"而成的一母题式图符。

五老洼画像之异于济宁者，一是最底层空间的形象乃正面车马，而非正面骑与背面骑。从表意的角度说，这两者可归并为同义词，即都是"说明"其所在的空间为大门的。换句话说，两个画家对车／马所在的空间之理解，并无不同。至于第二个差别，则五老洼大门上的建筑为双层，济宁的乃单层；但前者下层中所设的人物与活动，又悉同后者，即皆为"男子拜谒"的场景。至此，我们可暂停下来思索一下：这两个画家，是如何理解"男子拜谒"所在的空间之性质呢？倘两人确如我称的，乃同属一个工匠传统，则两人对建筑空间的理解，便不当有异。若此理通，则从济宁画家的立场看，五老洼下层的"男子拜谒"空间，亦必为一独立的礼仪性设施；其上方"众女端坐"的空间，则为新添的另一独立设施而已。[110] 这样两者的上下关系，便如济宁例中的大门与拜谒空间的"上下"一样，只是图符语言的"上下"，而非再现语言的"上下"。换句话说，济宁与五老洼画像的关系，便有似前举图 4.22、图 4.23、图 4.27 与图 4.35 的关系：即画家是以相同的模块，在做着形式搭配的游戏。在这形式的变幻中，限定模块之性质的，仍非模块的位置，而是与之相捆绑的文字性因素：车马、"男子拜谒"与"众女端坐"等。

III. 武梁祠派：拆解与组合

"楼阁拜谒图"在东汉中晚期的代表，可举嘉祥武氏诸祠的例子〔图 4.42；武氏前石室〕。虽然细节上，它与前二者微异，总的内容与形式，却无甚差别。如并立的两阙间，设一楼阁状建筑，下层为"男子拜谒"，上层为"众女端坐"等。设我们的目光，又稍及建筑之外，则其所在的整个画面的图式，又尤近于五老洼画像〔图 4.39〕与孝堂山祠派的图 4.40：在"楼阁"的下方，皆设有车马，只是一侧面、一正面而已。惟一有异的，是武梁祠派"楼阁拜谒"主题的一侧，又有大树与驻驾的车马。

关于武梁祠派"楼阁拜谒图"建筑的性质，我们仍以"内证法"探讨。我取与印证的例子，是今藏于曲阜的一石〔图 4.43〕。从风格看，其为武梁祠派工匠的手笔，是断无疑议的。惟画像所在的石面，被均分为四格，上下各两格，每格设一独立的图。由上而下、由左往右，其主题依次为：1）一状如楼阁的建筑，侧立两阙；下层为大门，上层设"众女端坐"；[111] 2）男子拜

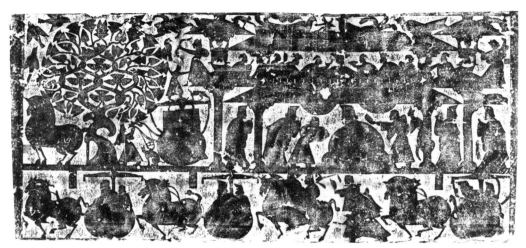

图 4.42

图 4.43

谒场面；但只有帷，未见建筑背景；3）奔跑的数骑；4）大树与驻驾的车马。然则从表现手法说，这曲阜的画像，我们可归为前所称的"图录式"类型。

先看第一图：阙间建筑的下层有铺首；其作用必相当图 4.26b 的门吏、图 4.27 的铺首、图 4.39 的正面车马与图 4.41 的正面骑及背面骑，即大门的文字性说明。又大门之上，有众女端坐的空间。由于如前文

图 4.42
武氏前石室后壁小龛后壁画像
纵67.5厘米，横144厘米，东汉晚期，嘉祥县武氏祠文物保管所藏；《二编》，170

图 4.43
曲阜孔庙藏画像石
纵93厘米，横158.5厘米，东汉晚期，
《石全集》2，二二

说的，门上设楼，楼上处女子，在汉代乃不易想见的事，故解读为楼，转不如解读为门后某独立的设施为是。然则从图式上说，这阙间建筑的形象，又可与图 4.26b（微山）作同解：即由大门与门后某设施复合而成的部分住宅形象；至于住宅的另外部分，则由与之并出的其他独立的图补充。这样我们看第二图：图之主题，乃男子拜谒场面，无建筑背景。但图的上边框垂一帷幕，下面悬挂一弓（其说见后）。则知虽无建筑背景，但拜谒空间所指的，必是住宅内一独立的礼仪性设施——比如堂。由此转入第四图：图有大树与驻驾的车马。按汉代有庭中植树之习（说见第六章），并为人所艳称。又豪贵的住宅、官署或宫殿中，皆有驻驾庑。[1] 故第四个画面，或可读为二者的表现。第三图：图设车马出行的场面。意者它表现的，乃是主人出宅或入宅的情景。最后，我们把四图作一连读，便又得一通顺的语句了：由门—阙、庭—"堂"与"内"（暂称为"堂""内"）所构成的住宅，及其中可标志地位、财富或生活方式的典型活动。

最后，我们持曲阜的画面，与前举武氏祠的做一比较，又知两者的元素，几乎是契若合符的：

曲阜画像	武氏祠画像
第一图：双阙—门—"楼阁上层"（众女端坐）	双阙与"楼阁"上层（众女端坐）
第二图：男子拜谒	"楼阁"下层：男子拜谒
第三图：车骑	建筑下一格：车骑
第四图：树与驻驾车马	建筑右侧：树与驻驾车马

然则从武氏祠的立场说，曲阜的画像，乃是分解其元素并稍予改造而成的；从曲阜的立场说讲，武氏祠画像，又是集合其独立的四图并略加改造的结果。由于出自同一作坊，或同一作坊传统，两个画家对各元素意指的空间，必有相同的理解。倘武氏祠阙间的建筑，两人皆理解为一体的楼阁，则创作曲阜画像时，似不会也不必把楼阁一解为二，一置于门上，[2] 一设为独立的图。若此理通，则曲阜画像的处理，便暴露了武梁祠派匠师对今所通称的楼阁的认识：两者乃独立的设施，故可单独构思，然后根据形式或表义的需要，或分或合。在这分合之中，两者意指的空间，始终为与之绑定的文字性因素所限

图 4.44
嘉祥晚期画像
纵46厘米，横119厘米，
东汉晚期，下落不详；
《二编》, 248

定，并不随画面位置或形式特征的改变而变。从这一角度说，武梁祠派"楼阁拜谒"之建筑，便非今称的"楼阁"，而是由三个独立设施——即阙、拜谒空间与众女端坐的空间——"集合"而成的一母题式建筑图符。

最后补充的是，傅惜华《汉代画像全集二编》中，收有一幅发现地点不详、目前亦未知存否的画像〔图 4.44〕。"4 由内容、风格和雕刻手法判断，它当属武梁祠派"子孙派"的作品，故画面建筑的理解，二者必无殊异。画面表现的，乃一宅的中庭、前堂与后室。惟三者皆被压平于画平面，未见实际当有的深度或前后。其惟一有别于曲阜画像者，乃是堂、室未设为两个独立的画面，而是分置于一单阙的两侧，作前文称的"单一构图"。隐揣设计者之意，我想这两个空间，必是对应其"父派"——武梁祠派——的楼阁的。亦如前文所说，此处定义空间之性质的，仍是与空间捆绑的男与女，而非画像的形式关系。

IV. 飘浮

以文字性因素指示所刻画的空间之性质，是汉代图符型建筑表现的基本语法。其原则如前所说，乃是把画面"所见"与"所指"的关联，内设于观者对当时建筑布局与功能的认知，而非外现于画面的形式。今所称的"楼阁拜谒图"中，多有这原则的体现。兹补充两例说明。

按前举孝堂山祠派的图 4.40 中，有一有趣的细节：在"楼阁"上

图 4.45

图 4.46

图 4.45
嘉祥早期画像
纵51厘米，横159.5厘米，东汉早期，嘉祥蔡氏园出土，山东省博物馆藏；《初编》,166

图 4.46
朱鲔祠画像线描
Fairbank, p.20, fig. 9, 又见《朱鲔》，图53

下层的外面，各有若干侍者（或从者）形象。其下层者为男性，上层为女性。他（她）们或持板（男性），或持器皿（女性），躬身朝向下层或上层的主角；可知这两组侍者（从者），是分别设给下层的受拜者与上层众女的。由于上层的女侍被阙掩住了半个身子，故阙与"楼阁"的关系，按画家的理解，实际便为前后，而非画面所见的左右。这一设计，在五老洼出土的一例中，又体现得更清晰〔图 4.45〕：楼阁上层的侍者，竟飘浮于楼阁之外！所以如此，盖因在画家的设计中，地面（ground plane）与画平面（painting surface）是重叠的，未如朱鲔祠和打虎亭汉墓那样〔图 4.46〕，被分离为透视性的坐标面（coordinate planes）。因此画平面的垂直上下，便可意指地面的前后延伸。[115] 今按以"飘浮"指示空间之性质，也见于鲁地画像对树的利用：如前举图 4.33 中，建筑的两旁即各植一树。微山出土的一例也如此〔图 4.47〕。二者之树，皆设于画面上部建筑的基线上，故仿佛飘浮在空中。这悖于常识的"飘浮"，宜当理解为指示空间性质的文字性说明，不宜据画面的形式，理解为飘浮。

"飘浮"之外，以文字性符号指示空间性质的另一种设计，乃是对阁的巧用。如图4.45中"楼阁"上层的中间，便设有一门，门内设一婢。或为同一作坊所制的图4.48中，这中间的门被合上了，取代婢女的，是一对兽面铺首。类似的设计，也见于图4.39与图5.34。由于楼阁上层的中间设门、门设铺首或置一婢女，与常理不甚合，也由于画中"楼阁"的上下，被清晰定义为男女不同的空间，故"楼阁"上层的门、婢女及铺首，我意当读作图4.12、图4.25或图4.32中的门，亦即住宅（或官衙）内的矮墙上用于分隔"内""外"的"阁"。若所说不错，那么鲁地"楼阁"所表现的，实际便是前后列置的两座不同设施。

图4.47
微山画像
纵81厘米，东汉，
微山县文化馆藏；
《石全集》2，五四

图4.48
嘉祥早期画像
东汉早期，
东京国立博物馆藏；
大村西崖，第二五一图

V. 小结

前文取文献学称的"内证法"，对不同时代"楼阁拜谒图"的构思原则，粗有分析。由中我们得知，上举的鲁地画像，应是同一派工

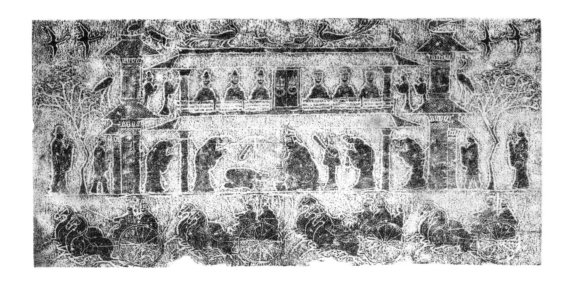

图 4.49
《楼阁拜谒图》所表现的建筑群落拟构
范墨 绘

匠传统的产物。在这派艺术家眼中,双阙、男子拜谒空间与众女端坐的空间,似为某建筑群落中的三座独立设施,故画家可单独构思,复依据表义或形式之需,对三者做不同的组合。组合的原则,往往是纯形式的。在这形式的百变中,有一种文字性因素,始终维持着三者性质或含义的稳定,——这便是与空间相捆绑的人物及其活动。组合的原则,倘为"构图式"杂以"母题式",则有图 4.38;倘为"图录式"杂以"母题式",便有图 4.43;倘为单纯的"母题式",则又有图 4.1、图 4.39 与图 4.42 中的"楼阁"。要之,从画家的理解看,今所称的"楼阁",乃是由三个独立设施形象集合而成的母题式建筑图符〔图 4.49〕。

把前后不同的设施,在画面上垂直叠加,以致貌如一楼阁,这种手法,乃初见于战国早期的青铜画像器〔图 4.50a〕。罗泰在《乐悬》一书中,称这形象所表现的,当是中夹有庭院的两座独立建筑〔图 4.50b〕。[116] 惟汉代的"楼阁"表现,亦不必追溯至战国早期。盖以建筑为权力的象征符号,是不同文明艺术表现的共有之义。而这种符号性的表现,总是文字性胜于视觉性的。其中义值最高的建筑要素,往往以集中、醒赫为原则被组合为一体,至于实际的关系,则非所计也。即使在高度再现性的罗马艺术中,这种义符性的建筑表现,也是数数有之的。

图 4.50a
辉县赵固出土铜鉴图案线描(局部)
战国早期,
《辉县》,图一三八

图 4.50b
图 4.50a 表现的建筑拟构
据 Falkenhausen,
1993, fig.16b

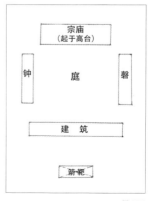

图 4.50a　　　　　　　　　　图 4.50b

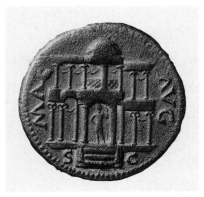

图 4.51a

图 4.51b

图 4.51a
罗马钱币上的尼禄大市场
(Macellum Magnum)，参见
BMCRE, 191, 196

图 4.51b
尼禄大市场复原图
Morcillo, 2000, fig.5

除前举的战神庙外，此处可补充尼禄（54—68）时代的一种钱币〔图4.51a〕。它表现的，乃是尼禄最重要的物质制作之一——罗马大市场（Macellum Magnum）。原高两层的庭院式建筑群〔图4.51b〕，这里被删减得仅剩一门两翼（翼被急剧压缩），原庭院中央的神庙拱顶，被移至门的顶上，神庙大殿的雕像，则移至门洞的中间。结果乍看起来，其形象宛如一覆有穹顶的独体楼阁。如前举汉代的图符性建筑表现一样，这形象所诉诸的亦非中性的眼睛（neutral eyes），而是尼禄时代的罗马人所特有的视觉习惯及其关于"大市场"的认知。

5. 余说：官署还是宫殿？

前文从形式分析的角度，对"楼阁拜谒图"的建筑或非"楼阁"，而是由三个独立设施所合成的图符，粗有所说。下试就建筑的性质设一提问。

言"楼阁拜谒"的性质，须先明其首要特征：凡今所知的"楼阁拜谒图"，十九是以"下层"处男子，"上层"处女子的。今通观汉代建筑表现的类型，其空间的性别化分隔有如此之甚者，恐再无二例。[117] 这一刚性的性别分隔，若非任意的臆造，而是如前文假设的，作为一意义语句，"楼阁"与其中的人物活动，乃是对汉代某种与建筑有关的观念之表达，则回忆前文对汉代建筑义值的归纳，这分隔似只有在

宫殿或官署的语境中，方得有意义。盖前者中，前殿与后宫的分隔原本是性别化的，最符合"楼阁拜谒"的特征。听事与宿舍的分隔，虽只有"公""私"的含义，但艺术表现中，公私之别，亦未尝不可体现为性别的分隔。故从情理说，"楼阁拜谒"之建筑，倘可确指为汉建筑中可居住的一类，其最初意指的空间，便以宫殿或官署为近是。

又从创作的实践看，汉画像表现的住宅之堂，多有男女并坐的例子，然则堂无性别的分隔可知。又汉画像用于指示堂的文字性因素，多为对坐、对弈、饮酒、琴瑟作乐等所谓"私生活"场景，与文献称的堂之功能甚为符同。"楼阁拜谒图"下层的人物与活动，则与此大异。如主角腰垂大带，似为系印的"绶"（说见下章）；壁间之悬弓，亦为官署所常见；[118] 余人则官服持板待奏或伏拜。据汉代礼制，板或笏乃臣下见君主、长上或官员在公共场合相见必执的礼具，与印绶一样，同为官员公共身份的象征。[119] 私宅内父子相见、主客平见或下属见上官，未闻有持板者。故综合这些文字性的说明，则知在原设计者的方案中，这拜谒的空间必非私宅之堂，而是一公共性或礼仪性的场所，如宫殿或官署。然则以何者近是？事长纸短，容下章讨论。

第五章

登兹楼以四望

说孝堂山祠画像方案

欲考知《楼阁拜谒图》之"楼阁"是官署，还是宫殿，须将之置回其所出的祠堂画像的整体方案。盖如果我们认为汉代祠堂画像方案所表达的，是一个有意义的"语句"，则语句的不同"词汇"——或方案的不同主题之间，便应有互文性关联。换句话说，具体主题的意义，乃是由与之有互文关系的其他主题所限定的。本章循此思路，试把《楼阁拜谒图》还原于孝堂山祠，以期这主题及整个方案的源头与初义，可自动浮现。

孝堂山祠坐落于济南长清区，乃今天惟一完存或未遭折毁的汉代石祠，[1]也是今存最大的汉代祠堂之一（面阔约 4.14 米，进深 2.5 米，高 2.64 米；参看图 XI）。祠堂建造的年代，通常定于东汉章帝中。这在今存的汉代祠堂中，亦可谓最早的之一。除规模大、年代早、结构完存外，孝堂山祠之独异于其他者，乃是有主题丰富，并颇足反映东汉皇家礼仪与意识形态的视觉方案。其所折射的当是东汉皇家墓葬艺术被彻底内化于平民语境前的原初形态。故本章试从汉朝廷意识形态的角度，就以"楼阁拜谒"为中心的画像方案做一探讨。

孝堂山祠画像分设于祠堂后壁、东西侧壁与顶部的隔梁。由空间配置看〔图 5.1a-h〕，后壁连续三出的《楼阁拜谒图》，乃全祠画像的核心或焦点。其余的主题，则悉为配属性主题。兹将三壁的重要题材列如下表：

西壁（不计山墙）	后壁	东壁（不计山墙）	顶部隔梁
"大王车"仪仗（第1、2格）	"大王车"仪仗（顶格）	"大王车"仪仗（部分）、职贡图（第1、2格）	天文图等
人物（第3格）	楼阁拜谒图	周公辅成王（第3格）	
灭胡图（约第4、5格）	孔子师老子	庖厨图、乐舞图（约第4、5格）	
狩猎图（约第6、7格）	"大王车"仪仗	山神海灵图等	

这些主题的配置，表面看似混乱，但细察其内容，并从汉代礼仪与意识形态的角度予以思考，便知彼此之间，实有结构性的对应或关联。下一一分析。

图 5.1a
孝堂山祠透视图
《孝堂山》，图11

图 5.1b
孝堂山祠主题位置说明
作者制

图 5.1c
孝堂山祠后壁画像线描
《孝堂山》，图21

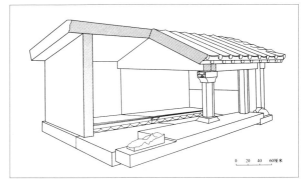

图 5.1a

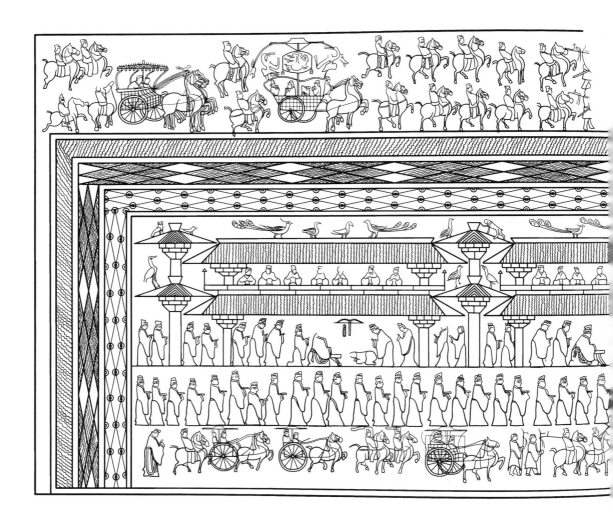

第五章 登兹楼以四望 229

图 5.1b

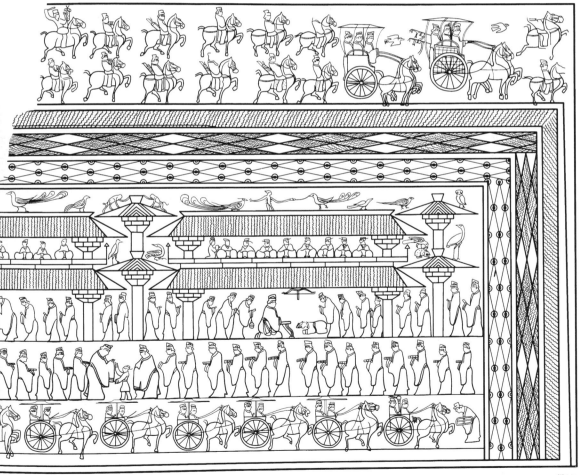

图 5.1c

图 5.1d
孝堂山祠东壁画像线描
《孝堂山》,图19

图 5.1e
孝堂山祠西壁画像线描
《孝堂山》,图23

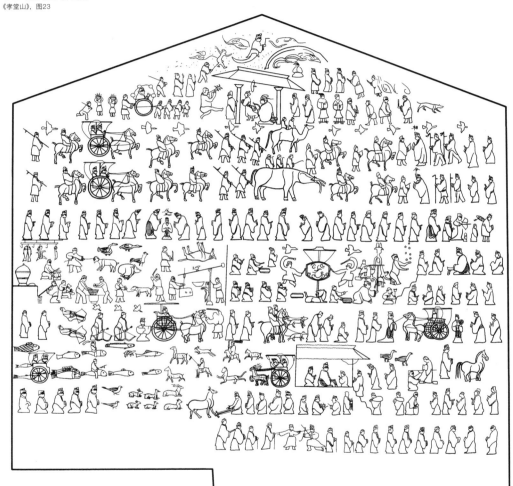

图 5.1d

第五章 登兹楼以四望 231

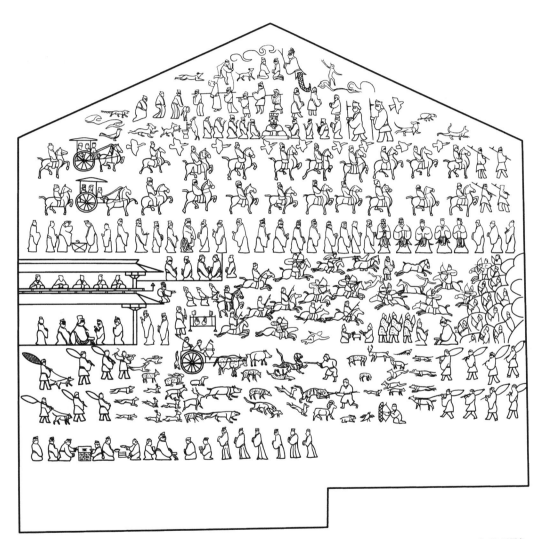

0 5 10 15厘米

图 5.1e

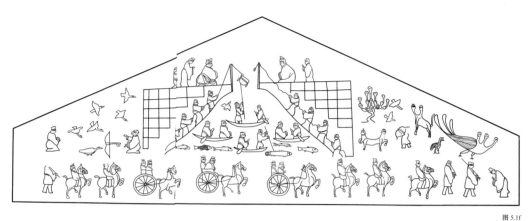

图 5.1f

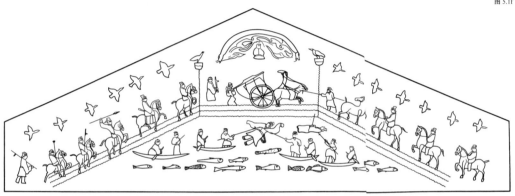

图 5.1g

图 5.1h

图 5.1f
孝堂山祠隔梁石东面画像线描
《孝堂山》，图25

图 5.1g
孝堂山祠隔梁石西面画像线描
《孝堂山》，图27

图 5.1h
孝堂山祠隔梁石下面画像线描
《孝堂山》，图29

1. 大王卤簿

孝堂山祠画像方案中最可透露其源头的主题，乃是横贯祠堂三壁之顶格及后壁最底格的车马图。这是今存汉画像中最浩大的车马仪仗〔图5.2〕。此图可注意的有两点：1）仪仗中心的车辆旁，有"大王车"铭题。按"大王"乃汉代对诸侯王的尊称，则知车马仪仗的主角是一诸侯王〔图5.3a-c〕；2）仪仗中车骑的类型，颇符合汉文献所记皇家卤簿的细节。兹举其六。

1–1."鸾鸟立衡"与"羽盖华蚤"

"大王"所乘驷马车的马颈处，立有一鸟。由其冠羽和三根上翘的尾翎看，这必是汉代称的凤凰或鸾鸟〔图5.4〕，而非寻常的野禽。据《后汉书·舆服志》，天子乘舆：

> 文虎伏轼，龙首衔轭……鸾雀立衡，樊文画辀，羽盖华蚤。²

"文虎伏轼"指天子扶凭的车轼作虎形。"大王车"中，这部分细节颇磨泐，未能辨其状。"樊文画辀"之辀指车辕，图中未详。"鸾雀立衡"则据《后汉书》徐广注：

> 置金鸟于衡上。

按"衡"指车辀前端用于固定轭的横木；³"金鸟"指一种金属制作的鸟。这鸟是空心的，内置一球，马一行走，便因振动作响，以协调车行之节奏。如谢承书记陈宣为光武引车，光武催其快行，陈宣谏曰：

> 王者承天统地，动有法度，车则和鸾，步则佩玉，动静应天。⁴

"和鸾"之鸾，便指车衡上金属铸的鸾鸟，亦即班固《西都赋》"大路鸣鸾"之"鸾"。由于金鸾为君主或帝后车驾所独有，故天子或帝后的车驾，汉代又称"鸾驾"，或"鸾辂"。如东平王刘苍死后，章帝亲

图 5.2
孝堂山祠车马主题位置说明
作者制

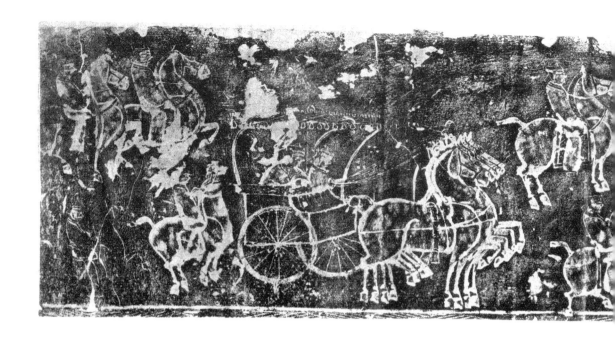

图 5.3a
孝堂山祠"大王车"与
黄门鼓车
《初编》, 14

图 5.3b
图 5.3a 细节("大王车"
铭题）
《孝堂山》, 图43

图 5.3c
图 5.3a 细节(鸾鸟立衡)

图 5.4
诸城画像之凤凰（朱鸟）
纵149厘米，横60厘米，
东汉晚期，诸城市博物馆藏；
《石全集》1, 一二二

图 5.3b

第五章　登兹楼以四望　235

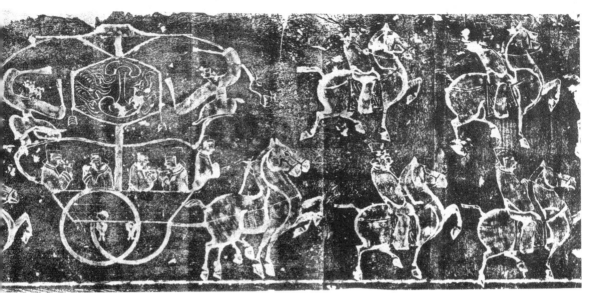

图 5.3a

图 5.3c

图 5.4

上其陵，祭以天子之礼，在其陵上：

> 陈虎贲、鸾辂、龙旂。⁵

文之"鸾辂"，便指"鸾鸟立衡"的天子车驾。最后的"羽盖华蚤"，综合旧注，则知指车盖饰以羽毛与花状物。今细察"大王车"之盖，可见顶部有饰纹，下缘有水滴或花瓣状坠饰。意者这便是汉仪所记的"羽盖华蚤"了。

1-2. 黄门鼓车

"大王车"之前，有一载鼓之车，上有击鼓作乐者〔见图5.3a〕。据《后汉书·舆服志》，天子法驾中，有所谓"黄门鼓车"者。⁶ 图中之车，疑便指此。⁷

1-3. 金钲

由黄门鼓车前数，至画面之中部，可见一随骑〔图5.5〕。马身上树一硕大的桶状物，骑者两手执槌，方欲击打之。据《后汉书·舆服志》：

> （乘舆法驾）后有金钲黄钺。⁸

马身上所树的桶状物，疑便是"金钲"或类似的礼仪用具。

1-4. 武刚车

由金钲前数，至后壁近尾处，可见二马所驾的车〔图5.6〕。车中立乘者三人，车箱两侧各出一戟，戟之尖、刃及柄上，皆饰有幡状物。据《后汉书·舆服志》：

> 轻车，古之战车也。洞朱轮舆，不巾不盖，建矛戟幢麾，轙辀弩服。藏在武库。大驾、法驾出，射声校尉、司马吏士载，以次属车，在卤簿中。诸车有矛戟，其饰幡旆旗帜皆五采，制度从《周礼》。吴孙《兵法》云："有巾有盖，谓之武刚车。"⁹

由"诸车有矛戟，其饰幡旆旗帜皆五采"看，图之车，疑便是《后汉书》所举的"轻车"或类似的仪仗用车。又由车之有"盖"看，又疑为轻车中的"武刚车"。"巾"或指车箱之饰，惟原石磨泐，未能辨得（《孝堂山石祠》的线

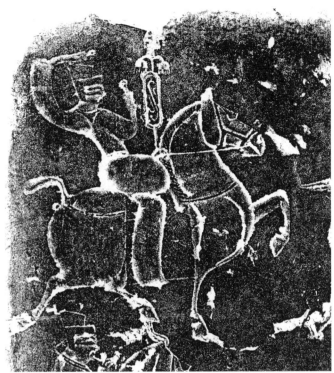

图 5.5
孝堂山祠画像之"金钲"

图 5.6
孝堂山祠画像之"武刚车"

描图中，车之箱部有饰。未知何据，存以待考）。

1–5. 九斿云罕

后壁底格左起两驾车马的前面，有骑手两名，皆手执一长长的旌旗〔图5.7〕。据《后汉书·舆服志》：

（乘舆法驾）前驱有九斿云罕。[10]

三国薛综称"云罕"乃旌旗。"九斿"疑为旗缘之饰坠。图之旌旗，虽未可遽指为此，但称是与之类似的仪仗，当无大错。

1–6. 奉引车

后壁底格车马仪仗的右端，有人躬身而立，在迎接仪仗的到来〔图5.8〕。意者这一细节，或表示仪仗的前驱到达此行的目的地（或指"楼阁"所在的建筑空间）。车中两人皆立乘，一人持一柱状物，柱端有物缠绕；虽未知何指，但称为某种"仪仗用具"，亦当无大错。检《后汉书·舆服志》，皇帝车驾出行有前导，前导"持节"。图中之车，疑便是皇帝卤簿中的执节导车，或《后汉书》称的"奉引"之车。立乘者所执之物，疑为皇帝使者的信符——节。[11]

2. 狩猎、宰庖与共食

皇家卤簿外，又可透露孝堂山祠画像方案之源头的，是东西壁对出的"狩猎"、"取水火"、"庖厨"与"乐舞"〔图5.9〕。四者表现的，疑为汉代朝廷大祭的完整结构。

如宗教人类学总结的，古代制度的核心，是仪式，仪式的核心，乃祭祀。[12] 是义体现于中国，便是《礼记》称的"凡治人之道，莫急于礼，礼有五经，莫急于祭"。又古代的祭祀，以动物祭祀最常见，即吉拉德称的"动物祭祀乃一切仪式中最关键、最根本者"。[13] 动物祭祀的本质，是取其他物之生以遂己生，[14] 这样祭祀的核心，便是"杀"与"食"。[15] 伯科特（Burkert）把人类定义为"杀者"（homo necans），即是以此。早期中国的祭祀，也符合人类

第五章　登兹楼以四望　239

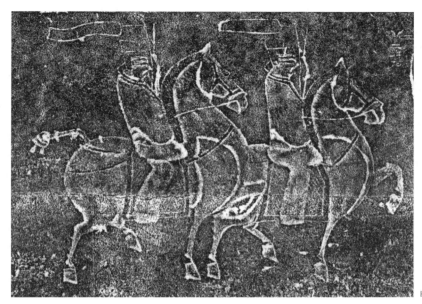

图 5.7
孝堂山祠画像之"九斿云罕"（？）

图 5.8
孝堂山祠画像之"执节奉引车"

图 5.9
孝堂山祠狩猎—庖厨—共食主题位置说明

图 5.7

图 5.8

图 5.9

不同文明祭祀的总模式。[16] 如《礼记》、《仪礼》与《周礼》等书所规定的祭祀，便多由三个阶段组成：1）获（牲）；[17] 2）杀（牲）；[18] 3）食（牲）。[19] 如果我们把"获"也计入"杀"，或计为"杀"的前奏，礼经规定的祭祀，便与其他早期社会一样，也以杀—食为主轴。汉代的祭祀实践，原承古而来，王莽前后，又颇据礼经而整齐，故祭祀的结构，也是围绕杀—食而展开的。[20]

2–1. 获牲

祭祖是汉朝廷的核心祭仪，[21] 其结构呈三段展开。第一阶段的"获"，是于都城郊外的猎苑举行的。[22] 所以必"郊"，盖据礼经说，郊近天，天子尊，故独取于郊。诸侯下天子一等，仅获于宗庙；士为私人，无礼仪身体，故不亲获，"视杀"（从旁看他人杀牲）而已。[23] 这便把郊外的"获"，规定为天命权力的呈现了。这一说法，自非汉君主设猎苑的本意，但作为合法性的修辞，对汉代必有其约束性。故汉祭祖的牲，便往往获于郊外的猎苑。至于所"获"的种类，亦为礼仪脚本所规定，并非见机而获，漫然而取。又获牲是祭祀的前奏，[24] 或由"俗常"入"神圣"的门槛，须君主亲自启动。盖据汉礼制与意识形态的宪章《春秋》公羊之疏云：

> 已有三牲，（君主）必田狩者，孝子之意以为，己之所养，不如天地自然之牲逸豫肥美；禽兽多则多伤五谷，因习兵事，又不空设，故因以捕禽兽，所以共承宗庙，示不忘武备，又因以为田除害。[25]

则知亲获的第一理由，是确保祭牲"逸豫肥美"，为祖宗歆享。既是仪式，亲获便只是"演出"，遵"脚本"而已。据礼经的脚本，君主获牲，仅车射，不马上驰逐。[26] 盖"杀牲非尊者所亲，惟射为可"。[27] 这样真正的"获"，便由随行的军士完成。陈槃称"天子诸侯之大猎，不过奉行故事，备礼而已，故甚从容不迫"。[28] 所言虽是春秋的情形，用于汉代，亦未见不合。然则汉天子的"亲获"，乃是"获牲"的启动仪（initiation rite），或模仿狩猎的仪式性展演，性质盖如史密斯（Jonathan Z. Smith）总结的：

> 与野外的偶然杀害绝然不同，祭祀是一种精心设计、精心执行的选

择性杀害；……动物祭祀似乎从来是农耕或畜牧社会对驯养动物的仪式性杀害（Ritual killing）……农耕或畜牧社会的祭祀，乃是对人工饲养动物的人工性杀害。[29]

关于君主的"亲获"，汉代以"貙刘"仪的记载为详。[30] 按"貙刘"是汉祭祖大典启动仪式的一部分，内容据东汉应劭之描述，乃是："（天子秋十月赴郊苑）射麋掩雉，献诸宗庙"。[31] 又据汉仪书，天子貙刘，乘车不骑马。这车有专名，曰"阘猪"。[32] 则知猪是汉君主所获的首要牲类；[33] 其他的牲类，汉仪书又粗举雉、鹿等。今执礼经与貙刘的记载，与孝堂山祠画像相比照，则见横贯于西壁下方的，有今所称的"狩猎图"〔图5.10a〕。图中有执罗、矛或弯弓的军士，方与猪、鹿、羊、雉、兔乃至虎等动物相驰逐。画面的中心，是一乘车而猎者（牛车？）〔图5.10b〕。他静站车内，仪态舒缓、持重，方开弓射车前的二动物。其中一只为猪，颇肥大。另一只身上有斑点；这是汉代表现鹿科动物的程式性手法，则知为鹿。与贵人的仪态相应，动物亦安步徐行，作公羊称的"逸豫"，未见猎物当有的仓皇与惊恐。综合上举的细节，我颇疑画面所呈现的，似非日常的狩猎，而是一种"仪式性狩猎"（ritual hunting），——如汉仪所记的貙刘等。图中乘车而射者，则可比定为卤簿中已出的"大王"。

2-2. 宰庖与献食

据汉祭祀的结构，貙刘之后，牲便交给太宰与谒者，遣之驰送陵庙。这便开始了汉大祭的第二阶段：杀。按杀是早期社会祭祀仪式的中心。如伯科特所说：

> 祭祀之杀，是神圣体验的基本。homo religiosus（宗教人）是作为 homo necans（杀者）而行动并获得自我意识的。[34]

可知祭食的效力（potency），不仅取决于牲的种类，所获的手段，也取决于屠宰的合仪。盖只有如此，方可满足祭祀的展演（ostentation）之需，并确保肉的气味、颜色、形状等为神所歆纳。中国的祭祀，大体也如此。如据礼经，祭祀须分四步进行，即清黄以周总结的：

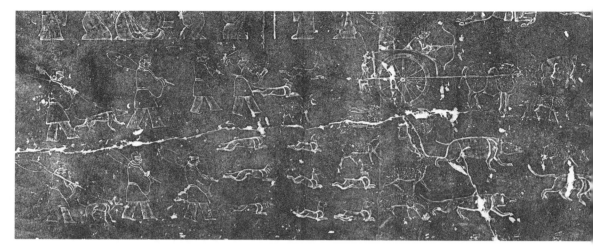

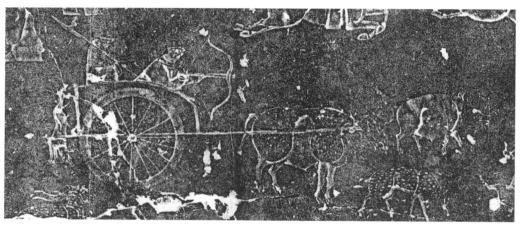

图 5.10b

图 5.10a
孝堂山祠画像之"获牲"

图 5.10b
图 5.10a 细节（大王猎牲）

 用牲有毛、血、腥、肆、爓、腍六法，分作四节。毛血一节，腥肆一节，爓、腍各一节。[35]

 文所列举的，是献给祖宗的六种祭食。六者分别取于杀牲做食的不同阶段：1）"毛"取于未杀，2）"血"取于初杀，3）"腥"是毛血已去，然犹未肢解的全牲，4）"肆"乃已肢解者，5）"爓"为初煮之肉，未熟；6）"腍"为久煮的肉，已熟。黄以周归纳的四个环节中，献毛血乃献食的启动（这是人类祭祀的常数；盖二者都是动物被生杀的证明，意谓牲肉鲜洁，堪作神食），[36] 后三者则为献食的主体，亦即孔颖达称的：

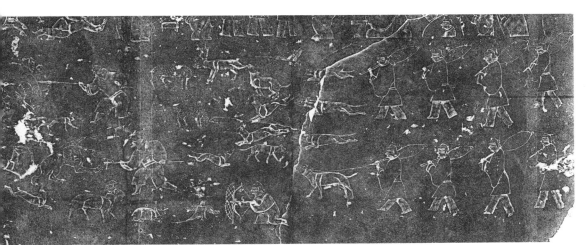

图 5.10a

祭或进腥体（全牲），或荐解剔（肢解分割的生肉），或进汤沈，或荐煮熟。故云"腥肆爓腍，祭也"。[37]

则知据礼经规定，献食与做食，是同步展开的；这样屠宰做食的环节，便也是仪式的核心组成。或者说，在祭祀的仪式中，杀与献是一而非二的。这与民间祭仪集中于"献"，"做"的过程则排除于仪式之外，可谓截然有别。明乎此义，始足理解汉画像中的"庖厨图"。

复据礼经，这献食的四节，又可归纳为两个阶段：1）"荐生"阶段（称"朝践"）；2）"荐熟"阶段（称"馈食"）。在性质上，二者亦截然有别：前者事祖宗以神，后者事之以人。[38] 由于是神，故所献为"血腥"，亦即"毛""血""腥""肆"。后者为人，故所献乃人神皆可享用的"腍"（熟食）。这由神向人的转换，是以献"爓"（初煮未熟之牲）为过渡的。但祭祀之本，终究是事祖宗以神，故二者中的荐生——或与献生食相表里的除毛、取血、屠宰与肢解等做食环节，便是整个祭仪的焦点，或祭祀中最神圣的一环。中外祭祀仪式皆围绕屠宰来组织，义亦在此。盖惟有骇人耳目的行为——如暴力的杀、血腥的食，方可隔绝人神，神圣化祖先。

由汉仪残文看，礼经对献食环节的规定，也体现于汉朝廷的祭祖。

如《后汉书·礼仪志》记东汉大祭云：

> 以昼漏未尽十四刻初纳，夜漏未尽七刻初纳，进熟献。[39]

文之"熟献"（即荐熟），乃针对生献（即荐生）而言。有熟献，便当有"生献"，惟仪书文省未录。但从时间的节奏看，"昼漏未尽十四刻"（下午）所"初纳"者，倘为熟献，"夜漏未尽七刻"（即平明）"初纳"的，便当是生献了；——这与礼经称的"朝践"时间亦相合。若所说不错，汉代的大祭，便确由"荐生""荐熟"两部分组成。又"纳"既有"初"，便当有"继"。故礼经规定的四个环节，汉代或一一行之。惟仪书文简，未言其详而已。今粗举可征的数则如下：

A.《汉书仪》记"八月酎"（汉代祭祖大典之一）云：

> 车驾夕牲，牛以绛衣之。皇帝暮视牲，以鉴燧取水于月，以火燧取火于日，为明水火。左袒，以水沃牛右肩，手执鸾刀，以切牛毛荐之。[40]

是汉祭祀有荐"毛"仪，即礼经规定的第一节之献毛。

B.《后汉书》引旧注云：

> 先郊（或大祭——笔者）日未晡五刻夕牲，公卿京尹众官悉至坛东就位，太祝吏牵牲入，到榜，廪牺令跪曰："请省牲。"（天子）举手曰："腯。"太祝令绕牲，举手曰："充。"太史令牵牲就庖，〔以二陶〕豆酌毛血，其一奠天神坐前，其一奠太祖坐前。[41]

是汉祭祀有荐"血"仪，即礼经规定的第一节之献血。

C.《汉旧仪》记宗庙祫祭云：

> 每牢中分之，左辨上帝（高祖），右辨上后（高后），俎余委肉积于前殿千斤，名曰堆俎，子为昭，孙为穆。[42]

按"辨"疑读为"胖"，[43]即牛或羊之半体（当属经义献"腥"的环节）。隐揣"每牢中分之，左辨上帝，右辨上后"之意，所谓"中分"，当是太宰（说见后）于祭殿之上、手执鸾刀、在高祖神坐之前当众所做的宰割表演。若所说确，汉朝廷的祭礼中，又确乎有进"腥肆"一节（相当礼经之第二节）。由上举

的二节推，似东汉的荐食，是基本遵行礼经规定的祭祀结构的。

须补充的是，所谓荐毛血，乃做食—献食仪的正式启动，由君主亲割，或亲献。其后的环节——从屠、剖、肢解、切割到炊煮，则由太常属下的太宰负责。[44] 据汉仪：

> 太宰令一人，掌宰工鼎俎馔具之物。凡国祭祀，掌陈馔具。丞一人。[45]

太宰令又下属：

> 屠者七十二人，宰二百人。[46]

则知数目颇大。具体的职司，则有 1. 宰，2. 屠，3. 鼎俎，4. 馔具；分工颇细。"屠"的职掌，是宰牲、去毛与刳剖内脏。"宰"据颜师古说，则为"割肉"，即分切牲体，区别肉之"尊卑贵贱"（礼经称为"体"）。[47] "鼎俎"是司煮的；"馔具"则如其读，即摆放馔具。由员吏的数量之多，分工之细，可知屠、宰、煮必是高度专业化、高度表演性的。原因如上文所说：宰、庖、煮等做食的环节，原与献食相表里，乃仪式的内在组成。复从汉仪记事的轻重看，屠宰的角色，又独重于掌鼎俎者。这原因也不难解：荐生既是整个祭祀最神圣的一环，荐生表演中的角色，自较荐熟或生熟过渡者为显要。

执上述礼经与汉仪之义，回观孝堂山祠画像，则见与西壁的"狩猎"遥对于东壁的（错上一格），[48] 有今称的"庖厨"主题〔图5.11〕。其中有引刀向牛者、以纼牵羊者、执棒击狗者、[49] 除毛去皮者、刳剖者、分解切割者、清洗者与烹鼎者。由所着之冠皆东汉下层员吏所着的介帻冠看，[50] 画面呈现的，疑非私宅的厨房，而是某官厨，如皇家陵寝的"小厨"。[51] 动物之齐备、多样，亦非日常的厨房所当有（无论贵贱），反隐合汉仪对牲的规定：如牛（汉仪称"大武"，下同）、猪（"刚鬣"）、羊（"柔毛"）、鸡（"翰音"）、犬（"羹献"）、雉（"疏趾"）与鱼（"脡祭"）等。[52] 动物种类的齐备，又为庖厨分工的专业化所强化：从牵牲、杀牲、去毛皮、肢解、分割到清洗与炊煮，画面几无遗漏地呈现了一次屠宰做食的全过程。故综合礼文、仪书、西壁的仪式性狩猎以及庖厨图自身的细节，我颇疑画面所呈现的内容，必非日常的做食，而是某仪式性"庖厨"——即仪式研究所称的"屠宰仪与做食仪"（ritual

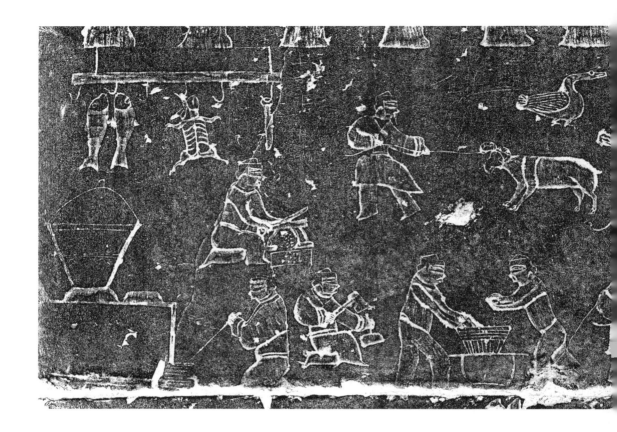

图 5.11
孝堂山祠画像之"庖厨"

slaughtering and cooking）。所说若通，画面的内容，便可读为汉朝廷祭祀结构的第二环节：与献食相表里的"杀"。

但与礼经、汉仪相较，画面呈现的仪式，犹缺少两个重要环节，这便是"取水火"与"制祭"。这两个环节，也是做食—献食启动仪的内在组成。"取水火"如字面所示，指取清洗、烹煮祭牲所需的水与火。据前引汉仪，皇帝大祭：

> 暮视牲，以鉴燧取水于月，以火燧取火于日，为明水火。

即做食之前，须以"鉴燧"取水于月，以"火燧"取火于日。所以必"月"，盖月主水，月中取水，水便来自于天了。火也类似：日主火，日中取火，火即来自于天。然则祭祀所用的水火，也远离日常，被赋予了神圣性。这一仪节，原是以《周礼》为脚本的。盖《周礼·秋官·司烜氏》云：

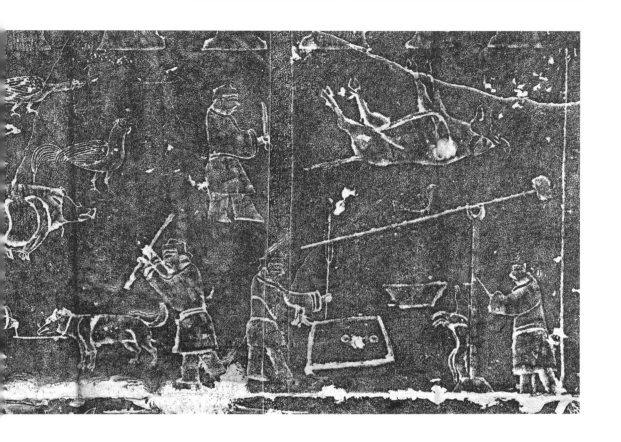

> 司烜氏掌以夫燧取明火于日，以鉴取明水于月，以共祭祀之明齍，明烛，共明水。[53]

据郑玄，"夫燧"即阳燧，或《后汉书》称的"火燧"。又据崔豹，阳燧乃"以铜为之,形如镜"。这一解释,古今未见异辞。[54]"鉴"——或《后汉书》之"鉴燧",注家则多异说。如许慎说是大铜盆,郑玄称是另一种镜子。高诱《淮南子》注则云：

> （方诸，阴燧）大蛤也。熟磨令热，月盛时，以向月下，则水生，以铜盘受之，下水数滴也。先师说然也。[55]

则据高诱说，"鉴燧"乃大蛤蜊，对月磨之，下承铜盘（盆），可生水"数滴"。[56] 今按郑玄注经，喜自我作古，高诱则遵师法。"先师说"之"先

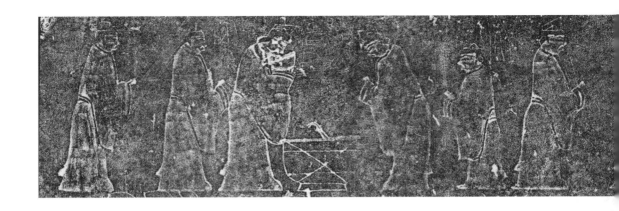

图 5.12a
孝堂山祠画像之"取水火"

图 5.12b
图 5.12a 细节 "取水"

图 5.12c
图 5.12a 细节 "取火"

师",当指卢植。按卢植师马融,二人俱为皇帝近侍(侍中),多有从驾祭祀的经历。卢植以鉴燧为"大蛤",所据必为汉仪的实践,当非如郑玄乃字面之吹求。今执上文的讨论,细察与"庖厨"相对的西壁"楼阁"之上方,则见一列官服甚伟的形象〔图5.12a〕。这列形象,又围绕两个人物分为两组:其左侧者手托一硕大的半圆形物,下承一盆,内

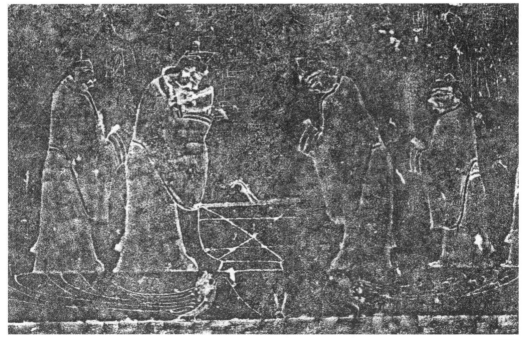

图 5.12b

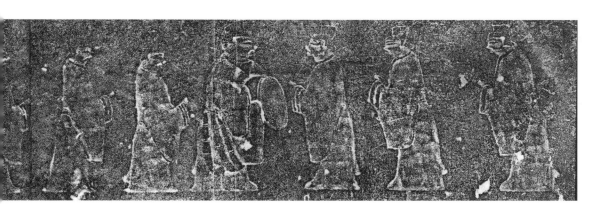

图 5.12a

置臽器，意谓"盆内有水"〔图5.12b〕。右侧者双手执一巨大的圆形物〔图5.12c〕。今按从侧面看大蛤，其状与半圆略近，类如左侧人物所托者。阳燧既为铜镜的一种，其状当为正圆，如右侧人物所执者。若观察不错，这散出西壁的画面，我意便可读为"鉴燧取水火燧取火"的呈现。[57]

取水火外，庖厨图缺失的另一重要环节，乃郑玄称的"制祭"。

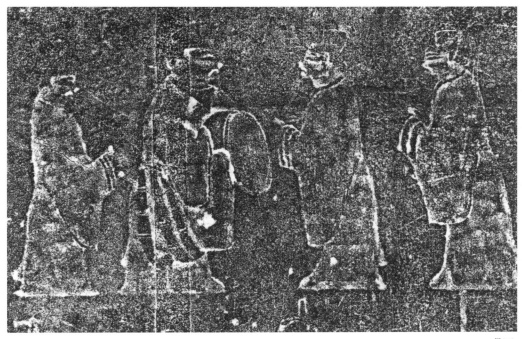

图 5.12c

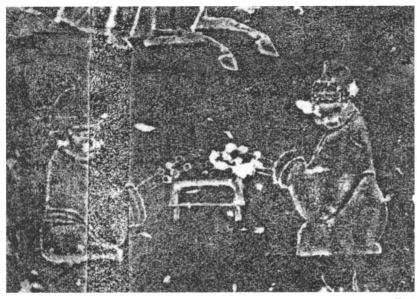

图 5.13
孝堂山祠西壁之"烤炙"

图 5.14
陕西绥德画像庖厨图
纵96厘米，横30厘米，
东汉晚期，
绥德县博物馆藏；
《石全集》5，一二三

据礼经，制祭是做食的开始，由君主亲自启动。如郑玄释《礼记》云：

> 祝乃取牲膊脊，燎于炉炭，入以诏神于室，又出以制于主前，王乃洗肝于郁鬯而燔之，谓之制祭。[58]

即太祝取牲肠上的脂肪，引燃炉炭，君主则洗净牲之肝脏，炙以炭火。[59] 据《礼记》，肝之外，须烤炙的又有心与肺。[60] 盖三者"并为气之宅"（孔颖达），乃毛血外最珍贵的祭品，[61] 须君主亲制，执献祖宗。今按汉仪书断烂不完，故不易考知汉代的大祭中，是否有"制祭"一节。但孝堂山祠东壁的"灭胡图"中，有二胡人围炉烤炙的画面〔图 5.13〕。这一画面，既有的研究皆以"胡人烤羊肉串"为说，[62] 然究其实，烤炙与胡人搭配的例子，鲁中南是为数甚少的。它出现的脉络，乃多为庖厨的场面。剿袭鲁地的陕西画像，搭配也如此。如绥德四十里铺出土的例中〔图 5.14〕，烤炙便与屠牛、宰羊、汲水、炊煮一道，共同组成一庖厨的叙事。其中烤炙者虽未纤绶（如孝堂山祠的大王），但所着之冠，又与屠牛、宰羊者一样，乃所谓"介帻冠"，与着单帻的汲水者和炊煮者，地位有间（或原为大王后被替换亦未可知）。这类画

面所体现的，疑为孝堂山祠所据的原始设计。烤炙之见于灭胡者，或为孝堂山祠的改作或"内化"亦未可知。倘这样理解，则烤炙便与"取水火"一样，亦可读为原庖厨图所呈现的汉祭仪的一环节。

2-3. 共食

据礼经定义的祭祀结构，荐生后的下一环节——亦即祭祀的最后环节，乃所谓"荐熟"，亦即前引《后汉书》称的"进熟献"。如果说荐生的目的，是区隔人神，不使杂厕，故仪式体现为暴力的杀，血腥的食，荐熟的目的，则是和合人神，暂时恢复人神间旧有的社会关联。这样在仪式特征上，荐熟便体现为某种世俗性或"日常性"。荐熟的这一性质，也是以"食"为索引的。盖"生"惟有神能享，"熟"则是人神俱可食的。这样通过祭食的转换，祖宗便实现了由神道向人道的临时性转移。两阶段性质的不同，宋陆佃总结得最精要：

> 朝践（荐生）尊而馈食（荐熟）亲。[63]

按"尊"指神道，"亲"指人道。所以有这样的转换，盖如 Petropoulou 所说：

> 祭祀……由两条线所定义："垂直的"与"水平的"。"垂直线"所连接的，是施祭者与受祭者（神）。"水平线"则连接施祭者与（他生活的）客观现实。[64]

或如 Detienne 据希腊祭祀总结的：

> 祭祀的意义[不仅来自于杀（即连接施祭者与神的垂直线——笔者），也]来自另一功能：维持并强化城邦内所有政治层面的社会关联。盖无祭祀，政治权力是无法行使的。[65]

这也便是《礼记》说的：

> 夫祭有十伦焉：见事鬼神之道焉，见君臣之义焉，见父子之伦焉，见贵贱之等焉，见亲疏之杀焉，见爵赏之施焉，见夫妇之别焉，见政事

之均焉，见长幼之序焉，见上下之际焉。⁶⁶

"见事鬼神之道"，独体现于荐生；其后九伦的功能，则非荐熟不能明。换句话说，通过把祖先拉回祭祀的"水平线"，或临时恢复其为社会关系焦点的地位，祭祀者便可校正已失调的社会秩序，或强化已松弛的社会关联了。

从展演的角度说，礼经规定的献熟，乃是以古礼称的"酬献"为结构的。按"酬献"指互敬酒食。这包括祖宗（以"尸"为代）与祭祀者间的互酬，及祭祀者彼此间的互酬。在祭祀理论中，这环节被称为"共食"（communal feasting），乃仪式的尾声与高潮。⁶⁷ 按献熟的目的，既是校正或重申社会关联，酬献便有其规范的一面：如座位之安排，酬献的先后、次数，所分得祭食的"贵贱"等；即把祭祀者所主张的社会秩序，呈现为一场仪式表演。但另一方面，由于其"人道"的性质，酬献又远较荐生为世俗，或日常。如除人神可互敬乃至饱醉失态外，酬献又往往伴随娱乐性的歌舞（与祭祀用的音乐相对，经义称"燕"）。⁶⁸ 这样至仪式的结尾，由于与神共享食、共饮酒、共闻乐，祭祀者便亲近了祖宗，并依据其在祭祀结构——或祭祀所体现的社会结构——中的位置，不同程度地沾洽了祖宗之神的赐福。这便是礼经称的"神惠均于室"（居祭祀结构中心的人），"神惠均于庭"（居祭祀结构边缘的人）。⁶⁹

按汉代荐熟的细节，著于文者甚少，兹借东汉最重要的祭祖仪——即祭光武陵——做一考察。据《后汉书》所引仪书，祭陵仪乃始于平明：

> 东都（祭光武陵）之仪，百官、四姓亲家妇女、公主、诸王大夫、外国朝者侍子、郡国计吏会陵。昼漏上水，大鸿胪设九宾，随立寝殿前。钟鸣，谒者治礼引客，群臣就位如仪。乘舆自东厢下，太常导出，西向拜，（止）〔折〕旋升阼阶，拜神坐。退坐东厢，西向。侍中、尚书、陛者皆神坐后。公卿群臣谒神坐，太官上食，太常乐奏食举，〔舞〕文始、五行之舞。⁷⁰

持校前引"夕牲"云云，便知所谓"昼漏上水"（平明），当是承前日的夕牲而来。换句话说，据礼文的逻辑，君主夕牲后，太宰便开始杀牲、庖治，至

翌日平明（"昼漏上水"），便祭食毕具，太官可"上食神坐"了。[71] 这一阶段，意者乃对应礼经之"朝践"，即"荐生"。又据上引仪书，上食是与娱神的雅乐即文始五行之舞相伴随的。[72] 这之后，仪书又叙道：

> （文始、五行）乐阕，群臣受赐食毕，郡国上计吏以次前，当（光武）神轩占其郡〔国〕谷价，民所疾苦，欲神知其动静。孝子事亲尽礼，敬爱之心也。周遍如礼。最后亲陵，遣计吏，赐之带佩。[73]

则知荐生后的下一环节，仪文甚简，仅以"乐阕群臣受赐食"概之。"食毕"后的记录又转详，如郡吏对光武神轩、汇报郡政之理乱，最后亲陵、结束仪式等。今按告神与亲陵两个环节，是东汉明帝的创制，不合礼经。文始、武德"乐阕（结束）"后的"群臣受赐食"，则当是对礼经所规定的荐熟的概括。尽管其详不知，但明帝始创的祭陵仪，本杂合礼经与汉代的"元会仪"而成。[74] 所谓"元会仪"，乃指元旦大朝，可谓"世俗性的"常仪。据仪书，元会仪由三部分组成：1）群臣拜天子；2）君臣共宴；3）郡国代表（所谓"上计吏"）汇报地方政情。明帝即位之当年（永平元年），下令取消由他本人作为中心的元会仪，命搬演于光武陵寝。这样原世俗的仪式，便转译为祭祀光武的神圣仪式了：元会仪的第一个环节，上陵仪中被转译为"上（生）食"与"谒神坐"（荐生）；第三个环节，则对应"郡国上计吏以次前，当神轩（光武神坐之轩）占其郡国谷价，民所疾苦"。至于第二个环节，即君臣共宴的部分，我意必转译为"群臣受赐食（毕）"所省略的内容，即光武之神与其子孙、臣下的"酬献"。又据仪书，元会仪之君臣共宴的环节，原与"乐舞百戏"相伴随。百戏中有"黄门鼓吹""鱼龙蔓延"。[75] 张衡《两京赋》的叙述中，又有"跳丸"、缘竿走索（身体倒投）等。[76] 这些内容，疑亦转译于祭陵的共食环节。执此说回观孝堂山祠，则见东壁与"庖厨图"相接处，有一乐舞的场面〔图5.15a〕。场面的主角是一位贵人。他身居高台，据几端坐，装束与仪态，悉同楼阁中的受拜者，如身体硕大于旁人，纤绶，不执板等；故可比定为前已出的"大王"。台之高峨，亦非宫省不能有，如元会仪中"陛高两丈"的德阳殿等。高台或宫轩的下面，又有执板的官员。面向高台的，便是表演

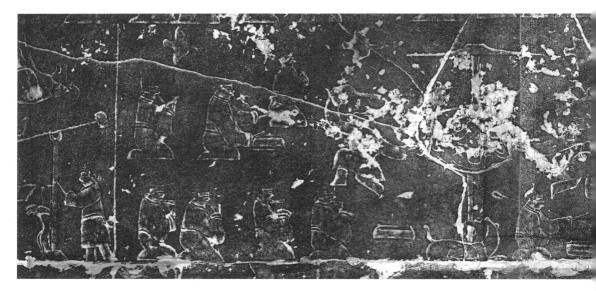

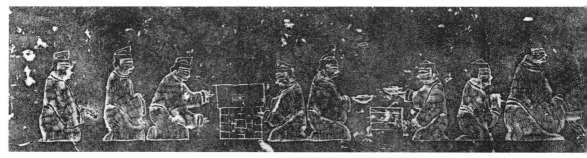

图 5.15a
孝堂山祠画像之"乐舞"

图 5.15b
孝堂山祠画像之"宴饮"

的艺人了:其中有击鼓者、吹笙管者、跳丸者,与走竿者、身体倒投者;与前引汉仪书所记元会仪的"黄门鼓吹"和"倡女对舞",大略符同。[77] 这一场面,疑便是"群臣受赐食"所省略的环节之内容,即由元会仪的第二环节转译来的"君臣共宴"局部。[78]

最后补充的是,在与庖厨—乐舞图相对的西壁之底端,有一节以奉食、敬酒与六博为主题的画面〔图5.15b〕;人物皆雍容、持重,充满仪式感。从祭仪及祠堂画像的脉络理解,这内容当与前述的乐舞一道,同为原设计方案中"共食"(酬献)主题的内在组成。下引汶上与武梁祠派画像的例子,可为旁证(说见下)。[79]

总之,倘我们从结构主义角度,合观对出于孝堂山祠东西两壁的

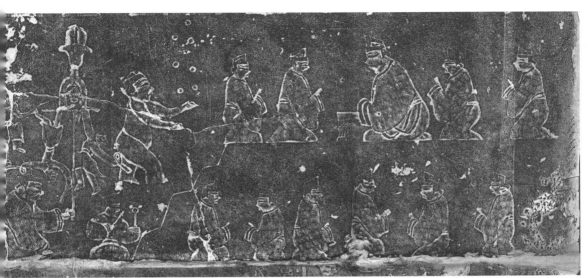

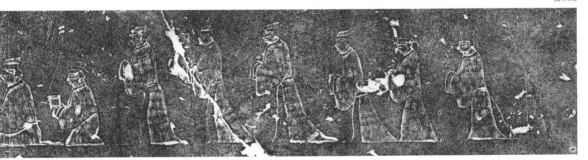

图 5.15a

图 5.15b

狩猎、庖厨、乐舞及宴食等主题,并持与礼经及汉仪书相互证,便知其原始方案所呈现的,必非日常的生活,而是某种仪式性展演。[80] 换句话说,设计者以"获—杀—食"为提喻,象征性呈现了汉祭祀的完整结构。这一结构,也大体符同人类祭祀的共有模式:1) 由俗常入神圣(获);2) 体验神圣(杀);3) 由神圣返俗常(食)。可无须说明的是,由于画面表现的,乃是无时间性(timeless)的祭祀结构,而非具体时空内的仪式事件,设计者便无须以周备为原则,去一一刻画祭祀仪式的每一细节。他仅须以"部分代整体"(pars-pro-toto),择其最视觉性的场面,去象征祭祀的主结构即可。这以最紧张、最暴力、最戏剧性的片段呈现整个祭祀结构的提喻性手法,可谓人类早期文明

图 5.16
埃及 Saqqara 墓区 Mehu 墓祭祀厅东墙宰牲图
古王国时期，第6王朝，
公元前2345—前2333；
Saqqara, Tafel 74

图 5.17a
尼尼微 Ashurbanipal 王宫"狩猎图"浮雕
约前650，大英博物馆藏；
Assyrian, fig. 117

图 5.17b
尼尼微 Ashurbanipal 王宫"祭祀图"浮雕
案上乃切割的牲肉；
前669—前631，
大英博物馆藏；
Assyrian, fig. 125

图 5.18a-b
波斯波利斯"会议厅"（Council Hall）南入口台阶浮雕及细节
前6世纪初，*Persepolis*, pl. 85

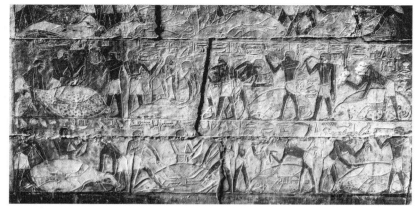
图 5.16

图 5.17a

图 5.17b

图 5.18a

图 5.18b

视觉表现的常数，不独汉代如此；如埃及〔图 5.16〕、亚述〔图 5.17a-b〕、波斯〔图 5.18a-b〕、[81] 希腊〔图 5.19a-e〕与罗马〔图 5.20a-c〕艺术中对祭祀的表现，也多围绕猎、杀或食进行[82]。

最后说明的是，汉代祭祀结构的视觉表现，固以孝堂山祠所见者为近完整，但其简化或"讹传"（corrupt）的版本，也颇见于鲁中南的其他祠堂画像。其早期者如汶上的孙家村画像〔图 5.21a-b；当为祠堂东西两壁〕，[83] 晚期者如嘉祥武梁祠派画像等〔图 5.22a-c〕。由其中的狩猎—庖厨—乐舞—宴饮多形式相联，且细节多一致看，它们与孝堂山祠必有相同的祖源。但另一方面，其间也有显著的差别。其最显见的之一，

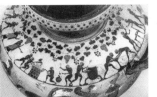
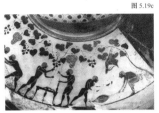

图 5.19a　　　　　　　　　图 5.19b　　　图 5.19c　　　　　　　图 5.19d　　　图 5.19e

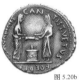

图 5.20a　　　　　　　图 5.20b　　　　图 5.20c

图 5.19a-e
希腊风格陶瓶祭祀图
约前530—前525，
罗马Musée national étrusque藏；
Cerchiai, 1995, 20/2, 22/1-4

图 5.20a
马尔斯神庙前的祭祀
约118—125年，
卢浮宫博物馆藏；
Zanker, 1988, fig. 86

图 5.20b
奥古斯都钱币祭祀图案
（祭坛烤猪）
公元前16年，
法国国家图书馆藏；
Monnaies, 365

图 5.20c
奥古斯都钱币祭器图
（三足鼎与奠酒器）
前16年，
法国国家图书馆藏；
Monnaies, 365

乃是孝堂山祠的焦点——即以大王为指涉的贵人形象，其他祠堂悉删除了。这无疑减弱——乃至消除了——这套主题的仪式氛围，降之为一套日常生活的主题。这变化所体现的，当是皇家题材在民间语境中的内化。[84] 另一显见的差异，则是武梁祠派的主题中，多有孝堂山祠所未见的"庖厨—宴饮—乐舞"合为一连贯叙事的类型〔见图 5.22a-b〕。意者这一类型，必体现了其祖源方案的概念结构，亦即由庖厨之"杀"与共食之"食"所构成的祭祀仪式的主结构。最后一个差异，则是武梁祠派中，又颇有孝堂山祠所未见的细节。如前者狩猎图中的军士扛兽、执兽、架鹰、骑马飞猎与起伏的山等〔见图 5.22c、图 8.12a、图 8.52〕，便不仅未见于后者，美学品质之精好，亦为汉画像所罕有。则知这些

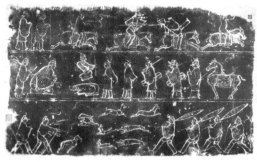

画像的祖源方案，必是连贯、浩大而周备的：在结构性呈现汉朝廷祭仪的同时，也充满无数迷人的细节。其散见于鲁地祠堂者，当只是其内化于民间的一肢而已。这一理解，亦当适用于鲁地的其他主题，如车马、拜谒及下节讨论的灭胡与职贡。

图 5.21a
汶上孙家村画像
纵58厘米，横92.5厘米，
东汉早期；《二编》，89

图 5.21b
汶上孙家村画像
纵57厘米，横92厘米，
东汉早期；《二编》，88

第五章　登兹楼以四望　259

图 5.22a

图 5.22a
武氏前石室宰庖—共食图
《二编》,177

图 5.22b
武氏祠出处不明石庖
厨—共食图
大村西崖,图二百七十

图 5.22b

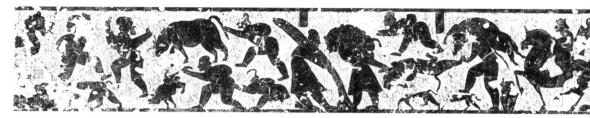

图 5.22c

图 5.22c
武氏左石室屋顶狩猎图
横142.5厘米；
《二编》，129

图 5.23
孝堂山祠灭胡—职贡主题位置说明

3. 灭胡与职贡

卤簿与祭祀外，可透露孝堂山祠画像源头的另一套主题，是东西壁对出的"灭胡"与"职贡"〔图 5.23〕。[85] 其中"灭胡"设于西壁"狩猎"的上方〔图 5.24a〕。它横贯整个西壁，在画面的左侧或南端，有一"楼阁"状建筑，样式悉同"楼阁拜谒"之"楼阁"，惟缺少侧立的两阙。"楼阁"上层有众女列坐，下层有一身材硕大的男子，方接受两男子的禀报〔图 5.24b〕。"楼阁"外面，又有两人作进入状。两人方离开的场景中，有数名被缚者，胡裤尖帽，跪朝一汉装官员。由此而前，便见另一场景，内容乃汉兵追杀胡骑，状甚惨烈。由此再前，至画面右端，便见一据几端坐的胡人，身材亦硕大，头侧铭榜题，曰"胡王"〔图 5.24c-d〕。他的前面，有数胡人或跪，或立，亦作禀告状。"胡王"的身后，可见弧状的山，一群执弓的胡骑，方从山中策马而出。这便与大王所在的宫殿，形成了与野蛮和文明的二元对立。这一连续的画面，便是今通称的"胡汉交战图"了。由"胡王"与"楼阁"中贵人的位置、行为皆一一对称看，"楼阁"中贵人的身份，必是与"胡王"对应的"汉王"，或"大王车"之"大王"。又由胡人被俘与被追杀的惨状看，画面表现的，必是"大王"威震蛮夷的武功。[86]

由汉代文献看，君主"威震蛮夷"的武功，往往与"德化夷狄"一起，共同构成汉代称颂君主的二元修辞。这"威服—德化"的二元，不仅是汉君主统治的实绩，也是天命所

图 5.23

钟的证明。故君主自诩或臣民颂其功德，凡言"威震蛮夷"之处，必伴以"德化夷狄"。这"威—德"的二元，在汉代称颂君主的修辞中，是如影之于形、响之于声的。如西汉郊祀歌之《西颢》云：

> 既畏兹威，惟慕纯德。[87]

即西域既畏武帝之"威"，亦怀武帝之"德"。东汉的例子，可举班固《典引》：

> （章帝）仁风翔乎海表，威灵行乎鬼区。[88]

类似称颂君主"威德"的例子，两汉文献多不胜举。然则"威服—德化"的二元关系，可谓汉代定义君主功业的固定修辞。

由文献回到祠堂。从"灭胡"所在的西壁朝东壁望去，则在约与之对应的位置，可见到另一幅胡汉相接的画面〔图5.25a〕。画中的胡人，亦胡裤尖帽，状同西壁的"被灭者"。但气氛之亲睦，却别换一天地：他们或骑乘或手执作为殊方远域之象征的动物，如印度大象、大夏双峰驼、条支大鸟等〔图5.25b〕，方缓步走向一队汉装官员。[89] 居首的汉官，则微俯其身，作迎接状〔图5.25c〕。细察其头侧，可隐见一榜题，曰"相"。如海尔墨斯说的，将异域构建为权力之源，并以其自然的或人工特产——以动物为主——为异域之象征，乃早期不同文明意识形态的共有之义。[90] 孝堂山祠画面所表达的，疑亦为同样的模式。若所说不错，则画面的内容，便当读为"大王"（由其"相"代理）接受胡人朝贡——或曰"德化夷狄"——的场面。所以以相为代，盖是出于礼仪的考虑：即把大王呈现为一远离俗常的礼仪化君主，或将之塑造为一位超然于上，仅控制、指导、裁决、规戒、赏赐，以虔敬待人（包括蛮夷）的理想君主。这样回观西壁的"灭胡"，则我们称两者乃称颂君主（大王）"威—德"的二元修辞，当虽不中，也不远。

可资比较的是，以"征服—归化"的二元，表现帝国的权威，或帝国统治者的"武"与"慈"（clemency），也是西方古代意识形态的固有之义；[91] 在视觉表现中，后者虽不尽（如希腊、罗马），亦往往以献土产动物为象征。其例如见于埃及〔图5.26a-b〕、亚述〔图5.27a-c〕与波斯者〔图5.28〕。

图 5.24b

第五章 登兹楼以四望 263

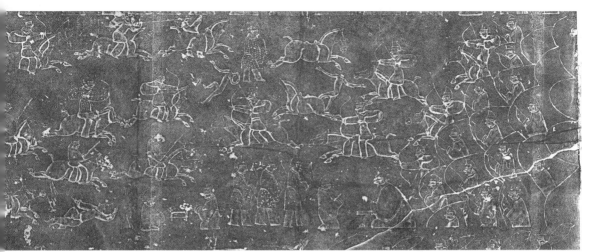

图 5.24a

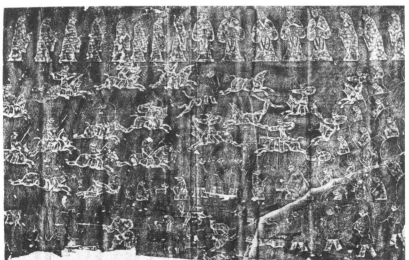

图 5.24c

图 5.24d

图 5.24a
孝堂山祠灭胡图

图 5.24b
图 5.24a 细节（大王）

图 5.24c
图 5.24a 细节

图 5.24d
图 5.24a 细节（"胡王"榜题）
《孝堂山》，图48、图49

图 5.25a
孝堂山祠职贡图
《二编》, 3

图 5.25b
图 5.25a 细节

图 5.25c
图 5.25a 细节（大王之"相"迎接胡人贡者）

图 5.26a
图坦卡门征服努比亚
图坦卡门木箱（摹本），
公元前1332—前1323；
Tutankhamun

图 5.26b
努比亚职贡图
图坦卡门努比亚总督Huy墓壁画（摹本），
公元前1332—前1323；
Egyptian Paintings, PL. LXXIX

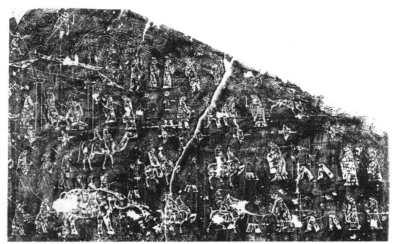

图 5.25a

图 5.25b

图 5.25c

图 5.26a

图 5.26b

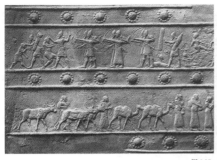

图 5.27a　　　　　　　　　　图 5.27b　　　　　　　　　　图 5.27c

图 5.28

图 5.27a
亚述 Balawat 青铜门饰
前9世纪，大英博物馆藏；
Bronze Ornaments, 1915, PL.XL

图 5.27b-c
亚述黑方尖碑职贡图
前858—前824，大英博物馆藏；
Bildstelen, 152A–B

图 5.28
波斯波利斯阿帕丹纳宫
（Apadana）职贡图
巴克特利亚人朝贡，前6世纪；
Persepolis, pl.41

4. 祀与戎

在古代世界，狩猎、祭祀与战争，在象征上可互转。如法老与赫拉克勒斯，便既是猎王，也是祭主，又是武士。在墓地浮雕中，希腊青年或为猎手，或为武士，或为竞技者。至于重点在哪里，则因社会不同而异。如农民重祭祀，游牧者则因珍视其引为骄傲的财产（牲畜），故尤重武士的征服者身份。[92]

伯科特总结的狩猎—祭祀—战争的连续或互转关系，乃西方古代不同文明意识形态的固有组成，并颇见于视觉表达。其中约同时于汉代者，可举奥古斯都的和平祭坛（Ara Pacis），[93] 伯斯科雷亚莱（Boscoreale）银杯〔图 5.29a-b〕，[94] 以弗所的弗拉维（Flavian Emperors）神庙，与图拉真纪功柱等〔图 5.30a-b〕。其中象征虔敬的"祀"，与象征征服的"戎"，便往往作为一体概念的二元被呈现。同样的模式，也体现于孝堂山祠中"狩猎—祭祀／灭胡—职贡"的并置方案，惟因中国社会形态的不同，故侧重点有别。这方案所据的原则，又是承周代的观念及礼仪结构而来。盖如《左传》所说，"国之大事，在祀与戎"。其中"祀"指祖先

图 5.29a
Boscoreale 银杯
尼禄主持祭祀；
1世纪，卢浮宫博物馆藏；
Boscoreale, 71

图 5.29b
Boscoreale 银杯
尼禄接受蛮人输诚；
1世纪，卢浮宫博物馆藏；
Boscoreale, 74

图 5.30a
图拉真石柱局部
图拉真祭祀；
2世纪初，
Trajanssäule, LXXV

图 5.30b
图拉真石柱局部
图拉真纳降；
2世纪初，
Trajanssäule, LXX

祭祀，"戎"则指对外的武功；在这框架之下，君主便一身而兼"祭主"与"兵主"两重身份。所以如此，盖因君主的权力来自血统，非"祀"不足见其合法；[95] 君主保有或扩张祖宗之土，又往往需用兵，故非"戎"不足成之。这样祀与戎间，便出现了一固定的二元关联。其在周代礼仪中最显著的体现，是出师必告宗庙，告捷必于宗庙。这一关联，也深浸于汉人的意识；惟因"戎"对象的不同，以及"德"之因素的加入，"戎"的内容，较先前为复杂而已。如西汉甘延寿、陈汤获捷西域，元帝即"告宗庙"，称是"祖宗之功"。[96] 东汉明帝中，"远人慕化"，明帝亦命太常"择吉日策告宗庙"，并称是祖宗之德所致。[97] 可知"祀"与"戎"在汉代观念中，也是如影之于形、响之于声的。在这模式下，汉人便发展出一套展现君主之二重身份的仪式，以及与之有关的修辞：即"谨祭祀"与"服戎狄"的二元关联。如扬雄《剧秦美新》称颂王莽说：

> 九庙长寿，极孝也。……北怀单于，广德也。[98]

这二元关系，在班固的《东都赋》中，又扩大为称颂明帝赋文的主结构。如赋文先铺陈明帝乘车而猎，获取祭明堂宗庙所需的"三牲五牺"，而后又繁辞缛藻，极言明帝威德及于四夷，所谓"自孝武之所不征，孝宣之所未臣，莫不陆詟水慄，奔走而来宾"。[99] 类似的修辞模式，

在稍变其文后，班固又转用于对明帝子章帝的称颂。如《典引》云：

> （章帝）宣二祖之重光，袭四宗之缉熙。神灵日烛，光被六幽。仁风翔乎海表，威灵行乎鬼区。[100]

这些例子，皆可谓古代"祀—戎"两元在汉代的翻版，亦可见在汉代人眼中（至少西汉末以后），"谨祭祀"与"服夷狄"，乃理想君主的功德之二元。

但最足说明此义的，乃是东汉朝廷对光武的称颂。今按建武末年，群臣劝光武封禅，先是太尉赵熹上章曰：

> （陛下）拨乱中兴，作民父母。修复宗庙，……海内清平。功成治定，群司礼官咸以为宜登封告成。[101]

则知按赵熹的总结，光武的功业有二：1）拨乱中兴；2）恢复宗庙。章奏后，光武初不之许。建武三十二年，博士赵充等复奏说：

> 宗庙不祀，十有八年。陛下无十室之资，奋振于匹夫，除残去贼，兴复祖宗，集就天下，海内治平，夷狄慕义。[102]

则按博士赵充说，光武的功业又有三：1）拨乱中兴；2）恢复宗庙；3）夷狄慕义，即在赵熹所举的两者外，又进以"夷狄慕义"。光武终从其议，登封泰山。[103] 至光武死后的永平三年，明帝命公卿为光武庙祭祀议定乐舞。光武之子东平王刘苍上奏云：

> 光武皇帝受命中兴，拨乱反正；武畅方外，震服百蛮，戎狄奉贡；宇内治平，登封告成，修建三雍，肃穆典祀……歌所以咏德，舞所以象功，世祖庙乐名宜曰《大武》之舞。[104]

则按刘苍说，光武的功业又可总结为：1）拨乱中兴；2）震服百蛮，夷狄奉献；3）修建三雍，肃穆典祀。话虽脱自赵充劝光武封禅的修辞，但也自有其特点。[105] 其与我们有关的，是"震服百蛮，夷狄奉献"一语。盖赵熹初上封禅议时，尚不举"戎"为光武的功德。比至赵充，便增加了"夷狄慕义"。按诸光武行事，这话已嫌夸张；但缀于功德之尾，在赵充或只是一修辞的"文具"。到了刘

苍,则又加入了"武畅方外""震服百蛮",并列之为光武第二大功德,语甚张皇。用王充的话说,这可谓"增"之又"增"了。盖光武一生的重心,始终是安宇内。虽于交趾、西羌、匈奴等地,偶有战事,但只是安缉边境,无甚远志。又匈奴、西域等国,虽偶有遣使奉献者,但其数寥寥,较之所挑起的边衅,颇不足数。至于光武本人,亦毫不掩饰其"戎"功的雄心之小。如建武二十一年,西域诸国遣使,愿属藩国,光武以中国初定,未遑外事,竟不之许。[106] 二十二年,匈奴开边衅,群臣多言可击,光武"方忧中国",寝其议。[107] 二十八年,群臣复有劝征匈奴者,光武引《论语》"吾恐季孙之忧不在颛臾而在萧墙之内",斥其多事。[108] 故章帝中班勇上西域策,有"光武中兴未遑外事"之语。这对光武的"戎"功,可谓切实的评价。执此论前引赵熹、赵充与刘苍的话,则知赵熹的总结,犹不远实,赵充已微嫌其"增",刘苍则辞甚张皇,辞胜于质了。意者所以如此,乃是"祀—戎"的二元观念使然。盖赵充与刘苍所议者,一为封禅,一为宗庙乐舞。在封禅所需的或宗庙所宜歌颂的功业中,"祀"与"戎"乃两个必有的类别。光武的"戎"功虽未足副,但既有"祀","戎"便亦须连类而及。[109]

以上对汉臣所称颂的光武功业的解释,或当或不当。但可确言的是,由赵充到刘苍,确是把"恢复宗庙"与"震服百蛮,夷狄慕义"作为光武的两大功业并举的。今按刘苍的奏议,深为明帝所许,故命太常按其议设计祭祀登歌。嗣后刘苍又亲造:

 光武庙登歌一章,称述(光武)功德。[110]

然则"恢复宗庙"与"威德夷狄"两个功德,在光武庙祭祀中,是曾咏于歌、象以舞的。[111]

 总之,倘我们从结构—功能主义角度,去观察汉代对君主的称颂模式与孝堂山祠的配置模式,便会发现二者之中,都贯穿着"祀—戎"的二元转换或关联。惟内化于民间后,这关联始松弛并最终被打破:除孝堂山祠外,犹隐约体现这关联的例子,鲁地画像是很少的。前举与孝堂山同风格的汶上孙家村画像〔见图 5.21a-b〕,当举为其一:其中表现祀—戎关系的狩猎—庖厨与灭胡(职贡未出),犹并出于同一祠堂的东西两壁。这所体现的,当是其祖

源方案的概念结构。

5. "王者有辅"与"王者有师"

5-1. 周公辅成王

除上举主题外,孝堂山祠画像的重要主题,又有《周公辅成王》〔见图 2.1〕与《孔子见老子》〔见图 1.1〕。关于前者,本书前文有讨论。大意云在汉代经学意识形态中,周公是与孔子并称的圣人。取则其行为,乃缘饰政治的手段。自武帝起,"周公辅成王"义,便数为君主或权臣称引,或缘饰辅政,或掩盖篡夺,或君主示臣下以"尊师重傅"之义。

又人称或自称周公者,汉代主要有五人,即西汉霍光、王莽,东汉刘苍、窦宪与梁冀。惟两汉之交,其义曾有一转移:在东汉以前,"周公辅成王"义,今文家释为"即摄为真";其中周公的身份,乃经学帝王谱中的圣王(此义颇为王莽所取)。东汉之后,为适应政治意识形态的需要,其义又转为"帝王师贤辅"(周公的身份变为贤辅)。绘画中的"周公辅成王"主题,乃初作于武帝,西汉末或王莽时代又据古文经改作,其后则流为东汉皇家艺术母题库的一组成。然则其深合两汉之交的朝廷意识形态,固不问可知。[112]

5-2. 孔子见老子

《孔子见老子》见于孝堂山祠之后壁,乃汉画像中规模最大,要素亦最完具的《孔子见老子》之一〔见图 1.1〕。关于它的图像学寓意,本书第一章有详论。大意谓今古文经与谶纬中,皆有"帝王有师"义;"孔子师老聃",乃为其典范或象征。是义初执于经生,两汉之交纳于帝王,并用作君臣对话的修辞与仪式脚本。以此为主题的画像,当产生于当时的朝廷语境,并为两汉之交帝国艺术的一遗影。[113]

5-3. "周公辅成王"与"孔子师老子"的并出

两汉之交朝廷的君臣对话,亦颇以连称"周公—孔子"为修辞。[114]如《汉

书·王莽传》：

> 孔子见南子，周公居摄，盖权时也。[115]

光武自述其终制亦云：

> 周公、孔子犹不得存，安得松、乔与之而共游乎？[116]

又明帝永平二年：

> （明帝躬）养三老、五更于辟雍……郡县道行乡饮酒于学校，皆祀圣师周公孔子，牲以犬。[117]

按周公孔子并举，当与古文经在朝廷的兴起有关。盖古文派的经典《周官》或今称的《周礼》，王莽称是周公所作，这样周公便与孔子一样，取得了儒家"圣师"的地位。至东汉初年，随着其经义由"即摄为真"转变为"帝王师贤辅"，"周公辅成王"便与意义相近的"孔子师老子"一道，成为东汉君臣对话的一修辞。[118] 若此话不错，则"周公辅成王"与"孔子见老子"在孝堂山及鲁中南其他画像祠中的并出，便与二者在朝廷意识形态对话中的并举一样，可读为对君主"尊师重傅"的比喻性赞美。

6. 图画天地

除表现朝廷礼仪及意识形态外，孝堂山祠画像方案中，还有少量表现天神、地祇的主题。前者见于山墙顶部与隔梁下面〔见图 5.1d、图 5.1h〕，即汉祠堂呈现天文的常见位置；内容乃日、月、二十八宿之织女、斗宿及风伯、雷公等〔图 5.31a-b〕。后者见于东壁之下部〔见图 5.1d〕，内容由"兽车出行"与"鱼车出行"两部分组成〔图 5.32〕。执与第八章讨论的武氏祠天地神祇比较，便知二者概念一致，图式也雷同，惟孝堂山祠的内容简略、碎片化而已。意者这是压缩、删减与武氏祠类似的设计方案，或截取其片段而成。如第七、八章所说，这类主题，当即延寿赋所记灵光殿壁画的"山神海灵"，或延寿称的"图画天地"之"地"，最初是呈现君权的宇宙基础的。这一推断，亦可

图 5.31a
孝堂山祠画像之"天图"
《初编》,23,24

图 5.31b
孝堂山祠画像之"天图"

图 5.32
孝堂山祠画像之"山神海灵"

图 5.31a

图 5.31b

图 5.32

用于解释孝堂山祠所据的原始方案。

7. 朝会图

由以上分析看,孝堂山祠中与《楼阁拜谒图》配属的主题,大体可分两类:

1. 以"大王"为主角或以"大王"为指涉者：

1）大王卤簿

2）大王灭胡

3）大王受贡

4）大王猎牲

5）大王祭祀

2. 表现君主意识形态者：

1）周公辅成王

2）孔子师老子

3）天神地祇图

配属的主题如此，作为全祠画像方案核心的《楼阁拜谒图》，亦必以大王为主角，或以大王为指涉。故《楼阁拜谒图》中的受拜者，我意亦应比定为"大王"。这一推断，又可佐证于《楼阁拜谒图》的三个细节：a. 黄地六彩与侍中执玺，b. 侍中抱剑，与 c. 朝堂承东。

7-1. 黄地六彩与侍中执玺

《楼阁拜谒图》主角的腰间，多垂一带子。这是汉代所称的"绶"，即佩玺印的绶带。孝堂山祠的绶带，表现得颇刻意。它炫耀地纤垂于腰间，宛如展演。长条形的带子，以若干水平的线段为分割，每段又设斜向的纹，意在呈现绶带所用的织物之质地。主角身后，有一官服肃立者。他手提一根绳子，绳端系一囊或圆盒〔图5.33〕。今检汉仪，可知汉代皇帝、皇后、官员皆有印绶。其中官员之绶为单色，如宰相绿绶，御史大夫青绶。惟有皇帝的绶"黄地六彩"（见下引文）。又《汉旧仪》记君主舆服，称天子六玺：

> 皆以武都紫泥封，青囊白素裏，两端无缝，尺一板中约署。皇帝带绶，黄地六彩，不佩玺。玺以金银滕组，侍中组负以从。[119]

则知汉自皇帝以下，皆亲佩其印。[120] 只有天子"纡皇组"（即腰垂绶带），[121] 不佩玺；玺乃是包在一囊内，上系带子（"金银滕组"），由身边的侍中"组负以从"的。[122]

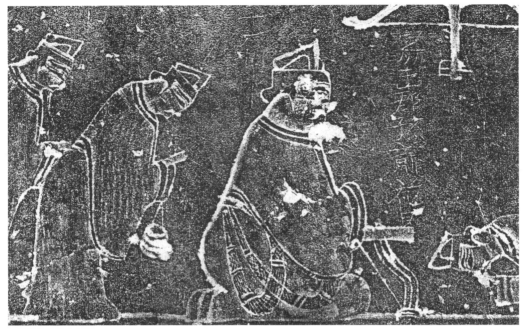

图 5.33
孝堂山祠《楼阁拜谒图》
局部（侍中执玺）

又《汉书》记卭宴回忆其先人为武帝尚书张安世说情云：

> 卭家将军以为，安世本持橐簪笔，事孝武帝数十年，见谓忠谨，宜全度之。[123]

按"持橐"即提囊，囊内盛皇帝机要。执此对照上举的画面，我颇疑绶带的繁复纹样，乃意在呈现"皇组"的"黄地六彩"（盖单色不当若此繁复），官服执囊者，则是呈现侍中"负组以从"或尚书"持囊"的。但从绘画应呈现礼仪性场面的角度来思索，当以侍中负组执玺为近是。

7-2. 侍中抱剑

不同于孝堂山祠的"侍中负玺以从"，五老洼或武氏祠"楼阁拜谒图"中的近侍，多抱持一棍状物〔图 5.34，也见图 4.39、图 4.40、图 4.48〕。按《后汉书》臣昭注称"（汉代）自天子至于庶人，咸皆带剑"。[124] 君

图 5.34
嘉祥吴家庄观音堂画像
《楼阁拜谒图》（侍中执剑）
纵67.5厘米，横99.5厘米，
东汉早期，
嘉祥县武氏祠文物保管所藏；
《初编》, 190

图 5.34

主之剑，据《汉官仪》说，君主本人是不亲佩的，亦由侍中携带：

> 侍中殿下称制，出则参乘，佩玺抱剑。[125]

执此比较五老洼与武氏祠画像的细节，其侍者所抱的，疑便是裹有锦囊的天子之剑。

7-3. 朝堂承东

今可复原的汉代祠堂，虽然或朝北，或面南，前者如武氏三祠、宋山 4 号小祠，后者如宋山 1、2、3 号小祠等，但受拜者的面向，却固着于东方；未经拆毁的孝堂山祠，面向为南，后壁的受拜者亦东向。这固着于东向的设计所体现的，或为原设计之意图；这种意图，或仅有义于朝廷语境。盖汉代以东向为尊，皇帝或太后朝群臣，便多以面东为常，亦即张衡《西京赋》称的"朝堂承东"。鲁地拜谒图所体现的，或为此概念也说不定。[126]

由前文的分析可知，《楼阁拜谒图》中拜谒场面的主角，当与"车马仪仗""狩猎—庖厨—共食""灭胡—职贡"的主角一样，都是某仪

同天子的大王。这样整个祠堂方案的初义，便可得而言：

主题	寓意
天地神图	大王宇宙角色的定义
猎牲—宰牲—共食	大王敬祖德，谨祭祀
灭胡—职贡	大王震服百蛮，夷狄慕义
孔子师老子	大王尊师
周公辅成王	大王重辅
大王卤簿	大王的政治—礼仪身体
大王朝会（拜谒图）	大王的政治—礼仪身体

若此说通，原设计中"楼阁拜谒"的建筑，便为汉宫殿的形象，而非长吏之官署。[127] 其中阙乃宫阙；所谓"楼阁下层"，则为宫廷的前殿或朝会殿，[128] 上层为帝后、嫔妃的后宫。今通称的"楼阁拜谒"主题，是由宫阙—前殿（或朝）—后宫（或寝）与设于其中的人物集合而成的汉代君权的母题性图符。这样我们"登兹'楼'而四望"，便可目见君权之"用"的发散与周流了。[129]

8. 余说：谁是"大王"？

但明眼的读者或已发现，上文的讨论，是以混同大王与君主的礼仪角色为前提的。而据汉代尤其东汉的意识形态，君主与诸王（"大王"）的礼仪角色是截然有别的。两者之间，有古所称的"君臣"之限。孝堂山祠画像的母本，若果为某大王而设，画像的内容，又何以尽合君主的身份？这一问题，下尝试从鲁地特殊的历史情境寻一解答。

今按东汉诸王分封，与西汉截然有别。从时间上说，后者是平均见于整个西汉的，前者则集中于东汉初年。如光武明章分封的诸王，即约占东汉分封的 97%；其中又以光武子最多（共十王）。从地域论，西汉的王国，乃分散于关中之外的大部分地区；东汉则集中于鲁地与其附近（如苏北、皖北、豫东），约占整个东汉封国的 70%。这一地区，也恰是汉祠墓画像出现最早、最发达的地区。下据万斯同《东汉诸王世表》列表做一说明：[130]

	宗室四王	光武十王	明帝六王	章帝四王	和帝一王
今山东地区（共14国）	齐、泗水、淄川、城阳、北海	东海（含鲁国）、济南、东平、任城国、琅邪		济北、千乘	平原
今江苏地区（共5国）		楚、沛、广陵	彭城、下邳		
今河南、安徽、山东交界地区（共4国）		阜陵国	陈（河南、安徽、山东交界）、梁（河南）、淮阳（安徽）		
今河北地区（共5国）	中山、赵	中山	乐成	清河、河间	

又东汉正出的诸王仅六人，皆光武子。明章子悉庶出，地位不尊。[131]正出的六王中，有五王的封地位于鲁地及毗邻的苏北，即东海王（兼鲁王）强、东平王苍、沛王辅、济南王康与琅邪王京。[132]则知洛阳之外，鲁地及附近的地区是东汉皇族最集中的区域。这与西汉的情形也是截然有别的。

又封于鲁或附近的光武六王中，地位最尊的是东海王强与东平王苍。二人的封地，皆位于鲁地的中心。其中强乃郭后所出，建武二年立为太子。十七年，郭后宠衰，被贵人阴氏取代。强内不自安，遂于十九年自逊太子，退为东海王。光武与阴后子刘庄进为太子。由于强"废不以过"，光武始终有愧疚，故建武二十八年，即强离开洛阳、就其封国前，光武临时于东海之外，"以鲁郡益强封"，使食二十九县（东汉诸王多仅食四五县）。此外又下诏说，故鲁国灵光殿甚壮丽，符合其礼仪身份，故命强居鲁，不驻东海。行前，光武又赐强"虎贲旄头，宫殿设钟虡之悬"，使"拟于乘舆（即天子）"。[133]按"虎贲旄头"乃君主车马仪仗的组成；"钟虡之悬"，则为帝宫前的陈设。然则按光武之意，强出行与家居，是皆得享用天子之礼的。[134]刘庄即位后，虽防强甚严，但礼面上，却未坠光武待强之礼。如永平元年，强死讯传至洛阳，明帝一面下诏以天子礼葬，一面派将作大匠赴鲁国，为强设计陵寝。然则无论生前还是身后，强受于朝廷的礼遇，始终是斟酌天子礼而成的（详说见本书第七章）。[135]这一现象，便是古称的"加礼"。[136]

不同于刘强的"尊而不亲",东平王苍乃阴后子,为明帝同母弟。按苍美相貌,通经学,与明帝感情甚笃。故终明帝一朝,苍可谓最有权势的廷臣与诸王。[137] 明帝死后,章帝自居"成王",奉苍为"周公",待苍之隆,竟有过明帝。按汉代经义,周公与孔子一样,皆当一"王"(天子);如成王葬周公,便以天子礼,不以诸侯礼。[138] 故苍死后,章帝下诏斟酌天子礼葬苍,又派专司天子陵寝工程的将作使六人赴东平,为苍设计陵寝。[139] 其后不久,章帝又由洛阳亲赴其陵,"祠以太牢","陈虎贲、鸾辂、龙旗",祭以天子礼。然则刘苍的丧礼与陵寝,也是斟酌天子礼而成的(详说见本书第二章)。从文献记载看,诸王生死皆行天子礼者,终东汉一朝,仅有东海王强;死葬酌采天子礼者,强外只有苍。[140] 二人的陵寝,皆由朝廷特为设计。这是东汉鲁地独有的现象。今我们考求鲁地画像的源头,这现象是必须思考的。[141]

按孝堂山祠乃东汉初年的作品(粗断于光武至章帝)。祠堂所在的长清,当时属泰山郡,与鲁国、东平相邻;[142] 距强陵与苍陵,直线约70公里与150公里,计日可达。[143] 又从概念上乃至主题的细节说,孝堂山祠与武梁祠派固多雷同,但在风格上,二者则有"朴""华"之别,疑当源自不同的形式方案。[144] 武梁祠派的画像,倘如第八章所说,乃源于强陵,孝堂山祠的祖源,便可理解为苍陵;"大王"之初指,亦可暂推定为东平王刘苍〔图5.35〕。

图 5.35
东平县老湖镇
东平王陵遗址
疑为刘苍陵;作者拍摄

第六章

"鸟怪巢宫树"
说《大树射雀图》

> 祸乱天心厌，流离客思伤。
> ……
> 雅道何销德，妖星忽耀芒。
> ……
> 鸟怪巢宫树，狐骄上苑墙。
> ……
> 小孽乖躔次，中兴系昊苍。

这是唐末诗人韦庄《和郑拾遗秋日感事一百韵》中的句子，时僖宗因黄巢之乱流离数年，得返长安，旋暴死，其弟李晔继位，是为昭宗。[1]客于婺州的韦庄，闻之做起了"中兴"梦，故仅称黄巢之乱为"小孽"，并比喻为"鸟怪巢宫树，狐骄上苑墙"。但昭宗终究不是光武，故"中兴"云云，终是一梦了。

韦庄的比喻，原非他本人的发明，而是春秋以来理解政衰、篡乱、失国与中兴的观念程式。在战国秦汉经生的话语体系中，所谓"鸟怪巢宫树，狐骄上苑墙"，乃属于灾异之"野物入宫"的范畴，或下人崛起危国运的神兆。这观念的最早表述，可追溯于《尚书》"桑榖生朝""雉升鼎耳"与《春秋》之"鹳鹆来巢"。（按"鹳"乃左氏、穀梁义，公羊作"鹳"）到了汉代，三则经文被推衍为一套复杂的经义，并用为政治的话语中介。王莽篡汉前后，它又具体化为一套庞大的谶语系统，以预言汉命之将终。光武明（帝）章（帝）间，为象征性地呈现光武"中兴"的天运背景——"汉家之厄"，这系统又颇遭整齐，并最终聚焦于经义所主的"鸟怪巢宫树"。意者今汉画研究所称的《大树射爵图》〔见图 4.42、图 8.22a、图 8.24a、图 8.33b〕，疑便取义于此。

1.《尚书》《春秋》之"野物入宫"

据《尚书》之"序"，商王太戊时，有"桑榖共生于朝（指朝堂前的庭院，

故今文家亦称'生廷')"；武丁时，有"飞雉升（宗庙之）鼎耳而雊"。二王悉为惊惧。太戊之相伊陟、武丁之相祖巳，称二者兆示王德有失，乃商衰之征，诚王修德应之。二王从其请，终消灾厄，并成中兴之主。[2]《春秋》之"鸜鹆来巢"，见于鲁昭公二十五年（前517），时有鸜鹆自野外飞来，结巢于宫榆之巅。时人以为乃昭公失位之兆。不久后，昭公果为执政季氏所逐，死于外野。[3]

上举的三事，虽是商周所发生的偶然事件，但背后似贯穿着早期人类的思维共式。盖如伊利亚德所说，传统社会的人，都是宗教的人（homo religiosus）；[4] 对宗教的人而言，空间是不同质的（homogeneous）。概略地说，其感受的空间有两种，一种有秩序、有意义；一种则无秩序、无结构。这非同质化的特点，又通过对二者对立的感受获得表达：1）神圣的空间（sacred space）与2）环绕之的无形式、无意义的广延。后者即伊利亚德称的"俗常空间"（profane space）。[5] 从古代社会的经验看，所谓神圣的空间，往往是宫殿、庙宇与圣山。它们或被理解为世界的中心，或宇宙的枢纽（axis mundi）。[6] 又据伊利亚德对古代经验的总结，一个空间所以称"圣"，往往由于在开始时，这里有动物或植物"显灵"（hierophany）；后来的"圣"，也多由动物、植物所现的吉兆维持或标志。[7] 又神圣、俗常的空间虽有边界，但并非不可跨越。这种跨越，或意味着两个世界的交流，或意味着边界的被打破，神圣的空间因外来的攻击而崩塌。对二者对立的感受，及二者的脆弱关系所导致的心理紧张，乃早期人类宗教心理的共有特点，并以不同程度、不同方式，体现于不同文明的宗教与社会生活。今执伊利亚德之义，理解"桑穀生朝（或廷）"、"雉升鼎耳"与"鸜鹆来巢"，则宫之廷、庙之鼎与廷之榆，便可解为"神圣空间"的标志，桑穀、野雉与鸜鹆，则为与之对立的"俗常空间"的象征。这样野物入于宫庙，便意味着两个空间边界的被打破，商、鲁的秩序，也因此面临崩溃的危险。

2. "野物入宫"的汉代阐释与政治应用

汉代武帝之后，随着经学晋为国家意识形态，朝廷经生即据《尚书·洪

范》所列君主应具的"貌言视思听"五德，将君主的行为归为五种，复依据战国以来新兴的阴阳五行说，将史传记载的商周至汉的灾异归为五类，并使二者一一对应，从而形成了汉代特有的灾异结构。上引的三则经文，由于见载于汉代群书之首——《尚书》与《春秋》，故重经阐释后，便构成了汉代灾异结构的核心。

按灾异的体系化努力，虽始于汉初，完成则在刘向、刘歆父子前后，即成帝至王莽时代。从结构上说，这体系庞大而复杂，但细辨其组成，似又围绕两根主线：物性与行为。所谓物性，指灾异物的自然属性（包括其五行所属），行为则指属性的变异。换句话说，所谓灾异，乃是"物失其常"。如就三则经文而言，"桑穀生廷"在汉代的灾异体系中，是被归类为"草妖"的；"雊升鼎耳"与"鸜鹆来巢"，则归为"羽孽"。其中"草"与"羽"，是物性的分类；"妖""孽"则是行为的定义。又云何"妖""孽"？盖桑穀、雊与鸜鹆皆"野物"，合当见于野外；今暴见于宫庙，自非"行为之常"，故称"妖""孽"。又具体到三者之为变异的类型之所属，则汉代的灾异体系中，原有一专门的分类范畴，这便是"眚祥"。按"眚祥"是就空间而言的。如据刘向的定义，异之自生于宫者曰"眚"，来自于外者曰"祥"，亦即《汉书》李奇注称的"内曰眚，外曰祥"。[8] 按这标准，宫殿木柱生枝叶，即属于"眚"；桑穀、雊、鸜鹆来自于"野"，故属于"祥"。则知在汉代的灾异体系中，桑穀、雊与鸜鹆，悉被定义为神圣空间的反面，即俗常空间之标志。作为"神显"（theophany），三者见于宫中，便必有所兆。具体的兆意，又以刘向、刘歆父子的阐释最权威，如《汉书·五行志》对三者的阐释，便悉引向歆父子为说。兹引如下：

a. 桑穀生廷：

刘向以为殷道既衰，高宗承敝而起，尽凉阴之哀，天下应之，既获显荣，怠于政事，国将危亡，故桑穀之异见。桑犹丧也，穀犹生也，杀生之秉失而在下，近草妖也。一曰，野木生朝而暴长，小人将暴在大臣之位，危亡国家，象朝将为虚之应也。[9]

则据刘向说，"桑穀生廷"乃草妖，是上天对殷高宗怠政失权的警告。据"一

曰"，则又兆示小人暴起，危亡国家。惟二说实无大异：虽一归咎君主，一归咎小人，结果都是下人窃权柄。其中桑穀象征的，乃是下人或小人。

b. 雉升鼎耳

刘歆以为羽虫之孽。《易》有鼎卦，鼎，宗庙之器，主器奉宗庙者长子也。野鸟自外来，入为宗庙器主，是继嗣将易也。一曰，鼎三足，三公象，而以耳行。野鸟居鼎耳，小人将居公位，败宗庙之祀。野木生朝，野鸟入庙，败亡之异也。武丁恐骇，谋于忠贤，修德而正事，内举傅说，授以国政；外伐鬼方，以安诸夏，故能攘木鸟之妖，致百年之寿。[10]

则据刘歆之说，"雉升鼎耳"乃羽孽，像小人据君位或"公位"，为"败亡之异"，义同"桑穀生廷"。然则在"野物入宫"的结构中，雉、桑穀与鼎、廷所承担的功能是一致的，即俗常与神圣空间对立的标志。

c. 鸜鹆来巢

刘歆以为羽虫之孽，其色黑，又黑祥也，视不明听不聪之罚也。刘向以为有蜚有蜮不言来者，气所生，所谓眚也；鸜鹆言来者，气所致，所谓祥也。鸜鹆，夷狄穴藏之禽，来至中国，不穴而巢，阴居阳位，像季氏将逐昭公，去宫室而居外野也。鸜鹆白羽，旱之祥也；穴居而好水，黑色，为主急之应也。天戒若曰，既失众，不可急暴；急暴，阴将持节阳以逐尔，去宫室而居外野矣。昭不寤，而举兵围季氏，为季氏所败，出犇（奔）于齐，遂死于外野。董仲舒指略同。[11]

则据刘歆说，鸜鹆来巢亦为羽孽，象君主视不明，听不聪，致下人暴起居大位，终致失国。然则兆意虽同"桑穀生廷""雉升鼎耳"，后果更险恶：作为神显，它兆示了神圣空间的崩溃或统治的覆亡。

须指出的是，向歆父子阐释经文，喋喋以"野""外"为说；如"野木""野鸟""外来""外野"等。这"野"与"外"，乃是与"朝""（宫）内"相对言的。则知在汉代的灾异体系中，空间原有两种:1) 礼的或"神圣的"，2) 野的或"俗常的"。宇宙—政治的秩序，端赖二者之分隔；秩序的破坏或崩溃，则缘于二者的交汇。而交汇的接口或破口（break），便是野物如桑穀、雉与鸜鹆等。[12]

如上文所说，《尚书》《春秋》乃汉代群书之首，故上引的三则灾异，便不仅成为汉代精英的公共知识，亦因其"经"的性质，而成为汉代政治的话语框架。如哀帝即位不久，迭有日食、地震与"民祠西王母"之变，哀帝心内恐惧，遂诏举"方正直言"。王氏党人杜邺上书，称灾异乃哀帝祖母傅氏、母亲丁氏子弟据权危国所致，建议哀帝以殷高宗为法，所谓：

> 臣闻野鸡著怪，高宗深动；大风暴过，成王恒然。愿陛下加致精诚，思承始初，事稽诸古，以厌下心，则黎庶群生无不说（悦）喜，上帝百神收还威怒，祯祥福禄何嫌不报！[13]

即举《尚书》"雉升鼎耳"为说。又元帝中，宦官弘恭、石显窃权危国，刘向上书言灾异，所举的先例中，即包括昭二十五年的"鸜鹆来巢"。类似的例子，两汉史志不胜枚举，文繁不具引。

3. "野物入宫"的新发明

在作为"经典"用于政治修辞的同时，三则经文所代表的"野物入宫"之义，又为汉代的经验观察或话语构建，提供了聚焦的新目标，进而导致了以"野物入宫"为义的大量新灾异的发明。兹举例如下：

> 1. 昭帝元凤元年，有乌与鹊斗燕王宫中池上，乌堕池死，近黑祥也。时燕王旦谋为乱，遂不改寤，伏辜而死。
>
> 2. 昭帝时有鹈鹕或曰秃鹙，集昌邑王殿下，王使人射杀之。刘向以为水鸟色青，青祥也。时王驰骋无度，慢侮大臣，不敬至尊，有服妖之象，故青祥见也。野鸟入处，宫室将空。王不寤，卒以亡。
>
> 3. 昭帝时，昌邑王贺闻人声曰"熊"，视而见大熊。左右莫见，以问郎中令龚遂，遂曰："熊，山野之兽，而来入宫室，王独见之，此天戒大王，恐宫室将空，危亡象也。"贺不改寤，后卒失国。[14]

三者所应的，都是昭帝朝的政治危机。其中 1. "乌、鹊入燕王宫"所应者，乃昭帝即位之初燕王谋反旋被诛；2. "鹈鹕（或秃鹙）与熊入昌邑王宫"，则

应昌邑王刘贺继位与被废。

4. 成帝建始四年九月,长安城南有鼠衔黄蒿、柏叶,上民冢柏及榆树上为巢,桐柏尤多。……鼠,盗窃小虫,夜出昼匿;今昼去穴而登木,象贱人将居显贵之位也。桐柏,卫思后园所在也。其后,赵皇后自微贱登至尊,与卫后同类。[15]

5. 成帝时童谣曰:"燕燕尾涎涎,张公子,时相见。木门仓琅根,燕飞来,啄皇孙,皇孙死,燕啄矢。"其后帝……见舞者赵飞燕而幸之,故曰"燕燕尾涎涎",美好貌也。张公子谓富平侯也。"木门仓琅根",谓宫门铜锾,言将尊贵也。后遂立为皇后。弟昭仪贼害后宫皇子,卒皆伏辜,所谓"燕飞来,啄皇孙,皇孙死,燕啄矢"者也。[16]

6. 成帝河平元年二月庚子,泰山山桑谷有蠚焚其巢。男子孙通等闻山中群鸟蠚鹊声,往视,见巢燃(燃),尽堕地中,有三蠚鷇烧死。树大四围,巢去地五丈五尺。太守平以闻。蠚色黑,近黑祥,贪虐之类也。《易》曰:"鸟焚其巢,旅人先笑后号咷。"泰山,岱宗,五岳之长,王者易姓告代之处也。天戒若曰,勿近贪虐之人,听其贼谋,将生焚巢自害其子绝世易姓之祸。其后赵蜚燕得幸,立为皇后,弟为昭仪,姊妹专宠,闻后宫许美人、曹伟能生皇子也,昭仪大怒,令上夺取而杀之,皆并杀其母。成帝崩,昭仪自杀,事乃发觉,赵后坐诛。[17]

7.(成帝)鸿嘉二年三月,博士行大射礼,有飞雉集于庭,历阶登堂而雊。后雉又集太常、宗正、丞相、御史大夫、大司马车骑将军之府,又集未央宫承明殿屋上。时大司马车骑将军王音、待诏宠等上言:"……经载高宗雊雉之异,以明转祸为福之验。今雉以博士行礼之日大众聚会,飞集于庭,历阶登堂,万众睢睢,惊怪连日。径历三公之府,太常宗正典宗庙骨肉之官,然后入宫。……今即位十五年,继嗣不立,日日驾车而出,泆行流闻,海内传之,甚于京师。外有微行之害,内有疾病之忧,皇天数见灾异,欲人变更,终已不改。天尚不能感动陛下,臣子何望?"[18]

四者所应的,都是成帝朝的政治危机。其中 4. 老鼠作巢于榆与桐柏,所应乃赵飞燕以"贱人"居后位(盖卫子夫陵园在桐柏亭;与宫庙一样,皇家

园陵也属于神圣的空间）；[19] 5. 和 6. 之"燕入宫啄皇孙"与"泰山瘗焚其巢"，兆示赵飞燕杀宫女之子，致成帝绝嗣；7. 飞雉集于廷，则为《尚书》"雉升鼎耳"的拷贝，喻指赵氏以贱人居大位，危汉室。则知与前举昭帝朝的灾异类似，成帝朝的野物入宫、陵或易姓告代的泰山，亦悉被理解为神圣空间的边界被打破，并兆示下人居大位并危国殒身。

成帝之后，其母王政君称制，王莽柄政，并终成其篡，"野物入宫"的灾异，又尤为纷繁。兹举四例如下：

> 8.《左氏传》，文、成之世童谣曰："鸜之鹆之，公出辱之。鸜鹆之羽，公在外野，往馈之马。鸜鹆跦跦，公在乾侯，征褰与襦。鸜鹆之巢，远哉摇摇，裯父丧劳，宋父以骄。鸜鹆鸜鹆，往歌来哭。"至昭公时，有鸜鹆来巢。公攻季氏，败，出奔齐，居外野，次乾侯。八年，死于外，归葬鲁。昭公名裯。公子宋立，是为定公。元帝时童谣曰："井水溢，灭灶烟，灌玉堂，流金门。"至成帝建始二年三月戊子，北宫中井泉稍上，溢出南流，象春秋时先有鸜鹆之谣，而后有来巢之验。井水，阴也；灶烟，阳也；玉堂、金门，至尊之居：象阴盛而灭阳，窃有宫室之应也。王莽生于元帝初元四年，至成帝封侯，为三公辅政，因以篡位。[20]

按灶是空间的圣之圣者，门是神圣与俗常的分限，[21] 井水淹灶、灌门，自意味神圣的空间被侵扰。又据经生之说，"井水溢"之为灾异，模式悉同春秋的"鸜鹆来巢"：先以童谶，继以其事。然则经生造此说，乃是以"鸜鹆来巢"为观念框架的。

> 9. 成帝建始四年九月，长安城南有鼠衔黄蒿、柏叶，上民冢柏及榆树上为巢，桐柏尤多……一曰，皆王莽篡位之象云。京房《易传》曰："臣私禄周辟，厥妖鼠巢。"[22]

据前引第 4 则，成帝中鼠巢于桐柏，时人以为应成帝后赵飞燕擅权。此处则云"一曰皆王莽篡位之象"，并引京房易传"厥妖鼠巢"为说。意者这或是东汉朝廷对前引成帝灾异的重新解释。

10. 成帝河平元年二月庚子，泰山山桑谷有蝱焚其巢……一曰，王莽贪虐而任社稷之重，卒成易姓之祸云。²³

据前引第6则，泰山鸟焚巢，乃是应赵飞燕绝汉嗣。此处则云"一曰王莽贪虐而任社稷之重，卒成易姓之祸"。意者与第9则一样，这也是东汉朝廷对成帝灾异的新解（说见下）。又泰山虽非宫庙（陵），但如班固补充的，岱宗为"五岳之长，王者易姓告代之处"，其为神圣的空间，固不待言。惟这里的鸟似非野鸟，而是标志空间性质的圣物。故鸟焚其巢，义便同于"野鸟入宫"：神圣空间的崩溃。²⁴

　　11. 成帝时歌谣又曰："邪径败良田，谗口乱善人。桂树华不实，黄爵巢其颠。故为人所美，今为人所怜。"桂，赤色，汉家象。华不实，无继嗣也。王莽自谓黄，象黄爵巢其颠也。²⁵

按汉于五行属火，色赤；王莽属土，色黄。故赤桂、黄爵，便分别为汉室、王莽的象征。又黄雀为野鸟，其巢于宫桂，即兆示了神圣空间的崩溃，或汉命遭王莽篡夺。不难想见的是，这一则谣谶，也是套用《春秋》"鹳鹆来巢"的。²⁶

　　最后补充的是，对野物的观察或构建，原不限于天命所在的帝宫，也颇及"俗常"的王宫与民宅。原因盖一是由于以动物为空间之标志，或以异质空间的动物之出现为"神显"，乃人类宗教心理的共式；二是由于经义的权威与普及使这心理更强化、更泛滥了。如《论衡·遭虎篇》云：

　　（古今凶验，非唯虎也，野物皆然）楚王英宫楼未成，鹿走上阶，其后果薨。

又同篇：

　　昌邑王时，夷鸠鸟集宫殿下……龚遂对曰："夷鸠野鸟，入宫，亡之应也。"其后昌邑王竟亡……故人且亡也，野鸟入宅。²⁷

所举皆非关王朝天命，仅及个人祸福的例子。其中"人且亡也，野鸟入宅"，

似为汉代普遍的信仰。如贾谊贬谪长沙，野鸟（鵩）入其舍。谊发书占之，得谶言"野鸟入室兮，主人将去（死）"。则知以野物入宫宅为凶兆，是著于汉代流行的占卜书的。其为汉代不同阶层信仰的常数，不问可知。其用于朝廷政治者，不过其政治化或神圣化的一种。

4. 树—鸟—巢：神圣与俗常空间的交接

由上文可知，西汉中叶以来，以"野物入宫"为下人据大位并危国殒身之兆，乃汉朝廷意识形态的通义，并广泛用为政治的话语中介；而诸"野物入宫"中，又以三个意象最显著，也最常见。这便是：1）树，2）鸟与3）巢。这一观察的倾向，或构造的模式，固与《尚书》《春秋》所加的框架有关，另一方面，也或与当时建筑的景观设计有关。盖不同于清宫礼仪空间之不植一木，汉宫殿的庭院中，是颇植有树的。如《汉书》记孔光"领尚书事"（皇帝秘书长），沐日归休，家人叩问"温室省中树皆何木"，光嘿然不应。[28]陵庙、官署、住宅的庭院，亦皆如此。[29]所植之木，则往往以珍贵为尚。如汉赋盛称宫殿之美，即恒以"奇树""嘉木"为言；汉乐府夸一宅之富贵，亦举"中庭生桂树"或"庭中有奇树"为说。乃至长安宫观中，竟有以所植之木为名者，如桂宫、棠梨宫、五柞宫、长杨馆等。则知汉代宫宅之树，乃是与"野"相对的人造空间的标志。

但与官署、住宅不同，宫庙、陵园不仅是地位或财富的象征，也是皇权的象征。作为其标志的树，也因此成为皇权之源——天命——的标志。[30]故汉代对"祯祥"（灾异—祥瑞）的观察与构建，便颇以宫、社、苑或陵庙的树为焦点。如两汉史志频繁记载的"树连理"，便被解作君政太平、远夷归化的瑞兆；[31]上林苑之枯柳复起，[32]昌邑王国社"枯树复生枝叶""御殿后槐树自拔倒竖"，[33]则是汉失天心、其命将失之征。至成帝与王莽中，向歆父子纂辑古今书传，对灾异作了系统分类后，树变便作为"草妖木怪"之一种，被纳于五行之"火"。这便以制度的形式，把皇权—天命所在的神圣空间——宫、社、陵（庙）、苑，乃至泰山——之树，列为天意的索引了。[34]取其概念、结构与分类而编纂的天意索引册子，亦为汉君臣议政、理政所取赖。[35]这样

观树变以察天心，便为汉代祯祥观察与话语构建的制度性方法。这结论除获证于传世文献外，亦为考古发掘所证实。如未央宫前殿 A 区出土的王莽时代的祯祥档案残简 115 枚，可辨识的祯祥约 45 种，其中与树有关的，竟达三分之一（约 15 种）。其例如：

> 1. 十（？）相交错，其五枝合为一心，其三……（简 6，当指连理树）。
> 2. ……三千树，皆光明，漏未尽四刻……（简 19）。
> 3. ……榆树上，其色黄白，味甘如密（蜜）（简 33）。
> 4. ……府中柏、杏、李、榆树（简 55）。
> 5. ……赤色树……（简 93，当指象征汉家的赤桂）。[36]

又或作于王莽至东汉初的《易林》之"屯之夬"云：

> 有鸟来飞，集于宫树，鸣声可恶，主将出去。[37]

可知在两汉之交的祯祥结构中，树作为天命索引，是居于核心地位的。

按树变的类型有很多。但从动源（agent）看，可无外两种：1）树自为动源者，2）以他物为动源者。前者如树连理、枯树复起等。这类型所象征的，似为神圣空间的自我强化或自我败坏。以他者为动源的树变，则不免涉及异质空间的动物。由于鸟的飞翔性特点，故鸟便成为异质空间相交接的首要媒介；如前举的鹳鹆、鴍与黄雀（灾异），及两汉史志频繁记载的"凤凰（集于宫树）""孝乌（栖于宫树）"等。[38] 这以他物为动源的树变所象征的，乃是异质空间的交接。其中鸟的作用，则是提供交接的"破口"，使不同质的空间相互交流、相互渗透、相互打破。如果鸟来自更神圣的空间（如凤凰、孝乌），这种交接，便意味着树所在的神圣空间之强化。鸟若来自俗常的空间（即"祥"），则象征了神圣空间的被威胁、被渗透；倘鸟"来"（《春秋》语）非暂时栖止，而结巢作久驻之计，则便意味着异质空间的相叠，或神圣空间的崩溃了。因此，在汉代的灾异观中，俗常空间的鸟结巢于神圣空间的树，乃诸树变中最险恶的一种：它兆示了天命的终结，或汉室的覆灭。总之，由文献的记载看，树—鸟—巢的关系，可谓汉代最关天意的"神显"之一种。

西汉自高祖以来，虽迭有统治之危机，如吕后之僭、七国之乱、昌邑王

乱政，及昭、成、哀、平绝嗣等，但据东汉初的理解，其最大的危机只有两次：昭宣间的昌邑王乱政；成帝至汉末的赵氏乱政与王氏家族的秉权。二者（或三者）中，又以王氏秉权最险恶：因它导致了东汉所称的"汉命中绝"。幸赖光武神勇，汉命始得"中兴"。故光武帝明章帝间，即东汉朝廷编纂前汉之史，并以"汉命中绝"为背景，呈现光武的"中兴之功"时，王氏秉权所导致的"汉家之厄"，便成为史臣构建的焦点。除重笔书于纪传外，这灾厄也详载于诸志；其中记录灾异的五行，乃是构造中兴背景的主要载体之一。如《汉书·五行志》录入的汉代灾异，即以成帝至王莽时期为重点，并以王莽为首重。灾异的类型，则多套自《春秋》的"鹳鹆来巢"。这一则由于《春秋》乃群经之经，君臣谙熟其义，观念为之所框架；二则由于在经义所提供的"野物入宫"的模板中，"桑穀生朝"与"雉升鼎耳"仅为小厄，乃君主修德可消者（如《尚书》所记太戊、武丁所做的）；"鹳鹆来巢"则为大厄：它兆示了权臣篡位，天命中绝。明乎此义，始可理解《汉书》记王莽灾异，何以喋喋以树、以鸟、以巢为说。如：

1. 成帝建始二年，宫中井水溢，时人仿《春秋》"鹳鹆之谣"做谣谚；[39]
2. 成帝建始四年，老鼠做巢于陵园之榆柏；[40]
3. 成帝河平元年，泰山蝃焚其巢；[41]
4. 成帝时民作谣谚，以桂树指汉家，黄雀指王莽，以黄雀巢于桂树为王莽篡汉之谶。[42]

则知按《汉书·五行志》的框架，应"汉命中绝"的灾异，若非全部，也十之八九与树、与鸟、与巢有关。换而言之，在以象征为手法呈现光武的中兴之功时，东汉朝廷是制度性地以"树—鸟—巢"所喻指的"汉家之厄"为第一背景的。

最后补充的是，野鸟栖止或巢于庭院之树，原是"野物侵入人居空间"的一种；故以之为"神显"，也是人类宗教心理的常数；惟由于经义的权威与普及，汉代尤见其"常"而已。如除标志天命外，树—鸟—巢关系的变异，也用于对平民生活的理解。其中变异之祥瑞如谢承书所记的：

> 董种为不其令，赤雀乳厅前桑上，民为作歌颂。[43]

按"赤雀"乃汉家所德色，故与"赤熊"一道，并称祥瑞，不为"野鸟"。须指出的是，官员以德政致祥瑞，多见于东汉中期之后，罕见于此前。这所反映的，必是礼制或朝廷统治的松弛。至于变异的树—鸟之变，可举桓谭自述的一经历（发生于王莽时）：

> 余前为典乐大夫，有鸟鸣于庭树上，而府中门下皆为忧惧。后余与典乐谢侯争斗，俱坐免去。[44]

由"府中门下皆为忧惧"可知，以鸟与庭树的关系为神显，乃汉代的观念之常。前引应王莽的数则，只是其政治或神圣的应用而已。

5. 大树射雀图

"大树射雀"是武梁祠派画像的核心主题；所见的位置，以"楼阁拜谒"一侧为常〔图 6.1，见图 4.42〕。据本书第四章总结的汉代建筑的表现语法，二者当与"拜谒"下方的"车马"一道，共同构成一连贯的语句：1）奔向（或奔出）门阙的车马，2）门阙之后的庭院（以大树为指代），3）庭院后的前殿—后宫。换句话说，现实中呈前后关系的三个空间单元，画中是悉被压平于表面的。由于大树之旁有持弓射树巅之雀的武士，故人称"大树射爵图"或"大树射鸟图"。[45] 概略地说，一幅标准的"大树射雀图"包括以下母题：

1. 一株精美的大树：叶子作古埃及式的侧面莲状，枝条缠绕为匀称的图案。由设计之精好，则知它必意在一株"珍贵的树"，如所谓"桂树"；所象征的，则为神圣的空间。

2. 一群巢于或翔于树巅的鸟：持较汉代的凤凰、鸾鸟等瑞禽形象〔见图 5.3c、图 5.4〕，可知画家必意在于"野鸟"，或"神圣空间"的标志——大树——之反面。

3. 一群追逐于树冠的猿猴：与野鸟不同，在武梁祠派中，猿猴并非"大树射雀"必具的要素。[46]

4. 一衣冠甚伟的武士：站在大树一旁，持弓射树巅的鸟和猿猴（？）。

兹以前文的讨论为脉络，试就这主题的源头与初义做一讨论。

如第五章所述，光武死后，明帝君臣定其功德为三：1. 兴汉室；2. 续

图 6.1
武氏前石室小龛后壁
"大树射雀图",图 4.42
局部

祭祀;3. 服夷狄。依据功德的性质,朝廷定其庙号为"世祖",谥曰"光武"。按"光"与"世祖",都是言其"中兴"之功的,即《谥法》称的"能绍前业"。"武"则指中兴的手段。这手段据其子刘苍的说法,乃是"以兵平乱(武功盛大)",或以暴力"克定祸乱"。为呈现此义,明帝便采纳刘苍的建议,定光武庙祭舞为"大武"。[47] 则知在明帝君臣眼中,光武的首功,乃是以"武"中兴汉命,使祖宗复得血食(续祭祀);至于"服夷狄",则是理想君主的常义。晓谕此义后,我们可暂自设为明帝君臣:假如在象征性地呈现光武的三大功德时,我们以"登歌""大武"为不足,必欲把光武的功德,也形诸陵庙绘画,其中"服夷狄"义,固可呈现为"灭胡—职贡";"续血食"义,可作"获牲—宰庖—共食",那么光武的第一功德——中兴汉室——呢?我踌躇经

句，也未想出比"大树射雀"更好的设计。盖如前文所说，在当时制度化的象征体系中，宫树是汉家天命的标志；巢于树巅的黄雀，则为汉命的篡窃者王莽之象征；下设武士张弓攻射之，便可完足地呈现光武以"武"克定祸乱、复祖宗血食的"中兴"之功了。光武漫长、纷乱的"中兴"故事，也约化为一简洁的、君臣人人可识的义符，在指向经验历史的同时，也指向经义的"鹳鹆来巢"（《春秋》），与殷高宗"攘木鸟之妖，致百年之（国）寿"（刘歆语）的中兴之功（《尚书》）。换句话说，这以象征而非写实手法所作的设计，不仅有义于经验的历史，也有义于经义所主的天命历史。若所说不错，武梁祠派所据的皇家方案中，"大树射雀"便与其旁的"楼阁拜谒"一道，共同构成汉命失而复得的象征图符。

下据上文的理解，试就图中三个细节做一讨论：a. 雀与大树之颜色，b. 武士，c. 树冠偶见的猿猴。

a. 雀、树之颜色

"大树射雀"的树与雀，若分别读作汉家与王莽的象征，二者在原设计中的色彩，便当作赤与黄。盖赤为汉家所德色，黄乃王莽所德色。武梁祠派画像颜色尽失，无以考知原色彩的搭配，但内蒙古和林格尔东汉壁画中，有"立官桂"的主题〔图6.2〕，图之桂树的叶子，即颇杂赤色。持校同墓"庄园图"之树的叶作黄色〔图6.3〕，便知画家的用意是标示"神圣"与"俗常"空间之不同的。今按从设计的概念（而非形式特征）而言，和林格尔壁画乃今存汉代祠墓装饰（含壁画）中最近武梁祠派的一例，如除有天图的片段外，其中又有系统的祥瑞图案（达四十九种，内容与武梁祠的颇重叠）与"忠臣孝子列士贞女"画像（达八十余种，亦与武梁祠颇重叠）。[48] 然则二者之间，似有犹待发覆的关联。[49] 又汉代"官""宫"相通，[50] "立官桂"者，亦可读为"立宫桂"。若所说不错，其桂树的颜色，便或保留了和林格尔及武梁祠派画像所据原设计方案的概念。

b. 武士

图中武士之冠的两侧〔图6.4〕，各有一上翘的装饰，疑为两汉"诸武官"所着的"武冠"之一种。[51] 所着之衣，则袖子扁小，腰扎束带，甚为飒爽。这或是汉代的军校之服。按光武称帝之前，颇喜"武装"。其着军校服的雄

第六章 "鸟怪巢宫树" 295

图 6.2
和林格尔壁画
"立官桂"（摹本）
东汉晚期，
《和林格尔》，85

图 6.3
和林格尔壁画
"鸦雀巢树图"（摹本）
东汉晚期，
《和林格尔》，74

图 6.4
图 6.1 武士细节

姿,亦最为东汉君臣所乐道。如《后汉书·皇后纪》称王莽中,光武求学长安,"见执金吾车骑甚盛",遂有"仕宦当作执金吾"的感叹。[52] 按执金吾是汉代的高级军校,典京城禁兵。其仪服虽史书未载,想来必很雄武。又《东观汉记》记光武起兵南阳,特着"绛衣大冠、将军服"这一琐屑的细节。又记"光武起义兵,暮闻冢上有哭声,后有人着大冠绛单衣"。[53] 又记更始以光武为司隶校尉:

三辅官府吏东迎洛阳者,见更始诸将过者已数十辈,皆冠帻,衣妇人衣……大为长安所笑……见司隶官署……或垂涕曰:"粲然复见汉官威仪。"[54]

按《东观汉记》之"光武纪",乃光武子明帝命班固、尹敏等撰作,并由明帝亲定。其文琐琐以"将军服"为说,则知光武称帝前的"武装",是明帝君臣所深重的。这些细节,必与光武之谥武、祭舞取"大武"一样,乃明帝君臣呈现光武之"武"的修辞策略。从这角度说,"大树射雀"的武士,便可读作这修辞策略的视觉转译。

c. 猿猴

武梁祠派的"大树射雀"中,猿猴仅一二见,并非《大树射雀图》的必有组成。未知是所据的祖本无猿猴,猿猴乃流传中阑入的楼阁装饰,[55] 抑或有猿猴,然颇为武梁祠派的匠师所删略。我本人虽倾向前一解释,但须指出的是,汉代的猿猴也可归入"野物"的范畴,或俗常空间的标志。其攀缘于宫树,自与前引熊、虎、鹿、雉、鹳鹆与黄

雀入宫一样，可读为神圣空间被打破的象征。又猿猴之为物，汉代本无善誉。综其恶德，可有二端：一曰"狡诈"，二曰因为象人，便"冀望非常"。如建武八年（32年），天下连有雨灾。杜林上书光武，称雨灾乃群雄之一的张步余党仍有反侧之心所致：

> （张步）乘时擅权，作威玉食，狙猱之意，徼幸之望，蔓延无足。[56]

即言张步乘汉末之乱，如猿猴效人，窃位自娱；今天下底定，仍妄怀侥幸，冀望非常。是明确把张步比为猿猴。从这角度说，武梁祠派画像的祖本——或光武陵寝的《大树射雀图》中，若果有猿猴形象，这些猿猴，或便喻指汉末大乱中冀得天下者，如更始、刘盆子、王郎、公孙述与张步等。由于王莽——或作为其象征的黄雀——只是光武兴汉所逐杀的诸"野物"之一，"狙猱"的加入，便使得光武中兴之功的呈现完备无遗义了。

6. 一体父子祭祀同

除见于武梁祠派外，"大树射雀"也见于孝堂山祠隔梁一侧〔图6.5〕；由位置与所占的面积看，似为一次要主题。未知是祖本设计意图如此，还是流传中的讹变。与全祠的整体风格一样，孝堂山祠《大树射雀图》的刻画，与武梁祠派的也有"朴素""华丽"之别，尽管图式是一致的（如叶子亦作古埃及侧面莲状，树干呈S形等）。二者内容的差异，乃体现于孝堂山祠大树的一旁又有或兽身或禽身的双头人形象（见图5.1f）。其兽身者据陈秀慧研究，当原为汉天文称的荧惑形象，亦为汉天文灾异之一种；[57] 未知见于此者，是天文图中所阑入的，或别有动机。检两汉书《五行志》，可知类似的两头形象，汉代又属于灾异的另一类别，寓意是"上下无别"，政出两头。如成帝中"长安女子有生儿，两头异颈面相乡，"[58] "（灵帝中）洛阳女子生儿，两头四臂"等，[59] 例子指不胜屈。孝堂山祠的两头怪物设于大树与持弓的武士之旁，未知其意云何。今按光武得天下，乃是借助南阳、河北与河西豪强之支持；建武十七年（41年）废郭后、十九年废郭后太子（刘强），造成了统治集团的隙怨与紧张。明帝即位后，两股势力相呼应，对明帝的统治形成了或隐或显

图 6.5
孝堂山祠隔梁画像
《初编》,17,线描见图 5.1f

的威胁。故痛抑权豪,摧折诸王,使政权悉归于己,便是终明帝一朝政治的重点,也是章帝朝廷所议定的明帝的首要功德。[60] 明帝谥号"明",《后汉书》"明帝纪赞"称之"危心恭德,政察奸胜",都是言明帝察察、不令"政出两头"的。又据《东观汉记》,明帝崩四月,

> 有司奏上尊号曰"显宗",庙与世祖庙(光武庙)同日而祠,祫祭于世祖之堂,共进武德之舞。[61]

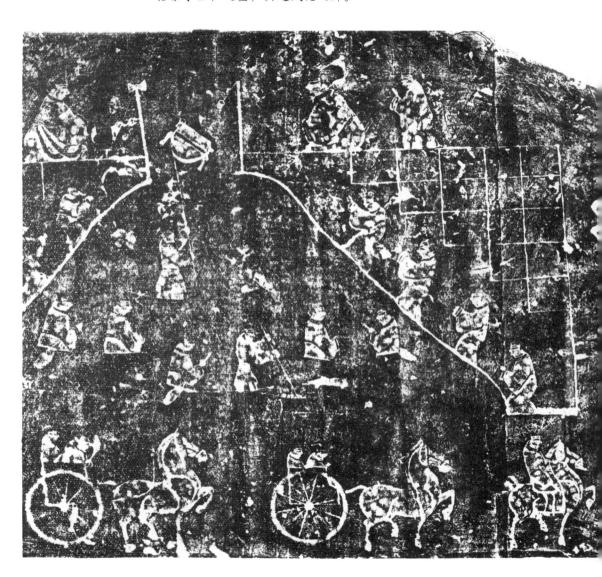

同日而祭，共进"武德"，可知"一体父子祭祀同"。祭与舞如此，仪式性的绘画，或亦类似。故稍改纪念光武的"大树射雀"之内容，适当填入隐指明帝功德的象征符号，于礼原无不可。前章推测孝堂山祠的设计方案，或间接来自明帝陵寝。若所说不错，则"大树射雀"之旁的双头怪等，便可读作明帝之"察"的意符也未可知。

最后补充的是，邹城出土的汉画像中，有一例变形的《大树射雀图》。其异于武氏祠或孝堂山祠者，乃是树干作人形，须眉毕具〔图6.6〕。检《汉书·五行志》，可知在汉经生据《尚书·洪范》所建立的五行灾异体系中，有所谓"木不曲直"或"木失其性"一专类；诸"失性"中，又以"木为变怪"最险恶。据《汉书》臣瓒注，所谓"变怪"，指"梓柱更生及变为人形"。[62] 其见载于两汉书《五行志》者，可举以下数例：

1) 成帝永始元年二月，河南街邮樗树生支如人头，眉目须皆具，亡发耳。

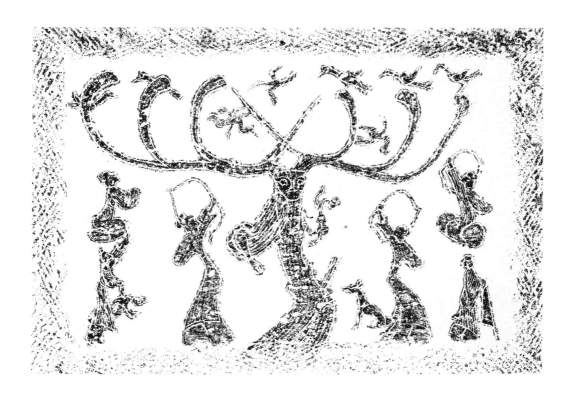

图 6.6
邹城画像
东汉晚期,
邹城市博物馆藏;
《邹城》,一七

2)哀帝建平三年十月,汝南西平遂阳乡柱仆地,生支(枝)如人形,身青黄色,面白,头有须发,稍长大,凡长六寸一分。[63]

3)灵帝熹平三年,右校别作中有两梧树,皆高四尺所,其一株宿夕暴长,长丈余,大一围,作胡人状,头目鬓须发备具。

4)(灵帝)中平中,长安城西北六七里空树中,有人面生鬓。[64]

据经生之说,"木生人状"所兆示的,都是"王德衰,下人将起",义同前举的"野物入宫"。由邹城画像大树的图式悉同孝堂山祠与武氏祠,然精好远不如看,它或出自后二者所代表的画像系统亦未可知。意者倘非孝堂山祠—武梁祠派所据皇家方案的《大树射雀图》中,有"木生人状"一类型,便是鲁地画像的设计者犹晓谕皇家方案中"大树射雀"之本义,遂据当时的灾异观念有此新作。惟史料无征,其详不可究诘。

第七章

"实至尊之所御"
说灵光殿及其装饰

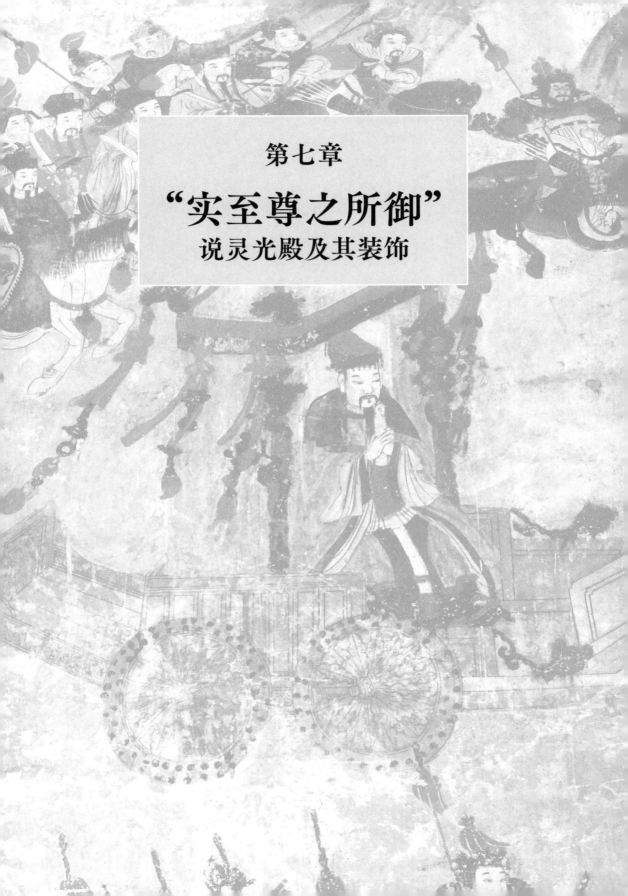

灵光殿是西汉景帝子鲁王刘余之寝宫，位于汉鲁城，即今天的曲阜。[1]宫成约一个半世纪，天下大乱，汉宫室多为丘墟，灵光殿竟得完存。光武复汉，以鲁地封其长子强，命居灵光故殿。又约一百年，经生王逸子延寿至鲁，作《鲁灵光殿赋》以记之。赋记宫殿装饰的文字，约占全赋三分之一强，则知延寿游鲁的重点，是观察、记录其装饰内容。这些信息，乃汉代艺术最珍贵的史料。盖汉代的皇家绘画，原以宫室之墙壁、屏风为首要载体，[2]历二千年而下，已扫地无余，其典型的装饰方案，惟赖此赋而知。又考古发现的汉代画像，多出于中下层的平民墓祠，其在山东的代表，可举灵光殿所在的鲁中南地区的孝堂山祠与武梁祠等。二者所代表的社会中下层艺术，与灵光殿所代表的皇家艺术的关系如何，可赖此赋而窥。惜古今注此赋者，皆分文析字，于绘画装饰，略无所说。言鲁地祠堂画像者，则多关注社会中下层的物质遗存，不甚及文献记载的皇家艺术。故二者间或有的关联，便楚既失之，齐亦未得。本章与下章的文字，将分析相关史料及延寿所记灵光殿装饰的赋文，并执与鲁地祠堂画像相印证，冀以上见汉代帝国艺术之遗影，下窥其在鲁地民间的化用（appropriation）与流传。

在讨论南美前哥伦布时代 Teotihuac 的图像志时，库布勒自述其方法云：

> 不先对具体的形式（主题）作深入阐释，便构建一套与其形式系统多少对应的语言学模式，以期提供一总体性的解决方案，这一方法，我之前尚未有人尝试。本文采用的语言学方法，就所追求的准确性而言，乃仅限于判断不同的形式（主题）间是否有关联。

在总结其结论时，库布勒又说：

> 本文在探讨 Teotihuac 图像学时所采用的模式，未必在所有细节上都可靠，但它所勾勒的主要轮廓，则符合 Teotihuac 陶器、壁画及雕塑所提供的视觉证据。[3]

本书（尤其下两章）的方法与库布勒相近：即以"语言学"为原则，[4] 考察灵光殿与武梁祠派装饰方案的结构关系，进而比较二者之异同；至于具体主题的阐释是否准确，则非所计也。所得的结论为：灵光殿装饰原是为光武驻跸鲁城而作，乃两汉之交汉帝国意识形态的视觉表达；以武梁祠为代表的"武梁祠派"鲁地民间画像，则化用于灵光殿之"象"——东汉鲁始王刘强陵寝——的装饰方案。

1. 灵光殿沿革与王延寿游鲁

1-1. 始作与修缮

灵光殿始建于西汉鲁王刘余，年代或在前140年左右。[5] 刘余死后，子孙绍其封，至王莽中绝。[6] 此后至光武复汉，灵光殿或沦为废宫。王莽天凤五年（公元18年），赤眉兵起，[7] 陷泰山郡。王莽遣兵剿之，然败于东平。赤眉乘势南下，拔鲁城。[8] 王莽败后，宗室刘永逐赤眉余部，拔鲁城。[9] 建武二年（公元26年），光武军攻永，与战于苏北、鲁南，拔鲁城。[10] 则知公元18至26年的8年间，鲁地兵连祸结，鲁城三受兵火。[11] 延寿《鲁灵光殿赋》之序云：

> 遭汉中微，盗贼奔突，自西京未央、建章之殿皆见隳坏，而灵光岿然独存，意者岂非神明依凭支持，以保汉室者也。[12]

便是有感于鲁地遭受的蹂躏之深、灵光殿竟得完存而发的。[13]

建武二年光武克鲁后，鲁城为光武军所据，成为其克平齐鲁的主要基地。破鲁之当年，光武封其兄子兴为鲁王。[14] 惟当时齐鲁剖判，兵火未熄，[15] 所谓"鲁王"，只是空头衔，兴并不之国。[16] 光武本人则因军事或政治需要，数至鲁城。如建武五年，光武督齐地战事，迂道至鲁，命大司空于城内祀孔子。[17] 建武二十年，即鲁地乱平多年后，光武东巡狩，再至鲁城，驻或朞月。[18] 刘兴之国，已晚至建武二十七年冬，驻仅三月，又移封北海。[19] 今按兴之移封，是与朝廷一大事有关的。据《后汉书·东海王强传》：

> 建武二年，立（强）母郭氏为后，强为皇太子。十七年而郭后废，强常戚戚不自安，数因左右及诸王陈其恳诚，愿备蕃国。光武不忍，迟回者数岁，乃许焉。十九年，封为东海王，二十八年，就国。帝以强废不以过，去就有礼，故优以大封，兼食鲁郡，合二十九县。[20]

按郭后名圣通，乃光武经营河北时的主要支持者刘杨的外甥女。其子强生于建武元年，翌年立为太子。建武十七年，天下既平，光武废郭后，立新野阴氏为后。时强为太子十六年，饬行谨身，未闻有过衍。母党郭氏家族，亦有势于朝。[21] 故如何处强，光武大感踟蹰。所幸在其师傅郅恽的指点下，强上书求逊太子。光武赧愧之余，迟回久之。强固请，光武始允，因封为东海王，留居洛阳府邸，未就封。建武二十八年，即刘兴之鲁仅三个月后，光武夺其鲁封以益强封，使强食二十九县，在东汉诸王封国中，称为最大。[22] 同年秋，为消除新太子刘庄面临的潜在威胁，光武迫令留居洛阳的诸王就国。[23] 临至故太子强，光武犹心内有愧。《后汉书》撮述其命强就封的诏书云：

> 赐（强）虎贲、旄头，宫殿设钟虡之县，拟于乘舆……初，鲁恭王好宫室，起灵光殿，甚壮丽，是时犹存，故诏强都鲁。[24]

是不仅优以大封，又加以天子之礼。[25] 盖虎贲、旄头、钟虡，皆天子仪仗或宫殿的礼仪组成。又因灵光殿"甚壮丽，是时犹存"，光武特命强都鲁，取灵光殿为寝宫。强就国一年，光武第三次幸鲁；驻约一月。[26] 同年七月丁酉，光武第四次幸鲁，冬十一月始还，驻留四月。[27] 何以若是之久，史无明说。[28] 又一年，即中元元年（公元56年）春正月，强入朝，光武留不遣。二月，光武命强从封泰山。封禅前，光武由强陪同，第五次幸鲁，驻约十日。[29] 翌年二月，光武去世。又一年，即明帝永平元年（公元58年），强便追随光武于地下了。然则从建武五年至光武去世，光武本人五幸鲁城，驻或十日，或朞月，或数月。或问光武五幸鲁城，舍于何处呢？按延寿赋文云：

> （灵光殿）据坤灵之宝势，承苍昊之纯殷……实至尊之所御，保延寿而宜子孙。

则知灵光殿曾为帝王（"至尊"）所驻跸（"所御"）。今按西汉景帝未尝幸鲁；东汉明帝、章帝、安帝虽幸鲁，然明帝于鲁始王为弟、章帝为侄、安帝为曾孙，皆不得谓鲁始王及其后嗣为"子孙"。然则所谓"至尊"者，意者必指光武。又前引《后汉书》撮述光武命强都鲁的诏书云：

（灵光殿）甚壮丽，是时犹存，故诏强都鲁。

回忆建武五年光武幸鲁，于毗邻灵光殿的孔子宅祀孔子；二十年幸鲁，驻鲁菁月，便知诏书之安排，必是光武据其本人的驻鲁经历做出的，非诏书拟草者可想及。换句话说，光武五幸鲁城，当皆舍于灵光故殿。[30] 又前称王莽末至鲁地乱平（18—26），鲁城三受兵火；灵光殿虽得完存，然未必不受损；[31] 不加修缮，光武恐不易居。今据考古发掘，可知汉鲁城的城墙，乃完成于西汉末或其后。[32] 由于西汉末鲁王绝嗣，大乱中鲁城数遭兵火，故城墙的补筑，我意当设想于东汉初年。又鲁城汉宫的发掘，虽仅开展四百平方米，遗址性质抑或如发掘者所称，仅为灵光殿的"廊庑别舍"，但由发现的板瓦、筒瓦、瓦当、铺地砖与砖砌排水多西汉末或其后的类型，及天井西北角的石柱础（直径达 0.78 米）部分被天井西侧回廊的地基所压看〔图 7.1a-d〕，[33] 宫殿的此部分区域，西汉末之后必有大规模改建。综合考古证据，可知"灵光殿改作于东汉"说为有据。前称建武五年光武第一次幸鲁，乃都督齐鲁战事，时齐鲁未平，兵书旁午，恐难有大作。[34] 第二次幸鲁为建武二十年，时天下既平，洛阳、长安、南阳等地，颇大兴土木。[35] 故灵光殿（及鲁城）倘有大规模修缮或改作，我意可定于建武二十年或稍前。修缮或改作的目的，乃是供光武驻跸。

1-2. 延寿游鲁

延寿游鲁，未晓在何年。据近人研究，延寿或卒于桓帝（147—167）中，年二十有余。[36] 其游览当在去世前不久；当时灵光殿的主人，当为强之曾孙孝王刘臻。此距强或光武去世，可约百年。据谢承书，延寿游鲁，目的是：

父逸欲作鲁灵光殿赋，令延寿往录其状，延寿因韵之，以简其父。

图 7.1a
灵光殿遗址考古发掘一角
《鲁故城》，图版拾

图 7.1b
曲阜灵光殿遗址出土几何纹铺地砖
《鲁故城》，图版壹叁壹1—2

图 7.1c-d
灵光殿遗址发现的砖砌排水
《鲁故城》，图版拾壹1—2

父曰："吾无以加也。"[37]

则按谢承说，延寿游鲁，观灵光故殿，乃是受其父王逸委托，预为采撷信息供其作赋的。又据《后汉书》：

（王逸子延寿）字文考，有俊才。少游鲁国，作《灵光殿赋》。后蔡邕亦造此赋，未成，及见延寿所为，甚奇之，遂辍翰而已。[38]

是欲赋灵光殿者，王逸外又有蔡邕。意者王逸与蔡邕，无论是否欲赋灵光殿，由谢、范之记载或所据的史料看，灵光殿在东汉的中后期，固已成为究心掌故者所争赋的对象。或问王逸、蔡邕出入中朝，谙熟洛阳宫观，何以垂意区区一诸王寝宫？仅因古老、壮丽，恐不足致此。盖洛阳之南宫，亦西汉所遗，论古老壮丽，皆灵光殿所未及。[39]今按

延寿赋之序云：

> 予客自南鄙，观艺于鲁，睹斯而眙曰：嗟乎！诗人之兴，感物而作。故奚斯颂僖，歌其路寝，而功绩存乎辞，德音昭乎声。物以赋显，事以颂宣，匪赋匪颂，将何述焉？

熟悉汉经学的读者，必能体会其潜意。盖"客自南鄙，观艺于鲁"，当隐指《左传》季札观乐。[40] 按季札为吴公子，正所谓"南鄙"之人。[41] 他"观乐"于鲁，乃是据汉代经说，周成王为隆宠周公，特许其子伯禽行天子礼乐。[42] 又延寿之赋云：

> 乃命孝孙，俾侯于鲁。锡介珪以作瑞，宅附庸而开宇。

即暗引《诗经·鲁颂》之《閟宫》。盖《閟宫》所谓"建尔元子，俾侯于鲁""锡之山川，土田附庸"与"大启尔宇，为周室辅"，据汉代经学，乃是追忆成王封周公子伯禽于鲁，并命行天子礼乐的。"奚斯颂僖，歌其路寝"，则指公子奚斯为礼当一天子的周公新庙所作的颂诗。[43] 则知延寿此行，是自拟季札、奚斯观天子礼乐的。换句话说，在延寿看来，灵光殿乃汉天子礼乐在鲁地的遗存。王逸、蔡邕所欲争赋者，必亦在此。[44]

然何谓"天子礼乐之遗存"？前称刘强封鲁时，光武加以天子之礼，内容包括出行备虎贲、旄头，宫殿设钟虡之悬。则知宫殿的陈设，乃刘强天子加礼的组成。又强临终上书明帝云：

> 臣蒙恩得备藩辅，特受二国。宫室礼乐，事事殊异。[45]

似谓光武赐刘强的"宫室礼乐"，亦"拟于乘舆"。惟延寿所欲观者，当不仅宫室所陈设的"钟虡"。[46] 盖钟虡为洛阳所习见。[47] 又区区一钟虡，或不足致延寿千里往观，尤不足使王逸、蔡邕争欲为赋。今按《鲁灵光殿赋》文约一千二百言（不计序），无一字及钟虡（或虎贲与旄头）；写建筑与其装饰的文字，反各约三分之一强。篇幅若体现作意，延寿"观艺于鲁"的目的，便如奚斯之颂"閟宫"，即考察灵光故殿的建筑与装饰。又详考延寿赋文的结构，则知它始于对汉家天命的称扬，继以对建筑、装饰的描述；最后的"曲终奏

雅",则是以后者为前者之象征,如一曰"其(灵光殿)规矩制度,上应星宿",二曰"据坤灵之宝势,承苍昊之纯殷",三曰:

> 包阴阳之变化,含元气之烟煴。玄醴腾涌于阴沟,甘灵被宇而下臻。[48] 朱桂黝儵于南北,兰芝阿那于东西。[49] 祥风翕习以飒洒,激芳香而常芬。[50]······神灵扶其栋宇,历千载而弥坚。永安宁以祉福,长与大汉而久存。

则灵光殿不仅寓有宇宙之原则,也是帝王祥瑞之渊薮,即明以灵光殿为"大汉"天命之所寄。意者若非光武曾驻跸于此,延寿作此语,便可谓"诬枉不道"。故合观《后汉书》之记载、考古的证据及延寿的赋文,灵光殿的建筑与其装饰,必是延寿、王逸、蔡邕眼中的"天子礼乐之遗存"。若此言确,其建筑、装饰的制作,便可设想为建武二十年前后灵光殿修葺工程的主要内容之一。

2. 灵光殿的绘画方案

延寿所记的灵光殿装饰,见于两节文字。第一节为宫殿木饰的描述。关于此节,容下文述之。第二节描述的,疑为宫殿壁间的绘画。兹具引全文:

> 图画天地,品类群生。杂物奇怪,山神海灵。写载其状,托之丹青。千变万化,事各缪形。随色象类,曲得其情。上纪开辟,遂古之初。五龙比翼,人皇九头。伏羲鳞身,女娲蛇躯。鸿荒朴略,厥状睢盱。焕炳可观,黄帝唐虞。轩冕以庸,衣裳有殊。下及三后,淫妃乱主。忠臣孝子,烈士贞女。贤愚成败,靡不载叙。恶以诫世,善以示后。

用汉代的话说,灵光殿绘画的主题,乃包括了"天地人"三者。[51] 下分别述之。

2-1. 图画天(地):汉帝王宇宙对跖的呈现

"天"是种属概念,或亚里士多德称的"第二性实体",本身无形状。必欲"图画",则须代以其"第一性实体"——即星体。但星体无穷尽,见于星图者,也以百千数。故"图画天(地)",便只能呈现其主结构。据《史记·天官书》、两汉书《天文志》,汉代的天空,原以北辰为中心。[52] 北辰所在的区域,汉称"中

图 7.2
汉天文结构图
作者制

宫"或"紫宫"。北辰之下,中宫的重要星体有"三阶""九列""二十七大夫"与北斗等。环绕中宫的,则有二十八座星宿,称"二十八宿";它们依各自的方位,被分割为"东宫""南宫""西宫"与"北宫"。这"中央/四方"的"五宫"模式,乃是汉代天文的静态结构〔图 7.2〕。[53] 惟构成此结构的,皆今所谓恒星,或汉称的"经星常宿"。今所谓行星,汉称为"纬星"。由于纬星亦无穷数,汉代亦代以其显者,即日、月、岁星、荧惑、辰星、太白与镇星。这便是汉代称的"七曜"或"七纬"。这样"经星常宿"的静态框架上,便迭加了一动态系统。这一静一动,便构成了汉代的天。[54] 灵光殿"图画天地"之"天",无论呈怎样的样式,概念是必不出此的。

概念如此,表现为图画,则可有不同的类型。如以简繁论,其简者可仅示以日月(如马王堆一号墓帛画;见图 2.4),繁者可呈现其主要结构〔图 7.3a-b〕。以形式论,则可作几何式如星图,或拟人式(anthropomorphic) 如人物形象(见图 5.1h,孝堂山祠)。灵光殿的"天"作何类型,延寿文简,未有详说。但在今可确知为天文表现的考古实物外,汉代意识形态文献中,又有一种对天的想象。从后文的论证看,这一想象,疑为灵光殿天图的概念基础。

按汉朝廷意识形态对天的视觉想象,首先体现于天人关系的对跖(antipode),亦即唐司马贞总结的:

> 天文有五官。官者,星官也,星座有尊卑,若人之官曹列位,故曰天官。[55]

即以天为人间政治的对跖。这种观念,本质是"拟人的"。惟司马贞的总结,乃仅及其"经星常宿";《汉书·天文志》的归纳,则兼及纬星:

> 凡天文在图籍昭昭可知者,经星常宿中外官凡百一十八名,积数七百八十三星,皆有州国官宫物类之象。其伏见早晚,邪正

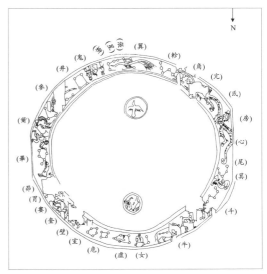

图 7.3a
西安交通大学汉墓墓顶壁画
《交大壁画墓》，彩图2

图 7.3b
图 7.3a 之日月与二十八宿线描
据Tseng, 2011, fig.5.16

存亡，虚实阔狭，及五星所行，合散犯守，陵历斗食，彗孛飞流，日月薄食，晕适背穴，抱珥虹蜺，迅雷风袄，怪云变气：此皆阴阳之精，其本在地，而上发于天者也。政失于此，则变见于彼，犹景之象形，乡（响）之应声。[56]

"凡天文"至"物类之象"，所言为"经星常宿"，即天的静态结构。这一结构，乃人间政治的投射，或以帝王为中心的中官与外官所构成的人间政治结构在天上的对跖。"伏见早晚"至"怪云变气"，则言上面所叠加的动态系统，即以七曜为代表的行星系统。"此皆阴阳之精"至文末，乃言两者之关系：倘以恒星为框架，观察行星之运行，则其出现的位置与状态，便有规律与不规律。其规律者称"常"，不规律者称"变"。这所谓"常""变"，乃是人间帝王行事得失所致。故帝王察天文，便知为政之良秕，或天心之喜怒了。然则汉代的天文，不仅是定星位、察天体，也是为人间政治与意识形态，树立宇宙或神圣的基础。[57] 作为其后果，无论构造还是观察的方式，汉朝廷意识形态的天文观，便皆呈现为"拟人性质"。如作为人间帝王的对跖，北辰被拟为天之"帝"，或两汉书称的"泰一"（太一）；其所在的星群即

所谓"紫宫",则拟为泰一的朝廷。[58] 其旁的星座,又拟为内廷如后宫、太子,或外廷如三公、九卿等。其中最显要的,是泰一之旁的"北斗"星座:由于随四时旋转,北斗被拟为泰一之车,即《史记》称的"斗为帝车,运于中央,临制四乡"。[59] 东汉因尚书权力的提升,北斗又拟为司掌泰一之命的尚书,即张衡说的"变动挺占,实司王命",[60] 或《后汉书》李固上疏之"陛下之有尚书,犹天之有北斗"。[61] 这些星座,便构成了泰一的中官系统。其与人间外官系统相对跱的,是环绕中宫的二十八宿,即张衡称的"四布于方,为二十八宿"。[62] 这些布于四方的星座,汉代拟为泰一的诸侯,或四方长吏。[63] 这样中外相合,便构成了汉代政治结构在天上的完整投射。

汉代天文拟人性质最集中、最制度化的视觉呈现,是朝廷祭典。其祭法虽粗具于武帝,但至成帝中,始在观念上获得改革、完备与体系化;体系之施行,又晚至王莽秉政的平帝时代(公元1—5年)。[64] 光武复汉后,又取以为式,惟设坛之法略有别。如《后汉书·祭祀志》记光武祭天地的坛兆云:

> 为圆坛八陛,中又为重坛,天地位其上,皆南乡(向),西上。其外坛上为五帝位……其外为壝,重营皆紫,以象紫宫;有四通以为门。日月在中营内南道,日在东,月在西,北斗在北道之西;皆别位,不在群神列中……中营四门,门五十四神,合二百六十一神。外营四门,门百八神,合四百三十二神,皆背营内乡。中营四门,门封神四,外营四门,门封神四,合三十二神。凡千五百一十四神。营即壝也,封,土筑也。背中营神,五星也,及中官宿五官神及五岳之属也。背外营神,二十八宿外官星,雷公、先农、风伯、雨师、四海、四渎、名山大川之属也。[65]

则知虽曰祭天地,但重点在天。至于坛兆之法,则是中央一土坛,上设天地与天的分身"五帝"牌位。[66] 坛外筑围墙两道,涂以紫,象征泰一的朝廷(紫宫)。墙四方各辟一门,天地佐神之位,皆设于墙内侧,面朝中央坛场。天之日、月、五星、北斗、中官宿及地之五岳等,皆设于中营内侧;日、月、北斗因重要,故独设牌位,不与群神杂。天之二十八宿、雷公、先农、风伯、雨师,及地之四海、四渎、名山、大川等,因地位次要,故设于外营内侧〔图7.4〕。[67] 这种空间或物理设计,可称汉代天文拟人性质的视觉体现:中

央坛上的天被拟为君主，内营北斗、中官宿等，则拟为天之内臣；外营二十八宿、风伯、雷公、雨师等，乃天之外臣或次要之臣。这样汉代拟人性的天地观念，便图现（mapped）于或物化（materialized）为郊祭的坛场了。须强调的是，光武郊祭之坛所呈现的结构与内容，乃元成（前48—前7年）之后礼制及意识形态改革的结果；其最重要的部分，则完成于王莽时代（公元9—22年）。[68] 如据古文经义以众星从祀天，众山川从祀地，进而构成一主神—从神的万神殿结构，便是王莽元始改革之功。其中尤与本文相关的，乃是据古文《周官》之义，列风伯、雨师为天之从神（见后）。[69]

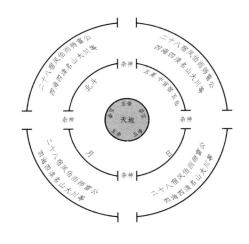

图 7.4
光武郊坛示意图
作者制

"拟人化"之外，汉朝廷意识形态对天的视觉想象，又体现为"叙事性"特点。这一特点，乃是由汉祭祀中对神想象的性质所决定的。盖汉代祭祀所想象的神，与佛教、基督教的神（佛），性质是绝然有别的。后者因被想象为弥散于空间与时间，故其"在"（presence）并无时空的性质。汉代祭祀的天神，则被想象为在天上；其临在人间，仅因具体时间（郊祭日）、场合（都城郊祀之坛）、人物（皇帝）与事件（郊祀），故天神的临在，便体现为"离开天庭—临在人间—返回天庭"的时空性事件。[70] 这一想象，在汉代郊祀的祭歌《练时日》中，有其制度化呈现：

> 练时日，侯有望，焫膋萧，延四方。九重开，灵之游，垂惠恩，鸿祐休。灵之车，结玄云，驾飞龙，羽旄纷。灵之下，若风马，左仓龙，右白虎。灵之来，神哉沛，先以雨，般裔裔。灵之至，庆阴阴，相放怫，震澹心。灵已坐，五音饬，虞至旦，承灵亿。牲茧栗，粢盛香，尊桂酒，宾八乡。灵安留，吟青黄，遍观此，眺瑶堂。众嫭并，绰奇丽，颜如荼，兆逐靡。被华文，厕雾縠，曳阿锡，佩珠玉。侠嘉夜，茝兰芳，澹容与，献嘉觞。[71]

祭歌咏唱的，乃是天神临在坛场的过程。由于祭天是一场礼仪展演（ritual performance），[72] 其时间框架（temporal framing）为祭歌所赋予，参与者对神之临在的想象，为祭歌所定义，故随着《练时日》的歌咏，祭祀参与者便将其对天神的想象，逐次展演（to enact）为1）天帝出天门、乘云车、驾飞龙、从苍龙白虎等群神、以风雨为先驱，2）浩荡抵达坛兆接受祭祀，3）最终饱醉返回天庭的叙事化情景。前述坛兆所呈现的静态的天文结构，也便在祭祀参与者的想象中，被"演出"（enacted）为随着祭礼进行而展开的一场时空叙事。[73] 元成之后，由于郊祀渐成为朝廷礼仪的核心，由君主主祭，廷臣与祭，君臣对天神的想象，又为祭歌所规制，故《练时日》等祭歌中所体现的天神想象，便成为当时的"制度化想象"；[74] 对当时以体现君主意识形态为目的的所有宫廷创作，如诗赋、绘画等，必产生贝特森意义上的"框架效应"（framing）。[75] 由于宫廷绘画无存，下仅以宫廷诗赋为说明。

汉代宫廷诗赋中所见的天神想象，皆体现为前引祭歌的"反像"：祭歌以君主卤簿出行比况天神，诗赋则以天神的卤簿出行比况君主。[76] 用社会学的术语说，前者若称作由"世俗"向"神圣"的转喻，后者则可称为"由神圣向世俗的逆转"。[77] 这一逆转，以元成之后的诗赋创作体现得最充分。如扬雄《羽猎赋》对成帝狩猎的描述：

> 于是天子乃以阳晷始出虖玄宫，撞鸿钟，建九旒，六白虎，载灵舆，蚩尤并毂，蒙公先驱。立历天之旂，曳捎星之旃，辟历列缺，吐火施鞭。……飞廉、云师，吸嚊潚率，鳞罗布列，攒以龙翰。[78]

即把成帝的狩猎，拟为祭歌咏唱的天帝卤簿出行。成帝的从侍，则拟为天上的星官，如充当卫士的蚩尤、除恶鬼的霹雳、除尘的风伯、洒道的雨师等。类似的逆转，在扬雄记成帝祭天的《甘泉赋》中，又有更丰富的表现：

> （成帝）于是乃命群僚……星陈而天行。诏招摇与太阴兮，伏钩陈使当兵。属堪舆以壁垒兮，捎夔魖而抶獝狂。八神奔而警跸兮，振殷辚而军装。蚩尤之伦带干将而炳玉戚兮，飞蒙茸而走陆梁……于是乘舆乃登夫凤凰兮而翳华芝，驷苍螭兮六素虬……登椽栾而羾天门兮，驰阊阖

而入凌兢。[79]

文之"招摇",喻指帝车北斗。"太阴"为天马星。"钩陈"乃泰一"六车将军",或言主"三公",要之皆泰一的近臣。蚩尤为"武星",乃官阶较卑的天体。总之从文意看,扬雄是以泰一的"星阵天行",来比拟成帝之出巡的:即命驾帝车与天马,令钩陈等驱云车为陪驾,命蚩尤执兵器、携部从、辟恶鬼、骑龙驾鸟、为帝之先驱等;由这浩荡、怪谲的仪仗陪同,被拟为泰一的成帝,便身乘凤饰之车,电掣一般抵达"天门"。类似的想象,也见于扬雄《河东赋》。或因元成以来的郊天仪被光武采纳,扬雄赋中的"逆转模式",又广泛见于东汉初年的宫廷诗赋。如班固《两都赋》、马融《广成赋》、黄香《九宫赋》等。[80] 作为宫廷诗赋,上引诸赋虽务"争一字之奇",故细节有参差,但由于前所称的"制度化想象"的框架效应,诸赋对天神的想象,又总体呈格式化特点。其最大的格式特征,乃是以车马卤簿呈现天神;卤簿的组成,则大体包括:1) 泰一及其车驾;2) 近臣及其车驾;3) 不同类型的随驾、随骑;4) 蚩尤率领的执兵器扑杀魑魅的先驱;5) 除尘的风伯;6) 洒道的雨师及7) 以鼓声宣示泰一到来的雷公等。比照巴克森戴尔(Michael Baxandal)"时代之眼"(period eye)的说法,[81] 元成之后宫廷诗赋创作中所体现的这一想象,可称作"时代想象"(period imagination):它必统治着两汉之交与天之表现有关的所有宫廷创作。[82] 延寿所见灵光殿壁画,倘如前文所说,是为光武驻跸而设的,则"图画天地"之"天",我意亦可设想为泰一卤簿出巡的类型。[83]

2-2. 图画(天)地:汉帝王宇宙对跱的呈现

"地"也是亚里士多德称的"第二性实体",必加图表,亦须作拟人化处理,或代以其"第一性实体",如山水等。但与天不同,汉代考古的遗例中,罕见对"地"的表现,故无以推想延寿所见"地"的类型。至于祭祀中对"地"的想象,则又与"天"类似。如《郊祀歌》第十五之"华烨烨"云:

> 华烨烨,固灵根。神之斿,过天门,车千乘,敦昆仑。神之出,排玉房,周流杂,拔兰堂。神之行,旌容容,骑沓沓,般纵纵。神之徕,泛翊翊,

甘露降，庆云集……沛施佑，汾之阿。扬金光，横泰河。[84]

从"汾之阿""横泰河"看，所歌必为地祇。若此言确，地便与天一样，在祭祀的想象中，亦呈现为卤簿出行。但另一方面，在汉代"天地人"所构成的连续统（continuum）中，地往往被视为天的延伸。如王莽郊祭，即合天地为一坛，不单独祭地；祭祀也以天为主。[85] 故汉代言"天地"，即多取"天"之偏义，或以天涵地。未知延寿的"天地"一词，是否取此用法。最后一可能，便是以地的第一性实体即山水为代。关于这一点，容于"山神海灵"一节述之。

2-3. 杂物奇怪：汉帝王与天关系的索引

"图画天地"之后，延寿所见的绘画主题，又有"杂物奇怪"。按"杂"取"诸"义，"物"指精怪。"杂物"即"诸异于常者"；"奇怪"之"怪"，取义亦同。在汉代用语中，"物""怪"往往指灾异与祥瑞，或汉称的"祯祥"。如《史记·天官书》云：

幽厉以往尚矣，所见天变，皆国殊窟穴，家占物怪，以合时应。[86]

文之"物""怪"，指天文类祯祥如日月蚀等。又《史记》记公孙卿说武帝封禅云：

黄帝以上封禅，皆致怪物，与神通。[87]

按"怪物"与"物怪"义同，惟此处为偏义，仅指祥瑞，不含灾异。故陈槃总结云：

《汉志》有《祯祥变怪》二十一卷，曰"奇"，曰"怪"，皆此类也。[88]

故延寿所见的"杂物奇怪"，意者必指祥瑞、灾异类主题。这一推测，亦可引许冲《上说文解字表》为证：

六艺群言之诂，（《说文》）皆通其意。而天地鬼神，山川草木，鸟兽昆虫，杂物奇怪，王制礼仪，世间人事，莫不毕载。[89]

按许冲表上于延光元年（122），《灵光殿赋》作于150年之前，两文的"杂物奇怪"，取义必同。或问许冲"杂物奇怪"何所取义？今按许冲表文，乃是对《说文》内容的分类。⁹⁰ 据现代的分类标准，"天地鬼神"是超自然，"山川草木鸟兽昆虫"为自然，"王制礼仪世间人事"乃人事。或谓三者已覆盖宇宙物类的全部，"杂物奇怪"何所指呢？⁹¹ 这一问题，是与汉代特有的分类结构有关的。盖汉代的分类结构以天、地、人为主纲；但在当时的观念中，三者皆非自足之体，而是处在相互感应的关系之中。⁹² 促成感应的，是"人"纲的首领，即帝王的情操因素。感应的结果，便是异于三纲之"常"的"变"。这些变怪，因无法纳入以"常"为内容的三纲结构，故元成后的分类体系中，便新辟出一"亚类"：祯祥。⁹³ 这一新的分类体系，在两汉书诸志中有其制度性表达：

	《汉书》	《续汉志》
天	天文、郊祀（部分）	天文、祭祀（部分）
地	地理、郊祀（部分）	郡国、祭祀（部分）
人	礼乐、律历、刑法、食货、沟洫、艺文	律历、礼仪、百官、舆服（朝会）
祯祥	五行	五行

可知元成以来，以"五行"为别名的祯祥，已成为汉代分类结构的基本构成。⁹⁴ 持此衡量许冲的分类，则其"天地鬼神"类，固可归于"天"纲，"山川草木鸟兽昆虫"类，可归于"地"纲，"王制礼仪世间人事"类，可归于"人"纲；至于"杂物奇怪"，意者必指三纲感应的结果：祯祥。⁹⁵

最后补充的是，符应祯祥之说，虽始于战国，然汉初不显，其显始于武帝，至宣帝大盛；天下儒者竞言祯祥，乃是元成之后了。⁹⁶ 延寿所见的灵光殿绘画，人皆云作于景帝中刘余都鲁时代。按之时代好尚，我未见其然。

2-4. 山神海灵：地的象征或天的延伸

"山神海灵"当如其读，即山海之神。⁹⁷ 惟汉代以"海为水王"，⁹⁸ 为百川所宗，川海往往不分，故所谓"海灵"，或指与山神相对的水神，不必具指为"海"。⁹⁹ 在汉朝廷的祭祀中，山川大者如五岳、四渎等，皆为地之从神，不独祭。¹⁰⁰

小者则由郡国领祀,不列于朝廷祭典。¹⁰¹ 由于次要,朝廷意识形态文献中,即罕见对其想象的表达。但郡国祭祀的遗献里,则数有对其想象的模糊记载。下仅以《白石神君碑》、《淮源庙碑》与《后汉书》等为例,试作一说明。

《白石神君碑》立于灵帝中。立碑的缘起,乃由于白石山兴雨致雨,为益百姓,山所在的常山国便具文朝廷,请予官祀。朝廷准奏后,常山国:

> 遂兴灵宫,于山之阳,……华殿清闲,肃雍显相。玄图灵像,穆穆皇皇。¹⁰²

即为造庙宇,并于庙中设白石山神的形象。"玄图"之"图"指绘画,"灵像"之"像"可指绘,亦可指塑。惟汉代设像未久,祭祀犹依周之传统于殿外祭坛举行,庙内原无设雕像的必要。¹⁰³ 故"玄图灵像"之"像",我意乃"图"之复言。至于对山神的想象,则据碑文:

> 白石神君……兼将军之号,秉斧钺之威……幽赞天地,长育万物……犹自抱损,不求礼秩……道德灼然。¹⁰⁴

按汉君主祭山水,多以诸侯、三公之礼。白石山为郡祀之神,下朝廷祭祀的神一等,故神称"将军"。礼祀之由,则是"幽赞天地,长育万物",然谦虚抱损,有圣贤品格。类似的修辞,也见于附近约造于同时的"封龙山"等碑:碑文凡举山神处,必称"公"或"明公"。¹⁰⁵ 然则由碑文用语看,"玄图灵像"中的白石山神,或作衣冠甚伟的官员形象,而非动物化的神怪。¹⁰⁶ 山神如此,水神亦当类似。王延寿《桐柏淮源庙碑》云:

> 奉见庙祠,崎岖逼狭,开拓神门,立阙四达,增广坛场,饬制华盖,高大殿宇,□齐传馆,石兽表道,灵龟十四,衢庭弘敞,宫庙嵩峻。¹⁰⁷

可知神位亦设于殿外坛上,上覆华盖;这样殿内之像,便不具受祭的功能。¹⁰⁸ 意者其形象亦当如白石神君一样,作衣冠甚伟的官员形象。¹⁰⁹

碑刻外,传世文献中,亦偶有郡国"山神海灵"的记载。如《后汉书·西南夷列传》云:

> 肃宗（章帝）初……（益州）郡尉府舍皆有雕饰，画山神海灵奇禽异兽，以眩耀之，夷人益畏惮焉。¹¹⁰

常璩《华阳国志》文字略异：

> 时部尉府舍，以部驭杂夷，宜炫耀之。乃雕饰城墙，华画府寺及诸门，作神仙海灵，穷奇凿齿。夷人出入恐惧，骡马或惮而趑趄。¹¹¹

按《华阳国志》的"神仙海灵"，当即《后汉书》"山神海灵"之别说。由于官祀对山川神灵的想象有其制度性控制，故益州的"山神海灵"，当无殊常山国与南阳郡者。然衣冠甚伟的官员形象，又曷足令夷人"惮而起"呢？我细味其故，颇以为与汉代神像的呈现方式有关。

今按汉代画像的呈现方式，巫鸿总结为两种：正面偶像式（iconic representation），侧面情景式（episodic representation）。¹¹² 但这种分类，似仅有美学的理由，不足言致二者差异的历史观念。¹¹³ 盖如前文所说，佛像中的神是永在的，宜乎作无时空暗示的正面形象。汉代国家祭祀的神，因仅暂时临在于祭坛之"位"，故在祭祀者的想象中，便呈现为一时空（chronotopic）事件的中心：临在—受祭—饱归。据此想象制作的"灵图"，也多呈现为一时空"情景"。从前述对天神、地祇的想象看，汉代的神，似往往被呈现为卤簿出行的中心。这一制度化程式，必也施于对山川神灵的想象；汉镜中偶见的河伯出行主题〔图 7.5a-b〕，可举为旁证。又从泰一卤簿的组成推断，山川神灵的卤簿中，亦当有陪驾的猛兽，与执兵先驱的怪物等。前引《后汉书》所记的"奇禽异兽"，或《华阳国志》所称的"穷奇凿齿"，意者便是对此类怪物的描述。¹¹⁴ 若所说不错，则令西南夷人"益畏惮"的，便非卤簿的中心——

图 7.5a-b
天公河伯镜及局部
东汉，河南出土；
李陈广，1986

图 7.6
泰山东岳庙山神图（局部）
作者拍摄

山神海灵，而是卤簿中的陪驾或先驱。至于山神海灵，我意仍当作衣冠甚伟的汉官员形象。或夷人的视觉文化不发达，不能分辨"再现"（representation）与"被再现者"（the represented），益州尉即趁机把自己投射于山神海灵以"眩耀之"了。

今按范晔虽生于南朝，《后汉书》则是剪裁东汉史料而成，故"山神海灵"的取义，当同于延寿所用者。故灵光殿的"山神海灵"，我意可设想为山川神灵的卤簿仪仗。[5] 这以卤簿出行呈现山神（海灵）的创制，后来又流为一种格套，如据云其图式乃始作于北宋的东岳泰山庙壁画中，山神即呈现为卤簿出巡的类型〔图 7.6〕。

最后补充的是，汉代言"地"，每以"山川""山海"为说。故汉代用语中，"山川""山海"常用作"地"的代称。虽然在朝廷祭典中，"地"的第二性实体被设于坛兆，不与第一性实体——山川——混同。但在创造性的赋或绘画中，二者可互代亦未可知。故灵光殿的"图画天地"之"地"，亦可设想为山神海灵。[6] 前举天公河伯镜中天公与河伯并出，当为此类"图画天地"的"极简版"或"概念版"。

2-5. 古代帝王：天意历史的标记

叙罢天地、祯祥、山川神灵后，延寿的目光，便转向灵光殿绘画所呈现的人伦世界。[117] 最先出现的，是汉末正统论所建立的历史标记（index of history）——古代帝王。其文作：

> 上纪开辟，遂古之初。五龙比翼，人皇九头。伏羲鳞身，女娲蛇躯。鸿荒朴略，厥状睢盱。焕炳可观，黄帝唐虞。轩冕以庸，衣裳有殊。下及三后，淫妃乱主。

引文所记的，乃哀平以来新构建的历史谱系的视觉呈现，[118] 足征灵光殿绘画不作于西汉刘余都鲁的景帝时代。

按汉代对历史的构建，虽西汉初已开始，但作为意识形态的严肃努力，则始于元成，成于王莽，并于光武明（帝）章（帝）间最终确立。这古史构建的努力，乃是以经学为话语而展开的。在战国孔门所传，并经西汉初中叶改造的今文系统中，历史始终作《大戴礼》"五帝德"与"帝系"所呈现的形态，或《史记》所表述的框架：五帝——三王——秦。但随着元成以来朝野对"汉德已衰"的焦虑，尤其王莽对篡汉正当性的需求，王莽与近臣便于哀（帝）平（帝）之间，着手对古史作大规模改造。[119] 或问对正当性的焦虑，何以会导致历史重构？班彪《王命论》云：

> 帝王之祚，必有明圣显懿之德，丰功厚利积累之业，然后精诚通于神明，流泽加于生民，故能为鬼神所福飨，天下所归往。未见运世无本，功德不纪，而得屈（崛）起在此位者也。[120]

这一观念，为哀平之后朝野所共持。[121] 其大意是一王朝的合法，在于两个因果性因素：1）天帝除授；2）祖宗积业。换句话说，凡"创业"帝王，皆须为古圣人后裔。但何谓古圣人？据经学说，古圣人是"开辟以来"天除授的古帝王。具体地说，由于宇宙以五德循环为动力，古之"积业"者，便被天授予五德之一德，代之统治天下，调协宇宙。其后代不循其德，致宇宙失序，天便把可矫正失序的下一德，授予新起的积业者。所谓古圣人，乃是最早被

天除为帝王的人；后世"得崛起在其位者"，须皆为其后裔。在这样的观念下，历史便非经验的，而是天意的。历史的意义，亦不仅在于其时间性，而尤在于被约化为一组须不断重演或循环的范式（paradigms）与"祖型"（archetypes）。这样历史的形态，亦便呈现为一套"历时—共时"结构，或时—空性结构：由于历史的展现是天意在结构中的移动，故是"历时"或时间的；由于天意移至的位置乃预先设定，体现为天意的不同"位点"（loci），故又是共时—空间的。[122] 在这一结构中，天意的不同位点——或曰不同的统治家族——之间，必呈现为一种结构—功能主义意义上的互文关系：结构整体及其中每一位点的意义，皆取决于各位点的互指关系。这样历史便不仅是过去，也是现在与将来。王莽至光武明章间的历史构建，便是以此观念为动力的。

如上文所说，西汉初中叶今文经构建的天意历史，乃是以"五帝三王"为标志的。至哀平中，王莽欲篡汉而代之，便假前已确立的"汉火德为尧后"之说，自居土德，自命黄帝及虞舜之后。或因新说不周洽于今文的五德次序，王莽便对今文的历史做了大规模改造。[123] 改造后的新史，可见于当时的纬书与王莽《世经》。由其残文看，王莽新史与今文旧义的最大区别之一，是扩张今文的历史谱系，即在五帝之前，又增加"开辟古皇"与"三皇"两个阶段。[124] 关于前者，新史最模糊，如有所谓天皇、地皇、人皇、民氏、六皇、五龙等。关于此阶段，延寿所见的灵光殿壁画作：

> 上纪开辟，遂古之初，五龙比翼，人皇九头。

"五龙""人皇"据纬书《春秋命历序》：

> 皇伯、皇仲、皇叔、皇季、皇少，五姓同期，俱驾龙，周密与神通，号五龙。[125]
>
> 人皇兄弟九人，驾六羽，乘云谷口，分九州。[126]

则知灵光殿中的"五龙""人皇"主题，乃王莽之后的新构。延寿虽举其二，殿中或有其他古皇亦未可知。

古皇之后，新史又虚构三皇以继之。[127] 惟其组成亦颇含混，如《命历序》云：

> 遂皇、伏羲、女娲，谓之三皇。[128]

纬书《礼含文嘉》则说：

> 虙戏、遂人、神农，谓之三皇也。[129]

至建初中，章帝命群儒整齐哀平以来的经义异说；临至三皇，犹诸说纷陈，记录会议结果的《白虎通义》只好记作：

> 三皇者，何谓也？谓伏羲、神农、燧人也。或曰伏羲、神农、祝融也。[130]

可知三皇的所指，朝廷群儒亦不能定。其在灵光殿中的表现为：

> 伏羲鳞身，女娲蛇躯。

如"五龙比翼，人皇九头"一样，"伏羲鳞身，女娲蛇躯"，抑或延寿文简；灵光殿壁画中，当有完备的三皇画像。

三皇之后，延寿又记有：

> 鸿荒朴略，厥状睢盱。焕炳可观，黄帝唐虞。轩冕以庸，衣裳有殊。

今按《史记》所主的今文旧义与东汉初整齐的王莽新史中，"黄帝"皆为五帝之首，"唐（尧）虞（舜）"乃五帝之末。故延寿之"黄帝唐虞"，当是举首尾以概其余：灵光殿中，当有完具的五帝画像。这以"五帝"为历史的第三阶段，也是异于今文旧义，同于王莽新史的。至于此阶段的标志，延寿所见的绘画呈现为"焕炳"。"焕炳"的体现，延寿具指为"轩冕""衣裳"。[131] 这一说法，也是王莽后的新史之义。盖据新史之说，三皇虽为五德历史的开端，即《世经》所云：

> 炮牺继天而王，为百王先，首德始于木，故为帝太昊。[132]

但据新史说，三皇阶段犹"朴略"，未以车服、衣裳别尊卑。[133] "焕炳"的开端，乃是黄帝制车服，或延寿称的"轩冕""衣裳"。然则在新史中，三皇与五帝

的历史,是分别以"朴略""焕炳"为标志的;这也是西汉今文经说所未见者。上引灵光殿壁画的"鸿荒朴略,厥状睢盱。焕炳可观,黄帝唐虞",便是此新史意识形态的视觉体现。[134]

五帝之后,延寿所见的灵光殿壁画又有"下及三后(淫妃乱主)",即新史的第四阶段:夏、商、周的创业者(禹、汤与文王)。由于去汉未远,不容虚构,故新史旧义,咸无异说。灵光殿壁画也如此。惟一有异的,是三代之后,灵光殿装饰中未见有秦。意者这也是王莽以来新史的体现,或非灵光殿虽具之然为延寿所遗漏。今按西汉初年自定其德,经生以为秦水德,汉因克秦,故应土德。《史记》本纪以秦继五帝三王,便是此义的体现。王莽后的新史,则黜秦于历史之外;[135] 盖据王莽以来的正统史观,秦为"闰统",非"正统",乃是历史的差错,而非其环节。灵光殿绘画不录秦,必是这新史观的表达。这样古皇、三皇、五帝、三后之下,天意便径转移至汉代,或汉室统治的体现——灵光殿主人的"礼仪身体"了。[136] 从艺术的角度说,此礼仪身体与其所在的宫殿壁间的古帝王画像,虽有"实在"与"再现"(representation)之别,但从汉代意识形态的角度看,二者则性质无殊:它们都是天意的"再现"。[137]

2-6. 忠臣孝子列士贞女:汉代帝王角色的人伦化

古帝王之后,灵光殿中与人伦世界相关的另一主题,乃延寿称的"忠臣孝子列士贞女"。这一类绘画主题的集中出现,是元(帝)成(帝)以来汉代意识形态重塑的结果。盖元成之前,汉代有神化君主或君主自我神化的倾向,不甚与庶民共享伦理。随着元成之后儒家与阴阳五行说的深度合流,原为庶民伦理的忠孝节义等内容,便亦被赋予了神秘的宇宙意义。概略地说,便是天以阴阳为宗,故人伦以夫妇为始;天爱其所生,故人伦有父子之亲;天以紫宫为枢纪,故人伦有君臣之义。帝王之道,既首于"则天",天的人伦体现,便是帝王的道德义务。换句话说,原主要为庶民而设的伦理原则,在被执以衡量庶民的同时,元成后又被执以衡量以协调宇宙为首务的君主。这样原神秘的君权(emperorship),便于成帝之后出现了强烈的伦理化趋势。[138] 如《汉书》"古今人表"中,开辟以来的古帝王便与士庶之显者如孔子、

管仲，微者如乌获、高渐离，乃至失名者如"丈人""饿者"等，混处于一表，仅以道德高下定义身份。这元成以来所特有的观念，是不易为后人理解的；故汉代之后，班表便颇为史家所攻评。[139] 班表之外，又可清晰说明此伦理化趋势的例子，可举东汉明帝始创的上陵仪。盖周代以来，祭祖皆以庙为中心，祭祀之心理，亦以神秘的神人交感（communion）为追求。明帝以陵寝为中心的祭祀心理，则以表达人伦父子之孝为重点。其中的观念，亦不易为后人解；如顾炎武称明帝上陵：

> 此特士庶人之孝，而史传之以为盛节。故陵之崇，庙之杀也，礼之渎，敬之衰也。[140]

文所批评的，便是君主角色的伦理化趋势在祭祀中的体现。

汉代帝王角色的伦理化趋势，固是武帝以来儒家意识形态所集聚的动量之爆发，触发其机者，则是以刘向为代表的经生集团。[141] 具体到刘向本人而言，则当时元帝软弱，惑于佞臣，成帝好色，宠其外家，[142] 自居帝师的刘向，便借掌管、校理皇家图书之机，将战国以来散见群书的忠孝节义故事，裒为数编，复据经义的阐释原则，加以重述，持以谏元帝与成帝。这便是著名的《新序》、《说苑》、《列女传》、《列士传》与《孝子传》。五者虽皆以经学"借事明义"为原则，以"事"阐发君主所独有及君臣应共有的道德义务，但作为中国最早有清晰分类意识的人之一，刘向对所裒辑的故事，又做了经义阐释学的分类。如《新序》《说苑》通言君臣，兼及夫妇与父子；《列士传》言君臣及为士之义，《孝子传》（一名《孝子传图》）言父子之亲，《列女传》言夫妇之辨，从而合为一完整的意识形态的意义结构。[143] 在编纂诸书的同时，刘向又借其子刘歆掌黄门画署的机会，择书之彰然较著者制为图画，以谏君主。其中"列女"据刘向《别录》残文云：

> 臣向与黄门侍郎歆所校《列女传》，种类相从，为七篇，以着祸福荣辱之效，是非得失之分。画之于屏风四堵。[144]

则知列女传／图创始于向歆。至于性别与之相对的"列士"，应劭《汉官仪》云：

> （尚书郎）奏事明光殿，省皆胡粉涂，画古贤人列女。¹⁴⁵

蔡质《汉官典职》则云：

> 尚书奏事于明光殿，省中画古列士，重行书赞。刘光禄（向）既为《列女传颂图》，又取列士之见于图画者以为之传。¹⁴⁶

按"省"乃朝廷的办公殿。今按"列士"一词，汉有二义：一就官阶言，即官职下于"三公九卿大夫"者；二就阶层论，即相对于君主的男性之臣，并尤指贤士。¹⁴⁷然则应劭之"古贤人"，当即蔡质之"古列士"。具体的内容，或包括延寿称的忠臣、孝子、列士。又据蔡质说，列士图刘向前固有之，其《列士传》当据图而作。但从汉代经学的历史看，作为经义阐释学的特定类别，"列士"当始创于刘向时代。蔡质宦于灵帝朝，去刘向近二百年，其"刘光禄又取列士之见于图画者以为之传"云云，或传言有讹亦未可知。¹⁴⁸

总之，以忠臣、孝子、列士、贞女为代表的忠孝节义故事，虽散见于战国群书，但被改造为特定的经义阐释学类型（hermeneutic genres），在执以衡量士庶的同时，亦树为君主"则天—稽古"的伦理典范，乃始于元成，完成于王莽至东汉初年。¹⁴⁹灵光殿中与天地、祯祥、古帝王并设于同一组装饰方案的"忠臣孝子列士贞女"主题，无论是否始作于向歆，其作为经义阐释的类别乃产生于元成之后，并为元成以来汉帝国意识形态的重要组成，是可确言的。

3. 灵光殿的木饰主题

从延寿的赋文看，其游览乃始于宫院之门，而后历"堂"，历"室"〔图7.7，灵光殿布局〕。¹⁵⁰赋文描述的绘画，似皆见于灵光殿之"室"（当为寝）。其实在目光转向绘画主题之前，延寿先观察了室的木结构。下具引其文：

> 于是详察其栋宇，观其结构。规矩应天。上宪觜陬。倔佹云起。嶔崟离搂。三间四表。八维九隅。万楹丛倚。磊砢相扶。

文之"四表",或指立于室中央的四根明柱。连接南北相邻的明柱延伸至墙,室便分割为"三间";复连接东西延伸至墙,室又分割为东、东南、南、西南、西、西北、北、东北八个区域,是所谓"八维";合明柱围起的中央区域,则又有"九隅"〔图7.8,示意图〕。[151] 看过结构后,延寿的目光,便转向木结构的装饰:

图 7.7

> 尔乃悬栋结阿,天窗绮疏。圆渊方井,反植荷蕖。发秀吐荣,菡萏披敷。绿房紫菂,窋咤垂珠。云楶藻棁,龙桷雕镂。飞禽走兽,因木生姿。奔虎攫挐以梁倚,仡奋𩫚而轩鬐。虯龙腾骧以蜿蟺,颔若动而躨跜。朱鸟舒翼以峙衡,腾蛇蟉虬而绕榱。白鹿子蜺于樽栌,蟠螭宛转而承楣。狡兔跧伏于柎侧,猿狖攀椽而相追。玄熊舑𧮰以断断,却负载而蹲跠。齐首目以瞪眄,徒眽眽而狋狋。胡人遥集于上楹,

图 7.8

俨雅跽而相对。仡欺㥁以雕䀣,䰄䫇颡而睽睢,状若悲愁于危处,憯嚬蹙而含悴。神仙岳岳于栋间,玉女窥窗而下视。忽瞟眇以响像,若鬼神之仿佛。

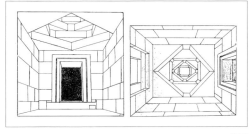

图 7.9

"尔乃"至"垂珠",当是对明柱上方藻井的描述。由赋文可知,藻井由雕镂的天窗—覆莲构成。今按在建筑顶部迭木(石)为"井",而后覆以饰板,[152] 乃源于古称色雷斯的保加利亚地区;今所知的考古遗例,最早可追溯于前4世纪末至前3世纪〔图7.9〕,其后蔓延于小亚细亚、[153] 西亚、中亚、阿富汗等希腊化地区。[154] 年代约与汉代相当的,可举小亚细亚Caria地区(今土耳其境内)的一著名的迭石墓(2世

图 7.7
灵光殿布局拟构
Knechtges, 1982

图 7.8
灵光殿
"三间四表八维九隅"示意
作者制

图 7.9
色雷斯叠涩顶石墓透视图
保加利亚Meek Kurt-Kale地区,
公元前4世纪末—前3世纪初,
Fedak, 1991, 458

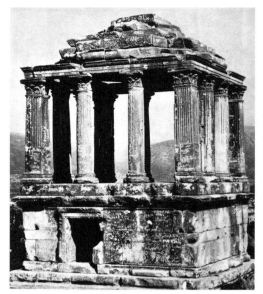

图 7.10a

图 7.10b

图 7.10a
土耳其 Caria 地区 Milas 石墓
2世纪；
Anatoliens, fig.112

图 7.10b
Milas 石墓顶部
Caria, fig. 27

图 7.11
安息首都老尼萨红厅复原图
公元前2世纪；
Ниса, Табл.VII

图 7.12a
巴米扬第十五窟（Höhle XV）叠涩顶
5世纪；
Bamian, Tafel. II

图 7.12b
巴米扬石窟叠涩顶
5世纪；
Bāmiyān, Pl. XXXIX, fig. 46

纪）〔图 7.10a-b〕，[155] 与汉代所通的安息国故都老尼萨红厅遗址（前 2 世纪）〔图 7.11〕，[156] 较晚的例子，则遍布于犍陀罗、巴米扬地区的寺庙与石窟〔图 7.12a-b〕。[157] 在中国，这类型的最早遗例，似为西汉末洛阳地区的壁画墓，惟其制多为叠涩顶的平面模拟（未见覆莲）〔图 7.13〕，未见有叠石为"井"者。[158] 尽管时学颜据其当时的耳目之资，称叠涩顶的灵感未必为外来，[159] 但如瑞（Rhie）反驳的，武帝后与中亚的交往之密，固可支持叠涩顶灵感西来说；[160] 复综以洛阳地区同时出现的火砖、券顶、穹顶等西式建筑方法，这叠涩为顶的营造技术，疑亦为王莽前后输入的新建筑概念。[161] 王莽对新都洛阳的规划与设计，或造成了其在洛阳地区的普及也未可知。在较晚的考古发现中，这类型又尤多见，其为人熟知的例子，乃东汉末年的沂南汉墓〔图 7.14a-b、图 7.15a-d〕。[162] 在文献记载中，延寿的描述当为最早或最早的之一。由于西域通于武帝后，故合理的设想为：东汉初对灵光故殿的修葺曾伴以结构改建，改建中参用了某些新传入的中亚样式；叠涩—覆莲顶乃其中之一。

赋文"飞禽"至"仿佛"一节，乃是对木构装饰的描述，其中胪列了约十二种装饰主题，兹列其内容、动作及位置如下表：

图 7.11

图 7.12a

图 7.13
河南磁涧汉墓墓室藻井
西汉末
《洛阳》，页87 / 图16

图 7.14a
沂南汉墓前室透视
东汉末
《沂南》，插图8

图 7.14b
沂南汉墓前室顶部
作者拍摄

图 7.12b

图 7.13

图 7.14a

图 7.14b

图 7.15a
沂南汉墓中室透视
《沂南》，插图13

图 7.15b
沂南汉墓中室顶部
《沂南》，图版14[2]

图 7.15c
沂南汉墓中室东间藻井线描
《沂南》，插图14

图 7.15d
沂南汉墓后室西间藻井
作者拍摄

图 7.15a

图 7.15b

图 7.15c

图 7.15d

主题	动作	位置
虎	举爪、相倚	
虬龙		
朱鸟	展翅	立于衡上
蛇	婉曲	绕椽子
白鹿	昂首	斗拱
蟠螭	婉转	楣
兔	蜷伏	柱头垫木（栭侧）
猿狖	相追逐	椽子
熊	负重、吐舌、正面蹲坐、视人	
胡人	跪地	楹柱顶部
神仙		栋间
玉女	下视	窗上

这些主题，大多为汉代所称的祥瑞或祥物。从"龙桷雕镂""因木生姿"看，其形象皆雕镂而成：或作浮雕镂刻于木构表面，或圆雕为承担结构功能的木件。这些三维性的装饰，与设于壁间的二维绘画

一道，共同构成了灵光殿装饰的完整方案。兹据前文的讨论，将方案列为一表：

位置	主题类别	主题内容	形制
顶部	藻井	倒覆的莲花	雕镂
结构	瑞物为主	虎、龙、朱鸟、蛇、鹿、蟠螭、兔、猿、熊、胡人、神仙、玉女	木浮雕或圆雕
墙壁（一）	天地	泰一卤簿	绘画
		山神、水神卤簿	绘画
墙壁（二）	天人关系索引	祥瑞灾异	绘画
墙壁（三）	人	历史索引：人皇、五龙、三皇、五帝、三后	绘画
		伦理索引：淫妃、乱主、忠臣、孝子、列士、贞女	绘画

4. 结语

今言鲁灵光殿者，咸云其装饰作于刘余都鲁的景帝时代（前156—前141），对刘余距延寿近三百年、中遭汉末之乱、齐鲁涂炭、光武复汉后数驻跸于鲁、复将宫殿赐其长子为加礼的史实，悉无所考；对于其装饰方案中所呈现的元成之后始有的意识形态，亦未能省察。但据前文的讨论，则知：

1. 五龙、人皇与三皇，乃王莽始倡的正统历史之组成；

2. 祯祥作为意识形态话语，始于武帝，盛于宣帝，极于元（帝）成（帝）哀（帝）平（帝）之后。

3. 列士／列女成为经学意识形态的话语类别，乃元成之后君主角色人伦化的产物。

4. 灵光殿藻井当作于张骞凿空之后。

要之延寿所见的灵光殿装饰，当作于王莽之后，而非众口喧称的刘余都鲁的景帝时代。

由延寿的描述看，灵光殿的绘画装饰，似完整呈现了元成尤其王莽所改革的汉代意识形态。盖元成尤其王莽以来，汉帝国颇致力于自我的重新定义。概略地说，此定义主要集中于三个方面：1. 汉室（或新室，下同）与天的关联；2. 汉室与历史的关联；3. 汉室统治中心与四方（夷狄）的关联。第一项定义

的内容，乃是把经验之天，构造为神圣的人格之天，进而在天的结构与汉室的政治结构之间，建立对跖（或镜像）性关联，从而为汉室统治的合法，树立人间之外的神圣基础。第二项定义的内容，则是把经验的历史，构造为天意的历史，或天意循环的时间序列。这样汉室统治的"天命合法"，便转译为"历史的正当"。这两项定义，乃元成之后意识形态的核心；在当时的术语中，二者分别称为"则天"与"稽古"。又因历史乃天意的展现（manifestations），则天、稽古的关系，便又一而非二；用汉代的话说，便是"不则天无以稽古""不稽古无以则天"。[163] 至于第三项定义，则只是二者的延伸而已：汉室既有天意／历史所赋予的权力统治天下，四方便是征服或教化的目标。这始于元成，确立于王莽，整齐于东汉的意识形态，在获得文字表述的同时，亦必被付诸视觉表达。灵光殿中以天地与古帝王为中心的装饰方案，便是为其显例。[164]

从礼仪的角度说，这以天命为中心、以帝王为指涉的视觉方案，原当仅见于长安或洛阳帝宫，不应见于诸王寝宫；从东汉初年的政治看，又尤为如此。盖自王莽以来，天命说大行，群雄逐帝位，亦皆以天命为称。其中光武信之最笃。故称帝后，光武对臣民言天命者，始终是深怀猜忌的。这一心理，固为"中兴功臣"所觑破。如建武十三年，新归顺于河西的窦融上书表白云：

> 臣融年五十三。有子年十五，质性顽钝。臣融朝夕教导以经艺，不得令观天文，见谶记。诚欲令恭肃畏事，恂恂循道。[165]

这一猜忌心理，在十七年郭后被废、十九年刘强逊太子后，又尤为深刻。惟猜忌的目标，已由功臣转移为诸王。盖当时新太子初立，地位未稳，诸王言天命，自易触发政权的危局。如建武二十八年，郭后新薨，光武忽遣洛阳吏捕捉诸王宾客，致死坐数千人。[166] 其起因虽为史所讳，但由其后明帝对诸王的摧折看，则或与言天命有关。光武死后，明帝益阴刻，对诸王言天命者，不稍宽贷。如永平中，光武子楚王英做"金龟玉鹤，刻文字以为符瑞"：

> 有司奏英招聚奸猾，造作图谶，……请诛之。[167]

从今存史料看，刘英弄符瑞，不过沿袭王莽以来的风气，实未尝有反志。但朝廷竟欲诛之。明帝虽曲为礼面，以"亲亲不忍"，然犹废其国，坐者死

徙以千数!他如济南王康(强同母弟)被削五县,淮阳王延被夺县徙封,从者死坐以千数,祸由亦只是"案图书""作图谶",未见有实质。然则在光武明帝时代,臣下言天命,是最为祸阶的。而祸阶的始源,又皆与刘强被废有关。故建武十七年后,刘强便一直是猜忌与瞩望的中心,处境之危,不问可知。[168] 所幸强一味端谨,不稍造次;他死后明帝称他"恭谦好礼,以德自全",即是指此。但细味灵光殿装饰的内容,可知其天文、祯祥、古帝王等主题,皆汉代所称的"天命"标记;内容之越礼,不下窦融之"天文""谶记",或诸王的"金龟"、"玉鹤"与"图书"等。然则处嫌疑之位,逢猜忌之主,作无益装饰以自危,按诸刘强之性格,我料其不为也。故延寿所见的灵光殿装饰,必不作于刘强。今按建武二十八年光武赐灵光殿以宠强;强临终上书,亦特举"宫室殊异"为称。意者灵光殿倘仅为西汉之废宫,光武或不赐以宠人,强亦不必于临终之际特以"宫室殊异"为感。换句话说,光武所以宠强或强所以感戴者,当是由于灵光殿的礼仪性,而非其物质性。前称光武数至鲁地,驻鲁总计达数月之久;其中建武二十年幸鲁莕月,意者灵光殿的修缮与绘画制作,即可设想于此时。[169] 若此言确,则延寿所见的灵光殿绘画,便是为光武驻跸而设的。其后延寿游鲁,王逸、蔡邕之争赋,盖皆因光武之后,他命作的帝宫或礼仪建筑之装饰,已与时而新,[170] 灵光殿装饰则因为光武所加礼,乃鲁王家荣宠,反得以保存,因而成为光武礼乐的一遗存。[171] 前引延寿所称"客自南鄙,观艺于鲁""奚斯颂僖,歌其路寝"云云,或都是言此的。

第八章

从灵光殿到武梁祠

我们该谈一谈这些葬俗了,勿漏掉任何可异的事。古人荒陋,失记了许多;岁月用史料殉葬,又湮灭了许多。故即便最刻苦的人,今天也很难写成一部新《不列颠志》。

托马斯·布朗《瓮葬》

It is time to observe occurrences, and let nothing remarkable to escape us, the supinity of elder days left so much in silence, or time hath so martyred the records, that the most industrious heads do find no easy work to erect a new Britannica.

Sir Thomas Browne

东汉之高平，乃鲁国邻郡山阳之属县，距灵光殿所在的鲁城，直线约九十公里。汉末桓帝建和至灵帝光和（147—184）年间，即王延寿游鲁（约140—146）后不久，当地活跃着一支擅于制作画像祠堂的作坊系统。活动的范围，主要集中于山阳郡、东平国、东郡、济北国、济南国与稍远的琅邪国等〔图8.1a〕；[1] 地近高平的刘强封国鲁国与东海，反少见其活动的痕迹〔图8.1b〕。[2] 由于该作坊系统的主题与风格以山阳郡嘉祥县著名的武梁祠最具代表，为便于记忆，本书简称之为"武梁祠派"。[3]

1. 武梁祠派画像

武梁祠派的重要作品，除著名的嘉祥武氏丛祠外，又包括嘉祥宋山的四座小祠，及文献记载的高平李刚祠，与山阳金乡之鲁峻祠等。[4] 在东汉遗存的画像中，无论是风格之华美，还是内容之百科全书式的丰富，该派作品都是惟一的；故至少宋代以来，便大为学者所瞩目。在后现代学术兴起之初，该派与当地其他作坊画像的质量之悬殊，犹被省记〔图8.2〕，[5] 后来则渐被忘记。无论在感受还是智力上，这悬殊皆不再引起其所当引起的反应。这样从80年代至今，以武氏祠为代表的该派作品，便与当地其他画像一道，被一体作为鲁地中下层自我表达的产物。至于同出一阶层，同见于一地方，内容、质量为何悬殊若是，则鲜被问及。巫鸿在《武梁祠》中，虽蹑迹早期学术的草蛇灰线，有"武梁祠之拜谒图乃本于朝廷所颁高祖像"之说，即试图把研究的目光，稍引至武梁所在的中下层脉络之外，[6] 但其研究的脚步，仍未跨越其自设的"中下层"边界，故未尝一问朝廷之所颁，必不独颁给鲁中南一地，何以山东或国内的其他作坊未广泛见之？又武梁祠拜谒图的风格，与同祠或该派其他主题的风格绝相一致。倘《拜谒图》本于朝廷，其他主题亦必若是。然则在何等意义上，我们称《拜谒图》外的其他主题是"鲁地中下层自我表达的产物"？总之，近四十年来取中下层视角所做的武梁祠派画

图 8.1a
东汉东郡齐鲁图
据《中国历史地图集》
第二册,46

像研究,大都是以忽略其风格、内容的"独异性"为前提的;一旦正视之,便跋前疐后,无法成说。欲打破这困局,我想须首先从直觉上,恢复我们对其风格的美学感受;其次则应想及所谓"社会中下层",不过鲁地整个社会网络的一要素而已,与当地其他的社会阶层,如集

中于当地的皇室阶层、达官阶层,并无法隔绝。故武梁祠派所难获解于社会中下层的独异性,我意可尝试从较高的阶层予以考求。

武梁祠派的研究,目前多集中于一祠(如武梁祠),或一主题(如《楼阁拜谒图》《捞鼎图》《大树射雀图》等),未甚想到在作坊系统的

图 8.1b
武梁祠派画像分布图
菅野惠美，2011, 112/ 21

内部，或有一套标准的设计方案。从情理推，这方案或包括一套主题组合（repertoir），以及把不同主题配置于祠堂空间的分布原则。[7] 又可想见的是，在实现于具体祠堂时，由于委托者财力、需求及匠工设计的差池，这标准方案会被减省、被内化、被妥协，方案中潜含的关于其来源的线索，也会被损坏。故从理想的角度说，武梁祠派画像的源头，当求诸其标准方案，而非具体祠堂的实现方案。这所谓标准方案，固已随武梁祠派作坊系统的结束而消亡，但该派遗存的作品中，必有其不同程度的实现。通过综理、整合实现方案的画像内容，武梁祠派未个性化（individualized）前的标准方案，或大体可窥。

武梁祠派的实现方案，集中见嘉祥武氏祠。按武氏祠乃嘉祥南武山一组东汉家族祠堂的总称，原坐落于一设有围墙与门阙的家族墓园内〔图 8.3a-c〕。由残遗的铭文可知，墓园始作于桓帝建和元年（147）。

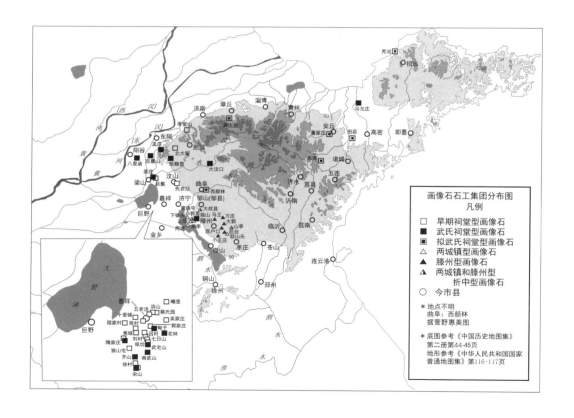

第八章 从灵光殿到武梁祠

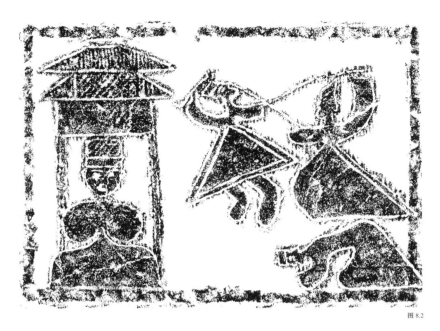

图 8.2
邹城画像石
东汉晚期；
《邹城》，一一八

图 8.3a-b
20 世纪初武氏墓园遗址
Chavannes, 1909,
PL.XXXII/56

图 8.3c
武氏墓园分布图
据巫鸿，2006，36

图 8.2

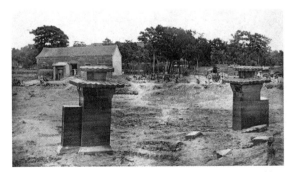

图 8.3a

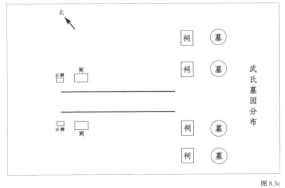

图 8.3c

图 8.3b

园内祠堂原至少四座，可复原者三座，即今称的左石室、武梁祠、前石室。据墓园碑铭，四者建造的年代，大约在147—168年之间。[8] 由于委托于同一家族，工匠来自同一作坊，制作的年代，相去亦仅二十余年，故可设想的是：四座祠堂的制作者——或家族的委托者，一方面会从标准方案中，选择定义祠堂之为祭祀空间的通用主题；另一方面，亦必就标准方案的主题作差异性选择，以使坐落同一墓园中的不同祠堂，具有区别彼此的差异性身份。换言之，武梁祠派的标准方案之见于武氏丛祠者，或较实现于任何具体祠堂者为周备，故更能体现其内容与结构的原貌。

2. 武梁祠派画像方案的装饰主题 [9]

武氏丛祠画像的主题与位置，可见本章文末所附的表1。由附表1可知，其装饰主题主要分布于祠堂之顶部（含人字坡、隔梁、承檐等）、东西两侧壁与后壁（含后壁小龛，见图8.5a）。[10] 主题的配置原则，大体为顶部设"天"或与之相关的主题，四壁设人伦生活的内容〔图8.4a-b、图8.5a-b、图8.6a-b〕。倘以延寿所记灵光殿的装饰方案为参照，其主题又可分两类：1）与延寿所记相合者；2）与延寿所记未合者。兹分别论之。

图 8.4a
武梁祠建筑配置图
据蒋英炬、吴文祺，1981，图五

图 8.4b
武梁祠主题配置图
Fairbank, 1942, 58/fig.2

图 8.5a
武氏前石室建筑配置图
据蒋英炬、吴文祺，1981，图六

图 8.5b
武氏前石室主题配置图
《石全集》1，页42/插图十

图 8.6a
武氏左石室建筑配置图
据蒋英炬、吴文祺，1981，图八

图 8.6b
武氏左石室主题配置图
《石全集》1，页42/插图一一

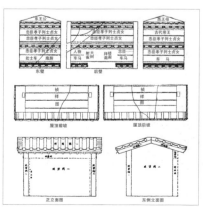

图 8.4a

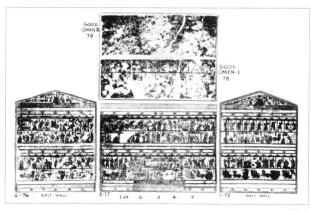

图 8.4b

图 8.5a

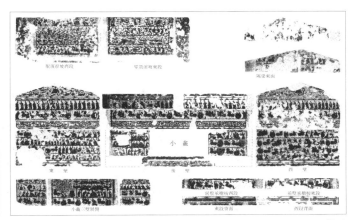

图 8.5b

图 8.6a

图 8.6b

2-1. 武梁祠派与灵光殿装饰方案相合的主题

I. 图画天（地）

武氏前石室、左石室之顶部，皆设今称的神人主题。其中以见于前石室屋顶前坡者最完整。这前坡由两石构成，皆水平分割为四格。西段一石〔图 8.7〕最下格（第 4 格）的左侧，设天帝与北斗。前者作衣冠甚伟的君主形象，后者为车状，同时又拟人为环侍天帝的官员。回忆前章描述的汉代天文观念与想象，这一设计，必是"斗为帝车"与"北斗为天喉舌"概念的合成。由此转入上一格（第 3 格），则见一组图案化的云气，云气中有半身微露的鸟与羽人，运动方向为左，

图 8.7
武氏前石室顶部前坡西段画像
纵96.5厘米,横147.5厘米;
《二编》,133

与下格相反。由此转入再上一格（第2格），便见一组踏云的神人，运动方向又与下格（第3格）相反。左侧最先出现的乃雷公，形象亦为衣冠甚伟的官员。他手执一锤，端坐于云车，车前有牵车的羽人，车后有摇鼓的从者。雷公的前面，又见一组快速运动的神人。其中抱瓶执碗与袖出带状物者，疑为雨师。"盖瓶碗贮水，"带状物"或为洒出的水。"由此再前，可见两位执斧凿的武士，方击打一倒地者。后者被设于神人所踏的云气下：按汉代的形式语法，这意指被驱逐于云路之外。回忆前引朝廷祭祀或宫廷诗赋中对天的视觉想象，似此处描绘的，乃是蚩尤为泰一先驱、扑杀恶鬼以清云路的细节。进入最上一格（第1格），又可见一组运动的神人，方向与下格（第2格）相反。一呼吸若风者被设于起手处：此必为除尘的风伯。由风伯往前，又依次有乘云车的官员（所驾为龙），与骑神物的从骑（所骑亦为龙）。由此再前，便结束整个画面了：一揖手的袍服官员，方在迎接这浩荡而至的天国仪仗。

关于前石室顶部西石的画面，以往的研究，似将各格作独立的单元读，意义不连属。这一读法，颇失设计之意。盖不同格的运动方向，及同属一"意义组"的雷公、雨师、风伯被分隔于相邻的两格，皆暗示了原设计的读法乃逐格连读，最终合为一完整的语句。假设从第4格的天帝起读，其次序便为：第4格（右行）—第3格（左行）—第2格（右行）—第1格（左行）。[13] 按这一读法，画面呈现的，便是天神的出行卤簿。其概念、细节与上章所引朝廷祭祀及诗赋中的天神想象，是若合符契的。由于此主题在鲁地平民画像中的独异性，及其与朝廷对天神想象的相契性，这主题的源头，我意可设想于鲁地平民语境之外。

与西段类似，前石室屋顶前坡东石的画面，也分割为四格；内容主要是神人驱云车、乘云骑的情景〔图8.8a〕。倘从最下第4格开始，首先出现的，便是一组面左的袍服官员，方揖手作送行状。他们的前面，又有图案化的云气，从云气微露半身的鸟、龙、羽人，以及踏云飞奔的动物等。进入上一格（第3格）〔图8.8b〕，运动方向改为面右，内容为乘龙之羽人、驾龙之云车，流动而浩荡。进入再上一格（第2格），则可见数组直身飘浮的神人，动感不及前者为剧：他们多两两一组，对称而设，故运动方向不甚明显——尽管总体的动势是面左的（与第3格相反）。其中可注意的，乃是一执规矩的双体人形象〔图8.8c〕。

图 8.8a
武氏前石室顶部前坡东段画像
纵94.5厘米，横147.5厘米；《二编》，136

图 8.8b
武氏前石室顶部前坡东段画像第 3 格局部
《二编》，138

图 8.8c
武氏前石室顶部前坡东段画像第 2 格局部
《二编》，137

图 8.8a

图 8.8b

图 8.8c

在汉代研究中，这母题被比定为伏羲—女娲。进入最上一格（第 1 格），运动方向未改为面右，而依然向左；内容为驾云车的官员，及骖驾的羽人随骑；所乘或所驾者为龙、翼马或鸟首兽身的神物。仪仗的最后，

图 8.8d
武氏前石室顶部前坡东段画像第 1 格局部

图 8.9
宋山小祠基座画像（局部）
浙江大学艺术与考古博物馆藏拓；《石全集》2，一〇七

可又见一袍服官员，在揖手迎接车驾的到来〔图 8.8d〕。

从画面缭绕的云气看，前石室屋顶前坡东石画面所表现的，必也是天帝的出行卤簿。惟乘云车者的冠饰，与西段的泰一皆有不同；所驾的数目，亦仅四或三，未合祭歌或诗赋对泰一"驾六"的想象。至于车驾与随骑的数目，又远较西段为多：倘不计"帝车"与雷车，西段仅区区一乘，骑亦不过六；东段则三乘，骑多达十五。所乘或所驾者，也与西段有别：西段为翼马与牛首（？）的神兽；东段大都为龙，间有翼马与鸟首兽身的神物。然则倘以祭歌、诗赋的想象为标准，衡量西段的泰一卤簿，则不仅浩大有不足，卤簿的构成，也是不完具的。其中最重要的缺项，乃是见于东段的龙骑与龙驾，亦即祭歌、诗赋歌咏不置者。故合二段的画面及祭歌、诗赋而观，我想在武梁祠派的标准方案中，东西两段的画面，必原为同一组叙事——泰一卤簿——的不同组成，惟实现于前石室时，因空间或其他因素，被分割为两个画面了。可补充的是，与之类似、惟更极端的删减，又见于武梁祠派的其他祠堂，如宋山小祠的一基座〔图 8.9〕。原设计方案中天神卤簿的大部分内容，这里被删减殆尽，惟余风伯、翼龙、翼马、羽人等次要的细节。位置亦由祠堂之顶部，坠至紧挨地面的基底了。然则由上文的分析可知，武梁祠派设计方案与实现方案的不同，似不仅体现于内

容的繁简，也体现于出现的位置。

除繁简、位置外，二者的不同，或又体现于前者往往被后者用作母题库（repertoir），从中截取细节以组构祠堂所需的新画面或新主题。其在前石室的例子，可举小龛东西两壁。所谓小龛，乃凹设于后壁下部的祭祀空间〔见图8.5a〕。在前石室中，小龛东西两壁亦分四格〔图8.10a-b〕。第1格设图案化的云气，及探身于云气之外的羽人和鸟。其下的三格，则设祥瑞、车马或"孝子""列女"故事等。持第1格与上述前坡西段的第3格相比，可知小龛两壁的图案乃截自泰一卤簿的云气组合。由于位于以呈现人伦叙事为主的小龛内部，这"云气／羽人／鸟"组合，便被摘离其原所在的泰一卤簿脉络，并被纳入新的图像脉络了。换句话说，它或已丧失原泰一卤簿所赋予的意义，仅沦为小龛的边饰了。

上所归纳的不同，又见于左石室之顶部。按左石室顶部前坡也由两石构成。其东段〔图8.11〕仅分割为两格。第2格即较宽一格的画面中，设云气——神物与人间生活的杂糅；云气之中，又有西王母、东王公形象。未知其意云何。[14] 第1格即较窄的一格中，设踏云乘龙的羽人；行列的尽头，又见揖手迎接者。持与前石室的泰一卤簿比较，便知此格的画面，当脱自卤簿的最后一段。西段一石的画面，又分为四格〔图8.12a〕。第1格与东段第1格类似，作羽人乘龙、袍服者迎接。第2格为雷公、雨师、风伯与蚩尤〔图8.12b-c〕。执二者与前石室的泰一卤簿比较，便知必脱自设计方案中天帝卤簿的最后两段；惟次序略有调整，详略亦有异。如前石室雷公一组的击鼓者，此处被删去；前石室第1格的风伯，此处被移至击鼓者的位置；雨师一组中的抱瓶持碗者，此处分解为两人，一抱瓶，一持碗，位置也分开了。至于蚩尤一组，则人物由两人变为三人，此外又加入一新的母题——由"单体双头"龙所构成的拱（虹？）。前者中的伏地者，此处被设于拱门内。虽差异若此，但内容乃脱自前述泰一卤簿的第2段，是望而可晓的。第3格中，则有神兽及武士扑杀怪物、吞食恶鬼的形象；并间有抱瓶者与持碗者，形象几同前石室前坡西段的雨师。第4段乃武士追逐、扑杀野兽的情境〔见图5.22c〕；意者此格的内容，当是从《狩猎图》（说见第五章）中阑入的片段，与天神卤簿或无关涉。[15]

总结前文，则知以泰一卤簿所呈现的"天"，乃武梁祠派标准方案的一

图 8.10a
武氏前石室后壁小龛东壁画像
纵64.5厘米，横72厘米；
《二编》，185

图 8.10b
武氏前石室后壁小龛西壁画像
纵69厘米，横72厘米；
《二编》，184

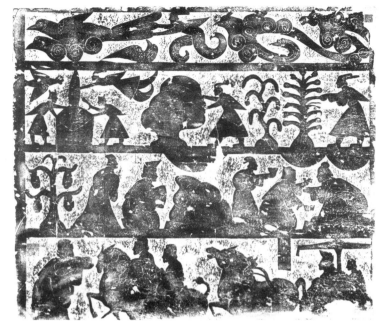

图 8.10a

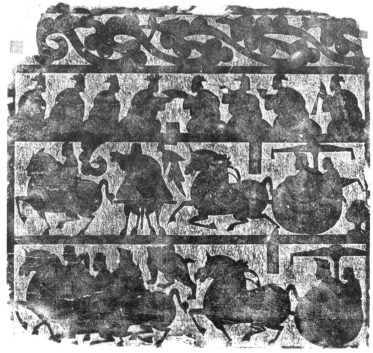

图 8.10b

第八章　从灵光殿到武梁祠　351

图 8.11
武氏左石室屋顶前坡东段画像
纵102.5厘米，横137.5厘米；
《二编》，127

图 8.12a
武氏左石室屋顶前坡西段画像
纵102.5厘米，横142.5厘米；
《二编》，129

图 8.11

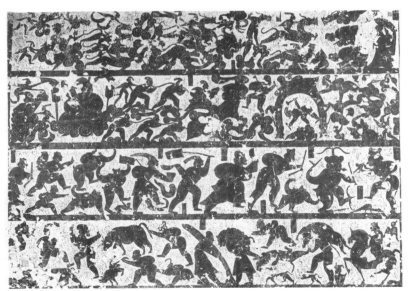

图 8.12a

图 8.12b
武氏左石室屋顶前坡西段第 2 格局部
《二编》,130

图 8.12c
武氏左石室屋顶前坡西段第 2 格局部
《二编》,131

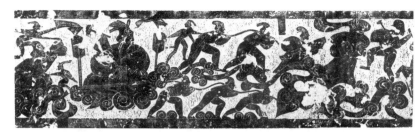
图 8.12b

图 8.12c

组成。其基本内容包括：1）泰一，2）北斗（车与人），3）乘云车从驾的近臣，4）骑神物骖乘的羽人，5）击鼓宣布泰一驾临的雷公，6）除尘的风伯，7）洒路的雨师（或为一组形象），8）执兵先驱的蚩尤（或为一组形象），以及 9）终点的迎驾者。[16] 这一叙事性画面与前引朝廷祭祀、诗赋对泰一的想象，是若合符契的。[17] 惟实现于武氏丛祠时，因祠堂之空间、委托者之选择、设计之差误或其他未知的原因，皆被"妥协"了：或径予删除（武梁祠），或择要实现（前石室前坡东西段），或与其他主题相杂糅（左石室屋顶前坡西段），乃至仅充当母题库功能，供匠师截取素材以组配新的主题（前石室后壁小龛两壁）。

II. 杂物奇怪

不同于前、左石室于屋顶设"天"，武梁祠顶部所设者，乃天人交感的索引——祥瑞灾异，为数约 43 种〔图 8.13a-b〕。则知延寿赋称的"杂物奇怪"，也是武梁祠派标准方案的内在组成。如此完备的祯祥图，为鲁地其他作坊传统所未见，故与天神主题一样，这主题的源头，亦可设想于平民语境之外。

与前述泰一卤簿一样，标准方案的"杂物奇怪"，或也呈连贯、完整的意义结构；惟实现于具体祠堂时，因财力、空间、委托者选择

或设计差误等因素被妥协。如武梁祠约43种"杂物奇怪"中,可辨识者约27种;其中祥瑞25,灾异仅两种(附表2)。[18] 意者标准方案中祥瑞、灾异的数目,或有适度的平衡,差异或不若是之甚。[19]

除减省外,祥瑞灾异的标准方案也充当母题库功能,供匠师截取素材组织新的图像脉络。具体的例子,可举前石室小龛东壁的画面〔图 8.14,见图 8.10a〕。如前文所说,是壁分为四格。第1格乃截自泰一卤簿,第2格为萱草、嘉禾及羽人(祥瑞),第3格为祥瑞及丁兰、邢渠孝子故事;第4格为车马至门阙的情景。其中内容可与小龛功能相适配的,只有车马与孝子故事。至于云气与祥瑞,皆因被摘离于其原初的意义脉络,似已变为填充性的吉祥装饰了。

最后指出的是,武梁祠可辨识的祥瑞中,至少有三种或始作于王莽,即玉胜〔见图 3.25〕、浪井与玄圭〔图 8.15a-b〕。其中胜瑞与王莽的关联,本书第三章《王政君与西王母》有详说。浪井为瑞,则始于王莽居摄三年(公元 8 年)。是年广饶侯刘京上书,称齐郡有"新井",不凿自成。王莽得书后,便上奏临朝摄政的王太后云:

> 宗室广饶侯刘京上书,言七月中,齐郡临淄县昌兴亭长辛当一暮数梦,曰:"吾天公使也。天公使我告亭长曰:'摄皇帝当为真。即不信我,此亭中当有新井。'"亭长晨起视亭中,诚有新井,入地且百尺。[20]

这不凿自成的新井,后被王莽引为篡汉的天命依据之一(说见后)。[21] 玄圭则初见于《尚书·禹贡》,所谓"禹赐玄圭,告厥成功",即禹治洪水后,帝赐玄圭,告成功于天下。按王莽之前,此义似罕有称说;其洋洋入耳、作为符瑞重见于汉代,乃发生于王莽秉政之后。如居摄中,王莽党羽陈崇上书太后,称莽功与伯禹、周公等齐,故天赐嘉瑞。所谓:

> (莽)是以三年之间,化行如神,嘉瑞叠累……是以伯禹赐玄圭,周公受郊祀,盖以达天之使,不敢擅天之功也。[22]

又称:

> 公(王莽)又有宰治之效,乃当上与伯禹、周公等盛齐隆。[23]

（1）祥瑞图 1

（2）祥瑞图 2

图 8.13a
武梁祠顶部祥瑞图线描
林巳奈夫,1989,图47

图8.13b

图8.14

图8.13b
武梁祠祥瑞石残块
作者拍摄

图8.14
武氏前石室后壁小龛后壁局部
《二编》,186

其后不久,天又降文圭之瑞,惟细节《汉书》未载。王莽篡汉后,纂辑其所得的符瑞,成书"四十二篇",颁于天下。内容包括:

> 德祥五事,符命二十五,福应十二,凡四十二篇。……总而说之曰:"帝王受命,必有德祥之符瑞……故新室之兴也,德祥发于汉三七九世之后。……皇帝谦让,以摄居之,未当天意,故其秋七月,天重以三能文马。皇帝复谦让,未即位,故三以铁契,四以石龟,五以虞符,六以文圭,七以玄印,八以茂陵石书,九

以玄龙石，十以神井，十一以大神石，十二以铜符帛图。[24]

则知"神井"与"文圭"，乃王莽"十二福应"中的两种，或天命王莽称帝的两道勉书。王莽败后，光武命尽黜王莽符瑞。武梁祠祥瑞中的浪井与玄圭，当是东汉朝廷黜而未尽或经重新解释的王莽符瑞之遗文。[25]

图 8.15a-b
武梁祠顶部浪井与玄圭
Wu Hung, 1989, fig.88, fig.99

III. 山神海灵

天与祯祥外，武梁祠派的标准方案中，又有延寿称的山神海灵，位置也设于祠堂顶部。其中山神之例，可举今未能复原的一顶石〔图8.16〕。与泰一的表现一样，山神亦设为卤簿的中心，与前章据文献所做的分析相合。然不同于泰一卤簿的组成皆固着于基线（baselines），故把画面分割为数格或数个构图，山神卤簿是作为单一构图处理的。其中山神（或山神之随驾？）设于卤簿近尾处（左端），骑从与步从分布于左右与前后。细辨画面细节，则知骑从所骑的动物，皆有不同种类的怪角；图之山神，则如前章据文献所推测的，作衣冠甚伟的官员，坐在以神兽为驾的车内。又卤簿中多有执兵为先驱者，形象作动物或人，它们持戟与矛等兵器，在驱赶、扑杀野兽与恶鬼。

山神外，以卤簿呈现神灵的概念，武梁祠派又应用于"海灵"，其例如左石室顶部后坡之东石〔图8.17a〕。按是石的画面分三格；第1格约相当其下两格的宽度，中设海灵形象〔图8.17b〕。同山神一样，海灵（或其随驾）的卤簿也作单一构图处理；形象亦作衣冠甚伟的官员，坐三鱼所驾的车内；以鱼为骑的骑从、鱼怪、作蟾蜍形象的步从，则主要分布于左右与前后。亦同山神一样，卤簿中也有执兵驱赶、扑杀水怪的先驱。回忆《后汉书》的记载：

> （益州尉府舍）画山神海灵奇禽异兽以眩耀之，夷人益畏惮焉。

则知其语信然。盖武梁祠派的山神海灵卤簿，对不熟悉此类图像的夷

图 8.16
武氏祠散石"山神卤簿"
纵64厘米,横138厘米;
《二编》,195

人而言,的确是诡怪令人生惧的。

与天神卤簿一样,山神海灵的标准方案,在实现于祠堂时也被减省,乃至被用作撷取素材的母题库。如武氏丛祠中有一未复原的顶石〔图 8.18a-b〕,图中亦设海神卤簿。由乘车者的冠饰看,此处的主角(乘鱼车者)当为海神的从驾,而非卤簿的中心——海灵。由于此节画面未见于前举的海灵卤簿,故合理的设想为:在武梁祠派的标准方案中,

海灵卤簿也是浩大而周备的，惟实现于左石室及未能复原的祠堂时，因空间限制或其他因素，标准方案被妥协或减省了。天神卤簿、山神卤簿的标准方案与实现方案之间，亦必有同性质的差异。[26]

如第五章所说，山神海灵也见于与武梁祠派属同一作坊传统，但年代较早的孝堂山祠。惟内容更减省，仅存概念框架而已；出现的位置亦非顶部，而是侧壁，并与性质不同的其他主题相混杂〔见图5.1d、

图 8.17a
武氏左石室后坡东段画像
纵110厘米，横145.5厘米；
《二编》，125

图5.32〕。这或代表了平民阶层内化皇家主题的一种努力亦未可知。

IV. 古代帝王

除天地、祯祥外，武梁祠派独异于鲁地其他作坊传统的另一主题，是系统的古帝王群像；其实现于武氏祠者，集中见于武梁祠西壁〔图8.19a〕。按是壁分四格，内容皆人伦故事。古帝王群像设于其顶格〔图8.19b〕。由右向左，其内容依次为：1）伏羲—女娲，2）祝融，3）神农，4）黄帝，5）颛顼，6）喾，7）尧，8）舜，9）禹。由伏羲、女娲连为一体看，二者在标准方案中，或被视为三皇中的一皇，并代表了伏羲亦未可知。[27] 若此言确，则1）、2）、3）体现的，便是上章所引《白虎通》三皇的版本。4）—8）乃《白虎通》所记之"五帝"，9）则为"三后"之一。据上章所引延寿描述的灵光殿壁画：

> 上纪开辟，遂古之初。五龙比翼，人皇九头。伏羲鳞身，女

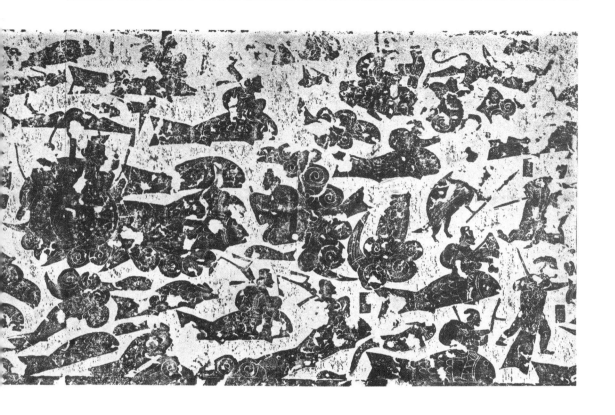

图 8.17b
武氏左石室后坡东段第1格"海神卤簿"
《二编》,126

娲蛇躯。鸿荒朴略,厥状睢盱。焕炳可观,黄帝唐虞。轩冕以庸,衣裳有殊。下及三后,淫妃乱主。

则知除五龙、人皇未见于武梁祠外,二者无一不符。不仅主题类型,形式的细节亦同。如武梁祠中,伏羲、女娲一鳞身,一蛇身,甚合延寿描述的"伏羲鳞身,女娲蛇躯"。又伏羲小冠,祝融、神农散发无冠;祝融裤而不袍,伏羲、神农短袍及膝。这与延寿所记"洪荒朴略,厥状睢盱",亦一一符同。又五帝皆冠冕,长袍及胫,与延寿所记"焕炳可观,黄帝唐虞。轩冕以庸,衣裳有殊"亦尽合。至于夏桀执兵踞坐女人身体的画面,又恰合延寿所记的"淫妃乱主"。惟一不合的,乃是武梁祠之"三后"仅见禹,未见汤与文王。[28] 意者这必是武梁祠空间不足或设计差池所致;在该派的标准方案中,三后必是完具的。延寿所记"上记开辟,遂古之初。五龙比翼,人皇九头"之

图 8.18a
武氏祠（蔡题）散石"海灵卤簿"
作者拍摄

图 8.18b
武氏祠（蔡题）散石"海灵卤簿"线描
林巳奈夫，1989，图231

图 8.19a
武梁祠西壁画像
纵119厘米，横208.5厘米；
《二编》，114

图 8.19b
武梁祠西壁局部
三皇五帝三后；
《二编》，115

图 8.18a

图 8.18b

未见于武梁祠派，亦可作此解。今按空间不足或设计差池所导致的实现方案的"讹乱"，或偏离原标准方案，鲁地画像中证据甚多。如《荆轲刺秦王》三见于武氏祠。其见于左石室与前石室者，秦王的形象皆完整〔图 8.20a-b〕；见于武梁祠者，则因壁面空间不足或设计之差池，似乎切去半个身子〔图 8.20c〕，画面的细节，也较左石室为简略。作为鲁地最著名的主题之一，《荆轲刺秦王》犹讹乱至此，他则可知。[29]

总之，由于武梁祠派的古帝王主题在鲁地平民画像中的独异性，及其与灵光殿主题的相契性，其标准方案的源头，我意也可设想于鲁地平民阶层之外。

与泰一、山神、海灵卤簿及祯祥一样，武梁祠派标准方案的古帝

第八章 从灵光殿到武梁祠　363

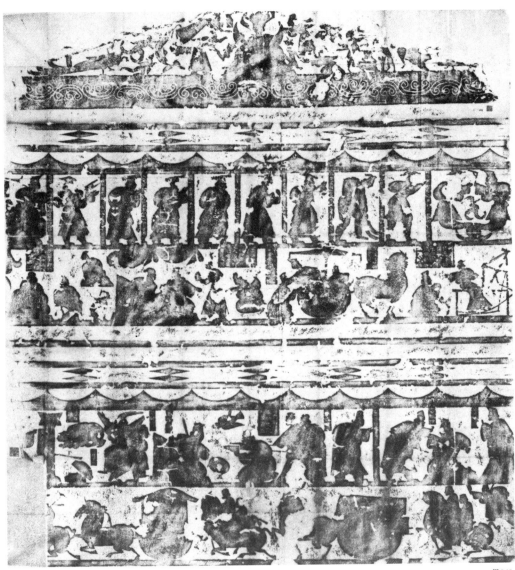

图 8.19a

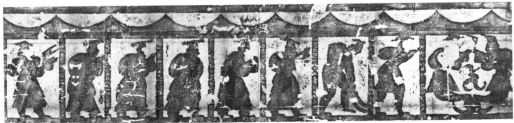

图 8.19b

图 8.20a
武氏左石室后壁小龛西侧画像
《石全集》1，八〇

图 8.20b
武氏前石室
《荆轲刺秦王》
《石全集》1，六二

图 8.20c
武梁祠西壁局部
《二编》，157

王群像，除作为历史索引被呈现外，也偶见于其他图像脉络，如前石室前坡东段的伏羲女娲，左石室后壁小龛西侧的伏羲女娲〔见图 8.20a〕，左石室后坡东段之禹等（见图 8.17a，第 4 格右端）。这是设计差池所导致的讹乱，还是别有其本，皆未可知。[30]

V. 忠臣孝子列士贞女

武梁祠派独异于其他作坊传统，然与灵光殿相重叠的最后一类主题，是系统的"忠臣孝子列士贞女"。其见于武氏祠者约计 40 种〔图 8.21、图 8.22a-b〕。由于武氏祠乃同一家族所造，诸祠并立一园；左石室、武梁祠与前石室建造的年代，分别约为 148 年、151 年与 168 年，即相隔约 20 年；故三者主题的异同，便略可透露"标准方案"是如何落实为"实现方案"的。

今按三祠重叠的"忠臣孝子列士贞女"主题，仅约三种，内容为 1）荆轲刺秦王，2）闵子骞失锤，3）邢渠哺父。除三者外，左石室与武梁祠重叠的主题约二种，即 4）丁兰事父，5）梁高行。前石室与武梁祠重叠的主题有四种，即 6）秋胡妻，7）钟离春，8）老莱子，9）鲁义姑。左、前石室相重叠者有三种，即 10）管仲射小白，11）赵公子舍食灵辄，12）七女复仇。细味其内容，似重叠的主题，乃当时最流行也较平民化者。然则易知而通俗，可设想为从标准方案中择取主

第八章 从灵光殿到武梁祠 365

图 8.21
武梁祠东壁画像
纵184厘米，横139.5厘米；
《二编》，117

图 8.22a
武梁祠后壁画像
纵162厘米，横241厘米；
《二编》，122

图 8.22b
武梁祠后壁局部
（列士列女）
《二编》，123

图 8.22a

图 8.22b

题的重要考虑之一。又上举的40种主题中，其独见于左石室者约5种（左石室忠臣孝子列士贞女主题共13种），独见武梁祠者21种（武梁祠忠臣孝子列士贞女主题共33种），独见于前石室者1种（前石室忠臣孝子列士贞女共8种）。然则在选择通俗易知的同时，建造者似又为具体祠堂拣选特定的主题，目的如前文所说，或是使并立于一园、年代相隔不久的三座家祠，得具区别彼此的差异性身份。这后一观察，亦适用于武氏丛祠的顶部。盖不同祠堂的顶部或设"天"（前、左石室），或祥瑞（武梁祠），或山神（未能复原的一祠），或海灵（左石室，未能复原的一祠）。这些差异性处理，动机亦当解为"赋予不同家祠以

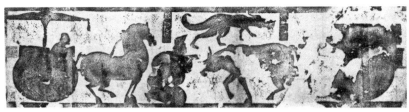

图 8.23
武梁祠东壁局部（处士）
《二编》, 119

图 8.24a
武梁祠后壁《楼阁拜谒图》
《二编》, 118

独有的身份特征"。

最后可论的，是武梁祠东壁〔见图 8.21〕第 4 格的一主题。按是格含两个面积近等的画面；右侧为庖厨，左侧为"处士与县功曹"。其中处士乘牛车，县功曹伏拜于前，似在礼请处士（出仕？）〔图 8.23〕。沙畹据《武梁碑》称武梁"州郡请召，辞疾不就"，故将该祠堂比定为武梁之祠，并暗示画像乃武梁的画像。巫鸿又张皇其说，称处士像乃祠堂方案的中心，[31] 或作为祠主的武梁自我认同的对象；后壁中心《拜谒图》的主角，则是汉君主的形象。按是说甚不可通。盖按鲁地祠堂的设计原则，仪式性关注（ritual gaze）的焦点，一般位于正壁偏下的位置（即祭台或供案上方）。在武梁祠派祠堂内，这便是"楼阁拜谒"所在的位置〔图 8.24a-b〕。故《拜谒图》之为祭祀空间的定义性主题、受拜者乃死去的祠主，固为鲁地中下阶层的集体认知。[32] 如本

图 8.24a

图 8.24b
武梁祠透视
不含山墙；
作者制

图 8.24b

书导言所说，祠堂是涂尔干意义上的仪式系统之组成，对它的认知，有集体（collectivity）之强制；武梁的个人动机（假如他果有巫鸿所拟构的"个人动机"），在这强制前是无力的。故这一例"处士"主题，我意当理解为"列士"主题的构成之一。盖王莽至汉末大乱中，士人多有杜门不仕者；至光武明章时代，"处士"便暴显为忠义的新典范，为君主、官员礼聘或旌表。[33]《后汉书》于《史记》《汉书》的列传分类结构之外，别辟"逸民"一种，便是为容纳这新起的道德类别，或意识形态的新类别。[34] 可想象的是，在东汉的列士图中，必有新添入的"处士"类型。[35]

VI. 藻井

距武氏祠约 10 公里的宋山，乃武梁祠派画像的另一集中地。是地出土的部分画像石，蒋英炬已作了可信的复原。[36] 但此外仍有若干无法复原的散石；其中最著名的，便是刻有长篇铭文的许安国祠画像。按是祠似仅余两石，据其中一石的长篇铭记〔图 8.25〕，则知祠作于永寿三年（157），即武梁祠建造六年之后。从雕刻技法看，许安国祠也是武梁祠派的作品之一。两石的内容，皆作正面刻画的八瓣莲纹，莲纹的四周，又有鱼及人首鸟身的边饰。据两石的形状与尺寸，二者当为祠堂之顶石。回忆前引延寿赋对灵光殿顶部木结构的描述：

圆渊方井，反植荷蕖。发秀吐荣，菡萏披敷。绿房紫菂，窋

图 8.25
许安国祠顶石画像
纵68厘米,横108厘米,
东汉晚期,
山东石刻艺术博物馆藏;
《石全集》2,一〇八

咤垂珠。

则知许安国祠的正面莲花,必是木构三维藻井的平面模拟。可举为辅证的是,两石的边缘皆设有鱼。按汉代艺术的语法,鱼是水——或延寿之所谓"渊"——的概念性代指。据应劭《风俗通义》,汉宫殿的藻井覆莲皆有此饰,用意是厌火。[37] 然则灵光殿与武梁祠派相重叠的主题中,便又有藻井。

VII. 神仙

武梁祠派的作品中,皆设有西王母与东王公形象〔图 8.26、图 8.27〕。其中西王母皆设于西壁之顶端,东王公的位置则设于与之相对的东壁之顶端。武氏祠由于作"硬山顶"式,故所谓顶端,便是两个相对的三角形山墙〔见图 3.3〕。回忆前引延寿对灵光殿结构的描述:

> 神仙岳岳于栋间,玉女窥窗而下视。忽瞟眇以响像,若鬼神之仿佛。

按汉之"神仙",多指西王母、东王公之类的神物。"栋"而曰"间",

图 8.26
武梁祠西壁山墙西王母
《二编》,120

图 8.27
武梁祠东壁山墙东王公
《二编》,121

图 8.28a
洛阳卜千秋墓神怪图位置示意
《洛阳》,页42/图十三

图 8.28b
洛阳卜千秋墓神怪图
《洛阳》,页42/图十四

图 8.26

图 8.27

图 8.28a

图 8.28b

似谓灵光殿乃四阿式殿堂；"神仙岳岳于栋间"者，当指神仙形象设于其东侧两脊及西侧两脊所形成的两个梯形空间内，或形制同为梯形的建筑内部的隔梁上。今河南出土的新莽墓中，可多见类似的形制：其两脊或隔梁间，往往设神怪。如卜千秋墓墓室之相当于木构建筑的两脊间，便设神怪形象〔图8.28a-b〕；偃师辛村新莽墓墓室隔梁的中央，则设西王母，西王母的两侧，又有巨大的凤鸟为侍〔图8.29a-c〕。"玉女窥窗而下视"之窗，当指木雕的格子窗，或《营造法式》称的破子棂窗、版棂窗、睒电窗等。[38] 类似形制的窗子，也颇见于河南汉墓〔图8.30a-c〕；[39] 这些窗子，必是模仿汉代高等建筑的；惟后者当为木质，并镂雕而成。"玉女"则如郑岩所说，乃雕镂于"破子棂窗"的仙女（类似图 8.30c 中所见的雕镂羽人），或中央神仙（西王母）的侍从。盖只有做此解，"神

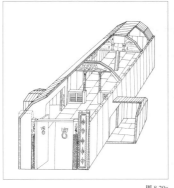
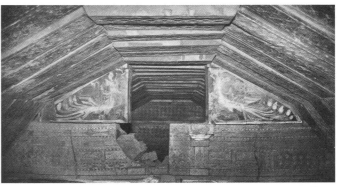

图 8.29a

图 8.29b

仙"方可"岳岳于栋间","玉女"始得"窥窗而下视"。[40] 若所说不错,则从功能考虑(如避风避寒),灵光殿的神仙玉女,便当设于中央之堂与东西两夹之隔墙的顶部,而非宫殿东西墙的顶部〔图 8.31〕。而这些位置,固可相当微型简化建筑——如祠堂——的山墙。这样灵光殿与武梁祠派相重叠的主题中,便又有神仙。惟从延寿赋的文脉看,灵光殿的神仙当为木质雕镂的三维形象,武梁祠则翻译为二维平面画像了。

图 8.29a
偃师辛村新莽墓透视
《洛阳》,页105/图一

图 8.29b
偃师辛村新莽墓隔梁
缺中央西王母;
《洛阳》,页112/图十三

图 8.29c
偃师辛村新莽墓隔梁中央西王母画像
《洛阳》,页112/图十四

图 8.29c

VIII. 建筑装饰

武梁祠派画像方案的核心,乃今所称的"楼阁拜谒图"〔图 8.32,也见图 4.42、图 8.24a〕。[41] 它见于该派的每一祠堂;位置亦皆设于后壁之中央,或小龛之后壁。在第四章、第五章中,我依据汉代的形式语法,就其中的建筑为前堂后室(前殿后寝),而非表面所见的上下楼阁有详细讨论。[42] 由其位置与内容看,这一主题,乃是定义祠主"不在"之"在"的核心主题,故图之建筑,便应读作祠主生前住宅的"象"(说

见下）。今细观建筑之顶部，可见多种动物、人物形象。兹列表为：

	左阙上下承托	右阙上下承托	楼阁左侧上下承托	楼阁右侧上下承托	左阙顶	右阙顶	楼阁顶部
武梁祠	熊	熊	蹲踞人物	蹲踞人物			龙（前身）；猿、朱雀
前石室	蹲踞人物	蹲踞人物	蹲踞人物	蹲踞人物	龙（前身）	猿猴	朱雀、羽人
左石室	蟾蜍	熊	蹲踞人物	蹲踞人物	猿猴	猿猴	朱雀、羽人
宋山小祠1	蹲踞人物	蟾蜍	熊	蹲踞人物	猿猴（？）	熊、猿猴	朱雀、羽人
宋山小祠2	熊	熊	蹲踞人物	蹲踞人物	羽人		朱雀
宋山小祠3		熊	蹲踞人物	蹲踞人物	雀、猿	雀	朱雀
宋山小祠4	蹲踞人物	蹲踞人物	蹲踞人物	蹲踞人物	猿猴	雀、猿	猿、鸟与羽人

图 8.30a
洛阳烧沟 61 号汉墓透视
《洛阳》，页55/图二

图 8.30b
洛阳烧沟 61 号汉墓一角
《洛阳》，页57/图五

图 8.30c
洛阳烧沟 61 号汉墓隔梁格子窗
《洛阳》，页58–59/图六

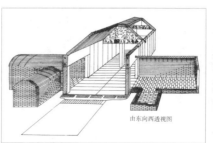

由东向西透视图

图 8.30a

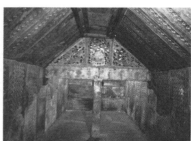

图 8.30b

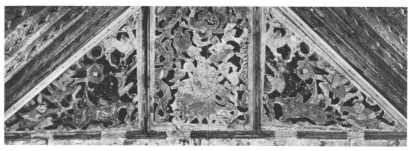

图 8.30c

除"楼阁"外,武氏阙顶部的栌斗间,也多类似的动物形象,[43]粗举三例。如:

主题	位置	
武氏西阙	蹲踞人物	子阙栌斗西面
武氏西阙	胡人、鹿	子阙栌斗北面
武氏东阙	虎	子阙栌斗北面

则知在标准方案中,用于承托上下结构者乃蹲踞人物、熊与蟾蜍等;顶部则往往设相追逐的猿猴、展翅的朱雀、羽人、熊、从建筑中微露半身的龙与鹿、虎或胡人等。或以为此类形象乃专为祠堂而设,目的是增加与祠堂祭祀有关的神秘气息。[44]但回忆上章所举延寿对灵光殿木结构的描述,则知灵光殿承担功能或仅为装饰的木雕中,也包括了同类型的主题:

图 8.31
灵光殿"神仙""玉女"所在位置拟构
作者制

图 8.32
宋山 3 号小祠后壁《楼阁拜谒图》
纵70厘米,横120厘米,东汉晚期,
山东石刻艺术博物馆藏;
浙工大学艺术与考古博物馆藏拓,
收入《石全集》2,一〇五

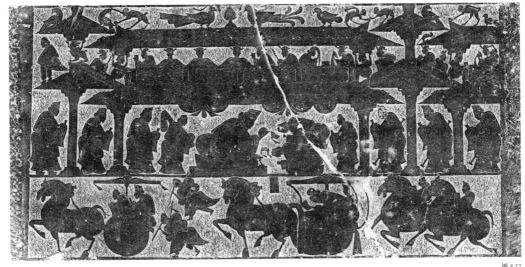

图 8.32

位置		形象
虎	梁部	举爪、相依（攫挐以梁倚）
龙		探首、婉转
朱雀	梁的顶部	展翅
蛇	椽子	婉转
白鹿	栌斗	伸颈（子蜺）
蟠螭	楣	婉转
兔子	柱头	伏卧
猿猴		相追逐
熊		负重载（负载而蹲跠）
胡人	柱顶	曲膝、蹲踞、眼睛鼓突

比较两表，则知延寿列举的 10 种木雕，至少有 7 种见于武梁祠派建筑形象的顶部：

	武梁祠派建筑形象装饰	延寿所列灵光殿木构装饰
1	龙探首于顶部〔图 8.33a〕	"虬龙腾骧以蜿蟺"
2	朱雀展翅于梁顶〔同上，也见图 8.32、33b、33f〕	"朱鸟舒翼以峙衡"
3	猿猴相追逐〔图 8.33b，也见图 8.32、33f〕	"猨狖攀椽而相追"
4	熊负载重物〔见图 8.24a，也见图 8.32、33f〕	"玄熊……却负载而蹲跠"
5	栌斗间伸颈的鹿〔图 8.33c-d〕	"白鹿子蜺于櫨栌"
6	攫拿或相倚的虎〔图 8.33e〕	"虎攫挐以梁倚"
7	起承托功能的人形柱〔图 8.33f，也见图 8.32、33b〕	"胡人遥集于上楹，俨雅踞而相对"

下就 1、3、4、5、6、7 略作一说明：

a) 1 之"龙探首于顶部"〔见图 8.33a〕，当为沂南汉墓柱顶所体现的建筑构造的二维翻译〔图 8.34〕。

b) 3 之猿猴相追逐，延寿称是椽子表面镂雕的形象。今按临沂吴白庄汉墓前室〔图 8.35〕东过梁的南立柱〔图 8.36，图 8.35 中标号 18〕，亦通体雕有猿猴相追的形象。虽椽柱功能不同，但概念必与延寿所见或武梁祠派所表现的一致。

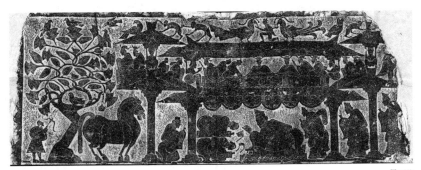

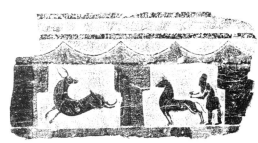

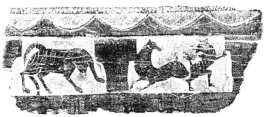

图 8.33a
武氏前石室"楼阁"画像上层顶部
龙/朱雀，图4.42局部

图 8.33b
宋山2号小祠"楼阁"画像
浙大艺术与考古博物馆藏拓；收入《石全集》2，一○四

图 8.33c
武氏西阙子阙北面栌斗
作者拍摄

图 8.33d
武氏西阙子阙北面栌斗拓本（鹿昂首）
《石全集》1，二四

图 8.33e
武氏东阙子阙南面栌斗画像
《石全集》1，三八

图 8.33f

图 8.33f
武氏左石室后壁
小龛后壁画像
猿猴相追逐 / 熊负载重
物 / 朱鸟；
《二编》,165

图 8.34
沂南汉墓中室八角
擎天柱
《沂南》, 图版12

图 8.35
临沂吴白庄汉墓前
室透视
《吴白庄》, 图一一四

图 8.34

前室画像位置示意图

图 8.35

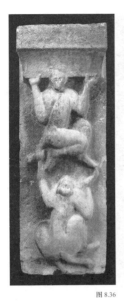
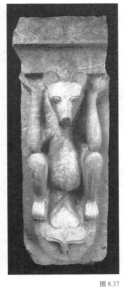

图 8.36

图 8.37

图 8.38b

图 8.36
临沂吴白庄汉墓前室东过梁南立柱
高123厘米，宽42厘米，厚53厘米，
《吴白庄》，图一八四

图 8.37
临沂吴白庄汉墓前室西过梁北立柱
高122厘米，宽43厘米，厚63厘米，
《吴白庄》，图二二八

图 8.38a-b
乌克兰 Solokha Kurgan 出土奠酒盘及局部
前4世纪，
乌克兰国家博物馆藏；
Skythen, 246/ 4

c）4之熊负载而蹲跽，当为吴白庄墓浮雕柱类型的二维化翻译〔图 8.37，图 8.35 中标号 28〕。

d）5之"白鹿子蜺于欂栌"，当指武氏西阙所见的装饰类型〔见图 8.33c〕。盖其中的鹿的确是伸颈（即"子蜺"）奔跑于栌斗之间的。

e）6之"虎攫挐"（延寿语），当云虎攫拿猎物。按斯基泰艺术中，多有引自近东的"虎（或豹）攫拿"主题；其中最常见的，是虎的前身作正面，微取俯视角，双爪作攫扑状〔图 8.38a-b〕。这一主题，后广传于欧亚草原东部，如与战国秦汉有密切交流的阿尔泰地区〔图 8.39〕，或又经此传入汉地〔图 8.40〕。[45] 吴白庄汉墓中，也有这母题的"三维改进版"〔图 8.41〕。延寿之"攫挐"，即当指类似形象〔见图 8.33e〕。至于延寿称的"梁倚"，旧注作"两两相倚"。盖柱为方形，多面；倘相邻的柱面皆雕虎，则其状必"梁倚"。武氏阙作攫扑状的虎〔见图 8.33e〕，当是类似主题的变奏。

f）7 的人形承托，延寿称状作"胡人遥集于上楹，俨雅跽而相对"，又云大首深目，蹙眉作愁苦态（"悲愁"）。[46] 武梁祠派建筑顶部的人形承托，约有两个类型：一正面，一侧面。其正面者作蹲踞状，侧面

图 8.39
巴泽雷克 1 号墓剪皮装饰（马鞍饰）图案
前4—前3世纪，
原物藏俄罗斯艾尔米塔什博物馆；
Rudenko, 1970, 230/108

图 8.40
邹城画像石局部
原石藏济宁市博物馆，
作者拍摄

图 8.41
临沂吴白庄汉墓中室中过梁北立柱
高123厘米，宽43厘米，厚51厘米；
《吴白庄》，图二七二

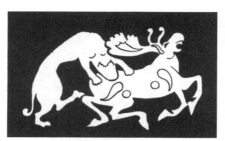

图 8.39

图 8.40

图 8.41

者乃介于蹲与踞之间；惟人物细节颇阔略，不易知是否作延寿称的"胡人"。但前举吴白庄墓中，也有两类浮雕人物立柱〔图 8.42a-b，图 8.35 标号中 26、13〕。人物一正面，一侧面，形象皆为胡人。其正面者蹲踞，侧面者"雅踞"。大首深目、蹙眉作愁苦态，亦悉同延寿的描述。意者延寿所见——或武梁祠派所表现——的，便是这一类型。又柱子多两两成对，故"俨雅踞"的胡人，固当作延寿称的"相对"状。又类似的肖形柱或其变种，颇见于东汉山东画像墓；其作浮雕者如安丘汉墓的立柱〔图 8.43a-b〕，译为线刻者如平阴汉墓画像〔图 8.44〕。可补充的是，以被统治或征服的异族人形象，承托政治或精神权力的符号——如建筑、王座等，也数见于古代西方、近东、波斯与中亚地区。其最为人知的例子，可举波斯波利斯的"王座宫"浮雕〔图 8.45〕，以及中亚地区的佛塔承托等〔图 8.46〕。[47]

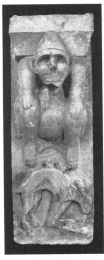 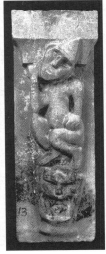 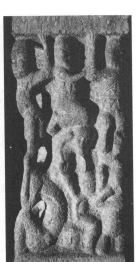

图 8.42a 图 8.42b 图 8.43a 图 8.43b

　　除上举相合的七例外，孝堂山祠—武梁祠派的建筑顶部，又偶有兔子或"鹰啄兔"形象〔图 8.47a-b〕；武氏前石室的楣柱上，则有蛇身的怪物缠绕〔图 8.48〕。按吴白庄汉墓前室的中过梁下，有木构之栭的模仿〔图 8.49a，图 8.35 中标号 21〕；在栭的顶端，可见线刻的鹰啄兔形象〔图 8.49b〕；其概念与类型，几同孝堂山祠建筑顶部所见者〔见图 8.47a〕。这一主题，当即延寿所见的"狡兔跧伏于栭侧"；其见于宋山小祠者〔见图 8.47b〕，当为这主题的另一类型或讹变。至于武氏祠中绕柱的神物〔见图 8.48〕，也见于吴白庄汉墓〔图 8.50，图 8.35 中标号 23〕，惟其状作龙。延寿称"腾蛇蟉虬而绕榱"；虽榱柱不同，但匠意与概念，固无差别。因此，倘我们把兔子（或鹰啄兔）与绕柱的龙蛇，以及顶部的朱雀（"朱鸟崪衡"），也一并计为灵光殿与武梁祠派重合的木饰主题，则延寿列举的 10 种木饰，便全部见于后者了。惟与藻井、神仙一样，上述形象在灵光殿中，必大都为浮雕的木构，在武梁祠派所据的原始方案中，则悉转译为呈现建筑之美的二维画像了。[48]

图 8.42a
临沂吴白庄汉墓前室西过梁南立柱
高123厘米，宽43厘米，厚52厘米，
《吴白庄》，图二一七

图 8.42b
临沂吴白庄汉墓前室中过梁北立柱
高122厘米，宽42厘米，厚81厘米，
《吴白庄》，图二一〇

图 8.43a-b
安丘汉墓立柱及局部
《石全集》1，一七四、一七一

2-2. 武梁祠派与灵光殿装饰方案未合的主题

　　武梁祠派与灵光殿相重叠的主题或装饰，既说如上，下以武氏祠

 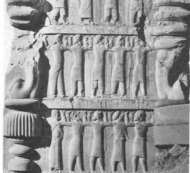

图 8.44

图 8.45

图 8.46

图 8.44
平阴孟庄墓前室东侧室
门中立柱画像（局部）
《石全集》3，一九二

图 8.45
波斯波利斯王座堂
（Throne Hall）浮雕（局部）
Persepolis, pl. 109

图 8.46
阿富汗哈达（Hadda）
出土的 K20 塔（局部）
公元3世纪，
巴黎集美博物馆藏；
Cambon, fig.19

图 8.47a
孝堂山祠门阙画像局部
（兔子；图4.1细节）

图 8.47b
宋山小祠阙顶画像局部
（兔子；图8.32细节）

图 8.47a

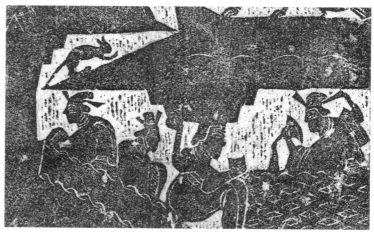

图 8.47b

与宋山小祠为代表,试就其未见于延寿描述的主题作一列举。

I.《楼阁拜谒图》与《大树射雀图》

如前文所说,《拜谒图》〔见图8.32、33b、33f〕乃武梁祠派最重要的主题,见于该派的每一祠堂;出现的位置或后壁,或后壁小龛之后壁,亦即整个祠堂设计方案的中心。《大树射雀图》亦如此;其位置皆见于拜谒图一侧,并以左侧为常。如《鸟怪巢宫树》一章所说的,按诸汉代的形式语法,大树所在的空间,当读为建筑间的庭院,故在武梁祠派的标准方案中,"拜谒"与"大树射爵"当是连读的。[49] 惟空间的缘故,后者偶被删除〔如图8.32〕,前者则否。则知前者乃祠堂之为祭祀空间的定义性主题,后者则否。

II. 车马

与拜谒、大树射雀一样,《车马图》也是武梁祠派必具的主题;

图 8.48
武氏前石室楼阁图局部
(楹柱;图4.42细节)

图 8.49a
临沂吴白庄汉墓前室中过梁画像
高52厘米,长189厘米;
《吴白庄》,图一九三

图 8.49b
图 8.49a 细节(鹰啄兔)
《吴白庄》,图一九四

图 8.50
临沂吴白庄汉墓雕龙柱中过梁中立柱
高101厘米;
《吴白庄》,图二〇二

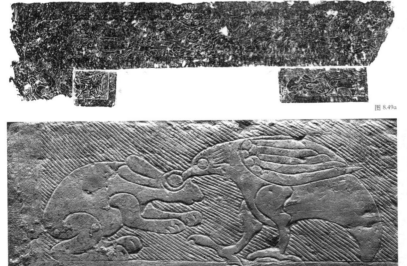

图 8.49a

图 8.49b

图 8.50

图 8.51a
武氏前石室透视
《文物地图（山东）》，407

图 8.51b
武氏前石室展开图及车马分布

图 8.51c
武氏前石室车马流动方向示意
作者制

出现的位置，以"楼阁"所在的建筑群落下方或两侧为常。在前、左石室中，车马又见于东壁、后壁、西壁、隔梁或开口面的承檐枋（武氏三祠基本都坐南朝北）。[50] 兹取前石室为例〔图 8.51a〕，来说明车马与"楼阁"的关系：祠堂上部画像车马行进的方向，依次为面南（西壁）、面东（后壁横额）、面北（东壁）、面西（前檐枋）；后壁及小龛的车马，似接续前檐枋车马的方向，依次为面东（小龛西侧）、面南（小龛东壁）、面东（小龛后壁楼阁下方）、面北（小龛西壁）〔图 8.51b-c〕。[51] 细味设计之意，似车马在祠堂所喻示的空间中，是被想象为连续不断、周绕而行的；周绕的焦点，乃后壁"楼阁"所喻示的建筑群落及其中的礼仪表演。类似的概念，也见于左石室与孝堂山祠〔见图 5.1〕。如后者的卤簿仪仗，便大体周绕后壁建筑。若所说不错，原设计语法中的车马，便当读为建筑的"从句"，即"有车马驶出或驶入的建筑"。[52] 二者所象征的，当是礼仪性的"行"与"居"。

III. 狩猎、宰庖与共食

三者并非武梁祠派必具的主题。其中狩猎一见于宋山 1 号小祠基座〔图 8.52〕，再见于武氏祠左石室顶部之西段第 4 格〔见图 8.12a，又见图 5.22c〕。宰庖则见于武梁祠〔见图 8.21〕、前石室、左石室，[53] 与宋山 1、2、4 号小祠〔图 8.53a-b〕；[54] 位置皆为东壁，[55] 与孝堂山祠相同。然则在该派的标准方案中，宰厨图乃是仅次于"必有"（拜谒、车马）的重要主题。共食可见于武氏前石室东壁〔见图 5.22a〕，与庖厨上下相接；左石室与宋山小祠中，也偶见其片段；位置亦为东壁，并与庖厨相接。[56] 倘如第五章关于祭祀一节所说的，宰庖与共食乃初指皇家祭祀，其频见于以祭祀为功能的民间祠堂，便意味着孝堂山祠—武梁祠派的匠人犹晓谕其初义，并将之内化于平民语境了。

IV. 孔子师老子与周公辅成王

二者乃鲁地祠堂画像的重要主题，以武梁祠派最多见。其出现的祠堂与位置，可列如下表：

图 8.51b 图 8.51c

孔子师老子	周公辅成王
武氏西阙正阙身北面 （不完整：仅孔子、项橐）	武氏阙西阙子阙身南面 （不完整）
武氏西阙正阙身南面 （不完整：孔子弟子4人，老子无弟子，无项橐）	武氏东阙子阙身北面 （完整）
前石室西壁上石、承檐、东壁上石（完整）	左石室后壁小龛西壁（完整）
	宋山1号小祠西壁（完整）
左石室西壁上石，承檐（残）、 东壁上石（仅余孔子弟子）	
宋山2、3号小祠（完整）	
嘉祥南齐山散石（完整）	

则知与狩猎、宰庖、共食一样，二者亦非武梁祠派必具的主题。又上表之所谓"完整"，就"孔子师老子"而言，是指主题具备 1) 孔子与弟子、2) 老子与弟子及 3) 项橐三个要素，如武氏前石室〔图 8.54〕、孝堂山祠、宋山 3 号小祠及南齐山散石所见者〔见图 1.1、图 1.11〕。以此为标准，武梁祠派中不完整的"孔门弟子画像"〔见图 1.2a-b〕，则可理解为由"孔子师老子"的标准方案中所撷取的片段，或因设计差错而导致的讹误。至于"周公辅成王"之完整，则指成王两旁皆有辅佐者形象（周公与召公），如左石室之小龛西壁与宋山小祠之西壁〔见图 2.3a〕。其一旁有缺者为"不完整"〔如图 2.3c〕。由上表看，二者在实现于具体祠堂时，亦颇因财力、个人选择、壁面空间或制作疏漏等因素，有减省、妥协或改作。

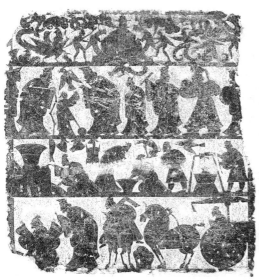

图 8.53a

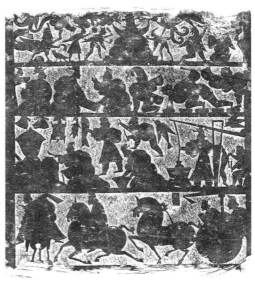

图 8.53b

图 8.52
宋山小祠基座狩猎图
纵27厘米，横189.5厘米，
山东石刻艺术博物馆藏；
浙江大学艺术与考古博物馆
藏拓；
收入《石全集》1，九五

图 8.53a
宋山2号小祠东壁庖厨图
纵74厘米，横68厘米，
东汉晚期，
山东石刻艺术博物馆藏；《石全集》2，九七

图 8.53b
宋山4号小祠东壁庖厨图
高70厘米，宽64厘米，
东汉晚期，
山东石刻艺术博物馆藏；
浙江大学艺术与考古博物馆
藏拓；收入《石全集》2，九八

V.《捞鼎图》与《七女复仇图》

捞鼎与七女复仇主题，多见于祠堂两侧壁〔图8.55、图8.56〕。二者在武氏祠出现的频率与位置见下表：

《捞鼎图》	《七女复仇图》
左石室东壁下石（左格）	前石室西壁下石
	左石室西壁下石
	左石室隔梁西面

则知二者亦非武梁祠派祠堂所必有。须补充的是，这两个主题，也分别见于孝堂山祠隔梁的东面与西面〔见图5.1f-g〕，惟细节较武梁祠派的单薄。

图 8.52

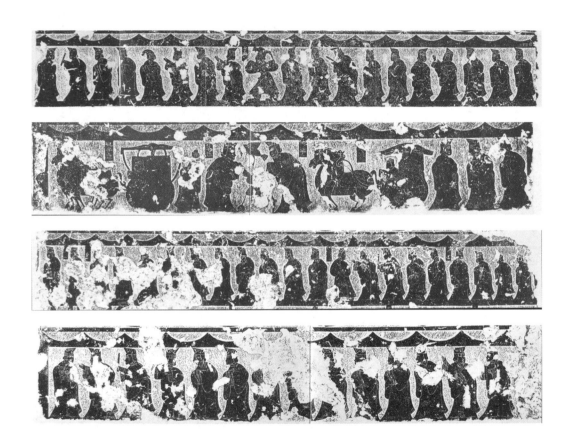

图 8.54
武氏前石室《孔子见老子》
由上向下：东壁[横202厘米]、后壁承梁东段[横168厘米]、后壁承梁西段[横167厘米]、西壁[横203厘米]；嘉祥县武氏祠文物保管所、济宁汉魏石刻馆藏；《石全集》1，五七、五九、六〇、五五

2-3. 小结

由上文讨论可知，武梁祠派作坊传统的标准方案，至少包括了20余种重要的主题类别；主题组合与配置方案大致如下表：

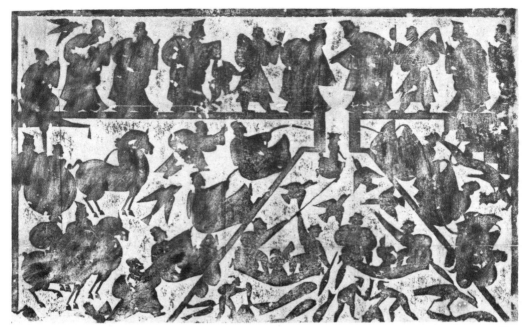

图 8.55

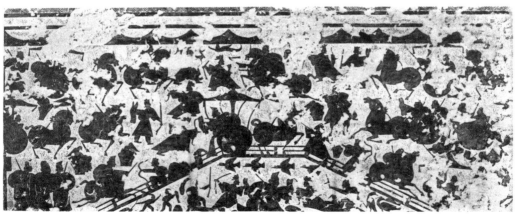

图 8.56

图 8.55
武氏左石室东壁下石
（局部）《捞鼎图》
《二编》，154

图 8.56
武氏左石室西壁下石
《七女复仇图》
纵84.5厘米，横204厘米；
《二编》，143

位置	主题内容
顶部	藻井、泰一卤簿、山神或海灵卤簿、祯祥
墙壁（1）	古代帝王、忠臣、孝子、列士、贞女
墙壁（2）	孔子师老子、周公辅成王、七女复仇、捞鼎
墙壁（3）：侧壁顶部或三角形山墙	西王母、东王公
墙壁（4）：后壁（中央）或小龛后壁	拜谒、大树射爵、车马
墙壁（5）东壁	（狩猎）庖厨

持较上一章的讨论，可知灵光殿装饰的主题类别，是几乎悉见于武梁祠派的标准方案的：

主题	武梁祠派	灵光殿
藻井	二维倒覆莲花	三维倒覆莲花
天	泰一卤簿	天
山神	山神卤簿	山神
海灵	海灵卤簿	海灵
祯祥	祥瑞灾异	杂物奇怪
古代帝王	三皇、五帝、三后之一（禹）	五龙—人皇、三皇、五帝、三后
淫妃乱主	夏桀与妃子	淫妃乱主
人伦道德	忠臣孝子列士贞女	忠臣孝子列士贞女

除上述重要主题外，延寿描述的约10种灵光殿木构装（雕）饰，亦悉见于武梁祠派建筑形象的顶部。然则延寿记录的灵光殿装饰的主题类别，几悉为武梁祠派所囊括了。

但上文的比较，乃是取灵光殿视角。从武梁祠派的视角看，其20余种重要的主题类别中，未见于延寿赋者约9种，即：1）孔子见老子、2）周公辅成王、3）七女复仇、4）西王母—东王公、5）拜谒（含大树射雀）、6）车马、7）狩猎、8）庖厨（含宴庆或共食）与9）捞鼎。未知其未见于延寿之赋，是灵光殿方案未具，抑或具之惟为延寿省略，或延寿概括为其他的主题类别。其中：

I.《孔子见老子》与《周公辅成王》

如本书关于二者的章节所说，这两个主题当始作或改作于王莽，乃王莽至东汉经学意识形态的核心组成。二者表达的，分别为经义的"帝王有师"与"帝王有辅"义。其中孔子、周公的身份，乃介于"王"与"士"间。故从主题的性质说，二者既可理解为灵光殿古帝王题材的延伸，亦可理解为"列士"的延伸。灵光殿的装饰方案，倘为两汉之交朝廷意识形态的视觉表达，二者疑亦当见于其中，惟延寿列举时，或概括为"列士"或"贤愚"之"贤"亦未可知。

II.《七女复仇图》

据邢义田考证，"七女复仇"乃汉代流行、惟今已失传的孝女传说之一；[57] 然则据主题的性质，似又属于前举的"孝女"或"贞女"类别，尽管它所据的画面远较正常贞女的为大，细节也更多。或其原型乃灵光殿的"贞女"之一然为武梁祠派所扩张也说不定。

III. 西王母与东王公

武梁祠派中高踞山墙顶部的"西王母—东王公"，无论主题内容还是所在之位置，皆可对应灵光殿中"岳岳于栋间"的"神仙"；汉代的"神仙"，又以西王母、东王公最显要。故二者亦可设想于灵光殿内，惟形制当为木饰镂雕，而非武梁祠派的平面绘画。

要之，按上文的理解，武梁祠派标准方案中未见于延寿赋文的 9 种重要的主题类型，便只有 5 种是灵光殿所未具的：1）拜谒（含大树射雀），2）车马，3）狩猎，4）庖厨（含乐舞—共食）与 5）捞鼎。

3. 宫殿、陵寝与祠堂

如何理解灵光殿与武梁祠派主题的雷同与差异，这是汉画像研究迄今犹未提出并回答的问题。既往的研究，所以未见二者之异同，盖是受了延寿之父王逸的误导。王逸《楚辞章句》解释"天问"的创作缘起云：

（屈原放逐，彷徨山泽）见楚有先王之庙及公卿祠堂，图画天地，

山川神灵，琦玮僪诡，及古圣贤怪物行事。周流罢（疲）倦，休息其下，仰见图画，因书其壁，何而问之，以泄愤懑。[58]

倘所说为实，灵光殿的装饰方案，便至少可溯至战国之楚；其见于灵光殿或武梁祠派者，不过屈原之后四百余年间广泛传播于社会各阶层的结果。换句话说，武梁祠或灵光殿的装饰方案，乃是战国以来便普遍流传的，固非灵光殿或武梁祠所独有。但稍考史料或考古之所出，又知其说不然：灵光殿的方案，实为汉文献记载的孤例（不计王逸之说）；武梁祠派的方案，则为战国秦汉考古的孤例。因此，倘非今存的文献与考古记录不足见战国秦汉艺术的分布模式，便是王逸之说有不足信者。

　　由文献记载及考古出土看，秦汉之前，诸侯宗庙皆设于国之都邑，国王与公卿坟墓（及附设的墓上建筑）则设于都邑附近。屈原"放逐"，必远离都城；"彷徨山泽"间，缘何得见"楚先王庙"或"公卿祠堂"？[59] 此其不可信者一。又屈原为楚公族，"先王庙"乃其远祖庙；于祖庙内"周流倦罢，休息其下"，已属不敬，又"仰见图画，因书其壁，何而问之，以泄愤懑"，屈原不敬，当不若是。此其不可信者二。意者王逸所以作此说，或因《天问》行文断烂，近由他经验所知的汉画像榜题联缀而成，故妄测度为画间"书壁"而已。[60] 又因汉初以来，朝廷往往于郡国立"先王庙"，西汉惠帝后，都城之庙又由长安城移至城外的陵园（东汉始改之），王逸以今例古，遂有"屈原放逐见楚先王庙图画天地"云云亦未可知。或问王逸乃博通士，何至鄙陋若此？须知王逸乃经生，《楚辞章句》以经学阐释为原则；[61] 经生言古，原只求大义所当，"其事合与不合，备与不备，本所不计"。[62] 今人不晓汉代经学的阐释原则，必信以为真，亦所谓尽信书不如无书。今细味王逸所记楚先公庙装饰的内容：

图画天地，山川神灵，琦玮僪诡，及古圣贤怪物行事。

并持与其子延寿所记灵光殿装饰的文字比较：

图画天地，品类群生，杂物奇怪，山神海灵……贤愚成败，靡不毕载。

便知二者语气近,用词近(乃至同),列举的主题近。如"图画天地山川神灵",即当为延寿之"图画天地""山神海灵";"琦玮僪佹",或为延寿的"杂物奇怪";"古圣贤怪物",则为延寿之古帝王与"贤愚成败"(王逸之"怪物",当为"淫妃乱主"之别说)。然则二者之同,与其理解为楚先王庙与灵光殿装饰之同,毋宁解作据王逸的耳目之见,"汉先王(陵)庙"与汉宫殿的装饰是相似的;故临笔作《天问章句》,遂以今例古,有"楚先王庙图画天地"云云。[63]

总之,王逸对楚先王庙装饰的揣度,固不足采信,却无意中透露了其经验所知的汉宫室与陵寝装饰的内在关联。对这关联的讨论,或有助于我们理解灵光殿与武梁祠派画像主题的雷同与差异。

3–1. 皇家陵寝与装饰

按上章引刘强临终上书,特意以"宫室殊异"为感;其后不久,刘强病亡。明帝:

> 览书悲恸,从太后出幸津门亭发哀。使(大)司空持节护丧事,大鸿胪副,宗正、将作大匠视丧事,赠以殊礼,升龙、旄头、鸾辂、龙旗、虎贲百人……将作大匠留起陵庙。[64]

按明帝取代刘强为太子,始得继光武为帝。由于光武死后的政治格局仍很微妙,故待强稍有不慎,便不仅生尺布之嫌,也会扰乱朝廷政治的平衡。[65]明帝母子的策略,是"无改于父之道",或明帝称的"不欲隳先帝(待强)之礼"。故接刘强丧报后,母子二人便步出洛阳津门亭,亲为发哀,又下诏以天子礼葬之。如"使大司空持节视丧事,大鸿胪副",便对应皇帝大丧"三公典丧事大鸿胪副"的朝仪;[66]升龙、旄头、鸾辂、龙旗与虎贲,亦皆皇帝大丧的仪仗构成。至于同赴鲁城的将作大匠,据《后汉书》:

> 将作大匠……两千石……掌(修)作(天子)宗庙、路寝、宫室、陵园土木之功。[67]

复据前引"留起陵庙",则知明帝遣将作大匠赴鲁,乃是比照天子陵寝,为刘强设计陵寝工程的。[68]按汉代礼制,嗣君事死如生;故已故君主的陵寝,

便理解为其生前宫室之"象"——或曰"模拟"。⁶⁹ 这"象"主要由三部分组成：1）朝：宫中朝会殿的"象"；2）寝：宫中燕居殿的"象"；3）园舍：以厨房为中心的生活设施之"象"。⁷⁰ 刘强的陵寝既按天子礼设计，亦必体现同样的概念，或呈同样的格局。如前文所说，体现帝王意识形态的灵光殿装饰，乃光武优宠刘强的礼仪标志。刘强临终上书，又特举为言，则知在东汉君臣眼中，附丽此装饰的宫殿，固已成为刘强礼仪身体的内在组成。明帝既不欲"隳先帝之礼"，则移此标志于刘强的宫室之"象"，便于礼面为尽，可免尺布之嫌。故明帝命设计的刘强陵寝中，当有移绘于其寝宫的绘画装饰。

又陵寝虽为宫室之象，但毕竟是墓上建筑，功能是祭祀亡者。故陵寝装饰中，便当有定义其为祭祀空间的装饰主题。刘强的陵寝既参照天子陵寝，则装饰即当酌采新落成的光武陵寝。⁷¹ 或问光武的陵庙中，又有哪些纪念性主题呢？由于史料与考古无征，下据情理作一推测。

I.《朝会图》与《卤簿图》：君主的虚拟身体

无论宫殿（含其装饰）还是其墓上的"象"，意义皆源于君主的政治—礼仪身体。⁷² 在宫殿中，这身体因附着于君主的生理身体，自无须设像。在陵寝中，君主的生理身体已不在了（absent）；为维持陵寝及装饰的语义，或为其意义结构提供汇聚的焦点，君主的政治—礼仪身体，便须作一虚拟。如本书导言所论，从文献与考古遗物看，这种虚拟，乃主要通过设木主、神坐与衣冠；⁷³ 除此之外，画像也是可想见的之一。⁷⁴ 对画像的设计而言，画家面临的首要问题，是何谓"君主的礼仪身体"。按君主的礼仪身体，乃是符号性的身体（semiotic body）；故君主身体的虚拟，便是"赋权力以人形"（figurability of power）；盖剥去其权力的符号，天下便无所谓"君主"，只有生理的"人"而已。⁷⁵ 今检西汉末以来的史料，则知君主的身体，主要是以朝会与卤簿为符号的；对应于汉代仪书，便是汉官史《东观汉纪》中的《朝会》《舆服》二志。⁷⁶ 按二志皆创始于汉末蔡邕；其中前者记君主朝会，后者主要记载君主的服饰与车马。⁷⁷ 换句话说，在呈现皇权的礼仪表演中，以君主身体为焦点的车驾与朝会，乃处于焦点的位置；这是汉代所独有的观念与实践，是后代所未见的。明乎此义，始可理解汉画像中的车马与拜谒主题，及可由之隐征的汉代帝国艺术的相关主题。⁷⁸ 这一制度化的礼仪观念，对汉代以呈现皇

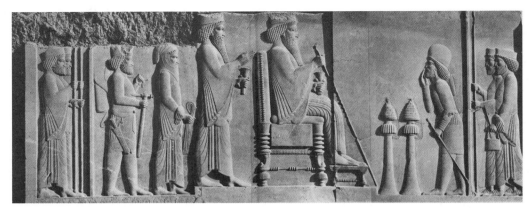

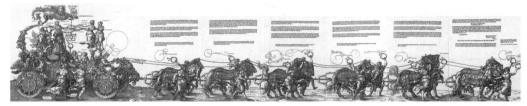

图 8.57
波斯波利斯遗址朝会浮雕（局部）
公元前6世纪初；
Persepolis, pl.121

图 8.58
丢勒《马克西米利安皇帝得胜仪仗》
Dürer, cat. 100

权为目的的宫廷创作，亦必起到框架性作用；[79] 如班固《东都赋》之呈现君主的身体，便悉以朝会、卤簿为言。[80] 光武的陵寝中，倘果有虚拟其身体的主题，[81] 意者朝会与卤簿乃必具的两种。[82] 武梁祠派的《楼阁拜谒图》与《车马图》，或即二者在民间的"内化"。

可资比较的是，以朝会与车马仪仗呈现君主的政治—礼仪之身，也是西方古代社会的常数。[83] 如阿契美尼德帝国的君权，便呈现为阿帕丹纳（Apadana）宫的朝会浮雕〔图 8.57〕，与阿帕丹纳宫东翼北阶的车马仪仗（车马部分残破过甚）。[84] 晚至近代，这传统犹有残余，其著名的例子，可举丢勒的《马克西米利安皇帝得胜仪仗》版画〔图 8.58〕。

II.《大树射雀图》：光武复汉的纪念

除呈现君主的政治—礼仪身体、为陵寝及其装饰提供意义汇聚的焦点外，另一类易想见的陵寝装饰，乃是纪念君主功业的主题。如第五章所说，君主的功业，汉代有其理想化的一面，也有个人化的一面。对光武而言，其个人化的最大功业，是中兴汉室。这一功业，亦如第六章所论，或是通过"大树射雀"呈现的。故《大树射雀图》的始源，

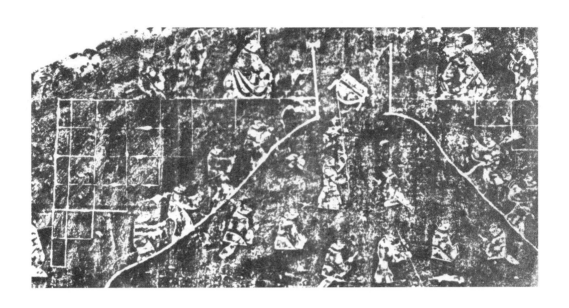

图 8.59
孝堂山祠隔梁东面画像局部(《捞鼎图》)
《初编》, 15

亦可设想于光武陵寝。

III. 祀与戎：理想君主的功业

除个人化的功业外，汉代君主的功业，又有意识形态所加的理想的一面。在汉代意识形态中，"祀"与"戎"乃其中最大的两种。如第五章所说，二者的呈现，乃是通过一组二元结构的主题："猎牲—宰庖/共食"与"灭胡—职贡"。[85] 若所说不错，二者（或四者）便可设想为光武陵寝装饰的另一组成，或以之为蓝本的刘强陵寝装饰的一组成。至于"灭胡—职贡"之未见于武梁祠派的实现方案，疑为平民内化的结果。

IV.《捞鼎图》：天命复得的象征

《捞鼎图》的内容，学者多言乃表现秦王得鼎而复失。这一解释，是与武梁祠派的整体语义相凿枘的。按汉代多有鼎出的记载，朝廷悉录为天命之征，并荐于宗庙。[86] 故在武梁祠派总体的意义结构内，捞鼎或可理解为光武复得天命的象征。此说可举邢义田所揭的一例为旁证；图之得鼎者是旁有铭题的"大王"。[87] 同类的例子，也见于孝堂山祠〔图 8.59, 亦见图 6.5〕，及汶上孙家庄一孝堂山祠风格的作品〔图 8.60〕。二例之得鼎者的头旁，虽未见"大王"铭题，然由装束与仪态判断，

图 8.60
汶上孙家村出土画像
(《捞鼎图》)
纵57.5厘米，横92.5厘米；
《二编》, 87

其同为孝堂山祠之卤簿、朝会、猎牲—共食与灭胡—职贡的主角——亦即"大王"，固不问可知。[88] 如图8.60主角的冠上隆起一物。据《后汉书·舆服志》"通天冠"条：

> 中元元年，初建三雍。明帝即位，亲行其礼。天子始冠通天。

徐广《舆服杂注》云：

> 天子朝，冠通天冠，高九寸，黑介帻，金薄山，所常服也。[89]

如孙机所说，图8.60主角冠上的隆起物，即徐广称的"金薄山"。[90] 然则主角之冠，似可比定为明帝即位二年始着为制度的天子礼冠。类似的冠，也见于另一件虽出处未知，然同属孝堂山祠风格的画像〔图8.61，图4.38a局部〕；由其身材的硕大看，着冠者亦必为一重要的礼仪角色。要之合上举的例子而观，孝堂山祠派中着通天冠的人物，或都是指涉某仪同天子的"大王"如刘苍、刘强的。以之为主角的不同主题——如拜谒、车马、猎牲、共食、灭胡、职贡等，当为一套"套作"（oeuvre）

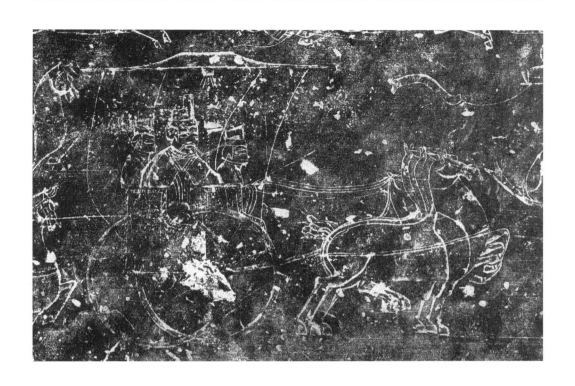

图 8.61
孝堂山祠派画像
图4.38a局部

的不同组成。所谓"大王得鼎",抑或为其一。若所说不错,这主题的初源,便亦可设想于光武陵寝。或与"大树射雀"一样,这主题乃是——从更抽象的角度——隐射光武的中兴之功的。[91]

若上文的分析无误,武梁祠派中未见于延寿赋文的五种主题,便远源于光武陵寝,近源于刘强陵寝了。执与陵寝中移绘于灵光殿的主题相比较,二者的异同,可不难归纳:为陵寝设计的主题,是悉以"大王"所隐射的汉君主的礼仪身体为主角的;移绘于灵光殿的主题,则以君主的"他者"为主角,如天帝、古帝王、忠臣、孝子、列士与贞女。换句话说,前者乃"不在"君主的虚拟之"在",后者则是对这"虚拟之在"的定义——从宇宙、历史、人伦等角度。这样刘强陵寝的装饰主题,便可分为两类:1)定义陵寝为灵光殿之"象"者;2)定义陵寝为祭祀或纪念空间者。前者包括:1)天、2)祯祥、3)山川神灵、4)神仙、5)古帝王,与6)忠臣孝子列士贞女;上引王逸称"楚先王之庙及公卿祠堂"有"图画天地,山川神灵,琦玮僪诡,及古圣贤怪

物行事",或便是据此"今"以例楚国之"古"。后者包括:1)虚拟君主之"在"的朝会与卤簿,与2)纪念君主功业的射雀、捞鼎、狩猎—宰庖—共食与灭胡—职贡等。这一拟构,或可解释武梁祠派与灵光殿主题的差异与雷同。

最后说明的是,把帝王陵寝的纪念主题移用于诸王如刘强、刘苍的陵寝,乃经学称的"加礼",如经义称的鲁公郊天,或延寿说的"奚斯颂鲁",非谓据朝廷的理解,诸王的功业可当一帝王。用现代话讲,这只意味着诸王如刘强、刘苍的礼仪之身也被理解为刘氏之抽象君权的内在组成。

3-2. 皇家陵寝装饰在民间的下渗

古代的精英(皇家)与平民,虽有阶层的分隔,但就物质—视觉制作而言,这分隔又被工匠适度打破。盖工匠乃平民阶层,由于其技艺为统治者所需,较之其他职业的平民,工匠便有更多机会接近精英艺术。又由于其职业的跨阶层特点,精英艺术亦往往在工匠所属的平民阶层中,获得某种程度的传播。西方古代艺术研究中的"下渗"理论(trickle-down theory),所言便是此现象。

汉代精英(皇家)艺术的"下渗",目前虽未系统进入研究的视野,但本文探讨的孝堂山祠—武梁祠派画像,则当为"下渗"的一佳例。具体到下渗的管道,汉代或有多种,其最与本书相关的,是汉代的"会丧"制度。按会丧指身份尊显的诸王死后,皇帝诏命其亲属前往助丧的礼仪行为。如刘强死后,明帝:

> 诏楚王英、赵王栩、北海王兴、馆陶公主、比阳公主及京师亲戚四姓夫人、小侯皆会丧。[92]

今按汉代的会丧,往往伴随着钱物馈赠及人力之支持;二者又每与陵寝的筑作有关。盖地位尊显的诸王,陵寝多奢大,筑作非一国所能堪。这样同姓的亲贵,便受皇帝之诏以人力、物力相支持。亲贵外,诸王封地附近的郡县,也往往应诏发境内工匠前往助修。如刘强同母弟中山王刘焉死后,[93]执政窦太后诏:

> 济南、东海二王皆会。大为修冢茔,开神道……作者万余人。发常

山、巨鹿、涿郡柏黄肠杂木。三郡不能备，复调余州郡
工徒及送致者数千人，凡征发动摇六州十八郡。[94]

按刘焉乃郭后少子，也是郭后诸子中最晚死者。太后窦氏与
其兄大将军窦宪，则为刘强之女泚阳公主所生，与刘焉称外
祖父行。二人下诏为刘焉大修坟茔，虽曰嫡亲之故，但或也
在发泄对家族所受不公的不满。由河北定县刘焉墓出土的黄
肠题记看，助修坟茔的工匠，颇有征自其亲属之封国如鲁、东
平与梁者。[95]类似的证据，也见于山东任城王墓出土的黄肠题
记：助修的工匠，多有发自鲁（国）、东平（国）、山阳（郡）
等郡国者〔图 8.62〕。坟茔如此，浩大的陵寝建筑亦必类似。[96]故刘强
的陵寝，必是征召附近郡国的工匠助修而成的，如东海、东平、山阳
等；这些郡国，亦恰是武梁祠派画像最集中最发达的地区。又刘强死
后至武梁祠派兴起的时代，至少又有两代鲁王去世，即强子政（靖王），
与政子肃（顷王）。二人死后，亦必有陵寝之作，尽管规模或逊于强陵，
装饰的内容，或亦有异，但由于与强陵坐落于同一区域，附近助修的
工匠，是必有机会得观强陵的装饰方案的。这一史实，或可举为强陵
装饰下渗民间的一管道。

图 8.62
任城王墓墓石铭刻拓本
济宁汉任城王墓管理所藏；
作者拍摄

4. 结语：从灵光殿到武梁祠

武梁祠派画像方案的源头，倘我们设想为刘强的陵寝，则对前者
的考察，便可上征两汉之交帝国艺术的遗影，下窥其在民间的化用与
流传。兹循此思路，试就最后两章作一总结。

灵光殿的装饰主题，乃两汉之交以"则天""稽古"为中心的汉
帝国意识形态的视觉表达。其中"天"为人间帝王的宇宙对跱，古帝
王乃天意的时间呈现；二者从时、空两个维度，定义了灵光殿主人的
礼仪之身：宇宙与历史原则的赋现（manifestation）。他如山神、海灵、
祯祥、列士、列女等主题，则为此定义的不同角度之补充：如天之延

伸（山神海灵），则夭稽古的索引（祯祥）、榜样与果效等（列士列女）。

刘强的陵寝乃灵光殿之"象"，其中的装饰方案，必同为两汉之交帝国意识形态的视觉表达。惟不同于宫殿方案的中心乃主人的生理—礼仪身体，陵寝方案的中心，则为其"不在身体"的"虚拟"。这虚拟或为"替代的"（substitutes），如祭坛的木主，殿内的神坐，或为"再现的"（representations），如《朝会图》与《卤簿图》的主角。[97] 移自宫殿的象生主题，如天地、祯祥、列士、列女等，以及陵寝的纪念主题如狩猎—宰庖、灭胡—职贡、捞鼎与大树射雀等，则或从宇宙、历史的角度，定义此虚拟，或从实有及理想的角度，颂扬虚拟所指向的君主之功。换句话说，陵寝内的主题，是悉以朝会—卤簿为指涉，并与之共同构成一连贯、完整、意义嵌合的视觉方案的。当祭陵的嗣主进入陵寝，通过"观看"将自身投射于这一虚拟时，作为个人的嗣主，便溶化于"皇家的集体"了（royal collectivity），陵寝装饰的全部含义，也于刹那被激活：天人被联结，古复现为今，汉室统治的权力，因此得以永恒。

就最低功能而言，平民祠堂与帝王陵寝有相同的性质：以虚拟之"在"模拟"不在"（the absent）的祭祀场所。惟后者乃帝国意识形态的体现，前者体现的，则仅为平民的私人关切与感情。故武梁祠派的设计方案，倘果挪自刘强陵寝，匠师或委托者务先解决的，便是如何把外在于其社会阶层的陵寝装饰内化（to be internalized）于平民的社会生活。这内化的过程，可隐窥于武梁祠派的实现方案：原指涉虚拟之在的朝会与卤簿，在减省为"拜谒"与"车马"后，几见于今存的每一祠堂；位置亦皆设于祠堂方案的中心——后壁或小龛之后壁；类型（以拜谒为甚）也大体如一，不甚有变。则知这一类主题，固已内化为平民祠堂之为祭祀空间的定义性主题。余如天地、祯祥、帝王、列士、列女、狩猎、庖厨、灭胡、职贡、射雀与捞鼎等，则或具，或不具；位置亦游移；形式的差异也大，乃至被用作截取母题的素材库，而不顾其图像学含义的连贯与完整。然则这一类主题，似并不内在于当地平民对祠堂之为祭祀空间的集体认知。总之，由今存的证据看，皇家的陵寝装饰内化于平民祠堂，乃是以"本质化（to essentialize）祭祀空间的定义性主题，轶事化（to anecdotalize）其余主题"为原则的。所以如此，盖非"车马—楼阁"——死者不在的虚拟之在——不足定义祠堂之为祭祀设施；而祠堂之"如宅"，原

有大量"理想生宅"的装饰主题可定义,不必具指为甲乙。这便瓦解了其所挪借的皇家方案的意义结构,使平民可根据其阶层或个人之所需,赋予后者其阶层所共有的,或个人所独有的态度、感受与欲求:如对君主的忠心,对朝廷意识形态的认同,品位的炫耀,或时尚的追求等。

在批评一味关注精英艺术的埃及学传统时,贝恩斯写道:

> 埃及艺术的研究,难免要集中于精英阶层的艺术(因为今所知的埃及艺术,大都为皇家或精英的遗制——笔者);但除非我们意识到那些被排除的作品,及其与其他社会阶层间尚难以确定的关联,这种研究便不会有完整的意义。[98]

汉代艺术的研究,可谓埃及学传统的反面:由于今存的汉画像皆平民制作,学者设定问题,叩求答案,便一味求诸社会中下层语境。这不仅漏观了"不在场"的证据,如东汉鲁地的诸王陵寝,也曲解了许多"在场"的证据,如孝堂山祠的卤簿、职贡,武梁祠派的天地与古帝王,以及其物质载体非皇家、权贵莫可获得的外来母题如正面车马、正面骑与鹰啄兔等。[99]如本书导言所说,在武梁祠派匠师活跃的当年(约147—184),鲁中南及其附近的东汉诸王陵寝,似少则数十,[100]多则上百(倘计入附葬的后妃及其亲属)。考古的调查,也佐证了文献的记载。如据蒋英炬等人五十年前的踏勘,仅东平王一系的陵寝遗址,便得九座〔见图5.35〕。[101]我本人的调查与咨询,则得任城王系(出自东平王刘苍)九座〔图8.63、图8.64a-b〕,鲁王系约十座;其中陶洛村(上世纪50年代夷平)出土的鲁王墓前石胡人,高达两米有余〔见图XV〕,陵寝的奢华,宛然可想。这些壮观的皇家陵寝设施,与当地精英阶层的公卿祠堂及

图8.63
济宁市萧王村故汉任城王陵区分布图
济宁市文物保护中心胡广跃先生惠予图片

图 8.64a
任城王 2 号墓封土
济宁市文物保护中心胡广跃
先生惠予图片

图 8.64b
任城王 1 号墓墓室入口
门额题字为后加
济宁市文物保护中心胡广跃
先生惠予图片

图 8.65a
任城王陵附近发现的汉
平民墓石椁
济宁市文物保护中心胡广跃
先生惠予图片

图 8.64a

图 8.64b

图 8.65a

图 8.65b
石椁侧面画像
门阙右侧有"灭胡图"片段
济宁市文物保护中心胡广跃
先生惠予图片

社会中下层的平民墓祠一道,共同构成了东汉鲁地墓葬文化之完整、有机的脉络〔图 8.65a-b〕。对今人而言,见此脉络与否,可取决于我们历史想象的意愿或有无,但对当年鲁地的民间匠工而言,这是无关想象的:由于为谋生而奔走,他们必得见之。因此,最后我们反用贝恩斯的话,来结束全书:

 汉代画像的研究,虽难免要集中于社会中下层制作;但除非我们意识到在此之外,尚有被时间所吞噬的皇家及精英艺术的存在,以及二者间必有过的、如今正不断恳求我们关注的关联,汉代画像的研究,便不会有完整的意义。

附表 1
孝堂山祠—武梁祠派主要主题与位置分布
（含今存孝堂山祠、武氏阙、可复原的武氏三祠与宋山四祠）

主题	内容	祠堂	位置
天	天帝出行仪仗（完整或局部）	武氏前石室	顶部前坡东段、西段
		武氏左石室	顶部前坡东段、西段（第1、2、3格）
		宋山2号小祠	基座
		孝堂山祠	隔梁下面，东壁山墙锐顶
山神	山神出行仪仗	武氏祠（未知石）	顶部（？）
		孝堂山祠	东壁
水神	水神出行仪仗	武氏左石室	顶部后坡东段（第1格）
		武氏祠（未知石）	顶部（？）
		孝堂山祠	东壁
祯祥	祥瑞、灾异	武氏前石室	小龛东壁（第2、3格）
		武梁祠	顶部前坡东、西段
		孝堂山祠	隔梁东面（？）
神仙	西王母东王公	武氏前石室	东、西山墙顶部
		武氏左石室	东、西山墙顶部，顶部前坡东段
		武梁祠	东、西山墙顶部
		宋山1号小祠	东、西壁顶部
		宋山2号小祠	东、西墙顶部
		宋山3号小祠	东、西墙顶部
		宋山4号小祠	东、西墙顶部
		孝堂山祠	西山墙顶部（西王母；东王公未见）
三皇	伏羲—女娲	武氏前石室	屋顶前坡东段（第2格）
		武氏左石室	后壁小龛西侧（第3格）
		武梁祠	西壁（第1格）
		孝堂山祠	东壁山墙顶部（伏羲）；西壁山墙顶部（女娲）
	祝融、神农	武梁祠	西壁（第1格）
五帝	黄帝、颛顼、喾、尧、舜	武梁祠	西壁（第1格）

续附表 1

三后	禹	武氏左石室	屋顶后坡东段（第 3 格）
		武梁祠	西壁（第 1 格）
淫妃乱主	夏桀	武梁祠	西壁（第 1 格）
周公辅成王		武氏阙	西阙子阙南面
			东阙子阙北面
		武氏左石室	后壁小龛西壁（第 3 格）
		宋山 1 号小祠	西壁（第 2 格）
		孝堂山祠堂	东壁
孔子见老子		武氏阙	西阙正阙身北面
			西阙正阙身南面
		武氏前石室	东、后、西、前四壁承檐
		武氏左石室	东、后、西三壁承檐
		宋山 2 号小祠	东壁（第 2 格）
		宋山 3 号小祠	东壁（第 3 格）
		孝堂山祠	后壁
忠臣列士	管仲射小白	武氏前石室	隔梁东侧（第 2 格）
		武氏左石室	后壁小龛西侧（第 1 格）
		宋山 2 号小祠	西壁（第 3 格）
	须贾谢罪范雎	武梁祠	后壁（第 4 格）
	蔺相如完璧归赵	武梁祠	后壁（第 4 格）
	赵宣子舍食灵辄	武氏前石室	东壁下石（第 1 格）
		武氏左石室	后壁小龛东侧（第 2 格）
	程婴救孤	武氏左石室	后壁小龛西壁（第 2 格）
	豫让刺赵襄子	武梁祠	东壁（第 4 格）
	要离刺庆忌	武梁祠	东壁（第 4 格）
	季札挂剑	武氏左石室	后壁小龛西壁（第 1 格）
		宋山 4 号小祠	西壁（第 2 格）

续附表 1

	晏子二桃杀三士	武氏左石室	后壁小龛东壁（第 2 格）
		宋山 4 号小祠	西壁（第 3 格）
	曹子劫桓	武梁祠	西壁（第 4 格）
	专诸刺王僚	武梁祠	西壁（第 4 格）
	高渐离刺秦王	武氏前石室	隔梁西侧（第 2 格）
	聂政刺韩王	武梁祠	东壁（第 4 格）
	荆轲刺秦王	武氏前石室	后壁小龛西侧（第 1 格）
		武氏左石室	后壁小龛西侧（第 2 格）
		武梁祠	西壁（第 4 格）
	处士图	武梁祠	东壁（第 5 格）
孝子贞女	周文王十子	武氏前石室	东壁下石（第 2 格）
	闵子骞御车失锤	武氏前石室	东壁下石（第 1 格）
		武氏左石室	隔梁东侧（第 2 格）
		武梁祠	西壁（第 3 格）
	老莱子娱亲	武氏前石室	东壁下石（第 2 格）
		武梁祠	西壁（第 3 格）
	孝孙原榖	武梁祠	东壁（第 3 格）
	赵□屠	武梁祠	东壁（第 3 格）
	李善	武梁祠	后壁（第 2 格）
	丁兰事父	武氏左石室	后壁小龛西壁（第 1 格）
		武梁祠	西壁（第 3 格）
	董永佣耕	武梁祠	后壁（第 2 格）
	邢渠哺父	武氏前石室	东壁下石（第 1 格）
		武氏左石室	后壁小龛西壁（第 1 格）
		武梁祠	后壁（第 2 格）
	孝子魏汤	武梁祠	东壁（第 3 格）
	义浆杨公	武梁祠	东壁（第 3 格）
	三州孝人	武梁祠	东壁（第 3 格）
	孝义朱明	武梁祠	后壁（第 2 格）

续附表1

柏榆伤亲	武梁祠	后壁（第2格）
伯游孝亲	武氏前石室	东壁下石（第2格）
金日䃅	武梁祠	后壁（第2格）
骊姬害申生	宋山1号小祠	西壁（第3格）
楚昭贞姜	武梁祠	东壁（第2格，不完整）
	武梁祠	后壁（第1格，不完整）
曾母投杼	武梁祠	西壁（第3格）
贞夫射韩朋	武氏左石室	后壁小龛东壁（第1格）
	宋山2号小祠	西壁（第2格）
	宋山3号小祠	西壁（第2格）
秋胡妻	武氏前石室	隔梁西侧
	武梁祠	后壁（第1格）
钟离春	武氏前石室	隔梁西侧（第2格）
	武梁祠	东壁（第4格）
梁高行割鼻	武氏左石室	后壁小龛西壁（第2格）
	武梁祠	后壁（第1格）
京师节女	武梁祠	东壁（第2格）
齐义继母	武梁祠	东壁（第2格）
梁节姑	武梁祠	东壁（第2格）
鲁义姑	武氏前石室	东壁下石（第1格）
	武梁祠	后壁（第1格）
七女复仇	武氏前石室	西壁（下石）
	武氏左石室	西壁（下石）、隔梁西面
	孝堂山祠	隔梁西面
楼阁拜谒	前石室	后壁小龛后壁
	左石室	后壁小龛后壁
	武梁祠	后壁
	宋山1号小祠	后壁

续附表 1

	宋山 2 号小祠	后壁
	宋山 3 号小祠	后壁
	宋山 4 号小祠	后壁
	孝堂山祠	后壁（三出）
车马图	武氏阙	西阙正阙身南面、北面
		西阙子阙身南面、北面
		东阙正阙身南面、北面
		东阙子阙身南面、北面
	武梁祠	西壁（第 5 格）、后壁（楼阁旁）
	前石室	东、后、西、前壁横额（环绕状）、后壁小龛西侧，后壁小龛东壁、后壁小龛西壁、后壁楼阁下方
	左石室	东壁、西壁、后壁（环绕）、后壁小龛西壁、后壁小龛东壁、后壁小龛楼阁下方
	宋山 1 号小祠	东、西、后壁底格（楼阁下方与左右）
	宋山 2 号小祠	同上
	宋山 3 号小祠	同上
	宋山 4 号小祠	同上
	孝堂山祠	东壁、西壁、后壁（绕楼阁）
狩猎图	武氏左石室	屋顶前坡西段（第 4 格）
	宋山 1 号小祠	基座
	孝堂山祠	西壁
庖厨—宴饮图	武氏前石室	东壁下石（第 4 格，庖厨），东壁下石（第 3 格，宴饮）；后壁小龛东侧（庖厨—宴饮）
	武氏左石室	东壁下石（第 1 格宴饮，第 4 格庖厨）；屋顶后坡东段（第 3 格，庖厨）
	武梁祠	东壁（第 5 格，庖厨）
	宋山 1 号小祠	东壁（第 2 格宴饮，第 3 格庖厨）
	宋山 2 号小祠	东壁（第 3 格，庖厨）
	宋山 3 号小祠	基座（宴饮）
	宋山 4 号小祠	东壁（第 2 格，庖厨）
	孝堂山祠	东壁，西壁（庖厨—宴饮）

续附表 1

灭胡图	孝堂山祠	西壁
职贡图	孝堂山祠	东壁
大树射雀图	武氏前石室	后壁小龛后壁（楼阁左侧）
	武氏左石室	后壁小龛后壁（楼阁左侧）
	武梁祠	后壁（楼阁左侧）
	宋山 1 号小祠	后壁（楼阁右侧）
	宋山 2 号小祠	后壁（楼阁右侧）
	宋山 4 号小祠	后壁（楼阁左侧）
	孝堂山祠	隔梁东面（独立，与楼阁分离）
捞鼎图	武氏前石室	西壁下石
	武氏左石室	西壁下石
	孝堂山祠	隔梁东面

附表 2
武梁祠祯祥主题

主题	位置	性质	榜题
浪井	石1	祥瑞	狼井……
（残）	同上		……息……士则至
神鼎	同上	祥瑞	神鼎不炊自熟，五味自成
麒麟	同上	祥瑞	麒麟不刳胎残少则至
（残）	同上		……至
（残）	同上		……周时……
黄龙	同上	祥瑞	不漉池如渔则黄龙游于池
萱荚	同上	祥瑞	萱荚尧时生阶
六足兽	同上	祥瑞	六足兽谋及众则至
（残）	同上	祥瑞	白……者……则至
（残）	同上		……英……
（残）	同上		女……日
白虎	同上	祥瑞	白虎王者不暴虐则白虎至仁不害人
（残）	同上		……白……如事
（残）	同上		……不方……
（残）	同上	祥瑞	……王者……则至
（残）	石2		……旬……
玉马	同上	祥瑞	玉马王者清明尊贤则出
玉英	同上	祥瑞	玉英五常并修则至
赤罴	同上	祥瑞	赤罴佞奸息……
木连理	同上	祥瑞	木连理王者德洽八方为一家则连理生
璧琉璃	同上	祥瑞	璧琉璃王者不隐过则至
玄圭	同上	祥瑞	玄圭水泉流通四海会同则至
比翼鸟	同上	祥瑞	比翼鸟王者德及高远则至
比肩兽	同上	祥瑞	比肩兽王者德及鳏寡则至

续附表 2

白鱼	同上	祥瑞	白鱼武王渡孟津入于王舟
比目鱼	同上	祥瑞	王者明无不衙则至
银瓮	同上	祥瑞	银瓮刑法得中则至
（残）	同上	祥瑞	……盈王者清
（残）	同上		……则……
（残）	同上	祥瑞	……生后稷
巨鬯	同上	祥瑞	皇帝时南（夷）乘鹿来献巨鬯
（残）	同上		……王……
渠搜	同上	祥瑞	渠搜禹时来献裘
白马朱鬣	同上	祥瑞	白马朱鬣王者任贤良则至
泽马	同上	祥瑞	王者劳来百姓则至
玉胜	同上	祥瑞	玉胜王者……
（残）	石 3	灾异	有鸟如鹤……喙名……其鸣自叫……有动矣
比肩兽	同上	祥瑞	比肩兽王者德及鳏寡则至
比目鱼	同上	祥瑞	比目鱼王者德广明无不通则至
（残）	同上		……者……
一角兽	同上	祥瑞	
（残）	同上		如……吉……
（残）	同上	灾异	有……身长尾……名曰法……则衔其尾（见）之则民殃矣

注释

文献简称见"引用文献"说明

导 言

1 Wu Hung, 1997: 19。中文版见杨新、班宗华、巫鸿，1997。

2 纹样与再现在历史起源上的先后，是19世纪人类学与艺术史研究的重要辩题。论争分两个阵营，一派主张再现在先，纹样乃再现的"堕落"形式（degeneration）；因此纹样中，便保留了再现形式所表达的意义之残余（或转换后的象征）。另一派则主张纹样在先，并称纹样是人类"纯艺术"精神的发露，并不表意（关于这场争论的综述，参见 Hauser, 2005: note 1, Arscott, 2006: 18–27）。但如果不计欧洲旧石器时代的岩洞壁画（如见于法国、西班牙者），世界各主要文明自新石器时代以来的艺术，便都是以抽象的纹样为开端（关于埃及、近东及希腊文明曙光期的几何化艺术，参看 Groenewegen-Frankfort, 1975: 15–17,145–147,191–194）。这一现象，豪塞尔称为"新石器时代的几何主义"（Geometrism of the Neolithic Age）。他同时以旧石器时代的再现风格为参照，称这始于新石器时代的几何化艺术，乃农耕生产方式与社会复杂化的结果（Hauser, 2005:8）。沃林格则以之后出现的再现艺术为参照，称这抽象的纹样艺术所体现的，是原始精神尚无力应对世界之纷繁，于是便"退回到自己"；只有进化到有"移情"能力之后，始能出现再现性艺术（Worringer, 1997）。克罗齐则主张从人性（人天生的表现意识）而非历史中，去探索艺术的起源（Croce, 1956: 132）。阿多诺的观点亦与之类似。他认为艺术的源头，应从人类固有的美学行为（aesthetic comportment）中寻找（Adorno, 2002: 325–331）。由于中国并未发现旧石器时代的艺术，故就历史起源而言，其艺术便尤可以说是以纹样为开端的，而且较之其他的古代文明，其纹样传统延续得尤为久长。

3 这"何来起源问题"的态度，在商周青铜器的早期研究中也有体现。贝格利评论说，这"写实乃先天而有"的假设，其实是把20世纪西方艺术由写实向抽象的转折予以普遍化的后果，也许正是这一西方中心主义的假设，导致了高本汉对中国青铜器研究的失败（Bagley, 2008: 85–86）。其实高本汉的研究，也应是受了当时人类学、艺术史研究中"纹样再现孰先孰后"论争的影响，唯所取的立场为"再现在先论"。与之对立的罗越，则取"纹样在先论"立场，并主张青铜纹样从创造动机而言是非表意性的。

4 其哲学化的说法如瓦萨里称的：艺术的源头是自然……这是作为恩典注入我们体内的神光，由此我们不仅优于其他的动物，也——如果说来不渎神——使我们逼肖上帝（Vasari, 2006: 8）。从心理进化角度所做的解释，参阅 Donald, 1991: 269–360。从认知进化机制等角度对旧石器时代人类图像制作起源的探讨，可参阅 Lewis-Williams, 2002, 与 Davis, 1996。从脑生理机制角度所作的解释，参阅 Zeki, 1999。从神经机制角度所作的讨论，可参阅 Onians, 2008（尤其是第一章的研究综述）。

5 关于视觉机制与历史风格关系的理论性探讨，参见 Danto, 2001: 9, 与 Davis, 2011: 11–42。

6 其实在罗越之前，劳榦已从艺术类型的角度，关注到中国艺术于战国时期所发生的由纹样向再现的转折。如他称"战国铜器之中，尚有新奇现象，即铸出较生动之人物，而非如商代全以几何图案为主体"，又"春秋战国以来，绘画艺术之发展，实为深可注意之事。如此，自然可以将以几何图案等简单装饰为中心的时代，变为以绘画为中心之时代"（劳榦，1939: 93）。今按劳榦的文章，发表于1939年的《史语所集刊》；翌年罗越入华，出任中德学会主任一职；未知他是否读过劳文而受其启发。关于罗越的商代青铜器研究，参见 Bagley, 2008。关于罗越的生平及抗日战争时期他作为"中德学会"主任在北京的活动与研究，参阅 Falkenhausen, 2018: 299–353, 与 Hille, 2018: 195–204。从目前所知的证据看，罗越作为纳粹设于北京的文化机构之首脑，似仅满足了这职位的最低要求，未见有中国所称的重大"逆行"。对此，纯粹主义者可责之备（如罗泰），情景主义者可责之宽（如 Hille）。但由于对纳粹的沉默乃至合作是当时德国知识界的普遍状态，故与其将罗越的问题做个人化处理，毋宁作为德国的一历史现象讨论。关于从后一视角对德国文化—历史与纳粹关系的反思，有兴趣的读者可阅读梅尼克，2002。

7 Lochr, 1968: 12。更为集中的讨论，参见 Lochr, 1972:

285–297。罗越绝非未意识到商周青铜器中有所谓"兽面"与"鸟纹"等动物因素。他所以作此说,盖由于这些动物因素,本质是服从纹样设计的,或换句话说,它们只是以动物为素材、为基础的纹样设计,与欧洲凯尔特艺术的动物类似[有人称之为"中国动物风格"(Chinese Animal Style),其中"风格"意近于"纹样",即使动物服从纹样设计原则]。又关于早期中国人物表现的最新研究,可参看 Falkenhausen, 2017: 377–401。

8 Loehr, 1980: 9。

9 由于中国艺术史的研究当时刚起步,罗越、方闻一代艺术家的主要用心,便是确立中国艺术风格发展的序列(罗越所称的 authentic sequence),而非某具体时代风格实现的机制与过程。

10 作为罗越一代艺术史家的殿军之一,方闻教授在其学术生涯晚期,曾密切关注绘画传统在中国的起源与早期发展。除就此问题撰写了《汉唐奇迹》一文外(Fong, 2014),他也曾计划以此为主题策划其平生的最后一次学术特展。

11 罗越强调元代之前的中国艺术发展有其形式的内在必然(necessities),如今颇遭非议。但这种非议,或由于缺乏对罗越的理解。盖罗越并非李格尔意义上的"形式意志主义者"(Bagley, 2008: 124–127)。他虽强调形式的必然,却未尝不意识到这种"必然"须在与先前的艺术传统对话中展开。

12 类似贡布里希称的 radical reorientation of perception。

13 见缪哲,2019。

14 关于纹样设计的一般性研究,可参看 Grabar, 1992 与 Gombrich, 1994(汉译本见贡布里希,1999)。

15 虽然汉代已有一定程度的社会分工(关于工艺制作方面的分工,可参见 Barbieri-Low, 2007),但此处说的"社会分工",乃是取涂尔干的定义,即所谓"有机社会的分工",而非"机械社会的分工"。这是现代与传统社会的区别所在。据涂尔干,由于分工的阙如,传统社会在道德、情感与认知方式上,往往有很强的一体性[涂尔干称为"集体情操"(conscience collective)]。与之相比,现代社会则是"个人化"的(individualism),不同的阶层、成员之间,缺少情操的共识(moral consensus)(参看 Durkheim, 1998: 141–155)。从这个意义上说,古代艺术的形式转换所体现的,往往是社会集体认知方式的转变。

16 较集中的研究可参看 Weber, 1968。

17 Loehr, 1967–68: 12–13。

18 《汉书·艺文志》所谓"王道衰微,诸侯力政"。

19 Powers, 2006: 2。

20 我所谓摩擦是就社会机制而言的,与艺术品质无关。

21 秦朝历史过短,可供分析的绘画史料较罕见。但从咸阳第三号宫殿出土的壁画残片看,其风格似与战国无大殊(参看刘庆柱,1980)。

22 Loehr, 1980: 9–10。

23 Loehr, 1967–68。罗越关于中国状物艺术(或本书讨论的绘画)起源与发展的观察,其实是受他的老师路德维希 - 巴赫霍夫(1894–1968)的启发。后者的观点,集中见于 Bachhofer, 1946: 86–93。关于巴赫霍夫的中国绘画史研究所受的西方方法论影响,可参阅 Tseng, 2007。

24 Geertz, 1973: 193–233。

25 意识形态是现代观念中最复杂的之一,可有不同的定义。本书仅取其最狭义的一种,即由统治者所施加的,并贯穿于每一社会阶层的观念与价值体系。赵鼎新把汉武帝之后的意识形态,恰当地解释为一种社会精英的合作机制(关于以武帝之后汉代意识形态的性质,参看 Zhao, 2015: 262–295)。

26 古代社会的艺术,皆有标志地位与财富的功能。故意识形态的出现,并不意味着这功能的消失,仅意味着重点的转移,或艺术功能的复杂化。

27 如何从历史、宇宙、礼仪与制度的角度,从视觉上呈现一王朝,西方的研究以 Percy Ernst Schramm 的著作为经典(见 Schramm, 1929, 1962)。

28 Walzer, 1967: 194。

29 汉代经学虽尊五经,但本质却是经文的政治与社会适用,即执五经之义,塑造、规范、衡量、缘饰当下的政治与社会行为。故经学意识形态的要点,与其说是五经之文,毋宁说是对五经的当代阐释。

30 《史记》,10/3297。

31 这一阐释策略,当与经文的性质有关。盖如《四库提要》"易类"所总结的,"圣人觉世牖民,大抵因事以寓教。《诗》寓于风谣,礼寓于节文,《尚书》《春秋》寓于史,而《易》则寓于卜筮(《四库总目》,1b),即五经不同程度都是叙事性的。与汉代的情形类似,西方中世纪释经传统与其艺术形式之间也有密切关联。唯西方对二者的关联有大量研究(研究综述可参见 Hughes, 2006),汉代释经与艺术的关联,犹未为学者所关注。

32 "应期"是汉代经学的分支——谶纬——所用的术语,意为每一家族的统治都有天意的预定之期。

33 如与今天我们所理解的历史相比,以《史记》《汉书》为代表的汉代历史观有很重的"去时间化"(detemporalizing)倾向。

34 参阅 Sutton, 1956: 11–12, 303–310。

35 参看陈苏镇(2011)第三章第二节"《公羊》学对武帝内外政策的影响"。

36 参看陈苏镇(2011)第四章"纯任德教,用周政:西汉后期和王莽的改制运动"。

37 从考古出土物看(如度量衡、铜镜、钱币等),王莽的物质制作,可谓代表了汉代的最高水平。又《汉书·王莽传》记载莽作九庙,命"司徒王寻、大司空王邑持节,及侍中常侍执法杜林等数十人将作。崔发、张邯说莽曰:德盛者文缛,宜崇其制度,宜视海内,令万世之后无以复加也。莽乃博征天下工匠诸图画,以望法度算,及吏民以义入钱谷助作者,络绎道路……为铜薄栌,饰以金银雕文,穷极百工之巧。带高增下,功费数百钜万"(《汉书》,12/4161–4162)。可见王莽对物质兴作的用心。除通过视觉效果给观众(或崔发称的"天下")以心理影响或震撼外,王莽用心于物质制作,似也由于在当时人看来,制作的精美乃是政治清明的体现,如《汉书·宣帝纪》称美宣帝的统治,即特举其物质制作的精美为说,所谓"至于(宣帝朝)技巧工匠器械,自元、成间鲜能及之。亦足以知吏称其职,民安其业也"(《汉书》,1/275)。

38 关于奥古斯都以物质—视觉制作推进其意识形态的研究,参看 Zanker, 1988。但与罗马建筑的公共性不同(关于汉代长安与罗马公共空间的性质差异,参见 Lewis, 2015),汉代公共建筑所设定的观众,仅限于当时的官僚或精英阶层,近于美索不达米亚与埃及的情形(关于埃及建筑与艺术的公共性,参见 Baines, 2007: 13–14, 290–292, 295–297, 335–337)。这一类精英观众,Baines 与 Yoffee 称作 inner elite 与 sub-elite;前者主要指君主的近臣,后者指从属于宫廷的员吏、工匠等(见 Baines and Yoffee, 1998: 199–260)。

39 关于东汉初年新都洛阳的营建,参阅 Bielenstein, 1976 及 Crespigny, 2016 的相关内容。

40 西汉初至王莽时代与状物表现有关的宫廷制作,目前的遗物中只有铜镜是自成体系的,故可借窥由纹样向状物的转折过程。如曾蓝颖观察的,这一时期博局镜的图案设计大致可分为三个阶段:1)博局图案直接叠加在连续的纹样上(西汉初);2)调整博局与纹样,使相嵌合,并添入与博局相关的四灵动物或仙人,但总体仍呈强烈的纹样特点(前1世纪初);3)纹样被压制、牺牲,以便为博局间的动物、人物刻画留出空间(前1世纪初)(Tseng, 2004: 163–215)。

41 罗森称"在古代中国,建筑不居主位;作为其内部陈设的织物、漆器、瓷器以及服饰,反较(建筑)为重要"(Rawson, 2016: 372)。这说法不仅反直觉,也反经验,并无意中透露了以考古品为主要对象的中国早期艺术史研究的一普遍盲点:惑于所见(有遗存者),昧于所未见(未有遗存者)。又罗泰称在商与西周的礼仪(如祭祀)中,物(如青铜祭器)往往较建筑重要,故后者较简陋(参见 Falkenhausen, 1999: 146–149)。唯从考古与文献记载分析,战国以来,建筑的重要性已大大增强,至汉代已成为物质制作的主体了,故重要性不可能低于其内部的陈设与装饰(可资比较的是,希腊青铜时代虽保留了野祭之俗,但从考古遗痕看,在野祭的当时,希腊已兴建专用于祭祀的大型建筑,见 Sakellarakis and Sapouna-Sakellarakis, 1997: 269–311)。

42 关于春秋战国时期祭祀中的情感因素被抑制乃至被消除,转而以孔子主张的"如"来对待死去的祖先,参看 Pines, 2000。

43 关于中世纪至现代之前西方君主身体的两分观念(body natural 与 body politic),以及以此为基础并参照人类学观察而建立的关于君主身体的一般性理论,参阅 Kantorowicz, 1957, Giesey, 1960, 以及 Huntington and Metcalf, 1979(第三部分)。

44 西方对君主自然身体的模拟,往往通过制作其"偶"(effigy)来实现。但这些偶仅在葬仪中使用,似不用于其后的纪念仪式(参看上注所引 Ernst H. Kantorowicz 与 Ralph Giesey 的研究)。

45 东汉明帝之后,帝陵皆有石殿,但未见有留存(据说考古调查有发现,然未见报道。或石殿无装饰,装饰仅设于木构的便殿也未可知。

46 Pearson, 1982: 112。

47 汉代文献记载的画像,皆见于宫殿、陵寝(关于陵寝,《高僧传》有追记,见第五章注141)、祭庙(如山水神祠)、官廨、祠堂等政治或礼仪设施,私人住宅画壁,我未见记载。由于据古代世界的心理,像中或多或少都有其再现物之"在"的因素,故以意推之,汉代私人住宅当是不画壁的(设画屏则未可知)。西方古代也类似,如希腊的画像初也仅限于神舍(庙),引入私人住宅,据普鲁塔克称

48 汉代墓葬艺术研究中最大的伪命题之一，是"死后成仙"说。这几乎成了目前庞大的墓葬美术研究的一核心（关于此说之谬，可参见本书第五章所引孙机、杨泓的论述。粗略地说，其谬恰在于未能体会"如"字所表达的礼仪心理。盖细味"如"字之义，似其表达的乃是一种心理禁忌。从人类学的角度说，这类禁忌往往见于与神圣有关的场合：即你不可对某些问题做铺张性的深想。如 Ann Enright 回忆说，她在幼年时代，曾为爱尔兰天主教会中"耶稣钉上十字架"而好奇，但这种好奇，却被成人所禁止："（少年人）想问十字架的人物是死了，还是活着，是不被鼓励的。直到三十岁上，我才意识到这个问题不可能有答案，甚至问这个问题本身就是亵渎。"（Enright, 2018）类似的心理，其实也见于中国今天的丧葬经验（有宗教信仰者或除外）。从这一角度说，汉代墓祠画像的许多内容，确应如孙机主张的，简单理解为"如"生前之宅，不当深求。

49 除规模、材料（木）外，木构祠堂须照看也是致其昂贵的主要原因。

50 我并没有暗示民间祠堂受皇家陵寝装饰的影响须经过公卿祠堂为中间环节。这个环节虽然"可能"，然而"不必"。因为工匠是跨阶层性的。

51 人类学调查提供了大量类似的例子。如据 Goody，西非洛达伽人死后，往往被着以酋长或富商的衣装，至于其实际的社会地位如何，则无所计（Goody, 1962: 71）。

52 我这里并不是暗示汉代艺术的研究可普遍套用古罗马艺术研究所称的"下渗说"（the trickle-down hypothesis），即中下层平民的艺术，乃是国家资助的帝国艺术与精英艺术层层下传而得的"麻砂本"（见 Wallace-Hadrill, 1996: 165-174, 2008: 165-174, Zanker, 1998: 135-203），故它本身并无艺术意义上的历史，只是一种社会史材料。尽管如此，我仍认为汉代艺术必有与罗马（或任何古代社会）类似的"下渗"现象，虽然今存的平民墓葬艺术哪些是上层下渗的结果，需根据具体的历史情景确认，未可一概而论。另需补充的是，"下渗"并不意味着平民有意采用上层艺术，借以效法其品位或价值，而只意味着上层艺术的某些内容在流入民间工匠之手后被标准化了。在平民眼中，它也许只是一种与阶级无关的图像格套而已。

53 除上举的宫殿、陵寝、墓祠外，文献记载的东汉绘画空间，尚有东汉的官府，其中多绘有本地良吏形象。这类形象，或也促进了墓祠画像概念的普及。又从材料而言，与汉代艺术研究形成鲜明对比的，是古罗马艺术的研究。盖后者拥有两类不同的材料：1）国家资助的帝国艺术与贵族资助的精英艺术。2）中下层平民艺术。两类材料的并存，迫使该领域的学者不得不关注二者之关联；上注所谓的"下渗说"，是目前居主导的理论，尽管近 20 年来颇遭修正（参见 Clarke, 2003, Mayer, 2012）。与此不同的是，汉代宫廷或上层艺术罕有存遗，考古所出的绘画，多为中下层平民的墓葬艺术。由于前者的"不在"，汉代艺术的研究便仅关注中下层（以汉画像的研究为甚），对二者间或有乃至"必有"的关联，总体上犹缺少意识。

54 据严耕望，东汉鲁中南地方所出的郡守、刺史数目，至少有一百余（严耕望，2007[A]）。这还不包括当地所出的中两千石及更高级的官员。

55 在古代社会，可称"唯一"的图像类型是很少的。大部分图像，都只是一套"标准样"的不同变化或适用（适用不同社会语境）。如贝恩斯所说，理解古代社会以及大多数前现代社会视觉表现的最大困难，在于我们很难想象在这些社会中，图像样式是一种极为稀缺的资源（Baines, 2007: 9）。而有资源、有能力"创样"的，往往是服务皇家或精英阶层的工匠；又由于本雅明所称的机械复制（mechanical reproduction）的阙如，能获得这类图样的，又往往是有机会接近皇家或上层工匠的人。

56 发表于巫鸿、郑岩主编，《古代墓葬美术研究（第一辑）》（北京：文物出版社，2011）。

57 发表于《浙江大学艺术与考古研究（第二辑）》（杭州：浙江大学出版社，2016）。

58 发表于《台湾大学美术史研究集刊》，第 33 期，2014。本书析为三章（《重访楼阁》《登兹楼以四望》《鸟怪巢宫树》）。

59 发表于《浙江大学艺术与考古研究（第三辑）》（杭州：浙江大学出版社，2018）。本书析为两章（《实至尊之所御》《从灵光殿到武梁祠》）。

60 发表于《浙江大学艺术与考古研究（特辑 2）：李零教授七十颂寿论文集》（杭州：浙江大学出版社，2021）。

61 王莽之后，汉代最大规模的建筑兴造发生于明帝时代（包括宗庙、明堂、云台等大型礼仪设施）（参看 Bielenstein, 1976: 33）。

62 Belting, 2011: 28.

63 参看巫鸿（巫鸿，2006）对此前学术史的总结。

64 其中最重要的工作，是由费蔚梅、蒋英炬、吴文祺、杨爱国、信立祥等做出的（参见本书文献目录）。

65 Powers, 1991。

66 包华石书中未引用这些研究，故不知是否受其直接影响（或受其"再传"的影响也说不定）。

67 Rodenwalt, 1921–1922。

68 Bandinelli, 1970: 51–71。

69 参见 Petersen, 2000; Clarke, 2003。如 Clarke 指出的，"把非精英阶层的艺术，理解为其所属阶层的表达，实可谓固执（wrongheaded）。盖归根到底，罗马并无所谓的'民众艺术''百姓艺术'或（原为奴隶今为）'自由人的艺术'；它只有一套格式化的艺术，可供普通人选择——或不选择——装饰其住宅、店铺或坟墓……罗马并无立意与帝国艺术相对立的民众艺术。即使非精英的艺术中有某些其所独具的因素，也不意味着他们与精英有不同的世界观。事实证明他们享有共同的价值；在制作（墓葬）艺术时，也有相同的动机……那就是通过建立记录其生平的纪念碑，来获得某种不朽"（Clarke, 2003: 273）。这针对"精英—平民"二分框架的批评，也可转用于批评包华石与巫鸿的分析框架。

70 Durkheim, 1998: 141–154。

71 参见余英时，1987。确切地说，武帝之后官方意识形态的确立，其实是由经济意义上的中产儒生深度参与的。

72 参见 Tambiah, 1981:113–169 与 Bourdieu, 1972。

73 关于社会关系性（social relationality）乃仪式的固有之义，此关系性又通过仪式而展演，参阅 Houseman, 2006。

74 《墨子》，上，249–250。

75 早期社会的艺术绝少如现代艺术那样，被直接用于攻击内部的政治对手，或批判、毁谤其他的社会阶层（Fehr, 2014）。包华石所以对祠堂的性质有此误解，或因未根据当时方兴未艾的仪式研究，及时更新当时已陈旧的阶级分析框架。

76 Wu Hung, 1989。汉译本见巫鸿，2006。我所以说"相先后"，是由于就成书、出版而言，固然巫鸿的在前（1989），包华石在后（1991），但两书的基础即二人的博士论文，则是包华石在前（1978，芝加哥），巫鸿在后（1987，哈佛）。又与二书约同时出版的，尚有信立祥的《汉代画像综合研究》（日文版 1996，汉文版 2000）。书中对上层观念、艺术"下渗"民间的可能，做了初步探讨。尽管使用史料时，此书不尽严谨，论证亦嫌疏阔，但其历史直觉与想象，今天仍难以企及（笔者的研究多受其启发）。唯此书开辟的富有洞见的方向，后来少有继踵。

77 关于"方法论的个人主义"及对此方法论的批判，参阅 Lukes, 1985（尤其第十七章）。

78 "不适于"是从本体与方法两个角度说的。所谓"本体"的角度，是指早期社会由于分工的薄弱，其成员的"情操"有较强的一致性或集体性。所谓"方法"的角度，则指早期社会的艺术制作罕如文艺复兴或其后那样，往往有档案或文献记载，故动机是不易谈的。按最早主张从集体心理、反对从个人层面理解古代艺术的学者，是德国古典艺术专家 Carl Robert（1850–1922）。他在 1881 年发表的《画与歌》中（Bild und Lied, 1881），第一次提出了与个人心理相对立的"民众心理"（Völkerpsychologie）或"民众意识"的概念（参见 Ferrari, 2014），在古代艺术研究领域引起了持久影响。

79 关于涂尔干与毛斯的生平，以及二人对宗教、历史、社会学等领域研究范式转型的影响，参阅 Fournier, 2013, 2006。

80 其中造成最大影响的，是以 Vernant、Bérard 等人为代表的"巴黎学派"所开展的希腊宗教与艺术研究（其研究参用涂尔干的社会学理论及源于索绪尔、复经列维－斯特劳斯发展的结构主义学说）。Vernant 与 Bérard 于 1984 年主持的学术展览与《像的城市》（巴黎、洛桑），是其方法论的第一次集体亮相（Vernant and Bérard, 1984）。

81 按此处的 agent 或 agency，用的是 Gell 的概念，与社会学的一般定义略有异同。据 Gell 的艺术人类学理论，agent 或 agency 指一系列先后成因果的事件之源头（"启动者"，或为人，或为人造的物）；其所以有别于纯物理事件（如太阳运行），是他／它有自由意志或动机（参见 Gell, 1998 : 16）。

82 除子孙外，决定作祠与否的也可以是亡者的配偶，如光武功臣吴汉"夫人先死，薄丧小坟，不作祠堂"（《后汉书》，3/684）。

83 如西汉文翁为蜀郡太守，终于其任，"吏民为立祠堂"（《汉书》，11/3627），又桓典为其被杀的老师建祠堂（《后汉书》，5/1258）等等。

84 如宣帝命为霍光、张安世起祠堂以旌其功（《汉书》，9/2948、2653），光武为广汉太守文齐立祠堂以旌其忠（《后汉书》，10/2846），明帝为光武功臣马援作

祠堂等（《后汉书》，3/852）。

85 从更广的角度说，祠堂所代表的祭祀，只是丧葬—祭祀仪式结构的一组成。按 Van Gennep 提出的框架，这结构可分为三个阶段：1）亡者与其生前身份的分离（死亡）；2）亡者身份的转换（殡葬）；3）亡者新身份的获得（受祭祀的"神"）（Gennep, 1960；后来的研究可参看 Turner, 1969 以及 Huntington, 1979）。对不同的民族而言，这三个阶段的动源是各有不同的。具体到汉代，似大致可归纳为：1）在迎接或接受死亡的阶段，动源可以是亡者本人（如亡者预作其墓），亦可为其后人—亲属；2）在殡葬阶段：动源可以是亡者本人（通过遗嘱指示丧事安排），亦可为后人—亲属；3）在纪念或祭祀阶段，动源主要是亡者的后人或受其惠者。如两《汉书》所记载的祠堂，即悉为亡者的子孙、受惠者或旌表亡者的长上所作，罕有自作者。

86 参看 Pickering, 1984: 170–177。

87 郑岩称汉代多有预作寿藏（坟墓）的记载，其中"不少"当包括预作祠堂，并举《汉书·张禹传》（禹）年老，自治冢茔，起祠室"为证（郑岩，2016：90）。今按两汉书所记祠堂的记载三十余例，其中君主作以旌亡者之德约 6 例，民众为纪念长官之德而作约 24 例，家人、门生为亲友所作约 5 例。禹自作其祠，近于史家称的"孤证不立"的"孤证"，殊不足征郑岩之"不少"。又细味《汉书》行文，可知张禹"自治冢茔，起祠室"后，又求元帝赐地。然则按《汉书》的书法，所谓"起祠堂"者，只是预谋，绝非如郑文所称预作祠堂的"确切例子"。既是预谋，便尚未"自作"，或预为子孙留圹地起祠亦未可知。又《汉书》各传皆有清晰的价值分类。张禹所在的《匡（衡）张（禹）孔（光）马（宫）列传》乃是记录外端谨、内无礼的朝廷大儒的。班固择张禹"年老自治冢茔起祠室"并求元帝赐丧地入传，是为了呈现其行为的背礼（其他背礼之事如淫奢自奉，与弟子共对倡优等）。然则按诸《汉书》书法，禹之"自起祠堂"，班固或他所代表的东汉观念，是未尝不诧为乖礼的。最后但并非次要的是，张禹生活于礼制尚松弛的西汉中叶，随着王莽的礼制与意识形态改革，尤其东汉光武明章诸帝以礼制对社会所加的规训，祠堂之为"他者"表虔敬的设施，已牢固确立为东汉的观念或礼俗（除民后立祠外，汉代也偶为生人立祠，启动立祠的人，亦皆受纪念者的"他者"。参看长部和雄，1945）。

与此问题相关的，是汉君主的。按西汉自文帝以来，君主往往于陵园自建陵庙。所以如此，盖因西汉之陵寝原非传统礼制的祭庙，而主要为世俗意义上的宫室之象，故君主无妨自作之。东汉光武近自作陵寝，不自作其庙，庙由明帝作；又明帝遗诏禁起"寝庙"。然则在东汉时代，起"寝庙"也已被确立为"他者"的"角色性义务"（按所谓禁起"寝庙"，或包括传统礼制的祭庙与陵寝之正殿。东汉明帝后帝陵皆有石殿。意者这所谓石殿，当是为避遗诏之禁而发明的正殿"替代品"；其规模或较原礼仪化的正殿为小，并主要承担"四时祭祀"功能）。

88 如 Bell 等人强调在仪式被实现时（ritualization），"集体限制"与"个人可能"之间会有适度的摩擦（Bell, 1992）。但即使如此，她仍认为凡仪式皆有其"核"（core），这核是集体性、超越个人的，这便如 Humphrey 与 Laidlaw 说的，仪式之核的形式，不可求解于个人动机（Humphrey and Laidlaw, 1994）。

89 据碑文，武梁乃恪守礼法的人；巫鸿的研究，亦颇执此为说。然则从论证的角度，我们也不可假设武梁会背礼自作其祠。

90 图录（含论文）见 Liu and Nylan, 2005，《纽约时报》的评论见 Genocchio, 2005。

91 白谦慎的文章收入项目的后续论文集（见 Bai, 2008），汉译本见白谦慎，2018:76–105。黑田彰的论文见黑田彰，2005、2008、2009。

92 戴梅可在对白谦慎的答复中，称其知识容有不足，但 skepticism（怀疑能力）是白谦慎所无的（Nylan, 2008: 340）。

93 Gibbon, 1984: 177.

94 关于 18 世纪法国、英国的 erudition 与 philosophie 之争，以及此争论对吉本《罗马帝国衰亡史》写作的影响，参见 Pocock, 1999, part. ii。

95 我手头无德布雷原书。就记忆所及，似德布雷仅从哲学的视角，泛谈墓葬礼仪中的"像设"，未尝有"图像源于墓葬"的"大胆说法"。即便有，亦当想到德布雷乃作家或哲学家，并非旧石器考古专家，其说未见得足信。据旧石器考古专家的通见，在艺术的曙光期即旧石器时代，艺术品（artefacts）的功能，尚主要是信息的交流与储存（近似后来的语言），间或服务于原始的图腾信仰；其出于葬坑者，实少而又少（盖人死埋葬的习俗，当时还有待确立）（参看 Mithen, 1998，关于艺术起源的一节，或 Lewis-Williams, 2002 第一、第二章对旧石器时代艺术研究的评述）。此外，西方今言艺术起源的书，"起源"一词多用复数（如英语之 origins），意思是艺

96 巫鸿，2017: 74。又郑岩也颇主德布雷或巫鸿之义（见郑岩，2016），并执拗地帛画与墓葬的关系为说。按郑岩称楚汉之际乃丧葬由"无像"向"有像"的过渡，其说甚谛（来国龙亦主此说，见Lai, 2015），但将中国"图像"的起源与德布雷或巫鸿的理论相牵合，则既无必要，也远事实。

97 如巫鸿因过分强调墓葬艺术的独立性，以致把死后世界的观念及墓葬艺术的设计方案想象得过分复杂。孙机曾根据古人"事死如生"的简朴观念，对其所倡导的倾向提出了批评（孙机，2012）。杨泓在评论孙文时也批评巫鸿所倡导的倾向说："中国古人对于坟墓，并没有今人尤其洋人想的那样复杂，有多么深奥的'思想'，应该是很直白的"（杨泓，2016: 92-96）。其实"洋人"对死后世界及墓葬的理解也并不"那样复杂"。如古希腊艺术权威John Boardman 在谈及希腊的死后世界及其墓葬艺术时便警告说：希腊人对待死亡的动机与行为既如此矛盾，我们何必又求其逻辑？（Kurtz and Boardman, 1971: 332）。罗马艺术权威赞克尔在讨论罗马石棺的图像方案时，也依据罗马"简朴"的"大象其生"原则总结云：就通例而言，这些丰富的图像并不意味着有一套"sophiscated 'programme'"（复杂的方案）；在多数情况下，无论内容还是形式，它们都只是根据一个极为简单的原则来安排：使之象（生人住所）室内的壁画而已（Zanker, 2012: 31）。关于"大象其生"观念下的汉代墓之性质，杨爱国的总结最准确而清晰（杨爱国，2016），其论当引为讨论汉代画像的观念依据。

98 Zanker, 2012: 35。希腊墓葬艺术也类似，可参看Kurtz and Boardman, 1971。按希腊化罗马时代墓葬建筑残遗最集中的地区之一，是埃及的亚历山大城，关于其"死人之城"（nekropolis）根据"事死如生"原则而模仿生人建筑及其装饰的研究，参见Venit, 2002。

99 按汉代祠墓画像集中于1）山东、苏北、皖北，2）以南阳为中心的河南，3）以成都平原为中心的四川，以及4）陕北。其中1）如本书所说，乃东汉诸王封地最集中的地区，必多诸王宫殿与陵寝；2）为光武与功臣之故乡，除多豪族的生宅外，当地又有光武为其祖上建造的陵寝，及光武为其亲族建造的大量祠堂（《后汉书》，1/69）；3）乃汉代最重要的皇家作坊之一——蜀郡广汉工官——所在的地区（参阅陈直，2008［A］；罗开玉，2010），有大量皇家雇用的画工；4）则地近汉之故都长安，又从画像风格与内容看，当地画像颇受鲁地画像之影响（菅野惠美，2011: 68-70）。要之，上述地区平民祠墓画像的集中涌现，皆可由其与上层乃至皇家艺术的直接或间接关联获得解释。其所呈现的历史画面，远较"墓葬美术独立说"所呈现的为复杂。

第一章　孔子见老子

1 西汉末画像石中，也偶有被比定为"孔子见老子"者（如微山南村出土的一石，见《马汉国》，图版108），但数量较少，且多无榜题。又据陕西考古研究院张建林先生告知，西安新出土的一西汉末年（或新莽）墓中，也有"孔子见老子"壁画，唯考古资料尚未发表，亦未知是否为新莽墓。又除石刻画像外，鲁中南地区还发现过一例"孔子见老子"汉墓壁画（山东省东平县出土）。

2 由所举的三例看，孝堂山祠—武梁祠派的工匠及其"赞助者"并不甚在意《孔子见老子》的图像学寓意。盖图1若称为"完整"的话，图2a则不仅删除了老子的弟子，乃至故事的主角孔子似亦遭删除；其中面对老子者，当为身材五短的晏婴。图2b也删除了主角之一的老子，仅余孔子与项橐。这种不顾图像学寓意之完足、胡乱删除图像构成的做法，皆可反驳包华石所主张的"孝堂山祠—武梁祠派"乃当地中产士人的原创，或巫鸿主张的武梁祠乃武梁原创（即使是设计意义上的原创）的结论。类似的现象，孝堂山祠—武梁祠派画像是不胜枚举的（如下章所举的《周公辅成王》），故足可说明此派画像乃是"衍出的"（derivative），而非原创的（original）。如果这个推论正确，目前画像石研究中务求寓意的做法，便应受到检讨。套用Boardman论希腊墓葬艺术的话说（Kurtz and Boardman, 1971: 332），工匠（或赞助者）做祠墓画像若不尽有逻辑，我们有什么理由处处求逻辑？

3 本书所称的"孝堂山祠—武梁祠派"，指东汉鲁中南地区所流行的一祠堂画像流派，内容包括长清孝堂山祠及相关画像、嘉祥早期祠堂画像，以及以嘉祥武氏祠为代表的晚期祠堂画像。关于其定义或内容的说明，参见本书第七、第八章。

4 图中小童的身份，早前曾被比定为《史记》所记随孔子适周的"竖子"（如《隶续》《金石索》《汉武梁祠画像考释》等）。最早反对此说，并将之

第 29—36 页注释　417

比定为"项橐"的，是 Michel Soymie（Soymie, 1954: 384-385）。邢义田也独立得出了此结论（邢义田，2008）。

5 较早的例子，可举《隶续》和《山左金石志》（《隶释》，433；《山左》，470），较近的可举见信立祥《汉代画像石综合研究》（信立祥，2000：217-218），最新的例子见胡新立《邹城汉画像石》（《胡新立》，图版，35）。外国学者也皆持此论（如 Spiro, 1990; Powers, 1991: 203-205; Liu and Nylan, 2005: 261-263; Erickson, 2008:120）。唯一的例外乃邢义田。他在《汉画像"孔子见老子"过眼录——日本篇》中提到，自《庄子》起，孔子师老子的故事，就颇为流行；《史记》之外，记录这故事的汉代文献又有《淮南子》《论衡》等。他因此注意到这画像本事的复杂，及它与汉代思想的纠结。文中又谈到十几年前，他曾有《孔子见老子图像的构成及其在社会、思想史上的意义》一文；唯自谦未发表云（邢义田，2004）。

6 如济宁地区出售的孔子见老子画像石拓本，多有末代衍圣公孔繁灏题的"孔子适周问礼图"。

7 李卫星，2001：56-59。

8 赤银中，2002：16-18。

9 按《史记》中孔子所师的老子，身份有三说，一曰李耳，一曰老莱子，一曰周太史儋。三者的关系，聚讼千年，迄无定论。唯李零称老子与老莱子当为一人（见李零，2009）。但西汉中期后的文献，似不甚及后两人与孔子的关系，故本文不阑入。

10 从历史角度对孔老相见的探讨，可参钱穆《先秦诸子系年》、孙以楷《庄子通论》等著作。

11 《礼记·曾子问》一篇，多说作于战国，如沈文倬认为成篇于鲁康公、景公之际（见沈文倬，1982；又沈文倬，2006：58）。

12 《礼记》，中，523-524。

13 如 Michael Puett 总结"三礼"的作意，称《周礼》意在描述西周的政治组织，《仪礼》则为呈现具体礼仪的施行规范，《礼记》则是说明礼乃早期圣贤的创制（Puett, 2009: 697, 700, 702）。

14 "外杂篇"的成书时代，一说战国末，一说西汉初。

15 《庄子》，二，516-517。所谓"年五十"而不闻道，当据孔子自言"五十学易"的话而来。

16 《史记》，10/3123。关于"司空城旦书"的解释，见劳榦，2006：217-230。

17 《汉书》，7/1969。

18 如《过秦论》称陈涉"材能不及中人，非有仲尼、墨翟之贤"（《史记》，6/1964）。按孔、墨并举乃起于战国，至汉代经学兴起后始熄（参见《史记志疑》，1981）。

19 《史记》，6/1909。此记载之不可能为事实，参阅钱穆（A），2001：5-10。

20 《史记》，7/2140。此外，《史记》中以片言及孔子师老子者，还有数处，如《老子申韩列传》（"孔子适周，将问礼于老子"）、《仲尼弟子列传》（"孔子之所严事，于周则老子"）等。

21 自扬雄、班固以来，人们往往称司马迁宗仰黄老，贬抑六艺。其极端者如顾立雅称《孔子世家》是"皮里阳秋"文（satire），貌似扬之，实则抑之（Creel, 1949: 247）。但如王鸣盛所说的，司马迁在学术宗仰上，似异于其父司马谈；唯《史记》中多有体现其父思想的段落（如《论六家要旨》），《史记》记孔老相见的故事，或也作于司马谈（《十七史商榷》，33）。

22 《史记》的叙事之为汉初普遍立场的体现，亦可借《文子》的叙述为说明。如《文子》记"孔子问道。老子曰：正汝形，一汝视，天和将至……"，则知居高临下，以孔子为童骏的口吻，乃同《庄子》《史记》（《文子》，23）。按《文子》成书于汉初，其内容乃杂取先秦、汉代的书而成（以道家为主）。如上引老子教训孔子的话，也见于《庄子》中老子教训啮缺一篇（《知北游》）。《庄子》的故事，后又为《淮南子》所采，唯被训者也是啮缺，而非孔子（见《文子汇编》，28）。黄老学说之流行于西汉初年，除文献的记载外，也获证于考古的发掘。如考古所出的道家黄老简帛，大都书写于西汉初年。如马王堆帛书《老子》（文帝前），张家山简书《盗跖》（文帝前），阜阳简书《庄子》杂篇（文帝中）等（参阅李零，2008：101-124）。

23 《荀子》，下，489。

24 《吕氏春秋》（A），上，414-422。

25 《吕氏春秋》（A），上，204-210，215-221。

26 《吕氏春秋》（A），上，230-234。

27 《韩诗》，195-196。

28 《史记》，10/3299。

29 钱穆（B），2001：276。关于汉代今文家王孔子的理由与经过，钱文叙述得颇详细，此处不具引。汉古籍中将孔子与黄帝以来古帝王并举的例子，不胜枚举；其较"制度化"的一例，可见下文引述

的《汉书·古今人表》。关于《春秋》由史书被构建为经书的历史，可参阅 Queen, 1996。

30 须强调的是，以五帝为始的历史谱系乃主于今文。王莽所改造的历史谱系要长许多，如五帝之前，又扩充了三皇、开辟之初的古王等，可参见本书第七章"实至之所御"的相关说明与注释。又关于中国史学之正统观念的发生，及汉代经学正统史观的确立，可参阅饶宗颐，2015：3—9，亦可参阅 Ny and Wang, 2005。

31 关于这一历史哲学的扼要介绍，可参阅顾颉刚，2005：1—4。又汉代所以必尊孔子为王，或因高祖以三尺取天下，汉初的皇帝，对皇权总有合法性的疑惑与焦虑。其采纳邹衍的"五德终始"论，作为王朝更迭的官方之解说，便是为解决这疑惑与焦虑的。唯汉所取代的秦朝，不仅时间短，名声也太狼藉，因此汉朝必续周而后可。但汉与周（战国前）之间，相隔又太久，故需要一中间的链环方可打通。这就有了孔子已预知汉之将起、为之制法，乃至为之受符命的经说。孔子为素王之义，也便出现了。关于这一点，刘师培有扼要的总结："汉儒既创新周王鲁之诡言，犹以为未足，更谓孔子以《春秋》当新王，又自变其王鲁之说，以王鲁为托词。以为王鲁者，乃托新王受命于鲁，实则孔子为继周之王。盖汉儒以王拟孔子，亦有二因。一则以孔子当正黑统。盖以秦为黑统，不欲汉承秦后，遂夺秦黑统而归之孔子，以为汉承孔子之统。此一说也。一则以孔子为赤统，孔子为汉制法，《春秋》亦为汉兴而制，因孔子受命之符，即汉代受命之符。此又一说也。由前之说，由于欲汉之抑秦；由后之说，由于欲汉之尊孔。则正汉儒傅会其说，欲以歆媚时君，不得已而王孔子。"（刘师培，《左盦外集》，卷五）文中所述的汉由黑统改赤统的问题，是汉代历史和经学的一大关键，可参阅顾颉刚《秦汉的儒生与方士》之"汉的改德"一章（顾颉刚，2005：66—70），又顾颉刚，2000：409—421。

32 《汉书》，3/863—924。

33 班固退老子，曾颇致后人不满。最极端者如宗道教的宋徽宗，竟下诏改动班表，晋老子于上圣，见《十七史商榷》，55—56。

34 《人表考》，467。

35 如班表中，圣王皆列上上，其师则皆列上中或其下，则知"师"不及"王"。

36 《新序》，142。

37 其间的异同，或因汉代的经义原多流传于口耳，不尽书于竹帛，故多有歧异。按汉代翼经之作，大略有"传""说""记"三种。其存于口耳者为"说"，著于竹帛者称"传"。《汉书·儒林传》谓经生说经，一经说至"百万言"（《汉书》, 8/3605）。古代书策繁重，这样多的经说，自无法尽著于竹帛。如《汉书·王莽传》记莽上奏曰"殷爵三等，有其说，无其文"（《汉书》, 12/4089），又刘歆移让太常博士，亦责以"信口说而背传记"（《汉书》, 7/1970）。则知口耳与竹帛，在汉代是同等重要的经义载体。唯较之"传记"，流传于口耳的"说"更易消亡而已。

38 韩诗与鲁诗分歧尤甚。如《汉书·儒林传》称韩诗"颇与齐鲁间殊"（《汉书》, 11/3613）。

39 见沈文倬，1990；沈文倬，2006:547。又 Baker 根据《史记》不甚引《礼记》、西汉后期始多引《礼记》以及《汉书》所引《礼记》多同今传之《礼记》，认为《礼记》之成书，或是刘向、刘歆整理中书的后果，《礼记》之传，当在西汉后期（Baker, 2006:164—165）。Puett 则认为《礼记》及《周礼》在西汉末年的崛起，是汉及王莽之"用周制"意识形态的结果（Puett, 2009: 717）。

40 《十三经》，上，1393b。

41 《史记》，7/2142。

42 《说文》，591。

43 《论衡》，一，33。

44 如桓谭《新论》称"昔殷之伊尹，周之太公，秦之百里奚，虽皆有天才，然皆七十余，乃升为王霸师"（《新论》, 7）。按汉代经生中，桓谭是较理性者，故"师"的老寿仅取"七十余"为限。

45 《汉书》，3/866、868、871、877。

46 《十三经》，下，2084a。

47 孔子师剡子不见称于今文。班固是古文派的主将，《左传》乃古文派圣经。故列剡子于老聃之前，用意亦颇显见。

48 《潜夫论》，1。

49 《后汉书》，6/1630。

50 《纬书》，中，1067。

51 谶纬其实就是从今文衍生的（见吕宗力，1984〔日〕）。

52 关于纬书记载的圣王孔子，其集中而扼要的介绍，参见周予同，1996：292—310；Dull, 1966 (Appendix II, Confucius)，与吕宗力，1993〔日〕：218—222。

53 《白虎通》，上，254—255。

54 《史记》，7/2319。

55 《左传》杜注引"传"（汉代所传经义）言："圣人无常师。"（《十三经》，下，2084a）后来韩愈"道之所存师之所存"，所用即汉代经义。

56 经义涉及老子的，似主要为"孔子师老子"的语境，未闻有他。

57 汉代说经多口耳相传，不尽著于竹帛；其书于竹帛者，亦十不一存，故各家所述"王者有师"义及"孔子师老聃"的细节，今已难知。

58 《嵇康集》，404。又"俄而大项橐为童子，推蒲车而戏"颇不可解。意者或是"俄而大项橐推蒲车，为童子戏"的颠倒。

59 《三国志》，2/605。

60 《隋书》，4/928。

61 《日知录》，上，214。

62 《经学通论》，卷 4/21。

63 这其实是当时战国以来各家学说都有的现象。如庄子对孔子问道老子的叙述，便多有敷演，其对待古事，也只是"借事明义"而已，并非批判的历史态度。

64 悠忽曼延如小说家言，也是汉代谶纬的一大特点。据 Hans Van Ess 对《五经异义》等书与谶纬的比对，经说与谶纬的内容往往很相似（Ess, 1993:56）。

65 关于 20 世纪初西方戏剧研究的重心由剧本向演出的转移、宗教研究的重心由观念向仪式的转移，以及因受此启发而对人类政治之表演性与戏剧性（theatricality）的理解与研究，参见 Fischer-Lichte, 2005:17–45。

66 如前引《韩诗外传》的作者韩婴，乃景帝时"常山王太傅"。按太傅为"王师"；婴持此义，用意固不难知：即自高其术，令常山王服尊其学。武帝之后，经学虽立于学官，但君主受浸染的程度，最初亦颇浅淡；宣帝称汉君主"不纯任德教（儒术）"，本"以霸王道杂之"，即是言此。又元、成虽曰好儒，然二帝为太子时的老师萧望之与周堪，却一迫自杀、一遭斥逐；则知至成帝时，所谓"王者有师"义，亦仍口说甚于实行。刘向《新序》持"王者有师"义说成帝，也应理解为执大义驯服君主的单向努力。

67 《汉书》，12/4047。又《唐六典》"太师"条的夹注对汉代师保的沿革有扼要的概括（《唐六典》，2–3）。

68 《汉书》，10/3363。

69 参阅吕思勉，2005：744–745。又《廿二史札记》，90。

70 《后汉书》，4/871。

71 《东观汉记》，上，380。

72 《纬书》，中，1071–1072。

73 参见《廿二史札记》，87–89，"光武信谶书"条。

74 《东观汉记》，下，641。

75 《东观汉记》，下，636–637。

76 傅毅《明帝谏》历数明帝之盛德，其中"尊上师傅"乃其一（《全文》，二，11b）。

77 《后汉书》，12/3571。也可参见《东汉会要》，197–198。

78 按明帝死后，桓郁为章帝师，所受的礼遇之隆，一同其父。

79 《后汉书》，1/129–130。

80 《东观汉记》，下，713；又《后汉书》，6/1530。

81 《后汉书》，5/1233。

82 《汉书》，10/3324。

83 《后汉书》，3/803。

84 《后汉书》，9/2465。

85 《后汉书》，6/1599。

86 康有为言汉代中秘书之难觏，称自非史迁为太史、班嗣有赐书、扬雄能借读者，无由窥问。见康有为，2012（A）：49。汉代中秘书之难见，也见于桓谭所云"太史公（司马迁）不典掌书记，则不能条悉古今"（《全文》，一，523b）。由汉代的史料看，当时得观中秘书者，似确为史迁、桓宽、褚少孙、刘向、刘歆、扬雄、班固、杨终、范升、陈元等可近东观或兰台的人。

87 王充得观《史记》，或与曾随班彪受业有关（见《论衡》，四，1220、1222）。

88 《汉书》，11/3580。

89 《汉书》，11/3585。

90 《汉书》，9/2737–2738。班固对司马迁的看法，是继承于其父班彪的。与这引语相类似的话，也见班彪《王命论》（《全文》，一，581b–583a）。

91 《史记》在汉代的不流布，除政治原因外，也当与

材料有关。盖简过于繁重，帛太昂贵，只有蔡伦于和帝间（105 年）发明"蔡侯纸"后，书始有广泛流布的可能（关于蔡侯纸前的书之罕觏、致使经义多借口耳流传，蔡侯纸后书籍的突然发达，可参阅清水茂，2003：22–36）。但即便如此，《汉书》《史记》因皆卷帙庞大（《史记》达百三十篇），亦非豪富不能录写。如东汉末卢植做古文经解诂，称"家乏"，无力"供缮写上"，遂上书灵帝祈"能书生二人，共诣东观，就官财粮，专心研精，合《尚书》章句，考《礼记》失得，庶裁定圣典，刊正碑文"（《后汉书》，8/2116）。按古文经解必较《史记》《汉书》卷帙为小，卢植二千石（九江太守）官俸又远较武梁之百石俸禄为丰，卢植犹称家乏不能录其著作的副本，想武梁亦很难负担录写《史记》《汉书》的费用——即便他被允许就东观录写。

92 王国维《太史公行年考》言之甚备（见王国维，1959：510–511）。陈直引九证称东汉桓帝后，《太史公（书或记》始以《史记》名（陈直，2018：121–127）。然其九证中，仅《东海庙碑》与《武梁碑》为汉代刻石，余七证为传世之书。《东海庙碑》宋代已失，陈直所据乃洪适所引碑阴之文。唯细味《隶释》文意，则知洪适亦不能定其为汉代原刻，抑后人之补刻（《隶释》，卷 21，页 11）。其余如《史记音义》《独断》《风俗通义》等则，皆今所谓"传世文献"，其称《史记》乃原文作此抑或传抄中的改动，皆不可知。然则陈直称的"铁证"云云，不过武梁一碑而已。而《武梁碑》之"史记"，如下注所说，亦不必为司马迁之《史记》。

93 如《论衡》"宣汉篇"之"不见汉书，谓汉劣不若"之"汉书"（《论衡》，三，821），便泛指记录汉代历史的书，而非班固之《汉书》。又两汉人以"史记"泛言古史，并不专指司马迁《史记》，王国维言之甚详（王国维，1959: 510–511）。

94 说见本书第七章《实至尊之所御》的相关段落。

95 《史记·仲尼弟子列传》称引。

96 见《汉书·艺文志》。

97 马国翰《玉函山房辑佚书》有辑本，但弟子的次序已乱（《玉函山房》，17–18）。

98 按成都文翁祠堂也有一弟子谱，但内容为后出，不阑入。

99 《汉书》，3/861。

100 《古今人表》，430–431、304。

101 《古今人表》，207。

102 《晏子》，457–458。这当是汉经生掺入《晏子春秋》的。

103 《家语》，229。按子象为"悬亶"之字

104 《古今人表》，431。

105 按王念孙称班表"琴牢"的"牢"，乃后人据《家语》妄改，原本应作"张"，理由是《家语》为后起的伪书（《读书杂志》，209b）。但由汉画像中亦作"琴牢"看，汉经义中固有"琴牢"之名，不可因《家语》晚出即否定班表的用字。

106 《古今人表》，304–305。

107 我参观过的一私人所藏《孔子见老子》画像中也有晏子及"晏子"铭题。

108 《史记》，7/2186。

109 刘歆《七略》："《晏子》七篇，在儒家。"（《全文》，一，344a）。

110 《晏子》，上，50。

111 《汉书》，6/1724。

112 《汉书》，6/1728。

113 《刘子》，520。按以晏子为"宗师仲尼"，是汉代经说的通义，唯自柳宗元以后，世人多谓晏子为墨家，此义始渐晦。

114 按《刘子》多引旧籍以成说（见《刘子》，5，593）。

115 据马国翰，这或因《史记》取《古论》，今本《论语》则取《鲁论》或《齐论》（《玉函山房》，629）。

116 陈永志，黑田彰，2009：10。

117 《韩非子》（A），下，1080。

118 《后汉书》，6/1500。

119 《济宁汉碑》，110。

120 《纬书》，中，1009。

121 王伟，2009：24–28。

122 《礼记》，上，161。

123 《论衡》，二，352。

124 王莽所立的古文《周官》中，又有王者"献鸠养老"说（《十三经》，上，846c）。孔子执鸟（鸠?）的设计，或是据古文《周官》而做的。

125 画像石编委会，一，图版 217。

126 Powers, 1991:142。

127 《经学通论》，卷 4/20；又见《晋书》，7/1978。

128 《史记》，2/509–510。

129 《经学通论》，卷 4/39。

130 《史记探源》，70–71。又康有为、崔适、顾颉刚等称《左传》为刘歆的造伪，并非所有人都同意。对这结论的反驳可参见钱穆《刘向刘歆父子年谱》（钱穆，2001 [B] ）。高本汉又考证尤力（Karlgren,1931），但高本汉称左丘明的原著并不是"传"《春秋》的，其"春秋传"的面貌，乃刘歆的新编排；此说也为 Stephen Durrant 所主（Durrant,1992: 295–301）。

131 左丘明与孔子到底什么关系，司马迁的态度很含混。班固《汉书》则承刘歆之说，确定两人为师徒授受关系。关于这转换的较综合的探讨，见张以仁，1959：651–680。

132 《汉书》，7/1967、1972。

133 后来研究者多认为这并非《左氏春秋》的原文，而是刘歆的窜入。关于王莽借助于《左传》解决其族谱与意识形态的难题，Michael Loewe 有详细的讨论（Loewe, 1994:197–222），也可参阅顾颉刚，2000：457–462。

134 《汉书》，11/3621。

135 《汉书》，1/359。

136 《后汉书》卷一《光武纪》多有记述，可参阅。

137 《后汉书》，5/1230。

138 《后汉书》，5/1230。

139 《后汉书》，5/1232。

140 《后汉纪》，230。

141 《后汉书》，5/1237。

142 《汉书》，3/924–925。

143 《后汉书》，6/1500。

144 班固崇古文左氏，退今文公羊，也继承于其父班彪。如班彪《史记论》有"鲁君子左丘明论集其文，做左氏传三十篇"云云（《全文》，一，582b）。

145 《汉书》，11/1712–1713。

146 《经学通论》，卷 4/33。

147 班固在左丘明与孔子关系上的古文立场，见张以仁，1959（第 3 节）。

148 《后汉纪》，229。章帝的"无奈"，见于他钦定的《白虎通义》"三皇五帝"条。盖贾逵言左氏之长，正发生在白虎议经期间。贾逵尽管以"汉不得为赤"相威胁，议经的结果，仍取公羊家（或贾逵称的"五经家"）所主的"三皇五帝"义，未取古文左氏说（即晋黄帝为三皇之一，其五帝之位置，增设少昊来替代；见《白虎通》，上，49–52）。又班固撰《汉书·古今人表》，三皇五帝取古文说（《汉书》，3/863–869），然受章帝命纂辑白虎议经的结论时，则又从今文说。可知前者近于班固的"家人言"，后者乃朝廷的"王官学"。

149 《后汉书》，8/2116。

150 杜预称"元兴十一年，郑兴父子及歆创通（左氏）大义奏上，左氏始得立学，遂行于世"（《十三经》，下，1703a）。这或是左氏学者自高其术的话。盖郑兴生活于两汉之交，不及和帝时代。又和帝元兴也无十一年。

151 《十三经》，下，1703b。

152 2016 年西泠拍卖售出一件武梁祠派《孔子见老子》画像旧拓，原石（未见）据云出自肥城，上有清末陆九和题跋，其中居首弟子亦为颜渊。

153 邵鸿，2016。

第二章　周公辅成王

1 "周公辅成王"画像的最早遗例，一般定于东汉初年。其中一童子正面站立，二成人左右侧立的形象，乃最常见的类型。其有榜题者，童子皆铭为"成王"；成人则一作"周公"，一或作"召公"，一或作"鲁公"（参阅《山左》卷八"嘉祥刘郱画像三石"条）。按鲁公当指周公子伯禽。少数画像中，又有两成人一俯侍、一跪侍的类型。武氏阙的例子里，又有删略一侧人物的类型。则知始本或一，但流传中颇有匠师或作祠者以意改削的现象。从图像学而言，此类画像被定为"周公辅成王"，乃是现代学者的比定，而非根据画像自题。或以为榜题作"周公""成王"的画像中，由于有召公形象，故不宜比定为"周公辅成王"（见 Shi, 2015: 448–451）。然据《尚书》，周公居摄，召公乃最主要的支持者，也是成王的辅臣之一；故召公的形象见于画面，可无害"周公辅成王"之义。又汉代经义言周公辅成王，虽罕及召公或鲁公，但经义的绘画表现，与经义叙事本身原不妨小异。如据经说，孔子见老子，或曰与南宫适俱，或曰与左丘明俱，未及七十二弟子；

但《孔子见老子》画像中，与群弟子俱乃最常见的类型。总之，我们对画像主题的比定，应存其大体，略其枝节。

2 本文称的"视觉脉络"（visual context）包括两个含义。其较狭义的一种，是指某一地区、某一作坊派别，乃至某具体祠墓中由不同画像主题所构成的意义结构。如本文讨论的"孝堂山祠—武梁祠派"祠堂画像中，不同主题的画像便构成一连贯的意义结构。倘把这结构比喻为"篇章"，不同的主题便为篇章之"段落"，组成主题的母题则为"语句"。不同"语句"与"段落"的意义，乃是由结构内部的互文关联所定义的。就广义而言，我所谓的"视觉脉络"，又指一种与文字传统或并行，或交叉，或重叠的视觉传统。具体到我们的话题而言，则战国至西汉初期，文字与图像大体尚属于不同的或平行的传统。西汉中期后，由于艺术被有意识、有系统地用于表达朝廷意识形态，文字与图像传统始有大量交叉与重叠。关于文字与图像分属不同的传统，其平行、交叉或重叠须具体情形而定，参见来国龙，2014：63-94。其中指出战国或汉初制作帛画、漆画、铜器线刻画像的工匠，与儒生、官吏、方士当属不同的文化阶层，不可简单地假设他们之间必然分享共同的文本或图像传统。西方艺术史中，Anthony Snodgrass 也指出荷马史诗与希腊瓶画分属不同传统，不可简单地以前者解释后者（Snodgrass,1998）。

3 出土周代青铜器铭文中，有偶及周公者，其无歧义者如"禽簋"等（见郭沫若，1957，图 85），唯其语甚简。

4 关于辅武王，今本《尚书·金縢》有"武王病瘳周公祷神灵祈以身代之"一事。但严格地说，这称不上"辅"，只是对武王或王室的忠心而已。

5 如《鄭保》、大小《开武》、《鄭谋》等篇。

6 《逸周书》不尽为早期史料，其中有战国始形成的内容，如"名堂解"等。关于《尚书》与《逸周书》在战国的传播，参看陈梦家，2005：1-29、286-298。

7 关于战国儒家对周公的重构，参看王慎行，1986：53-59。

8 战国儒家对周公的重构，即后来《尚书》今文的主要内容，主要保存于伏生《尚书大传》与《史记》"鲁周公世家"。可参见皮锡瑞"论伏生所传今文不伪治尚书者不可背伏生大传最初之义"与"论伏传之后以史记为最早史记引书多同今文不当据为古文"两则（《经学通论》，卷 1/55-59）。

9 《大传》，817b。此新构颇为《尚书》今文所称引，如下引《韩诗外传》《说苑》等。

10 《尚书》《左传》等早期文献不言周公摄政践祚，言践祚似自荀子始（《逸周书》"名堂位"称周公践祚，但学者皆认为这是战国后起的文献）（参看《礼记》，中，840）。

11 战国儒家关于周公践祚称王的重构，散见于《荀子》"儒效"、《礼记》"文王世子""明堂位""曲礼下"，伏生《尚书大传》，《史记》"鲁周公世家"等。其中以《尚书大传》与《史记》的记载最系统。

12 《史记》，5/1518。残佚的《尚书大传》记载也类似，见《大传》，819b、820a。

13 关于历史上的周公是否曾践祚称王，大体有两说。近现代学者中，主称王者如王国维、顾颉刚等；反对者如马承源、夏含夷等（见王国维，1959：455-456；顾颉刚，1984；马承源，1983［A］；马承源，1983［B］；Shaughnessy, 1993）。按夏含夷认为，"周公称王"说始于王莽作"大诰"（Shaughnessy, 1993: 42）。此说不确。因为古语所称的"践祚"，其实就是称王的意思。

14 此观念始于《墨子》《荀子》等（参阅陈春保，2001：91-98）。

15 《大传》,819b；《史记》,5/1818。此事《尚书》有记载，唯不言周公践祚。

16 《史记》，5/1519。

17 《大传》，821a。《史记》不载。

18 见《礼记》"中庸"篇。

19 据阎若璩，《尚书》本无"嘉禾"，所谓"嘉禾篇"或其逸文，乃王莽居摄时的伪作（《尚书古文》，上，49-50）。

20 《大传》，820a-b。《史记》有载，不及《大传》为详。又见《韩诗》，180-181。

21 《大传》，820b-821a。

22 《大传》，832b。

23 《大传》，824b。

24 据今文经义，《尚书》"多士""毋逸"等篇，便是周公归政后开导成王的。

25 《大传》，819b。亦见《史记》，5/1522-1523。

26 《墨子》，上，12。

27 《淮南子》（A），上，330。

28 《说苑》，98—99。《韩诗外传》亦引此（《韩诗》，94—97）。

29 《战国策》，中，578—579。韩非亦主周公践祚说，唯以为君主宜亲政，不宜任臣子；先例中虽有周公践祚终返政的事，但事为非常，不可为常例（见《韩非子》[B]，364—366）。

30 《淮南子》（B），下，923—927；又见《韩诗》，241。

31 《汉书》，10/3284。

32 战国发生的"周公崇拜"，与当时流行的"国君宜禅位让贤"说有关（见 Shaughnessy, 1993）。关于战国诸家流行的"禅位让贤"之说，可参阅 Graham, 1989:292—299。

33 《汉书》有一记载可透露此中消息。武帝中，宰相公孙弘上书武帝云："陛下有先圣之位而无先圣之名，有先圣之名而无先圣之吏……今世之吏邪，故其民薄。……臣闻周公治天下，期年而变，三年而化，五年而定。惟陛下之所志。"武帝览奏不悦，以册书答云："弘称周公之治，弘之材能自视孰与周公贤？"弘对曰："愚臣浅薄，安敢比材于周公"（《汉书》，9/2167—2618），则知臣子引周公说，汉初是为时所忌的。关于秦汉统一之后政治辩说中不再引周公，可参阅顾颉刚，1984:9—12。夏含夷（Edward L. Shaughnessy）撮引鲁惟一（Michael Loewe）与他的通信云：我的印象是，人们大谈周公，是王莽与东汉之后了（Shaughnessy, 1993: 42/note5）。

34 《新书》，392。

35 关于元帝后周公的凸显以及其政治与意识形态背景，参阅陈苏镇，2011：324—325。

36 参阅陈苏镇，2011:324。关于儒家所建立的"创业—守成"两元模式的历史观，参阅 Yang, 1954:334。

37 如匡衡谏元帝云："盖受命之王务在创业垂统传之无穷，继体之君心存于承宣先王之德而褒大其功。昔者成王之嗣位，思述文武之道以养其心。"（《汉书》，10/3338）又匡衡谏成帝云："《诗》云'茕茕在疚'，言成王丧毕思慕，意气未能平也，盖所以就文武之业，崇大化之本也。"（《汉书》，10/3341）唯此处的周公，乃是作为"帝王师"或"帝王辅"的身份出现，其义绝不及摄政或践祚。

38 关于成帝朝政治、文化与意识形态的新特点，参见 Nylan and Vankeerberghen, 2015。

39 外戚任大司马辅政，始于宣帝以外戚史高为大司马领尚书事，此后着为汉代定制。这一做法，也与经义相呼应。如据三家诗经义，《关雎》为《国风》之始，亦即治国的第一步。司马迁习鲁诗，故其《外戚世家》据诗义云："自古受命帝王及继体守文之君，非独内德茂也，盖亦有外戚之助焉。夏之兴也以涂山，而桀之放也以末喜。殷之兴也以有娀，纣之杀也嬖妲己。周之兴也以姜原及大任，而幽王之禽也淫于褒姒。故《易》基乾坤，《诗》始关雎，书美釐降，《春秋》讥不亲迎。夫妇之际，人道之大伦也。礼之用，唯婚姻为兢兢。夫乐调而四时和，阴阳之变，万物之统也。可不慎与？"（《史记》，6/1967）。则知按汉代经义，帝后及其家族也属于皇权之一维。

40 《汉书》，7/1960。

41 如谷永上书王谭称"君侯躬周召之德"（《汉书》，11/3455），杜钦上书王凤称"愿将军由周公之谦惧，损穰侯之威，放武安之欲"（《汉书》，9/2676），谷永说王音"将军履上将之位，食膏腴之都，任周召之职，拥天下之枢，可谓富贵之极，人臣无二"（《汉书》，11/3457），王章上书王凤称"昔周公虽老，犹在京师，明不离成周，示不忘王室……《书》称'公毋困我'，唯将军不为四国流言自疑于成王，以固其忠"（《汉书》，9/2677），杜邺说王音"昔秦伯有千乘之国，而不能容其母弟，《春秋》亦书而讥焉。周召则不然，忠以相辅，义以相匡"（《汉书》，11/3473）。其例不胜枚举。

42 关于睢弘等称汉家德尽的思想背景，参阅顾颉刚，2000：486—503；Arbuckle,1995:585—597。

43 关于不同传统社会历史哲学的一般性理论及比较性研究，参阅 Eliade, 1971。

44 尽管人类政治及其行为皆有演剧性特点（西方古代称为 theatrum mundi），但就戏剧性之强、表演意识之深而言，王莽可谓代表了古代中国的极致（关于人类政治及生活的演剧性，经典的研究可参看 Evreinoff, 1927 与 Lyman and Scott,1975）。

45 近于马克思的历史主义（historicism）与黑格尔历史主义的区别。

46 关于王莽制作谶纬及其影响，参阅陈槃，1993：40—79。又 Dull，1966：153—170。

47 《纬书》，上，437。另一文本作："若稽古周公旦，钦维皇天，顺践祚，即摄七年。鸾凤见，萱荚生，青龙衔甲，玄龟背书。"（《纬书》，上，437）按汉代经说，"稽古"与"则天"同义，乃圣王所为；后文"践祚"，是承此义而来的。可知与今文一样，谶纬的周公，也有践祚称王之德。

48 前引《尚书大传》"帝命周公践阼则朱草畅生",预示了后来谶纬中天帝命周公践阼的内容（或此语是谶文的残文被误归《尚书大传》也说不定）。

49 当本于《孟子》"五百年必有王者兴"。其中"五百"非实指,而是由周至所谓"秦汉"。

50 其中专以"王佐"主题的,今可考见者如《春秋佐助期》《论语摘辅象》《河图挺佐辅》等。这些书中,数有张良、萧何,乃至樊哙的故事。意者其中必也有预言王莽辅政、摄政的谶语,并为全书意义结构的中心,唯为光武删除而已。

51 《纬书》,上,285。

52 《纬书》,上,414。

53 《纬书》,上,415。

54 《汉书》,10/3432。

55 读《纬书》残文,则知其指涉周公的部分,是多以"践阼—归政"为义的。

56 《汉书》,12/4046。

57 《汉书》,12/4053–4065。

58 见本书第三章《王政君与西王母》,或缪哲,2007：103-104。莽师禹义,在其后所造的兆示其为天子的符瑞中,亦有"天命玄圭"事（其形象见于武梁祠的祥瑞图）。

59 《史记》,5/1523。《大传》,820a。

60 《汉书》,12/4065。

61 《汉书》,12/4066。

62 《汉书》,12/4089。《大传》,823a–b。

63 《汉书》,12/4066–4068。

64 《史记》,1/99。《今文尚书》,500–502。

65 《十三经》,下,2272b。今本《尚书》之"太甲"三篇,自清代阎若璩以来,人多认为乃晋代晚出之作。

66 《汉书》,12/4069。

67 《毛诗·斯干》孔疏引郑玄云"周公摄政致太平,制礼作乐,乃立明堂于王城"（《十三经》,上,436c）；此或为汉代古文经遗说。至于灵台与辟雍,据经说则为文王迁丰所作（《白虎通》,上,253-257）。又据汉代古文经说,明堂、太庙与辟雍实乃一物（《白虎通》,上,261）；从考古发掘看,王莽的明堂,是颇取古文说的（见本书《王政君与西王母》一章的相关讨论）。

68 《大传》,821a。《史记》不载。

69 《汉书》,12/4069。

70 《汉书》,11/3620,5/1709。孙诒让疑《周官》或立于"莽居摄歆为羲和之前"（《周礼》,一,3）。

71 据古文家说,古文多与周公有关,或竟为周公所作。如左氏据古文家称,便是《春秋》之传。至于《春秋》的要点,今文公羊称是孔子为汉立制之书,但据古文杜预说,则是存周公之礼的书,或左氏是言"周公之垂法"的（《十三经》,下,1740c）。至于《毛诗》,则其说与平帝前立为官学的齐鲁韩三家今文之说,也颇有不同。其与周公有关者如：（1）按三家说,《诗经》《国风》之始"周南",乃"歌（周）文王之化"。毛诗则称是歌颂周公（《诗三家》,上,2；又见皮锡瑞《经学通论》,卷2/7；此即王先谦所称的"毛氏巨谬"）。（2）毛诗称"豳风七月"为"陈王业也。周公遭变故,陈后稷先公风化之所由,致王业之艰难也"。但三家不作此说（《诗三家》,上,510）。（3）毛诗称"豳风东山"是歌颂"周公东征",齐诗则称是"处妇思夫"（《诗三家》,531）。（4）毛诗称"豳风伐柯"为"美周公",三家诗未有说。总之,较今文三家,毛诗甚多美周公之词。关于《周礼》,据马融述刘歆说乃"周公致太平之迹"（《十三经》,上,636）。至于《月令》,东汉古文经如贾逵、马融等皆主"周公作"说（见杨宽,1994：1-6）；此说当本于刘歆与王莽（关于王莽立《月令》的动机,参阅顾颉刚《秦汉的儒生与方士》第18章"祀典的改定与月令的施行"）。关于《尔雅》,古文家如三国张揖称是"周公作",此说亦当本于刘歆与王莽。由上述材料可知,平帝中王莽立古文的重要目的之一,乃是提升周公的地位,使与孔子等隆。

72 《大传》,820a。《史记》,5/1518。

73 《五经异义》,564。

74 《十三经》,上,388a–b。

75 古文《尚书》中,曾被王莽借以辅其居摄的内容还包括对《尚书》"肆类于上帝"的解释。今文说"类"为常祭,古文则说"舜告摄,非常祭"（《五经异义》,285）。

76 称周公居摄称王,古文与今文同。自三国王肃后,始谓周公无摄王事（《今文尚书》,277–278）。

77 《汉书》,12/4070。

78 《大传》,823a–b。

79 《十三经》,下,1473b。

80 《大传》，824。按汉代经义，封诸侯须在祖庙中（参见《白虎通》，上，23）；又按经义，明堂亦可担当祖庙的功能。

81 关于今古文对九锡解释的异同，参见《五经异义》，344–348。

82 《汉书》，12/4069–4075。

83 《汉书》，12/4072。康有为说"《周官》之尊为经典始于此"（康有为，2012〔A〕：151）。

84 《汉书》，12/4078。

85 《汉书》，12/4078。

86 《今文尚书》，290–294。

87 《汉书》，12/4078–4081。

88 参阅杨联陞，2005。

89 其不合汉制，可见于《汉书》的一段记载："莽使群公以白太后，太后曰：'此诬罔天下，不可施行！'太保舜等谓太后：'……又莽非敢有它，但欲称摄以重其权，镇服天下耳。'太后听许。舜等即共令太后下诏曰：'……安汉公莽辅政三世，比遭际会，安光汉室，遂同殊风，至于制作，与周公异世同符。今前辉光谢嚣、武功长通上言丹石之符，朕（按：太后自谓）深思厥意，云"为皇帝"者，乃摄行皇帝之事也。夫有法成易，非圣人者亡法。'"（《汉书》，12/4079）。

90 《汉书》，12/4082–4086。

91 据陈梦家，中国国家博物馆藏"禽簋"即是为纪念周公践奄而作（陈梦家，2004：27-29），郭沫若则称为纪念伐楚（郭沫若，1957：12）。

92 《汉书》，12/4085。

93 《大传》，825a。

94 《汉书》，12/4087。

95 《汉书》，12/4087。

96 此意最可见于《汉书·王莽传》的记载："莽日抱孺子会群臣而称曰：'昔成王幼，周公摄政，而管蔡挟禄父以畔。今翟义亦挟刘信而作乱。自古大圣犹惧此，况臣莽之斗筲。'群臣皆曰：'不遭此变，不彰圣德。'莽于是依《周书》作《大诰》"（《汉书》，10/3428）。

97 《汉书》，12/4100。

98 《汉书》，12/4091。

99 贾公彦：《序周礼兴废》引《马融传》云："至孝成皇帝，达才通人刘向子歆校理秘书，始得列序，著于《录》《略》……（时众儒）以为非是，惟歆独识，其年尚幼……末年乃知其周公致太平之迹。"（《十三经》，上，636）

100 如作九锡。

101 关于王莽据《周礼》改制，参阅周作明，1984：90–98；较新的研究可参阅陈苏镇，2011：359–370。

102 《周礼》，一，9–15。

103 关于王莽立《周官》改制的政治动机，参看 Puett, 2016。

104 《汉书》，12/4101–4104。

105 参阅周作明，1984：90–98。

106 《周礼》，一，13–14。

107 参阅周作明，1984：90–98；Dubs, 1940: 243–251。

108 《汉书》，12/4128。

109 《汉书》，12/4132。

110 《汉书》，12/4134。

111 《周礼》，一，12–14。

112 《淮南子》（B），下，1459。

113 《盐铁论》，419。

114 《盐铁论》，323。

115 汉代今文对《春秋》的理解，见《经学通论》"论《春秋》是作不是抄录是作经不是作史杜预以为周公作凡例陆淳驳之甚明"条（《经学通论》，卷4/2）。

116 关于今文称孔子六经乃为汉制法，见康有为，2012（B），"孔为制法之王考"一节。

117 参见顾颉刚《五德终始下的政治与历史》中"汉武帝的改制及三统说的发生"与"夏商周的新德及秦德闰统问题"两节。

118 《汉书》，1/351。

119 康有为，2012（A）：77。

120 皮锡瑞云："(孔子删定六经。然)自汉以后，经义湮废，读孔子之者，必不许孔子有定六经之事，而以删定六经之功，归之周公，于是六经之旨大乱而不能理。"（《经学通论》，卷2/7）所言乃汉代之后今文湮废、古文盛行的现象。然尊崇周公，实应推溯于王莽。

121 《后汉书》，11/3108。

122 关于汉代尤其王莽及东汉初年并封周公及孔子之后，参看 Loewe，2004, Chapter.10。唯 Loewe 未见及其中的今古文因素。

123 《韩诗》，195-196。

124 《汉书》，12/4105。

125 读者或发现这合并前后的王谱中，又多加了两人，即皋陶与伊尹。推原其故，或因据《尚书》今文，皋陶是佐禹的，禹曾有禅位给他的想法，唯较禹早死未果。而王莽又恰好据禅让义新取得天下。至于伊尹，则是太甲之佐，并有放太甲自践天子位的圣行，王莽刚结束的"居摄"，也恰以此为义。然则列二人于王谱，在王莽只是挟其私，亦即把其居摄与禅让投射给二人，赋予其经历以历史的意义而已。

126 陈苏镇对此时期宫廷政治的描述颇翔实，可参阅陈苏镇，2011：523-543。

127 《后汉书》，1/95-96。

128 《今文尚书》，427。

129 《今文尚书》，368、371。

130 明章自居成康，或朝臣待以成康，乃明章两朝意识形态的重要特点。如班固《白雉诗》称明帝朝出现的白雉是"彰皇德兮侔周成，永延长兮膺天庆"（《后汉书》，5/1373）。又薛莹《后汉书》称明帝云："虽夏启周成，继体持统，无以加焉。"（《七家》，170）类似的例子不胜枚举，不繁引。

131 《后汉书》，5/1433。

132 《后汉书》，5/1330。

133 章帝间编纂的《白虎通》，便是经义标准化的标志。

134 《后汉书》，5/1439。

135 《十三经》，上，1091c。

136 《十三经》，上，615c。

137 《后汉书》，5/1441。

138 《十三经》，上，215c、197b、253c；下，2177b。

139 《后汉书》，5/1441。

140 《后汉书》，12/3142、11/3610、11/3151。

141 《大传》，819b。亦见《史记》，5/1522-1523。

142 《后汉书》，5/1442。

143 《后汉书》，6/1719-1720。类似者可举窦宪欲征匈奴，乐恢谏曰："以汉之盛，不务修舜、禹、周公之德，而无故兴干戈。"（《东观汉记》，下，699）。

144 《后汉书》，7/2015、5/1179、9/2381。

145 《汉书》，9/2932。此事又记载于《史记·外戚世家》，其文云："上（武帝）居甘泉宫，召画工图画周公负成王也。于是左右群臣知武帝意欲立少子也。"（《史记》，6/1985）

146 《汉书》，9/2932。

147 可参阅陈苏镇，2011，第三章"霸王道杂之：公羊学对西汉中期政治的影响"。

148 或说霍光也许伪装不知武帝之意。但即使如此，他也是因其"不学亡术"的形象方得在武帝前伪装的。若换作邃于经学的刘向，则无论如何也伪装不来。

149 按汉代称霍光为周公之例，大多发生在霍光死后。其中以刘向、班固为最著。如班固《汉书·霍光传》之"赞"称霍光"受襁褓之托，任汉室之寄，当庙堂，拥幼君，摧燕王，仆上官"（《汉书》，9/2967）。

150 《史记》，5/1518；《淮南子》（B），下，1459；《新书》，392；《韩诗》，241。

151 《吕氏春秋》（B），371。《春秋演孔图》亦云："文王造之而未遂，武王遂之而未成，周公旦抱少主而成之，故曰成王。"（《纬书》，中，595）

152 《韩诗》，241。

153 《汉书》，10/3061。

154 《后汉书》，12/3666。

155 《家语》，72。

156 关于汉代文献、考古发掘及武氏祠中所见的（负子）襁褓形象，参见王子今，2019。

157 关于战国艺术之为"奢丽品"，参阅 Powers, 2006。

158 《汉书·艺文志》"刘向所序六十七篇"原注云："《新序》《说苑》《世说》《列女传颂图》也。"向宗鲁谓《世说》即《说苑》，原注《说苑》二字，为浅人所改（《说苑》，1）。其说可从。从汉代经义意识形态的角度看，刘向作三书，似有周密的意图。如《说苑》《新序》论君臣与为士之道，《列女传》言夫妇之道；换句话说，后者言君主之内德，前二者言其外德。这一结构，是尽合汉代的核心经义之一，即"王化由内及外"的。今按体现于三书的意义结构，向歆父子又以图画呈现。如《史记》"集解"引刘向《别录》云："九主者，有法君、专君、授君、劳君、等君、寄君、破君、国君、三岁社君，凡九品，图画其形。"（《史记》，1/94）似刘向又曾主持绘帝

王图，并按其德分门别类。又《别录》云："臣向与黄门侍郎歆所校《列女传》，种类相从，为七篇，以著祸福荣辱之效，是非得失之分。画之于屏风四堵。"（《全文》，一，329b）则知向歆父子曾作《列女传图》。灵光殿、武梁祠派画像方案中的君臣列士列女组合，最早或可追溯于此。

159 按汉自高祖、惠帝，至文景武昭宣元，皆不以好色闻，好色且误国者，汉帝中首推成帝。谏成帝好色的人中，除宗室如刘向外，又多有依附王氏集团的人如杜钦等（见《汉书》，9/2668、2671-2674）。

160 关于王莽拜黄门郎及与刘歆的关系，参阅钱穆，2001（B）：48-50。据钱穆，刘向作《列女传》及歆主持《列女图》时，歆与莽俱事黄门。

161 "经义画"是本书发明的一术语，目的是弥补我们通常称的"汉代故事画"或"道德寓意画"之不足。经义画可定义为一种与佛教"经变画"或欧洲中世纪"圣经画"相类似的艺术种类。经义画的目的，并不是讲故事，或借轶事性的故事来传达某种片段性的道德训诫。它的目的，是完整、有体系地呈现经义意识形态。其中主题的选择与其表现方式，也类似经变画或圣经画，即受经义图像学的约束或限制，如孔子身后的弟子须是左丘明还是颜渊，成王须自己站立还是由周公抱负等。由于这些规定与限制，经义画便可具有与经义同等的权威。

162 可以说在王莽或刘歆之前，汉朝廷的意识形态的塑造与推广都是业余性的；其获得专业性特点并具有理论化的框架，乃始于王莽与刘歆。

163 不同于此前的建筑，王莽的建筑多毫无功能，而纯为推进意识形态（见本书《王政君与西王母》一章）。

164 可参阅李零，2007（"王莽时期的文物古迹"一节）。虽然物都有意识形态的含义，但王莽造了许多无功能的、纯为表达意识形态的物，如威斗、乾文车、登仙车等（参见本书《王政君与西王母》一章）。

165 郊祀如建武元年，光武即位，祭告天地，"采用元始中郊祭故事"（《后汉书》，11/3157）；即位二年，制郊兆于洛阳城南七里，"采元始中故事"（《后汉书》，11/3159）。封禅如建武三十二年，封泰山，禅梁父，"如元始中北郊故事"（《后汉书》，11/3170）。其他祭祀如迎寒气、制五郊之兆亦"采元始中故事"。此外，定汉为火德、色赤、祖尧，以及明帝明堂、辟雍、灵台之设，也都是从"元始故事"。总之，光武明章的意识形态与礼仪建设，主要是以"元始故事"为依据的（参见 Brashier, 2011:151-152）。由于以王莽改制为基础的东汉制度，奠定了

古代中国礼制与意识形态的核心，故渡边义浩在其最新的研究中，称"古典中国"乃形成于王莽之手（见渡边义浩，2019）。

166《后汉书》，4/904。

167《新论》，7。

168《史记·留侯世家》"太史公赞"云："余以为其人（张良）计魁梧奇伟，至见其图，状貌如妇人好女。"（《史记》，6/2049）今研究者咸以为此乃司马迁的话，然笔者以为当为褚少孙所补。唯这个问题无关本章宏旨，故不多及。

169 详细的讨论参见本书第四、第七章。

170 详细的讨论参见本书第四、第七章。

171 钱穆，2001（B）：234。

172《后汉书》，5/1249、6/1528。

173 虽然光武、明章的朝廷设今文为官学，但三帝私心颇好古学，见钱穆，2001（B）（"今学与古学"一节）。

174 公元 1-9 年之间王莽以"周公辅成王"为说，其后则以"尧舜禅让"为说，见 Loewe, 1994:198-199。

175 关于金字塔社会自上而下的扩散理论，可参阅 Baines, 2000:13-17，与 Baines and Yoffee, 1998:199-260。

第三章　王政君与西王母

1 本章内容基于 2007 年发表的《浪井与西王母——与王莽有关的四种画像石主题》（收入《民族艺术》，2007 年第 1 期）。因篇幅限制，本章的大量细节未体现于前文，但基本观点未变。

2《山海经》，50、306、407。

3 参见《汉书·郊祀志》关于秦始皇以来求仙的记载，也可参考 Loewe, 1979: 37 与 Birrell, 1993: 64-67。

4 武帝前汉帝求仙者，似仅有文帝。文帝方士新垣平说文帝求仙，称"长安东北有神气，成五采，若人冠绖焉。或曰东北神明之舍，西方神明之墓也"（《史记》，4/1382）。按燕齐海滨在长安东北，则知文帝求仙也专注东方海上。

5《史记》，9/3060。

6 《史记》,9/3063。成帝中刘歆上《山海经》表称,"孝武皇帝时,尝有献异鸟者。食之百物,所不肯食。东方朔见之,言其鸟名,又言其所当食,如朔言。问朔何以知之,即《山海经》所出也"(《全文》,一,338b)。则武帝是初不知《山海经》的。当时读《山海经》者,似仅有可近朝廷藏书的宫廷文士。

7 《史记》,10/3173。

8 《史记》,10/3163-3164。

9 《史记》,10/3179。

10 顾颉刚称张骞既以郎起家,必饱学并读《山海经》《禹本纪》等(顾颉刚,2000:675)。按是说不甚可解。盖汉初的郎固然识字,但知识多限于与行政有关的内容,未必饱学(参阅严耕望,2006:21-84)。僻书如《山海经》,必非宫廷文士不能读。从《史记》《汉书》对张骞的描述看,张骞固非文士。又张骞称的西王母,许多学者认为当相西亚的女神 Koubaba 或 Cybele(参阅余太山,2005:18;Knauer,2006:62-115)。若所说不错,似张骞游西域时,曾耳闻这女神的传说。武帝问西王母,张骞或以所闻知的 Koubaba 或 Cybele 塞其问也未可知。

11 马可·波罗在《游记》中,称忽必烈派往四方的使节归来后,报告的内容无一非公务。忽必烈甚觉无趣,遂对马可·波罗说,"朕之好闻公务,不若好奇闻异事、殊域风俗为甚也"(Yule and Cordier, 1920: 27-30)。这记载未必符合历史的真实,但无疑符合诗的真实。盖古代地理知识有限,使臣自殊域归,必会引起君主对未知事物的好奇与兴趣。

12 《史记》,2/455。

13 刘宗迪称《山海经》成书较《尚书·禹贡》为早,汉之前亦较《禹贡》为重要。其地位在汉代的跌落(或《禹贡》地位的上升),部分是由于张骞带回的新地理知识证明了《山海经》记载的不实(刘宗迪,2018:33-41)。所谓"地位跌落",应指相对于经书而言。从后文所引刘歆之说及汉代灾异文献多引《山海经》看,其相关内容似颇遭汉代意识形态的挪用与整合。

14 其词作:太一况,天马下,沾赤汗,沫流赭。志俶傥,精权奇,籋浮云,晻上驰。体容与,迣万里,今安匹,龙为友(《汉书》,4/1060)。

15 《汉书》,4/1243。

16 其词作:天马徕,从西极,涉流沙,九夷服。天马徕,出泉水,虎脊两,化若鬼。天马徕,历无草,径千里,循东道。天马徕,执徐时,将摇举,谁与期? 天马徕,

开远门,竦予身,逝昆仑。天马徕,龙之媒,游阊阖,观玉台(《汉书》,4/1060-1061)。

17 《黄图》,123-124。

18 《汉书》,9/2695。

19 《汉书》,9/2692-2693。

20 《汉书》,9/2703。

21 《史记》,10/3171。

22 《汉书》称"昭帝即位,富于春秋,未尝亲巡祭"武帝所兴的神祠(《汉书》,4/1248)。

23 《汉书·郊祀志》称,"(宣帝即位初)大将军霍光辅政,上共己正南面,非宗庙之祀不出。十二年,乃下诏曰:'盖闻天子尊事天地,修祀山川,古今通礼也。间者,上帝之祠阙而不亲十有余年,朕甚惧焉。朕亲饬躬斋(斋)戒,亲奉祀,为百姓蒙嘉气,获丰年焉'"(《汉书》,4/1248)。从此方事神仙。由宣帝即位下数十二年,恰为神爵元年。

24 《汉书》,4/1250。

25 《汉书》,4/1250。

26 《汉书》,7/1928-1929。

27 《淮南子》(A),上,149-150、217。

28 关于刘歆上书的年代,参见钱穆,2001(B):17。

29 《全文》,一,338b。

30 《汉书》称宣帝自幼"受《诗》于东海澓中翁,高材好学"(《汉书》,1/237),则知非无学者,然竟不知《山海经》,则知书之不传。又巫鸿根据前引东方朔据《山海经》指认异鸟,及刘向据《山海经》指认负贰之臣,认为二人所见的《山海经》必有插图(巫鸿,2006:99)。按此说不可通。我在2007年中国美术学院"考古与艺术史的交汇"研讨会上所提交的《释"图画天地品类群生杂物奇怪山神海灵"》报告中(后收入中国美术学院出版社,《考古与艺术史的交汇》,2009。由于编辑错误,论文集刊出的为初稿,而非改订的第五稿)曾指出,据《汉书·艺文志》,汉代书籍之书以丝帛者称"卷",其中虽不尽但往往有图;书于简者大多称"篇",其中往往无插图。《山海经》列于《汉书·艺文志》"形法家"下,其下共列六卷:山海经十三篇、国朝七卷,宫宅地形二十卷,相人二十四卷,相宝剑刀二十卷,相六畜三十八卷。则知刘向誊录《山海经》所用的材料是竹简,而非丝帛。今考古出土的竹简中,有插图者很罕见,且甚简率。以《山

海经》图所需的复杂程度,竹简必不能胜任。故刘向等所见的《山海经》当是无图的。文发表后,又获读陈槃与 Dorofeeva-Lichtmann 论汉代简帛与《山海经》的专文,始知此说非一己之孤发。如陈槃称《汉书·艺文志》"于书则曰若干篇,于图则曰若干卷……(盖)图绘之作,竹简窄小,不适于用,实以缣帛为宜"。按是说固无可易,唯陈又云《山海经》自始有图,至刘向时代久佚而已(陈槃,1953: 186–188),则未知其是。Dorofeeva-Lichtmann 根据汉代书写材料之不同,认为刘向、刘歆时代以竹简书写的《山海经》当既无地图,也无图画;《山海经》有图,乃始于东晋郭璞改以缣帛抄写之后(Dorofeeva-Lichtmann, 2007: 231–237)。按是说虽异于陈槃,然以为向歆时代《山海经》无图,则一致的。综合各说看,向歆时代的《山海经》,本身或是无图的;但《山海经》之条目,似曾被摘入当时以缣帛制作的灾异书并配以图。武梁祠中以《山海经》文字为依据的灾异图,疑来自这种杂纂不同文献而成的灾异册。

31 由武梁祠的灾异图看,刘向之后,《山海经》确为言灾异者之一渊薮。如武梁祠灾异图中,便至少有两则出自《山海经》(见巫鸿, 2006: 262–263)。

32 王意乐等,2016。

33 《汉书》,2/493。

34 关于宣帝每厚葬臣下(如霍光、张安世等)以笼络民心,以及刘贺葬具当有颁自宣帝朝廷者,参见张仲立、刘慧中, 2016: 452–458。

35 如"海外东经"称"大人国在其北,为人大"(《山海经》,252)。

36 据《汉书》,武帝之后至西汉末,名"延寿"者如楚王刘延寿、炀侯刘延寿、爰侯刘延寿、光禄大夫许延寿、左冯翊韩延寿、西域都尉甘延寿、中御史大夫繁延寿、北海太守张延寿、东郡太守韩延寿、丞相司直李延寿、执金吾李延寿、卫尉李延寿、北海太守范延寿、儒生焦延寿等。"延年"如夏阳男子张延年、太仆杜延年、大司农田延年、河南太守严延年、胡侯刘延年、穰侯刘延年、歊安侯刘延年、祝兹侯刘延年、顷侯刘延年、中乡侯刘延年、成安侯韩延年、协律都尉李延年、齐人延年(失姓)、谏大夫乘马延年、东暆令延年(失姓)、经生解延年、张延年等。其他文繁不举。出土印章中,武帝之后也甚多寓长生与广汉之意的名字,参看周晓陆,2010 的相关收录。

37 《汉书》,4/1260。

38 《汉书》,4/1261。

39 《汉书》,4/1264。

40 秦始皇及汉代初中叶的帝王求仙,其实始终是正在形成中的国家祭祀体系的一部分。简单地说,秦及汉初的国家祭祀,往往由方士主持,故祭祀有倾向于君主私人幸福的特点,求仙乃其中的重要组成。成帝之后,儒生始大规模介入祭祀改革,改革的方向,则是道德化、礼仪化祭祀所依托的宇宙框架,强调君主作为协调天人关系的礼仪或公共身份,不甚关注其私人幸福。但如 Marianne Bujard 指出的,儒生所确立的国家祭祀,始终未能彻底废除以神仙崇拜为中心的杂神祭祀(见 Bujard, 2009:781;按此文对秦汉国家祭祀与君主求仙的复杂关联多有讨论,可参看)。但如后引陈槃指出的,王莽之后,国家祭祀中的仙人因素,亦逐渐染上了公共意识形态色彩。这主要体现在两个方面,1)以应仙或成仙为君主之为"天命圣王"的标志;2)仙人的出现乃圣王致太平的后果。

41 据平帝朝的人口统计,西汉人口大约 6000 万(参看 Bielenstein, 1947: 135)。按每次祭祀 10 人参与计算,每年参与祭祀的人数,则达 37 万人次。又由于汉代祭场主要集中于关东与关中地区,这些地区参与祭祀的人员比例,当尤较其他地区为高。

42 《汉书》,1/342。

43 《汉书》,5/1476。

44 如始皇求仙,以为"人主所居而人臣知之则害于神",遂造离宫别馆,求仙于秘处,"言其处者罪死"(《史记》,1/257)。武帝求仙,亦以"仙人好楼居"为说,暧不见人(《史记》,2/478、4/1400)。谷永所举成帝求仙八方,也是个人的隐秘修行。

45 Durkheim, 1998: 219–224。

46 汉初以来的祭祀仪式,在后来的礼家看来近于民间娱乐,如其中包括大量歌舞表演的内容。《汉书·礼乐志》详记有皇家郊祭与庙祭的乐舞人员组成。其中主要包括鼓员、舞者、歌者与不同种类的乐人。其中鼓员乃最主要的组成。如成帝中匡衡称"(太一)紫坛有文章采镂黼黻之饰及玉、女乐、石坛、仙人祠、瘗鸾路、骍驹、寓龙马,不能得其象于古",并提议改为庄重的大吕、太簇之乐(《汉书》,4/1256)。哀帝即位初虽试图改之,但真正的改革,乃在王莽执政之后。可参看 Loewe, 1974,论乐府改革一章。

47 陈启云,2007。

48 《汉书》，11/3468。

49 《汉书》，1/340、5/1312、10/3193。

50 据《汉书》，哀帝更受命在建平二年六月，民祠西王母在四年正月，相距约一年半。

51 集体宗教意义上的西王母崇拜，汉文献记载甚少，其详难知。唯托名焦延寿的《易林》，则颇及西王母兴福避祸的功能。仅举例如：

> （乾之剥）大禹戒路，蚩尤除道，周匝万里，不危不殆，见其所事，无所不在（《易林》，上，18）。
> （讼之家人）戴尧扶禹，松乔彭祖，西遇王母，道路夷易，无敢难者（《易林》，上，246）。
> （小畜之大有）金牙铁齿，西王母子，无有祸殃，候舍涉道，到来不久（《易林》，上，358）。
> （大有之蹇）金牙铁齿，西王母子，无有祸殆，涉道大利（《易林》，上，562）。

则知西王母是保护人出行的神。又：

> （蒙之巽）患解忧除，王母相于，与喜俱来，使我安居（《易林》，上，180）。
> （临）弱水之西，有西王母，生不知老，与天相保，行者危殆，利居善喜（《易林》，上，724）。

则西王母是保护人家居的神。又：

> （坤之噬嗑）稷为尧使，西见王母，拜请百福，赐我喜子（《易林》，上，63）。
> （鼎之萃）西逢王母，慈我九子，相对欢喜，王孙万户，家蒙福祉（《易林》，下，1863）。

是西王母乃使人多子的神。又：

> （讼之需）引髀牵头，虽惧无忧，王母善祷，祸不成灾（《易林》，上，228）。
> （萃之豫）穿鼻系桊，为虎所拘，王母祝祷，祸不成灾，突然脱来（《易林》，下，1665）。

则西王母又是使人免牢狱之灾的神。又：

> （随之夬）水坏我里，东流为海，龟鼋欢喜，不睹王母（《易林》，上，681）。
> （萃之既济）老狐多态，行为蛊怪，惊我王母，终无咎悔（《易林》，下，1689）。

然则西王母又能使人免除自然之灾与鬼怪之祟。其功能之广，概如中古佛教所信仰的观音了。按《易林》乃日用占卜之书，其以西王母为兴福避祸之神，可知西王母乃民间宗教所祈福的对象。又《易林》的作者，古来虽托之昭宣时期的焦延寿，但由于内容多合武帝至王莽间的史实，故近代以来，学者多定为王莽至东汉初年的崔篆（参看余嘉锡，二，741-757）。若所说无误，则哀帝之后，西王母已普遍为汉代社会所信仰了。王莽将王政君构建为西王母在人间的对跖，即当是利用此信仰。

52 我本人倾向于前者。王莽以哀帝中的民祠西王母为政君之瑞，故造为图像时，或便以档案记载的"民祠西王母"仪式为依据。今存汉画像中的披发、徒跣或惊走，也许是根据当时的档案记载。

53 在人类的构建中，时间与空间一样，皆非"均质"的（homogeneous）[见 Eliade, 1959（第二章）]。王莽的构建也不例外。最可说明这一点的，是秦在王莽新史中被列为"闰统"（参见顾颉刚，2000：464-468），即被剔除于神圣的时间之外。

54 与此前之周秦与唐之后的晚期中国不同，汉代的制度原认可太后为君权（emperorship）的内在组成（参看 Hinsch, 2011: 106-109）。

55 据元成之后的五行相生说，这一先定的次序为：德木的古圣人及其后裔—德火的古圣人及其后裔—德土的古圣人及其后裔—德金的古圣人及其后裔—德水的古圣人及其后裔。据王莽以来的纬书，不仅德的循环次序是先定的，据德而起的创业者也是有史之初便先定的。这样历史便不仅是超验的，更是天意的；所谓历史，只是固已完成的天意的展开而已。

56 按王莽、光武遍封古帝王之后，使为新室或汉室之宾，便是这"历时—共时"历史观念的礼仪表述，参见本书第二章《周公辅成王》。

57 班固《汉书》的结构，最可说明这一历史观。如《汉书》虽名汉史，但其志与表往往溯及远古乃至开辟。所以如此，意者乃是为汉史提供一套"历时—共时"的框架。

58 Mark Csikszentmihalyi 将之总结为"由重个人转移至重与天之关联，由重个人品德到重家族世系"（Csikszentmihalyi, 2004: 246-259）。

59 《汉书》，12/4013。

60 主要见于五经之《易》。

61 陈槃，2010（A）：382-384。

62 《纬书》，下，1089。

63 《纬书》，下，1091。

64 《纬书》，下，1092。

65 《汉书》，12/3432。

66 《纬书》，下，1108；这一构建，也见于纬书《河图始开图》(《纬书》，下，1105)。

67 《纬书》，下，1109。

68 《汉书》，12/4013。

69 关于王莽改虞之姓为"妫"的动机，见顾颉刚，2000：460。

70 《汉书》，12/4106。

71 由《河图挺佐辅》的书名看，此书必是说帝王之佐的；故残文虽以尧受图为说，主角必是初为尧佐后继之为帝的舜。

72 《汉书》，11/3531。

73 关于西汉成帝以来以国家祭祀为中心的礼仪改革，参看 Loewe, 1974；Kern, 2001；Baker, 2006；田天，2015。

74 《汉书》，12/4014。

75 《春秋》今文二家皆作此说，参考《穀梁传》，上，293-294。

76 "阴为阳雄"云云，据《汉书》李奇注，出于纬书龟繇文（《汉书》，12/4014）。

77 《扬雄集》，297-298。

78 《汉书》，12/4015。

79 《汉书》，5/1370。

80 《汉书》，5/1370。

81 《汉书》，5/1455。

82 《易林》，下，2062。按《易林》当作于王莽败后，故"为国妖祥"句下接"元后以薨"似不便言"汉亡"，而以"元后薨"为说。

83 《汉书》，5/1371。

84 《汉书》，4/3432。

85 《宋书》，3/852。

86 汉画像中西王母所据的龙虎座，未知是否与"白虎威胜"之白虎有关。

87 《汉书》，10/3432。

88 《汉书》，11/3475-3476。

89 《汉书》，5/1476-1477。

90 如王莽所立的《尔雅·释亲》云：父之考为王父，父之妣为王母（《尔雅》，596）。

91 《汉书》，10/3432。

92 《汉书》，12/4077。

93 《论衡》，三，832。原文衍讹已改。

94 参见李零，2000。

95 《纬书》，上，387-388。

96 《纬书》，上，432。

97 《纬书》，中，517、523。

98 《纬书》，下，1256。

99 《纬书》，中，758。

100 《纬书》，中，875。

101 《纬书》，中，901。

102 郑玄云先古祭地神，祭昆仑之神于方泽，祭神州之神于北郊（《通故》，二，657）。《左传》孔疏称"郑玄注书，多用谶纬，言天神有六，地祇有二，天有天皇大帝，又有五方之帝。地有昆仑之山神，又有神州之神"（《十三经》，下，1749a）。则知郑玄之说乃是据王莽时代制作的谶纬，其说不经。又《礼记》孔疏释郑说云："昆仑在西北，别统四方九州，其九州者，是昆仑东南一州耳，于一州之中更分九州，则《禹贡》之九州是也。"（《十三经》，上，1268b）可知按王莽的构想，昆仑不仅是二地神之一，也是地神之最高神，中国所在的九州之神，不过其别神而已，如五帝神之于中央大帝。未知这个说法，王莽是停留于纸面，还是果真"祭昆仑之神于方泽"。

103 前引《论衡》称"周时戎狄攻王，至汉内属，献其宝物。西王母国在绝极之外，而汉属之"，似以羌地为古书中的西王母国。纬书的构建，必以类似说法为根据。

104 《汉书》，12/4089。

105 《纬书》，下，1220。

106 《纬书》，中，902。

107 《纬书》，下，1150。纬文之西王母授黄帝兵符，当是据《山海经·大荒北经》所记的这节文字所作的构建：

有人衣青衣，名曰黄帝女魃。蚩尤作兵伐黄帝，黄帝乃命应龙攻之冀州之野。应龙蓄水，蚩尤请风伯雨师，纵大风雨，黄帝乃下天女曰魃，雨下，遂杀蚩尤（《山海经》，430）。

唯辅助黄帝杀蚩尤后，女魃又为害。

108 按旧义不甚称黄帝摄政。"黄帝摄政"云云，或据《史

108 （接上页）记）"轩辕之时，神农氏世衰"所作的构建，目的是应王莽摄政。

109 《汉书》记莽诏书称"已捕斩断信二子谷乡侯章、德广侯鲔，义母练、兄宣、亲属二十四人，皆磔暴于长安都市四通之衢。当其斩时，观者重迭，天气和清，可谓当矣"（《汉书》，10/3436）。

110 《汉书》，10/3436。

111 《易林》，下，1745。

112 《汉书》，12/4178。

113 《汉书》，10/3432。

114 《易林》豫之否："令妻寿母，宜家无咎。君子之欢，得以长久。"（《易林》，上，620）

115 《汉书》，12/4033—4034。

116 以尧为文祖，当是据《尚书》欧阳三家之说（参见《今文尚书》，44-45）。又《尚书》的这一端绪，在纬书中被抽绎为一套与五德相配的系统结构，如《尚书帝命验》称"帝者承天立府（庙），以尊天重象。赤曰文祖，黄曰神斗，白曰显记，黑曰玄矩，苍曰灵府"（《纬书》，上，367）。王莽的文祖，当是兼就经谶而言的。

117 《汉书》，12/4095。

118 《汉书》，12/4108。

119 陈槃，2010（A）：55-56。

120 《扬雄集》，306。

121 毛序称《鹊巢》歌"夫人之德也。国君积行累功以致爵位，夫人起家而居有之，德如鳲鸠，乃可以配焉"。孔疏称"国君"指文王，所应当为汉代古文旧义（《十三经》，上，283c）。

122 《易林》，下，1608。

123 《汉书》，12/4034。

124 《诗经·鲁颂·閟宫》，即是姜嫄庙的祭歌。据杨宽，为姜嫄立庙，当是周族兴起之初女性社会的记忆残余（杨宽，2016 [B]：27）。

125 Lawson, 1957: 8-10。

126 《汉书》，12/4184。

127 张以仁，1981：53-84。关于王莽至东汉时期以声训的滥用作意识形态之构建，扼要的介绍见顾颉刚，1988：276-277。

128 《汉书》，12/4160，《说文》亦释"迁"为"仙"。

129 《汉书》，12/4186。

130 拟音据许思莱、白一平、沙加尔所拟后汉系统（Schuessler, 2009）。

131 《月令》原文作：是月也，命野虞毋伐桑柘。鸣鸠拂其羽，戴胜降于桑……后妃斋戒，亲东乡躬桑……蚕事既登，分茧称丝效功，以供郊庙之服，毋有敢惰（《礼记》，上，433）。

132 《方言》，上，556-558。

133 《汉书》，12/4157。

134 《汉书》，6/1585。

135 《史记》，4/1403。

136 《汉书》，12/4157。

137 《后汉书》，1/5。

138 《纬书》，上，368。

139 《新论》，13、14、19、20、21、25、35、41；《论衡》，二，608。

140 《汉书》，4/1270。

141 《汉书》，12/4160。《紫阁图》当是王莽所造的"神圣文"，内容或是呈现新朝（或王氏）与天文的关系（参见 Dull, 1966：166-167）。

142 《汉书》，12/4169。

143 《纬书》，上，526。

144 《汉书》，12/4157。金文中"毋""母"往往不分（容庚，1985：813），汉隶中则字形相近。又"毋"['m(r)jo] 与"母"['m(r)o?] 为古所谓"谐声"（Baxter, 1992: 467-468），宜乎王莽由"毋"字牵连及"母"字。

145 《汉书》记王莽造九庙，颇关注其视觉效果或此效果给观众所造成的心理影响或震撼，亦即其心腹崔发等称的"德盛者文缛，宜崇其（九庙）制度，宣视海内，且令万世之后无以复加也"（《汉书》，12/4161）。

146 此处的修辞（rhetoric）指亚里士多德意义上的"说服术"，与汉语所理解的"藻饰""修饰"不同。笔者从修辞学角度，理解王莽时代艺术制作者（或委托者与赞助者）、观众与艺术作品的三角关系，是受 Jaś Elsner 与 Michel Meyer 等人关于古罗马艺术研究的启发（关于古代罗马艺术与修辞术的关系，可参看 Elsner and Meyer, 2014）。

147 无须指出的是，王莽的物质制作并非一套自足的系统，它只是王莽整个修辞文化（包括经学、历史、

第 147—152 页注释

历法、礼仪等）中的一种论证模式而已，与其他模式是相互支持、相互征引的。

148 王莽迁都的想法，似起于始建国中。迁都的原因，或主要与意识形态有关。盖洛阳为"天下中（央）"，应王莽之土德。如据王莽说，其所获的符命之一"玄龙文石"上，有"定帝德，国洛阳"字样（《汉书》，12/4132）。又王莽对洛阳新都的规划，似在天凤初，如《汉书》称当年莽"乃遣太傅平晏、大司空王邑之雒阳，营相宅兆，图起宗庙、社稷、郊兆云"（《汉书》，12/4134）。

149 《汉书》，12/4069。据杨鸿勋，三者当指同一座建筑（杨鸿勋，2001：58–67）。

150 《汉书》，4/1268。

151 《汉书》，1/355。

152 《汉书》，12/4034。

153 《汉书》，4/1270。

154 《汉书》，12/4162。考古发掘的"九庙"，其实共有 12 座大型建筑遗址，其余 3 座或推测是王莽为自己及后人准备的（顾颉刚），或说是为其他的祖先而设的（黄展岳、夏鼐）。关于"九庙"的考古发掘，参见黄展岳，1989；中国社会科学院考古所，2003。关于王莽兴作于长安的礼仪设施的考古学综述，可参看姜波，2008：162–177。

155 王莽大兴建筑制作，或也与其所应的德有关，如纬书说，王氏色黄，德土，宜土功（《纬书》，上，297）。又《汉书》记地皇中，"望气为数者多言有土功象"，莽遂大兴制作（《汉书》，12/4161）。

156 《汉书》，4/1270。

157 除礼仪建筑外，王莽又于平帝中为太学生"筑舍万区"，并作市场、常满仓等功能性设施。

158 《文选》，681a-b。

159 王莽作九庙时，扬雄故去已两年，故康达维认为《剧秦美新》之"九庙"云云，当是王莽党人窜入扬雄原文的（Knechtges, 1978: 245）。

160 汉代未闻有名"大台"的建筑。疑"大台"乃"犬台"之讹（上林有"犬台宫"）。

161 《汉书》，12/4161–4162。

162 关于元帝渭陵的考古调查，参见陕西考古研究院、咸阳市文物考古研究所，2013：22–34，又可参考陕西省文物局、西安文物保护修复中心，2010：103–107。

163 《汉书》，4/1270。

164 《史记》，4/1388。

165 据《汉书》"武帝纪""郊祀志"等，武帝时代的太一与五帝是分作两处祭祀的。其中太一坛在甘泉宫，五帝神祠在秦汉之际遗留的雍五畤；祭祀的重点乃太一，而非五帝之中央黄帝。唯甘泉太一的祭祀，也以五帝陪祭。据成帝中匡衡的描述，其组织方式为"甘泉泰畤紫坛，八觚宣通象八方，五帝坛周环其下"（《汉书》，4/1256）。则知武帝的祭祀是不突出黄帝的。《后汉书》称"光武即位于鄗，为坛营于鄗之阳。祭告天地，采用（王莽）元始中郊祭故事"（《后汉书》，11/3157），似采用了王莽天坛的概念。但即位第二年，"初制郊兆于雒阳城南七里，依鄗。采元始中故事"，具体的做法却是"为圆坛八陛，中又为重坛，天地位其上，皆南乡，西上。其外坛上为五帝位。青帝位在甲寅之地，赤帝位在丙巳之地，黄帝位在丁未之地，白帝位在庚申之地，黑帝位在壬亥之地"（《后汉书》，11/3159）。则知居坛之中央的乃天（太一），而非黄帝；黄帝的位置，则被置于中央坛下的东南方。然则与武帝、光武时代的天坛设计相比较，便知王莽天坛的特点所在了：那便是合太一黄帝为一，以突出黄帝的中心地位。这一设计，似主要是根据王莽改制的宪章之一《礼记·月令》（说见下注）。

166 战国与西汉初虽有太一崇拜，但武帝甘泉所祭祀的太一，则是武帝时代祭祀的新概念；祭祀的目的，乃是服务于武帝求仙。在西汉末年的礼仪改革中，儒生则把太一与他们所主张的道德化的天，巧妙地整合到一起，并将之树为道德化的天之中心。如 Bujard 所观察的，晚至王莽时代，郊祭始以"天"——即被改称为"皇天上帝"的"太一"——为中心，并由此奠定了此后古代中国国家郊天制度的基本结构（Bujard, 2009：793）。

167 《汉书》，4/1268。

168 其中中央黄灵所应的人帝虽未明指，但据王莽的历史谱系，介于炎帝与少昊间的人帝必为黄帝（参见顾颉刚，2000：462–480）。

169 扬雄《剧秦美新》称有"四十八章"（《文选》，680b），未知孰是。

170 《汉书》，12/4112–4114。

171 《汉书》，12/4115。

172 《汉书》，12/4153。

173 由纬书的残文看，王莽的办法，似是把黄帝投射

于太一，或将之塑造为太一的司命。这一动机，首先见于他给黄帝的命名——"含枢纽"（即司天之枢纽）。何谓"含枢纽"？《尚书帝命验》云：黄帝含枢纽之府，而名曰神斗，斗主也。土精澄静，四行之主，故谓之神主（《纬书》，上，367）。在上引王莽郊坛中，此结构乃体现于将中央帝与北辰——即太一所应的星辰——及北斗合祀。由于北斗是出天命的，得运北斗的中央帝，地位自在其他四帝之上。这便有《春秋文曜钩》说的苍、赤、白、黑四帝各"制春夏秋冬"一季，黄帝则"王四季"。这样王莽所应的黄帝，便被呈现为宇宙—历史图式的中心了。

174 《汉书》记其出巡的范围为：其东出者，至玄菟、乐浪、高句骊、夫余；南出者，逾徼外，历益州，贬句町王为侯；西出者，至西域，尽改其王为侯；北出者，至匈奴庭，授单于印，改汉印文，去"玺"曰"章"（《汉书》，12/4115）。

175 据《汉书》郑氏注，"将"车名"乾文"者，指"画天文象于车"。未晓其状云何。纬书《春秋合诚图》称"大帝冠五彩，衣青衣，黑下裳，抱日月，日在上，月在下，黄色正方居日间，名曰五光"（《七纬》，中，766）。按"大帝"乃太一的别名。乾文车之"乾文"，或与之类似也未可知。至于"大帝冠五彩"之五彩，则当指苍、赤、白、黑、黄，盖非"冠五彩"不足体现"太一"之为五帝之主。意者五威将所著之"天文冠"，抑或作"五彩冠"状。至于帅车之"文"，虽文献未有说，但酌情度理，我意当作王莽所应的苍龙、朱雀、白虎与玄武形象。

176 据《汉书·龚胜传》："莽既篡国，遣五威将帅行天下风俗，将帅亲奉羊酒存问胜"（《汉书》，10/3084）。按龚胜当时居"乡里"，五威将犹得"存问"之，则知进入民间之深。又由"羊酒存问胜"看，其颁布的方法之一，是拜见有影响于地方的长老，为之宣读、赠送或解释《符命》。

177 莽置四辅在平帝中，即莽称安汉公的时代。王莽的宇宙—历史图式，安汉公（他本人）与四辅所构成的制度结构，当是对应太一——五帝图式的（见《汉书》，12/4046-4048）。

178 如果说四辅与政府结构有关，五威司命便与军事组织有关。据《汉书》，始建国元年：

（莽）置五威司命，中城四关将军。司命司上公以下，中城主十二城门。策命统睦侯陈崇曰："咨尔崇。夫不用命者，乱之原也；大奸猾者，贼之本也；铸伪金钱者，妨宝货之道也；骄奢踰制者，凶害之端也；漏泄省中及尚书事者，'机事不密则害成'也；拜爵王庭，谢恩私门者，禄去公室，政从亡矣：凡此六条，国之纲纪。是用建尔作司命，'柔亦不茹，刚亦不吐，不侮鳏寡，不畏强圉'，帝命帅繇，统睦于朝。"命说符侯崔发曰："'重门击柝，以待暴客'。女作五威中城将军，中德既成，天下说符。"命明威侯王级曰："绕霤之固，南当荆楚。女作五威前关将军，振武奋卫，明威于前。"命尉睦侯王嘉曰："羊头之阸，北当燕赵。女作五威后关将军，壶口捶挹，尉睦于后。"命（堂）〔掌〕威侯王奇曰："肴黾之险，东当郑卫。女作五威左关将军，函谷批难，掌威于左。"命怀羌子王福曰："汧陇之阻，西当戎狄。女作五威右关将军，成固据守，怀羌于右。"（《汉书》，12/4116-4117）

即按五威将所体现的模式，对朝廷军制做了重整。由王莽的诏书看，在重整后的结构中，五威司命的位置似与五威将相当。又从"漏泄省中及尚书事"看，这职位所对应的，当是五威将所扮演的"太一之使"。盖据王莽时代的说法，北斗乃太一尚书。至于"中城四关将军"，则或包括中城将军与四关将军五人；其中前者主中城兵，后四者分别主长安城南关、北关、东关与西关各三门之兵，合计十二门。然则五人对应的，似为五威帅所扮演的"五帝之使"。

179 关于莽明堂之取周五室，而非今文之十二室，或东汉折中今古文的九室，见杨鸿勋，2001：58-67。纬书的说法，也可印证王莽的明堂设计。如《尚书帝命验》称"帝者承天，立五府以尊天重象。五府，五帝之庙。苍曰灵府，赤曰文祖，黄曰神斗，白曰显记，黑曰玄矩。唐虞谓之五府，夏谓世室，殷曰重屋，周谓明堂，皆祀五帝之所"（《七纬》，上，221）。由于王莽以周公自命，法周，故所造的尊天之府即谓"明堂"，设计亦採古文与谶纬称的五室，而非今文之十二室。五室对应天之五帝。从五帝出发，又衍生出与方位、季节、颜色、声音、气味和五德历史有关的所有意象。则知至少平帝以来，"太一—五帝"图式即贯穿于王莽的意识形态与物质制作。不解此图式的中心性质，便无以理解王莽的制度与物质兴作。

180 参看 Brashier, 1995: 201-229。

181 博局镜旧名规矩镜或 TLV 镜，西田守夫与周铮分别据一博局镜铭文的"刻娄博局去不羊"自铭，易其名为"博局镜"。见西田守夫，1986: 28-34；周铮，1987。

182 《汉书》，12/4109、4151。

183 汉代铸镜作坊的调查与发掘，目前以山东临淄故城为唯一系统的一例。其中可注意者有三点：1）铸镜作坊附近数有铸币、制骨、冶铁作坊的痕迹（未见系统发掘）；2）铸镜作坊遗址内偶发现瓦当、铺地砖，尺寸与样式（含纹饰）多与汉长安城作坊遗址发现的近似；3）临淄风格（主要就纹饰而言）的镜子，广见于汉代其他地区如陕西、河南、河北等地。前者如发掘者所推测的，"说明当时铸镜与铸币、铁器冶铸、制骨等手工业作坊都相对集中于一地，抑或铜镜的铸造就是综合冶铸作坊的一个生产部门"（中国社院考古研究所、山东文物考古研究所，2007：319）。至于2），我意或可补证1），即说明临淄的铸镜作坊乃官营，其建筑样式抑或为朝廷工官体系的统一类型。关于3），白云翔认为是全国不同地方商品流通的结果；或更具体地说，"假设与临淄相同的镜纹产于临淄，那么理论上假设全国其他地区与临淄发现相同的便源于临淄"（白云翔，2007: 125）。这固然有可能，但如果综合1）与2），则更大的可能，我认为是朝廷工官体系对镜纹设计作集中控制的结果。假如从更长的历史时段观察，则又如徐苹芳指出的，西汉及东汉前期铜镜的样式，有三国两晋南北朝镜所未见的一特点，那就是未见地区性差异（徐苹芳，1984）。故综合考古发掘及文献记载，这种样式的统一，我认为是铜镜设计由朝廷尚方或工官作集中控制的结果，而非民间设计，而后以商品形式流通全国的结果。盖后一种途径，必会导致类型的多样化（如三国两晋南北朝所见的）。

184 中国古镜の研究班，2009：199。

185 《汉书》，12/4069。

186 汉代尚方是九卿之一的少府之属官。由于司掌宫内财物与制作，故少府乃汉代的重要官职，皇帝多任以其亲信。此外，西汉中期以来，任少府者例多儒生，如宣帝朝之梁丘贺、贺子梁丘临、萧望之、元帝朝之欧阳地余，平当、后仓、严彭祖、韦玄成、五鹿充宗、成帝朝之师丹等。以儒者任少府的做法，必加剧了汉代物质制作的意识形态化。具体到王莽而言，由于物质制作对于其意识形态的重要意义，也由于他每以物质制作行其诈伪（说见下），故任命何人为少府，王莽必很郑重。其择人的标准，当一在可托心腹，二在可通过物质制作促进其意识形态方案。据《汉书·百官公卿表》，平帝元始元年，莽任宗伯凤为少府。又据《汉书·霍光金日磾传》，平帝时，"王莽新诛平帝外家卫氏，召明礼少府宗伯凤府入说为人后之谊，白令公卿、将军、侍中、朝臣并听"（《汉书》，9/2965）。又据《汉书·王莽传》，平帝崩，"莽征明礼者宗伯凤等与定天下吏六百石以上皆服丧三年"（《汉书》，12/4078）。又莽篡位之始建国四年，"为太子置师友各四人，秩以大夫。以故大司徒马宫为师疑，故少府宗伯凤为傅丞，博士袁圣为阿辅，京兆尹王嘉为保拂，是为四师"（《汉书》，12/4126）。则知1）宗伯凤为明礼的儒者，2）乃王莽的心腹，3）任莽府计十二年之久（公元1-12年）。意者王莽寄托其意识形态的器具制作，大都是通过宗伯凤执行的。又须指出的是，由于王莽每以物质制作行其奸，故汉代君主中，王莽是与尚方机构互动最多的一位。如翟义党人王孙庆被捕后，"莽使太医、尚方与巧屠共刳剥之，量度五藏"（《汉书》，12/4145）。又始建国元年，"莽亲之南郊，铸作威斗"（《汉书》，12/4151）。又始建国中，"莽梦长乐宫铜人五枚起立，莽恶之，念铜人铭有'皇帝初兼天下'之文，即使尚方工镌灭所梦铜人膺文"（《汉书》，12/4169）。至于王莽的"符命四十二种"，如所谓"铁契""石龟""虞符""文圭""玄印""茂陵石书""玄龙石""铜符帛图"，以及前引张永所献的铜璧等，亦悉当为尚方之制作。然则王莽时代的尚方，可谓王莽意识形态推广的重要机构之一。

187 参看 Loewe, 1979：170-172, 174；林巳奈夫，1973。但据临淄的考古发掘，这类型似初见于西汉中期，亦即宣、元、成时代，或西王母概念暴兴的时代，至于广泛地流行，则是西汉后期或者王莽时代了（参见张光明等，2007：164-168）。

188 Hart, 1986: 637, 转引自 Chin, 2014: 229。

189 《史记》，4/1387。

190 Hannestad, 1988. 书中对罗马共和国晚期及帝国时期以钱币的图案设计为宣传工具的做法，有详细的讨论。

191 Grant, 1950: 8.

192 关于武帝与王莽作币以托符命（瑞），参见 Chin, 2014: 257-258。又80年代以来，从人类学—社会学角度对货币进行研究，乃是西方人类学的一重要话题。关于这类研究的综述，可参阅 Maurer, 2006: 15-36。

193 与王莽类似，奥古斯都也彻底改革了罗马的货币体系，但其手段是实用兼意识形态的，故远较王莽为成功。

194 其用途或功能近于西方钱币学家所称的 Roman medals（或 medallion），即虽作钱状，但不用于流通，而是纪念性的。

195 出土例见钱永祥、沈军民，2016。又齐武帝少时，曾于其住处掘得异钱，纹为北斗（见《南史》，1/116），意者当为王莽所制的"花钱"。

196 西王母、东王公形象的钱币见刘春声，2010，图4。关于王莽所制北斗纹、胜纹、博局纹及西王母纹压胜钱，可参阅公柏青，2012、2014。

197 王莽称帝后，曾自述其挽汉命的努力，其中颇执作币为说，于此可考见他对钱币之为天命象征的理解，故具引于下：

> 予前在大麓，至于摄假，深惟汉氏三七之阨，赤德气尽，思索广求，所以辅刘延期之术，靡所不用。以故作金刀之利，几以济之。然自孔子作《春秋》以为后王法，至于哀之十四而一代毕，协之于今，亦哀之十四也。赤世气尽，终不可强济。皇天明威，黄德当兴，隆显大命，属予天下。今百姓咸言皇天革汉而立新，废刘而兴王。夫"刘"之为字"卯、金、刀"也，正月刚卯，金刀之利，皆不得行。博谋卿士，佥曰天人同应，昭然著明。其去卯刀莫以为佩，除刀钱勿以为利，承顺天心，快百姓意（《汉书》，12/4108-4109）。

198 王莽《符命自序》称，平帝末年，为迫命其称帝，天降符十二种，其中第五种为"虞符"。据《尚书·舜典》，舜受禅，察"璇玑玉衡，以齐七政"（《尚书孔传》，上，78）。据汉代经学，"璇玑玉衡"指北斗（见王先谦注引《史记》与纬书之说）。则知北斗乃王莽祖先虞帝据土有民的符契。所谓"虞符"，疑当指此。又新莽嘉量所铭的诏称："虞帝始祖，德币于新。岁在大梁，龙集戊辰。"所谓"龙集戊辰"，指莽称帝时，北斗之柄恰好指向东方苍龙（星座）。然则同其先祖一样，王莽也以北斗为其据土有民的符契。又据《汉书·王莽传》，莽将败，犹"持虞帝匕首"。天文郎桉栻于前，日时加某，莽旋席随斗柄而坐"（《汉书》，12/4190）。意者王莽所获的"虞符"，便是设有北斗纹样或作北斗形状的"虞帝匕首"。又《汉书·王莽传》称，始建国元年，"莽亲之南郊，铸作威斗。威斗者，以五石铜为之（盖取天五色之意——笔者），若北斗，长二尺五寸，欲以厌胜众兵。既成，令司命负之，莽出前，入在御旁"（《汉书》，12/4151），又记五威将出巡，"右杖威节，左负威斗"（《汉书》，12/4153）。则所谓"威斗"者，似即"虞符"或"虞帝匕首"的复制品。盖"虞符"为天赐，故莽亲携之；威斗乃复本，司莽之命的臣下携之。意者厌胜钱之北斗纹，便是暗指"虞符"的（今遗的汉代物中，犹有"威斗"之例，参见李零，2007）。

199 《汉书》，12/4095。

200 如 Hannestad 以现代邮票设计为对照讨论罗马钱币时所说的，邮票图案不由邮局官员选择，它是国家政治方案的反映，罗马的钱币设计也如此（Hannestad, 1988: 12）。此语也适用于王莽的钱纹设计：决定用哪一种图案的，必非工官，而是王莽或司掌朝廷意识形态的机构（或官员）。

201 《汉书》称"莽即真，以为书'刘'字有金刀，乃罢错刀、契刀及五铢钱，而更作金、银、龟、贝、钱、布之品，名曰'宝货'"（《汉书》，4/1177）。

202 《汉书》，4/1179。据 Chin，莽废五铢，或与"铢"含"金"旁有关（Chin, 2014：258）。

203 中国古镜の研究班，2009：180、172、177。

204 《太玄》，195-199。

205 王莽的天坛、明堂方案与扬雄宇宙方案的独有特点，可通过比较武帝与光武时代的天坛方案而知。其中最大的区别，是黄帝与太一的合于一坛（参见本章注释165）。又王莽、扬雄的方案，当是依据王莽改制的宪章之一《礼记·月令》（参见《礼记》，399-505）。唯《汉书》对王莽郊坛的记载一样，《月令》也未举五帝与十二辰的对应关系。关于《月令》对战国宇宙观的整合、整合的意义及其与《吕氏春秋》《淮南子》等书所记录的宇宙观之关系，可参阅 Wang, 2000:117-125 [唯作者称《月令》设定了五帝与地支（或本文称的十二辰）的对应关系，未知何据。《月令》本文无此]。关于《月令》之为王莽意识形态构建的主要依据，参见顾颉刚，2004（第十八章"祀典的改订与《月令》的施行"）。关于《月令》并非王莽、刘歆伪作，而是战国以来的旧说，唯此前不行，至王莽始援为其意识形态的宪章，参见章启群，2013（第四章"《月令》的思想模式"）。

206 Cammann 与黄铭崇曾注意到四神博局镜与王莽明堂的概念关联（Cammann, 1948: 159-167；Hwang, 1996: 94-98）。

207 《汉书》称莽即位二年，兴神仙事，"种五梁禾于殿中，各顺色置其方面"（《汉书》，4/1270）。

208 《汉书》，12/4112。

209 马衡，1977：150-159。关于新嘉量铭文的详细解说，参阅 Loewe, 2016: 227-232。

210 《扬雄集》，304。

211 中国古镜の研究班，2009：198。

212 《易林》之"临"卦,颇引王莽符命的概念。如"临之临"云:"弱水之西,有西王母。生不知老,与天相保。"(《易林》,上,724)又"比之泰"(亦见"临之观")云:"长生无极,子孙千亿,柏柱载青,坚固不倾。"(《易林》,上,314)按"青"一作"梁"。陈槃云:"首二句极亿叶韵,后二句青倾叶韵,作梁,盖误。"又云"临之观"乃征引王莽四十二符命之一,即王政君祖父王伯墓门梓柱返青生枝叶(陈槃,2010 [A]:53)。其说甚是。可知《易林》之"长生无极",当暗指西王母;"子孙千亿"之子孙,当指黄帝、虞帝、王伯或与西王母对跖的政君之子孙,亦即王氏子孙;"坚固不倾"云云,则是指王氏统治之永固。又须说明的是,莽式镜铭之"子孙",可不必都理解为王氏子孙,或仅一些特例如此(如子孙之"治中央"者)。盖新莽之前,镜铭中或有为子孙祈福之语,社会信仰中,亦有西王母令人多子孙的说法,王莽不过加以"窃用"(appropriation)并赋予新义而已[按西汉镜铭之"子孙",暴兴于冈村秀典划分的"汉镜第四期",即王莽统治的时代,以前颇罕见(见中国古镜の研究班,2009)]。所以如此,盖因汉自成帝以来,皇帝始终无后嗣,故造成了成哀平与孺子四朝严重的政治危机。王莽强调其家族子孙之多,乃用以说明天命在王氏。又王莽本人之"子孙",据《汉书·王莽传》,莽有子七人,四嫡出,四庶出(嫡出者两人被莽杀死,一病死)。太子安有子六人,其余不知。

213 如 Mark Edward Lewis 观察的,博局镜中的"地支"铭文(由上引铭文看,所谓"干支",我意为十二辰),表明博局镜呈现的乃是一个随时间而运动的动态宇宙框架(Lewis, 2006: 277)。

214 汉代两京(长安、洛阳)新莽民间墓葬的壁画中,虽数见西王母形象,但此类制作多属中下层平民墓葬,未足言王莽的宫廷制作(洛阳偃师汉墓、陕西定边郝滩汉墓亦皆有出),故本文不讨论。

215 扬州博物馆,1986。

216 《汉书》,12/4112。

217 "浪井"与"胜"作为符瑞,王莽之前未见有称者,疑二者皆创始于王莽。关于浪井,参阅缪哲,2007,或本书《从灵光殿到武梁祠》一章。

218 《汉书》,12/4030。

219 《后汉书》,12/3676。

220 按一汉尺约 23 厘米,普通人的头颅宽约 20—25 厘米。

221 如扬州邗江 101 号汉墓(扬州博物馆,1988),扬州胡场 14 号汉墓(徐良玉,2003:一一四),广州市恒福路银行疗养院二期工地 21 号汉墓(冯永驱,2005:68),广州市北郊横枝岗西汉墓,广西合浦风门岭 26 号汉墓(广西壮族自治区文物工作队,2006:83),陕西西安理工大学西汉壁画 1 号墓(西安市文物保护考古研究院,2017)。以上资料部分由朱千勇先生举示,谨致感激。

222 中国古镜の研究班,2009:202、204、179、187、188。如前注所说的"子孙"一样,莽式镜铭或图案的西王母,也不必俱理解为指涉王政君,盖铜镜乃大众日用品,须兼顾"首"(君主)"尾"(臣民)之关切。

223 疑为黄门署的画师,即为王莽画像者。

224 《汉书》,12/4124。

225 陈槃,2010 [A]:56。

226 汉代的神仙家说中,原杂有对君主公共性的政治愿望的挑逗。概括地说,这概念有三个部分:1)德至一致太平,2)获神物,3)成神仙。三者的关系,乃是前后为因果的。其中"德至一致太平",指君主获天命,成大治。"获神物"指在致太平的过程中,上天赐神物或神仙作为天命的确认。最后的"成神仙",则近于天的最终认可,或对君主"终身功德"的确认。这种模式,据燕齐方士称,乃是黄帝所建立的;如黄帝获天命、致太平后,即铸鼎于湖,攀龙髯升仙。就抽象的概念说,神仙符应所体现的,是一种公共性的追求;君主身体或灵魂的福祉,则是一种附生的后果。虽然如此,当落实到具体君主时,则畸重于其公共性,还是其个人性,又人自有殊。粗略地说,在王莽之前,符应之神仙畸重君主个人。如秦皇、汉武求仙,便主要是个人私求;所谓"致太平",只是缘饰私愿而已。其由"个人"而"公共"的转变,用陈槃的说法,乃是王莽以符应"文其奸"的结果。盖不同于秦皇汉武之生为君主,王莽出身平民,故大愿是做皇帝,成仙乃其次也。据陈槃总结:"秦皇汉武以后,由于方士造说,兴作虽繁,然所谓符应事物,少者二三事(如孝昭、孝成),多者不过十许二十事(如孝武、孝宣),远不如王莽以后之众多。王莽执政之顷,云有'麟凤龟龙众祥之瑞,七百有余'。而篡国以后之符命,尚不与焉。"(陈槃,2010 [A]:95)则知为证明其做皇帝的资格,王莽的兴作之繁有如此!在他所兴作的诸符应中,神仙是一重要的类别。这样神仙符应的重点,便由秦皇汉武时代对个人福祉的专注,转移至公共政治与意识形态领域;神仙观念作为一种社会动源(social agent),

也大规模用于意识形态宣传及民意动员。

227 潘诺夫斯基称古希腊、罗马葬葬艺术所描述的生活是"溯往性的"（retrospective），即对生前世界的回首，不同于古埃及墓葬艺术乃"前瞻性的"（prospective），即对死后世界的期待（Panofsky, 1964：16—17）。用这个标准，汉墓葬中呈现的世界，总体应当理解为溯往的，即对生前世界——无论实际的，还是理想化的——的追溯。其中出现的仙人，只是这溯往性世界的一组成。或者换句话说，据汉代的观念，死是求仙的失败，故祠便无所谓升仙；但由于按孝道，死被理解为"如生"，故祠墓中的仙人图像，便应理解为"如生者"而设，即象其生时的期望。关于这一点，孙机有可信的论述（孙机，2012）。陆威仪也称"祖先祭拜与升仙观念是相对立的……故墓室装饰中的仙人之作用，或不如许多学者说的，乃引导死者进入天堂，而是标志人间的尽头，即把坟墓变为完整的人间"（Lewis, 2007：202）。所谓如"许多学者所说"，指汉画研究中今流行的"死后升仙"派。这派说法的根据，乃是文献所记载的某些个人化的想法或观念。但汉代与死亡相关的礼仪与制度，乃是政治性（君主）、公共性（平民家族、亲友、乡邻）的集体事件，目的亦非关切个人之永生，而是王朝或家族的永续。换句话说，它面对的是生人的世界，而非死人的世界，由于死亡是一种污染（polluting）生命的力量，故生死之间，便须保持绝对隔离；即使尸体变为"祖宗"之后，其"归来"也只能在礼仪规定的时间内（皇家祭祀的日期规定，可参见两汉书关于祭祀的相关部分；平民的祭祖参见崔寔《四民月令》，与贾艳红，2016）。在与汉代死亡观念近似的希腊与罗马，祭祀则由法律规定在固定的日期进行（Davis, 1999：145-146），在心理上也是模拟而非真实的。最足体现生死之隔的，是汉代坟墓皆设于城镇、乡村之外（所谓extramural），不与生的空间相重叠。与此相反，由于基督教和佛教认为人死后仍有"积极的生活"（active life），与生形成一连续统，故其墓地往往设于城镇、乡村的教堂，或寺庙所在的空间。总之，如果我们考虑到汉代的死亡由礼法、习俗与常规所框架，便会意识到个人化的仙人观，其实是在这集体框架之外的。强调个人化的成仙，会造成集体礼俗的崩溃：比如说，既然成仙，那生死间是否还要隔离？或更具体地说，由于祭祀是以死亡为前提的，今死者既已升仙，那后代还要不要祭祀？因此，汉墓祠中的仙人形象，我们应按孙机暗示的，简单理解为"大象其生"，而不必解释为在旁人眼里，他死后仍有积极的生活。

在这一点上，汉代与古罗马也有类似的地方。如自帝国建立之初，罗马人便以墓为死者之宅，并在"宅"中造死者之象。逢节日或死者祭日，亲友便去墓地与死者一同开筵（东汉墓祭也类似），并在死者雕像手执的杯中倒酒。如Zanker所说，这里绝无任何神异、通灵的暗示。这只是纪念而已：亲友们以此待他，只是希望他"如生时"和他们在一起时那样（people wanted him to be there with them as he was）（Zanker, 2012：29-30）。又可启发我们思考的是，古希腊、罗马墓葬艺术的研究，过去也颇依据文献记载的某些个人化的观念，将墓葬艺术中的死者形象，解释为他死后仍有"积极的生活"（如冥界、神界等）。但随着社会人类学视角的引入，这类陈说已久被抛弃[Davis, 1999（第3、4章）]。汉代墓祠中仙人形象与观念的探讨，目前尚有待引入社会人类学视角，替代目前流行的个人化的人文主义视角。

228 尽管王莽求仙有其个人身体或灵魂的因素，但主要的目的，乃是政治与公共意识形态的。最可说明这一点的，是地皇中天下大叛时，他竟造登仙车以应之。据《汉书·王莽传》：

> 或言黄帝时建华盖以登仙，莽乃造华盖九重，高八丈一尺，金瑵羽葆，载以秘机四轮车，驾六马，力士三百人黄衣帻，车上人击鼓，挽者皆呼"登仙"。莽出，令在前（《汉书》, 12/4169）。

即驾六招摇，鼓噪人众；持与秦皇、汉武求仙的方式相比，则知大相径庭。如始皇求仙，以为"人主所居而人臣知之则害于神"，遂造离宫别馆，求仙于秘处，"言其处者罪死"。武帝求仙，亦以"仙人好楼居"为说，暧不见人。二者所体现的，自是动机的不同：后者乃一己之福，前者则是政治与意识形态动员，或班固说的"诳耀百姓"。

229 王莽的神仙意识形态，及在此意识形态框架内所作的政君—西王母之构建，自然是利用当时新兴起的西王母崇拜，并努力使其政治的诉求与之相协调。如据纬书称，天下治平，百姓即长寿或长生（《纬书》, 上, 510—511）；王莽则称称政君致太平后，天赐"甘露""神芝""蒌荚""朱草""嘉禾"等仙食于百姓（《汉书》, 12/4050）。王充《论衡》所记"儒者"称的"天下治平则民寿长"云云，也是此观念的表达。这样神仙便既是王莽的帝王之符，也是天下万民的福祉。

230 我在撰写中的《汉代的奇迹：中国绘画传统的起源与建立》一书中，将从形式角度讨论此问题。

231 按东汉诸帝虽颇黜王莽，对元后政君则未尝有恶

词。如体现东汉初年官方意识形态的《汉书》记政君，便将之塑造为一位极力保持汉室的正面形象，唯为王莽所欺或所迫而已。所以作如此叙述，盖与光武自设的身份有关。据《汉官仪》，"光武第虽十二，于父子之次，于成帝为兄弟，于哀帝为诸父，于平帝为祖父，皆不可为之后。上至元帝，于光武为父，故上继元帝而为九代。故《河图》云'赤九会昌'，谓光武也"（《汉官》，174）。则知从宗法而言，光武自称是直继元帝的。作为与元帝"一体"的政君，固不当显斥。

第四章　重访楼阁

1 长广敏雄，1961：112-113；引文据信立祥，2000：92。

2 Croissant，1964：88-162.

3 关于《楼阁拜谒图》的最早记录为郦道元《水经注》，文称山阳高平（今济宁一代，近嘉祥）有荆州太守李刚祠。祠中画像有"君臣官署龟麟凤龙之文"（《水经注》，上，775）。由祠堂所在的地点及洪括《隶续》对其主题的罗列看（见《隶释》，435-436），此必为武梁祠派工匠的手笔。故道元所称的"君臣官署"，当指今称的"楼阁拜谒图"。然则道元称图之建筑为宫殿或官署，而非楼阁。洪括《隶续》中，又记载了司隶校尉鲁峻祠的"楼阁拜谒图"，但未谈及建筑的性质，仅称为"主坐客拜图"（《隶释》，433）。最早称图中建筑为"楼阁"的，或为清代学者，而后即为这主题的定称。但清代以来，关于建筑之性质，亦偶有他说。如除本文所举长广敏雄、克劳森的观点外，冯云鹏兄弟称之为"阿房宫图"（《金石索》，70）。Thorp 在其讨论汉代建筑的文章中，亦称武氏祠中的"楼阁""不足信为公元 2 世纪建筑原则的证据"，并称这"楼阁"只是汉代图像程式（pictorial convention）所扭曲的一建筑形象而已（Thorp，1986：360-378）。隐窥其意，似亦不赞同楼阁说。James O. Caswell 则径称之为前后宫殿（Caswell，2001：188-210）。惟何以为宫殿，Caswell 亦未论证。其中最值得我们重视的，是郦道元的解读。盖北魏去汉未远，有相近的视觉文化。

4 如作为汉画像标准图册的《中国画像石全集》第1、2、3 册中，皆称此类建筑为楼阁。

5 按我的理解，汉代的祠墓，是仿照生前生活而建造的一种死后生活的世界，故可称"模仿的"，而非"想象的"。其中对生活设施的模仿，最初是俑与明器，后则更换为"虚拟的"画像。故从性质上说，画像所表现的建筑，总体可称"模仿"而非"想象的"东西（杉本宪司亦有类似的观点，见杉本宪司，1975）。

6 在绘画中表现建筑，常常流于纯想象的臆造，如维特鲁威（Vitruvius）在《建筑七书》中即指责古罗马画家画从没有过，亦不可能有的建筑（《建筑七书》7-5-4）。陕西汉画像中的建筑，似多有纯想象的类型，但山东、河南地区的许多建筑表现，我认为不属此类。

7 汉代传舍多设于乡亭。其制类似住宅，如有门塾，有正堂。但出于治安需要，亭内往往有供候望的楼；虽不供居住，但好奇乐异的官员，也会临时在楼上歇宿（《风俗通》[A]，下，425）。关于汉代的亭制，可参见劳榦，1950；陈槃，1952；严耕望，2007（B）：57-66。

8 关于西汉宫殿的记载，以《三辅黄图》最详备，其所记载的宫殿主要有长乐宫、未央宫、建章宫、北宫、桂宫、甘泉宫等。其中未央宫与桂宫有阶段性发掘报告。桂宫报告见中国社会科学院，2007。未央宫报告见中国社会科学院考古所，1996。

9 东汉似也有处太后的长乐宫。如《后汉书》记明德马皇后的弟弟马廖"虑美业难终，上疏长乐宫以劝成德政"（《后汉书》，3/853）。其中"长乐"指明德马皇后（时为太后）。又《续汉志》"（灵帝熹平）五年五月庚申，德阳前殿西北人门内永乐太后宫署火"（《后汉书》，11/3296），则东汉所谓"长乐""永乐"，似不独自为宫，而是北宫内的一空间。

10 西汉初的主宫初为长乐，高祖七年方迁入新造的未央（《黄图》，112-114）。

11 《黄图》，112-113。

12 《黄图》，115-116，引刘庆柱《〈关中记〉辑注》稿本。

13 关于未央宫前殿考古发掘的综述性说明，可参见刘庆柱、李毓芳，2005：58-67。关于三个台基上的建筑性质，本文亦从刘庆柱、李毓芳之说（刘庆柱、李毓芳，2005：66）。关于宣室之为听政殿的性质，又见应劭"（文帝）平常听政宣室"（《风俗通》[A]，上，96）。

14 李遇春，2008：95。又刘庆柱、李毓芳，2005：67-79。

15 北宫以德阳殿为前殿（《后汉书》称"德阳前殿"）。

16 蔡质称东汉立宋皇后"初即位章德殿"（《后汉书》，11/3121），又皇后宫为"长秋宫"（《后汉书》，11/3121-3122），则章德殿似为北宫后宫长秋宫之前殿。

17 关于东汉南北宫的设施与布局的粗略复原，参见钱国祥，2007：414-417。

18 《文选》，169a。

19 此处记载有令人不解的地方。按道元称"双石阙"为灵光殿南阙。唯汉代宫殿之阙多木质，未闻有石质者。又王延寿称其南阙漆朱，未知石阙如何漆朱。意者"双石阙"之"石"乃衍字。

20 《水经注》，中，2111。

21 《水经注》称"阙之东北有浴池，方四十许步。池中有钓台，方十步。池台之基岸悉石也"（《水经注》中，2111）。从位置看，这池与钓台似在灵光殿的前庭内。前庭内设池塘，除未央宫的先例外，也见于下引前凉台孙琮墓画像。

22 《文选》，169b。

23 把住宅设于台上的做法，在今天华北农村仍很盛行。惟与汉代不同的是，这台子是包裹于墙基之内的，故从外面看不到台子，但入门仍须有很高的台阶。

24 《文选》，169b。

25 《文选》，171b。

26 近些年的考古发掘，发现了许多汉代诸王的坟墓。这些坟墓，除西汉初年的一些为竖坑穴外，多是比照其生前的宫室而造的多室墓。因此，虽然汉代的诸王宫殿无存，我们由这些墓室的布局中，仍可旁窥其住宅的布局。这些多室墓的布局，也可与我们对汉代宫殿的总结相印证。如其前室应对应于堂（朝），后室对应于寝。其例如徐州北洞山汉墓（前179—前129）、满城汉墓（前113）等（以墓穴建筑为依据对汉代宫殿、住宅布局的讨论，见 Guo，2004：1-24）。

27 关于汉代刺史、郡守、县长令居官不在本籍，见严耕望，2007（B）：357。

28 不仅官员的妻子儿女，父母也有居官舍者，如《风俗通》记"义高为庐江太守……遭母丧，停柩官舍"（《风俗通》[A]，下，339）。

29 《后汉书·百官志》引蔡质《汉仪》云："（丞相）府开阙。王莽初起大司马，后篡盗神器，故遂贬去其阙。"（《后汉书》，12/3558）则知至少王莽时的丞相府是有阙的。

30 见《后汉书·百官志》"司徒"条注（《后汉书》，12/3560）。

31 《汉旧仪》"（丞相）听事阁曰黄阁"（《汉官》，67）。周天游称"阁"当为"閤"之讹，不可从。盖此处之"阁"指听事，性质同于"台阁"之"阁"，非门扉之意。

32 参看廖伯源，2008：289-303。按除官员与家属生活的空间外，宰相府中也有宰相府属吏居住的宿舍，其位置似在官员宿舍左近（如《史记》记曹参为宰相，"相舍后园近吏舍，吏舍日饮歌呼"。《史记》，6/2030）。

33 由于閤区隔里外，故官舍又称閤里。谢承书"（戎良）年十八，为郡门下干吏。良仪容伟丽，太守诸葛礼使閤里写书。从者污良与婢通"（《七家》，163）。

34 西汉御史大夫官署在未央宫司马门内（见《汉官》，73），故门前当无阙。太尉府汉文献罕言之，故不详。

35 《后汉书·百官志》引干宝注云"司徒府中有百官朝会殿"（《后汉书》，12/3560）。

36 除有属吏办公的地点外，官府中也有属吏的宿舍（《论衡·诘术篇》"且今府庭之内，吏舍连属"，见《论衡》，四，1039）。从前引宰相府的布局看，吏舍或也在官舍左近。

37 对汉代官署建筑的探讨，可参看刘敦桢，2007：89-92。又廖伯源记述汉代官署内的生活，具体而得要，故摘录如下：

> 中官在禁中值日，休沐日始可归家。外官则往往住官府中。丞相、太傅、九卿皆居于官舍。地方长吏亦居于官舍；县令长亦居官舍。家属之随在官者，也一同居住，如妻儿等。妻子不入官舍为特异，史家往往书其事。……陈毓贤《洪业传》中有描写清朝县衙之建筑格局云：衙门前都有一堵墙，叫影墙……过去便是一个广场（相当汉代之庭——笔者），旁边有些小房子，是警备处及各级小吏的办公处。接着又有一堵墙，墙边有旗杆，大鼓，……再走上去两边有厢房，是刑名师爷、钱粮师爷、文案师爷等的办公处。上了几级台阶才到公堂，公堂是知县审案子的所在，有张高高的桌子，后面摆了张大椅子，……公堂的一边是客厅，……公堂的另一边是知县的书房，公堂的后面，隔着一个院子，是第二进，通常叫后堂，有饭厅及供客人留宿的寝室。第三进是厨房及仆人的睡房。第四进才是知县家眷的住所（廖伯源，2008：35-36）。

38 《汉书》，8/2288。

39 中国改革开放前，北方农村的住宅大都为晁错称的"一堂二内"式，则知其制由来甚古。

40 关于汉代住宅布局，刘敦桢根据汉代文献有扼要归纳，参看刘敦桢，2007：86-89。

41 《后汉书》，9/2523。

42 与诸侯王墓一样，汉代臣民的横穴墓，当也体现了其住宅的规划与区布，其例如河南密县打虎亭汉墓等（关于密县打虎亭墓不同空间的性质之解释，参见 Pirazzoli-t'Serstevens，2010：83-113）。

43 如《三辅黄图》称"长安间里一百六十，室居栉比，门巷修直。有宣明、建阳、昌阴、尚冠、修城、黄棘、北涣、南平、大昌、戚里。《汉书》'万石君石奋徙家长安戚里。宣帝在民间时，常在尚冠里'"（《黄图》，106）。关于汉代的里制，参见邢义田，2011［A］。

44 如《三辅黄图》称"（建章宫闻阖）门内北起别风阙"，与井干楼对峙（《黄图》，125）。又本章 12（山东诸城画像石）中的阙，似也设于门内。故门内设阙，虽非阙之常，但偶或有之。

45 《初学记·居处部》引《魏王奏事》"出不由里门，面大道者名曰第。爵虽列侯，食邑不满万户，不得作第。其舍在里中，皆不称第"（《初学记》，中，578-579）。

46 《尔雅》，下，658。

47 根据文献与出土物对汉代不同类型的楼的扼要介绍，可参看孙机，1991：186-189。

48 Thorp 也称这些明器楼反映的多为理想，而非现实（Thorp，1986：361）。

49 班固《两都赋》称长安宫殿"体象乎天地，经纬乎阴阳，据坤灵之正位，仿太紫之圆方"（《文选》，24b），最为这观念的体现。关于汉代天文学的神学化与意识形态化，以及将朝廷君臣与建筑设施等投射于天上，可参见 Sun and Kistemaker，1997。

50 其意近于希腊化时代马其顿王朝的 oikos（家—王朝），既指君主物理意义上的家，也指统治之所在，故其中也包括女性之纬，与民主化的希腊城邦将妇女彻底排除于政治或公共事务之外，截然有别（见 Carney，2012：304）。

51 关于君后一体，或帝后乃君权之一元的观念，集中体现于东汉。其清晰的表达可举东汉建宁四年立皇后诏："皇后之尊，与帝齐体。供奉天地，祇承宗庙，母临天下"（《后汉书》，11/3121）；即皇帝的三大职能（或权力），帝后皆得分享。类似的话，汉文献有很多。如和帝诏称"皇后之尊，与朕同体，承宗庙，母天下，岂易哉"（《后汉书》，2/421）。《后汉书·皇后序传》"后正位宫闱，同体天王"（《后汉书》，2/397）。《白虎通》"（妻）与夫齐体，自天子下至庶人，其义一也"（《白虎通》，下，490）。蔡邕《谥议》称"帝后一体，礼亦宜同"（《后汉书》，2/456）。这一观念，东汉又制度化为礼仪，如西汉帝后无谥，明帝始为其母阴后加谥，后著成定例（《后汉书》，2/455）；在祖先崇拜中，已故的帝后也与皇帝一体受拜，如郊祀、祭祖、明堂、封禅等礼仪中，帝后皆与皇帝一起受祭（参见 Goodrich，1964-1965）。范晔把东汉皇后的传记分类为"纪"，而非《史记》之"外戚"或《汉书》之传（参见徐冲，2009），便是依据这东汉所特有的观念。今按汉代所以以帝后为君权之一维，乃是与据阴阳五行所建立的宇宙论和据《诗》《易》等建立的经学意识形态有关的，关于这一点，荀爽对桓帝策讲得最明白（见《后汉书》，7/2052-2056）。这是汉代独有的现象，颇为后代所攻讦（见《后汉书》"皇后纪"之序，《后汉书》，4/400-401）。从这角度观察今称的"楼阁拜谒"之男女，则其为体现宇宙原则（阴阳）的君权符号，是大可成立的。

52 《国语》，192-193。

53 参看 Hinsch，2011：153-167。

54 《汉书》，5/1476。

55 《汉书》，12/4073。

56 《后汉书》，2/436。

57 关于早期中国的性别分隔，以及由此所导致的空间的性别化，可参看 Hinsch，2003：595-616，以及 Hinsch，2011：141-145。Hinsch 似以为在早期中国，这种礼仪性分隔是普遍适用社会不同阶层的，但如我后文指出的，这种分隔仅有义于宫廷，不适用于平民。

58 公生活与私生活的分开，是官僚政治的一标志（参见 Weber，1946：197）。而公生活与私生活分离的外在标志，则是办公地点与官员之家的分离。这一点在周代还谈不上。如李峰称西周的官员无固定的办公处，往往以家为办公处（参见李峰，2010：121-122）。

59 这类记载，东汉文献多不胜数。仅举数条于下：

魏霸（为巨鹿太守）妻子不到官舍（《七家》，6）。

(羊续为南阳太守)妻与婢俱到官,(续)闭门不纳(《七家》,14)。

王良……为大司徒司直,在位恭俭,妻子不入官舍(《后汉书》,4/933)。

60 可参见严耕望,2007(B):76—78。王利器《风俗通义》注释中,对这现象也数有总结(见《风俗通》[A],上,170、172)。

61 河北望都壁画墓,由前、中、后三室构成(不含耳室)。其中壁画设于前室,人物为从曹至门吏的各级属吏,皆面朝中室方向。中、后室无壁画;后室为陈棺处。由壁画与墓室结构的配置看,我以为前室当意指听事两侧,或庭两侧属吏办公的廊庑,中室当意指听事,后室则为宿舍(考古简报见姚鉴,1954;图版见《汉唐壁画》,8—16)。

62 谢承书记"(张磐)为庐江太守。浔阳令尝饷一笯甘(柑),其子年七岁,就取一枚。磐夺取甘付外。卒因私以两枚与之,磐夺儿柑,鞭卒曰:'何故行贿于吾子!'"(《七家》,156)所谓"付外"之外,当指阁外(与前引"使阁里写书"之"阁里"相对)。这一故事,足可说明汉人对听事与宿舍之公私分隔的意识。

63 最足说明这一点的,是家主死后,尸柩皆暂停于堂。如贾谊《新书·胎教》言卫灵公自惭不能用贤,命其子"(我)死而置尸于北堂",其子于灵公死后,进贤退佞,而后"徙丧于堂,成礼而后去"(《新书》,393)。其中北堂(后堂)为燕寝,堂为正处。又《论衡》有"亲死在堂"之语(《论衡》,四,971),皆可说明此意。

64 关于堂待客的功能,文献记载甚多。如"(第五伦)步担往候之(郡尹),留十余日,将伦上堂,令妻子出相对,以嘱托焉"(《东观汉记》,下,683)。

65 如《白虎通》有"歌者在堂上,舞者在堂下何"一问(《白虎通》,115)。汉画像中,舞者与击鼓者的皆在"堂下"(庭),歌乐者则多在堂上。

66 《全诗》,上,265。

67 《全诗》,上,289。

68 《新书》,79。

69 近于古希腊住宅中的gynaikonitis(女眷区),即住宅中专门留给女性成员居住的空间。

70 《全文》,一,168b。又《风俗通义》记某家"有宾婚大会,母在堂上,酒酣,陈乐歌笑"(《风俗通》[A],下,593)。

71 《全诗》,上,265。

72 如光武欲说宋弘休妻别娶其姊湖阳公主,弘对曰:"臣闻贫贱之交不可忘,糟糠之妻不下堂"(《东观汉记》,下,494),也见堂无性别区隔。此外,主人接待亲密或重要的客人,也可命妻子来堂上与客人相见。如前引《东观汉记》所记第五伦的故事。又《风俗通义》记"河内太守庐江周景仲向,每举孝廉,请之上堂,家人宴饮,皆令平仰,言笑晏晏"(《风俗通》[A],上,235)。尤见堂无性别区隔的含义。

73 汉诗文中所表现的登楼,多为登高望远主题,如荡子不归、思妇登楼候望等(如《十九首》之"青青河畔草""西北有高楼")。他如《风俗通义》记"督邮欲于(亭)楼上观望"(《风俗通》[A],下,428),《论衡》"眇升楼台,窥四邻之庭"(《论衡》,三,593),王粲《登楼赋》之登楼望远等,皆足说明汉代的楼,作用主要是登高游观,而非日常居住。

74 《后汉书》,9/2497。

75 不仅河南墓葬明器中有楼,汉代河南地区的墓地上,也有树石楼之例。如《水经注》记河南密县张伯雅墓云:

(叠石为垣)冢前有石庙,列植三碑。……旧引绥水入茔域,而为池沼。……池之南又建石楼(《水经注》,中,1835)。

可知这里的楼,乃是池前的游观设施,或曰石庙的配属设施。这一座石楼,曾颇致道元不满,称"富而非义,比之浮云,况复此乎"。即以石庙前设楼为逾礼背度。又《淯水》记蜀郡太守南阳人王子雅墓云:

(淯)水南道侧,有二石楼,相去六七丈,双峙齐竦,高可丈七六,柱圆围二丈有余。……(子雅)有三女无男,而家累千金。父没当葬……各出钱五百万,一女筑墓,二女建楼,以表孝思(《水经注》,下,2599—2600)。

文称"一女筑墓,二女建楼",并谓楼有两座。意者"筑墓"之"墓",或含前所称的"石庙"在内(道元见时或已无存)。若此言确,则墓上的石楼,便是石庙的配属设施。这以楼为配属的做法,与住宅布局也是一致的。持此论河南汉墓中的明器楼阁,我颇以为其含义当亦应在此,即墓室为死者的主宅(如堂内等),明器楼乃与主宅配属的游观性设施。

76 《后汉书》,5/1207。

77 《后汉书》,9/2423。

78 谢赫《古画品录》记顾骏之每作画，必登楼去梯，以避闲人。则知到了南朝，楼仍为隐秘的地方，而且楼梯不固定。

79 桓谭记"更始帝到长安，其大臣辟除东宫之事，为下所非笑。但为小卫楼，半城而居之，以是知其将相非萧曹之俦也"（《新论》，15）。似言其不居宫殿，但取卫楼而居，以此知其不成器。由此也知楼非礼仪性空间。

80 汉代明器楼的上层，也往往设女子眺望的形象。

81 Stephen Bushell 曾取此义称楼阁上层的女子为西王母（Bushell，1910）。

82 把空间性别化并把女性排除于宗教、政治、民政（civil）或公共性的空间之外，是古代世界的普遍现象，关于希腊罗马世界空间性别化的研究综述，参阅 Trümper，2012。

83 关于罗马钱币上所表现的神庙多非写实的记录，而是"风格化"的象征符号，故不可据以复原当时的神庙建筑，西方研究甚多，可参阅 Drew-Bear，1974：26-63；Burnett，1999。

84 Bulling 在讨论下举河南画像砖时，曾批评当时的中国艺术史家往往以西方艺术线性发展的模式，来解释中国艺术。文称在早期中国艺术中，"形式与内容是连体的；理解艺术以及风景画的演化，必须要考虑其表现的内容与表现的目的"（Bulling，1962：300）。

85 此文将完成之际，又读到 James O. Caswell 论中国绘画空间处理的一文。文将汉代至明清整个中国绘画空间处理的原则分为以下六种：1）复制经验的（replicating experience）；2）焦点构图的（compositional focus）；3）信息清晰的（informative clarity）；4）描绘的（descriptive rendering）；5）结构完美的（structural perfection）；6）偶像焦点的（iconic focus）（Caswell，2001：188-210）。就汉代部分而言，我的理解与之有同，也有异。同者如他称和林格尔壁画的"繁阳县官寺图"为"信息清晰型"，我称之"平面图的"，便只是用词不同。至于"楼阁拜谒图"，他称其表现的为前后宫殿，而非上下楼阁，目的是清晰地呈现其中的人物（避免遮掩），这与我的看法也部分相同。但他将之归为"信息清晰型"，则与我的看法相反。他似乎只把图之建筑视为人物活动的背景，而忽略了汉代宫殿作为君权与神权象征的意义值。按他的分类，我认为"楼阁拜谒图"应归入"偶像焦点型"。

86 原报告见河南省文化局考古队，1960。报告称是墓门。又与此砖一同出土的，还有另一块大小与之同等的画像砖（似为另一扇门），内容大同小异，故不附及。

87 在中国艺术里，把画面的"下上"规定为现实的"前后"，至迟似乎始于战国初期，其例如战国刻纹铜器中所见者。其在战国的表现，Sullivan 曾描述为 successive planes are simply placed one above the other without overlapping（空间里连续的立层，仅简单地上下相加，彼此不掩叠），见 Sullivan，1962：34。

88 关于这两幅砖画，前引 A. Bulling 的文章有仔细讨论。我基本同意她对形式的分析（如文章认为至少西汉末开始，中国艺术家已学会如何采用斜线来创造空间感了），但她对其图像内容的分析，则与我的有分歧。

89 明清的建筑也多有一外院，普通人家则只有一影壁。

90 信立祥称画面中的建筑为祠堂（信立祥，2000：328），这与我的理解有异。

91 Fong，2003：273.

92 James O. Caswell 称这种正梯形的透视法，是六朝始出现的（其例即为本文所举的成都万佛寺石刻）。但如我上文所举示的，这种图式，乃初见于汉代皖北、苏北地区（它为佛教艺术采用，或与东汉末年徐州地区佛教盛行有关）。这种图式，后又流传于敦煌石窟，后又传至日本（Little，1991：84-89）。与唐代如方闻教授称的"平行四边形"原理不同，这种正面透视所据的原理，其实就是古罗马及文艺复兴初期的没视轴（vanishing axile）原理（参看 Panofsky，1991：55-56；Bunim，1940：151；White，1978：74）。这是没视点透视发明之前人类曾发明的最发达的透视技术。它在汉代的应用，今存画像以朱鲔祠最系统而完善。我在撰写中的《汉代的奇迹》一书中，将讨论这种再现技术的发展。

93 从人物持盾及门前之鼓等细节看，图中的建筑似为"亭"或传舍一类设施。惟此处仅讨论建筑表现的手法，不讨论其性质。

94 此石棺被定为宣元间，我则怀疑其年代未必有这样早。唯无关本文之旨，不多及。

95 汉代建筑多土筑，为加固其结构，夯土中往往埋入木柱与木梁（壁带）。宫殿或豪贵的住宅中，柱与梁的交叉处多用金属构件（"釭"）固定，构件中可填以璧玉。这些璧玉，又往往用帛带连接起来，其状如钱，故汉人称之"列钱"。如班固《西都赋》"（宫室特隆乎孝成）屋不呈材，墙不露形，裛以

96 山东鲁中南画像石的建筑图中,也多有枭的形象(如孝堂山祠与武氏祠等),未知其义何如。是表示野外,还是表示其出现的画面是为亡者而设?

97 罗二虎称图中建筑为"天门楼阁图"(罗二虎,2002:145),与我的理解有异。

98 许多学者都讨论过这一画像的含义,如巫鸿称其中的门为生死之限(见 Wu Hung, 1995:246, 259),Goldin 称表现了女人思春的情景(Goldin, 2001:539-548)。但本文并不关心这画面的寓意,因为我认为图之建筑,即使意不在俗世的住宅,也是以俗世住宅为原型的。可资比较的是,罗马帝国初期的墓室壁画中,也多有或开或闭或半启的门的形象,早期学者对半启门的解释,也与巫鸿等对四川画像的解释类似,即认为它表现的是死者进入冥界(Hades)乃至重生的门(参见 Haarløv, 1977),但这一观点目前为大多学者所驳(参见 Clark, 2003:201)。又北方文艺复兴的绘画中,也频见以门为"阈限"(liminality)的主题,并往往设女性于门口,以呈现性别意义上的"内"与"外"(可参看 Jacobs, 2018:198-203)。

99 《中国画像石全集》图录解说称之为"楼阁"。

100 《中国画像石全集》图录解说称图中的双阙为厅堂顶上的"一对望楼"。这是从写实角度去理解的,与我的理解有异。

101 《微山画像石选集》及《中国画像石全集》图录解说皆称之为"楼阁"或"楼房"。

102 按照垂直叠加的手法,画家表现堂前的庭而不画出其概念性边界,一定导致堂"飘浮"起来。或出于"怕飘浮"的考虑,画家往往给庭加一概念性边界(如马风国,13)。由于这种边界的出现,图中之堂便往往被误读为"楼阁"。

103 《中国画像石全集》图录说明称图中建筑为"楼阁"。

104 此近于雷德侯称的"模块原则"(见 Ledderose, 2001)。

105 汉代宫殿的前殿与权贵建筑的堂中,多置帷帐(满城汉墓前室亦置有帷帐)。

106 今天日本寺庙的门,多以木栏杆为屏障,如初造于奈良时期的奈良法隆寺院落的门,便多以木栏为屏,类型悉同图 4.36 中的木栏。

107 同类型又见画像石编委会,二,图版一二〇、一二九。

108 如前引《后汉书》"县人彭氏"造高楼"临道",下观行人,县令黄昌以为大不逊,竟按杀之。

109 门上设楼多见于城门,如"(光武)在广阿,闻外有大兵来,登城,勒兵在西门楼"(《东观汉记》,上,406)。

110 两图的关系,我们也可从同一派画家两次创作的角度去理解:按济宁的立场看,五老洼的"楼阁",乃是在济宁拜谒空间的上方,又增加一层而成的;从五老洼的角度看,济宁的拜谒空间,则是删除五老洼建筑的上层而得。由于我颇不以为在表现同一座独体物——如楼——时,画家会任意增删其组成,从而使其形象残而不完(这有创作心理的困难),故按画家的理解,我们今所称的"楼阁",必是两座独立的设施。

111 此图之建筑,《中国画像石全集》图录解说称为"楼阁"。

112 《后汉书·安帝纪》"四年春正月元日,会,撤乐,不陈充庭车",章怀注"每大朝会,必陈乘舆法物车辇于庭,故曰'充庭车'也"(《后汉书》,1/214)。则知东汉元旦朝会,前殿之前的庭内多陈皇帝的车。未知图之车是否与此有关。

113 所谓"不必",是指图之建筑倘果为楼阁,画家便可以把楼阁单独取出,设为一独立的图,而不必将之割裂为两部分,并分置于不同的画面。

114 由拓本尺寸判断,此或为一简易小祠的后壁。

115 郑岩在《视觉的盛宴》一文中(郑岩,2016),曾借朱鲔祠画像的解读〔见图 4.46〕,测试我所主的"前堂后室"说的有效性(缪哲,2012),结果是感到"怪异",故主张朱鲔祠乃至整个鲁地画像所表现的二层建筑形象,仍宜从旧说读为"楼阁"。如前章及本章借"内证"一词所强调的,"前堂—后室"的读法,主要是针对孝堂山祠—武梁祠派画像所作的"语法"归纳,可适用于此派,未必——尽管也可能——适用于他派如朱鲔祠。唯伏读郑岩之文,似他感到怪者,又绝与"堂—室"无关。如他称朱鲔祠三壁的建筑形象,若果如我主张的,读为"堂—室",全祠便 1)"表现了三组前后关系的建筑";2)其中只有北壁一座"坐北朝南",东壁、西壁则分别为"坐东朝西"与"坐西朝东";3)这意味着画像所表现的实际建筑,乃是"在平面上从东、北、西三个方向铺排的类似环廊的连体建筑,包围着另一座规模较小的环廊或一座单体房屋"(此处文意不甚清,莫如改为"东、北、西

各有一两进的院落"——笔者）。然则据郑文的理解：1）画几座建筑，便意指几座建筑；2）建筑画于何壁，即意指的建筑坐落于何方。若必作此读，并从郑文读为"楼阁"，则朱鲔祠三壁画像表现的，便是一组"三座楼阁夹一天井、楼阁内各有一户人家的宿舍楼"了。这读法的"怪异"，又绝非"堂一室"可及。意者郑文作此怪说，盖因未闻早期艺术史研究称的"并观型"（synoptic mode），即骈列相同、相似或连续的叙事于一图，俾观者一目扫去，便知内容，如前章所举汉画像的例子，或孝堂山祠的建筑形象三出于后壁，一出于西壁等。取这一观法，则我们把朱鲔祠表现的建筑读为"堂一室"，或未见得较"楼阁"为"怪异"。

除主张"楼阁"外，郑文的另一要点，是解决"楼阁"说所引起的两个困惑：

1）为什么祠堂（朱鲔祠）本身只有一层，建筑形象却有两层？

2）为什么（朱鲔祠）楼阁形象的上下层之间，不简单地设一楼板，反设一巨大的横枋纹，致楼阁被肢解？

关于前者，作者的回答为：楼阁其实不必理解为对实际建筑的表现；我们仅需按汉人"仙人好楼居"的观念，将之理解为实际建筑的"理想化"；证据如武氏祠楼阁的二层，便颇杂仙人瑞禽形象。

按"理想化"是很精当的概念，惜作者未尽得其义。盖祠堂是祭祀用的礼仪设施，故建筑本身及内设的画像，便应读为受祭者居宅的某种"拟构"。而遍观汉代群籍，以"仙心"规划、执行丧葬或祭祀礼仪的例子，乃近于无。然则把受祭者的居宅，拟构为仙人之居，便非居宅的"理想化"，而是居宅的"异化"。其次，灵光殿代表的建筑，倘为鲁地"理想居宅"的代表（必然是），则据王延寿目验，这种建筑的顶部，是固有"仙人瑞禽（兽）"的（说见第八章），无待"理想化"而后有。换句话说，郑文所提供的"楼阁"说的证据，不仅未证明其说，反证明这形象所隐射的建筑，乃是更高社会阶层的"堂一室"。可补充的是，作者所以惑不得解，反增其乱，是因未恰当地提问。比如这一疑问，原本可这样设问：祠堂本身已是建筑，何以壁间又画建筑形象？问题的解答，意者可参照西方艺术史称的"互为镜像"原理（mise en abime）（Gensheimer, 2014）。盖从语义角度说，祠堂与内设的建筑形象，若我们理解为"互为镜像"，其中前者乃理想居宅的"实在化缩略"，后者为其"虚拟化的提示"，二者的性质，便只是一套"不在场"的礼仪心理图景的索引。换句话说，完整的理想居宅，乃是内嵌于鲁地的集体心理的；外现的祠堂与画像的作用，仅是"引爆"这心理中的居宅图景。这样问题的关键，便非祠堂是单层还是双层，建筑形象作何样式，而是在鲁地的集体意识中，这"在场的索引"与"不在场的图景"的关联是如何被认知、被假设、被期待的。

关于第二个问题，作者的答案为："楼阁上下分层的概念与横枋对石室实际建筑的分割在视觉上相当一致。这种外在一致性十分突出，构成了进入石室的观者的第一印象，很容易遮蔽上述细节的冲突"。这样回答，便颇失古代研究所当有的"陌生感"、或列维 - 斯特劳斯所称的"距离感"了（distantiation，参见 Lévi-Strauss, 1963）。盖古人的经验，是一套与今人"异质"的经验。做解释的人，虽无法尽脱当代的视角，但应清醒意识到二者间的鸿沟。唯有如此，我们方可以人类学家的陌生感，去复原古人的知识与感受。执此衡量作者的"观看"，则知其对"古今异质"的感受，实淡漠近于无。因为作者所主的"观看"，乃是自主的、中性的、抽象的观看，而非由鲁地礼仪—宗教心理所导引的观看，或为鲁地集体认知所框架的观看。

116 Falkenhausen，1993：29-31.

117 "楼阁拜谒图"中，女子见于下层的例子极为罕见。我所知的，只有武梁祠"楼阁拜谒图"中的一例。图中有盛装女子持一杯状物，躬身立于受拜者的身后。这一形象在其他的例中，十九为楼阁上层的女侍（如画像石编委会，二，图版一三二、一〇五）。故我以为这女子出现于下层，乃是武梁祠匠师临时抛引母本而做的一模块组合，亦可理解为民间匠师同化皇家主题的一种努力。又今所称的其他类型的"楼阁"，也偶有以堂内分隔男女的例子，但这特点是较弱的，并无"楼阁拜谒图"的刚性特征。因此我宁视为是一时的形式权宜，而非出于表义需要所做的刻意设计。

118 汉官署听事墙壁上有悬弓。如《风俗通义》作者应劭记其祖彬为汲令，"以夏至日诣见主簿杜宣，赐酒。时北壁上有悬赤弩，照于杯，形如蛇。宣畏恶之"，然不敢不饮，饮后觉腹痛，不能理事。彬往宣家探视之后，"还听事，思惟良久，顾见悬弩，必是也"（《风俗通》[A]，下，388）。则知宣饮酒处在县令之听事，听事的北壁有悬弓（弩）（与后代官员不同，汉官员亦负责武备，为地方军队的"司令官"，听事壁上挂弓或弩，或是这一身份的象征）。至于皇宫前殿的墙壁上是否有悬弓，未见记载。

119 汉人用板仅限于朝廷与官署。用板的礼仪，亦细致而严格。粗略地说，大臣见皇帝，属官见长吏，

皆须持板而拜，并且未获允许不得放下手中的板。如《后汉书》引虞浦《江表传》云："献帝尝时见（郗）虑及少府孔融。问融曰：'鸿豫何所优长？'融曰：'可与适道，未可与权。'虑举笏曰：'融昔宰北海，政散人流，其权安在？'"是答献帝问时，两人是一直执板的（《后汉书》，8/2274）。又《风俗通义》记大臣陈番往召陵祭祖，见父母官召陵令，持板拜，召陵令不逊，就坐后，仍"不命去板"，陈番颇感受辱（《风俗通》[A]，下，343）。至于不同官署的官员相见，亦根据地位不同，有"无敬""揖""持板揖""持板拜"等不同规定（持板拜似为最隆重的一种）。故板与印一样，几乎成了汉代官员的象征，如《后汉书》记"陈蕃为光禄勋，滂执公仪诣蕃，蕃不止之，滂怀恨，投板弃官而去"（《后汉书》，8/2204）。今按"楼阁拜谒图"中，皆有"持板拜"与持板待奏的细节，可知拜谒空间确非住宅，而是宫殿或官署（执板或笏言事的礼仪，南朝犹遵用，南朝诸史记者颇繁，不具引）。

第五章　登兹楼以四望

1 除孝堂山祠外，武氏祠与宋山小祠等皆今人所复原。关于武氏祠的复原，见蒋英炬、吴文祺，1981。关于宋山小祠的复原，见蒋英炬，1983。

2 《后汉书》，12/3644。

3 参见刘永华，2002，图版一一六。

4 《七家》，119。

5 《后汉书》，5/1442。

6 《后汉书》，12/3649。按法驾是次大驾一等的仪仗。西汉大驾用于甘泉郊祀等，东汉仅用于"大行"。法驾为皇帝生前出行的轻车。又西汉诸王、守相举行讲武仪，亦偶有用鼓车者。由于东汉地方不讲武，故鼓车为皇帝专有，或由皇帝赏赐给匈奴王或藩王的加礼之具。

7 《论衡·顺鼓篇》"夫礼以鼓助呼号，明声响也。古者人君将出，撞钟击鼓，故警戒下也"（《论衡》，二，689），可为皇帝出行设黄门鼓车的一说明。李约瑟称三国以来出现的"大章车"或"记里车"，当由这种仪仗用具演变而来，参见 Needham, 1965：281-282。又王振铎复原古代记里鼓车，形式亦颇据孝堂山祠的黄门鼓车画像，参见王振铎，1937。

8 《后汉书》，12/3649。

9 《后汉书》，12/3650。

10 《后汉书》，12/3649。

11 孝堂山祠画像中导车乘者所执之物，几同考古出土的战国之节（关于战国节的实物及功能，参看陈昭容，1995）。西汉皇帝出行，有持节而从者，如《史记》司马桢索引《汉旧仪》"持节夹乘舆车骑从者，云常侍骑"（《史记》，8/2740）。《后汉书·舆服志》"大使车"条"持节者，重导从"（《后汉书》，12/3650）。按大使车为皇帝法驾的一组成，作用据《晋书·舆服志》，为"旧公卿二千石郊庙上陵从驾"（《晋书》，3/762），由"上陵"一语看，所谓"旧"，当指东汉。然则东汉乘大使车从皇帝车驾者，手中是持节的。须说明的是，从绘画之为表意符号的性质说，所谓"孝堂山大王车仪仗与《后汉书·舆服志》所记皇帝车驾细节的一致"，应理解为其关键性或标志性细节的一致（如鸾衡、鼓车、执节奉引），而非完全的一一对应。

12 19 世纪以来，随着社会学与人类学的兴起，对于祭祀的研究，已构成一庞大的知识体系。关于早期的奠基性研究，可参阅 Hubert and Mauss, 1964；"二战"以来具有"语法"意义的重要研究，可参看 Jensen, 1951，1963；Burkert, 1972；Girard, 1977；Smith, 1978；Burkert, Girard, and Smith, 1987。对中国早期祭祀的研究可参阅 Lewis, 1989。

13 Girard, 1977: 300.

14 见 Jensen, 1963。又据吉拉德，祭祀的根源，在于物种间有不可克服的侵犯天性；祭祀是使其合法化、神圣化的手段（Girard, 1977）。

15 参见 Burkert, 1972。西方祭祀不再以杀动物为中心，是古代晚期基督教化的结果，可参看 Stroumsa, 2009。中国自佛教输入之后，对以"杀"为主要内容的祭祀，也颇有抵制，如信奉佛教的齐武帝作终制称，"我灵上慎勿以牲为祭，唯设饼、茶饮……"（《南齐书》，1/62）。又梁天监十六年，笃信佛教的梁高祖萧衍命"郊庙牲牷，皆代以面（麦面）。其山川诸祀则否"，群臣以为"宗庙去牲，则（祖宗）为不复血食"，故一时"朝野喧嚣"，然萧衍"竟不从"（《南史》，1/196）。朝廷祭祀如此，臣民也类似。如刘宋名臣张敷去世前遗命"祭我必以乡土所产，无用牲物"（《南史》，3/827）。

16 关于祭食之于中国早期祭祀的核心意义，以及死者按时得到后代所上的祭食方可称祖先（否则为"鬼"），参阅 Puett, 2005: 75-95。

17 从结构—功能的角度看，这相当于罗马祭祀的 praefatio（引子）部分。关于中国的养牲—获牲，《礼记·祭义》称"古者天子诸侯必有养兽之官，及岁时，斋戒沐浴而躬朝之，牺牷祭牲必于是取之，敬之至也"（《礼记》，下，1223）。

18 相当于罗马祭祀的 immolatio（杀牲）部分。关于中国的"展牲—杀牲"，《礼记·祭义》曰："祭之日，君牵牲，穆答君，卿大夫序从。既入庙门，丽于碑，卿大夫袒而毛牛，尚耳，鸾刀以刲取膟、膋，乃退。爓祭祭腥而退，敬之至也。"（《礼记》，下，1215）

19 关于庆祝宴飨，见《礼记》"及入舞，君执干戚就舞位"云云。

20 Straten 将希腊的祭祀结构总结为"杀前"（the pre-kill）、"宰杀"（the killing）、"杀后"（post-kill）；其中"杀后"以分食宴庆为主；Burkert 则总结为"杀—分—食"（to kill-to distribute-to eat）。则知不同文明祭祀的细节虽异，总的结构似颇有一致性（参看 Straten, 1995；Burkert, Girard and smith, 1987: 177）。

21 除宗庙及东汉始行的陵祭之外，汉代郊天、祭明堂也兼祭祖。

22 前引《礼记·祭义》称"天子诸侯必有养兽之官，及岁时，斋戒沐浴而躬朝之，牺牷祭牲必于是取之，敬之至也"，汉代的祭牲，也沿袭古制在郊外猎囿内饲养，并使自由走动，以便随时猎取。今按汉代的皇家猎苑，据《后汉书·杨震列传》，西汉以上林为主，东汉以广成为主。其中广成苑作于东汉初年，其后又增加西苑（阳嘉元年）、显阳（延熹二年）、笃圭、灵昆（东汉末）。关于汉君主狩猎的文学性描述，可参见扬雄《羽猎赋》、班固《两都赋》、马融《广成颂》等。须指出的是，君主亲自猎牲仅是就礼面说的；日常祭祀所需的鸟兽猎取及牺牲准备，一般由宫内专门机构负责。与中国相同，西方的祭牲也养于苑囿。如埃及祭祀所用的牲，便为庙所属的苑囿饲养，不获取于野外。据拉美西斯二世时代的一份统计，其中饲禽者为 23530 人（饲牛者失载），养禽 771201900 羽，庖治用的厨房多达 1999 个 Teeter, 2002: 348）。这个数目，可与《汉书》记王莽末年"凡（祭祀场地）千七百所，用三牲鸟兽三千余种（注意是'种'，而非'只'——笔者）。后不能备，乃以鸡当鹜雁，犬当麋鹿"（《汉书》，4/1270）合观。古希腊、罗马之牲，也圈养于神庙旁的围栏里，可自由走动。古希腊语称之为 aphetos（逍遥），即不受羁绊、捆绑，不服力（如牵轭等）。所以如此，一是保证祭肉的肥美，二是保证祭牲是驯服的，"乐于"充祭食而不反抗（Detienne, 1989: 9）。

23 贾公彦《仪礼疏》（《十三经》，上，1180c）。

24 与中国类似，古代埃及、近东（如安纳托利亚地区的赫梯帝国）也有祭前猎牲的习惯（Collins, 2002），希腊、罗马未见类似记载。

25 《十三经》，下，2215b。

26 黄以周称天子所以亲获，是由于他须亲荐毛血（见《通故》，二，857）。

27 《礼记》孔颖达疏（《十三经》，上，1180c）。

28 陈槃，2010（B），64。

29 该理论最初由 Jensen 提出，目的是反驳 Burkert 从进化论角度将祭祀追溯于原始狩猎的推断（见 Jensen, 1963），后来由宗教史学家 Jonathan Z. Smith 做了进一步深化（参见 Burkert, Girard, and Smith, 1987: 197, 200, 201）。

30 "貙刘"亦称"貙娄"，或"貙膢"。按《后汉书·礼仪志》描述，"貙刘"乃是以"立秋之日，郊礼毕，始扬威武，斩牲于郊东门，以荐陵庙。其仪：乘舆御戎路，白马朱鬣，躬执弩射牲。牲以鹿麛"。（《后汉书》，11/3123）又记皇帝"猎车"云："猎车……一曰阘猪车，（天子）亲校猎乘之。"（《后汉书》，12/3646）

31 《风俗通》[A]，下，487。

32 《后汉书》，12/3646。

33 不同于中国、欧洲以猪为贵，古代近东的牲大都为牛、禽与羊等，猪、狗被视为不洁，故重要的祭祀不甚用猪（Newberry, 1928: 211–225; Lambert, 1960: 215; McMahon, 1997: 220）。

34 Burkert, 1972: 3.

35 《通故》，二，861–862。

36 按宰前已死的牲无血，其毛或也与生宰者不同。故献毛血云云，当是向神表示牲乃是生宰故而鲜洁的。又古代西方祭祀似也始于献毛血。如据荷马《奥德修纪》，古希腊祭祀始于献动物（猪）之顶毛，唯其法为烧燎（见杨宪益译，《奥德修纪》，北京：人民文学出版社，1979，页 182）。献血祭则广泛见于古代近东与希腊罗马（唯学者对其义有不同的解释），其中至少古埃及有祭司察牲血验其鲜洁与否的仪式（Brewer, Redford, and Redford, 1994）。其义与汉代的夕牲略同。

37 《十三经》，下，1458c。

38 参看《通故》，二，804–809。

39 《后汉书》,11/3105。

40 《后汉书》,11/3104。

41 《后汉书》,11/3106。

42 《汉官六种》,100。

43 郑玄《仪礼注》:凡牲皆用左胖(《十三经》,上,956c)。文之"左辨""右辨",当指"左胖""右胖"。

44 古埃及的杀牲结构也如此,即查验牲血乃真正的宰庖过程的启动仪式。(Ikram, 1995: 46)

45 《后汉书》,12/3573。

46 《汉官》,88。这种屠宰仪式必是充满血腥气的,如《南史》记刘宋时代的张融"摄祠部……寻兼掌正厨(祭祀用的厨房),见宰杀,回车径去,自表解职"(《南史》,3/834)。自表解职,乃是受了宰杀的视觉刺激。

47 关于牲的肢解与对牲肉的详细分类,汉代文献不甚有记载。《礼记》中则多有之,如《礼记》"特牲馈食礼"记祭食,有"右肩、臂、臑、肫、胳、正脊二骨、横脊、长胁二骨、短胁、肤三、离肺一、刌肺三"等数十种区别(《十三经》,上,1192c)。可知宰庖是高度制度化和仪式化的。汉代祭祀当遵之或类似。关于西方分别牲肉的话题,除前引 Burkert, Girard 等人的著作外,关于古埃及的可参看 Ikram, 1995,关于古希腊的可参看 Detienne, 1989。

48 狩猎与庖厨/宴庆所在的壁面,并不完全平行,而是错了一格。如果我们虑及画家在挪移母本时有差错(或因不解其义,或因空间限制),则在最初的母本中,两主题的位置可想见一定是相平行的。下文"灭胡"与"职贡"的不完全平行,亦可作此解。

49 古希腊、罗马的祭仪之杀,也包括刀杀与棒杀两种。参见 Schörner, 2011: 83–84。

50 参见孙机,1991:266–267。

51 如《东观汉记·明帝纪》记明帝作寿陵,陵东北有小厨(《东观汉记》,上,57)。

52 《十三经》,上,1269a。东汉桓帝祭祖文称"敢用絜牲,一元大武,柔毛刚鬣,商祭(干鱼)明视"(《后汉书》,11/3195),便是据礼经而言的。

53 《周礼》,十二,2909。由于《周礼》王莽中始立为官学,故大祭之取水火,或是西汉末之后的制度。

54 参见孙诒让《周礼正义》所引诸家之说(《周礼》,十二,2909–2910)。

55 《淮南子》(A),上,82。

56 按阴燧为何物,历来聚讼纷纭,不能一是。近代以来的研究,则或称是可凝露水的方形石头(如云母)(见唐擘黄,1935),或云玉杯(高策、雷志华,2009/8),或不知所谓(Needham, 1962: 87–88)。按唐李敬贞称他试验多次,仍无法令镜子生水。后循高诱法于八九月间取一尺两寸的大蛤,在深夜对月磨试,确乎得水四五斗(见《周礼正义》引文,《周礼》,十二,2911)。盖大蛤原含水甚多,"磨试令热",蛤肉会收缩,自然会喷水。未知汉代祭祀之取水,是否果用大蛤。但从画像看,设计者对阳燧、阴燧的呈现固有明显的意图:一正圆,一半圆(或近半圆)。可知古今注家从"方形"(方诸)角度所做的解释不确(至少对汉代如此),近来释为玉杯亦不确。意者画像之半圆即非大蛤,所指亦必为阴燧。

57 其所以见于西壁、未于东壁的庖厨—宴飨连接,盖是民间流传中所产生的讹乱。意者原设计中当是连为一叙事的。

58 《礼记》,中,595。

59 与中国类似,古希腊祭祀也最重肝,故肝被称作 splankhna(动物之髓),烹法也为燔烤(Détiene, 1989: 54)。埃及则最重心脏(Ikram, 1995: 51)。

60 《十三经》,下,1457b。

61 《十三经》,下,1458b。

62 参看杨爱国,1991;邢义田,2006;李欣,2016。

63 《通故》,二,857。

64 Petropoulou, 2008: 28–29。

65 Détienne, 1989: 3. 不同于以伯科特等为代表的学者将祭祀的研究集中于"杀",以 Marcel Détienne 与 Jean-Pierre Vernant 为代表的"巴黎学派"的研究,乃集中于杀之后的分食—宴庆。

66 《礼记》,下,1243。

67 尽管并不是每一文明的祭祀皆包括共食—宴庆,但古代近东(如埃及、原始犹太教)、希腊、罗马则皆有之;其功能也有不同的解释(见 Knust and Várhelyi, 2011: 12–14)。

68 关于酬献的细节及历代礼家的解释,参见《通故》,二,818–832。

69 《通故》,二,833。

70 《后汉书》,11/3103。

71 此处所记虽是上陵仪,但如文末"饮酢"云云所

暗示的，宗庙祭祀也遵循类似的结构。如《汉旧仪》称宗庙祫祀时，皇帝"夜半入行礼，平明上九卮，毕，群臣皆拜，因赐胙"（《后汉书》，11/3195）。则知"前夕省牲—夜半入祠—平明上食—赐胙宴庆"乃庙—陵祭祀的共有结构。最后的"赐胙"，当包括祭后的共享祭食。

72 盖对应《礼记》所记的"及入舞，君执干戚就舞位。君为东上，冕而总干，率其群臣以乐皇尸。是故天子之祭也，与天下乐之，诸侯之祭也，与竟内乐之"（《礼记》，下，1241）。又古代近东与希腊罗马的祭祀，也皆伴随娱神的歌舞（Collins, 2002: 343; Teeter, 2011: 27; Hinge, 2009: 216–236）。

73 《后汉书》，11/3103。

74 《后汉书》："(明帝永平元年) 春正月帝率公卿以下朝于原陵，如元会仪"（《后汉书》，1/99）。

75 《汉官》，210–211。

76 参见常任侠，1982：123。

77 鲁地画像中的狩猎、庖厨与乐舞主题，信立祥称当源于皇家宗庙（见信立祥，2000：137–143）。其见甚精。唯他称这类图像与"先秦宗庙"的祭祀活动有关，则未见其当。我以为这是汉朝新起的现象，其源头当求之汉代。

78 与祭祀、墓葬有关的宴饮，是西方古代世界研究的一个重要话题。关于早期中国相关问题的研究，目前还较薄弱。关于汉代墓室内宴饮图的研究综述与评论，可参阅 Nylan, 2016。

79 汉代私人上坟祭祖，往往也以亲友共食为结束。如王林卿"归长陵上冢，因留饮连日"（《汉书》，10/3266）；董贤"上冢有会，辄太官（皇家官厨）为供"（《汉书》，10/3092）；又光武命其功臣冯异回乡上坟祭祖，"使太中大夫赍牛酒，令二百里内太守都尉以下及宗族会焉"（《后汉书》，3/645）。

80 关于商周社会狩猎与祭祀的关系，及君主亲狩与亲杀的意义，陈槃有详论（见陈槃，2010 [B]）。所论虽皆商周之礼，但汉朝自元成，尤其东汉明帝之后，朝礼受经学阐释的周礼影响甚深，故可相参证。

81 关于浮雕刻画的内容为祭祀，参看 Razmjou, 2017。

82 与中国微异的是，其他早期文明的祭祀呈现，往往不包括狩猎获牲的场景（我所知的仅有埃及、亚述与赫梯的数例。其中亚述的例子见上引图5.17a-b；埃及的例子见 Ghoneim, 1977：185；赫梯的例子见 Mellink, 1970：15–25），也不甚包括共食的环节（关于共食之于希腊祭祀的重要，但视觉表现中却罕有之，参见 Dubabin, 2003: 19），而往往集中于牵牲、宰杀与作食三个环节。在美洲的玛雅艺术中，祭祀也是最重要的主题之一，但被杀献祭者乃人（敌对部落的俘虏），而非动物（关于玛雅艺术中的祭祀表现，参看 Schele and Miller, 1975：209–241）。

83 中间两个跪坐者手执的器物（当为某种乐器），悉同孝堂山祠高台脚下的人物所执者。

84 可注意的是，与孝堂山祠一样，武梁祠派画像的庖厨场面也多见于东壁，狩猎则无规律可循。

85 灭胡主题今通称"胡汉交战图"。但从内容看，画面表现的乃是汉军大败胡兵的一幕，故我从《史记·主父列传》"蒙恬城之以逐匈奴，内省转输戍漕，广中国，灭胡之本也"（《史记》，9/2961），将之改称为"灭胡图"。

86 信立祥称胡汉交战主题当源于皇家宗庙（信立祥，2000：131–137），其见亦甚精。又 Duyvendak 曾详细分析了《汉书》记载的甘延寿与陈汤于元帝建昭三年（前36年）击溃匈奴郅支单于的事件，并称"（四年春正月，以诛郅支单于，告祠郊庙，赦天下，群臣上寿置酒）以其图书示后宫贵人"之"图书"，即是对甘延寿击溃郅支单于过程的图画描绘。又称这或是汉代第一次以图画的形式表现对外夷的胜利；孝堂山祠中的"灭胡图"，应属于此传统（Duyvendak, 1939: 249–264）。

87 《汉书》，4/1056。

88 《文选》，684a。

89 以当地特产的动物为异域之象征，并以获取这些动物为降伏异域的标志，是古代社会意识形态的共有特点（关于古代埃及，参见 Houlihan, 1996: 197–198；关于亚述，参见 Marcus, 1995: 193–202；关于埃及、近东、西亚不同地区的综合考察，见 Collins, 2002 的相关章节）。汉代也如此。如自西汉以来，骆驼（汉称橐驼）、象、大雀或白雉即被视为远夷（主要指匈奴、西域与越裳）的典型特产，并为远夷称臣纳贡时奉献的代表性贡物。如"建武二十六年，南单于遣使献骆驼两头"（《东观汉记》，下，885）；"南单于上书献橐驼"（《东观汉记》，下，886）；又"永平十三年，安息王献条支大雀"（《东观汉记》，下，893）；"元始元年春正月，越裳氏重译献白雉一，黑雉二，诏使三公以荐宗庙"（《汉书》，1/348）。这由汉代确立的"以异域动物为主导—服从关系之标志"的观念，一直持续到明清，并不断表现为视觉形态（关于明清的视觉表现，分别参看，Clunas

and Harrison-Hall, 2014: 260–261；赖毓芝，2013）。

90 关于地理意义的空间距离在不同文明的宇宙观及意识形态中的模式化体现，或者说，远域及来自远域地区的人、物及知识，是如何被不同的社会所孜孜求取、又如何被用于政治或意识形态目的，可参看 Helms, 1988, 1993。

91 这一类型化的意识形态，其实是贯穿于整个人类历史的。近代西方所谓的 civilizing mission，便是此古代传统在现代的翻版。关于西方近代以来在中国的 civilizing missions，可参看 Hirono, 2008。

92 Burkert, 1972: 47–48。

93 和平祭坛建造的目的，是呈现"罗马治下的和平"（Pax Romana），故其中的战争或征服主题，乃是通过分设于南北两侧的"蛮人献质子"来表现的（Rose, 1990: 453–467）。

94 关于银杯的图像学研究，参看 Kuttner, 1995。

95 从血统及男性世代关系的角度对祭祀的研究，可参考 Jay, 1992，重点参阅其第三与第四章。在 Jay 看来，祭祀的本义之一，是超越男性因女性生育而导致的必死性（mortality），从而进入"永恒的"血缘群；是否为此群之成员，乃由是否有权参与祭祀所决定，不仅由血缘决定（见 Jay, 1992: 40）。但该理论不太适用于早期中国，因为早期中国是允许女性参与祭祀的。

96 《汉书》，9/3020。

97 《后汉书》，1/121。

98 《文选》，681a。

99 《文选》，32b–33a。

100 《后汉书》，5/1380。

101 《后汉书》，11/3162。

102 《东观汉记》，上，163。

103 正式封禅文刻石作"舟舆所通，人迹所至，靡不职贡"（《后汉书》，11/3166）。

104 《后汉书》，11/3196。

105 按三雍为明堂、辟雍、灵台。由于高祖等亦配祭于明堂，故明堂亦属于祭的范围。辟雍则为敬老尊师之所，灵台为"法天"的地方。然则刘苍总结的光武功德，其实也包括了"法天"与"尊师重傅"。

106 《后汉书》，1/73。

107 《后汉纪》，142–143。

108 《后汉纪》，150。又见《后汉书》，3/695。

109 光武功业被书为两本，原本埋人其陵，副本纳于金匮，藏于祖庙（Crespigny, 2016: 225）。又汉代确立的理想君主的"祀一戎"二元概念，亦为后代所遵。如东晋至陈，汉人政权偏居南方，故较之光武，尤无所谓与蛮夷有关的"戎功"，但每次"禅让"时，群臣皆以"威德及于绝域"为说（参见南朝诸史）。

110 《乐府诗集》，一，1。

111 据《后汉书》，针对光武功业的廷议，刘苍特撰《光武受命中兴颂》，由于文字典奥，明帝命大儒贾逵为之作注，传示廷臣（《后汉书》，5/1436；按《颂》今不传）。明帝命班固作《世祖本纪》，也发生于此时。则知讨论、称颂光武功德，乃明帝初年朝廷礼仪和智力生活的重要事件。据刘知几《史通》，明帝此举，盖因光武原为更始之臣，据旧义为"篡位者"，因此须发动大规模的宣传攻势重新构造光武的"中兴"身份（参见 Beck, 1990: 21）。意者在光武陵寝或相关礼仪建筑中设纪念光武功德的画像，抑或这宣传攻势的一组成。

112 参见本书第二章《周公辅成王》。

113 参见本书第一章《孔子见老子》。

114 在此以前，周公多与"文武"并称（"文武周公"），不甚与孔子并举，孔子多与墨子并举。

115 《汉书》，12/4050。

116 《东观汉记》，上，12–13。

117 《后汉书》，11/3108。

118 可指出于此的是，东汉初年与盛称周公并出的，乃是将君主比喻为成王。如班固《东都赋》称光武建元如伏羲，分州土如黄帝，行天罚如汤武，迁都如盘庚，即中土而宅京如周成（《文选》，31）。又"白雉诗"称明帝"彰黄德兮谋周成。永延长兮膺天庆"。（《文选》，36）又《东观汉记》记东平王苍上章帝书"伏惟陛下以至德当成康之隆"。（《东观汉记》，上，166）合观这些称颂周公与君主的修辞，即可知当时人关于"帝王—贤傅"的观念模式。

119 《后汉书》，12/3673。又《汉官仪》："侍中殿下称制，出则参乘，佩玺抱剑。"又"汉成帝取明经者充为侍中，使辟百官公卿，参议可正止殿，行则负玺"。按侍中为皇帝近侍，负责皇帝常用的御物，《汉官

仪》所谓"分掌乘舆服物,下至亵器虎子之属"。由于在皇帝左右,故气息可闻。《汉官仪》记"桓帝时,侍中迺存年老口臭,上出鸡舌香与含之"(以上均见《汉官》,137),则知是不离皇帝的密迩近侍。

120 《后汉书》,12/3673。又玺与玺绶乃汉代表示地位的最主要的礼仪标志之一。皇帝立太子、王公、与皇后,皆以授印佩组为全场礼仪的高潮,盖如 Goodrich 说的,只有授印绶后,才等于皇帝把权威或权力赋予了接受者(见 Goodrich, 1964–65: 168)。由于重要,故汉代有因亡印绶而除国者,如《东观汉记》记"夕阳侯邢崇孙之为贼所盗,亡印绶,国除"(《东观汉记》,下,881)。

121 《晋书·舆服志》云"汉世著鞶囊者,侧在腰间,或谓之傍囊,或谓之绶囊,然则以紫囊盛绶也。或盛或散,各有其时"(《晋书》,3/773)。似汉代普通官吏的印绶,平时多装在一囊内,侧系于腰间,并不总垂挂下来(所谓"散")。孝堂山祠受拜者腰垂大绶,当为一种礼仪式举动。

122 侍中执玺的礼仪,至少延续到南朝。如《南史》记蔡兴宗为宋武帝刘裕侍中,"孝武(帝)新年拜陵,兴宗负玺陪乘"(《南史》,3/765)。又《梁书》记宋齐"禅让",宋侍中谢朏当日当值,"(禅让时)百僚陪位,侍中当解玺。朏佯不知,曰:'有何公事?'传诏云:'解玺授齐王。'朏曰:'齐自应有侍中。'乃引枕卧"(《梁书》,1/262)。则知晚至南朝,侍中的主要执掌犹是执玺印。又所谓"解玺",当是解宋帝身佩的系玺之绶(即"解玺绶"的简说),即孝堂山祠"大王"腰间所纡垂者,当非谢朏所执囊内的玺印。然则画像中侍中所执的玺与大王所纡的绶,都是君主礼仪身体的核心组成,宜乎孝堂山祠作着重刻画。

123 《汉书》,10/2993。《梁书·刘杳传》云杳博识多通,同僚尚书叩以"尚书著紫荷囊,相传云:'挈囊',竟何所出",杳以汉代尚书皆手提囊为答,并引上引《汉书》的话为证(《梁书》,3/716)。则知尚书之囊,梁代已不手提,而是系在腰间,然尚书同僚之间,犹相传汉代手提的掌故。

124 《后汉书》,12/3672。

125 《汉官》,137。

126 孝堂山祠建筑面南,可复原的武氏三祠面北(蒋英炬,1981),同样可复原的宋山四祠中,1、2、3号面南,4号面北(蒋英炬,1983)。但无论面南,还是面北,设于后壁中央的受拜者,却一律是面东的。金乡朱鲔祠所在的作坊系统,与上举八祠不同:其中未见楼阁拜谒主题,主角也设于侧壁,而非后壁的中央。据费慰梅、蒋英炬、杨爱国等人的复原(Fairbank, 1942;蒋英炬、杨爱国,2015),朱鲔祠主角所在的侧壁乃西壁。又与上举八祠之人物、空间处理采用"正面律"(frontality)不同,朱鲔祠西壁设有斜置的围屏;穿过围屏入口的主角,亦相应设为四分之三面(见图 4.46,左侧一幅)。这样朱鲔祠的主角,便也是面东的。然则由可复原的汉代祠堂看,祠主面东,乃是祠堂设计须恪守的基本原则。

按周代以面东为尊。西汉承此观念,长安城设为东向,宫之主门与主阙设在东面,城门亦以东门为正门;此即张衡称的西京"朝堂承东"(见杨宽,2016[A]: 110–111。睡虎地出土秦简亦以国都之东门、北门为"邦门",并云"贱人弗敢居",见工藤元男、广濑薰雄,2018: 195–196)。与宫殿尊东类似,两汉宗庙、陵园的定向,似也以东为尊。如两汉书记帝陵灾异,皆以"东阙"为言,罕言其余(《汉书》,1/291、5/1337;《后汉书》,2/309。汉帝陵之阙,有发掘者为宣帝杜陵,参看中国社科院考古所,1993: 63–65)。宗庙定向之尊东,可参看信立祥,2000: 78–80)。以面南为尊,乃始于东汉。唯光武明章据周制复古礼,故在强调礼仪的场合,亦以面东为尊。如明帝养三老,谒其师桓荣,即皆令"东面"(《后汉书》,1/103、5/1252)。"楼阁拜谒"主题若果源于皇家,祠主面东的设计,便可从"朝堂承东"的角度来思考。

除"朝堂承东"外,另一思考的角度,是汉帝陵的布局。据晋人崔豹《古今注》,东汉帝陵石殿的东面,有所谓"园省"(《后汉书》,11/3149)。又据《后汉书·百官志》,东汉帝陵皆设"食官令",秩六百石(《后汉书》,12/3574)。按"园省"乃陵园官员的办公设施;其中必包括"食官令"下辖的祭厨。然则东汉帝陵的祭厨,似皆设于礼仪性的石殿之东。西汉祭厨的位置,文献未见记载。考古发掘的阳陵外藏中,有所谓"太官"署者(皇帝食官),位置在封土之东(陕西省考古研究院,2008)。宣帝杜陵的园省设施,也造于礼仪性的寝殿东面(中国社科院考古所,1993: 23–61)。然则祭祀空间与祭厨的方位关系,两汉似有大体一致的模式:礼仪性的祭祀空间在西,功能性的祭厨在东(此或为生活空间的拷贝亦未可知。盖朝廷太官虽未知设于何处,但由汉乐府《古歌》"入金门,上金堂。东厨办肴膳,椎牛烹猪猪羊"看,私人住宅的厨房,似以堂之东为常)。这种方位关系,在孝堂山祠—武梁祠派的画像配置中,也隐有折射:倘我们顺着后壁受拜者的目光,朝东壁望,则在

与"拜谒"主题约平行的位置，总会看到一幅庖厨的场面，——其位置几乎是固定的，即永远对着祠主的目光（宋山 3 号小祠无"庖厨"，乃唯一的例外）。朱鲔祠虽无"庖厨"，但迎接其主角（应理解为祠主或受祭者）之目光的，乃是数幅宴饮场面；场面的中心皆空白，未填人物，似在等待主角的享用。这关系所反映的，必是与孝堂山祠—武梁祠派画像配置相同的概念。如此严格的对应，疑是朝廷礼仪控制的结果；缺少集中控制的民间，或仅袭用其程式而已。唯采用之后，其含义亦当有转换。盖皇家语境中的"朝会"与"祭祀"之关系，倘我们理解为皇权的"体用关系"，民间祠堂中的"拜谒"与"庖厨"（或宴饮），便应理解为私人性的"孝"。这样与"戎"成二元关系的"祀"，便内化为单纯的祭祀符号了。作为其后果，祠主之面东，亦应简单地理解为"祠主面对祭食"。换句话说，通过打破"祀"与"戎"的二元结构，使象征"祀"的"庖厨"与"拜谒"相捆绑，祠主便可永享祭食。原时间性的祭食，也由此而永在，被祖宗永久、不间断地享用。至于朱鲔祠之以俗常性的宴饮，取代礼仪化的、神圣的、宗教性的"杀害"，抑或反映了皇家陵寝艺术在民间内化的事实。

127 鲁中南的楼阁拜谒图中，偶有以榜题标示受拜者身份的例子，如信立祥所举嘉祥的一例，受拜者的头旁，便铭有"故太守"榜题（信立祥，2000：90）。似图中建筑所表现的，乃长吏之官署（祠主生前或为太守）。但这类例子，我想应理解为皇家主题在民间内化的体现。盖用榜题说明受拜者身份，多见于东汉早期；除"故太守"外，又有"此斋主也"之例（信立祥，2000：90-91）。楼阁上层女性的头旁，则有"君夫人"之例（我参观过的一私人收藏）。这些榜题，似一则说明当时鲁地的观者犹不熟悉这主题的所指，故需文字提示；二则说明鲁地民间已开始对这皇家主题作内化的努力。至东汉中晚期的武梁祠时代，此类榜题便几乎消失了。似这始源于皇家的主题，此时已改操"平民口音"；祠堂拟设的观众，已尽知其所指。类似的内化，除楼阁拜谒图，也见于其他主题。如孝堂山祠"大王卤簿"之"鸾驾"、"黄门鼓车"、"执节者"，狩猎—庖厨—共食图中的"大王"，灭胡图中的"大王"与"胡王"等细节，以及与灭胡呈二元关系的"职贡"主题，在东汉中晚期的画像中，便被删除殆尽。这样原皇家的礼仪性主题，便内化为平民性的车马图、狩猎图、胡汉交战图。这种种变化，皆当理解为皇家方案被内化于平民语境的体现。

虽然如此，孝堂山祠—武梁祠派的画像方案，毕竟是为皇家而设的，故虽有上述的"内化"，其出身的"口音"，仍不尽可掩。具体到《楼阁拜谒图》，其出身的马脚，不仅见于风格之华美与内容的皇家色彩，也偶见于幸存的铭文。如武梁祠派的许安国祠散石中，有一则长篇铭记，列举了匠师已刻或拟刻的主题目录（见图 8.25），其文作："交龙透迤，猛虎延视。玄猿登高，狮熊噱戏。众禽群聚，万兽云布。台阁参差，大兴舆驾。上有云气与仙人，下有孝友贤人。尊者俨然，从者肃侍"（画像石编委会，二，图版说明页 38；铭文异体字已转为正写）。这一则铭记，当是匠师的工作口诀；故所胪列的，必不仅许安国一祠的主题，而是孝堂山祠—武梁祠派的通用方案（或方案的部分组成）。如铭文所称的 1）交龙—虎—猿—狮—熊、2）云气—仙人、3）孝友—贤人、4）尊者—从者等主题，在武梁祠派画像中，便一一可覆按。其与本话题直接有关的，乃是铭文之"大兴舆驾"与"台阁参差"。对应于画像主题，二者疑分别指令所称的"车马图"与"楼阁拜谒图"。但汉代用语中，"舆驾"与"台阁"多特指皇家。其中"舆驾"（或"车驾""鸾驾"）原特指帝王或帝后乘坐的仪式车马，又转喻皇帝或其家人，即颜师古所说的"凡言车驾者，谓天子乘车而行，不敢指斥也"（《汉书》，1/58）。与"舆驾"并出的"台阁"，东汉则喻指朝廷。盖东汉朝堂起于高台，当时人称朝廷便以"台"、"台省"、"省阁"或"台阁"为代（见《七家》，23；《东观汉记》，下，873）。或问许安国不过汉称的"斗食小吏"。为他设祭的小祠画像，何以克当"舆驾"与"台阁"？我细思其故，颇以为这两个词，必与"大王卤簿""职贡""获牲""取水火""天帝卤簿""帝王列像"等主题一样，乃孝堂山祠—武梁祠派所据祖源方案的皇家记忆之遗痕。或孝堂山祠—武梁祠派作坊传统的祖师，因参与王陵的修建或其他未明的因缘，最初是颇晓画稿的源头与初义的。故制为口诀时，遂据祖源方案的初义，称车马为"舆驾"，称拜谒所在的建筑为"台阁"了。

128 关于汉代制度以"朝会"及"卤簿"表现君主的政治—礼仪身体，或以此礼仪身体作为君权的物质体现，参阅本书第八章《从灵光殿到武梁祠》的相关讨论。

129 假如我们从结构主义的角度，把整个孝堂山祠画像的主题之配置，与东汉初年的宫廷意识形态比较，或会发现两者有严密的契合。仅以班固《两都赋》之"东都"部分为例，其文末以五首四言诗，对明帝的功德做了全面总结。其篇目依次为"明堂"、"辟雍"、"灵台"、"宝鼎"与"白雉"。其中"明

堂"所歌颂的，乃明帝以光武配祀明堂之事，"辟雍"则歌颂明帝尊师重傅（明帝的辟雍礼祀周公孔子，故可称君主"尊师重辅"的礼仪外现），"灵台"歌颂明帝"敬天法象"，"宝鼎"乃明帝得天嘉许之征，"白雉"则既为祥瑞，亦为四夷归化的标志。其中"灵台"一则，可对应孝堂山祠的天神地祇，"明堂"一则，可对应"狩猎／庖厨—乐舞"一组，"辟雍"可对应于"周公／孔子"，"白雉"可与"灭胡／职贡"对应。至于"宝鼎"所属的祥瑞，虽未见于孝堂山祠，但与之同源的武氏祠中，则有其全面的表现（或孝堂山所据的母本有之然造祠的匠师未取也未可知）。

130 收入《补表》，1984。

131 由于悉庶出，明帝在封其为王时，明称"我子当宜与先帝子等乎"（《后汉书》，2/410）。

132 见《后汉书·光武十王传》。

133 《后汉书》，5/1423。

134 按光武待强之隆，虽与愧疚有关，但也与政治的考虑有关（说见陈苏镇，2011：524-542）。

135 更详细的讨论参见本书第七、第八章。

136 按南齐萧鸾废萧昭文为海陵王，然犹许其生前行天子礼，并死葬之以天子礼，所援引的先典，便是光武、明帝待东海王刘强的故事（见《南史》，1/140）。

137 见《后汉书·东平宪王传》。

138 见皮锡瑞对"金縢"篇的相关注释（《今文尚书》，298-304）。汉经生关于成王初犹豫于葬周公以天子礼，后因雷雨而悟并终葬之以天子礼，见《论衡·感类篇》（《论衡》，三，787-800）。王充的这一篇文字，几乎整篇是讨论成王葬周公以天子之礼的，隐窥王充之意，似颇不值今文家主张"成王以天子礼葬周公"之说。按《论衡》作于明帝与章帝元和间（见《论衡·自纪篇》）。其以整篇的篇幅，讨论此事，莫非是激于章帝葬刘苍以天子礼？

139 苍死后，章帝遣大鸿胪持节，五官中郎将副监丧（《后汉书》，5/1441），又"诏有司加赐銮辂乘马，龙旗九旒，虎贲百人"（同上）。检《后汉书》"礼仪""舆服"两志，即知这些礼仪，都是参酌天子大丧之礼的。此外，章帝又派为天子建造陵寝的将作使者六人赴东平，"留起陵庙"（同上）。按六人是不足起陵庙的。意者这六人当只负责陵庙与装饰的规划与设计，造陵庙的匠人必征自东平国及附近的郡国。若此理通，则刘苍陵庙的装饰传入民间，是自有管道的。

140 西汉诸侯王享受"加（天子）礼"的现象似较多一些。

东汉则只有刘强与刘苍有此待遇。关于汉代的"加礼"或"殊礼"，可参阅 Goodrich, 1991: 277-282。

141 东汉的祭祖设施，有庙与陵两种。其中庙是据礼经恢复的古制。唯明帝遗诏不起庙，木主藏于光武庙更衣，其后诸帝悉遵此制（《后汉书》，11/3195-3197），故东汉的宗庙，便仅有光武一座。庙的位置，乃设于洛阳城中［史称董卓"又自将兵烧南北宫及宗庙"（《七家》，292），则知宗庙在城中］。由周秦两汉文献看，庙中是不设像的（宗庙设像为晚期制度，参看《文献通考》，卷9）。故城内的光武庙中，或无纪念性的绘画装饰（关于汉代宗庙不设像的分析，也可参看邢义田，1997）。

与庙的性质不同，陵寝乃战国秦汉的新制。故依据礼仪之新需，艺术功能之新变，别设纪念性绘画于陵寝，便较庙少古制的约束。梁慧皎《高僧传·竺法兰传》云："(蔡）愔又于西域得画释迦倚像……（汉）明帝即令画工图写，置清凉台中及显节陵上。"（《高僧传》，3）按显节陵即明帝陵。若记载不错，则明帝自作陵寝时，确曾命作绘画装饰。即便其事不实，"置显节陵上"乃慧皎虚构，此虚构亦当是根据梁代的陵寝制度，故可旁征梁代陵寝是有绘画的。如本书第八章对《金缕子》引文的分析所说，梁代宗庙与陵寝犹存东汉古制。然则由梁逆推东汉，我们称东汉的陵寝中有纪念性的绘画装饰，当不远于事实。故刘强陵与刘苍陵中，若果有朝廷将作使所设计的绘画装饰，它们所依据的母本，疑便出自光武或明帝陵，而非光武庙。

又据晋崔豹《古今记》，光武陵园的设施仅有寝（不计园省等服务设施），明帝陵则于寝外，又别有"石殿"（《后汉书》，12/3149）。意者这一区别，当是有庙无庙所致。盖光武有庙，庙相当于"朝"，故陵上仅需寝以象其生前之寝。明帝无庙，遂别造石殿以象其"朝"。从礼仪上说，这石殿虽不是庙，但从权宜而言，亦未尝不可当一庙（石殿的概念，当是宗庙西墙之"坎"或"石室"的移植与扩大。关于宗庙西墙之"坎"，参见信立祥，2000：76-80）。今按陵上起石殿，乃明帝的创制，此后东汉诸帝亦多遵此。东汉民间兴起的墓上造石祠之风，或与此有关亦未可知。唯据今天的考古调查，东汉帝陵遗址中犹未发现有画像的刻石（参看洛阳市文物考古研究院，2018）；或画像设于木构之寝，或泥石殿之壁以施绘，皆未可知也。

142 孝堂山祠风格的画像因存留甚少，故无以判断其地域分布。武梁祠派风格的画像则少见于鲁国，多见于鲁国周围（以山阳郡、济北国为多）；其中似有某种礼仪禁忌。

143 关于东汉石刻匠人的活动范围，可参考杨爱国，2006，第四章。

144 刘强薨于光武去世约一年后，故朝廷酌采天子礼为刘强设计陵寝时，所可参考的，只有光武原陵的建筑。刘苍死于章帝末，时洛阳除光武原陵外，又有明帝显节陵，故其陵寝的设计，便有两个帝陵可参考。由于刘苍与明帝为兄弟，感情密迩，其陵寝的设计方案，疑当参酌显节陵。孝堂山祠与武梁祠派图像，若果如本书所论，乃分别源自苍陵与强陵的装饰方案，二者风格的差异，便可理解为原陵与显节陵装饰风格的差异。从东汉的史料看，无论政治、礼制、意识形态，还是生活方式与趣味，明帝是确较光武为保守的。故孝堂山祠画像风格的朴素与刻板，或体现了明帝的趣味亦未可知。

除风格的差异外，在图像学内容上，孝堂山祠与武氏祠也多有异同。其同者如"楼阁拜谒""狩猎—庖厨—共食""周公辅成王""孔子师老子"等。异者如祯祥、古帝王、列士列女之仅见于武氏祠，"灭胡—职贡"之独见于孝堂山祠等。主题相同、细节差异较大的，则有"车马图"与"天神地祇"等。隐窥其意，似相同的部分，乃是特为陵寝设计的纪念性主题，差异的部分，则或拷贝于灵光殿（说见第八章）。

又武氏祠画像制作的年代，虽为东汉中后期，但就再现技巧而言，又可与孝堂山祠（东汉初）同归为"古风"的类型，与东汉后期的朱鲔祠等所代表的"发达"风格，差距是最大的（参看 Powers, 1991）。故"二战"前后的艺术史家，多认为武氏祠的制作年代虽晚，所据粉本则或为东汉初年的（参看 Fairbank, 1942: 52–88；Soper, 1948: 174）。

第六章　鸟怪巢宫树

1 夏承焘系此诗于僖宗文德元年（888）秋日（夏承焘，1979：15）。

2 《今文尚书》，503、511。

3 《十三经》，下，2328b。

4 Eliade, 1959: 15.

5 Eliade, 1959: 20.

6 Eliade, 1958: 367–387.

7 Eliade, 1959: 17, 27–28.

8 《汉书》，5/1352。

9 《汉书》，5/1410。

10 《汉书》，5/1411。

11 《汉书》，5/1414–1415。

12 把外国（或刘歆称的夷狄）视为与"神圣"对立的俗常空间，是不同文明都有的观念。参见 Eliade, 1959: 29–30。

13 《汉书》，13/3478。

14 《汉书》，5/1415、1416、1396。

15 《汉书》，5/1374。

16 《汉书》，5/1395。

17 《汉书》，5/1416。

18 《汉书》，5/1417–1418。

19 不同文明亦以墓为伊利亚德意义上的神圣空间，参阅 Eliade, 1958: 232。

20 《汉书》，5/1394–1395。

21 关于不同文明以灶、门为神圣，参见 Eliade, 1958: 232。

22 《汉书》，5/1374。

23 《汉书》，5/1416。

24 关于不同文明的以山为"圣"，或以山为神圣空间，Eliade 举例甚多，重点参看 Eliade, 1958: 99–102。

25 《汉书》，5/1396。

26 吕宗力称此童谣或泛泛批评社会生活中的某常见现象，未必有具体所指（如暗指王莽篡汉）（吕宗力，2011 [中]），但如果通观《五行志》所录针对王莽的众多灾异及其所体现的模式，便知吕说不确。当然，这则民谣未必作于王莽时代，或光武时期的宣传方案也说不定。

27 《论衡》，三，711–712。

28 《汉书》，10/3354。

29 宫之庭植树，当是古来的风习。如《左传》宣二年，钮麑"触槐而死"，注家皆解槐为"庭槐"。三国韦昭《国语·晋语》注称"《周礼》云王外朝三槐，三公位焉，则诸侯之朝三槐，三卿位焉"。则周之王庭诸侯庭皆植树，并把树加以意义化（参看《左传注》，二，658–659）。至于汉代宫殿、官署、住宅植树的记载，其多不胜屈指，仅举数例如下。汉代宫殿庭植树如张衡《西京赋》称未央宫"正殿

路寝，用朝群辟。大夏眈眈，九户开辟。嘉木树庭，芳草如积"（《文选》，39a-b）；左思《魏都赋》记魏都主殿"于前则宣明显阳，顺德崇礼……珍树猗猗，奇卉萋萋"（《文选》，99b）。官署听事前植树如谢承书"（都尉府）厅事前树时有清汁，以为甘露"（《七家》，367）。住宅的庭中植树如桓谭《新论》"余见其（刘子骏）庭下有大榆树，久老剥折"（《新论》，37），《东观汉记》"（桓砺）移居扬州从事屈豫室中，中庭橘树一株"（《东观汉记》，下，646）。

30 认为树与神秘力量有关，是前现代社会最常见的一种思维模式。关于原始思维中的树怪与崇拜，可参见 Frazer, 1976, Chapter 9；Eliade, 1958 第八章及所列的大量文献。中国早期文献中，亦多类似记载。

31 参见《汉书》，9/2815-2817。这一类树瑞，原皆为君主施政之良而发，但东汉中期之后，官吏的良行，亦往往可致这类祥瑞。如"应顺……为东平相，事后母至孝，精诚感应，梓树生厅前屋上。徙置府庭，繁茂长大"（《东观汉记》，下，727）。又前引谢承书"（都尉府）听事前树有清汁，以为甘露"等。

32 《汉书》，5/1412。

33 《后汉书》，2/338。

34 后代言祯祥的书，亦皆单列这一类别，如唐萨守真《天地瑞祥志》之第19篇（日本尊经阁文库藏抄本。关于这本古佚书的介绍，参见水口干记、陈小法，2007.1。本文所用的尊经阁文库本，乃水口兄代为复制，谨致感激。亦有将之分别为两类即"木异""草异"者（《文献通考》，卷299）。

35 Beck, 1990: 135. 今存《汉书》、东汉诸家续汉书及司马彪《续汉书》"五行志"所依据的，便是这一类册子。

36 参看胡平生，2004；邢义田，2000（B）。

37 《易林》，上，128。

38 如班书记"（宣帝五凤三年）鸾凤又集长乐宫东阙中树上"（《汉书》，1/266）。又班固《典引》颂明帝时祥瑞云"甘露宵零于丰草，三足轩翥于茂树"（《文选》，685）。

39 《汉书》，5/1394-1395。

40 《汉书》，5/1374。

41 《汉书》，5/1316。

42 《汉书》，5/1396。

43 《七家》，84。

44 《新论》，17。

45 大树射雀（爵）图是汉画像研究中最被关注的主题之一。邢义田《汉代画像中的〈射爵射侯图〉》一文的开头，对此前的研究有综述，可参看邢义田，2000 [A]；又收入邢义田，2011 [A]。邢义田认为这种"大树射雀"主题，寓意是祈望富贵（即"射侯射爵"）。Brashier 则认为图之树既隐喻邵公之甘棠，也寄托了造祠者对先人的追思（Brashier, 2005:281-310）。这些研究仅集中于社会中下层脉络，未尝意识到其与当地皇家艺术或有的复杂关联。倘以这关联为视角，我们自会提出这主题的"初义"与"内化"问题。而"射侯射爵"与"甘棠怀恩"说，自无妨为对"内化"的一种解释。

46 关于用于装饰楼阁的"猿猴"母题，参阅本书第八章《从灵光殿到武梁祠》。

47 《后汉书》，11/3195-3196。

48 见内蒙古自治区文物考古研究所，1978：24-25，及陈永志、黑田彰，2009。

49 关于鲁地画像在陕西地区的传播，及鲁地石工的工作范围远及北京地区，参见菅野惠美，2011；杨爱国，2006。

50 参见内蒙古自治区文物考古研究所，1978：24。

51 《后汉书》，12/3668。也可参阅孙机，1991：233-236。

52 《后汉书》，8/2405。

53 《东观汉记》，上，3。

54 《东观汉记》，上，5。

55 灵光殿及武梁祠派的建筑饰件中皆有"猿"，参见本书第八章《从灵光殿到武梁祠》。

56 《后汉书》，11/3307。

57 陈秀慧，2018。

58 《汉书》，5/1473。

59 《后汉书》，2/343。

60 参考陈苏镇，2011，"明帝即位前后的几桩大狱"一节。

61 《东观汉记》，上，58。

62 《汉书》，5/1318-1319。

63 《汉书》，5/1413。

64 《后汉书》，11/3299-3300。

第七章 "实至尊之所御"

1. 关于灵光殿的考古调查，可参阅驹井和爱，1951；山东文物考古研究所等，1982。

2. 汉代屏风可分两种：设于礼仪性场所（如朝会殿）的大型屏风（称"扆"），与设于燕居场所的小型屏风。南越王墓主棺室的屏风（已朽烂，仅余座及配件）当属前者（见广州市文物管理委员会、中国社会科学院考古研究所、广东省博物馆，1991：146、214）。马王堆 3 号北椁室的屏风或属后者（见湖南省博物馆、湖南省文物考古研究所，2004：45、157）。新发掘的海昏侯墓中似也有一小型屏风，然未见正式报告。

3. Kubler, 1985：264, 271。

4. 库布勒所称的"语言学原则"，是索绪尔意义上的，即语言的意义来自要素间的结构性关系，而非要素本身。倘将之应用于图像学解读，便意味着具体的母题也许"指向"（refer to）某具体的物，如一棵树、一个人、一只鸟等，但从图像学角度说，这些母题本身并无太多意义。它们只是艺术家用于设计的元素而已，作用如语言的音素或语素。只有被组合起来，类如音素、语素被组合为"群链关系"（syntagmatic association）之后，它们始获得意义。这样图像学的解读，便须"关联为先，要素为后"（Bérard, 1983）；或如库布勒说，对整体方案的观察为先，具体主题的探讨为后。自上世纪 80 年代以来，这方法即被有效用于西方早期及前哥伦布艺术的解读。本书第 4-8 章的内容，大体也采用此方法，故不同祠墓画像中具体主题的些微差异，本书往往忽略。这与目前汉画像研究多关注具体主题或具体祠堂，并穷究图像细节的做法，乃出于不同的研究思路。

5. 刘余于孝景前三年（前 154 年）封鲁，武帝元朔元年（前 128 年）卒，在位二十八年。史称余封鲁之初好治宫室、苑囿，晚年"好音"（《汉书》，8/2413）。然则灵光殿之作，暂可断于前 140 年前后。

6. 成帝中，鲁王绝嗣，国除。建平三年（前 4 年），哀帝复立其旁支为鲁王，王莽中绝（《汉书》，8/2413）。

7. 毕汉斯推测赤眉兵起或在公元 18 年之前（见 Bielenstein, 1956）。

8. 《后汉书》，2/478。

9. 《后汉书》无刘永克鲁城的记载。但鲁地初为赤眉所据，永逐赤眉后，始封其弟为鲁王，意者必有克鲁之举（见《后汉书》，2/494）。

10. 《后汉书》，3/686。

11. 兵灾之外，鲁地当时又有黄河溃堤、饥荒等自然灾害，可谓兵连祸结。参见 Bielenstein, 1956：82-86。

12. 本文《鲁灵光殿赋》引文用《文选》胡克家刻本（《文选》，1981），下不复出注。关于《鲁灵光殿赋》的理解，除参考旧注外，笔者也参考了康达维英译本（Knechtges, 1982：262-277）。

13. 按延寿"岿然独存"云云，语有夸张。盖西汉长安、洛阳的皇家宫殿，在汉末大乱中仅"隳坏"或受损而已；如大乱后更始都洛阳，使刘秀先入洛阳"整修宫室"（《通鉴》，3/1252）；后移都长安，又使其大司徒"先入关整修宗庙、宫室"（《通鉴》，3/1256）；又建武十九年光武修西京宫室（《后汉书》，1/70）。皆为其证。延寿极言灵光殿之"独存"，盖为其赋灵光张本。

14. 《后汉书》，1/29。

15. 建武四年，即光武封兴为鲁王两年后，光武欲征渔阳，伏湛谏曰"今兖豫青冀，中国之都，而寇贼纵横，未及从化"（《后汉书》，4/895），可知建武四年齐鲁犹未定。又"（建武六年）二月，大司马吴汉拔朐，获董宪、庞萌，山东悉平"（《后汉书》，1/48），则知齐鲁平定于建武六年。

16. 刘兴就封之前为缑氏令，后迁弘农太守（《后汉书》，3/556），未之鲁。

17. 《后汉书》，1/40。按光武此行似驻鲁数月，其间曾自率兵前往临淄助耿弇攻张步（《后汉书》，1/40）。

18. 是年冬十月甲午（20 日）光武幸鲁，复由鲁幸东海、楚、沛，十二月壬寅（28 日）始还洛阳宫（《后汉书》，1/72），总计巡狩的时间约两个月。故暂定其在鲁地的时间为一个月。

19. 《后汉书》，1/79。按兴之鲁，可不必设想为以灵光殿为寝宫。

20. 《后汉书》，5/1423。

21. 关于郭后被废的政治背景及当时朝廷的政治格局，参阅陈苏镇，2011：523-529。

22. 据《汉官》，光武封诸子各四县（见《汉官》，21）。刘强独得二十九县，可知于诸王为最尊。

23. 关于光武易后、易太子及其背后的政治考虑，及光武迫令郭后诸子（幼子刘焉除外）就国的原因，可参见 Bielenstein, 1967：28-30；Bielenstein, 1979：114-

121；陈苏镇，2011：530-542 与 Crespigny, 2016：80-81。

24 《后汉书》，5/1423-1424。

25 春秋以来，诸侯加礼多在死后（参阅瞿同祖，2006：74）。东汉也如此。如东平王苍加天子礼，便在死后。故刘强生行天子之礼，乃礼之异数。

26 《后汉书》，1/80。

27 《后汉书》称，光武是年"秋七月丁酉，幸鲁国。复济阳县是年徭役。冬十一月丁酉，至自鲁"《后汉书》，1/81）。

28 按是年七月无丁酉。袁宏《后汉纪》七月作"十月"。若袁纪不误，光武驻鲁的时间，便只有一月。

29 《后汉书》，1/82。

30 与之相映成趣的是，光武之父为济阳令时，因官衙卑湿，曾打开坐落于济阳的武帝离宫而居，光武本人即生于"济阳宫"，出生时有兆示其日后取天下的祥瑞（见《后汉书》，1/41；《东观汉记》，上，1；《论衡》，一，96-97）。是光武固有居西汉旧宫的经验。

31 关于光武平定齐鲁前灵光殿的状况，汉史料无直接记载。但《后汉书》记更始中：

董宪裨将屯兵于鲁，侵害百姓，（更始）乃拜（刘）永为鲁郡太守。永到，击讨，大破之，降者数千人……顷之，孔子阙里无故荆棘自除，从讲堂至于里门（《后汉书》，4/1019）。

据《汉书·鲁恭王传》：

恭王初好治宫室，坏孔子旧宅以广其宫，闻钟磬琴瑟之声，遂不敢复坏（《汉书》，8/2414）。

则知孔子宅与灵光殿比邻。孔子宅生荆棘，相邻的灵光殿亦必荒弃。又灵帝中所立《梁相孔耽神祠碑》称孔耽家族原居鲁，然"鲁遭亡新之际，苗胄析离"，故家族逃亡至梁（《隶释》，卷五）。亦可旁窥鲁地于汉末所遭受的蹂躏之深。

32 山东省文物考古所，1982：215。

33 山东省文物考古所，1982：202-204。关于这一类型的几何纹铺地砖多见于东汉，参看郭晓涛，2007：369-379。又，以火砖砌拱形的墓顶或排水，最早似见于西汉中期（关于墓拱，参见 Nickel, 2015）。又据西安市文物保护考古研究院院长冯健先生垂示，西安地区发现的拱形火砖构造，多见于宣帝后，罕见于此前。关于火砖及拱或为武帝后输入于中西亚的概念与实践，参看 Rawson：2012, 34-35。按

刘余于景帝中作灵光殿，武帝元狩中去世。然则由砖砌的排水看，灵光殿于刘余之后必有大规模改作。

34 建武十年之前，光武虽称帝，但诸雄仍割据天下，故光武一切礼仪从简。仅以车马仪仗为例，《后汉书》称"（建武十三年蜀平）益州传送公孙述瞽师、郊庙乐器、葆车、舆辇、于是法物始备"（《后汉书》，1/62）。则知建武十三年之前，光武并无与身份相称的出行仪仗，遑论兴土木。

35 洛阳如建武十四年，起南宫前殿，南阳如建武十七年，"乃悉为春陵宗室起祠堂"，长安如建武十年，"修理长安高庙"（《后汉书》，1/63、69、56）。

36 参见许子滨，2011，"王逸生平事迹考"一节之相关内容及所引诸家之说。

37 《七家》，94。

38 《后汉书》，9/2618，又见《七家》，94。

39 按洛阳南宫或初作于高祖刘邦，为刘邦称帝之初的主殿（《汉书》，1/54、56）。光武称帝入洛阳，亦取为主宫（《后汉书》，1/25）。光武死后，明帝始起北宫，并取代南宫成为东汉的主宫（《后汉书》，1/107）。

40 王逸经学宗古文左氏，如《楚辞章句》所引《春秋》经说悉出《左传》，未见公谷（许子滨，2011：33）。延寿的学殖当同其父。

41 按延寿家南郡宜城。宜城为楚故都。又近南阳帝乡，不可谓"鄙"。在西汉末之后，由于关中水利灌溉系统的衰落，南阳与长江北岸的湖北地区（包括宜城），即成为当时中国人口最稠密、经济最发达的地区之一（Bielenstein, 1956：94）。故东汉时期，此地被视为帝乡南阳的延伸。如建武十八年，光武幸城（《后汉书》，1/70）；永元十五年，和帝幸章陵，迂道至南郡（《后汉书》，1/191）。故延寿称"鄙"，必是自拟季札的修辞。

42 参看《史记》，5/1523；《尚书大传》，820；《礼记》，中，839-858。

43 参看《十三经》，上，614c-618b。

44 蔡邕与其师胡广，是东汉末年最留意光武时代之制度、礼仪、掌故的人。又究心东汉初年的礼仪制度与掌故，乃东汉中后期的一风潮。今存的各种"汉官"可为其证（收入孙星衍等辑《汉官六种》）。王逸、王延寿及蔡邕等人赋灵光殿，应当从这一背景去理解。又灵光殿与天子的关联，似犹为三国六朝人所记忆。如萧道成（后来的齐高帝）获

九赐后，群臣议"世子"（道成太子）宜遵用的礼制，道成党羽王俭称"鲁有灵光殿，汉之前例也。（宜称世子）听事为崇光殿，外斋为宣德殿"（《南史》，2/592）。此处的灵光殿，必指光武命刘强所居的灵光殿，而非刘余时代的灵光殿。盖刘余为庶出之子，与道成世子的身份不合。

45 《后汉书》，5/1424。

46 虎贲、旄头仅为礼面，刘强出行未必敢用。即便用之，此礼也很难加及后代鲁王。

47 如宫殿之外，洛阳诸帝陵亦皆有钟虡（《后汉书》，12/3149）。

48 《文选》李善注：《春秋元命苞》曰："（帝王）天枢得则醴泉出。"《孝经援神契》曰："（帝王）德至天则甘露降。"（《文选》，172a）可知延寿引典，都是指向帝王的。下同。

49 《文选》李善注：《尚书大传》曰："（帝王）德光地序，则朱草生。"《礼斗威仪》曰："君乘金而王，其政平，则兰芝常生。"

50 《文选》李善注：《礼斗威仪》曰："君乘火而王，其政平，则祥风至。"

51 从延寿及其他汉赋（如班固《两都赋》等）的描述看，似汉代的宫殿，乃是作为一微缩宇宙被想象或设计的，内部绘画、装饰的功用之一，则是呈现、强化此概念。汉代的礼仪建筑如明堂，似也体现了此特点。从这个意义上说，这些建筑的性质，便近于近东与埃及的神庙、基督教教堂，远于希腊的神庙（关于埃及神庙被设计为微缩宇宙，参看 Shafer, 1998：8）。

52 关于早期中国的北极崇拜，可参阅 Pankenier, 2004。

53 《史记》"五宫说"见《天官书》（《史记》，4/1289–1310）。

54 关于汉代的天文结构，可参阅《史记·天官书》、《汉书》及《后汉书》《天文志》。扼要的归纳可参阅刘操南，"史记天官书提要"，"史记天官书恒星图说"（收入刘操南，2009）。英文研究可参阅 Sun and Kistemaker, 1997：113–146。

55 《史记》，4/1289。

56 《汉书》，5/1273。

57 汉代的天文观，以西汉后期为分界，前后颇有不同。后期天文的特点，是政治化倾向趋浓；即重点是为人间政治确立宇宙的基础，而非经验性的天文观测。关于此趋势，孙小淳与 Jacob Kistemaker 有较详细的讨论，参阅 Sun and Kistemaker, 1997 之第 5、6 章。

58 三国孟康将紫宫拟为东汉的主宫"北宫"（《汉书》，10/3179）。

59 《史记》，4/1291。

60 《后汉书》，11/3215。

61 《后汉书》，8/2076。

62 《后汉书》，11/3215。

63 西汉初年，朝廷与诸侯分天下，故诸侯往往被指为应二十八宿者（《汉书》，5/1508）。其后诸侯力微，郡国长吏又被指为应宿者（参见《巴郡太守张纳碑》《北海相景君碑》《孝廉柳敏碑》，收入《隶释》，60、72、93）。此外，光武中兴二十八将也被称为应宿者，如《后汉书·朱景王杜马刘傅坚马列传》之"赞"云："中兴二十八将，前世以为上应二十八宿。"（《后汉书》，3/787）又安帝永初六年诏书云："予末小子，夙夜永思，追惟勋烈，披图案籍，建武元功二十八将，佐命虎臣，谶记有征。"（《后汉书》，3/652）似东汉谶图中，有以天文拟象光武中兴的题材。其中二十八将既被拟为二十八宿，则北极必被拟为光武。

64 关于元成之后郊祭天地的重大改革，参阅 Bujard, 2009：777-811；以及 Tian Tian, 2015：263–292。又祭祀重天地始于成帝。前 31 年之前，奏章中虽颇言天地，但皇帝似未祭过"天地"（参看 Loewe, 1974, Chapter 5）。

65 《后汉书》，11/3159–3160。

66 一说为泰一之相（见《汉书》，4/1067）。但我以为所谓"泰一之相"，当是西汉初中期的观念。由纬书的残文看，西汉后期礼制改革后，五帝似被视为泰一在天空不同区域的分身。

67 注意其与王莽郊坛的区别（关于王莽郊坛，参见本书《王政君与西王母》一章）。

68 关于汉代的郊祭及其仪式与乐舞，参阅 Kern, 1997；以及 Bujard, 1998。

69 元始郊天之典是王莽以古文经改革朝廷礼仪及意识形态的重要组成。如星辰从祀天，江海从祭地，似便据古文《尚书》说。其中祭风伯、雨师，当是据古文《周官》、即《周礼》大宗伯"以橿燎祀司中司命风师雨师"义（《十三经》，上，757a）。关于当时今古文对祭祀内容的分歧，可参见陈寿祺《五经异义疏证》，皮锡瑞《驳〈五经异义疏证〉》（《五经异义》，31–35、284–292）。又雷公、风伯、雨师

具体指哪三颗星,汉代似茫无定说。如郑玄称风伯为二十八宿之箕宿,雨师为毕宿,然是说为司马绍统所驳(《后汉书》,11/3158);则知其列为王莽时代的重要星座,似主要与古文经的意识形态有关,并非经验性的天文之需(孙小淳与Kistemaker则推断三者分别为《甘氏星经》之"雷电""云雨""霹雳"三星座,见 Sun and Kistemaker, 1997:182-184, footnote9)。作为题外话是,印欧民族的早期信仰中,也有崇拜雷神与雨神的现象(Mallory, 1989:129)。

70 郊祀天地的祭乐、祭舞也制度化于王莽时代(《汉书》,4/1265-1266)。

71 《汉书》,4/1052。按汉代对所祀之神的想象,都体现为同样的时间性与叙事性,可参阅《汉书·礼乐志》录入的汉代祭歌(《汉书》,4/1046-1070)。

72 "展演"(performance)取 Schechner 的定义(Schechner, 2003),即礼仪包括角色与观众;展演的关键,在于角色与观众的互动。就汉代的祭天礼仪而言,角色应理解为祭祀歌所咏唱的天神及其卤簿行列,君主与参与祭祀的群臣为观众。观众的反应,又应理解参与祭祀的君臣依祭歌内容所展开的对天神及其卤簿的想象。

73 从汉代祭祀者的角度说,神是不可"永在"的。盖按当时的礼仪观念,祭祀不可太多,所谓"礼烦则渎",频繁祭祀会降低神的神秘性或神圣性(希腊对神的观念也近似,如柏拉图在《法律篇》中,便批评过多不择地的祭祀,要求祭祀须定期在公共神庙进行)。这一观念,也体现于神主/位之为"神之暂时凭借物"的性质。这是神主/位与宗教偶像的最大不同。如据佛教或基督教神学,佛像与基督偶像最初是佛与基督将其身体投射于其中而产生的,故偶像中有佛与基督的"永在"(eternal presence),无所谓时空性(佛教偶像的神在性质可参阅 Coomaraswamy, 1926/27;基督教偶像的神在性质可参阅 Belting, 1994)。汉代的祭祀,则以木制之"主"或帷帐圈定的"位"为焦点。二者都是神暂时依托的凭借物。原居于"他处"的神,仅因具体时间(如一年四季之某日)、具体场所(祭祀空间)、具体事件(祭祀行为)及具体的人(君主或其代表)暂时临在于其主或位接受祭祀;祭祀完成后,神便离开祭坛的主或位,再次回到那个"他处"(关于汉代祭祀的主或位的功能,参阅 Brashier, 2014:272-278)。因此,神并不"永在"于主或位,而仅"暂在"于此。这样神临在于主/位,便必然体现为"降于主/位—凭于主/位—离开主/位"的时空性事件。围绕主/位而展开的对神的

想象,便必然是时空性的;对此想象的视觉表达,也必然是叙事性的。

除这一观念性的原因之外,成帝以来,尤其王莽时代的礼制改革,必也强化了以出行呈现天神的制度化想象。如 Puett 所说,在成帝启动改制之前,天地与自然神皆被设想于某些神圣的地点,如雍、甘泉、汾阴、泰山等,君主如秦始皇、汉武帝等皆须前往"与神通"。成帝之后,儒生开始据周礼隔绝人(君主)神,使二者各安其位。在这新的观念结构中,君主必须择定都城,尽心于人间义务,高高在上的天,自会"监之"并赐福给他。这样一来,君主便无须仆仆千里,去甘泉、泰山等神的栖所"会神"了;他仅须设坛场于都城之郊,等候神从天上下临即可(Puett, 2002:310-315)。这一观念,在王莽时代被实现为一套祭祀礼仪制度,后者又被东汉所继承。意者以卤簿出行呈现天神的制度化想象,便是在这祭祀礼仪改革所确立的。

74 《汉书》收录的十九首郊祀歌(《练时日》乃其中之一)一般认为作于武帝,整合于成帝。以之为结构的第一次乐舞演,似在长安近郊,即成帝裁撤武帝时代的甘泉、汾阴祭祀,移天地祭祀于长安之后。王莽郊祀天地的礼仪,即以成帝的改革为基础(可参看 Loewe, 2016:25)。

75 按贝特森的定义,礼仪确立了一套解释框架,与之相关的所有行为、信息、想象,皆须在此框架内进行理解或展演(Bateson, 1978)。

76 王隆《汉官解诂》"天子出,车驾次第,谓之卤簿"(《汉官》,12)。

77 Durkheim, 1963:52, 56.

78 《汉书》,11/3545-3546。

79 《文选》,111b-112b。可资为比较的是,在罗马修辞中,皇帝的车马"驾临"(Adventus)也常被比喻为"神之莅临"(deus praesens)(参看 MacCormack, 1981:22-33)。

80 汉祭歌的这一制度化想象,所据当为战国以来流行的一传说,如《韩非子·十过》所记者:

昔者黄帝合鬼神于泰山之上,驾象车而六蛟龙,毕方并辖,蚩尤居前,风伯进扫,雨师洒道,胡狼在前,鬼神在后,腾蛇伏地,凤凰覆上,大合鬼神,作为清角。

文之蚩尤、风伯、雨师皆非星神。列三者为星官加以祭祀,似始于王莽立古文《周官》。至于把蚩

尤、风伯与雨师"招安"为天帝卤簿的先驱，所据盖为第三章注释所引《山海经·大荒北经》"蚩尤作兵伐黄帝……请风伯、雨师纵大风雨"的传说，即利用其凶神恶煞的特点。又武帝中司马相如作《大人赋》，将"大人"游仙比拟为策星驾度越山川西见王母的过程。其描述先驱的一节为：

时若暧暧将混浊兮，召屏翳诛风伯，刑雨师，西望昆仑之轧沕荒忽兮，直径驰乎三危（《汉书》，8/2596）。

则知在司马相如时代，风伯、雨师尚非天之从神，而是被扑杀的恶鬼。蚩尤、风伯、雨师由作恶的凶煞向天帝先驱的转化或发生于元成王莽礼制改革时代。

81 Baxandall, 1972 : 29–108.

82 这想象的"框架性"，可借王充驳斥战国所传赵简子遇天神的故事来说明。故事称赵简子路遇一天神，天神单人徒步。王充称其事必不实。何以见之？他的理由是"天官百十二，与地之王者无以异也。地之王者，官署备具，法象天官"（《论衡》，三，914）。即天神出门，必备随从与车马仪仗，绝不会单人徒步。按王充之驳，颇见框架之约束。这制度框架，汉代又转用于个人表达。如刘歆便把其个人的仕宦遭遇，比喻为一次天庭之旅：

昔遂初之显禄兮，遭闾阖之开通。跻三台而上征兮，入北辰之紫宫。备列宿于钩陈兮，拥太常之枢机。总六龙于驷房兮，奉华盖于帝侧。惟太阶之侈阔兮，机衡为之难运。惧魁杓之前后兮，遂隆集于河滨（《全文》，一，337a）。

从文面看，文所描述的，乃是一星官进入"天门"（星名），历"三阶"（星名），进入紫微，成为钩陈六星之一（北辰之近侍），司掌北辰的驷房（星名）与华盖（星名）；最终因天阶侈阔，"机衡"（帝车北斗）难运，鼠窜于外。喻底则是刘歆初为侍中，近侍皇帝，后因争立古文左氏，为诸儒排斥，最终外放河内太守的经历。即把个人的政治升沉，拟作一次天庭的经历。又蔡邕《祖饯祝》云：

令岁淑月，日吉时良。爽应孔嘉，君当迁行。神鬼兆吉，林气煌煌。着卦利贞，天见三光。鸾鸣雍雍，四牡彭彭。君既升舆，道路开张。风伯雨师，洒道中央。阳遂求福，蚩尤辟兵。苍龙夹毂，白虎扶行。朱雀道引，玄武作侣。钩陈居中，厌伏四方。往临邦国，长乐无疆（《全文》，二，197a）。

即按天帝出巡的模式，想象友人之出行；如风伯除尘，雨师洒道，蚩尤辟兵等。在这些个人性表达的背后，皆可见"天帝卤簿出巡"之为制度化想象中的规定性（prescriptiveness）。

83 如 Greenblatt 所说：艺术表达从来不是自足而抽象的，也不来自遗世独立的创作者的主观意识。集体的行为，礼仪的姿态，关系的典型，以及权威的、共享的形象，都会渗透于艺术作品，并从内部塑造其形态。反过来说，艺术作品也会影响到社会实践的形成、重新整合以及传播（Greenblatt, 2007 : 118）。现代如此，古代尤甚。汉代宫廷的天文表现，必受制于 Greenblatt 所称的 collective actions（集体的行为）, ritual gestures（礼仪的姿态），以及 shared images of authority（共享的权威形象，如汉代宫廷祭歌与诗赋中所呈现的形象）。虽然汉文献中未见据祭天想象图画天神的记载，但王莽篡位时，曾置"五威将军"七十二人巡行天下，其仪仗作"乘乾车，驾坤马，左苍龙，右白虎，前朱雀，后玄武，右杖威节，左负威斗（笔者按：北斗形器物），号称赤星……乃所以尊新室之威命也"（《汉书》，12/4153；亦见本书第三章）。则知王莽曾以舞台式的道具与表演，视觉性地呈现了新室的天文对跖。此行为所反映出的王莽对视觉呈现的重视，使我们可合理地推测至少王莽时代的宫廷会有据前述天神想象创作图画的行为。

84 《汉书》，4/1066。

85 如光武末于洛阳北郊别设地坛，与天分祭，但四海四渎名山大川等仍陪祭于南郊天坛，似地坛只是一礼样，故宋徐天麟斥之"礼烦则乱"（《东汉会要》，39）。

86 《史记》, 4/1343。东汉多称祥瑞为"瑞物""灵物""异物"等。

87 《史记》, 4/1397。

88 陈槃, 1928 : 9–11.

89 《全文》，二，45a。

90 关于《说文》的分类，许慎自云"分别部居，不相杂厕也。万物咸睹，靡不兼载"（《说文》, 764）。按《说文》分类取部首，不同《尔雅》之取物类，故许冲的"靡不毕载"，或许慎的"靡不兼载"，皆是就《说文》收字所涵盖的物类而言的。

91 在传统或原始人类的分类结构中，自然与超自然的界限往往很模糊，并不犁然划为两类（参看 Evans-Pritchard, 1951）。又可补充的是，分类是社会人类学

92 或用伊利亚德的话说，在传统社会中，任何物或行为，皆无自足的内在价值；只有参介于超越其上的实在（reality）之中，方可获有价值（Eliade, 1959）。

93 祯祥在分类体系中的制度化，或始于元成中刘向《洪范五行传》的编纂。盖刘向与其子刘歆可谓中国最早有强烈分类意识的学者；二人的分类努力，在当时智力生活的所有重要侧面皆有体现，如图书、人物、祯祥等。

94 Balazs 曾总结二十四史诸志的发展脉络说：

> 脉络是很清晰的：（自汉代之后）"礼仪""科学"诸志的篇幅减少了（前者由一半减少到三分之一；后者由五分之三减少到五分之一）；制度类则增加了（特别是与官制、地理有关的篇幅）。则知人们的目光，已由非理性的转向理性的，由玄想的转向事实的（Balazs, 1964: 140）。

文所称的"科学"诸志，乃是合"天文""律历""五行"而言的。《史记》与两汉书中，三者的观念基础，便是天人感应说。倘逆推 Balazs 描述的趋势，则"科学诸志"所从跌落的高峰，并非《史记》(《史记》无"五行"），而是班固《汉书》与司马彪之《续汉书》。盖两汉书尤其《续汉书》中，五行不仅篇幅大，并处于诸志之中心（可参阅 Beck, 1990: 131-148），则知其对于东汉分类结构的重要。

95 有趣的是，《说文》收字中可定义为祯祥的其实并不多。盖《说文》仅收字，不收今所称的"词"。从理论上说，人类当然可以用单字去指称需用词或句子描述的现象。但这种做法多发生于人类智力生活的早期。如在《诗经》时代，字便具体而专门。后代以词或句子描述的现象，《诗经》每用专字指称。但祯祥所产生的汉代，已是高度文明化的时代，字的抽象性已经很强，或用索绪尔的话说，"语言的语法性与相对论证性，已胜于其词汇性与任意性"（索绪尔，1985：184）。故汉代的祯祥，便大都是以词，而非《说文》所收的单字来表达。因此，许慎、许冲所以必列祯祥为单独的类别，似非《说文》内容编纂的必需，而是意识形态化的分类结构之必需。由此也见祯祥在汉代分类中的制度性或强制性。

96 按《史记》无"五行书"，"五行"始作于班固，班固又因袭刘向《洪范五行传》。可知灾异祥瑞之风，乃扇自武帝时代及其后。对此班固是这样表述的：

> 大汉初定，日不暇给。至于武宣之世，乃崇礼官，考文章……是以众庶悦豫，福应尤盛。白麟、赤雁、芝房、宝鼎之歌，荐于郊庙；神雀、五凤、甘露、黄龙之瑞，以为年纪（《文选》，21a–b）。

由文景武宣时代的风气之献替，亦可知灵光殿杂物奇怪必非刘余都鲁的时代所当有。关于祥瑞暴兴于宣帝之后，及宣帝前未尝言灾异，可参看鲁惟一的总结与统计（Loewe, 1974: 142）

97《尚书·泰誓》伪孔传：灵，神也（《尚书孔传》，下，504）。

98《易林》"蒙之乾"：海为水王，聪圣且明，百流归德（《易林》上，144）。

99 汉代川海互指之例，可举宣帝诏书：

> 夫江海，百川之大者也（《汉书》，4/1249）。

举"江海"而称"百川"，则知川海为互指。又诏书下后，朝廷按宣帝意祭祀"江海"，其中

> （祭）河于临晋，江于江都，淮于平氏，济于临邑界中，皆使持节侍祠（《汉书》，4/1249）。

是以祭"江海"为名，所祀却皆为川渎。又王莽奏定郊祀云：

> 六宗，日月星，山川海。星则北辰，川即河，山岱宗（《后汉书》，11/3158）。

前称"山川海"，后举"山"与"川"，是"川""海"互指，其义甚晓。

100 按山海神王莽之前多在地方祭祀，元始之后始集中于朝廷，只有次要的山川方由地方掌祀。

101 关于汉代国家的山川之祭祀，可参阅 Kleeman, 1994: 226–238。

102《隶释》，47。

103 不同于晚期的对像设祭，汉代的祭祀，似多在建筑外的祭坛上举行（关于民间祠堂之例，见信立祥，2000: 81），不独祭山水神如此。这意味着建筑内即便有画像，画像亦非"仪式性凝视"（ritual gazimg）的焦点。这与希腊—罗马神庙中的画像（或浮雕）是很相近的（关于美学性凝视与仪式性凝视的不同，参看 Moormann, 2011）。

104《隶释》，47。

105 《隶释》，43。又纬书《鱼龙河图》记五岳之名曰："东方太山君（君一作"将军"，下同）神，姓圆，名常龙（一作姓唐，名臣）；南方衡山君神，姓丹，名灵峙（一作姓朱，名丹）；西方华山君神，姓浩，名郁狩（一作姓邹，名尚）；北方恒山君神，姓登，名僧（一作姓莫，名惠）；中央嵩山君神，姓寿，名逸群（一作姓石，名玄恒）。"（《纬书》，下，1151–1152）

106 按《汉旧仪》称："凡圣王之法，追祭天地日月星辰山川万神……皆以人事之礼，食人所食也，非祭食天与土地金木水土石也。"（《汉官》，99）则知汉代祭祀山川之神，是以人待之的。又《史记》《汉书》皆称天子祭山川，五岳比照三公礼，四渎比照诸侯礼（《史记》，4/1357；《汉书》，4/1193），意与之类似。似汉代官祀的山川神，皆被想象为类似人间的显官，本身并无神秘、灵怪成分。关于汉代山川之神的拟人性，可参阅徐兴无，2015。

107 《全文》，二，93b。

108 汉文献尚有其他关于海神的遗文。赵明诚《金石录》有"汉东海相桓君海庙碑"一条目，文记其残文云："唯永寿元年春正月，有东海桓君。"又："熹平元年夏四月，东海相山阳满君。其余文字，完者尚多，大都记修饬祠宇事，而其诗铭有云：浩浩沧海，百川之宗。"（《金石录》，252）则知所记为海神庙碑文，惜赵明诚所记甚简，不得其详。

109 《鱼龙河图》记水神之名曰："东海君姓冯名修清，夫人姓朱名隐娥。南海君姓视名赤……"；又称："河伯姓吕名公子，夫人姓冯名夷"云云（《纬书》，下，1152）。

110 《后汉书》，10/2857。

111 《华阳国志》，196。

112 见巫鸿，2006：125–157。英文版见 Wu Hung, 1989：108–141。

113 战国初以来，中国本土艺术中即颇有正面形象，故殊不必如巫鸿将西王母的源头设想于印度。较巫鸿说为合理的观察角度，是从西王母所在的建筑环境入手。以武梁祠为例：由于西王母与东王公设于东西山墙的对应位置，故二者之间，便形成一种目光的对视关系。设我们把其目光所控制的祠堂空间也计算为二者所在的"情景"之组成，那么二者之间，其实便已构成了一种自足的"情景"（self-contained episode）。换句话说，按原设计者的动机，西王母是要注视东王公的（反之亦然）。这一关系所体现的，似为祠堂所模仿的生人建筑的结构（如

东西相对的两墙，或建筑内部成对出现的隔梁等）。将西王母的正面形象，理解为是为了注视进入祠堂空间，故而截断其与东王公对视目光的观者，乃是受佛像（偶像）观念的"污染"。

114 灵帝光和二年《华岳碑》记弘农太守樊毅治华山庙，"设中外馆，图珍琦，画怪兽"（《隶释》，29）。所谓"珍琦""怪兽"，亦当指华山神出行仪仗中的随驾或随骑形象，绝非华山神本身。又从"中外馆"看，似山神庙不止一庑，至少由两座建筑而成。

115 须说明的是，这类神像的功能，与佛像也是有别的：后者是神（佛）本身，可供崇拜。前者中，由于神之"在"被设于坛位，其在庙宇壁间的视觉显现，便不可理解为供祭祀的神本身，而仅是一种与神有关的神圣叙事。这一性质，或决定了它可以被移绘于世俗（profane）的宫殿。

116 汉代祭祀中，每以祖宗之男性从祀天，女性从祀地。则知天地分别对跱于皇帝与皇后。

117 延寿对灵光殿绘画主题的描述共用两韵："从"图画天地"到"曲得其情"用耕韵，从"上纪开辟"到"善以事后"用鱼韵。按古代文随韵转之例，延寿对灵光殿壁画的内容，似分作两个意义单元理解：天地（包括祯祥）与人伦。这种理解，似代表了东汉人对此类绘画方案的理解。武氏祠中与之近似的装饰方案，今天往往被解作"天""仙界""人间"三个单元（如巫鸿《武梁祠》），这是有悖汉代观法的。

118 关于哀平之际王莽对古代历史的大规模构建，参见顾颉刚，2000：344–489。又由上世纪出土的各种战国简书看，顾颉刚对三皇五帝说之起源的论述，除部分细节有差误外，总体并无大谬（参看裘锡圭，2004；郭永秉，2008）。即使有差误的细节，若我们正确理解顾氏原意，也是可忽略的。如顾颉刚称五帝说始于秦汉"大一统"后，据新出土简书，五帝说似始作于战国晚期。原顾之本意，乃是强调五帝之为官学（或曰官方意识形态）的成立，不在于其为"家人言"（私学）的起源。近年来对顾氏疑古派的攻蹈，往往不察此本意，近于英语说的"树一稻草人然后击倒之"。

119 按《大戴礼》有"五帝德"，《史记·五帝本纪》本之。其记上古世系，皆始于五帝，不言三皇。至《白虎通》《汉书·古今表》，始盛言三皇，则知其义为汉末新说。

120 《汉书》，12/4208。《后汉书》称隗嚣欲与光武争大位，其谋臣班彪作《王命论》沮之。按班彪作《王命论》，

绝非为媚光武,而是体现了当时的普遍观念。如班彪同时代补《史记》的褚先生亦称:"黄帝策天命而治天下,德泽后世,故其子孙皆复立为天子,是天之报有德也。人不知,以为汜从布衣匹夫起耳。夫布衣匹夫安能无故而起王天下乎?其有天命然。"(《史记》,2/505-506)他如王充为班彪弟子,《论衡》的王权观念亦充满命定论思想。

121 关于汉代正统论历史的构建,除顾颉刚的经典论述外,也可参看饶宗颐,2015:6—11。

122 按王莽、光武遍封古帝王之后,使为新室或汉室之宾,便是这"历时—共时"历史观念的礼仪表述,参见本书第二章《周公辅成王》的相关讨论。

123 参见顾颉刚,2000:382—480。

124 称《鲁灵光殿赋》所记的壁画作于刘余都鲁的景帝时代(或武帝初),是中国早期艺术史领域的公共知识,见采于通行的美术史教材(如洪再新,2018:82)。笔者上据鲁城考古发掘与延寿所记绘画的内容,已稍辟其非。唯碍于行文,于延寿所记古帝王主题一节,犹多剩义,故略拾所知,附记于此。

按延寿所见的古帝王画像,可分四类:1)以"五龙""人皇"为指代的远古统治者;2)以"伏羲""女娲"为指代的三皇;3)以"黄帝唐虞"为指代的五帝;4)夏商周三代君主。这一组画像,倘令景武时代的人见之,必瞠然不知其义。盖据当时的公共知识,历史是以"五帝三王"为结构的:至若"伏羲—女娲"所代表的三皇,或"五龙""人皇"所代表的"开辟"古王,则有待西汉末刘歆、王莽等人的构建而后知。故单此一证,便知灵光殿壁画不作于西汉初的景武时代,而作于西汉末或王莽之后。

或问歆莽时代的人,何以五帝三王为不足,必扩至三皇乃至开辟?顾颉刚旧据五德终始说,云三皇之设,乃是为弥合旧传五帝三王说与王莽自居土德的冲突(顾颉刚,2000:478-481)。但此说可解释三皇,至若"开辟"、"天皇"、"地皇"、"人皇"或"五龙",则犹有未足。盖历史扩至三皇,已足用于王莽土德之义,殊不必穷溯"开辟"而后已。意者歆莽时代对历史的扩充,乃是填充新创立的《三统历》所造成的时间之空白。下略述其意,以见"五龙""人皇"等概念,当见于歆莽时代或其后,不当见于此前。

《太初历》与《三统历》:《三统历》是西汉末改制运动的核心文献,于哀平中由刘歆主持创制。与任何历法一样,《三统历》有经验授时的功能,也有意识形态关切;唯因改制的需要,意识形态

色彩尤浓而已。从经验授时一面说,《三统历》的性质与武帝之《太初历》、《太初历》前的古六历,原无甚差异,这便是对不同天文现象的循环加以观测、整合,据以预测未来循环的起讫。其中最关历法之核心的,是以下三个循环:1)地球自转导致的昼夜循环;2)月球公转产生的朔望循环;3)地球公转所引起的太阳在南北回归线的循环。三套循环的结果分别为"子午日"、"朔望月"与"回归年"。这是历法用于度量时间的基本常数。历法的本质,是整合三者,使构成一可通约的系统。用数量化的语言,这整合可表述为:设日的循环周期为a,月的循环周期则为b=x(a),年的循环周期为c=y(b)=y(xa)。这样制历的要点,便可归纳为:1)确定不同循环的周期长度;2)确定不同循环的共同起点;3)确定不同循环的整合原则。

不同循环的周期长度:子午日循环的周期是恒定的,朔望月、回归年则不定。故制历的首务,是确定月、年循环所包含的日数。据武帝前的观测,太阳每循环一次,共包含 $365\frac{1}{4}$ 个子午日;循环19次,包含235个朔望月。这样月长的均值,便为 $19 \times 365\frac{1}{4} \div 235 = 29\frac{499}{940}$(日)。由于一年的日余为四分之一日,这系统的历法,便称"四分历"。武帝前的历法,皆以四分为原则。至武帝造《太初历》,始把四分月月长的 $29\frac{499}{940}$(约合 $29\frac{42.999}{81}$),微调为 $29\frac{43}{81}$ 日,目的是应"黄钟"与"阳极"(81为阳数之极9的自乘),并无授时的价值(参看Cullen,1993:86-203;2017:34)。这对三套循环的常数,并未造成大的改变。

历元:常数确定后,下一步所需的是确定不同循环的共同起点,即古称的"历元"。武帝前行《颛顼历》,以"甲寅年正月甲寅朔立春"子时为历元(陈久金、陈美东,1978:95-177),换算为儒略历,为公元前366年。武帝元鼎四年(前113年),方士公孙卿上书,称升仙的快捷方式之一,是重设历元,再现黄帝升仙的时刻。据太史预测,此刻将重现于公元前105年的冬至日。盖与黄帝升仙时一样,是日的昼夜平分点(一日循环的开始)恰为月朔(一月之始)、冬至(一年之始)与干支之甲子(干支循环的开始)。既"吉日兮辰良",武帝遂宣布改历,以公元前105年为新历之历元。为庆祝新纪元的诞生,先前的年号元封,亦易为"太初"(Cullen,2017:33-34)。从此至《三统历》时代,汉代便改行《太初历》了。

整合原则:有起点,接下来的工作,是对不同的循环予以整合。整合的原则,乃是消除不同循环的余数,使每隔若干年后,可同时回到各自的起点。如前文所说,推历所需的循环有三种:1)日;2)

月；3）年。若仅整合月与年，由于每19年含235月，故从历元开始，每下追或上追19年，岁首与月首便再度重合。这19年的循环，秦汉历法称"章"。月、年之外，倘同时整合日，则因一章不足除尽日、月、年，这便需要一更大的循环。这个循环，被推算为1539年［19×81（年）=1539（年）=19035（月）=235×81×29$\frac{43}{81}$（日）=562120（日）］，在秦汉历法中，这常数称为"统"。但章、统都是与天文现象有关的，若实现对二者的计量，尚需一中性的、数量化的系统为参照。这便需要引入第四个循环。当时引入的，乃六十（日）一循环的干支。因此，如果日、月、年之外，又同时整合干支，这便需要较"统"更大的循环了。由于4617（年）=1539×3（年）=562120×3（日）=28106×2×30（日）=28106×60（日），即从历元开始，每上追或下追3或4617年，日、月、年与干支便同时回到各自的起点，因此这更大的循环，便取值4617年。这一常数，秦汉历法称"元"。总之，设大的循环来消除小循环的余数，是历法整合的基本原则（参见 Cullen, 2017: 36-37）。

《三统历》的上元：历法的首要功用，是观象授时，以利农作与社会管理。从这一角度说，《太初历》大体是足用的。故成哀中，刘歆作《三统历》，其经验授时的部分，便以《太初历》为依归，如其月长、年长、章、统、元等，即与太初无大殊（关于《三统历》与《太初历》的异同，参见薄树人，1983）。然则刘歆何以改历，改历的目的为何？概略地说，刘歆改历，乃是元成之后尤其王莽以来礼制与意识形态改革的一部分。其最主要的目的之一，是整合天人、实现宇宙意义与历史意义的互渗，或用汉代的术语说，实现"则天"与"稽古"的合一。其与本话题直接有关的，乃是刘歆舍太初之历元（前105），别设"上元"的概念（一名"太极上元"。关于自武帝起汉意识形态颇沉迷于"首""元""始"，参见辛德勇，2013）。按"上元"异于与太初历元的地方，是除日、月、年、干支外，五星也被计入整合的范围。按五星虽无授时的价值，但武帝之后，随着以阴阳五行说为基础的天命说的确立，五星之于天命的意义，遂益为人所重（Cullen, 2011）。上元概念所体现的，便是旧的天命说因天文学的发展在汉末所达到的分析化与精密化程度。由于须整合的循环过多（至少9个），《三统历》便需一个较"元"更大的循环，方可除尽所有小的循环。这更大的循环，刘歆推算为2363940年（《汉书》, 4/985-986；刘歆推算原则的复原演算见刘操南，2009：84）。又由于太初元年无五星会期，刘歆便不得不在太初历元之外，别寻更远的起点。这个起点，被推算为太初元年前的143127年（《汉书》, 4/1023），即公元前143232年12月2日之子时（推算复原见Cullen, 2017: 35）。这便是刘歆称的"上元"，或《三统历》时间结构最神圣的一刻了。

历法结构与历史结构的整合："文史星历"，虽古不分职，历史亦每被赋予宇宙的含义（参看高木智见，2011），但《三统历》之前，历法推算与历史纪年的缀合，大体在各自系统内进行。如司马迁作《三代年表》，即自述原则为：

> 五帝三代之记尚矣。自殷以前诸侯不可得而谱，周以来乃颇可著。孔子因史文次《春秋》，纪元年，正时日月，盖其详哉。至于序《尚书》则略，无年月；或颇有，然多阙，不可录。故疑则传疑，盖其慎也（《史记》, 2/487）。

则知就具体纪年而言，司马迁或参考历法，但纪年的总结构，则未据历法加以整合。从史料的记载看，整合历法与历史的努力，似始于刘歆的父亲刘向。《汉书·律历志》云：

> 至孝成世，刘向总六历（汉代相传的从黄帝至鲁国的六种古历——笔者，列是非，作《五纪论》（《汉书》, 4/979）。

按历法涉及的是价值中性的观测与推算，如何"列是非"？意者这所谓"是非"，便指今称的历史。盖汉代的"是非"，确是以历史为首要渊薮的（胡宝国，2003）。虽然如此，刘向的努力，当止于对旧历旧史的微观协调，未尝作宏观结构的改造。盖古六历或《太初历》的历元（如前366、前105等），原都在战国所传的古史结构内，与历史的框架并无结构性不合。至刘歆造《三统历》，这不合便发生了：其所设的上元太遥远，这样与旧传的历史之间，便有十余万年的空白。然则焉见上元为神圣呢？这样刘歆便：

> 究其微眇，作《三统历》及谱以说《春秋》（《汉书》, 4/979）。

引文之"谱"，乃今称的历史年表（参看李零，2008：281-288）。则知作《三统历》的同时，刘歆又据新历的结构，整合历史的框架（关于刘歆赋予其历法以宇宙外的历史意义，见Cullen, 2001）。

《世经》与纬书对历史的扩充：刘歆整合的成果，见于《汉书·律历志》下的《世经》。除对旧史纪年作微观调整外，他又从战国旧传的"家人言"中，择太昊（伏羲）、炎帝与少昊，来扩充历史结构，并树伏羲为"百王先"。这样"五帝三王"的旧框架，便扩充为"三皇—五帝—三王"的新结构了（顾颉刚，2000）。可知刘歆确实为通人，他的扩张，是悉依于古的，未尝向壁虚撰。

三皇统治的年数，《世经》未给出。但由与《世经》相表里的纬书看，其长当只有两三千年而已。这距新历的上元，仍有十余万年的空白。这一空白，必造成了当时智力生活的不安与焦虑。平帝元始中，王莽秉政：

> 征天下通知逸经、古记、天文、历算、钟律、小学、《史篇》、方术、《本草》以及五经、《论语》、《孝经》、《尔雅》教授者……诣京师。至者数千人（《汉书》，1/359）。

然后由刘歆主持，对当时的知识体系作了以意识形态为导向的全面整理。而历法与历史的整合，必是这庞大的文化工程的一内容。意者今存纬书如易纬之《乾凿度》，《尚书》纬之《考灵曜》，《春秋》纬之《元命苞》《命历序》等，便是这部分努力的成果。其中直接与本话题有关的，是专据新历整合历史的《春秋》命历序》。

按《命历序》今仅存残文，未足据言当时整合的详情，但总的轮廓，可由下引残文依稀辨出：

> 自开辟至获麟二百七十二万六千岁，分为十纪，凡世七万六百年。一曰九头纪，二曰五龙纪，三曰摄提纪，四曰合雒纪，五曰连通纪，六曰序命纪，七曰修蜚之纪，八曰回提纪，九曰禅通纪，十曰流讫纪（《纬书》，中，885）。

则知在《世经》的扩充外，纬书又有大规模扩充。其中"开辟"如陈槃所说，是纬书引入的新概念（陈槃，2010[A]，90）。盖西汉末之前，无论朝廷的"王官学"，还是民间的"家人言"，皆不言"开辟"。然则纬书异于战国旧史或《世经》新史的第一点，是为历史遥设一宇宙的开端，以实现历史与宇宙的结构性整合。文之"获麟"，则指公元前481年，即《春秋》绝笔的鲁哀十四年。所以"迄于获麟"，乃是汉代经说，纬书（包括《命历序》）皆作于或传于孔子，而孔子是绝笔于获麟的。又纬书称汉家天命兆于获麟，故按天命历史的节奏，汉家天命应从获麟算起。换句话说，获麟是汉所继承的历史的下限点（见 Knechtges, 2005:7）。由于在纬书的叙事中，获麟是一具有宇宙含义的事件（见《春秋演孔图》等），这样历史结构的尾，便与同样具有宇宙意义的首——开辟——形成了呼应，从而进一步实现了历史与宇宙的结构性整合。换句话说，历史已不复为独立的人间事件的序列，而是由天命所主导的宇宙—历史框架——或"则天—稽古"框架——的一组成。人类历史的经验性与偶然性，也因此被剥除了。

如引文所见，作为宇宙—历史框架之组成的历史，纬书分为十纪，——这也是前所未见的说法。最后两纪即"禅通纪"与"流迄纪"，似分别对应"三皇"与"五帝三王"两个世代（见顾颉刚，1988：266-267）。则知在《世经》的三皇之上，纬书又扩充了八纪之多。关于十纪的纪年，纬书残遗的数据很难缀合，故顾颉刚斥为"撒了谎也圆不拢"（同上）。这些数值，固然有"撒谎"的成分。但如果我们假设这"撒谎"的目的，是整合历法与历史，则纪年的数值，便大体应有历算的依据。顾颉刚所以无法圆拢这些谎，盖一是纬书文残，未现全豹，二是他未考虑历算的因素。下据歆莽的整合原则，试对其所撒的历史之谎做一"圆拢"。

开辟、九头与五龙：开辟——即宇宙—历史结构的开端，《命历序》设为由获麟上追 2726000 年。这一奢大的数值，据新城新藏的演算，乃是取四分历的历元，运以《三统历》岁星（五星之一）的循环周期而得（新城新藏，1933：502）。这一推算的方法，固如新城所说，乃"接竹于木"，篡乱不同的系统，但就意识形态的精密构建而言，这一 2726000 年的"大谎"，固是可"圆拢"的。类似的算法原则，亦当用于其他纪年的取值，尽管其详不尽能知。

据纬书，开辟之后，宇宙经历了一漫长的、仅有宇宙事件发生的阶段，而后始有人类的历史。如《命历序》云：

> 天地开辟，万物浑浑，无知识，阴阳所凭。天体始于北极之野，地形起于昆仑之墟……日月五纬俱起牵牛，四万五千年，日月五纬一轮转，天皇出焉，号曰防五……兄弟十二人相继治，乘风雨，夹日月以行。定天之象，法地之仪，法作干支，以定日月度，共治一万八千岁（《纬书》，中，885、876、875）。

> 地皇十一头，火德王，一姓十一人……亦各万八千岁。人皇九头，……凡一百五十世，合四万五千六百年（《纬书》，中，877-878）。

则知开辟之后至历史之前，乃天地形成的阶段（纬书对天地形成的构建，主要见于易纬如《乾坤凿度》等）。历史的开端，是以天皇的统治为标志的；他与其后的地皇、人皇一起，共同构成了十纪的第一纪，即"九头纪"。又据纬书残文，所谓"（天皇）兄弟十二人"、"（地皇）十一人"或"（人皇）九人"，似指十二人、十一人或九人同时统治地之一方。然则天皇、地皇与人皇，都是集体化的称谓，意指由三人开启、子孙继承、前后相继的不同家族的统治（近于后称的"王朝"）。这样"各（一作共，"共"义为长）一万八千岁"，便应理解为"天

皇王朝的统治共一万八千年"。地皇"一万八千岁"、人皇"四万五千六百岁"亦当如此。若所说不错，九龙纪的年数，便大约可断为 82600 年。

纬书之史的第二纪即五龙纪，纬书失其年数。最后的禅通纪与流迄纪，其长或只有数千（见顾颉刚，1988:265）。由纬书数值的分配模式看，似去古弥远，其纪愈短，这样十纪的总年数，便可暂定为 10 万—70 万年之间。又前引《命历序》称"日月五纬一轮转天皇出焉"，其意似云天皇的出现，乃是与日月五星七大循环的开始相伴随的；其后的"（天皇）以定日月度"云云，似也暗示其出现伴随着日月循环的开始。至于"（天皇）法作干支"（当为"作法干支"之讹），则无疑指干支循环的开始。——这五星、日月、干支的循环同时开始的时刻，在《三统历》的结构中，是只有上元可当之的。刘歆上元的 14 万余年，与上文推测的十纪年数亦未见其不符。若所说有理，则纬书之人类历史的开端，便是隐射《三统历》之上元而设的。然则不独宇宙—历史结构的首尾有宇宙的含义，其人类历史的部分，也是与宇宙意义相互渗的。这一套构建，不仅成功覆盖了《三统历》上元所造成的巨大历史空白，也全面实现了历法与历史的结构性整合。

《命历序》所构建的历史之性质：纬书的内容，今每视为与"正统"对立的传说，或个别学者的怪言。但《后汉书·律历志》记光武初之制历云：

中兴以来，图谶漏泄，而《（尚书）考灵曜》《（春秋）命历序》皆有甲寅元，其所起在四分庚申元后百一十四岁，朔差却二日。学士修之于草泽，信向以为得正（《后汉书》，11/3033）。

可知纬书乃汉代的"王官学"，并非今所误解的"家人言"。如钱穆提醒的，意识到二者区别的意义，是理解汉代思想、制度的关键（钱穆，2001 [B]：165）。由于是朝廷官典，《命历序》等书最初便禁止流布，唯因战乱，始于光武中稍泄于民间。光武之后，东汉朝廷又多有制历的努力，《命历序》《考灵曜》《元命苞》等纬书，亦皆与《太初历》《三统历》一道，同被奉为制历依据的典宪。如灵帝中君臣议改历，议郎蔡邕云：

今（术）之不能上通于古，亦犹古术之不能下通于今也。《元命苞》《乾凿度》皆以为开辟至获麟二百七十六万岁；及《命历序》积获麟至汉，起庚（子）（午）蔀之二十三岁，竟己酉、戊子及丁卯蔀六十九岁，合为二百七十五岁。汉元年岁在乙未，上至获麟则岁在庚申。推此以上，上极开辟，则（元）在庚申。谶虽无文，其数见存。而光、晃以为开辟至获麟

二百七十五万九千八百八十六岁，获麟至汉百六十（一）岁，转差少一百一十四岁。云当满足，则上违《乾凿度》、《元命苞》，中使获麟不得在哀公十四年，下不及《命历序》获麟（至）汉相去四蔀年数，与秦记谱注不相应（《后汉书》，11/3038-3039）。

则知通人如蔡邕，亦以《命历序》《元命苞》等纬书为典要，斥同僚（冯）光（陈）晃之说为非，乃至"谶（虽）无文"处，亦主张据其原则，执以定历。所以如此，盖据西汉末以来的经学意识形态，纬书皆作于或传于孔子，乃孔子据天命与汉室所立之"契"（性质近于《圣经》之"约"），故与经之《春秋》一样，同为天与汉室的圣约。具体到《（春秋）命历序》，则据汉代经说，它是与群经之首——《春秋》——作为一币之两面，由孔子一子所作出的。总之，《命历序》等纬书所作的历史构建，必与刘歆《世经》一样，同为西汉末或王莽时代由官方所主持、兼用当时的"自然科学"与"人文社会科学"所开展的"古史断代工程"的一部分，并为王莽之后朝廷意识形态正典的一组成。

灵光殿壁画：刘余作灵光殿，事在景帝末或武帝初。当时所行的历法乃《颛顼历》，以公元前 366 年为历元。这一历元，因无碍战国所传的古史结构，故晚至司马迁作《史记》的武帝时代，正统意识形态所主的历史，便仍作战国所构建的五帝三王形态。约一个世纪后，由于《三统历》设公元前 143232 年为上元，官方所主的正统历史始遭大规模改造；除增入以往"家人言"所传的三皇外，又凭空构撰"开辟""九头""五龙"等世代，使填补上元所造成的巨大历史空白。换句话说，开辟、九头、五龙的出现，是汉代智力生活之整体节奏的必然，无法随机出现于汉代的任何时期。延寿所见的灵光殿壁画，既包括"开辟""九头""五龙"等主题，其创作的年代，必在此不在彼。

125 《纬书》，中，878。
126 《纬书》，中，876。
127 这一套历史，也是西汉初中叶中所未知的。盖三皇的名目虽初见于战国，但为经学所整齐，并与五帝三王一道，共同构成五德终始的历史谱系，乃是王莽至东汉初年朝廷意识形态建设的结果。这种主题，自非刘余都鲁的西汉初年所当有。
128 《纬书》，中，880。
129 《纬书》，中，494。
130 《白虎通》，上，49。

131 《文选》《鲁灵光殿赋》"焕炳"李善注:"曰载,曰车,曰轩,曰观,曰冕,作此车服,以赐有功。"

132 《汉书》,4/1011—1012。

133 以车服为礼仪(或文明)的开端及体现,是汉代的重要经义之一(见《尚书·皋陶谟》及诸家经注)。随着元成后汉代意识形态的全方位儒化,此经义便被付诸礼仪实践。其中最重要的之一,便是改作车服制度,从礼仪上定义君主的权威(参见下章论诸家《后汉书》"舆服志"相关注释)。《后汉书》徐广车服注称"汉明帝案古礼备其服章"(《后汉书》,1/101),可举为其证。

134 在《世经》所代表的王莽新史中,今文五帝的黄帝被调整为三皇之一,其在五帝的位置,则被新发明的少昊取代;今文所主的"黄帝作车服",亦改为"尧作车服",即纬书《尚书璇玑钤》所称的"帝喾以上朴略难传,唐虞以来焕炳可法"(《纬书》,上,375)。由于此义大异旧说,东汉初便又把黄帝恢复为五帝之首,作车服的功劳,亦复归黄帝(参见《白虎通》"五帝"条)。又纬书中"作车服"之类的说法,乃是对战国以来"圣人作器"说的继承与发展(关于战国汉初思想中的圣人之"作",以及以圣人作器为文明与野蛮的分界,参看Puett, 2001)。

135 参见顾颉刚,2000。又《汉书·古今人表》中,三皇、五帝、三后皆列为上上,秦始皇列为中下。

136 关于早期国家以王谱塑造意识形态化的历史及申明当下统治之合法性的问题,王海城有跨文化的综述。其中称就溯及古代帝王,而不仅举列当前的朝代而言,汉代的帝王谱系乃近乎美索不达米亚与古代埃及(Wang, 2013 : 39)。

137 "再现"(representation)今天通常理解为间接于或相隔于原物。汉代或有不同理解。至少就帝王而言,汉代的像似有原物之"在"的因素。如据王莽纬书称,自黄帝受河图洛书起,帝王崛起的次第、疆土乃至其辅佐等,便以图像的形式规定下来,后来的历史,则是此天意的次第实现。又据谶纬,汉代所见的帝王图,便是经黄帝所受、历代所递传并经孔子整理而传至汉代的。这样汉代的帝王图,便不仅仅是再现的像,而是有天命的"在"。

138 Puett曾以商周以来的宇宙观与祭祀礼仪的变迁为背景,深入讨论了秦与西汉初年(以武帝为代表)神化君主与君权的倾向(theomorphic kingship),及成帝之后君权由神化向"人伦化"的转折(from divine to human kingship)(参看Puett, 2002,尤其是第6、第8章)。这或是韦伯以来西方认为中国缺少圣俗关系之紧张的根源。

139 《汉书·古今人表》所遭受的攻评,可参看王利器辑录的资料,见《古今人表》,1—10。又据汪春泓,"古今表"或作于刘向、刘歆,而非传统认为的班固(汪春泓,2015:177—206)。又可体现这一新观念的,是东汉史书的列传分类。如《史记》《汉书》不为仅有道德意义、罕有政治影响的列女、逸民立传;东汉则反是。如今残逸的《东观汉记》中,即新添立有"列女""逸民"两传。这一全新的列传结构,为后来修撰的东汉史书所继承。如三国谢承《后汉书》有"逸民""列女";同时薛莹《后汉书》有"逸民"(未见列女,或残逸亦未可知);晋司马彪《续汉书》有"逸民"(亦未见列女),范晔《后汉书》有"逸民""列女"。巫鸿《武梁祠》称武梁乃据《史记》规划了其祠堂图像方案,按诸武梁祠的观念结构及《史记》与诸家"后汉书"之异同,我未信其然。

140 《日知录》,上,677。

141 宣帝立穀梁或与此趋势的形成有直接的关联。盖宣帝之前,经学的中心为春秋公羊;公羊所主的意识形态乃是以"究天人之际"(即经学所称的"微言")为核心的,即多阐述君主与天的神秘关联和互动。穀梁为鲁学,较齐学公羊更侧重君主的伦常义务。晚清穀梁大师钟文烝称"穀梁多特言君臣、父子、兄弟、夫妇与夫费礼贱兵、内夏外夷之旨,明《春秋》为持世教之书也"(《穀梁传》,上,29)。所谓"持世教之书",便指穀梁与公羊的这一本质区别(关于穀梁的"持世教"倾向,现代研究可参看吴智雄,2000年)。刘向经学重世教的一面,必与其学殖有关。盖宣帝立穀梁,特诏刘向受其学。则知刘向乃朝廷所立的最早的穀梁专家。唯须说明的是,穀梁之立,并不意味公羊的势力受压制,二者只是互为补充而已。

142 关于成帝好色所引起的宫廷权力紧张,及大臣如匡衡、谷永、杜钦、刘向在王太后一门的鼓励下纷纷劝谏乃至攻评成帝的好色,参看本书第二章《周公辅成王》。

143 在视觉方案中,这些人伦分类固可分别对应帝王图、列士图与列女图。

144 《全文》,一,329a。

145 《汉官》,143。

146 熊明,2003:18—24。

147 如据《白虎通》,太子亦称"士"(《白虎通》,上,21)。

148 据《新论》，光武宫殿中绘有伊尹等古列士画像（参见本书第二章《周公辅成王》）。按成帝好色的同时，又颇任用外戚许史赵李家族，从而导致了与朝廷大臣及王太后一门的权力紧张。刘向《列女传图》之作，便以此为背景。

149 关于刘向《列女传》的题材虽散见于战国以来的书籍，但只有至成帝时代之后方获得政治与意识形态意义，参看 Kinney, 2014 之导言。

150 图引自康达维《文选》英译。须注意的是，康达维对布局的拟构只是概念性的，不足言灵光殿的实际结构与布局。据郦道元，北魏时期灵光殿殿基遗址犹存，长（东西）、宽（南北）、高分别为 24 丈（约 55 米）、12 丈（约 27 米）和 1 丈（约 2.3 米）（《水经注》，中，2111）。意者这仅是灵光殿主殿（或前殿）的基址。倘郦道元记载准确，则主殿占地即达 1518 平方米，奢于故宫三大殿之一的保和殿（1240 平方米），壮丽可知。

151 我对"三间四表八维九隅"的理解主要据《文选》李善注（见《文选》，170a）。傅熹年有别解。其说亦可从，唯难以解释"九隅"何指（见傅熹年，2008：117）。

152 据 Fedak，叠涩顶（英文 lantern ceiling, 德文 lanternendecke）可描述为：用木或石质的板条组成正方形（或近正方形）框子，尺寸依次递减，由大到小向上叠加。叠加时上面的框子斜置于下框的边角。由于最上面框子的开口最小，故可轻易封住顶部（Fedak, 1991：170–71）。这也恰是沂南汉墓的建造方法。

153 关于希腊化时代叠涩顶在保加利亚、土耳其及其他小亚细亚地区的广泛分布，参看 Fedak, 1991：170–172；Theodossiev, 2005：602–613。

154 至少到 20 世纪初，中亚及阿富汗地区的建筑仍广泛采用这种封顶的方法（Le Coq, 1926：79）。

155 据西方研究，这墓所模仿的原型，乃是作为古代西方"七大奇迹"之一的 Mausolus 王陵（位于今土耳其），后者建造于前 4 世纪。

156 Invernzzi and Lippolis, 2008：103–109。

157 关于这类型在中亚巴米扬地区的发现，参看 Hackin, 1959；Hackin and Carl, 1933；Sirén and Scerrato, 1960：94–120。

158 所以又称"井"，盖因顶子有深度，类似水井之壁；又因水井之壁多作圆形，叠木而成的顶子与相切的方形，故又称"方井"。"圆渊"当是引申"井"的比喻，即把覆顶的盖子比喻为井底的水（渊）。这盖子或处理为圆形，并以倒覆的莲花为饰，故称"圆渊"与"反植荷蕖"。

159 Shih, 1959：309–311. 按时学颜当时尚不知叠涩顶在保加利亚、土耳其与土库曼斯坦地区的广泛分布，故耳目之资有限。此外，她以为沂南石叠涩顶当模仿木构；既模仿木构，便不必推测其源头为域外。其说不可解。

160 Rhie, 2007：67。

161 从洛阳地区出土的汉墓看，西汉末的建筑营造似在经历着一场革命。如墓室广泛采用火烧砖，并首次出现了复杂的、不同形制的砖造券顶。由于这里的火砖材料与营造技法（如穹顶、筒顶类型）与西亚、中亚地区甚为近似，故罗森称其源头为安息（Rawson, 2012：23–36）。其实在月氏贵霜统治的地区如喀布尔、哈依阿努姆等，火砖与筒顶也颇为常见，可知这是中亚地区广泛流传的建筑类型（关于哈依阿努姆等考古发掘，参看 Bernard, 1985；Francfort and Liger, 1976）。倪克鲁则称是中国的独立发明。其主要观点为：若为西来，则当首先为长安亲贵采用，不当首先见于洛阳中下层墓葬（Nickel, 2015：49–62）。无论其结论是否确当，这理由是不足据的。盖一方面，从两汉书关于皇家墓葬的记载看，其墓葬方式较为保守（或与礼制的约束有关）；其次，西汉末的洛阳是长安外的另一世界都会，并不比长安"鄙"。王莽谋迁都洛阳，并派大臣去洛阳设计新都，或促使洛阳地区的营造较长安为"先进"。

162 参见曾昭燏，1956。沂南墓的顶部多非标准的叠涩顶（即多平行叠压，而非边与角相切），这或由于石材的韧度不足支持较大的跨度，但主要似由于被分隔后的墓室非正方形。但从前室采用抹角及模仿标准叠涩顶的墓盖浮雕看，造墓者必熟悉标准叠涩顶的制作方法。东汉密县打虎亭 2 号汉墓北耳室顶部也有莲花—藻井设计（河南文物研究所，1993：206–207）。

163 如建武中博士范升上书，称"臣闻主不稽古，无以承天"（《后汉书》，5/1228）。又顺帝中被李固罢免的官员飞章奏顺帝云："臣闻君不稽古，无以承天"（《后汉书》，8/2084）。延寿《灵光殿赋》称"粤若稽古帝汉，祖宗浚哲钦明。殷五代之纯熙，绍伊唐之炎精。荷天衢以元亨，廓宇宙而作京。敷皇极以创业，协神道而大宁"。其中前四句言稽古，后四句言则天。关于汉代奏议中并引"稽古""则天"的例子，可参阅皮锡瑞对《尚书·尧典》首句"曰若稽古"的注释（《今文尚书》，3–6）。按稽古所

以与则天同义，从汉人的话语看，可有多个层面的解释。如三皇五帝皆法天（则天），故效法古帝王（稽古）的关键，便在于效法其则天。又如天意在三皇五帝时代，已通过神秘的途径授予古帝王，并为古帝王所记录（主要为谶纬说），故欲晓知天意，亦必须稽古。要之元成尤其东汉以来，"则天""稽古"是一而非二的。建武中梁松等伪撰并上奏光武的《河图合古篇》（参见陈槃，2010［A］：458），所言便是稽古—则天的一体性。从这一角度去理解灵光殿以及武梁祠派中天文与古帝王主题的并出，我们才可把握二者的意识形态特点与性质。将之割裂理解，一理解为天界，一理解为历史，甚至添一个神仙界，乃是以今例古，未得汉代要领。

164 Peter Brown 在关于欧洲中世纪圣徒传的研究中指出，圣徒叙事在中世纪其实有两个功能，教化（didactic）与娱乐（to be enjoyed）（Brown, 2002）。这一角度，对我们理解汉代宫廷绘画是有启发的。盖学者往往独重汉代宫廷绘画的教化功能，不仅忽略其赋予汉室统治合法性的功能，也忽略其娱乐功能。前者本文已有申说，关于后者，则元帝与妃子观灭胡图为娱乐，光武御坐新屏风而乐其美人图像，皆可举为例证。

165 《后汉书》, 3/807。

166 光武摧折诸王的过程，史书记载不详。据《后汉书·光武纪》"建武二十八年夏六月丁卯"条，"沛太后郭氏薨，因诏郡县捕王侯宾客，坐死者数千人"（《后汉书》, 1/80）。按"沛太后"即刘强生母，废后称"沛太后"。细味文意，光武此举似主要针对郭后的儿子如刘强等。光武死后，阴后子、即明帝亲弟广陵王刘荆在怂恿刘强造反的信中，称"太后尸柩在堂，洛阳吏以次捕斩（诸王）宾客，至有一家三尸伏堂者，痛甚矣"（《后汉书》, 5/1446）。可证郭后家族的势力引起了光武担心，故郭后甫薨，便下令斩杀其子宾客，以杜觊觎。

167 《后汉书》, 5/1429。

168 前引光武崩后，明帝亲弟广陵王刘荆诈假强舅、大鸿胪郭况之名致书刘强，怂恿他效法高祖，起兵取天下。尽管毕汉思（Bielenstein）称刘荆所以为此，当是精神病所致（从后来刘荆自杀看，毕说当不误），但由于刘荆乃明帝亲弟，在刘强看来，这未必不是明帝阴使刘荆测试自己的。

169 光武之后，明帝、章帝、安帝亦数幸鲁。如永平六年十月，明帝幸鲁，十二月始还，驻鲁两月；其间曾祭祀刘强陵，并在鲁召见附近诸王如沛王辅、楚王英、济南王康、东平王苍、淮阳王延、琅邪王京、东海王政（刘强子）等（《后汉书》, 1/110）。章帝则于元和二年幸鲁，驻数日（《后汉书》, 150）。延光三年，安帝幸鲁（《通鉴》, 4/1628）。意者三帝幸鲁，当皆舍于灵光殿；设有光武时代绘画的空间，当为其朝会及燕居的临时场所。

170 如本书导言所说，洛阳新都诸宫室及礼仪设施的营建，大都启动并完成于明章之间。这些营造或改建，必然会改变、损害乃至彻底抹去光武时代的建筑装饰。

171 延寿之仅以"观礼"为暗示，无一字及光武及明帝以天子宠强，盖与东汉的宫廷政治有关。按东汉皇帝皆出于明帝一支；明帝又取代刘强为太子，故刘强的故太子身份及与之相关的荣宠，自不宜显说，仅宜暗说。又刘强外孙女为章帝后，其所在的窦氏家族，于章和间因把持朝政为其他家族嫉恨而倾覆，在延寿游鲁的时代，仇隙犹未解；鲁王家族虽未必涉入此类宫廷争斗，但由于家族的关系，处境必很微妙。延寿不及之，或也与此有关。

第八章　从灵光殿到武梁祠

1 参见杨爱国, 2006：133-134；菅野惠美, 2011：93-113。

2 据菅野惠美，武梁祠派风格的画像，发现地点约11处，其中仅一处位于东汉鲁国，余则集中于鲁国邻郡山阳，此外尚有东平（国）、东郡、任城、泰山乃至远在胶东的北海等。与之相映成趣的，是菅野惠美所称的"早期祠堂画像"风格，亦即孝堂山—早期嘉祥风格画像的分布特点。这类画像的出土地，菅野惠美统计得8例，其中仅一例位于东平国，其余则集中于山阳郡（菅野惠美, 2011：108-111）。然则从分布的模式看，似"早期祠堂派"避东平（包括由东平析出的任城国），武梁祠派避鲁国。这一规律，是很值得玩味的。若果如本书所言，孝堂山派与东平王陵有关、武梁祠派与鲁王陵有关，这分布的模式，或便体现了某种与礼禁相关的因素。

3 包华石称之为"嘉祥派"（Jiaxiang School）（Powers, 1991: 177-179）。由于此作坊的工匠多来自高平，所制作的祠堂亦不限于嘉祥，故本文不取包氏的命名，而以其最著名的代表作为称。

4 《水经注》,上,777—779。《隶释/隶续》,435—436。

5 Soper 曾稍及武梁祠派与皇家的关系。如他根据其风格之华美、主题的帝王色彩,推断其底本乃东汉初年的宫廷艺术(Soper, 1948: 174)。费慰梅也注意到了武梁祠派风格的古拙色彩,称其不类东汉晚期的制作(Fairbank, 1942: 52-88)。这是汉画像研究者尚多为艺术史家、对风格犹敏感的时代所做的推断。长广敏雄、克劳森在各自的论著中,亦颇及所谓的"楼阁拜谒"主题与皇家艺术的关联;但在讨论中,他们将拜谒主题割离于其图像脉络,因此亦未获得有效的论证(参见长广敏雄,1961;Croissant, 1964)。

6 巫鸿在《武梁祠》中,也注意到拜谒图及孝堂山祠中与"拜谒"同出的"鸾驾""灭胡—职贡"主题的皇家色彩,但未能因此而及孝堂山祠的装饰与皇家艺术间或有的关联。又可惜的是,在理解拜谒主题的起源时,他将之割裂于其所在图像脉络,称此主题乃单独来自高祖原庙,与其他的主题不同源(巫鸿,2006:208-227),从而丧失了从结构—功能主义角度观察武梁祠派画像与皇家艺术之关联的机会。

7 从理论上说,这所谓"标准方案",也可通过逐渐发展、积累而成,即开始原始,其后渐灿备,不必一开始便有一完备的标准方案。但至少有两个证据使我不倾向此:武梁祠派的许多核心主题,是东汉初年即有的(如孝堂山祠与五老洼出土画像石所见者。从图像学角度看,二者与武梁祠派当属同一画像传统),在武梁祠派中并未见大的变化。其次,孝堂山祠—武梁祠派定义祠堂之为祭祀空间的主题(拜谒/车马)是从来不变的,非核心的主题却多有变化,则知是选择的结果,而非渐次发展的结果。

8 关于武氏祠堂的完整介绍及其发现、研究的历史,参见巫鸿,《武梁祠》,第一章。

9 现代以来,"装饰"一词饱含贬义(可参看 Gombrich, 1994),即轻浮的、多余的或非本质的附丽品。本文"装饰"的用法,近于其西文词根(decor)的原义,即"恰当""合礼""符合等级社会的规范"等。

10 信立祥认为祠堂背后的小龛,乃是模仿皇家宗庙西墙上的"坎"或"石室",并因此推定民间祠堂的源头当为皇家的宗庙或陵庙(见信立祥,2000:76-80)。其说甚精。

11 雨师汉代似指毕宿,共七星。

12 后者为前引扬雄赋称的"辟历列缺,吐火施鞭"

的表现亦未可知,要之皆泰一卤簿先驱的组成。

13 近东、埃及艺术中,同一叙事内容也往往分割于上下不同格,但运动方向往往一致。

14 或以为这是描绘亡故的祠主由墓中升仙的情景。但此说为心证。从视觉脉络思索,此或是表现天帝卤簿之"起驾"的。

15 说见第五章。

16 由《周礼》"墨者使守门,劓者使守关"看(《十三经》,上,883b),周代似以受刑的罪人司门或掌关;考古中的证据,可举陕西周原出土的青铜炉(曹玮,2005:926-931)。其中守门者失一足,罗泰以为或即《周礼》所记的现象(Falkenhausen, 2010:79)。汉代与之绝然不同。汉代宫殿、官署的门禁皆以礼仪性的司门官掌领,如《汉书·萧望之传》称:望之以射策甲科为郎,署小苑东门候(《汉书》,10/3272)。是竟以射策甲科者为门候。

17 除上举二者相合的特征外,读者也可注意天帝卤簿中充当先驱的从骑与蚩尤等披发无冠的形象。据应劭《汉官仪》,东汉帝王卤簿"清道以犼头为先驱",又"旧选羽林郎犼头,披发为先驱,今但用营士"(《汉官》,185)。未知"旧"至哪一时代,或指西汉至光武时。若此言确,则武梁祠派天帝卤簿所根据的,便是东汉初年或此前的帝王卤簿,而非武梁祠制作时代的帝王卤簿。

18 巫鸿对武梁祠祯祥榜题的解释,主要依据《宋书·符瑞志》及作于6世纪的《瑞应图》。然持较东汉流行的纬书残文,可知这些榜题什九于纬书有据。巫鸿对五帝及禹之榜题的解释也如此,如颇引《史记》为说。其实较纬书,可知榜题的文字更近纬书,远于《史记》。延寿记灵光殿主题,用语也多同纬书。意者这必代表了当时人对画像所据观念的理解。

19 建武中元元年(56年),群臣奏言中兴以来,屡有祥瑞,故"宜令太史撰集,以传来世"。光武则"自谦无德,每郡国所上,辄抑而不当,故史官罕得记焉"(《后汉书》,1/83)。则知汉代的祯祥为朝廷所纂辑。

20 《汉书》,12/4093。

21 按王莽的符瑞说,颇启三国六朝诸帝之奸。如齐高帝萧道成称帝之初,延陵令称凿地得涌泉,并引汉之浪井为先例(见《南齐书》,2/354),又梁普通二年,始平郡"地自开成井"(《南史》,1/202)。

22 《汉书》,12/4060。

23 《汉书》，12/4061。

24 《汉书》，12/4012—4113。

25 参看缪哲，2007。需说明的，符瑞是帝王初受天命的符信，祥瑞则是上天嘉赏帝王统治而降的异象或异物。二者虽功能有别，形式则无不同。如禹的符瑞"圭"，周武王的符瑞"白鱼"，在纬书中又数被举为祥瑞。故仅就图像形式而言，我们不必在符瑞与祥瑞间作过多区别。

26 既有的研究罕将二石的画面比定为"山神海神"图。明确将之比定为山神海神的，是林巳奈夫（林巳奈夫，1989：170-173），唯他未将之与灵光殿的"山神海灵"相关联。

27 由于图像所呈现的伏羲与女娲连体，故经生定义三皇时，一定面临计二者为一皇或二皇的难题。《白虎通》及纬书中所见的三皇定义的紊乱，或因这类形象而起。

28 武梁祠中禹画像的榜题作：夏禹长于地理，脉泉知阴；随时设防，退为肉刑。巫鸿称文之前两句出自《尚书刑德放》，后两句出自《汉书·刑法志》（巫鸿，2006：270）。其实榜题皆出于尚书纬（如《刑德放》），其中多以"禹治水作司空制肉刑"为说（见《纬书》，上，381-382）。《汉书·刑法志》之文，乃引自尚书纬。

29 如果考虑到空间不足或设计差池所导致的讹乱，或实现方案对标准方案的偏离，汉画像中的细节，解释时便不当过度吹求，只应关注其总的结构。

30 按三皇五帝中，伏羲与禹的地位最特殊。如王莽重构古史谱系，便以伏羲为天命历史的开端，禹则为天命历史的再确认者，即《汉书》所谓"刘歆以为虑羲氏继天而王，受《河图》，则而画之，八卦是也；禹治洪水（天）赐洛书，（禹）法而陈之，《洪范》是也"（《汉书》，5/1315。关于此义首倡于刘歆，及刘歆对于确立谶纬地位的作用，参见葛志毅，2008）。此义也盛见于今遗的纬书。在西汉末之后的观念中，《河图》《洛书》与《洪范》乃"天"陈其"命"的圣经，近于基督教上帝与摩西所立的"约"。未知武氏祠中伏羲与禹设于天图，是否意在呈现天与人的最初关联。

31 见巫鸿，2006：34。

32 祠堂作为亡者生前居所的"象"，自有其个人性一面，可容纳后文所称的"轶事性"主题，以供个人作自我表达。但另一方面，祠堂也是家族共同使用的，并为其阶层共同体所认同的祭祀空间；故其中必须设有供家族及阶层成员共同认同的亡者之"在"。与轶事性主题相比，后者有其所属阶层的公共知识或集体认知的强制，个人罕有选择的余地。具体到武梁本人而言，则在此回忆一下一个多世纪前涂尔干对新生的社会学的著名解说，或是有帮助的。他以一个去教堂的儿童为例，解释社会学的原理云：这个孩子会发现，"他的宗教信仰与实践，是出生时便预制好的。假如它们先在于他，也便外在于他"。换句话说，社会的事实，乃由其"外在性"所定义，无法靠内省来观察，因为它不存在于任何个人的内心，而仅存在于社会成员之间的互动之流（Durkheim, 1998：59）。在此，我们可以把涂尔干所想象的去教堂的孩子替换为武梁：由于在武梁祠建造之前，鲁地祠堂已有一百多年的传统；故祠堂后壁的受拜者象征祠主，便应理解为一个外在于任何个人——包括武梁自己——心理的"社会事实"。从这个意义说，受拜者与武梁的对应关系，是他或其家人造祠前便已"预制的"（ready-made）。故除非设计者用铭文来清晰、明确地改变这一集体认知，我们便不应对之做个人主义的心理解读。

33 如光武即位初，诏处士太原周党、会稽严光等至京师（《后汉书》，10/2761-2764）。其中周党不以礼屈，伏而不谒。博士范升劾以大不敬，欲罪之。光武以"自古明王圣主，必有不宾之士"如伯夷、叔齐为解。这样在新的意识形态下，原作为政治黑暗之表征的处士，便成为贤明政治的必要点缀。光武之后，这种"帝王（州郡）礼请、处士不应"的模式，便盛见于东汉。其显例如永建二年，顺帝先是礼请，后则迫命南阳处士樊英入朝，又待以师傅之礼，樊英倔强不以礼屈，拒不受顺帝所加的五官中郎将之职（《后汉书》，10/2723）。今遗的汉碑碑文，尤多此类记载。

34 东汉编纂的官史《东观汉记》首开逸民（处士）类别，其后诸家后汉书（含范晔书）悉遵此例。汉代所谓"杂传"中，亦有专记处士、逸民的类别（如梁鸿《逸民传颂》等，参见《汉魏杂传》所录入的相关书目与条目）。

35 东汉初以来尊处士的新风气，也广泛见于汉代碑刻。陈直总结云，"再看东汉各歌颂功德碑中，大而颂三公，中而颂刺史太守，下而颂县令处士……《金石萃编》'曹全碑阴'，第一名是处士岐茂……"（陈直，2008［B］：170-171）

36 蒋英炬，1983。

37 《风俗通》（B），397。

38 梁思成，2001：175-178。

39 郑岩，2012。

40 是说可以南朝的建筑为佐证。如齐废帝起玉寿殿，"窗间尽画神仙"（《南史》，1/153）。所谓"窗间"，当即延寿称的"栋间"，即殿内隔墙上方的格子窗。

41 该石为蒋英炬所复原的宋山3号小祠后壁（见蒋英炬，1983）；孝堂山祠与早期嘉祥系统的《楼阁拜谒图》一侧也多无"大树射雀"。

42 参看本书第四章。

43 武氏阙的图像主题，与祠内画像似不甚有类别上的差异，如见于祠内的周公辅成王、楼阁拜谒、车马出入门阙等主题，也颇见于武氏阙。可知阙身与祠堂可共享母题库。

44 如蒲慕州，1991：201-202。蒲慕州认为神仙、祥瑞类主题也是专为墓葬而设的。由本文对灵光殿壁画内容的分析看，其说不确。

45 这类形象在汉画像中甚多见。汉代诸侯王墓出土多器物中，也多有其形象。

46 据李善注，延寿所见的胡人之"雅踞"乃跪状，"欺猥"为大首，"齰颊额"为深目，"顑蹙"指忧愁貌（《文选》，171a），皆合吴白庄汉墓形象。

47 延寿描述的遥集于上楹的胡人，作用当是承托重物。安丘汉墓石柱的四周，也刻有成组的高浮雕人物形象，居上部者也作托柱状；由其头饰、衣饰及半裸的身体看，他们当是汉人眼中的胡人（画像石编委会，一，图版一七一——一七四）。这类型的画像，又见于武梁祠前檐的东立柱（同上书，图版五一——五四），和孝堂山祠的立柱等（同上书，图版四八）。二者当为浮雕或圆雕建筑构件的平面模拟。

在战国初中期铜器刻纹的建筑表现中，未见人形或兽形的功能构件（顶部的鸟应是非功能性的）。这若能反映当时的建筑之实，则使用肖形构件，便非周代的建筑传统。唯《晏子春秋》记景公造一水中建筑，"横木龙蛇，立木鸟兽"（《晏子》，135）。然则至少自《晏子春秋》的时代起（战国末），建筑始使用肖形木构。但水中建筑是娱乐性、非礼仪性的；又景公自许建筑之美，晏子表示不屑，称"唯翟人与龙蛇比"。未知此语是否可理解为这种使用肖形构件的手法乃始于翟人（欧亚草原多此制；被称为翟人的战国中山所出的器物，确以动物形象的承托为突出特点。战国中期以来的器物如曾侯乙钟架等，也多有以人或动物为承托的

现象）。若可作此解，则延寿描述的灵光殿顶部的肖形木构，或便代表了这新起于战国的传统之发展。

按以异族或被征服者的形象作建筑承托（如柱子、柱头等），乃是古代近东与地中海世界的普遍做法。如早在前6-前5世纪大流士时代，便有大量以被征服者的形象（或动物）作建筑承托的例子。在希腊地区，这类型又发展为西方建筑的著名构件——女性人物柱（caryatide）与男性人物柱（telamon）（维特鲁斯称最早出现的女性柱是表现被雅典征服的Carya城邦的妇女，唯其说颇为现代研究所驳。关于女性柱的起源与发展，参看Schmidt, 1982）。这以后，人物、动物形象的建筑承托（如柱或柱头），便广见于希腊—罗马世界（关于西方世界的人形柱或人形承托的综合讨论，参看Rykwert, 1996），乃至远播至月氏贵霜统治的地区如喀布尔、哈依阿努姆及犍陀罗地区。未知汉代以胡人或动物形象作建筑之承托，以示其被奴役的做法，是否乃中外交流所激发的周代传统的丰富或扩展。假如如此，则便如前章所称的，西汉末的建筑营造，的确在经历一场重大革命，其内容或包括了材料（火砖）、结构（不同类型的拱顶）以及装饰（木雕建筑构件）。

但从后来的建筑史看，木雕构件传统似未获得进一步发展，乃至衰微了。如后来又名作"侏儒柱"的蜀柱（梁思成，2001：139-148），或即此传统衰微后的记忆残余。

48 武梁祠派的建筑主题若果来自刘强（或光武）陵寝的绘画方案，则在设计建筑形象时，设计者似曾细致观察、比照了宫殿木构的装饰，并将之一一翻译为二维的画像。可印证此说的，乃是建筑四周的边饰。如孝堂山祠派的边饰，便作"绳穿列钱"的形象。如第四章注释所说，这饰纹隐射的，疑是宫室内墙装饰的"穿璧"，即班固所称的"（宫室特隆乎孝成）屋不呈材，墙不露形，裹以藻绣，络以纶连。随侯明月，错落其间，金釭衔璧，是为列钱"（《文选》，页25b）。武梁祠派建筑形象的边饰则作连续的弧纹。这一装饰，疑隐射宫室之"帷帐"。按汉代用于代指君主的物质中，除"车驾""舆驾"外，又有君主于宫内所居的"帷幄"〔仅两汉书便记载数十例之多，不烦举，则知"帷幄"之帷也是君权或帝宫的一象征。南朝也如此，如宋武帝中，有司整顿官纪，去其奢侈越礼者二十四项，其中第一条便为"（官员）听事不得南面坐施帐"（见《南史》，1/372）。可知礼仪性的帷帐，乃君主南面的象征〕。若所说不错，则方案的设计者便把体现权力与地位的宫殿建筑的核心要素（如前殿、后

寝、宫阙),以及其中的平面装饰(绘画)与立体装饰,一一"平展"于画平面了。从这一角度说,两汉之交所理解的画平面,便非文艺复兴再现意义的"窗口",而是一种二维的"剧演空间"(staging space),供展演礼仪、政治与意识形态之剧。画平面开始具有"窗口"性质,或在东汉中后期,即经学意识形态的约束松弛之后。

49 汉代元会仪中,宫殿建筑间的庭院往往陈车驾,汉称"充庭车"。以庭内陈车为富贵的标志,也见于汉代文献。

50 据蒋英炬、吴文祺复原,东壁、后壁、西壁车马在同一水平线,前檐枋与隔梁车马在同一水平线,后者紧接于前者之上(蒋英炬、吴文祺,1981)。

51 为简便,示意图未列出隔梁的车马。按隔梁两侧车马的走向,与相接的后壁承檐与前额枋车马的走向也是相呼应的。如隔梁东面车马所以面北,是为了与后壁承檐东段及额枋东段的走向一致,隔梁西面车马所以面南,则为了与后壁承檐西段及额枋西段的走向一致。盖如此方可造成车马的"周行感"。

52 从前石室看,原设计中的车马仪仗似可被分割为较小的单元,每单元以"送""应"形象为起讫。

53 前石室庖厨图见画像石编委会,一,图版六三。左石室庖厨图见同上书,图版七七。

54 复原据蒋英炬,1983。

55 可复原的武梁祠派的七祠中,仅宋山3号祠东壁无庖厨。在结构未损的孝堂山祠中,庖厨亦设于东壁。所以为东,盖由于住宅中的厨房一般设于堂之东侧(皇家陵寝中负责制作祭食的"园舍"也设于东)。

56 左石室之共食画像石编委会,一,图版七七;宋山小祠同上书,图版九九。

57 邢义田,2002:183-234。

58 《楚辞》,85。

59 先秦宗庙皆设于国都,陵墓设于国都附近。在屈原时代,楚都城为郢(今湖北江陵一带)。关于屈原放逐的地点,今虽有汉北、沅湘、陵阳诸说,然要不在郢都及附近可知。关于楚郢都的都城布局及都城附近的"先王""公卿"陵墓的考古发现,可参考郭德维,1998。

60 据清代以来的意见,《天问》行文所以断烂,盖因错简所致。又笔者于上世纪80年代初,曾于已故金开诚教授的《楚辞》课上,侧闻他对错简的董

理与复原,及对《天问》不可能为宗庙书壁之作的精彩分析。今执此义为说,亦高诱说的"先师说如此"(讲义后整理为《〈天问〉错简试说》一文,收入金开诚,1992)。

61 参见小南一郎,1991:61-114;及许子滨(2011)对王逸与《春秋》"同姓不去国"之义对屈赋的整体解释。

62 皮锡瑞对汉代解经原则的总结(见第一章注释62)。

63 对汉代经生的经学阐释,我们应如对待佛教禅宗的公案文本。如John McRae 所说,我们读禅宗文本,不应以新闻记者的准确标准去衡量。盖其所述之事是否发生过,其实并不重要,重要的是这些文本记事所体现的集体记忆或集体心理。在很多情况下,"唯因其错,故更为重要"(McRae,1985:xix)。王逸"楚先公庙图画天地"之说,或为我们提供了"唯因其错,故更为重要"的佳例。

64 《后汉书》,5/1424-1425。《东观汉记》的记载尤见明帝的悲痛——无论发自内心还是表演:强薨,"上发鲁相所上檄,下床伏地,举声尽哀。至长乐宫,白太后,因出幸津亭门发丧"(《东观汉记》,上,234)。

65 明帝待刘强,始终是猜忌杂以谨慎。如"永平元年,强病,显宗(明帝)遣中常侍钧盾令将太医乘驿视疾,诏沛王辅、济南王康、淮阳王延诣鲁"(《后汉书》,5/1424)。按沛王辅、济南王康、淮阳王延皆郭后子;明帝诏三人诣鲁视疾,或是担心人怀疑他谋害刘强。又永平十五年,"(明)帝案地图,将封皇子,悉半诸国。后见而言曰:'诸子裁食数县,于制不已俭乎?'帝曰:'我子岂宜与先帝子等乎?岁给二千万足矣。'"(《后汉书》,2/410)此处的"先帝子"主要指郭后子。明帝此举,目的是向朝臣显示他待郭后子甚厚。

66 《后汉书》,11/3141。

67 《后汉书》,12/3609。

68 西汉鲁王陵位于今曲阜以南至邹城之间的九龙山、亭山、马鞍山、四基山与云山一线,今发现的大约有十座,其中已发掘的九龙山四墓,皆属于西汉鲁王(山东省博物馆,1972),东汉鲁王的陵墓未有发掘,亦未做详细调查。

69 "象"多见于汉代与祭祀有关的文献。Wechsler称其意近于英文之"象征"(symbol, symbolize),即某有形物的替代或再现(representation)(Wechsler, 1985: 33)。Sharf 则反对译为象征,称"象的本体论地位近于

中国古称的'理',二者皆指把可见的现象规约为连贯模式的内在结构"(Sharf, 2002: 149)。Brashier 则主张其意近于 schema(Brashier, 2014:267)。我意汉代的"象",应理解为"用实物所书写的意义符号";虽然从概念上说,它模仿的是有形之物(如宫殿),但作用仍是符号性的,即用于指代宫殿。

70 参看杨宽,1985,第三、第四章。

71 按光武陵始作于建武二十六年(《后汉书》,1/77),早于刘强陵约七年。

72 关于君主身体政治的理论,参看本书导言的相关注释。

73 由于汉代尤其东汉陵祭的兴起,当时的祭祀似出现了两个系统:庙祭与陵祭。其中庙祭或沿袭周以来较保守的传统,以木主为中心;陵祭则为新传统,以神坐为中心。此即《后汉书·祭祀志》称的"庙以藏主,以四时祭。寝有衣冠几杖象生之具,以荐新物"(《后汉书》,11/3199)。由于是新的传统,汉以来宫室出现的新的绘画主题,或便与亡者生前起居所用的衣冠、用具一道,作为"象生之具"移绘(置)于陵寝建筑(这反过来也意味着旧传统的庙或是无画像的)。如建武中元元年,光武使司空祠高庙,以吕后几危刘氏,故黜之代以薄氏,并"迁吕太后庙主于园,四时上祭"(《后汉书》,1/83)。则知汉代木主以藏于庙为常。吕后木主藏于其陵寝,乃特因吕后而起的权宜。又不同于庙以木主为中心,陵寝中标志亡者之"在"的乃为"神坐"(一曰祠坐);如明帝祭光武、阴后陵,章帝祭刘苍陵,皆以"神坐"而拜。东汉卫宏《汉旧仪》记东汉宗庙大祭,称"高祖南面,幄绣帐,望堂上西北隅。帐中坐长一丈,广六尺,绣裥厚一尺,著以絮四百斤。曲几,黄金钼器。高后右坐,亦幄帐,却六寸"(《汉官》,100)。所言虽是庙中陈设木主的神坐,然亦可知神坐是由幄帐围出的一空间,内设亡者生前起居的坐具。庙祭时,神坐中设木主,陵祭或无主。Brashier 称神坐乃"主"之别称(Brashier, 2014: 276),不确。如永平十六年明帝上陵祭祀阴后,"从席前伏御床,视太后镜奁中物,感动悲涕,令易脂泽装具"(《后汉书》,2/407),意者所谓"御床",当即幄帐所围起的坐具,亦即所谓"神坐"。又蔡邕《司徒袁公夫人马氏碑》称的"往而不返,潜沦大幽。呜呼哀哉。几筵虚设。帏帐空陈。品物犹在。不见其人"(《全文》,187b),文之"帏帐"与"几筵",亦当指墓祭空间的神坐。

74 由"非像性"(aniconic)的木主向"像性"(iconic)

画像的转变(此说不意味着木主被像取代,或仅意味着二者见于不同的礼仪空间),是中国早期艺术史的重大问题,但由于资料太少,不易讨论。有兴趣的读者可参考希腊木(石)主向画像转变的过程与机制。如在古风时代,希腊也以非像性(aniconic)的石板或木板代替神[类似中国的木主。又郑玄《周礼注》称汉代军社设主,主用石。许慎则称"山阳俗祠用石主"(《汉制考》,34)。然石主非制],古希腊称这种木板或石板为 xoanon(复数为 xoana)。至公元前 5 世纪,始出现了"模仿"(mimesis)的观念与实践(参阅 Donohue,1988)。这是西方古代世界的重要事件,Jean-Pierre Vernant 称之为由"替代"原则向"模仿"原则的转变(Vernant, 2006: 321-332)。所以有这转变,据 Vernant,乃是由于希腊社会生活的公共化。盖木主是个人或家族所垄断的神符,流行于希腊城邦社会出现之前;城邦化之后,便需一种可观看、可展示、可供公民作价值与感情认同的像;这便导致了"像性"的偶像之出现(Vernant, 1991[A][B])。这一观点,对我们理解中国或也有启发。据来国龙,类似由木主向像的转变,发生于战国晚期(Lai, 2015);这一时期,恰是以家族为中心的宗法制崩溃和以朝廷为中心的官僚制建立的时期。

75 参看 Marin, 1981。但如 Fowler 与 Hekster 说的,这"赋予权力以人形"的原则,往往仅适用于君主制政权。因为君主的身体可提供最便捷的象征。在共和制度下,国家权力往往通过一些"核心术语"来象征,如古希腊的猫头鹰,古罗马吃狼奶的幼儿,英国的大宪章、权利宣言,美国宪法与人权宣言等(Hekster and Fowler, 2005: 10-11)。

76 蔡邕十志今佚,今可知有七,曰"天文""律历""郊祀""礼""乐""车服""朝会"(《东观汉记》,上,4),其他当为五行、地理(郡国)、百官等。按朝会、车服虽作于蔡邕,但如 Beck 推测的,其萌芽当在光武明帝时代。盖汉代君主中,光武尤其明帝乃是最早"据周制"定车服及朝仪者(明帝定车服及朝仪在其继位的第二年,参看《后汉书·舆服志》之序,及 Beck[1990] 对"舆服"一章的分析)。孝堂山祠一武梁祠派画像的初源,若果为皇家陵寝或相关礼仪设施,其初制即亦当断于明章之间。孝堂山祠黄门鼓车的例子,可举为旁证。盖西汉之鼓车,似皆为调节军事节奏的战车(见《汉书》,9/2754、10/3214、11/3823)。其作为战车的同时,又引入皇帝的车驾仪仗(黄门鼓车),似始于东汉。

77 蔡邕为《东观汉记》撰写的十志中,其与君主身体有关的礼仪,皆集中于"朝会"与"车服"二

志。按两志皆创始于东汉,为《史记》《汉书》未有。其中《朝会》所记乃诸侯、百官、皇族亲故与外国使臣朝见天子的礼仪(已佚)。《车服》则分为"车"、"服"两类。从司马彪《续汉书》"舆服志"看,"服"乃是关于皇帝、皇后、诸侯、大臣之服饰与佩印之礼;"车"则专言君主的车马仪仗。按出行目的不同,车驾又分作"大驾""法驾""小驾"等类别。其中"大驾"如:

> 乘舆(天子)大驾,公卿奉引,太仆驭,大将军参乘。属车八十一乘,备千乘万骑《后汉书》,12/3648)。

可知仪观之盛。除蔡邕《车服志》外,东汉末应劭《汉官仪》中,也有《汉官卤簿图》的篇名(《汉官》,页3)。则知汉代的君权,乃是以朝会与卤簿为其制度性的视觉外现的。

须补充却绝非次要的是,在东汉的观念中,朝会与法驾之为君主身体的礼仪符号,又一而非二。如东汉最重要的朝会即元旦朝会(所谓"元会仪")中,朝会殿的庭内,便陈列君主的车驾,汉称为"充庭车"(《后汉书》,1/214)。这一礼仪实践,或有助于我们理解武梁祠派及孝堂山祠派中拜谒与车马主题之"互为从句"的关系。至于臣民与君主一样,以车马为社会地位的符号,文献记载甚多,无待烦说。唯一可补充的,是《后汉书》记济南王康"奴婢厩马皆有千余,增无用之口,以自蚕食"。据傅举有,其所谓"奴婢、厩马皆千余",当主要备出行仪仗(傅举有,1983)。此虽逾度,也可见车马之于汉代礼仪之身的重要。

78 以车驾象征君权,乃商周以来的观念与礼仪传统,东汉既是此传统的高潮,也是其结束;盖汉代之后,车驾作为皇权象征的功能便逐渐丧失了(视觉表现也少见了)(关于汉唐间车驾或卤簿制度的演化,及车驾在汉之后重要性的减弱,参阅刘增贵,1993)。与此相类,朝会之于呈现皇权的象征意义,也大为减弱。后者可证以司马彪继蔡邕而作的《续汉书》诸志,其中据晋时的观念,独删"朝会"一志。至(南)齐王俭修《南齐史》,便尤不知朝会之于东汉礼仪的意义了:

> 朝会志前史不书,蔡邕称先师胡广说《汉旧仪》。此乃伯喈一家之意。曲碎小仪,无烦录。宜立食货,省朝会(《南齐书》,3/891)。

这是以南朝的标准,理解东汉的观念,宜乎不得要领。按朝会、车服在东汉的制度化性质,必会对君主礼仪身体的呈现(无论文字的,还是视觉的)产生规制作用。

79 关于汉代文字呈现与视觉呈现的一致性,从理论的角度说,固可从"框架效应"去理解,但从经验的角度看,这种一致必是制度控制的结果。在文艺复兴时期,由于绘画倾向于以 istorie(历史或文学故事)为题材,不通文字经典的画家如拉斐尔等在立意构思时,便不得不寻求人文学者的协助(参看 Hulse, 1990:80–81)。汉代武帝以来绘画主题的经义化,必使画家面临同样的处境:由于不通经义及以经义为基础的意识形态,画家便需要朝廷文士—官员——如隶属黄门署、少府的文士—官员——的指导与控制。但与文字(或文学)呈现不同的是,文字是"知识人"写给其他"知识人"的;视觉信息所诉诸的,乃是更广泛的观众,故须制定一套简化的、类型性的主题。而制定主题的,必非画工,应是朝廷的"宣传部"(bureau of propaganda,罗斯托夫采夫形容奥古斯都周围文人学者的词,见 Rostovtzeff, 1957:42)。

80 其中卤簿部分作:

> 于是发鲸鱼,铿华钟。登玉辂,乘时龙。凤盖棽丽,鏚(和)銮玲珑。天官景从,寝威盛容。山灵护野,属御方神。雨师泛洒,风伯清尘。千乘雷起,万骑纷纭⋯⋯

则知与前引扬雄诸赋一样,乃是以天帝卤簿拟君主车驾。朝会部分作:

> 是日也,天子受四海之图籍,膺万国之贡珍。内抚诸夏,外绥百蛮。尔乃盛礼兴乐,供帐置乎云龙之庭。陈百寮而赞群后,究皇仪而展帝容⋯⋯于是庭实千品,旨酒万钟。列金罍,班玉觞。嘉珍御,太牢飨。尔乃食举雍彻,太师奏乐。陈金石,布丝竹。钟鼓铿鍧,管弦烨煜。抗五声,极六律。歌九功,舞八佾。韶武备,泰古毕。四夷间奏,德广所及。傑侏兜离,罔不具集。万乐备,百礼暨。皇欤浃,群臣醉。降烟煴,调元气。然后撞钟告罢,百寮遂退(《文选》,32–34)。

81 前引巫鸿称拜谒主题当源自高祖庙。邢义田据汉代文献有反驳(邢义田,1997)。此处可补充一旁证。据萧绎《金缕子》,其父梁武帝绘其父母像,在宫中别造敬殿张悬之,朝夕定省,如平生时。[此说可与《南史》的记载相参证。按《南史》记武帝于宫内"立致敬等殿,又立七庙堂,月中再设净馔,每至展拜,涕泗滂沱"(《南史》,1/222)。似殿设七堂,乃是应南朝"天子七庙"之制,每堂皆设亡者之像,祭祀亦不遵古义取牲,仅设素食(净馔)]。武帝死后,萧绎即位,是为元帝。

元帝自称虽知设像定省不合古礼，但汉代以来，平民孝子思慕父母，已有作像之先例；况且其父武帝已效平民如此。又据《孝经》之义，"先王之行，不敢不行"，故自己也效法先王，为父母各造一像，供养于皇家寺院。但言毕又自我排解云：

> 虽复于礼经无文，家门之内，行之已久。故月祭日祀，用遵《祭法》，车舆箧衣，谨同鲁圣，止令朋友知余此心（《金缕子》，749—750）。

细味其言，可知是为防礼家之口所采取的防御性说法。所谓"虽复于礼经无文家门之内行之已久"，乃是说君主对像定省以表思慕，并不合朝廷宗庙礼仪，但作为私人，家族有此习惯，无奈便继承了。"止令朋友知余此心"，则是明言此举纯粹为个人行为，非朝廷礼仪之举，故仅在非礼仪性的场合张悬先人像（如宫内别殿、佛教寺庙）。所谓"月祭日祀用遵《祭法》，车舆箧衣谨同鲁圣"，则是说就朝廷礼制所规定的思慕表达而言（即朝廷祭祀），他仍遵守朝廷礼制，不以画像而以亡者生前的用具（车舆箧衣）作为祭祀或表达思慕的目标。可知晚至梁代，皇家宗庙的祭祀犹不设画像。这一记载，或可反驳巫鸿"汉宗庙设像"说。又上引"日祭月祀"之日祭或指陵祭，"月祀"当指庙祭。若此言确，则汉代陵祭也是不设像的。倘如上文所论，汉陵寝中果设有以君主朝会、卤簿为主题的画像，二者便非施祭的目标。此说亦可引延寿的赋文为旁证。今按延寿记其游览，乃始于最南面的"堂"，堂之墙壁为白色（"皓壁暠曜以月照"），可知堂中无壁画。游览堂后，延寿又"排金扉而北入"，进入了另一空间。其中有"旋室""洞房""西序""东厢"。不论此空间是堂后的独立建筑，还是与堂同设于一建筑内（以墙为分割），这一空间，必是与礼仪性或公共性的堂相对的私人空间。而延寿所见的壁画与木饰主题，则皆设于此空间内。与之相对应的陵寝空间（或"象"），乃是所谓的便殿，祭礼则行于寝殿（堂之象）。故灵光殿壁画倘移绘于刘强陵寝，被移绘的空间，即应设想于便殿，而非寝殿。

又设像作礼仪性的"定省"，当是受佛教拜像之影响。如《南史》记萧绎"好矫饰"，"始居文宣太后忧，依丁兰作木母。及武帝崩，秘丧逾年，乃发凶问，方刻檀为像，置于百福殿内，事之甚谨，朝夕进蔬食，动静必启闻，迹其虚矫如此"（《南史》，1/243）。"矫饰"云云，当指背常规，不合礼。但像设于殿内，可知元帝的行为仍是私人性的。礼制化的陵或庙中，当仍以神坐（而非像）为定省的焦点。

82 由于陵祭乃新的传统，故陵寝设施中设像，自较宗庙少礼制的约束。尽管如此，陵祭的中心，当仍是非像性的神坐与位等。像的功能，当如希腊神庙内的英雄与众神浮雕，或后世佛寺内的壁画一样，是定义其为礼仪或神圣空间的，当不承担受祭的功能（本书第五章所举东岳泰山庙山神出行壁画也如此）。

83 不同于汉代帝王卤簿多用于与祭祀有关的礼仪，古代近东与地中海世界的车马仪仗往往用于得胜归来。关于古代近东与地中海世界得胜归来的车马仪仗，参阅 Spalinger and Armstrong, 2013；对罗马得胜仪仗的专门讨论，参阅 Östenberg, 2009。又得胜外，罗马皇帝的出行仪仗也常以"驾临"（Adventus）表现，关于其在艺术中的呈现，参看 MacCormack, 1981，第一部分。

84 参看 Allen, 2005。除波斯波利斯外，朝会与"卤簿"并出的画面，也见于阿契美尼德帝国境内的许多地区，其较为集中的为小亚细亚的 Xanthos；关于当地石墓中发现的朝会与"卤簿"绘画与浮雕，参看 Jacobs, 1987: 29–32、45–52。

85 参见本书第五章。关于商周至汉代庖厨（包括狩猎、宰杀、烹饪、分食）在祖先祭祀中的核心地位，及其政治、礼仪与意识形态含义，参阅 Sterckx, 2011。

86 按汉代得鼎始于文帝，然以武帝朝为盛，并因此改年号为元鼎（《汉书》，1/181）；宣帝朝也有得鼎的记载（参看《西汉会要》，196-198 之"尊宝鼎"条）。东汉之例如明帝永平"六年庐江太守献宝鼎，出王雒山，纳于太庙"（《东观汉记》，上，56），班固著名的《宝鼎诗》便因此而作。其辞云：

> 岳修贡兮川效珍，吐金景兮歊浮云。宝鼎见兮色纷缊，焕其炳兮被龙文。登祖庙兮享圣神，昭灵德兮弥亿年（《后汉书》，5/1372-1373）。

是以得鼎为汉室天命之征。此即康有为总结的汉代郡国"往往于山川得鼎彝"，"考秦始（皇）侈心，实开求鼎之风，汉武踵之，求神侧，喜祥瑞，于是诸鼎间出"（康有为，2012 [A]：165）。又以鼎出为天命的标志，也顾见于纬书。如《礼含文嘉》"神鼎者，质文精也，……王者兴则出"（《纬书》，上，498）。武梁祠祥瑞图亦有神鼎。则知鼎被普遍视为汉室天命之征。由所获之鼎皆荐于宗庙看，帝王陵寝的装饰方案中设此主题，固无比适切，可不必与秦皇相牵连。又以古器的出现为天意，汉代之后，亦为南北朝所沿袭，如刘裕称帝前，"庐江霍山崩，获六钟"（《南史》，1/16；类似的例子南

朝甚多，不一一举）。

87 邢义田，2010。

88 这些例子中的捞鼎之绳，并未被龙咬断，意者这是保留的当是未内化前的原始信息。咬断的例子，或为内化的版本也未可知。

89 《后汉书》，9/2545。

90 孙机，1991：230。

91 孝堂山祠的捞鼎，并未见于祠堂正壁，而是与大树射雀构图相连，被设于祠堂隔梁的一侧。这所体现的，疑为与武梁祠派所据方案不同的另一套皇家方案——如初见于明帝陵，后移植于刘苍陵者。盖明帝既非中兴之主，这两件歌颂中兴的套作，便只有装饰的价值，故被移置于其陵寝的次要位置亦未可知。

92 《后汉书》，5/1424。

93 《后汉书》记刘焉为郭太后少子，太后尤爱之，故明帝"独留京师"，永平二年始就国（《后汉书》，5/1449）。则知刘强外，刘焉是郭后诸子中地位最尊的。

94 《后汉书》，5/1450。

95 见河北省文化局文物工作队，1964。马孟龙称所以由鲁、东平等地征工匠，或是由于这些地方擅长石作（马孟龙，2012）。其说不确，主要原因当是会丧制度。

96 东汉陵寝建筑无存，故不能悉知其规模（关于洛阳帝陵考古调查报告，参看洛阳市文物考古研究院，2018）。《后汉书》记顺帝阳嘉元年，安帝恭陵"百丈庑灾"。堂下周屋称"百丈"，可知奢大。据《古今注》，"恭陵山周二百六十步，高十五丈"（《后汉书》，11/3149）；这个数字，在东汉帝陵中并不是最奢大的。我们可以此为参照想象强陵的规模。

97 此处的"替代"与"再现"，乃采用贡布里希的术语（见 Gombrich, 1985: 1-4）。

98 Baines, 2007: 305.

99 关于汉画像的正面车马主题与希腊罗马艺术的关联，参见缪哲，2009。鹰啄兔主题与希腊及欧亚草原的关联，参见缪哲，2011。

100 武梁祠派作坊系统所活跃的年代，如我们设为公元 147—180 年，又假如诸王死后皆有陵寝设施，那么在武梁祠派所活跃的当年，鲁地及附近的东汉诸王陵寝便至少达 28 座（据《后汉书》诸侯王传）。其中包括：

1）光武鲁/东海王系约 4 座：强（58 年薨，下同）—政（102）—肃（125）—臻（156）。
2）光武东平王系约 4 座：苍（86）—忠（87）—敞（135）—凯（176）。
3）东平任城王系约 3 座：尚（102）—安（121）—崇（152）。
4）光武沛王系约 5 座：辅（87）—定（98）—正（112）—广（147）—荣（167）。
5）光武济南王系约 3 座：康（100）—错（106）—香（126）。
6）光武楚王系约 1 座：英（86 年改葬彭城）。
7）明帝彭城王系约 3 座：恭（113）—道（141）—定（145）。
8）章帝济北王系约 5 座：寿（121）—登（136）—多（139）—安国（147）—次（164）。

又据杨奂《东游记》称，元代初年"汉之鲁诸陵"犹存"大冢四十余所，石兽四，石人三"（《还山遗稿》，卷上 /25）。由于西汉鲁王墓为崖墓，无大冢，故杨奂所见的四十余座鲁王陵，必为东汉鲁王陵。据当地考古学者介绍，这些陵墓的痕迹，大都于上世纪 50 年代平整土地运动中被夷平。

101 东汉鲁中南地区诸王陵寝遗址大都未见考古调查。其中有调查的似只有鲁王一系（位置不清）与东平王一系。后者据调查者称，当地有九座土冢，故名九子冢。调查者推测这九座土冢或即东汉东平王刘苍一系的陵园（见蒋英炬、唐上和，1966）。关于鲁王一系，我本人调查过的有曲阜外沂水北岸的两座（当为王及后陵，目前在一公园），曲阜姜家村两座（当地称"姜古堆"），曲阜防山乡宋村四座。又曲阜陶洛村曾有多座东汉大冢，据原邹城市文物局长胡新立先生见告，上世纪 50 年代"农业学大寨"中，因"平整土地"悉被夷平。这地方当时出土的两件大型石胡人（孔繁印发现），目前藏于山东省石刻艺术博物馆（见图 XV）。此外，孟子林内也有数座大型封土墓，当地考古学者亦疑为东汉鲁王冢，未知确否。

引用文献

说明:引用文献含"原始文献"与"今人著作"两部分。原始文献引用采用书名简称,今人著作采用作者姓名(西文采用姓氏)与出版年份。中文按拼音、日文按五十音序、西文按字母排序。

原始文献及简称

《八家》:周天游,《八家后汉书辑注》,上海,上海古籍出版社,1986

《白虎通》:陈立,《白虎通疏证》,北京,中华书局,1994

《补表》:熊方等,《后汉书三国志补表三十种》,北京,中华书局,1984

《初学记》:徐坚,《初学记》,北京,中华书局,2010

《楚辞》:洪兴祖,《楚辞补注》,北京,中华书局,1983

《大传》:王闿运,《尚书大传补注》,民国12年(1923)王湘绮先生全集版,《续修四库全书》第55册,上海,上海古籍出版社,2002

《东观汉记》:吴树平,《东观汉记校注》,北京,中华书局,2008

《东汉会要》:徐天麟,《东汉会要》,上海,上海古籍出版社,2006

《读书杂志》:王念孙,《读书杂志》,南京,江苏古籍出版社,1985

《尔雅》:郝懿行,《尔雅义疏》,上海,上海古籍出版社影印同治四年刻本,1983

《方言》:华学诚,《扬雄方言校释汇证》,北京,中华书局,2006

《风俗通》(A):王利器,《风俗通义校注》,北京,中华书局,2010

《风俗通》(B):吴树平,《风俗通义校释》,天津,天津人民出版社,1980

《高僧传》:汤用彤校注,慧皎《高僧传》,北京,中华书局,1996

《古今人表》:王利器、王贞珉,《汉书古今人表疏证》,济南,齐鲁社,1988

《穀梁传》:钟文烝,《春秋穀梁经传补注》,北京,中华书局,1996

《国语》:徐元诰,《国语集解》,北京,中华书局,2002

《韩非子》(A):陈奇猷,《韩非子集释》,上海:上海人民出版社,1974

《韩非子》(B):王先慎,《韩非子集解》,北京,中华书局,1998

《韩非子》(C):梁启雄,《韩子浅解》,北京,中华书局,1960

《韩诗》:许维遹,《韩诗外传集释》,北京,中华书局,1980

《汉官》:孙星衍等辑,《汉官六种》,北京,中华书局,1990

《汉书》:班固,《汉书》,北京,中华书局,1982

《汉魏杂传》:熊明辑,《汉魏六朝杂传集》,第一册,北京,中华书局,2017

《汉制考》:王应麟,收入王应麟,《汉制考/汉书艺

文志考》，北京，中华书局，2011

《后汉纪》：袁宏，《后汉纪》，张烈点校《两汉纪》本，北京，中华书局，2002

《后汉书》：范晔，《后汉书》，北京，中华书局，2000

《华阳国志》：任乃强，《华阳国志校补图注》，上海，上海古籍出版社，1987

《淮南子》（A）：刘文典，《淮南鸿烈集解》，北京，中华书局，1997

《淮南子》（B）：何宁，《淮南子集释》，北京，中华书局，1998

《黄图》：何清谷，《三辅黄图校释》，北京，中华书局，2005

《嵇康集》：戴明扬，《嵇康集校注》，人民文学出版社，1962

《济宁汉碑》：李楠、李天择，《济宁汉碑集释》，北京，中国社会出版社，2014

《家语》：陈士珂，《孔子家语疏证》，上海，商务印书馆，1940

《今文尚书》：皮锡瑞，《今文尚书考证》，北京，中华书局，2009

《金缕子》：许逸民，《金缕子校笺》，北京，中华书局，2011

《金石录》：金文明，《金石录校补》，桂林，广西师范大学出版社，2005

《金石索》：冯云鹏、冯云鹓，《金石索》，上海，商务印书馆影印清道光刊本，1934

《晋书》：房玄龄，《晋书》，北京，中华书局，1996

《经学通论》：皮锡瑞，《经学通论》，北京，中华书局，2008

《礼记》：孙希旦，《礼记集注》，北京，中华书局，1995

《隶释》：洪括，《隶释／隶续》，北京，中华书局影印清黄丕烈刻本，2003

《梁书》：姚思廉，《梁书》，北京，中华书局，1973

《刘子》：傅亚庶，《刘子校释》，北京，中华书局，1998

《吕氏春秋》（A）：王利器，《吕氏春秋注疏》，成都，巴蜀书社，1996

《吕氏春秋》（B）：许维遹，《吕氏春秋集释》，北京，中华书局，2009

《论衡》：黄晖，《论衡校释》，北京，中华书局，1995

《墨子》：孙诒让，《墨子间诂》，北京，中华书局，2001

《南齐书》：萧子显，《南齐书》，北京，中华书局，1975

《南史》：李延寿等，《南史》，北京，中华书局，1975

《廿二史札记》：赵翼、王树民，《廿二史札记校证》，北京，中华书局，1984

《七家》：汪文台辑，《七家后汉书》，石家庄，河北人民出版社，1987

《七纬》：赵在翰辑，《七纬》，北京，中华书局，2013

《潜夫论》：汪继培，《潜夫论笺》，北京，中华书局，1979

《全诗》：逯钦立辑，《先秦汉魏晋南北朝诗》，北京，中华书局，1982

《全文》：严可均辑，《全上古三代秦汉三国六朝文》，上海，上海古籍出版社，2009

《人表考》：梁玉绳，"汉书人表考"，收入梁玉绳等，《二十四史研究资料丛刊·〈史记〉〈汉书〉诸表补订十种》，北京，中华书局，1984

《日知录》：黄汝成，《日知录集释》，石家庄，河北教育出版社，1990

《三国志》：陈寿，《三国志》，北京，中华书局，1987

《山海经》：袁珂，《山海经校注》，上海，上海古籍出版社，1980

《山左》：毕沅，阮元，《山左金石志》，《续修四库全书》第 909 册，影印同治刊本，2002

《尚书古文》：阎若璩，《尚书古文疏证》，上海，上海古籍出版社，1987

《尚书孔传》：王先谦，《尚书孔传参正》，北京，中华书局，2011

《诗三家》：王先谦，《诗三家义集疏》，北京，中华书局，1987

《十七史商榷》：王鸣盛，《十七史商榷》，南京，凤凰出版社，2008

《十三经》：阮元，《十三经注疏》，北京，中华书局，1980

《史记》：司马迁，《史记》，北京，中华书局，1982

《史记会注》：泷川资言，《史记会注考证》，北京，文学古籍刊行社，1955

《史记探源》：崔适，《史记探源》，北京，中华书局，1986

《史记志疑》：梁玉绳，《史记志疑》，北京，中华书局，1981

《史通》，程千帆，《史通笺记》，北京，中华书局，1980

《水经注》：杨守敬、熊会贞疏，段仲熙、陈桥驿校，《水经注疏》，南京，江苏古籍出版社，1999

《说文》：段玉裁，《说文解字注》，上海，上海古籍出版社影印经韵楼本，1988

《说苑》：向宗鲁，《说苑校证》，北京，中华书局，1987

《四库总目》：《四库全书总目》，北京，中华书局，1995

《隋书》，魏征，《隋书》，北京，中华书局，1987

《太玄》：司马光，《太玄集注》，北京，中华书局，1998

《唐六典》：李林甫，《唐六典》，北京，中华书局，1992

《通故》：黄以周，《礼书通故》，北京，中华书局，2015

《通鉴》：司马光，《资治通鉴》，北京，中华书局，1981

《纬书》：安居香山、中村璋八，《纬书集成》，河北人民出版社，1994

《文献通考》：马端临，《文献通考》，北京，中华书局，1986

《文选》：萧统，《文选（李善注）》，北京，中华书局影印胡克家本，2008

《文子》：王利器，《文子疏义》，北京，中华书局，2000

《文子汇编》：何志华、朱国藩、樊善标，《〈文子〉与先秦两汉典籍重见资料汇编》，香港中文大学出版社，2010

《五经异义》：陈寿祺、皮锡瑞，《五经异义疏证/驳五经异义疏证》，北京，中华书局，2014

《西汉会要》：徐天麟，《西汉会要》，上海，上海人民出版社，1977

《西域传注》：余太山，《两汉魏晋南北朝正史西域传要注》，北京，中华书局，2005

《新论》：朱谦之，《新辑本桓谭新论》，北京，中华书局，2009

《新书》：阎振益、钟夏，《新书校注》，北京，中华书局，2000

《新序》：赵仲邑，《新序详注》，北京，中华书局，1997

《荀子》：王先谦，《荀子集解》，北京，中华书局，1988

《盐铁论》：王利器，《盐铁论校注》，北京，中华书局，1992

《晏子》：吴则虞，《晏子春秋集释》，中华书局，1982

《扬雄集》：张震泽，《扬雄集校注》，上海，上海古籍出版社，1993

《易林》：徐传武、胡真，《易林汇校集注》，上海，上海古籍出版社，2012

《逸周书》：黄怀信、张懋镕、田旭东，《逸周书汇校集注》，上海，上海人民出版社，1995

《玉函山房》：马国翰，《玉函山房辑佚书》，《续修四库全书》第1023册，上海，上海古籍出版社，2002

《乐府诗集》：郭茂倩，《乐府诗集》第一册，北京，中华书局，1979

《战国策》：何建章，《战国策注释》，北京，中华书局，1990年

《周礼》：孙诒让，《周礼正义》，北京，中华书局，1987

《庄子》：郭庆藩，《庄子集释》，北京，中华书局，1982

《左传注》：杨伯峻，《春秋左传注》，北京，中华书局，1981

今人著作（中文，含考古报告）

白谦慎，贺宏亮译，"黄易及其友人的知识遗产：对《重塑中国往昔》有关问题的反思"，《中国美术》，2018（2）

白云翔，"临淄齐国故城汉代镜范及相关问题研究"，收入中国山东省文物考古研究所、日本奈良县立橿原考古学研究所，《山东省临淄齐故城汉代镜范的考古学研究》，北京，科学出版社，2007

薄树人，"试论三统历和太初历的不同点"，《自然科学史研究》，第二卷第2期，1983

曹玮，《周原出土青铜器》，成都，巴蜀书社，2005

常任侠，"汉唐间西域传入的杂技艺术"，阎文儒、陈玉龙编，《向达先生纪念论文集》，乌鲁木齐，新疆人民出版社，1982

陈春保，"周公形象的塑造与早期儒家话语的构建"，《孔子研究》，2001（5）

陈久金、陈美东，"从元光历谱及马王堆帛书《五星占》的出土再探颛顼历问题"，《中国天文史文集》，北京，科学出版社，1978

陈梦家，《西周铜器断代》，北京，中华书局，2004

——，《尚书通论》，北京，中华书局，2005

陈槃，"秦汉间之所谓'符应'略论"，《历史语言研究所集刊》第16本，1928

——，"汉晋遗简偶述之续（亭与传舍条）"，《历史语言研究所集刊》第23本下，1952

——，"先秦两汉帛书考"，《历史语言研究所集刊》第24本，1953

——，《古谶纬研讨及其书录解题》，台北，"国立编译馆"，1993

——，《谶纬研讨及其书录解题》，上海，上海古籍出版社，2010（A）

——，"古社会田猎与祭祀之关系"，收入氏，《旧学旧史说丛》，上海，上海古籍出版社，2010（B）

陈启云，"汉儒与王莽：评述西方汉学界的几项研究"，《史学集刊》，2007（1）

陈苏镇，《春秋与汉道》，北京，中华书局，2011

陈秀慧，"东汉荧惑图像考"，《考古学报》，2018（2）

陈永志、黑田彰，《和林格尔汉墓孝子传图辑录》，北京，文物出版社，2009

陈昭容，"关于战国至秦的符节：以实物资料为主"，《历史语言研究所集刊》，第66本第1分，1995

陈直，《两汉经济史料论丛》，北京，中华书局，2008（A）

——，《汉书新证》，北京，中华书局，2008（B）

——,《文史考古论丛》, 北京, 中华书局, 2018

赤银中, "老子会见孔子画像石的文化意蕴",《中国道教》, 2002（4）

冯永驱,《铢积寸累：广州考古十年出土文物选粹》, 北京, 文物出版社, 2005

傅举有, "析'无用之口'",《学术月刊》, 1983（11）

傅熹年,《中国科技史建筑卷》, 北京, 科学出版社, 2008

高策、雷志华, "中国古代方诸研究",《科学技术哲学研究》, 2009（8）

高崇文、赵化成,《秦汉考古》, 北京, 文物出版社, 2002

高木智见, 何晓毅译, "天道与道", 收入氏,《先秦社会与思想》, 上海, 上海古籍出版社, 2011

葛志毅, "河洛谶纬与刘歆",《文史哲》, 2008（3）

工藤元男、广濑薰雄, 曹峰译,《睡虎地秦简所见秦代国家与社会》, 上海, 上海古籍出版社, 2018

公柏青, "汉代压胜钱上体现的宇宙框架",《中国钱币》, 2012（2）

——, "汉代压胜钱星纹释义",《中国钱币》, 2014（2）

贡布里希, 范景中等译,《秩序感：装饰艺术的心理学研究》, 长沙, 湖南科技出版社, 1999

顾颉刚, "周公执政称王——周公东征史事考证之二",《文史》第23辑, 1984

——,《中国上古史研究讲义》, 北京, 中华书局, 1988

——, "五德终始下的政治和历史", 收入《古史辩自序》, 河北教育出版社, 2000

——,《秦汉的方士与儒生》, 上海, 上海古籍出版社, 2005

广西壮族自治区文物工作队、合浦县博物馆,《合浦风门岭汉墓——2003–2005年发掘报告》, 北京, 科学出版社, 2006

广州市文物管理委员会、中国社会科学院考古研究所、广东省博物馆,《西汉南越王墓》, 北京, 文物出版社, 1991

郭德维,《楚都纪南城复原研究》, 北京, 文物出版社, 1998

郭沫若,《两周金文辞大系考释》（第六册）, 北京, 科学出版社, 1957

郭晓涛, "汉魏洛阳城礼制建筑出土砖的年代学研究", 收入《汉长安城考古与汉文化》, 北京, 科学出版社, 2007

郭永秉,《帝系新研》, 北京, 北京大学出版社, 2008

《汉唐壁画》, 北京, 外文出版社, 1975

河北省文化局文物工作队, "河北定县北庄汉墓发掘报告",《考古学报》, 1964（2）

河南省文化局考古队（王与刚执笔）, "郑州南关汉墓",《文物》, 1960（8—9）

河南省文物研究所,《密县打虎亭汉墓》, 北京, 文物出版社, 1993

洪再新,《中国美术史》, 杭州, 中国美术学院出版社, 2020

胡宝国, "经史之学", 收入氏,《汉唐间史学的发展》, 北京, 商务印书馆, 2003

胡平生, "未央宫前殿遗址出土王莽简牍校释", 中国文物研究所编,《出土文献研究（第六辑）》, 上海, 上海古籍出版社, 2004

胡新立,《邹城汉画像石》, 北京, 文物出版社, 2000

湖北省荆州博物馆,《天星观二号楚墓》, 北京, 文物出版社, 2003

湖南省博物馆、湖南省文物考古研究所,《长沙马王堆二三号汉墓》第一册, 北京, 文物出版社, 2004

画像石编委会, 中国画像石全集编辑委员会,《中国画像石全集》, 一、二, 山东美术出版社, 河南美

术出版社，2000

黄晓芬，"汉帝都长安的布局形制考"，收入中国社会科学院考古所、陕西省考古研究院、西安市文物保护考古所，《汉长安城考古与汉文化：纪念汉长安城考古五十周年国际学术研讨会论文集》，北京，科学出版社，2008

黄展岳，"关于王莽九庙的问题"，《考古》，1989（3）

贾艳红，《〈四民月令〉中的祭祀礼俗与〈后汉书·礼仪志〉的对比研究》，天津师范大学硕士论文，2016

姜波，"郊坛、明堂与宗庙：西汉长安城的祭祀设施"，收入《汉长安城考古与汉文化：纪念汉长安城考古五十周年国际学术研讨会论文集》，北京，科学出版社，2008

蒋英炬，"汉代的小祠堂——嘉祥宋山汉画像石的建筑复原"，《考古》，1983（8）

——，"山东的画像石艺术"，收入《中国画像石全集》，第一册，济南，山东美术出版社，2000

蒋英炬、唐士和，"山东东平王陵山汉墓清理简报"，《考古》，1966（4）

蒋英炬、吴文祺，"武氏祠堂画像石建筑配置考"，《考古学报》，1981（2）

蒋英炬、杨爱国，《朱鲔石室》，北京，文物出版社，2015

金开诚，"《天问》错简试说"，收入金开诚，《屈原辞研究》，南京，江苏古籍出版社，1992

康有为，《新学伪经考》，北京，中华书局，2012（A）

——，《孔子改制考》，北京，中华书局，2012（B）

孔德平，《曲阜汉魏石刻》，济南，山东美术出版社，2013

来国龙，"魏晋之间劾鬼术的嬗变和鬼神画的源流"，收入石守谦、颜娟英主编，《艺术史中的汉晋与唐宋之变》，台北，石头出版股份有限公司，2014

赖毓芝，"清宫对欧洲自然史图像的再造：以乾隆《兽谱》为例"，《"中研院"近代史研究所集刊》，第80期，2013

劳榦，"论鲁西画像三石：朱鲔石室、孝堂山、武氏祠"，《历史语言研究所集刊》，第8本第1分，1939

——，"汉代的亭制"，《历史语言研究所集刊》，第22本，1950

——，"论'家人言'与'司空城旦书'"，收入劳榦，《古代中国的历史与文化》，北京，中华书局，2006

李峰，《西周的政体：中国早期的官僚制度和国家》，北京，生活·读书·新知三联书店，2010

李零，"王莽虎符石匮调查记"，《文物天地》，2000（8）

——，《铄古铸今》，北京，生活·读书·新知三联书店，2007

——，《简帛古书与学术源流》，北京，生活·读书·新知三联书店，2008

——，"老李子和老莱子——重读《史记老子韩非列传》"，收入李零：《郭店楚简校读记（增补本）》，中国人民大学出版社，2009

李卫星，"画像石所见周礼遗俗"，《中原文物》，2001（1）

李欣，"考古资料所见汉代'烧烤'风俗"，《四川文物》，2016（1）

李遇春，"汉长安城未央宫椒房殿遗址述论"，收入中国社会科学院考古所、陕西省考古研究院、西安市文物保护考古所编，《汉长安城考古与汉文化》，北京，科学出版社，2008

梁思成，《营造法式注释》，收入《梁思成全集》第七卷，北京，中国建筑工业出版社，2001

廖伯源，"汉代官吏之休假及宿舍若干问题之辨析"，收入廖伯源，《秦汉史论丛》，北京，中华书局，2008

刘操南，《古代天文历法释证》，杭州，浙江大学出版社，2009

刘春声,"华胜:西王母的化身",《收藏》,2010(8)

刘敦桢,"大壮室随笔",收入《刘敦桢全集》第一卷,北京,中国建筑工业出版社,2007

刘庆柱,"秦都咸阳第三号宫殿建筑遗址壁画考释",《人文杂志》,1980(6)

刘庆柱、李毓芳,《汉长安城》,北京,文物出版社,2005

刘永华,《中国古代车舆马具》,上海,上海辞书出版社,2002

刘源,《商周祭祖礼研究》,北京,商务印书馆,2007

刘增贵,"汉隋之间的车驾制度",《历史语言研究所集刊》,第63本第2分,1993

刘宗迪,"《山海经》是如何成为怪物之书的?",《读书》,2018(2)

吕思勉,《吕思勉读史札记》,上海,上海古籍出版社,2005

吕宗力,《汉代的谣言》,杭州,浙江大学出版社,2011

罗二虎,《汉代画像石棺》,成都,巴蜀书社,2002

罗开玉,"秦汉三国时期蜀郡工官研究",收入《长江文明》第六辑,河南人民出版社,2010

洛阳文物考古研究院,《邙山陵墓群考古调查与勘测第一阶段考古报告》,北京,文物出版社,2018

马衡,"新嘉量考释",收入马衡,《凡将斋金石丛稿》,北京,中华书局,1977

马承源,"西周金文和周历的研究",《上海博物馆集刊(建馆三十周年特辑)》,上海,上海古籍出版社,1983(A)

——,"何尊铭文和周初史实",收入吴泽主编、袁英光选编:《王国维学术研究论集(一)》,上海,华东师范大学出版社,1983(B)

马汉国,《微山汉画像石选集》,北京,文物出版社,2003

马孟龙,"定县北庄汉墓墓石题铭相关问题研究",《考古》,2012(10)

梅尼克,何兆武译,《德国的浩劫》,北京,生活·读书·新知三联书店,2002

缪哲,"浪井与西王母",《民族艺术》,2007(1)

——,"汉代艺术中的正面车马",《台湾大学美术史研究集刊》,第27期,2009

——,"鹰啄兔",《中国汉画研究》,南宁,广西师范大学出版社,2011

——,"重访楼阁",《台湾大学美术史研究集刊》,第33期,2012

——,"再现绘画的诞生",收入王珅编著,《汉唐奇迹:中国艺术状物传统的起源与发展》,上海,上海书画出版社,2019

内蒙古自治区文物考古研究所,《和林格尔汉墓壁画》,北京,文物出版社,1978

蒲慕州,《丧葬与生死:中国古代宗教之省思》,台北,联经,1991

钱国祥,"由闾阖门谈汉魏洛阳城宫城形制",收入杜金鹏、钱国祥主编,《汉魏洛阳城遗址研究》,北京,科学出版社,2007

钱穆,"孔子与南宫敬叔适周问礼老子辩",收入钱穆,《先秦诸子系年》,北京,商务印书馆,2001(A)

——,《两汉经学今古文评议》,北京,商务印书馆,2001(B)

钱永祥、沈军民,"宁夏固原出土一枚汉代五铢压胜钱",《中国钱币》,2016(4)

清水茂,"纸的发明与后汉的学风",收入清水茂著,蔡毅译,《清水茂汉学论集》,北京,中华书局,2003

裘锡圭,"新出土先秦文献与古史传说",收入裘锡圭,《中国出土文献十讲》,上海,复旦大学出版社,2004

瞿同祖,《中国封建社会》,上海,上海世纪出版集团,

2006

饶宗颐，《中国历史上之正统论》，上海，上海远东出版社，1996

容庚，《金文编》，北京，中华书局，1985

山东省博物馆，"曲阜九龙山汉墓发掘简报"，《文物》，1972（5）

山东省文物考古研究所、山东省博物馆、济宁地区文物组、曲阜县文管会，《曲阜鲁国故城》，济南，齐鲁书社，1982

陕西省考古研究所，《西安交通大学西汉壁画墓》，西安，西安交通大学出版社，1991

陕西省考古研究院，"汉阳陵帝陵东侧 II-21 号外藏坑发掘简报"，《考古与文物》，2008（3）

陕西省考古研究院、咸阳市文物考古研究所，"汉元帝渭陵考古调查、勘探简报"，《考古》，2013（11）

陕西省文物局、西安市文物保护修复中心，《陕西帝陵档案》，西安，三秦出版社，2010

邵鸿，"海昏侯墓孔子屏风试探"，收入江西师范大学海昏历史文化研究中心编，《纵论海昏：南昌海昏侯墓发掘暨秦汉区域文化国际学术研讨会论文集》，南昌，江西教育出版社，2016

沈文倬，"略论礼典的实行和《仪礼》书本的撰作"，《文史》十五、十六辑，北京，中华书局，1982

——，"从汉初今文经的形成说到两汉今文礼的传授"，收入《纪念顾颉刚学术论文集》，成都，巴蜀书社，1990

——，《菿闇文存》，北京，商务印书馆，2006

水口干记、陈小法，"日本所藏唐代佚书《天地瑞祥志》略述"，《文献》2007（1）

孙机，《汉代物质文化资料图说》，北京，文物出版社，1991

——，"仙凡幽明之间：汉画像与'大象其生'"，收入孙机，《仰观集》，北京，文物出版社，2012

索绪尔，高名凯译，《普通语言学教程》，北京，商务印书馆，1985

唐擘黄，"阳燧取火与阴燧取水"，《历史语言研究所集刊》，第 5 本第 2 分，1935

田天，《秦汉国家祭祀史稿》，北京，生活·读书·新知三联书店，2015

汪春泓，"《汉书古今人表》与《汉书艺文志》渊源关系浅探"，《饶宗颐国学院院刊》2015（1）

王恩田，"'王莽九庙'再议"，收入中国社会科学院考古所汉长安城工作队、西安市汉长安城保管所编，《汉长安城遗址研究》，北京，科学出版社，2006

王柏中，"汉代祭祀财务管理问题试探"，《鞍山师范学院学报》，1999（1）

王国维，《观堂集林》，北京，中华书局，1959

王慎行，"周公摄政称王质疑"，《河北学刊》，1986（6）

王世仁，"汉长安城南郊礼制建筑（大土门村遗址）原状的推测"，《考古》，1963（9）

王伟，"汉画蒲车玩具考略"，《艺术探索》，23 卷 2 期，2009（4）

王意乐、徐长青、杨军、管理，"海昏侯刘贺墓出土孔子衣镜"，《南方文物》，2016（3）

王振铎，"指南车及记里鼓车之考证及模制"，《史学集刊》1937（3）

王子今，"汉代'襥襨'、'负子'与'襥负'考"，《四川文物》，2019（6）

巫鸿，柳杨、岑河译，《武梁祠：中国古代画像艺术的思想性》，北京，生活·读书·新知三联书店，2006

——，《全球景观中的中国古代艺术》，北京，生活·读书·新知三联书店，2017

吴智雄，《榖梁传思想析论》，台北，文津出版社，2000

西安市文物保护考古研究院,《西安西汉壁画墓》,北京,文物出版社,2017

夏承焘,《唐宋词人年谱》,上海,上海古籍出版社,1979

辛德勇,《建元与改元》,北京,中华书局,2013

新城新藏,沈璿译,《东洋天文学史研究》,上海,中华学艺社,1933

信立祥,《汉代画像石综合研究》,北京,文物出版社,2000

邢义田,"武氏祠研究的一些问题——巫鸿《武梁祠——中国古代图像艺术的意识形态》和蒋、吴著《汉代武氏墓群石刻研究》读记",《新史学》8.4,1997

——,"汉代画像中的《射爵射侯图》",《历史语言研究所集刊》,第71本第1分,2000(A)

——,"汉长安城未央宫前殿出土木简的性质",《大陆杂志》,第一百卷第六期,2000(B)

——,"格套、榜题、文献与画像解释——以失传的'七女为父报仇'汉画故事为例",收入邢义田编,《中世纪以前的地域文化、宗教与艺术——第三届国际汉学会议论文集·历史组》,台北,历史语言研究所,2002

——,"汉画像'孔子见老子'过眼录——日本篇",《九州学林》二卷二期,上海,复旦大学出版社,2004

——,"貊炙小考",收入台北市简牍学会、中华简牍学会编,《劳贞一先生百岁冥诞纪念论文集》台北,2006

——,"汉代画像项橐考",收入《九州学林》六卷三期(总二十一辑),上海,复旦大学出版社,2008

——,"汉画解读方法试探:以《捞鼎图》为例",收入《中国史新论(美术考古分册)》,台北,联经,2010

——,《画为心声——画像石、画像砖与壁画》,北京,中华书局,2011(A)

——,"从出土资料看秦汉聚落形态和乡里行政",收入邢义田,《治国安邦》,北京,中华书局,2011(B)

熊明,"刘向《列士传》佚文辑校",《文献》,2003(2)

徐冲,"从《外戚传》到《皇后传》",《早期中国研究》,第一卷,2009

徐良玉,《汉广陵国玉器》,北京,文物出版社,2003

徐苹芳,"三国两晋南北朝的铜镜",《考古》,1984(6)

徐兴无,"五岳与三公",收入徐兴无,《经纬成文:汉代经学的思想与制度》,南京,凤凰出版社,2015

许子滨,《王逸〈楚辞章句〉发微》,上海,上海古籍出版社,2011

严耕望,"秦汉郎吏制度",收入严耕望,《严耕望史学论文集》,上海,上海古籍出版社,2006

——,《两汉刺史太守表》,上海,上海古籍出版社,2007(A)

——,《秦汉地方行政制度》,上海,上海古籍出版社,2007(B)

扬州市博物馆,"扬州市郊发现两座新莽时期墓",《考古》,1986(11)

——,"江苏邗江姚庄101号西汉墓",《文物》,1988(2)

杨爱国,"汉画像石中的庖厨图",《考古》,1991(11)

——,《幽冥两界:纪年画像石研究》,西安,陕西人民美术出版社,2006

——,"幽墓美,鬼神宁:山东沂南北寨村汉代画像石墓探析",《美术学报》,2016(6)

杨泓,"贺孙机《仰观集(修订本)》出版",《文物》,2016(3)

杨鸿勋,"明堂泛论:明堂的考古学研究",收入《营造(第一辑):第一届中国建筑史学研讨会论文选集》,北京,北京出版社、文津出版社,2001

——,《宫殿考古通论》,北京,紫禁城出版社,2009

杨宽，《古代帝王陵寝》，上海，上海古籍出版社，1985

——，"月令考"，《齐鲁学刊》，1994（2）

——，《中国古代都城制度史研究》，上海，上海人民出版社，2016（A）

——，《西周史》，上海，上海人民出版社，2016（B）

杨联陞，"历史上的女主"，收入杨联陞，《国史探微》，北京，新星出版社，2005

杨新、班宗华、巫鸿，《中国绘画三千年》，北京，外文出版社，1997

姚鉴，"河北望都县汉墓的墓室结构和壁画"，《文物》，1954（12）

余嘉锡，《四库提要辨证》，北京，中华书局，1985

余英时，"汉代循吏与文化传播"，收入余英时，《士与中国文化》，上海，上海人民出版社，1987

曾昭燏，《沂南古画像石墓发掘报告》，北京，文化部文物管理局，1956

张光明、徐新、许志光、张通，"试论汉代临淄的青铜冶铸业"，收入中国山东省文物考古研究所、日本奈良县立橿原考古学研究所，《山东省临淄齐故城汉代镜范的考古学研究》，北京，科学出版社，2007

张以仁，"从司马迁的意见看左丘明与国语的关系"，《历史语言研究所集刊》，第52本第4分，1959

——，《中国语文学论集》，台北：东升出版事业公司，1981

张仲立、刘慧中，"刘贺墓逾制与汉汉宣政治"，江西师范大学海昏历史文化研究中心编，《纵论海昏——南昌海昏侯墓发掘暨秦汉区域文化国际学术研讨会论文集》，南昌，江西教育出版社，2016

章启群，《星空与帝国》，北京，商务印书馆，2013

赵丛苍，"凤翔博物馆藏印识考"，《文博》，1985（6）

郑岩，"说'窥窗'"，《艺术设计研究》，2012（1）

——，"视觉的盛宴：朱鲔石祠的再考察"，《台湾大学美术史研究集刊》，41期，2016

中国社会科学院考古所，《汉杜陵陵园遗址》，北京，科学出版社，1993

——，《汉长安城未央宫（1980—1989年考古发掘报告）》，北京，中国大百科出版社，1996

——，《西汉礼制建筑遗址》，北京，文物出版社，2003

——，《汉长安城桂宫：1996—2001年考古发掘报告》，北京：文物出版社，2007

——，《汉魏洛阳故城南郊礼制建筑遗址1962—1992年考古发掘报告》，北京，文物出版社，2010

中国社会科学院、山东省文物考古研究所，"山东临淄齐故城内汉代铸镜作坊址的调查"，中国山东省文物考古研究所、日本奈良县立橿原考古学研究所，《山东省临淄齐故城汉代镜范的考古学研究》，北京，科学出版社，2007

周晓陆，《二十世纪出土玺印集成》，北京，中华书局，2010

周予同，"谶纬中的孔圣和他的门徒"，收入朱维铮编，《周予同经学史论著选集》（增订本），上海，上海人民出版社，1996

周铮，"规矩镜应改称博局镜"，《考古》，1987（12）

周作明，"王莽改制依经初考"，《广西师范大学学报（哲社版）》，1984（4）

今人著作（日文）

黑田彰，"武氏祠画象石の基礎の研究一「Michael Nylan 'Addicted to Antiquity'」読後"，《京都語文》，第12（2005）

——，"武氏祠画象石の基礎の研究二「Michael Nylan 'Addicted to Antiquity'」読後"，收入《総合人間学叢

書》，卷 3，2008（1）

駒井和愛，《曲阜魯城の遺蹟》，東京，東京大學文學部考古學研究室，1951 年

菅野惠美，《中國漢代墓葬裝飾の地域的研究》，東京，勉誠出版社，2011

小南一郎，《王逸「楚辭章句」をめぐって—漢代章句の學の一側面》，《東方學報》，(1991)

杉本憲司，〈漢代の墓室裝飾についての一試論〉，收入《橿原考古学研究所論集創立三十五周年記念》，東京：吉川弘文館，1975

中國古鏡の研究班，"前漢鏡銘集釋"，《東方學報》，84 册，2009

長廣敏雄，"武氏祠左右室第九石の畫象について"，《東方學報》（京都版），第 31 册，1961

——，《漢代畫像の研究》，東京，中央公論美術出版，1965

长部和雄，"支那生祠小考"，《東洋史研究》，1945，9（4）

西田守夫，"'方格規矩鏡'の圖紋の系譜—刻婁博局去不羊の銘文もつ鏡について"，Museum（東京國立博物館美術誌）427，1986

林巳奈夫，"汉镜の図柄二、三について"，《東方學報》，44，1973

——，《漢代の文物》，京都，京都大學人文科學研究所，昭和五十一年，1976

——，《漢代の神神》，京都，臨川書店，平成元年，1989

吕宗力，"讖緯と兩漢今文"，安居香山編，《讖緯思想の綜合研究》，國書刊行會，1984

——，《东汉碑刻と讖緯神學》，中村璋八編，《緯学研究論叢——安居香山博士追悼》，東京，平河出版社，1993（日）

渡邊義浩，《「古典中國」の形成と王莽》，東京，汲古書院，2019

今人著作（西文）

Adorno, Theodor, trans & ed. by Robert Hullot-Kentor, *Aesthetic Theory*, New York, Continuum, 2002

Allen, Lindsay, "Le roi imaginaire: An Audience with an Achaemenid King," in Olivier Hekster and Richard Fowler (ed.), *Imaginary Kings: Royal Images in the Ancient East, Greece and Rome*, Stuttgart: Franz Steiner Verlag, 2005

Arbuckle, Gary, "Inevitable Treason: Dong Zhongshu's Theory of Historical Cycles and Early Attempts to Invalidate the Han Mandate," *Journal of the American Oriental Society*, vol. 115, no. 4, 1995

Arscott, Caroline, "William Morris: Decoration and Materialism," in Andrew Hemingway (ed.), *Marxism and the History of Art: From William Morris to the New Left*, London and Ann Arbor, Pluto Press, 2006

Bachhofer, Ludwig, *A Short History of Chinese Art*, New York, Pantheon, 1946

Bagley, Robert, *Max Loehr and the Study of Chinese Bronzes*, Ithaca, Cornell University Press, 2008

Bahrani, Zainab, *The Infinite Image: Art, Time and Aesthetic Dimension in Antiquity*, London, Beaktion Books, 2014

Bai, Qianshen, "The Intellectual Legacy of Huang Yi and His Friends: Reflections on Some Issues Raised by *Recarving China's Past*," in Naomi Nobel Richard (ed.), *Rethinking Recarving: Ideals, Practices, and Problems of the "Wu Family Shrines" and Han China*, Princeton, Princeton University Art Museum, 2008

Baines, John, "Order, Legitimacy, and Wealth: Setting the Terms." In Janet E. Richards and Mary Van Buren (ed.), *Order, Legitimacy, and Wealth in Ancient States*, Cambridge, Cambridge University Press, 2000

——, *Visual and Written Culture in Ancient Egypt*, Oxford, Oxford University Press, 2007

Baines, John, and Yoffee, Norman, "Order, Legitimacy, and Wealth in Ancient Egypt and Mesopotamia," in Gary M. Feinman and Joyce Marcus (ed.), *Archaic States*, Santa Fe, NM, School of American Research Press, 1998

Baker, Timothy, *The Imperial Ancestral Temple in China's Western Han Dynasty: Institutional Tradition and Personal Belief*, PhD dissertation, Harvard University, 2006

Balazs, Etienne, *Chinese Civilization and Bureaucracy*, New Heaven, Yale University Press, 1964

Bandinelli, R. Bianchi, *Rome, the Center of Power: 500 B.C. to A.D. 200*, New York, George Braziller, 1970

Barbieri-Low, Anthony J., *Artisan In Early Imperial China*, Seattle, University of Washington Press, 2007

Bateson, Gregory, *Steps to An Ecology of Mind*, New York, Ballantine, 1978

Baxandall, Michael, *Painting and Experience in Fifteenth-Century*

Italy: A Primer in the Social History of Pictorial Style, Oxford, Oxford University Press, 1972

Baxter, William H., *A Handbook of Old Chinese Phonology*, Berlin and New York, Mouton de Gruyter, 1992

Beck, B. J. Mansvelt, *The Treaties of Later Han: Their Authors, Sources, Contents, and Places in Chinese Historiography*, Leiden, Brill, 1990

Bell, Catherine, *Ritual Theory, Ritual Practice*, Oxford, Oxford University Press, 1992

Belting, Hans, trans. by Edmund Jephcott, *Likeness and Presence: A History of the Image Before the Era of Art*, Chicago, University of Chicago Press, 1994

———, trans., by D. L. Schneider. *Florence and Baghdad: Renaissance Art and Arab Science*, Cambridge, Harvard University Press, 2011

Bérard, C., "Iconographie—Iconologie—Iconologique." *Études de lettres* 1983 (4)

Bernard, Paul, *Fouilles d'Aï Khanoum*, Paris, De Boccard, 1985.

Bielenstein, Hans, "The Census of China during the Period 2–742 A. D.," in *BMFEA*, No. 19, 1947

———, "The Restoration of the Han Dynasty, with Prolegomena on the Historiography of *Hou Han Shu*," in *BMFEA*, 138, No. 26, 1956

———, "The Restoration of the Han Dynasty: volume III, the People," in *BMFEA* 39, 1967

———, "Lo-yang in Later Han Times," in *BMFEA*, No. 48, 1976

———, "The Restoration of the Han Dynasty: volume IV, the Government," in *BMFEA* 51, 1979

Birrell, Anne, *Popular Songs and Ballads of Han China*, Rev. ed., Honolulu, University of Hawaii Press, 1993

Bishop, Carl Whiting, "An Ancient Chinese Capital, Earthworks at Old Ch'ang-an," *Antiquity*, 13 (1938)

Bourdieu, P., tran., by R. Nice, *Outline of a Theory of Practice*, Cambridge, Cambridge University Press, 1972

Brashier, K. E., "Longevity like Metal and Stone: The Role of the Mirror in Han Burials," *T'oung Pao*, second series, Vol. 81, Fast. 4/5, 1995

———, "Symbolic Discourse in Eastern Han Memorial Art: The Case of the Birchleaf Pear," *Harvard Journal of Asiatic Studies*, vol. 65, no.2, 2005(12)

———, *Ancestral Memory in Early China*, Cambridge, Harvard University Asia Centre, 2011

———, *Public Memory in Early China*, Cambridge, Harvard University Asia Center, 2014

Brewer, Douglas J., Redford, Donald B., and Redford, Susan, *Domestic Plants and Animals: The Egyptian Origins*, Warminster, Aris and Phillips, 1994

Brown, Peter, "Enjoying the Saints in Late Antiquity," *Early Medieval Europe*, 9, 2002

Bujard, Marianne, *Le Sacrifice au Ciel dans la Chine ancienne. Théorie et pratique sous les Han Occidentaux*, Paris, École française d'Extrêxt—Orient, 1998

———, "State and local cults in Han religion," in John Lagerwey and Marc Kalinowski (ed.), *Early Chinese Religion Part One: Shang through Han (125 BC–220 AD)*, Leiden, Brill, 2009

Bulling, A., "A Landscape Representation of the Western Han Period," *Artibus Asiae*, Vol.25, No.4, 1962

Bunim, M., *Space in Medieval Painting and the Forerunners of Perspective*, New York: AMS Press, 1940

Burket, Walter, "Greek Tragedy and Sacrificial Ritual," *Greek, Roman, and Byzantine Studies*, 7(2), 1966

———, trans., by Peter Bing, *Homo Necans: The Anthropology of Ancient Greek and Sacrificial Ritual and Myth*, Berkeley, University of California Press, 1972

Burkert, Walter, Girard René, and Smith, Jonathan Z., *Violent Origins*, Stanford, Stanford University Press, 1987

Burnett, Andrew, "Buildings and Monuments on Roman Coins," in George M. Paul, *Roman Coins and Public Life Under the Empire*, Ann Arbor, The University of Michigan Press, 1999

Bushell, Stephen, *Chinese Art*, Vol.I, London, Victoria and Albert Museum, 1910

Cambon, Pierre, "Monuments de Hadda au musée national des arts asiatiques-Guimet," *Monuments et mémoires de la Fondation Eugène Piot*, Année 2004 (83)

Cammann, Schuyler, "The 'TLV' Pattern on Cosmic Mirrors of the Han Dynasty." *Journal of the American Oriental Society*, 68, 1948

Carney, Elizabeth D., "Oikos Keeping: Women and Monarchy in the Macedonian Tradition," in Sharon L. James and Sheila Dillon (ed.), *A Companion to Women in the Ancient World*, Wiley-Blackwell, 2012

Caswell, James O., "Some Secret Trade in Chinese Painters' Use of 'Perspective," *Anthropology and Aesthetics*, No. 40, Autumn, 2001

Chin, Tamara T., *Savage Exchange: Han Imperialism, Chinese Literary Style, and the Economic Imagination*, Cambridge, Harvard University Asia Center, 2014

Clarke, John, *Art in the Lives of Ordinary Romans: Visual Representation and Non-Elite Viewers in Italy, 100 B.C.-A.D. 315*, Berkeley, University of California Press, 2003

Clunas, Craig, and Harrison-Hall, Jessica, *Ming: 50 Years That Changed China*, The British Museum, 2014

Collins, Billie Jean, "Animals in the Religions of Ancient Anatolia," in Billie Jean Collins (ed.), *A History of Animal World in the Ancient Near East*, Leiden, Brill, 2002

Coomaraswamy, Ananda, "The Origin of the Buddha Image," *Art Bulletin* 9, 1926/27

Crawford, M.H., *Roman Republican Coinage*, Cambridge, 1974

Creel, Herrlee Glessner, *Confucius, the Man and the Myth*, New York, J. Day Co., 1949

Crespigny, Rafe de, *Fire Over Luoyang: A History of the Later Han Dynasty 23–220 AD*, Leiden, Brill, 2016

Croce, Benedetto, trans. by Douglas Ainslie, *Aesthetic*, New York, Noonday Press, 1956

Croissant, Doris, "Function und Wanddekor der Opferschreine von Wu Liang Tz'u 武梁祠 : Typologische und Ikonographische Untersuchungen", *Monumenta Serica*, vol. 23, 1964

Csikszentmihalyi, Mark, *Material Virtue: Ethics and the Body in Early China*, Leiden, Brill, 2004

Cullen, Christopher, "Motivation for Scientific Change in Ancient China: Emperor Wu and the Grand Inception Astronomical Reform of 104 B. C.," *JHA*, xxiv, 1993

———, "The Birthday of the Old Man of Jiang County and Other Puzzles: Work in Progress on Liu Xin's Canon of the Ages," *Asia Major*, 14(2), 2001

———, "Understanding the Planet in Ancient China: Prediction and Divination in the wu Xin zhan," *Early Science and Medicine*, 16, 2011

———, *The Foundations of Celestial Reckoning: Three Ancient Chinese Astronomical Systems*, London and New York, Routledge, 2017

Danto, Arthur, "Seeing and Showing," *Journal of Aesthetics and Art Criticism*, 59, 2001(9)

Davis, Joe, *Death, Burial and Rebirth in The Religions of Antiquity*, New York, Rutledge, 1999

Davis, Whitney, *Replications: Archaeology, Art History, Psychoanyalysis*, University Park, Pennsylvania State University Press, 1996

———, *A Central History of Visual Culture*, Princeton and Oxford, Princeton University Press, 2011

Detienne, Marcel, "Culinary Practices and the Spirit of Sacrifice," in Marcel Detienne and Jean-Pierre Vernant, trans., by Paula Wissing, *The Cuisine of Sacrifice Among the Greeks*, Chicago, University of Chicago Press, 1989

Deutsches Archäologisches Institute, *Im Zeichen des Goldenen Greifen: Königsgräber der Skythen*, München, Prestel, 2007

Donald, Merlin, *The Origin of Modern Mind: Three Stages in the Evolution of Culture and Cognition*, Cambridge, Harvard University Press, 1991

Donohue, Alice A., *Xoana and the Origins of Greek Sculpture*, Atlanta, GA, Scholars Press,1988

Dorofeeva-Lichtmann, Vera, "Mapless Mapping: Did the Maps of the *Shan hai jing* Ever Exist?", in Francesca Bray, Vera Dorofeeva-Lichtmann Georges Métailié (ed.), *Graphics and Text in the Production of Technical Knowledge in China*, Leiden, Brill, 2007

Drew-Bear, Thomas, "Representations of Temples on the Greek Imperial Coinage," *Museum Notes (American Numismatic Society)*, Vol. 19, 1974

Dubabin, Katherine M. D., *The Roman Banquet: Images of Conviviality*, Cambridge, Cambridge University Press, 2003

Dubs, Homer H., "Wang Mang and His Economic Reforms," *T'oung Pao*, Second Series, vol. 35, Livr. 4, 1940

Dull, Jack, *A Historical Introduction to the Apocryphal (ch'an wei) Texts of the Han Dynasty*, Ph. D. Dissertation, Seattle, Washington University, 1966

Durkheim, Émile, trans. by Rodney Needham, *The Elementary Forms of Religious Life*, Chicago, University of Chicago Press, 1963

———, *Selected Writings*, ed., trans. by Anthony Gidens, Cambridge, Cambridge University Press, 1998

Durkheim, Émile, and Mauss, Marcel, trans., by Rodney Needham, *Primitive Classification*, London, Cohen & West, 1969

Durrant, Stephen, "Ssu-ma Ch'ien's Conception of Tso chuan", *Journal of the American Oriental Society*, Vol. 112, No. 2, 1992 (Apr.-Jun.)

Duyvendak, J.J.L., "An Illustrated Battle-Account in the History of the Former Han Dynasty," *T'oung Pao*, second series, Vol.34, Livr. 4, 1939

Eliade, M. Mircea, trans., by Rosemary Sheed, *Patterns in Comparative Religion*, New York, Sheed and Ward INC, 1958

———, trans., by Willard R. Trask, *Sacred and Profane: The Nature of Religion*, New York, Harcourt, Brace and World, Inc, 1959

———, *Cosmos and History, or The Myth of Eternal Return*, Princeton, Princeton University Press, 1971

Elsner, Jaś, and Meyer, Michel (ed.), *Art and Rhetoric in Roman Culture*, Cambridge, Cambridge University Press, 2014

Enright, Ann, "The Genesis of Blame," in *London Review of Books*, 8 March 2018

Erickson, Susan, "Que Pillars at the Wu Family Cemetery and Related Structures in Shandong Province," in Naomi Nobel Richard (ed.), *Rethinking Recarving: Ideals, Practices, and Problems of the "Wu Family Shrines" and Han China*, Princeton, Princeton University Art Museum, 2008

Ess, Hansvan, *Politik und Gelerhsamkeit in der Zeit der Han: Die Alttext/Neutext Controverse*, Wiesbaden, 1993

Evans-Pritchard, E.E., *Social Anthropology*, London, Cohn & West, 1951

Evreinoff, Nicolas, *The Theatre in Life*, London, George G. Harrap, 1927

Fairbank, Wilma, "A Structural Key to Han Mural Art," *Harvard Journal of Asiatic Studies*, vol. 7, no. 1, 1942(4)

———, *Adventure in Retrieval*, Cambridge, Harvard University Press, 1972

Falkenhausen, Lothar von, *Suspended Music: Chime-bells in the Culture of Bronze Age China*, Berkeley and Los Angeles, University of California Press, 1993

———, "Late Western Zhou Taste," *Études chinoises*, vol. XVIII, n° 1-2, 1999

———, "Action and Image in Early Chinese Art," *Cahiers d'Extrême-*

Asie, 17, 2010

———, "The Problem of Human Representation in Pre-Imperial China." In Dietrich Boschung and François Queyrel (ed.), *Bilder der Macht: Das griechische Porträt und seine Verwendung in der antiken Welt*, pp. 377-401. Morphomata, v. 34. Paderborn: W. Fink, 2017

———, "Four German Art Historians in Republican China," in Bonnie Effres and Guolong Lai(ed.), *Unmasking Ideology in Imperial and Colonial Archaeology: Vocabulary, Symbols and Legacy*, Los Angels, UCLA Cotsen Institute of Archaeology Press, 2018

Fedak, Janos, *Monumental Tombs of the Hellenistic Age: A Study of Selected Tombs from the Pre-Classical to the Early Imperial Era*, Toronto, University of Toronto Press, 1991

Fehr, Burkhard, "Socio-historical Approaches," in Clemente Marconi (ed.), *The Oxford Handbook of Greek and Roman Art and Architecture*, Oxford, Oxford University Press, 2014

Ferrari, Gloria, "Anthropological Approaches," in Clemente Marconi (ed.), *The Oxford Handbook of Greek and Roman Art and Architecture*, Oxford, Oxford University Press, 2014

Fischer-Lichte, Erika, *Theatre, Sacrifice, Ritual: Exploring Forms of Political Theatre*, New York, Routledge, 2005

Fong, Wen C., "Why Chinese Painting is History," *The Art Bulletin*, Vol.85. No.2, Jun., 2003

———, *Art as History*, Princeton, Princeton University Press, 2014

Fournier, Marcel, *Marcel Mauss: A Biography*, Princeton, Princeton University Press, 2006

———, trans. by David Macey, *Émile Durkheim: A Biography*, Cambridge, Polity, 2013

Francfort, H.P., and Liger, J.C., 'Fouilles d'Aï Khanoum: campagne de 1974,' BIFAO 63, 1976

Frazer, George, *The Golden Bough: A Study and Magic in Religion*, Princeton, Princeton University Press, 1976

Geertz, Clifford, *The Interpretation of Cultures*, New York, Basic Books, 1973

Gell, Alfred, *Art and Agency: An Anthropological Theory*, Oxford, Clarendon Press, 1998

Gennep, A. Van, trans. by M. B. Vizedom and G. L. Caffee, *The Rites of Passages*, Chicago, University of Chicago Press, 1960

Genocchio, Benjamin, "Dust to Dust, with Trinkets," in *New York Times*, March 13, 2005

Gensheimer, Maryl B., "Greek and Roman Images of Art and Architecture," in Clemente Marconi (ed.), *The Oxford Handbook of Greek and Roman Art and Architecture*, Oxford, Oxford University Press, 2014

Ghoneim, W., *Die ökonomische Bedeutung des Rindes im alten Ägypten*, Bonn, 1977

Gibbon, Edward, *Memoirs of My Life*, London, Penguin Books, 1984

Giesey, Ralph, *The Royal Funeral Ceremony in Renaissance France*, Genève, Librairie E. Droz, 1960

Girard, René, *Violence and Sacred*, Baltimore, John Hopkins University Press, 1977

Goldin, Paul R., "The Motif of the Woman in the Doorway and Related Imagery in Traditional Chinese Funerary Art," *Journal of the American Oriental Society*, Vol. 121, No. 4, 2001(Oct.-Dec.)

Gombrich, E. H., *Meditation on a Hobby Horse and Other Essays on the Theory of Art*, London, Phaidon, 1985

———, *Sense of Order: A Study in the Psychology of Decorative Art*, London, Phaidon Press, 1994

Goodrich, Chauncey S., "Two Chapters in the Life of an Empress of the Later Han," *Harvard Journal of Asiatic Studies*, vol. 25, 1964-65

———, "Some Ritual Privileges in Early Imperial China," *Journal of the American Oriental Society*, Vol.111,No.2, Apr.-Jun.,1991

Goody, J., *Death, Property and the Ancestors: A Study of the Mortuary Customs of the Lodagaa of West Africa*, London, Tavistock, 1962

Grabar, Oleg, *The Meditation of Ornament*, Princeton, Princeton University Press, 1992

Graham, A. C., *Disputers of Tao: Philosophical Argument in Ancient China*, La Salle, Illinois, Open Court Press, 1989

Grant, Michael, *Roman Anniversary Issues: An Exploratory Studies of the Numismatic and Medallic Commemoration of Anniversary Years 49. B.C.-A.D. 375*, Cambridge, Cambridge University Press, 1950

Greenblatt, Stephen, *Learning to Curse: Essays in Early Modern Culture*, 2nd ed., New York, Routledge, 2007

Groenewegen-Frankfort, H. A., *Arrest and Movement: An Essay on Space and Time in the Representational Art of the Ancient Near East*, Cambridge, The Belknap Press of Harvard University Press, 1975

Guo, Qinghua, "Tomb Architecture of Dynastic China: Old and New Questions," *Architectural History*, Vol. 47, 2004

Haarløv, Britt, *The Half-Open Door: A Common Symbolic Motif within Roman Sepulchral Sculpture*, Odense, 1977

Hackin, Joseph, "Recherches archéologiques à Bamiyan en1933," *Diverses recherches archéologiques en Afghanistan 1933–1940*. MDAFA 8:1–6; Paris, 1959

Hackin, J., and Carl, J., *Nouvelles recherches archéologiques à Bamiyan, 1930*. MDAFA 3. Paris, 1933

Hannestad, Niels, *Roman Art and Imperial Policy*, Aarhus, Aarhus University Press, 1988

Hart, Keith, "Heads or Tails? Two Sides of the Coin," *Man*, New Series, Vol. 21, No 4, 1986

Hartog, François, "Self-Cooking Beef and the Drinks of Ares," in Marcel Detienne and Jean-Pierre Verdant (ed.), *The Cuisine of Sacrifice Among the Greeks* Chicago, University of Chicago Press, 1989

Hauser, Arnold, *The Social History of Art, vol. 1, From the Prehistoric Times to the Middle Ages*, London and New York, Routeledge, 2005

Hekster, Olivier, and Fowler, Richard (ed.), *Imaginary Kings: Royal Images in the Ancient East, Greece and Rome*, Stuttgart, Franz Steiner Verlag, 2005

Helms, Mary W., *Ulysses' Sail: An Ethnographic Odyssey of Power, Knowledge, and Geographical Distance*, Princeton, Princeton University Press, 1988

———, *Craft and the Kingly Ideal: Art, Trade, and Power*, Austin, University of Texas Press, 1993

Hille, Christiane, "Max Ernst Loehr (1903-1988): Grundbegriffe einer Chinesischen Kunstgeschichte in München," *Kunstchronik*, 71. Jahrgang/Heft 4/April 2018

Hinge, George, "Cultic Persona and the Transmission of the Partheneions," in Jesper Tae Jensen, George Hinge, Peter Schultz and Bronwen Wickkiser (ed.), *Aspects of Ancient Greek Cult: Context, Ritual and Iconography*, Aarhus, Aarhus University Press and the Authors, 2009

Hinsch, Bret, "The Origins of Separation of the Sexes in China," *Journal of the American Oriental Society*, 123/3, July-September, 2003

———, *Women in Early Imperial China*, Lanham, Rowman & Littlefield Publishers, Inc., 2011

Hirono, Mivo, *Civilizing Missions: International Religious Agencies in China*, New York, Palgrave and MaCmillan, 2008

Houlihan, P. F., *The Animal World of the Pharaohs*, New York, Thames and Hudson, 1996

Houseman, Michael, "Relationality," in Jens Kreinath, Jan Snoek and Michael Stausberg (ed.), *Theorizing Rituals: Issues, Topics, Approaches, Concepts*, Leiden: Brill, 2006

Hubert, Henri, and Mauss, Marcel, trans. by W. D. Halls, *Sacrifice: Its Nature and Function*, Chicago, University of Chicago Press, 1964

Hughes, Christopher G., "Art and Exegesis," in Conrad Rudolph (ed.), *A Companion to Medieval Art: Romanesque and Gothic in Northern Europe*, Blackwell, 2006

Hulse, Clark, *The Rule of Art: Literature and Painting in the Renaissance*, Chicago, University of Chicago Press, 1990

Humphrey, C., and Laidlaw, J., *The Archetypal Actions of Ritual*, Oxford, Clarendon Press, 1994

Huntington, Richard, and Metcalf, Peter, *Celebrations of Death*, Cambridge, Cambridge University Press, 1979

Hwang Ming-chorng, *Ming-Tang: Cosmology, Political Order and Monuments in Early China*, Ph.D. dissertation, Harvard University, 1996

Ikram, Salima, *Choice Cut: Meat Production in Ancient Egypt*, Leuven, Peeters Publishers, 1995

Invernzzi, Antonio, and Lippolis, Carlo, *Nisa partica: Ricerche nel complesso monumentale arsacide, 1990–2006*, Firenze, Le lettere, 2008

Jacobs, Bruno, *Griechische und persische Elemente in der Grabkunst Lykiens zur Zeit der Achämenidenherrschaft*, Jonsered P. Åström, 1987

Jacobs, Lynn F., *Thresholds and Boundaries: Liminality in Netherlandish Art* (1385-1530), London and New York, Routledge, 2018

Jay, Nancy, *Throughout Your Generations Forever: Sacrifice, Religion and Paternity*, Chicago, University of Chicago Press, 1992

Jensen, Adolf, *Mythos und Kult bei Naturvölkern: Religionswissenschaftliche Betrachtungen*, Wiesbaden, 1951

———, trans. by Marianna Tax Choldin and Wolfgang Weissleder, *Myth and Cult Among Primitive Peoples*, Chicago, 1963

Kampen, Natalie Boymel, "Looking at Gender: The Column of Trajan and Roman Historical Relief," in Donna Stanton and Abigail Steward (ed.), *Feminisms in the Academy*, Ann Arbor, University of Michigan Press, 1995

Kantorowicz, Ernst H., *The King's Two Bodies: A Study in Medieval Political Theology*, Princeton, Princeton University Press, 1957

Karlgren, Bernhard, "On the Authenticity and Nature of the Tso Chuan", *Göteborgs Hogskolas Årsskrift* 32.3, 1926

———, "The Early History of the Chou Li and Tso Chuan Texts," *BMFE* 3, 1931

Kern, Martin, *Die Hymnen der chinesischen Staatsopfer: Literatur und Ritual in der politischen Repräsentation von der Han-Zeit bis zu den Sechs Dynastien*, Stuttgart: Franz Steiner, 1997

———, "Ritual, Text, and the Formation of the Canon: Historical Transitions of *wen* in Early China," *T'oung Pao* 87.1–3, 2001

King, L. W., M.A., LITT.D, *Bronze Reliefs from the Gates of Shalmaneser King of Assyria B. C. 860-825*, London, British Museum, 1915

Kinney, Anne Behnke, *Exemplary Women of Early China : The Lienü zhuan of Liu Xiang*, New York, Columbia University Press, 2014

Kleeman, Terry F., "Mountain Deities in China: The Domestication of the Mountain God and the Subjugation of the Margins," *Journal of the American Oriental Society*, Vol. 114, No. 2, Apr.-Jun., 1994

Knauer, Elfriede R., "The Queen Mother of the West: A Study of Influence of Western Prototypes on the Iconography of the Taoist Deity," in Victor H. Mair (ed.), *Contact and Exchange in Ancient World*, Honolulu, University of Hawai'i Press, 2006

Knechtges, David R., "Uncovering the Sauce Jar: A Literary Interpretation of Yang Hsiung's 'chu ch'in mei hsin' ," in David T. Roy and Tsuen-hsuin Tsien (ed.) *Ancient China: Studies in Early Civilization*, Hong Kong, the Chinese University Press, 1978

———, *Wen xuan, or Selections of Refined Literature*, vol. 2, Princeton, Princeton University Press, 1982

———, "The Rhetoric of Imperial Abdication and Accession in a

Third-Century Chinese Court: The Case of Cao Pi's Accession as Emperor of the Wei Dynasty", in David R. Knechtges and Eugene Vance(ed.), *Rhetoric and Discourses of Power in Court Culture: China, Europe, Japan*, Seattle and London, University of Washington Press, 2005

Knust, Jennifer Wright, and Várhelyi, Zsuzsanna, "Images, Acts, Meanings and Ancient Mediterranean Sacrifice," in Jennifer Wright Knust and Zsuzsanna Várhelyi (ed.), *Ancient Mediterranean Sacrifice*, Oxford, Oxford University Press, 2011

Kubler, George, "The Iconography of the Art of Teotihuac," in Thomas F. Reese(ed.), *Studies in Ancient American and European Art: The Collection of Essays of George Kubler*, New Haven and London, Yale University Press, 1985

Kurtz, Donna C., and Boardman, John, *Greek Burial Customs*, London, Thames and Hudson, 1971

Kuttner, Ann L., *Dynasty and Empire in the Age of Augustus: The Case of the Boscoreale Cups*, Berkeley and Los Angeles, University of California Press, 1995

Lai, Guolong, *Excavating the Afterlife: Archaeology of Early Chinese Religion*, Seattle and London, University of Washington Press, 2015

Lambert, W. G., *Babylonian Wisdom Literature*, Oxford, Clarendon Press, 1960

Lawson, R. P., *Origen, The Song of Songs: The Commentary and Homilies*, London, Longmans, Green and Co, 1957

Le Coq, A.von, *Auf Hellas spuren in Ostturkistan*, Leipzig 1926

Ledderose, Lothar, *The Ten Thousand Things: Module and Mass Production in Chinese Art*, Princeton, Princeton University Press, 2001

Lévi-Strauss, C., trans. by C. Jacobson and B. Grundfest Schoepf, *Structural Anthropology*, New York, Basic, 1963

Lewis, Mark Edward, *Sanctioned Violence in Early China*, Albany, State University of New York Press, 1989

——, *The Construction of Space in Early China*, Albany, State University of New York, 2006

——, *The Early Chinese Empires: Qin and Han*, Cambridge, The Belknap Press of Harvard University Press, 2007

——, "Public Spaces in Cities in the Roman and Han Empires," in Walter Scheidel(ed.), *State Power in Ancient China and Rome*, Oxford, Oxford University Press, 2015

Lewis-Williams, David, *The Mind in the Cave: Consciousness and the Origin of Art*, New York, Thames and Hudson, 2002

Lindner, Manfred, *Petra und das Königreich der Nabatäer: Lebensraum, Geschichte und Kultur eines arabischen Volkes der Antike*, München, Delp, 1980

Little, Stephen, *Visions of the Dharma: Japanese Buddhist Paintings and Prints in the Honolulu Academy of Arts*, Honolulu, Honolulu Academy of Arts, 1991

Liu, Cary Y., and Nylan, Michael, *Recarving China's Past: Art, Archaeology and Architecture of the "Wu Family Shrines"*, Princeton, The Princeton University Art Museum, 2005

Loehr, Max, "The Fate of Ornament in Chinese Art," *Archives of Asian Art* 21 (1967-68)

——, *Ritual Vessels of Bronze Age China*, New York, The Asia Society, 1968

——, "Phases and Contents in Painting," in *Proceedings of the International Symposium on Chinese Painting* (Taipei, 1972)

——, *The Great Painters of China*, New York: Harper and Row, Publishers, 1980

Loewe, Michael, *Crisis and Conflict in Han China: 104 BC to AD 9*, London, 1974

——, *Ways to Paradise: The Chinese Quest for Immortality*, George Allen & Unwin, 1979

——, "Wang Mang and His Forbears: The Making of the Myth", *T'oung Pao*, Second Series, Vol. 80, Fasc. 4/5 , 1994

——, *The Men Who Governed Han China: Companion to a Biographical Dictionary of the Qin, Former Han and Xin Periods*, Leiden, Brill, 2004

——, *Problems of Han Administration: Ancestral Rites, Weights and Measures, and the Means of Protest*, Leiden, Brill, 2016

Lukes, Steven, *Individualism*, Oxford, Oxford University Press, 1985

Lyman, Stanford, and Scott, Marvin, *The Drama of Social Reality*, New York, Oxford University Press, 1975

MacCormack, Sabine G., *Art and Ceremony in Late Antiquity*, Berkeley and Los Angles, University of California Press, 1981

MacDonald, William L., *The Architecture of the Roman Empire*, New Haven and London, Yale University Press, 1982

Malandra, William W., *An Introduction to Ancient Iranian Religion: Readings from the Avesta and Achaemenid Inscriptions*, Minneapolis, University of Minnesota Press, 1983

Mallory, J. P., *In Search of Indo-Europeans: Language, Archaeology, and Myth*, New York, Thames and Hudson, 1989

Marcus, M., "Geography as Visual Ideology: Landscape, Knowledge, and Power in Neo-Assyrian Art," in M. Liverani (ed.), *Neo-Assyrian Geography*, Rome, Università di Roma, 1995

Marin, Louis, trans. by M.M.Houle, *Portrait of the King*, Minneapolis, University of Minnesota Press, 1981

Maurer, Bill, "The Anthropology of Money," *Annual Review of Anthropology*, Vol. 35, 2006

Mayer, Emanuel, *The Ancient Middle Classes: Urban Life and Aesthetics in the Roman Empire, 100 BCE–250 CE*, Cambridge, Harvard University Press, 2012

McMahon, Gregory, "Instructions to Priests and Temple Officials," in W. W. Hallo (ed.), *The Context of Scripture, Volume 1: Canonical Compositions from the Biblical World*, Leiden, Brill, 1997

McRae, John, *Seeing through Zen: Encounter, Transformation, and*

Genealogy in Chinese Chan Buddhism, Berkeley, University of California Press, 1985

Mellink, Machteld J., "Observations on the Sculptures of Alaca Höyük," *Anatolia*, vol.14, pp.15-27, 1970

Meuli, K., 'Griechische Opferbräuche', in *Phyllobolia: Festschrift Peter von Mühll*, Basel, 1946

Mithen, Steven, *The Prehistory of the Mind: A Search for the Origins of Art, Religion and Science*, London, Phoenix, 1998

Moormann, Eric M., *Divine Interiors: Mural Paintings in Greek and Roman Sanctuaries*, Amsterdam, Amsterdam University Press, 2011

Morgan, David, *The Sacred Gaze: Religious Visual Culture in Theory and Practice,* Berkeley and Los Angeles, University of California Press, 2005

Needham, Joseph, *Science and Civilization in China, vol. 4, Physics and Physical Technology, Part I,* Physics, Cambridge, Cambridge University Press, 1962

——, *Science and Civilization in China, vol. 4, Physics and Physical Technology, Part II: Mechanical Engineering,* Cambridge, Cambridge University Press, 1965

Newberry, P., "The Pig and the Cult Animal of Set," *Journal of Egyptian Archaeology*, 14, 1928

Nickel, Lukas, "Bricks in Ancient China and the Question of Early Cross-Asian Interaction," *Arts Asiatiques,* Tome 70, 2015

Ny, On-cho, and Wang, Q. Edward, *Mirroring the Past: The Writing and Use of History in Imperial China*, Honolulu: University of Hawaii's Press, 2005

Nylan, Michael, "Richard (ed.) to Qianshen Bai," in Naomi Nobel Richard (ed.), *Rethinking Recarving: Ideals, Practices and Problems of the 'Wu Family Shrines' and Han China*, Princeton, Princeton University Art Museum, 2008

——, "At table: Reading and Misreading Funerary Images of Banquets in Early China," in C. M. Draycott and M. Stamatopoulou (ed.), *Dining and Death: Interdisciplinary Perspectives on the 'Funerary Banquet' in Ancient Art, Burial and Belief,* Leuven, Peeters Publishers, 2016

Nylan, Michael, and Vankeerberghen, Griet (ed.), *Chang'an 26 BCE: An Augustan Age in China,* Seattle and London, University of Washington Press, 2015

Onians, John, *Neuroarthistory: From Aristotle and Pliny to Baxandall and Zeki,* New Heaven, Yale University Press, 2008

Östenberg, Ida, *Staging the World: Spoils, Captives, and Representations in the Roman Triumphal Procession*, Oxford, Oxford University Press, 2009

Pankenier, David W., "A Brief History of Beiji 北極 (Northern Culmen), with an Excursus on the Origin of the Character di 帝 ", *Journal of the American Oriental Society*, Vol. 124, No. 2, Apr.-Jun., 2004

Panofsky, Erwin, *Tomb Sculpture: Four Lectures on its Changing Aspects from Ancient Egypt to Bernini*, New York, Harry N. Abrams, INC., 1964

——, *Perspective as Symbolic Form*, New York, Zone Books, 1991

Pearson, Michael Parker, "Mortuary Practices, Society and Ideology: An Ethno-Archaeological Study", in Ian Hodder (ed.), *Symbolic and Structural Archaeology,* Cambridge, Cambridge University Press, 1982

Petersen, Lauren Hackworth, *Questioning Roman "Freedman Art": Ancient and Modern Constructions*, Ph.D. dissertation, University of Texas at Austin, 2000

Petropoulou, Maria-Zoe, *Animal Sacrifice in Ancient Greek Religion, Judaism, and Christianity, 100 BC–AD 200*, Oxford, Oxford University Press, 2008

Pickering, W.S.F., *Durkheim's Sociology of Religion: Themes and Theories*, Cambridge, James Clarke & Co, 1984

Pines, Yuri, "Disputers of the Li: Breakthroughs in the Concept of Ritual in Pre-imperial China," *Asia Major*, third series 13, 1, 2000

Pirazzoli-t'Serstevens, Michèle, "Two Eastern Han Sites: Dahuting and Houshiguo," in Michael Nylan and Michael Loewe (ed.), *China's Early Empires: A Re-appraisal*, Cambridge, Cambridge University Press, 2010

Pocock, J. G. A., *Barbarism and Religion, Vol. One, The Enlightenments of Edward Gibbon, 1737-1764*, Cambridge, Cambridge University Press, 1999

Powers, Martin J., *Art and Political Expression in Early China*, New Haven, Yale University Press, 1991

——, *Pattern and Person: Ornament, Society and Self in Classical China*, Cambridge, Harvard University Asia Center, 2006

Puett, Michael, *The Ambivalence of Creation: Debates Concerning Innovation and Artifice in Early China*, Stanford, Stanford University Press, 2001

——, *To Become a God: Cosmology, Sacrifice, and Self-Divinization in Early China,* Cambridge, Massachusetts, Harvard University Asia Center, 2002

——, "The Offering of Food and the Creation of Order: The Practice of Sacrifice in Early China," in Roel Sterckx (ed.), *Of Tripod and Palate: Food, Politics, and Religion in Traditional China*, New York, Palgrave Macmillan, 2005

——, "Combining the Ghosts and Spirits, Centering the Realm: Mortuary Ritual and Political Organization in the Ritual Compendia of Early China, " in John Lagerwey and Marc Kalinowski (ed.) , *Early Chinese Religion, Part One: Shang through Han (1250 BC–220 AD)*, Leiden, Brill, 2009

——, "Centering The Realm: Wang Mang, the Zhouli, and Early Chinese Statecraft," in Benjamin A. Elman and Martin Kern (ed.), *Statecraft and Classic Learning: The Rituals of Zhou in East Asian History*, Leiden, Brill, 2016

Queen, Sarah A., *From Chronicle to Canon: the Hermeneutics of the Spring and Autumn, According to Tung Chung-shu*, Cambridge, Cambridge University Press, 1996

Rainbird, J. S., "A Possible Description of the Macellum Magnum

of Nero," *Papers of the British School at Rome*, Vol. 39 (1971), pp. 40-46

Rawson, Jessica, "The Han Empire and its Northern Neighbors: the Fascination of the Exotic," in Lin James (ed.), *The Search for Immortality: Tomb Treasures in Han China,* New Haven and London, Yale University Press, 2012

———, "Ornament in China," in Martin J. Powers and Katherine R. Tsiang (ed.), *A Companion to Chinese Art*, Chichester, West Sussex, Wiley Blackwell, 2016

Razmjou, Shahrokh, "The *Lan* Ceremony and Other Ritual Ceremonies in the Achaemenid Period: The Persepolis Fortification Tablets," *Iran*, 42:1(2007), pp. 103-117

Rhie, Marylin Martin, *Early Buddhist Art of China and Central Asia, Vol. One, Later Han, Three Kingdoms and Western Chin in China and Bactria to Shan-shan in Central Asia*, Leiden, Brill, 2007

Rodenwalt, G., "Eine spätantike Kunstströmung in Rom," *Mitteilungen des Deutschen Archäologischen Instituts, Römische Abteilung* 36–37, 1921–1922

Rose, Charles Biran, "'Princes and Barbarians on the Ara Pacis," *American Journal of Archaeology*, Vol. 94, No. 3, Jul., 1990

Rostovtzeff, M., *The Social and Economic History of Roman Empire*, 2nd edition, vol.2, Oxford, Oxford University Press, 1957

Rykwert Joseph, *The Dancing Column: On Order in Architecture*, Cambridge, the MIT Press, 1996

Sakellarakis, Y., and Sapouna-Sakellarakis, E., *Archanes: Minoan Crete in a New Light*, Athens, Ammos, 1997

Schechner, Richard, *Performance Theory*, rev. ed., New York, Rutledge, 2003

Schele, Linda, and Miller, Mary Ellen, *The Blood of Kings: Dynasty and Ritual in Maya Art*, Fort Worth, Kimbel Art Museum, 1975

Schmidt, E., *Geschichte der Karyatide,* Würzburg, Triltsch,1982

Schörner, Günther, "Sacrifice East and West: Experiencing Ritual Difference in the Roman Empire," in Udo Simon (ed.), *Reflexivity and Discourse on Ritual,* Wiesbaden, Harrassowitz Verlag, 2011

Schramm, Percy Ernst, *Kaiser, Rom und Renovatio: Studien zur Geschichte des römischen Erneuerungsgedankens vom Ende des karolingischen Reiches bis zum Investiturstreit,* Leipzig, B.G. Teubner,1929

———, *Denkmale der deutschen Könige und Kaiser*, München, Prestel,1962

Schuessler, Axel, *Minimal Old Chinese and Later Han Chinese: A Companion to Grammata Serica Rencensa*, Honolulu, University of Hawai'i Press, 2009

Shafer, B. E., "Temples, Priests, and Rituals: An Overview." in B. E. Shafer (ed.), *Temples of Ancient Egypt*, London, I. B. Tauris, 1998

Sharf, Rober H., *Coming to Terms with Chinese Buddhism: A Reading of the Treasure Store Treaties*, Honolulu, University of Hawaii's Press, 2002

Shaughnessy, Edward L., "The Duke of Zhou's Retirement in the East and the Beginning of the Ministerial-Monarch Debate in Chinese Political Philosophy," *Early China*, vol. 18, 1993(42)

Shi, Jie, "Rolling between Burial and Shrine: A Tale of Two Chariot Processions at Chulan Tomb 2 in Eastern Han China [171 CE]," *Journal of American Oriental Society* 135, no. 3, 2015

Shih, Hsio-yen, "I-nan and Related Tombs", *Artibus Asiae*, Vol. XXII, 4, 1959

Sieveking, Ann, "Cave as Context in Palaeolithic Art," in Bonsall, C., and Tolan-Smith, C. (eds.), *The Human Use of Caves*. BAR International Series, 667. Oxford, Archaeopress, 1997

Sirén, Osvald, and Scerrato, Umberto, "A Short Note on Some Recently Discovered Buddhist Grottoes Near Bāmiyān, Afghanistan," *East and West*, Vol. 11, No. 2/3, June — September, 1960

Smith, Jonathan, Z., *Map Is Not Territory: Studies in History of Religion*, Leiden, Brill, 1978

Snodgrass, Anthony, *Homer and the Artists: Text and Picture in Early Greek Art*,Cambridge, Cambridge University Press, 1998

Soper, Alexander, "Life-Motion and the Sense of Space in Early Chinese Representative Art," *The Art Bulletin*, vol. 30, no.3, 1948(9)

Soymie, Michel, "L'entrevue de Confucius et de Hiang T'o", *Journal Asiatique*, 242, 1954

Spalinger, Anthony, and Armstrong, Jeremy (ed.), *Rituals of Triumph in the Mediterranean World*, Leiden, Brill, 2013

Spiro, Audrey, *Contemplating the Ancients: Aesthetic and Social Issues in Early Chinese Portraiture*, Berkeley, University of California Press, 1990

Sterckx, Roel, *Food Sacrifice and Sagehood in Early China*, Cambridge, Cambridge University Press, 2011

Straten, E. T. Van, *Hiera Kala*, Leiden, Brill, 1995

Strousma, Guy G., trans. by Susan Emanuel, *The End of Sacrifice: Religious Transformations in Late Antiquity*, Chicago, University of Chicago Press, 2009

Sullivan, M., *The Birth of Chinese Landscape Painting*, Berkeley, University of California Press, 1962

Sun Xiaochun, and Kistemaker, Jacob, *The Chinese Sky During the Han: Constellating Stars and Society,* Leiden, Brill, 1997

Sutton, F. X., Harris, S. E. C. Kaysen and Tobin, J., *The American Business Creed*, Cambridge, Mass., 1956

Tambiah, S. J., 'A Performative Approach to Ritual', *Proceedings of the British Academy* 65, 1981

Teeter, Emily, "Animals in Egyptian Religion," in Billie Jean Collins (ed.), *A History of the Animal World in the Ancient Near East*, Leiden, Brill, 2002

———, *Religion and Ritual in Ancient Egypt*, Cambridge, Cambridge University Press, 2011

Theodossiev, Nikola, "The Lantern-Roofed Tombs in Thrace and Anatolia: Some Evidence about Cultural Relations and Interaction in the East Mediterranean," in A. Iakovidou (ed.), *Thrace in the Graeco-Roman World*, Proceedings of the 10th International Congress of Thracology, Komotini-Alexandroupolis, Athens, 18-23 October, 2005, Athens, National Hellenic Research Foundation, Research Centre for Greek and Roman Antiquity, 2007

Thorp, Robert L., "Architectural Principles in Early Imperial China: Structural Problems and Their Solution," *The Art Bulletin*, Vol.68, No.3, Sept., 1986

Tian Tian, "The Suburb Sacrifice Reforms and the Evolution of the Imperial Sacrifices," in Michael Nylan and Griet Vankeerberghen(ed.), *Chang'an 26BCE: An Augustan Age in China*, Seattle and London, University of Washington Press, 2015

Trümper, Monika, "Gender and Space, 'Public' and 'Private,'" in Sharon L. James and Sheila Dillon (ed.), *A Companion to Women in the Ancient World*, Blackwell, 2012

Tseng, Lillian Lan-ying, "Representation and Appropriation: Rethinking the TLV Mirror in Han China," *Early China*, Vol. 29 (2004)

———, "Traditional Chinese Painting through the Modern European Eye," in 孙康宜、孟华主编,《比较视野中的传统与现代》, 北京, 北京大学出版社, 2007

Turner, Victor, *The Ritual Process*, Ithaca, Cornell University Press, 1969

Vasari, Giorgio, trans. by Philip Jacks, *The Lives of the Most Excellent Painters, Sculptors and Architects*, New York, Random House, 2006

Venit, Marjorie Susan, *Monumental Tombs of Ancient Alexandria: The Theater of the Dead*, Cambridge, Cambridge University, 2002

Vernant, Jean-Pierre, "From the 'Presentification' of the Invisible to the Imitation of Appearance," in his *Mortals and Immortals: Collection of Essays*, Princeton, Princeton University Press, 1991(A)

———, "The Birth of Image," in his *Mortals and Immortals: Collection of Essays*, Princeton, Princeton University Press, 1991(B)

———, trans. by Janet Lloyd and Jeff Fort, "The Figuration of the Invisible and the Psychological Category of the Double: the Colossus," in his *Myth and Thought Among the Greeks*, New York, 2006

Vernant, Jean-Pierre, and Bérard, Claude, *La cité des images*, Lausanne and Paris, F. Nathan, 1984

Wallace-Hadrill, A, *Houses and Society in Pompeii and Herculaneum*, Princeton, Princeton University Press, 1996

———, *Rome's Cultural Revolution*, Cambridge, Cambridge University Press, 2008

Walzer, Michael, "On the Role of Symbolism in Political Thought," *Political Science Quarterly*, Vol. 82, No. 2, Jun., 1967

Wang, Aihe, *Cosmology and Political Culture in Early China*, Cambridge, Cambridge University Press, 2000

Wang Haicheng, *Writing and the Ancient State: Early China in Comparative Perspective*, Cambridge, Cambridge University Press, 2013

Weber, Charles D., *Chinese Pictorial Bronze Vessels of the Late Chou Period*, Ascona, Artibus Asiae Publishers, 1968

Weber, Max, trans. and ed. by H.H. Gerth and Wright Mills, *Essays in Sociology*, New York, Oxford University, 1946

Wechsler, Howard J., *Offerings of Jade and Silk: Ritual and Symbol in the Legitimation of the T'ang Dynasty*, New Haven, Yale University Press, 1985

White, John, *The Birth and the Rebirth of Pictorial Space*, Cambridge, the Belknap Press of Harvard University Press, 1987

Worringer, Withelm, trans. by Michael Bullock, *Abstraction and Empathy*, Chicago, Ivan R. Dee, Publishers,1997

Wu Hung, *The Wuliang Shrine*, Stanford, Stanford University Press, 1989

———, *Monumentality in Early Chinese Art and Architecture*, Stanford, Stanford University Press, 1995

———, "The Origin of Chinese Painting: Paleolithic Period to Tang Dynasty", in Yang Xin, etc, *Three Thousand Years of Chinese Painting*, New Haven, Yale University Press, 1997

Yang, Lien-sheng, "Toward a Study of Dynastic Configurations in Chinese History," *Harvard Journal of Asiatic Studies*, vol. 17, no. 3/4, 1954

Yule, Henry, and Cordier, Henri, *The Book of Ser Marco Polo the Venetian Concerning the Kingdoms and Marvels of the East*, Vol. I, London, 1920

Zanker, Paul, *The Power of Image in the Age of Augustus*, Ann Arbor, University of Michigan Press, 1988

———, *Pompeii: Public and Private Life*, Cambridge, MA, Harvard University Press, 1998

———, *Living with Myths: The Imagery of Roman Sarcophagi*, Oxford, Oxford University Press, 2012

Zeki, Semir, *Inner Vision: An Exploration of Art and Brain*, Oxford, Oxford University Press, 1999

Zhao Dingxin, *The Confucian-Legalist State: A New Theory of Chinese History*, Oxford, Oxford University Press, 2015

插图目录

除惠予部分外,插图出处均列简称,其完整信息见所附"插图出处与简称"。
末尾数字为图在原书中的页码

导 言

图 I　殷墟漆器雕板印影 —— 5
　　纵约12厘米,横约90厘米,安阳侯家庄第1001号大墓出土;《殷墟》,图版第一

图 II.1　宴乐狩猎豆 —— 6
　　高30.7厘米,战国早期,河北平山出土,河北省文物研究所藏;河北博物院惠予图片,收入《铜全集》9,一五三

图 II.2　图 II.1 线描 —— 6
　　河北博物院惠予图片

图 III.1　漆酒具盒 —— 7
　　高28.6厘米,长64.2厘米,宽24厘米,战国晚期,湖北天星观2号楚墓出土,湖北省博物馆藏;湖北省博物馆惠予图片,收入《天星观》,彩图三七

图 III.2　图 III.1 线描 —— 7
　　《天星观》,图一二三

图 III.3　图 III.1 纹样中插入的状物形象 —— 7
　　《天星观》,图一二四

图 IV.1　彩绘人物车马出行图圆奁 —— 8
　　高10.8厘米,直径27.8厘米,战国晚期,湖北包山2号墓出土,湖北省博物馆藏;湖北省博物馆惠予图片

图 IV.2　图 IV.1 车马局部展开 —— 8
　　湖北省博物馆惠予图片

图 V　四龙纹镜 —— 8
　　直径14.2厘米,战国晚期,上海博物馆藏;《练形》,图18

图 VI.1　错金车盖柄 —— 10
　　高26.5厘米,直径3.6厘米,约西汉武帝时期,河北定州三盘山出土;河北博物院惠予图片

图 VI.2　图 VI.1 线描展开图 —— 10
　　Thorp, 2006, fig. 4.25

图 VII　克里奥(Clio)雕像 —— 12
　　2世纪,艾尔米塔什博物馆藏;艾尔米塔什博物馆惠予图片

图 VIII　王莽明堂复原图 —— 14
　　王世仁,1963,图二〇、二一

图 IX.1　王莽九庙复原图 —— 14
　　杨鸿勋,2009,图二五七

图 IX.2　九庙遗址瓦当 —— 14
　　分别为18.1厘米、18.4厘米、19厘米、18.5厘米;中国社科院考古所西安站惠予图片

图 X　洛阳明帝明堂复原图 —— 14
　　杨鸿勋,2009,图二八三

图 XI　济南长清孝堂山祠 —— 16
　　作者拍摄

图 XII　嘉祥五老洼画像石局部 —— 18
　　东汉早期,山东石刻艺术博物馆藏;作者拍摄;收入《石全集》2,一三六

图 XIII　奥古斯都钱币凯旋门图案 —— 18
　　耶鲁大学艺术馆藏;耶鲁大学艺术馆惠予图片;参看 BMCRE, 624

图 XIV　曲阜市姜古堆村古墓 —— 19
　　作者拍摄

图 XV　东汉鲁王陵遗址石翁仲 —— 19
　　左侧胡人高约2米,曲阜陶落村发现,山东石刻艺术博物馆藏;杨爱国先生惠予图片

图 XVI　鲁峻碑 —— 19
　　高285厘米,宽99厘米,厚26.5厘米,东汉晚期,济宁市博物馆藏;济宁市文物保护中心胡广跃先生惠予图片

第一章　孔子见老子

图 1.1　孝堂山祠《孔子见老子》局部 —— 31
　　东汉早期,浙江大学艺术与考古博物馆藏拓,收入《石全集》1,图四四

图 1.2a　武氏阙画像(第1格《孔子见老子》) —— 30
　　纵197.5厘米 横109.5厘米,东汉晚期,嘉祥县武氏祠文

物保管所藏；《二编》，95

图1.2b　武氏阙画像（第2格《孔子见老子》）———— 30
纵142厘米，横55.5厘米，东汉晚期，嘉祥县武氏祠文物保管所藏；《二编》，92

图1.3a　邹城面粉厂出土《孔子见老子》（弟子局部）———— 50
东汉中期，邹城市博物馆藏；《邹城》，一五九

图1.3b　邹城面粉厂出土弟子榜题 ———— 50
《邹城》，一五九

图1.4　《孔子见老子》———— 50
纵48厘米，横111厘米，东汉晚期，山东省博物馆藏；山东省博物馆惠予图片

图1.5a　孝堂山祠《孔子见老子》局部 ———— 53
浙江大学艺术与考古博物馆藏拓

图1.5b　嘉祥宋山画像（第3格《孔子见老子》）———— 52
纵70厘米，横66厘米，东汉晚期，山东石刻艺术博物馆藏；浙江大学艺术与考古博物馆藏拓，收入《石全集》2，九九

图1.6a　平阴画像 ———— 57
平阴县文保所藏；乔修罡先生惠予拓片

图1.6b　平阴画像《孔子见老子》局部 ———— 59

图1.7a-f　和林格尔墓壁画《孔子见老子》摹本局部 ———— 58
东汉晚期，《和林格尔》，12页/图1、2，13页/图3、4，14页/图5、6

图1.8　微山画像《孔子见老子》———— 60
纵81厘米，东汉，微山县文化馆藏；《石全集》2，五五

图1.9　孝堂山祠《孔子见老子》孔老相见局部 ———— 60
作者拍摄

图1.10a-b　平阴画像《孔子见老子》局部之"左丘明"及铭题 ———— 62

图1.11　嘉祥南齐山画像（第1格《孔子见老子》）———— 68
纵56厘米，横285厘米，东汉晚期，嘉祥县武氏祠文物保管所藏；《石全集》2，一三一

图1.12　《孔子与弟子》画像衣镜（正面）———— 69
西汉中期，南昌海昏侯刘贺墓出土；江西省文物考古研究院海昏侯墓发掘主持人杨军先生惠予图片

第二章　周公辅成王

图2.1　孝堂山祠《周公辅成王》画像局部 ———— 75
浙江大学艺术与考古博物馆藏拓，收入《石全集》2，图版四二

图2.2　嘉祥蔡氏园画像（第1格《周公辅成王》）———— 74

横74.5厘米，东汉初中期，山东省博物馆藏；《初编》，171

图2.3a　武氏左石室后壁小龛西壁画像
（第3格《周公辅成王》）———— 76
横74厘米，东汉晚期，嘉祥县武氏祠文物保管所藏；《二编》，162

图2.3b　武氏东阙正阙身画像（第2格《周公辅成王》）———— 77
纵165厘米，横71厘米，东汉晚期，嘉祥县武氏祠文物保管所藏；《二编》，105

图2.3c　武氏西阙子阙身画像（第2格《周公辅成王》）———— 77
纵165厘米，横71厘米，东汉晚期，嘉祥县武氏祠文物保管所藏；《二编》，96

图2.4　马王堆一号墓帛画 ———— 105
长205厘米，上宽92厘米，下宽47.7厘米，西汉早期，湖南省博物馆藏；湖南省博物馆惠予图片

图2.5　滕州画像 ———— 106
纵80厘米，横144厘米，东汉晚期，中国国家博物馆藏；《初编》，94

第三章　王政君与西王母

图3.1　孝堂山祠西壁画像局部（西王母）———— 113
浙江大学艺术与考古博物馆拓；收入《石全集》1，图版四三

图3.2　嘉祥蔡氏园画像（第1格西王母）———— 112
纵55厘米，横76.5厘米，东汉初中期，嘉祥县武氏祠文物保管所藏；《初编》，168

图3.3　武梁祠空间透视 ———— 112
作者制

图3.4a　刘贺墓衣镜背面 ———— 118
西汉中期，南昌海昏侯刘贺墓出土；江西省文物考古研究院海昏侯墓发掘主持人杨军先生惠予图片

图3.4b　图3.4a局部之西王母与东王公 ———— 118

图3.5a　蔡延年印 ———— 119
1.8厘米×1.8厘米，铜，瓦纽，西汉，西安出土；《出土玺印》，三一SY-0760

图3.5b　魏益寿印 ———— 119
1.7厘米×1.7厘米，铜，瓦纽，西汉，陕西出土；《出土玺印》，三一SY-0784

图3.5c　谢千秋印 ———— 119
1.4厘米×1.45厘米，铜，纽残，西汉，长沙出土；《出土玺印》，三一SY-0782

图3.6　西王母画像彩砖 ———— 122

纵77厘米，横23厘米，厚22厘米，西汉晚期，河南出土，加拿大安大略皇家博物馆藏；《洛阳》，页101/图一、图三

图3.7　武梁祠派画像（第1格西王母）—— 122
纵69厘米，横64厘米，东汉晚期，嘉祥宋山出土，山东石刻艺术博物馆藏；《石全集》2，九六

图3.8　王莽虎符石匮 —— 134
底座长1.37米，宽1.15米，高0.65米，青海省海晏县文物局藏；《文物地图（青海）》，96

图3.9a　王政君陵遗址 —— 150
《帝陵档案》，105

图3.9b　元帝渭陵遗址分布图 —— 150
《帝陵档案》，107

图3.10　王莽天坛分布示意图 —— 152
作者制

图3.11a　五威将焦掾并印 —— 153
2.3厘米×2.3厘米，新莽，上海博物馆藏；《两汉官印》，一八五

图3.11b　五威司命领军印 —— 153
2.3厘米×2.3厘米，新莽，凤翔县博物馆藏；《陕西玺印》，页1/图3

图3.12a-b　王莽明堂底层与上层平面复原 —— 154
《礼制建筑》，图一七二/2-3

图3.13　鎏金简化博局镜 —— 155
直径13.8厘米，西汉末或新莽，湖南长沙杨家山三〇四号墓出土，湖南省博物馆藏；《铜全集》6，五七

图3.14　新兴辟雍镜 —— 155
直径13.5厘米，新莽，上海博物馆藏；《练形》，156

图3.15　始建国天凤二年四神博局镜 —— 155
直径16厘米，新莽，上海博物馆藏；《练形》，154

图3.16　始建国二年新家镜 —— 155
直径16.1厘米，新莽，中国国家博物馆藏；《铜全集》6，五九

图3.17a-b　麟趾金与马蹄金 —— 157
南昌海昏侯刘贺墓出土；《五彩》，120–121

图3.18a　王莽金错刀"一刀平五千" —— 158
纵7.52厘米，径2.91厘米，中国国家博物馆藏；《国博钱币》，图3–5

图3.18b　王莽"契刀五百" —— 158
纵7.50厘米，径2.85厘米，中国国家博物馆藏；《国博钱币》，图3–11

图3.18c　王莽胜纹—北斗纹币 —— 158
刘春声，2010，彩图2

图3.18d　王莽胜纹币 —— 158

刘春声，2010，彩图4

图3.18e　王莽北斗纹币 —— 158
刘春声，2010，彩图1

图3.18f　王莽博局纹币 —— 158
刘春声，2010，彩图2

图3.18g　王莽国宝金匮直万钱币 —— 158
纵6.2厘米，直径3.1厘米，中国国家博物馆藏；《国博钱币》，图3–81

图3.19　始建国天凤二年四神博局镜拓本 —— 160
《练形》，154

图3.20　《法言》周天方案 —— 161
作者制

图3.21　王莽"法天镜"示意图 —— 161
作者制

图3.22a-b　新嘉量及铭文拓本 —— 162
台北故宫博物院藏；《度量衡》，图一二六

图3.23　西王母博局镜 —— 164
西汉末或新莽，扬州仪征汉墓出土；仪征市博物馆惠予图片

图3.24　西王母博局镜 —— 164
直径18厘米，扬州蜀岗五号新莽墓出土，扬州市博物馆藏；扬州市博物馆惠予图片

图3.25　武梁祠玉胜图 —— 165
巫鸿，2006，图108

图3.26a　扬州邗江出土白玉胜饰 —— 166
高0.7厘米，西汉末或新莽，扬州市博物馆藏；《广陵国玉器》，113

图3.26b　扬州邗江出土金胜 —— 166
2.1厘米×1.6厘米×0.6厘米，东汉早期（约67年），南京博物院藏；*Empires*, cat. 113b

第四章　重访楼阁

图4.1　孝堂山祠后壁局部 —— 174
《初编》，12

图4.2a　未央宫前殿遗址图 —— 177
民国初怀履光据其踏勘绘制，Bishop, 1938

图4.2b　未央宫前殿遗址发掘平面图 —— 177
《未央宫》，图一一

图4.2c　未央宫前殿复原图 —— 177
杨鸿勋，2009，图二二七

图4.3　未央宫椒房殿与前殿遗址航拍图 —— 178

《未央宫》，彩版 III

图 4.4　未央宫平面图 ———————————— 178
《未央宫》，图二

图 4.5　东汉南北宫图 ———————————— 179
赵化成、高崇文, 2002, 图 7

图 4.6　内黄村落遗址住宅平面 ———————— 181
《三杨庄》, 2007

图 4.7　河南出土明器楼 —————————— 182
Toit, p.107

图 4.8　塞维鲁时代制作的罗马地图（Forma Urbis Romae）残片线描 ———————— 190
原物为大理石质；Zanker, 1988, fig.118

图 4.9　庞贝住宅（House of M. Lucfretius Fronto）中的建筑壁画 ———————— 190
MacDonald, 1982, pl.25

图 4.10a　奥古斯都战神庙平面图 ——————— 191
Zanker, 1968, Taf. A

图 4.10b　奥古斯都战神庙图案钱币 —————— 191
参看 BMCRE, 369

图 4.10c　奥古斯都战神庙复原 ———————— 191
Hannestadt, 1988, fig. 55

图 4.11　河南画像砖住宅图 ————————— 192
纵 119 厘米、横 49 厘米，郑州城郊出土，西汉末，河南博物院藏；杨泓、李力, 2008, 128

图 4.12　山东诸城画像住宅图 ———————— 193
纵 116.5 厘米、横 78.5 厘米，东汉中期，曲阜孔庙藏；《石全集》2，二五

图 4.13　安平壁画住宅图（摹本）——————— 194
东汉晚期, Toit, p.42

图 4.14　阳嘉三年画像住宅图 ———————— 195
纵 64 厘米、横 152 厘米，安徽灵璧县文物管理所藏；《石全集》4，一七七

图 4.15　成都万佛寺出土石刻 ———————— 196
纵 119 厘米、横 64.5 厘米，6 世纪，四川省博物馆藏；《雕塑编》3，三六

图 4.16　沂南汉墓住宅图 —————————— 196
纵 50 厘米、东汉晚期，沂南北寨汉画像石墓博物馆藏；《石全集》1，二〇五

图 4.17　孙琮墓住宅图线描 ————————— 197
信立祥, 2000, 图五

图 4.18　枣庄石棺画像住宅图 ———————— 198
纵 64 厘米、横 250 厘米，西汉，枣庄市博物馆藏；《石全集》2，一四七

图 4.19a　济宁石棺画像住宅图 ———————— 199
纵 80 厘米、横 260 厘米，西汉，济宁市博物馆藏；《石全集》2，一

图 4.19b　济宁石棺画像住宅图 ———————— 199
纵 80 厘米、横 260 厘米，西汉，济宁市博物馆藏；《石全集》2，二

图 4.20　河南画像砖画住宅图 ———————— 200
纵约 60 厘米、横 50 厘米，西汉末东汉初，河南省文物考古研究所藏；《砖全集》，三二

图 4.21　河南画像砖住宅图 ————————— 202
纵 41 厘米、横 89 厘米，东汉，河南博物院藏；《砖全集》，一二五

图 4.22　徐州画像住宅图 —————————— 203
纵 117 厘米、横 68 厘米，东汉，徐州汉画像石艺术馆藏；《石全集》4，三五

图 4.23　徐州画像住宅图 —————————— 203
纵 92 厘米、横 96 厘米，东汉，徐州汉画像石艺术馆藏；《石全集》4，二三

图 4.24　重庆石棺画像住宅图线描 —————— 204
罗二虎, 2002, 图一五六

图 4.25　四川画像住宅图 —————————— 204
纵 97 厘米、横 232 厘米，东汉，四川省荥经县岩道古城博物馆藏；《石全集》7，一一四

图 4.26a-b　微山画像石住宅图及局部 ————— 205
纵 83 厘米、横 247 厘米，微山岛沟南村出土；《石全集》2，五九

图 4.27　唐县画像石住宅图 ————————— 206
纵 144 厘米、横 57 厘米，西汉末，南阳汉画馆藏；《石全集》5，图版三一

图 4.28　离石城府舍图（摹本）———————— 207
东汉末，《和林格尔》, 51–2

图 4.29　土军城府舍图（摹本）———————— 207
东汉末，《和林格尔》, 51–1

图 4.30　繁阳县令官寺图（摹本）——————— 207
东汉末，《和林格尔》, 52

图 4.31　使持节护乌桓校尉幕府图（摹本）—— 207
东汉末，《和林格尔》, 59

图 4.32　宁城幕府图（摹本）————————— 208
《和林格尔》, 13

图 4.33　微山画像石 ———————————— 209
东汉，微山岛沟南村出土；《石全集》2，五六

图 4.34　永平画像住宅图 —————————— 209
纵 54 厘米、横 90 厘米，东汉永平四年，徐州市博物馆藏；《石全集》4，一

图 4.35　睢宁画像 ——————————— 210
纵118厘米，横72厘米，东汉，睢宁县博物馆藏；
《石全集》4，一二四

图 4.36　滕州画像 ——————————— 211
纵80厘米，东汉晚期，滕州市博物馆藏；《石全集》2，
一六八

图 4.37　睢宁画像 ——————————— 211
纵120厘米，横97厘米，东汉，睢宁县博物馆藏；
《石全集》4，一三三

图 4.38a　孝堂山祠派画像建筑图 ————— 213
纵56厘米，横120.5厘米，东汉早期，下落不详；《初编》，278

图 4.38b　图 3.8a 线描 ————————— 213
胡易知绘

图 4.39　五老洼派画像拜谒图 ——————— 214
纵69厘米，横104厘米，东汉早期，山东石刻艺术博物馆藏；《石全集》2，一三六

图 4.40　孝堂山祠派画像拜谒图 —————— 215
纵90.5厘米，横121.5厘米，东汉早期，下落不详；《初编》，276

图 4.41　济宁画像拜谒图 ————————— 215
纵82厘米，横42厘米，东汉晚期，邹城孟庙藏；《邹城》，一八九

图 4.42　武氏前石室后壁小龛后壁画像 ——— 217
纵67.5厘米，横144厘米，东汉晚期，嘉祥县武氏祠文物保管所藏；《二编》，170

图 4.43　曲阜孔庙藏画像石 ———————— 217
纵93厘米，横158.5厘米，东汉晚期，《石全集》2，二二

图 4.44　嘉祥晚期画像 —————————— 219
纵46厘米，横119厘米，东汉晚期，下落不详；《二编》，248

图 4.45　嘉祥早期画像 —————————— 220
纵51厘米，横159.5厘米，东汉早期，嘉祥蔡氏园出土，山东省博物馆藏；《初编》，166

图 4.46　朱鲔祠画像线描 ————————— 220
Fairbank, p.20, fig. 9, 又见《朱鲔》，图53

图 4.47　微山画像 ———————————— 221
纵81厘米，东汉，微山县文化馆藏；《石全集》2，五四

图 4.48　嘉祥早期画像 —————————— 221
东汉早期，东京国立博物馆藏；大村西崖，第二五一图

图 4.49　《楼阁拜谒图》所表现的建筑群落拟构 — 222
范墨绘

图 4.50a　辉县赵固出土铜鉴图案线描（局部） — 222
战国早期，《辉县》，图一三八

图 4.50b　图 4.50a 表现的建筑拟构 ———— 222
据 Falkenhausen, 1993, fig.16b

图 4.51a　罗马钱币上的尼禄大市场（Macellum Magnum）— 223
参见 BMCRE, 191, 196

图 4.51b　尼禄大市场复原图 ——————— 223
Morcillo, 2000, fig.5

第五章　登兹楼以四望

图 5.1a　孝堂山祠透视图 ————————— 228
《孝堂山》，图11

图 5.1b　孝堂山祠主题位置说明 —————— 229
作者制

图 5.1c　孝堂山祠后壁画像线描 —————— 229
《孝堂山》，图21

图 5.1d　孝堂山祠东壁画像线描 —————— 230
《孝堂山》，图19

图 5.1e　孝堂山祠西壁画像线描 —————— 231
《孝堂山》，图23

图 5.1f　孝堂山祠隔梁石东面画像线描 ——— 232
《孝堂山》，图25

图 5.1g　孝堂山祠隔梁石西面画像线描 ——— 232
《孝堂山》，图27

图 5.1h　孝堂山祠隔梁石下面画像线描 ——— 232
《孝堂山》，图29

图 5.2　孝堂山祠车马主题位置说明 ————— 233
作者制

图 5.3a　孝堂山祠"大王车"与黄门鼓车 ——— 235
《初编》，14

图 5.3b　图 5.3a 细节（"大王车"铭题）—— 234
《孝堂山》，图43

图 5.3c　图 5.3a 细节（鸾鸟立衡）———— 235

图 5.4　诸城画像之凤凰（朱鸟）—————— 235
纵149厘米，横60厘米，东汉晚期，诸城市博物馆藏；《石全集》1，一二二

图 5.5　孝堂山祠画像之"金钲" —————— 237

图 5.6　孝堂山祠画像之"武刚车" ————— 237

图 5.7　孝堂山祠画像之"九斿云罕"（？）— 239

图 5.8　孝堂山祠画像之"执节奉引车" ——— 239

图 5.9　孝堂山祠狩猎—庖厨—共食主题位置说明 — 239

图 5.10a　孝堂山祠画像之"获牲" ————— 243

图 5.10b　图 5.10a 细节（大王猎牲）———— 242
图 5.11　孝堂山祠画像之"庖厨"———— 246
图 5.12a　孝堂山祠画像之"取水火"———— 249
图 5.12b　图 5.12a 细节"取水"———— 248
图 5.12c　图 5.12a 细节"取火"———— 249
图 5.13　孝堂山祠西壁之"烤炙"———— 250
图 5.14　陕西绥德画像庖厨图———— 250
纵96厘米，横30厘米，东汉晚期，绥德县博物馆藏；
《石全集》5，一二三
图 5.15a　孝堂山祠画像之"乐舞"———— 255
图 5.15b　孝堂山祠画像之"宴饮"———— 255
图 5.16　埃及 Saqqara 墓区 Mehu 墓祭祀厅东墙宰牲图 —— 256
古王国时期，第6王朝，公元前2345—前2333；Saqqara,
Tafel 74
图 5.17a　尼尼微 Ashurbanipal 王宫"狩猎图"浮雕 —— 256
约650，大英博物馆藏；Assyrian, fig. 117
图 5.17b　尼尼微 Ashurbanipal 王宫"祭祀图"浮雕 —— 256
案上乃切割的牲肉；前669—前631，大英博物馆藏；
Assyrian, fig. 125
图 5.18a-b　波斯波利斯"会议厅"（Council Hall）南入口台阶浮雕及细节 ———— 256
前6世纪初，Persepolis, pl. 85
图 5.19a-e　希腊风格陶瓶祭祀图 ———— 257
约前530—前525，罗马 Musée national étrusque 藏；Cerchiai, 1995. 20/2, 22/1-4
图 5.20a　马尔斯神庙前的祭祀 ———— 257
约118—125年，卢浮宫博物馆藏；Zanker, 1988, fig. 86
图 5.20b　奥古斯都钱币祭祀图案（祭坛烤猪）———— 257
公元前16年，法国国家图书馆藏；Monnaies, 365
图 5.20c　奥古斯都钱币祭器图（三足鼎与奠酒器）———— 257
前16年，法国国家图书馆藏；Monnaies, 365
图 5.21a　汶上孙家村画像 ———— 258
纵58厘米，横92.5厘米，东汉早期，《二编》，89
图 5.21b　汶上孙家村画像 ———— 258
纵57厘米，横92厘米，东汉早期，《二编》，88
图 5.22a　武梁前石室宰庖—共食图 ———— 259
《二编》，177
图 5.22b　武氏祠出处不明石庖厨—共食图 ———— 259
大村西崖，图二百七十
图 5.22c　武氏左石室屋顶狩猎图 ———— 260
横142.5厘米；《二编》，129

图 5.23　孝堂山祠灭胡—职贡主题位置说明 ———— 260
图 5.24a　孝堂山祠灭胡图 ———— 263
图 5.24b　图 5.24a 细节（大王）———— 262
图 5.24c　图 5.24a 细节 ———— 263
图 5.24d　图 5.24a 细节（"胡王"榜题）———— 263
《孝堂山》，图48、图49
图 5.25a　孝堂山祠职贡图 ———— 264
《二编》，3
图 5.25b　图 5.25a 细节 ———— 264
图 5.25c　图 5.25a 细节（大王之"相"迎接胡人贡者）—— 265
图 5.26a　图坦卡门征服努比亚 ———— 265
图坦卡门木箱（摹本），公元前1332—前1323；Tutankhamun
图 5.26b　努比亚职贡图 ———— 265
图坦卡门努比亚总督Huy墓壁画（摹本），公元前1332—前1323；Egyptian Paintings, PL. LXXIX
图 5.27a　亚述 Balawat 青铜门饰 ———— 266
前9世纪，大英博物馆藏；Bronze Ornaments, 1915, PL. XL
图 5.27b-c　亚述黑方尖碑职贡图 ———— 266
前858—前824，大英博物馆藏；Bildstelen, 152A-B
图 5.28　波斯波利斯阿帕丹纳宫（Apadana）职贡图 ———— 266
巴克特利亚人朝贡，前6世纪；Persepolis, pl. 41
图 5.29a　Boscoreale 银杯 ———— 267
尼禄主持祭祀，1世纪，卢浮宫博物馆藏；Boscoreale, 71
图 5.29b　Boscoreale 银杯 ———— 267
尼禄接受蛮人输诚，1世纪，卢浮宫博物馆藏；Boscoreale, 74
图 5.30a　图拉真石柱局部 ———— 267
图拉真祭祀，2世纪初，Trajanssäule, LXXV
图 5.30b　图拉真石柱局部 ———— 267
图拉真纳降，2世纪初，Trajanssäule, LXX
图 5.31a　孝堂山祠画像之"天图"———— 272
《初编》，23、24
图 5.31b　孝堂山祠画像之"天图"———— 272
图 5.32　孝堂山祠画像之"山神海灵"———— 272
图 5.33　孝堂山祠《楼阁拜谒图》局部（侍中执玺）—— 274
图 5.34　嘉祥吴家庄观音堂画像《楼阁拜谒图》
（侍中抱剑）———— 275
纵67.5厘米，横99.5厘米，东汉早期，嘉祥县武氏祠文物保管所藏；《初编》，190
图 5.35　东平县老湖镇东平王陵遗址 ———— 278
疑为刘苍陵；作者拍摄

第六章 "鸟怪巢宫树"

图 6.1　武氏前石室小龛后壁"大树射雀图"图 4.42 局部 —— 293

图 6.2　和林格尔壁画"立官桂"（摹本）—— 295
东汉晚期，《和林格尔》，85

图 6.3　和林格尔壁画"鸦雀巢树图"（摹本）—— 295
东汉晚期，《和林格尔》，74

图 6.4　图 6.1 武士细节 —— 296

图 6.5　孝堂山祠隔梁画像 —— 298
《初编》，17

图 6.6　邹城画像 —— 300
东汉晚期，邹城市博物馆藏；《邹城》，一七

第七章 "实至尊之所御"

图 7.1a　灵光殿遗址考古发掘一角 —— 307
《鲁故城》，图版拾

图 7.1b　曲阜灵光殿遗址出土几何纹铺地砖 —— 307
《鲁故城》，图版壹叁壹 1-2

图 7.1c-d　灵光殿遗址发现的砖砌排水 —— 307
《鲁故城》，图版拾壹 1-2

图 7.2　汉天文结构图 —— 310
作者制

图 7.3a　西安交通大学汉墓墓顶壁画 —— 311
《交大壁画墓》，彩图 2

图 7.3b　图 7.3a 之日月与二十八宿线描 —— 311
据 Tseng, 2011, fig.5.16

图 7.4　光武郊坛示意图 —— 313
作者制

图 7.5a-b　天公河伯镜及局部 —— 319
东汉，河南出土；李陈广，1986

图 7.6　泰山东岳庙山神图（局部）—— 320
作者拍摄

图 7.7　灵光殿布局拟构 —— 327
Knechtges, 1982

图 7.8　灵光殿"三间四表八维九隅"示意 —— 327
作者制

图 7.9　色雷斯叠涩顶石墓透视图 —— 327
保加利亚 Meek Kurt-Kale 地区，公元前 4 世纪末—前 3 世纪初；Fedak, 1991, 458

图 7.10a　土耳其 Caria 地区 Milas 石墓 —— 328
2 世纪；*Anatoliens*, fig.112

图 7.10b　Milas 石墓顶部 —— 329
Caria, fig. 27

图 7.11　安息首都老尼萨红厅复原图 —— 329
公元前 2 世纪；Ниса, Табл.VII

图 7.12a　巴米扬第十五窟（Höhle XV）叠涩顶 —— 329
5 世纪；*Bamian*, Tafel. II

图 7.12b　巴米扬石窟叠涩顶 —— 329
5 世纪；*Bāmiyān*, Pl. XXXIX, fig. 46

图 7.13　河南磁涧汉墓墓室藻井 —— 329
西汉末；《洛阳》，页 87 / 图 16

图 7.14a　沂南汉墓前室透视 —— 329
东汉末；《沂南》，插图 8

图 7.14b　沂南汉墓前室顶部 —— 329
作者拍摄

图 7.15a　沂南汉墓中室透视 —— 330
《沂南》，插图 13

图 7.15b　沂南汉墓中室顶部 —— 330
《沂南》，图版 14[2]

图 7.15c　沂南汉墓中室东间藻井线描 —— 330
《沂南》，插图 14

图 7.15d　沂南汉墓后室西间藻井 —— 330
作者拍摄

第八章　从灵光殿到武梁祠

图 8.1a　东汉东郡齐鲁图 —— 338
据《中国历史地图集》第二册，46

图 8.1b　武梁祠派画像分布图 —— 340
菅野惠美，2011，112/ 21

图 8.2　邹城画像石 —— 341
东汉晚期；《邹城》，一一八

图 8.3a-b　20 世纪初武氏墓园遗址 —— 341
Chavannes, 1909, Pl.XXXII/56

图 8.3c　武氏墓园分布图 —— 341
据巫鸿，2006, 36

图 8.4a　武梁祠建筑配置图 —— 342
据蒋英炬、吴文祺，1981，图五

图 8.4b　武梁祠主题配置图 —— 342
Fairbank，1942，58/fig.2

图 8.5a　武氏前石室建筑配置图 —— 343
据蒋英炬、吴文祺，1981，图六

图 8.5b　武氏前石室主题配置图 —— 343
《石全集》1，页42/插图十

图 8.6a　武氏左石室建筑配置图 —— 343
据蒋英炬、吴文祺，1981，图八

图 8.6b　武氏左石室主题配置图 —— 343
《石全集》1，页42/插图一一

图 8.7　武氏前石室顶部前坡西段画像 —— 345
纵96.5厘米，横147.5厘米；《二编》，133

图 8.8a　武氏前石室顶部前坡东段画像 —— 347
纵94.5厘米，横147.5厘米；《二编》，136

图 8.8b　武氏前石室顶部前坡东段画像第 3 格局部 —— 347
《二编》，138

图 8.8c　武氏前石室顶部前坡东段画像第 2 格局部 —— 347
《二编》，137

图 8.8d　武氏前石室顶部前坡东段画像第 1 格局部 —— 348

图 8.9　宋山小祠基座画像（局部） —— 348
浙江大学艺术与考古博物馆藏拓；《石全集》2，一〇七

图 8.10a　武氏前石室后壁小龛东壁画像 —— 350
纵64.5厘米，横72厘米；《二编》，185

图 8.10b　武氏前石室后壁小龛西壁画像 —— 350
纵69厘米，横72厘米；《二编》，184

图 8.11　武氏左石室屋顶前坡东段画像 —— 351
纵102.5厘米，横137.5厘米；《二编》，127

图 8.12a　武氏左石室屋顶前坡西段画像 —— 351
纵102.5厘米，横142.5厘米；《二编》，129

图 8.12b　武氏左石室屋顶前坡西段第 2 格局部 —— 352
《二编》，130

图 8.12c　武氏左石室屋顶前坡西段第 2 格局部 —— 352
《二编》，131

图 8.13a　武梁祠顶部祥瑞图线描 —— 355
林巳奈夫，1989，图47

图 8.13b　武梁祠祥瑞石残块 —— 356
作者拍摄

图 8.14　武氏前石室后壁小龛后壁局部 —— 356
《二编》，186

图 8.15a-b　武梁祠顶部浪井与玄圭 —— 357
Wu Hung, 1989, fig.88, fig.99

图 8.16　武氏祠散石"山神卤簿" —— 358
纵64厘米，横138厘米；《二编》，195

图 8.17a　武氏左石室后坡东段画像 —— 360
纵110厘米，横145.5厘米；《二编》，125

图 8.17b　武氏左石室后坡东段第 1 格"海神卤簿" —— 361
《二编》，126

图 8.18a　武氏祠（蔡题）散石"海灵卤簿" —— 362
作者拍摄

图 8.18b　武氏祠（蔡题）散石"海灵卤簿"线描 —— 362
林巳奈夫，1989，图231

图 8.19a　武梁祠西壁画像 —— 363
纵119厘米，横208.5厘米；《二编》，114

图 8.19b　武梁祠西壁局部 —— 363
三皇五帝三后；《二编》，115

图 8.20a　武氏左石室后壁小龛西侧画像 —— 364
《石全集》1，八〇

图 8.20b　武氏前石室《荆轲刺秦王》 —— 364
《石全集》1，六二

图 8.20c　武梁祠西壁局部 —— 364
《二编》，157

图 8.21　武梁祠东壁画像 —— 365
纵184厘米，横139.5厘米；《二编》，117

图 8.22a　武梁祠后壁画像 —— 366
纵162厘米，横241厘米；《二编》，122

图 8.22b　武梁祠后壁局部（列士列女） —— 366
《二编》，123

图 8.23　武梁祠东壁局部（处士） —— 367
《二编》，119

图 8.24a　武梁祠后壁《楼阁拜谒图》 —— 367
《二编》，118

图 8.24b　武梁祠透视 —— 368
不含山墙；作者制

图 8.25　许安国祠顶石画像 —— 369
纵68厘米，横108厘米，东汉晚期；山东石刻艺术博物馆藏；《石全集》2，一〇八

图 8.26　武梁祠西壁山墙西王母 —— 370
《二编》，120

图 8.27　武梁祠东壁山墙东王公 —— 370
《二编》，121

图 8.28a　洛阳卜千秋墓神怪图位置示意 —— 370
《洛阳》，页42/图十三

图 8.28b　洛阳卜千秋墓神怪图 —— 370

《洛阳》，页42/图十四

图 8.29a　偃师辛村新莽墓透视 —— 371
《洛阳》，页105/图一

图 8.29b　偃师辛村新莽墓隔梁 —— 371
缺中央西王母；《洛阳》，页112/图十三

图 8.29c　偃师辛村新莽墓隔梁中央（西王母）画像 —— 371
《洛阳》，页112/图十四

图 8.30a　洛阳烧沟 61 号汉墓透视 —— 372
《洛阳》，页55/图二

图 8.30b　洛阳烧沟 61 号汉墓一角 —— 372
《洛阳》，页57/图五

图 8.30c　洛阳烧沟 61 号汉墓隔梁格子窗 —— 372
《洛阳》，页58-59/图六

图 8.31　灵光殿"神仙""玉女"所在位置拟构 —— 373
作者制

图 8.32　宋山 3 号小祠后壁《楼阁拜谒图》 —— 373
纵70厘米，横120厘米，东汉晚期，山东石刻艺术博物馆藏；浙江大学艺术与考古博物馆藏拓，收入《石全集》2，一〇五

图 8.33a　武氏前石室"楼阁"画像上层顶部 —— 375
龙/朱雀，图4.42局部

图 8.33b　宋山 2 号小祠"楼阁"画像 —— 375
浙江大学艺术与考古博物馆藏拓；收入《石全集》2，一〇四

图 8.33c　武氏西阙子阙北面栌斗 —— 375
作者拍摄

图 8.33d　武氏西阙子阙北面栌斗拓本（鹿昂首） —— 375
《石全集》1，二四

图 8.33e　武氏东阙子阙南面栌斗画像 —— 375
《石全集》1，三八

图 8.33f　武氏左石室后壁小龛后壁画像 —— 376
猿猴相追逐／熊负载重物／朱鸟；《二编》，165

图 8.34　沂南汉墓中室八角擎天柱 —— 376
《沂南》，图版12

图 8.35　临沂吴白庄汉墓前室透视 —— 376
《吴白庄》，图一一四

图 8.36　临沂吴白庄汉墓前室东过梁南立柱 —— 377
高123厘米，宽42厘米，厚53厘米；《吴白庄》，图一八四

图 8.37　临沂吴白庄汉墓前室西过梁北立柱 —— 377
高122厘米，宽43厘米，厚63厘米；《吴白庄》，图二二八

图 8.38a-b　乌克兰 Solokha Kurgan 出土奠酒盘及局部 —— 377
前4世纪，乌克兰国家博物馆藏；Skythen, 246/4

图 8.39　巴泽雷克 1 号墓剪皮装饰（马鞍饰）图案 —— 378
前4—前3世纪，原物藏俄罗斯艾尔米塔什博物馆；Rudenko, 1970, 230/108

图 8.40　邹城画像石局部 —— 378
原石藏济宁市博物馆，作者拍摄

图 8.41　临沂吴白庄汉墓中室中过梁北立柱 —— 378
高123厘米，宽43厘米，厚51厘米；《吴白庄》，图二七二

图 8.42a　临沂吴白庄汉墓前室西过梁南立柱 —— 379
高123厘米，宽43厘米，厚52厘米；《吴白庄》，图二一七

图 8.42b　临沂吴白庄汉墓前室中过梁北立柱 —— 379
高122厘米，宽42厘米，厚81厘米；《吴白庄》，图二一〇

图 8.43a-b　安丘汉墓立柱及局部 —— 379
《石全集》1，一七四、一七一

图 8.44　平阴孟庄墓前室东侧室门中立柱画像（局部） —— 380
《石全集》3，一九二

图 8.45　波斯波利斯王座堂（Throne Hall）浮雕（局部） —— 380
Persepolis, pl. 109

图 8.46　阿富汗哈达（Hadda）出土的 K20 塔（局部） —— 380
公元3世纪，巴黎集美博物馆藏；Cambon, fig.19

图 8.47a　孝堂山祠门阙画像局部（兔子；图 4.1 细节） —— 380

图 8.47b　宋山小祠顶画像局部（兔子；图 8.32 细节） —— 380

图 8.48　武氏前石室楼阁图局部（楹柱；图 4.42 细节） —— 381

图 8.49a　临沂吴白庄汉墓前室中过梁画像 —— 381
高52厘米，长189厘米；《吴白庄》，图一九三

图 8.49b　图 8.49a 细节（鹰啄兔） —— 381
《吴白庄》，图一九四

图 8.50　临沂吴白庄汉墓雕龙柱 —— 381
中过梁中立柱，高101厘米；《吴白庄》，图二〇二

图 8.51a　武氏前石室透视 —— 382
《文物地图（山东）》，407

图 8.51b　武氏前石室展开图及车马分布 —— 383

图 8.51c　武氏前石室车马流动方向示意 —— 383
作者制

图 8.52　宋山小祠基座狩猎图 —— 385
纵27厘米，横189.5厘米，山东石刻艺术博物馆藏；浙江大学艺术与考古博物馆藏拓；收入《石全集》1，九五

图 8.53a　宋山 2 号小祠东壁庖厨图 —— 384
纵74厘米，横68厘米，东汉晚期，山东石刻艺术博物馆藏；《石全集》2，九七

图 8.53b　宋山 4 号小祠东壁庖厨图 —— 384
高70厘米，宽64厘米，东汉晚期，山东石刻艺术博物馆

藏；浙江大学艺术与考古博物馆藏拓；收入《石全集》
2，九八

图 8.54　武氏前石室《孔子见老子》———— 385
由上向下：东壁[横202厘米]、后壁承梁东段[横168厘米]、后壁承梁西段[横167厘米]、西壁[横203厘米]；嘉祥县武氏祠文物保管所、济宁汉魏石刻馆藏；《石全集》1，五七、五九、六〇、五五

图 8.55　武氏左石室东壁下石（局部）《捞鼎图》———— 386
《二编》，154

图 8.56　武氏左石室西壁下石《七女复仇图》———— 386
纵84.5厘米，横204厘米；《二编》，143

图 8.57　波斯波利斯遗址朝会浮雕（局部）———— 392
公元前6世纪初；*Persepolis*, pl.121

图 8.58　丢勒《马克西米利安皇帝得胜仪仗》———— 392
Dürer, cat. 100

图 8.59　孝堂山祠隔梁东面画像局部（《捞鼎图》）———— 393
《初编》，15

图 8.60　汶上孙家村出土画像（《捞鼎图》）———— 394
纵57.5厘米，横92.5厘米；《二编》，87

图 8.61　孝堂山祠派画像 ———— 395
图4.38a局部

图 8.62　任城王墓墓石铭刻拓本 ———— 397
济宁汉任城王墓管理所藏；作者拍摄

图 8.63　济宁市萧王村故汉任城王陵区分布图 ———— 399
济宁市文物保护中心胡广跃先生惠予图片

图 8.64a　任城王 2 号墓封土 ———— 400
济宁市文物保护中心胡广跃先生惠予图片

图 8.64b　任城王 1 号墓墓室入口 ———— 400
门额题字为后加，济宁市文物保护中心胡广跃先生惠予图片

图 8.65a　任城王陵附近发现的汉平民墓石椁 ———— 400
济宁市文物保护中心胡广跃先生惠予图片

图 8.65b　石椁侧面画像 ———— 401
门阙右侧有"灭胡图"片段，济宁市文物保护中心胡广跃先生惠予图片

插图出处与简称

图录与考古报告采用书名简称；其中中日文以书名号、西文以斜体字符标示。今人著作以作者姓名（西文采用姓氏）为简称。

1. 中日文

《出土玺印》：周晓陆主编，《二十世纪出土玺印集成》，北京，中华书局，2010

《初编》：傅惜华，《汉代画像全集初编》，巴黎大学北京汉学研究所，1950

大村西崖，《支那美术史雕塑篇》，日本佛书刊行会，大正四年（1915）

《帝陵档案》：陕西省文物局、陕西省文物保护修复中心，《陕西帝陵档案》，西安，三秦出版社，2010

《雕塑编》：《中国美术全集·雕塑编》第三册，北京，人民美术出版社，1988

《度量衡》：国家计量总局，《中国古代度量衡图集》，北京，文物出版社，1981

《二编》：傅惜华，《汉代画像全集二编》，巴黎大学北京汉学研究所，1951

《广陵国玉器》：扬州市博物馆、天长市博物馆编，《汉广陵国玉器》，北京，文物出版社，2003

《国博钱币》：《中国国家博物馆馆藏文物研究丛书（钱币卷／秦—五代）》，上海古籍出版社，2019

《和林格尔》：陈永志、黑田彰，《和林格尔汉墓壁画孝子传图摹写图辑录》，北京，文物出版社，2015

《辉县》：中国科学院考古研究所，《辉县发掘报告》，北京，科学出版社，1956

菅野惠美，《中国汉代墓葬装饰的地域的研究》，东京，勉诚出版社，2011

蒋英炬、吴文祺，"武氏祠堂画像石建筑配置考"，《考古学报》，1981（2）

《交大壁画墓》：陕西省考古研究所，《西安交通大学西汉壁画墓》，西安，西安交通大学出版社，1991

李陈广，"南阳汉画像河伯图试探"，《中原文物》，1986（1）

《礼制建筑》：中国社会科学院考古所，《西汉礼制建筑遗址》，北京，文物出版社，2003

《历史地图》：谭其骧主编，《中国历史地图集（2）》，北京，中国地图出版社，1980

《练形》：上海博物馆，《练形神冶，莹质良工——上海博物馆藏铜镜精品》，上海，上海书画出版社，2005

《两汉官印》：孙慰祖主编，马承源监修，《两汉官印汇考》，香港，大业公司、上海书画出版社，1993

林巳奈夫，《汉代の神神》，京都，临川书店，平成元年（1989）

刘春声，"趣味盎然的早期压胜钱"，《中国钱币》，2010（3）

《鲁故城》：山东文物考古研究所，《曲阜鲁国故城》，济南，齐鲁书社，1982

罗二虎，《汉代画像石棺》，成都，巴蜀书社，2002

《洛阳》：洛阳市文物管理局、洛阳市古代艺术博物馆编，《洛阳古代墓葬壁画》上册，郑州，中州古籍出版社，2010

《三杨庄》：河南省文物考古研究所、河南省内黄县

文物局,《三杨庄汉代遗址》, 2007

《陕西玺印》: 王翰章编,《陕西出土历代玺印选编》, 西安, 三秦出版社, 1993

《石全集》1: 中国画像石全集编辑委员会,《中国画像石全集》, 第一册, 山东美术出版社、河南美术出版社, 2000

《石全集》2: 中国画像石全集编辑委员会,《中国画像石全集》, 第二册, 山东美术出版社、河南美术出版社, 2000

《石全集》3: 中国画像石全集编辑委员会,《中国画像石全集》, 第三册, 山东美术出版社、河南美术出版社, 2000

《石全集》4: 中国画像石全集编辑委员会,《中国画像石全集》, 第四册, 山东美术出版社、河南美术出版社, 2000

《石全集》5: 中国画像石全集编辑委员会,《中国画像石全集》, 第五册, 山东美术出版社、河南美术出版社, 2000

《石全集》6: 中国画像石全集编辑委员会,《中国画像石全集》, 第六册, 山东美术出版社、河南美术出版社, 2000

《天星观》: 湖北省荆州博物馆,《天星观二号楚墓》, 北京, 文物出版社, 2003

《铜全集》6:《中国青铜器全集》, 第六册, 北京, 文物出版社, 1996

《铜全集》9:《中国青铜器全集》, 第九册, 北京, 文物出版社, 1996

王世仁, "汉长安城南郊礼制建筑(大土门村遗址)原状的推测",《考古》, 1963 (9)

《微山》: 马汉国,《微山汉画像石选集》, 北京, 文物出版社, 2003

《未央宫》: 中国社会科学院考古所,《汉长安城未央宫(1980—1989年考古发掘报告)》, 北京, 中国大百科出版社, 1996

《文物地图(青海)》: 国家文物局,《中国文物地图集(青海分册)》, 北京, 中国地图出版社, 1997

《文物地图(山东)》: 国家文物局,《中国文物地图集: 山东分册(上)》, 北京, 中国地图出版社, 2007

巫鸿, 柳扬、岑河译,《武梁祠: 中国古代画像艺术的思想性》, 北京, 生活·读书·新知三联书店, 2006

《五彩》: 江西省文物考古研究所, 首都博物馆,《五彩炫曜: 南昌汉代海昏侯国考古成果》, 南昌, 江西人民出版社, 2016

《吴白庄》: 临沂市博物馆编,《临沂吴白庄汉画像石墓》, 济南, 齐鲁书社, 2018

《孝堂山》: 蒋英炬, 杨爱国, 信立祥, 吴文祺,《孝堂山石室》, 北京, 文物出版社, 2017

信立祥,《汉代画像石综合研究》, 北京, 文物出版社, 2000

《徐州》: 徐州博物馆编,《徐州汉画像石》, 南京, 江苏美术出版社, 1985

杨泓、李力,《美源》, 北京, 生活·读书·新知三联书店, 2008

杨鸿勋,《宫殿考古通论》, 北京, 紫禁城出版社, 2009

《沂南》: 曾昭燏等,《沂南古画像石墓发掘报告》, 北京, 文化部文物管理局, 1956

《殷墟》: 梅原末治,《殷墟发现木器印影图录》, 京都, 便利堂, 昭和三十四年(1959)

赵化成、高崇文,《秦汉考古》, 北京, 文物出版社, 2002

《朱鲔》: 蒋英炬、杨爱国,《朱鲔石室》, 北京, 文物出版社, 2015

《砖全集》:《中国画像砖全集·河南画像砖》, 成都, 四川美术出版社, 2006

《邹城》: 胡新立,《邹城汉画像石》, 北京, 文物出版社, 2008

2. 西文（含俄文）

Anatoliens: Ekrem Akurgal, *Die Kunst Anatoliens von Homer bis Alexander*, Berlin, Walter de Gruyter & Co., 1961

Assyrian: R. D. Barnett and Amleto Lorenzini, *Assyrian Sculpture in the British Museum*, Toronto, McClelland and Stewart, 1975

Bamian: Joseph Hackin, *Bamian: Führer zu den buddhistischen Höhlenklostern und Kolossalstatuen*, Paris, Les Éditions d'Art et d'Histoire, 1939

Bāmiyān: Joseph Hackin, *Nouvelles recherches archéologiques à Bāmiyān*, Paris, G. van Oest, 1933

Bildstelen: Jutta Börker-Klähn, *Altvorderasiatische Bildstelen und vergleichbare Felsreliefs*, Mainz am Rhein, Verlag Philip von Zabern, 1982

Bishop, Carl Whiting, "An Ancient Chinese Capital, Earthworks at Old Ch'ang-an," *Antiquity*, 13 (1938)

BMCRE: Harold Mattingly, *Coins of Roman Empire in the British Museum*, vol. 1, Augustus to Vitellius, London, The British Museum, 1923

Boscoreale: François Baratte, *Le trésor d'orfèvrerie romaine de Boscoreale*, Paris, Éditions de la Réunion des musées nationaux, 1986

Bronze Age: Wen C. Fong, *The Great Bronze Age of China*, New York, the Metropolitan Museum, 1981

Bronze Ornaments: Samuel Birch, *The Bronze Ornaments of the Palace Gates of Balawat*, London, Society of Biblical Archaeology, 1880-1902

Cambon, Pierre, "Monuments de Hadda au musée national des arts asiatiques-Guimet," *Monuments et mémoires de la Fondation Eugène Piot*, Année 2004 (83)

Caria: U. Önen, *Caria: Southern Section of the Western Anatolian Coast: Antique Cities, History, Works of Art*, Istanbul, Net Turistik Yayinlar A.S., 1989

Cerchiai, Luca, "Il programma figurativo dell'hydria Ricci," *Anticke Kunst*, 1995, H. 2

Chavannes, E., *Mission archéologique dans la Chine septentrionale*, 13 volumes, Paris, Imprimerie Nationale, 1913

Dürer: Andrew Robison and Klaus Abreckt Schröder, *Abrecht Dürer: Master Drawings, Water Colors, and Prints from the Albertina*, Washington D.C., The National Gallery, 2013

Egyptian Paintings: Nina M. Davies, *Ancient Egyptian Paintings*, vol. 2, Chicago, University of Chicago Press, 1936

Empires: Zhixin Jason Sun, *Age of Empires: Art of the Qin and Han Dynasties*, New York, the Metropolitan Museum of Art, 2017

Fairbank, Wilma, "A Structural Key to Han Mural Art," *Harvard Journal of Asiatic Studies*, vol. 7, no. 1, 1942(4)

Fedak, Janos, *Monumental Tombs of the Hellenistic Age: A Study of Selected Tombs from the Pre-Classical to the Early Imperial Era*, Toronto, University of Toronto Press, 1991

Hannestad, Niels, *Roman Art and Imperial Policy*, Aarhus, Aarhus University Press, 1988

Knechtges, David R., *Wen xuan, or Selections of Refined Literature*, vol. 2, Princeton, Princeton University Press, 1982

MacDonald, William L., *The Architecture of the Roman Empire*, New Haven and London, Yale University Press, 1982

Monnaies: Jean-Baptiste Giard, *Bibliothèque nationale, Catalogue des monnaies de l'Empire romain, I: Auguste*, Paris, Bibliothèque nationale, 1976

Morcillo, Marta García, "El Macellum Magnum y la Roma de Nerón," *IBERIA*, 3 (2000)

Persepolis: Erich F. Schmidt, *Persepolis I: Structures, Reliefs, Inscriptions*, Chicago, University of Chicago Press, 1953

Rudenko, Sergei I, *Frozen Tombs of Siberia: The Pazyryk Burials of Iron-Age Horsemen*, Berkeley, University of California Press, 1970

Saqqara: Von Hartwig Altenmuller, *Die Wanddarstellungen in Grab des Mehu in Saqqara*, Mainz am Rhein, Verlag Philip von Zabern, 1998

Skythen: Deutsches Archäologisches Institute, *Im Zeichen des Goldenen Greifen: Königsgräber der Skythen*, München, Prestel, 2007

Thorp, Robert L., with Richard Vinograd, Richard Ellis, *Chinese Art and Culture*, Upper Saddle River, Prientice Hall, 2006

Toit: Nicole de Bisscop, *La Chine sous toit*, Bruxelles, Musees Royaux d'Art et d'Histoire, 2007

Trajanssäule: Florea Bobu Florescu, *Die Trajanssäule: Grundfragen und Tafeln*, Bonn, Rudolf Habelt, 1969

Tseng, Lillian Lan-ying, *Picturing Heaven in Early China*, Cambridge, The Harvard University Asia Centre, 2011

Tutankhamun: Nina M. Davies, *Tutankhamun's Painted Box: Reproductions in Color from the Original in the Cairo Museum*, Oxford University Press, 1962

Wu Hung, *The Wuliang Shrine*, Stanford, Stanford University Press, 1989

Zanker, Paul, *Forum Augustum: Das Bildprogramm*, Tübingen, Ernst Wasmuth, 1968

——, *The Power of Image in the Age of Augustus*, Ann Arbor, University of Michigan Press, 1988

Ниса: В. Н. Пилипко, *Старая Ниса: Основные итоги археологического изучения в советский период*, Москва, «Наука», 2001

索引

说明：索引含正文与注释；标字母"n"者为注释索引，n前数字为页码，n后数字为注号。[] 文字为索引说明，() 内文字为平行索引词

[汉] 哀帝　求仙与祠祭，118，120—123，125，127，138—139，141，167，169，430n50—52；左氏之议，63

埃及　墓葬艺术，416n98，438n227；祭祀与视觉表现，256，447n22、24、36，448n44、47、59、67，449n82；职贡与视觉表现，261，449n89

安汉公　84—85，88，103，128，133，184

安平壁画　193—195

奥古斯都　建筑营造，13，148，266，412n38；钱币，158，190，257，435n193

八风台　147，149—150

白虎　四象之一，117—118，152—154，159—161，167；祥瑞，408；天帝卤簿组成，313，314，460n82

白虎威胜　130—131，138，165—166，431n86

班彪　321，419n87、90，421n144，462—463n120

班固　退黄老，尊六经，36—37，39，46—49，51，417n21，418n33，419n90；尊古文，退今文，65—66，68，418n47，421n131、144，147，148；创五行志，461n94、96；撰光武本纪，296，450n111；颂光武明帝章帝，267—268，392，426n130，450n118，452n129，455n38，476n86

板　173，208，220，224，253，445—446n119

包华石（Martin Powers）　6，21—24，61，414n66、69、75、76，416n2，469n3

《宝鼎诗》　452—453n129，461n96，476n86

北辰　151，309—311，434n173，460n82，461n99

北斗　天官，161，310，436n198，460n82；郊祀从神，151，312—313，434n173；天帝卤簿组成，153，315，343，352，434n178

北宫　天文结构，151，310；宫殿，176，178，183，287，439n8、9、15，440n16、17，457n39，458n58

北极　11，458n52、63，465n124

辟雍　周，424n67；王莽，85—86，102，138，147，153，156；明帝，13，44，92，271，427n165，450n105，452—453n129

标准方案（作坊方案）　70，340，342，385，387—388，470n7，471n29；太一卤簿，348—349；山神海灵，357—359；祯祥，352—353；古帝王，360—362；孔子见老子，周公辅成王，383；列士列女，364；狩猎，庖厨，382；大树射雀，381；建筑装饰，373

波斯 [艺术]　21；朝会，392；祭祀，256；武与慈，261，266；人形柱，378

博局　154，156—157，163

博局镜　150—151，153—154，156—157，159，163，167，412n40，434n181，437n213

蔡邕　欲赋灵光殿，307—309，333，457—458n44；作十志，391，474—475n76、77、78；议历，466n124

草妖（草异）　283，289，455n34

长广敏雄　173，175，211—212，439n3，470n5

长乐宫　176，183，435n186，439n8、9、10，455n38，473n64

长清　17，211，227，278，416n3

长寿宫　141，147，149，267

朝会　空间，176—177，179—180，440n35，456n2，469n169，475n77；仪式，444n112，452n126、128，474—475n76、77、78、80；图像表现，20，272，

276，391–392，394，396，398，476n81、84

《朝会志》 317，391，474–475n76、77、78

车马 [**仪仗，又见"卤簿"**] 神祇，11，315，460n82；君主，457n34，459n79，475n77，476n83

车马图 199，201，206；西方，392，476n83；孝堂山祠—武梁祠派，20，212，216–218，233，238，258，275，292，349，353，381–382，387–388，394，398，406，452n127，454n144，470n7，472n43，473n50、51、52

陈亢 49

陈槃 140，168，240，316，429n30、40，437n212、226，449n80，465n214

谶纬 王莽造作，423n46，434n179，471n30；构建方式，11，142，419n64；天命历史，65，81–84，88，92，135，162，412n32，467n137，469n163；主王者有师，40，44，46，55，68，270

[汉] **成帝** 祭祀，127–128；狩猎，314–315；求仙，119–121，429n44；好色，80，101，324–325，427n159，467n142，468n148、149；汉绝之兆，283，286–289，291，297，299

[周] **成王** 在襁褓，75，80，86，88，100–101，426n151；年十三，87–88，102，106；封周公，84–85，308；礼葬周公，78，97，278，453n138

蚩尤 古史人物，136–137，144，146，431n107；天帝卤簿组成，314–315，346，349，352，430n51，459n80，460n80、82，470n17

赤眉 137，304，456n7、9

充庭车 444n112，473n49，475n77

处士 47，人伦类别，471n33、34、35；图像表现，367–368，404

穿璧纹 198，444n95，472n48

《**春秋**》 为汉制法，36，418n31，436n197，466n124；经而非史，418n29，425n115；叙事策略，11，411n31；记灾异，129–132，281–283，285，288–291，294

祠堂 [**鲁地**] 设计与实现方案，67，70，340，342，348–349，352，357–359，366，456n4，470n7；定义性与非定义性主题，381–384；集体性与个人动机，23–24，47，367–368，414n75、82，414–415n84、85、87，467n139，471n32；与精英艺术之关系，16–17，278，303，337，398–399，452n126、127，477n91

雌鸡化雄 128–131，165

错刀 158，436n201

《**大诰**》《**尚书**》，89；王莽，126，130–131，133，137，143，163，165，422n13，425n96

大鸿胪 97，252，390，453n139，469n168

大驾 236，446n6，475n77

大树射雀（大树射爵） 281，292，294，296–297，299–300，339，381，387–388，392，395，398，407，455n45，472n41

大王 273，276，278，452n127；朝会，451n122；卤簿，236，446n11；"大王车"，227，233，260；猎牲与祭祀，241，250，253，257；灭胡与受贡，260–261；获鼎，393–395

戴胜 鸟，140，143，432n131；首饰，111，113–114，143，163，166

德阳殿 253，439n9、15

登仙车 102，427n164，438n228

地皇 [**人帝**] 322，463–466n124

帝国艺术 20–21，111，391，397，413n52、53，414n69

叠涩顶 327–328，468n152、153、163

鼎 符瑞，408，452–453n129，461n96，476n86；获鼎，20，339，384，387–388，393–396，398，407，477n88、91

《**东都赋**》 267，392，450n118

东方男仙（东方仙人） 118，144–145

《**东观汉记**》《**东观记**》 44，296，298，391，442n72，448n51，450n118，451n120，455n29，467n139，471n34，473n64，474n77

东海（东海国） 29，211，277，397，428n30，456n18，462n108

东海王　刘庄，94；刘强，277–278，305，453n136；
刘政，496n169

东郡　45，89，130，136，337，429n36，469n2

东平（东平国）　17，29，95，97，211，277，304，
337，397，453n139，455n31，469n2，477n95

东平王　西汉，46；东汉［又见"刘苍"］，17，
44，94–96，104，106，233，268，277–278，399，
477n100

东王公　20，111，117–118，145–146，349，369，
387–388，402，436n196，462n113

动物　灵显，282，288，290；祭祀，238，241–242，
245，446n15，447n36，448n59，449n82；贡物，261，
449n89；建筑装饰，372–373，472n47

动源（agent）　祠堂，23，415n85；祯祥，290，
437n226

窦融　46，332–333

窦太后　西汉，32，37，46；东汉，98，396

窦宪　17，98，270，397，426n143

杜钦　423n41，427n159，467n142

杜邺　131–132，285，423n41

对跱　天与政治结构，309–312，332，460n83；天—
地与帝—后，11，315，397，462n116；西王母与
王政君，20，111，124–126，130–131，134，139，
141，143，146，149，156，158–159，163，168，
430n51

《尔雅》　86，92，182，424n71，431n90，460n90，
465n124

二十八宿　160，271，310，312–313，458n63，459n69

二元（两元）　师与辅，70；灭胡与职贡，266，
275–276，293，393–394，398，452n127，453n129，
454n144，470n6；威与德，260–261；创业与继体，
423n36；祀与戎，266–269，450n109，452n126；宫
殿与陵寝，15

法驾　236，238，446n6、11，475n77

范升　64，419n86，468n163，471n33

方士　113–116，120，122，144，149，150，168，189

方闻（Wen C. Fong）　194，411n9、10，443n92

分类　两汉史志，48，51，317，368，415n87，
441n51，461n94，467n139；《说文》，317，460n90，
461n95；祯祥，283，289，461n93

风伯　431n107；郊祀从神，151，312–313，458–
459n69，460n80；祭歌与文学想象之卤簿组成，
314–315，459–460n80，460n82，475n80；图像表现，
271，346，348–349，352

封禅　441n51；武帝，316；光武，102，268–269，
305，427n165，450n103

凤凰　符瑞，126，135，290；文学想象之卤簿组成，
314，459n80；图像表现，117–118，154，233，292

奉引（奉引车）　238，446n11，475n77

佛像　319，459n73，462n113、115

伏羲　史谱人物，160，323，450n118，464n124，
471n30；图像表现，309，321，347，360–361，
364，402，463n124，471n27

符命　88，132，418n31，435n192；王莽符命，91，
124，129，138–139，165，433n148，437n212，226；
《符命》，152–153，158，162–163，356，434n176，
435n186，436n198

覆莲［建筑装饰］　327–328，369，387

甘泉　宫殿，150，176，426n145，439n8；祭祀，
127–128，433n165、166，446n6，459n73、74；《甘泉赋》，
127，314

甘延寿　130，267，429n36，449n86

高平　337，439n3，469n3

高诱　41，49，247，448n56，473n60

[汉]高祖　9，13，80，85，103，139，147，290，
418n31，427n159，439n10，457n39，469n168；祭祀，
244，450n105，470n6，474n73；画像，337，470n6

高祖庙（高庙）　139，457n35，470n6，474n73，475n81

个人（个人性）　5，21，44，47，120–122，392–393，
398，411n15，415n88，429n44，437n226，438n227、
228，476n81；动机与选择，24，368，383，399，
415n88，471n32；方法论，23–24，414n77、78

索引

工匠 活动范围，396—397，477n95；社会阶层，17，396，412n38，413n50、52、55，422n2；武梁祠派，67，216，342，416n2，439n3，469n3

公共（公共性） 空间，81，181，186，224，412n38，443n82，459n73，476n81；仪式，120，438n227；知识，29，70，73，79，285，463n124，471n32；意识形态，10，100，107，156，429n40，437n226，438n228；艺术，21，412n38；认知与心理，24，63，67

公穀［公羊经学与穀梁经学］ 55，62—66，457n40

公羊［经学］ 11，62—64，66，85，142，240—241，281，421n144、148，424n71，467n141

共食 238，251—254，257，275，293，382—383，387，388，393—394，396，448n67，449n79、82，452n127，454n144，473n56

贡布里希（Ernst H. Gombrich） 411n12、14，477n97

构图式［建筑表现］ 198，201—203，205，208，222

《［汉书］古今人表》（《古今表》） 36，39，47—49，61，65，324，418n29，421n148，462n119，467n135，467n139

古文［经学］ 尊周公，81，424n71、76，425n120，426n122；《毛诗》，140，143，424n67，432n121；《尚书》，20，63—64，86—87，102，106，270，422n8、19，424n75；《周礼》，90—91，271，313，420n124，460n80；《左传》，62，65—68，418n47，421n144、147、148，457n40，460n82

谷永 81，119，423n41，429n44，467n142

穀梁［经学］ 62—64，281，467n141

顾颉刚 103，421n130，422n13，428n10，462n118，463n121、124，465n124

圭 禹玄圭，84—85，353，408，424n58，471n25；王莽文圭，356—357，435n186

桂树 187，288—292，294

官舍 180，185，186，206，440n28、33、36、37，441—442n59

官学［又见"王官学"］ 10，37—38，64，66—67，81，86，100，424n71，427n173，448n53，462n118

光武 遵元始故事，102—103，169，427n165；祭天地，312，315，433n165，436n205，460n85；修宫室，立祠堂，414n84，416n99，456n13、457n34、39；驻鲁与灵光殿，18，61，104，106，303—306，309，331，456n18、457n27、28、30、31，469n169、170；易后与抑诸王，94，456n23，469n166、168；加礼刘强，277，308，453n134、136，458n44，469n171；右祖古文，64—65，68，427n173；自居孔子，44—45，61；尊处士，368，471n33；陵庙与祭祀，252—253，268—269，291—299，391—393、395，415n87，450n105、109、111，453n129、141，454n144，472n48，474n71、73

郭后（郭圣通） 94，277，297，305，332，397，456n21、23，469n166，473n65，477n93

含枢纽 161—162，434n173

《韩诗外传》 35—38，59，93，100，419n66，422n9，423n28

韩婴 35，61，419n66

《汉官仪》 275，325，439n231，450—451n119，470n17，475n77

《汉旧仪》 244，273，440n31，446n11，449n71，462n106，474n73，475n78

和林格尔壁画 53—55，179，186，206—208，294—295，443n85

《河图》 82—83，125—127，133，138，163，439n231，467n137，471n30

《洪范五行传》 130，461n93、96

胡汉交战图［又见"灭胡图"］ 260，449n85、86，452n127

胡人 雕塑与柱式，327，330—331，373—374，377—378，399，472n46、47，477n101；灭胡—职贡，260—261；烤炙，250

胡王 61，260，452n127

虎符石匱 134—135

互文 11，20，29，70，124，227，322，422n2

笏［又见"板"］ 224，446n119

桓荣　44—45，55，106，451n126

桓谭　47，89，103，145，292，418n44，419n86，443n79，455n29

桓郁　44，419n78

皇家艺术　21，104，270，303，416n99，455n45，470n5、6

黄帝［人帝］　65，160，316，417n29，421n148，431n108，450n118，463n120，464n124，467n134；平蚩尤，136—137，144，146，431n107，459—460n80；受河图，126，467n137；尊师，33，35—37，39—40，93；升仙，142，145—146，437n226，438n228，463n124；王莽祖先，124，127，147，162，322，437n212；图像表现，150，309，321，323—324，360—361，402

黄帝［天帝］　151—152，162，433n165、173，436n205

黄老　汉初政策，9—10；贬儒家，31—32，34，36，46—47，61，417n21、22

黄门鼓车［又见"鼓车"］　236，446n7，474n76

黄门画工（黄门画者）　99—100

黄门画署　15，101—102，325

黄雀（黄爵）　288，290—291，294，297

会丧　396，477n95

火德　65，322，427n165，465n124

火燧（阳燧）　244，246—247，249

获牲［又见"祭祀"］　240，293，447n17，449n82，452n127

霍光　13，84，86，88，99—100，107，270，414n84，426n148、149，428n23，429n34

几杖　44，55，59，474n73

稽古［又见"则天—稽古"］　11，64，159，423n47，468—469n163

集体性　对个人的限制，367—368，415n88，471n33；宗教与仪式，120—122，130，398，430n51，438n227；心理、情操与认知，3，6，398，411n15，414n78，445n115，473n63；方法论，23—24

季札　308，403，457n41

继体守文　80，94—96，99，107，423n39

祭祀　结构，238，240，255—257，415n85，429n46，447n20，448n65、67，449n82，476n85；养牲与获牲，241，447n17、22，449n80；取水火，246—247，448n56；杀牲与献毛血，242—244，446n15，447n18、36，448n46、47；献食与共食，251—253，446n16，449n72、77、78；重肝，448n59

加礼　18，108，277，308，331，333，396，446n6，453n140，457n25

家人言［又见"私家言"］　31，37，73，86，113，127，163，166，169，421n148，462n118，464—466n124

嘉祥　17—18，53，60，67，211—212，216，256，337，340，383

贾逵　65—66，68，421n148，424n71，450n111

贾谊　32，79—80，187，289，442n63

建筑表现　175，189，190，198，206，208—210，219，222—223，439n6，443n93，472n47

荐毛血（献毛血）［又见"祭祀"］　242，244—245，447n26，36

荐生、荐熟　243—245，251—253

践祚　周公，75，78—80，90，99，422n10、11、13、15，423n29，37，47，424n48、55；王莽，82—85，87—88

鉴燧（阴燧）　244，246—249，448n56

将作大匠　277，390

将作使　97，104，278，453n139、140

蒋英炬　368，399，414n64，451n126，472n41，473n50

郊坛　13，147，151，161，433n165，434n173，436n205，458n67，460n85

节［仪仗用具］　97，116，152，206，238，390，412n37，446n11，453n139，461n99

桀　361，387，403，423n39

今文［经学］　阐释原则，11，42—43，142；帝王谱，321—324，418n30，421n148，425n120，426n125，467n134；王者有师说，37—39；重构

周公，81，85–89，91–92，270，422n8、9、24，423n47，424n76，453n138；主成王在襁褓，86–87，100–102，106；王孔子，37–40，417n29，424n71，425n116；孔子弟子次序，48，54–55，68；摈左氏，62–67，418n47，51，421n144

金釭　443–444n95，472n48

金钲　236–237

经学（经义）　权威化与意识形态，46，91，94–96，98–99，270，282，411n29，418n30、31，419n66，426n133，432n147，441n51，449n80，466n124、127，467n141；阐释原则与叙事性，11–12，142，389，426n158，473n63；口传与隶写，418n37；视觉表现与经义画，20，29，31，41–43，48–49，54–55，61–62，66–68，100–102，104，108，325–326，331，388，421n1，427n161，475n79

经义阐释　11，61，142，325–326

《荆轲刺秦王》　362，364，404

精英艺术　22，396，399，401，413n52

九庙　102，147–149，267，412n37，432n145，433n154、159

九头　309，321–323，360–361，465–466n124

九锡　87，102，137，425n81、100

居摄　周公，75，78，87–88，92，102，271，421n1，424n76，426n125；王莽，82，84，86，89，93，106，123，126，130，135–137，422n19，424n70、75，426n125

巨君［王莽］　144–145

巨毋霸（巨无霸）　144–146

《剧秦美新》　267，433n159、169

开辟　123，309，321–322，324，360–361，418n30，430n57，462n117，463、465–466n124

烤炙［又见"胡人"］　250–251

克劳森（Doris Croissant）　173，439n3，470n5

空间　神圣与俗常，125，135，282–284，287–290，294，296–297，454n12、19、24；私人与公共，175–176，179–182，186–188；性别化，183，185，

223，441n57，442n69，443n82；意义符号，197，199，202，204，210，214，216，218–219，222

孔子　摈于黄老，46–47；经义之王，35–37，75，417n29，418n31；作经纬、立汉制，11，82，418n52，424n71，425n116、120，464–466n124，467n137；弟子与传经，48–55，62–66，68，421n131，147，427n161；与周公并尊，86，91–93，99，270–271，278，382，388，426n122，450n114，453n129；汉君主自任孔子，43–45

孔子见老子（孔子师老子）　70；本事，29，31–35，36–37，39，41–43，45，271；图像表现，19–20，46–49，51，55，60，61，68，73，108，173，227，270，273，276，383，387–388，403

訾　33，35–36，38–40，93，360，402，467n134

匡衡　128，423n37，429n46，433n165，467n142

框架效应　37，46，70，314–315，475n79

浪井　15，165，353，357，408，437n217，470n21

《捞鼎图》［又见"鼎"］　339，384，387–388，393

雷公　郊祀从神，151，312–313，315，458–459n69；图像表现，271，346，349，352

［汉代］礼制改革　128，458n66，459n73，460n80，464n124

郦道元　178–179，439n3，440n19，442n75，468n150

《两都赋》　315，441n49，447n22，452n129，458n51

列女　意识形态类别，331，467n139、143；刘向创制，15，101，103，325–326，426–427n158，427n160，468n148、149；灵光殿与武梁祠派画像，19–20，47，108，349，397–398，454n144

列钱［建筑装饰］　443–444n95，472n48

列士　意识形态类别，324，331，467n143；刘向创制，15，325–326，427n158，468n148；灵光殿与武梁祠派画像，19–20，47，364，366，368，387–388，395，397–398，403，454n144

猎牲（获牲）［又见"祭祀"］　19–20，273，276，393–394，447n22、24

灵光殿　始建、改建与考古调查，18，44，304–

306、456n1、5、13、457n31、33；建筑，178—180、277、303、440n19、445n115、455n55、468n150；延寿游览与作赋，307—309、458n44；绘画与装饰，15、17、104、111、271、309—310、315、317、320—324、326、332—333、427n158、461n96、462n117、463、466n124、469n163、169、470n18、471n26、472n44、47；与楚先公祠画像之关系，389—390；与汉皇家陵寝及民间祠堂画像之关系，391、395—398、454n144、476n81；与武梁祠派画像之比较，342、360、362、368—369、371、373—374、379、387—390

灵台 周，424n67；王莽，85、102、138、147；东汉，13、427n165、450n105

刘苍 ［又见"东平王"］ 称周公，94—97、99、270；议光武庙仪，268—269、293、450n105、111；加天子礼，233、394、453n138、140；陵寝，104、278、396、399、453n139、141、454n144、474n73、477n91、101

刘贺 昌邑王，100、285—286、288—291；海昏侯，68、117—118、166、456n2

刘强 ［又见"东海王""鲁王"］ 337、469n166、168、473n65、477n93；逊太子位，94、297、332—333、469n166、171；加天子礼，18、278、308、390—391、453n136、140、456n22、457n25、458n44、46；陵寝，104、106、304、393—398、453n141、454n144、469n169、472n48、474n71、476n81、477n100

刘向 发《山海经》，116—117、428—429n30；师穀梁，467n141；统合历法，464n124；言灾异，130、283—285、461n93、96；谏成帝好色，80—81、427n159；校秘书，作《别录》，49—51、418n39、425n99、429n30；作《说苑》《新序》，37—38、41；创经义画，15、101—102、325—326、426n158、427n160、468n148

刘歆 主古文《尚书》《毛诗》与《周官》，86、90、424n71、436n205；主左氏，62—64、68、418n37、421n130、131、133；《三统历》与古史构建，463—466n124、471n30

刘余 ［又见"鲁王"］ 303—304、317、321、331、456n5、457n33、458n44、461n96、463、466n124、466n127

六博 154、156、254

"楼阁" 建筑与寓意，182—183、188、441n51；图像表现，209—213、216、218—223、238、248、253、260、296、371—373、382、398、406—407、439n3、4、443n81、85、444—445n115、117、452n127、455n46

楼阁拜谒图 20、108、173—175、182、198、209、211—212、214、216、219、221、223—224、227、272—276、337、339、367、371、373、381、392、405、439n3、443n85、445n117、446n119、452n127、470n6、472n41

卢植 66、248、420n91

卤簿［皇家］ 礼仪制度，236、238、452n128、459n76、475n77、78；文学想象，314—316、475n80；图像表现，16、20、233、241、260、273、276、382、391—392、394、396、398—399、452n127、476n81、83、84

卤簿［神祇］ 祭祀想象，315—316、452n127、459n72、73、460n82；图像表现，319—320、331、346、348—349、352—353、357—359、362、387、470n12、17

鲁地（鲁中南） 汉末残破与光武游鲁，306、333、456n9、11、18、457n31；社会结构与墓葬文化，17、104、108、176、276—278、303—304、337—338、396—399、401、413n54、471n32、477n100、101；平民画像传统，21—25、61、106、173—175、204、210—212、250、256、258、269、271、346、352、360、362、367、382、416n3、444—445n115、449n77、452n127、455n49

鲁国 西汉，303；东汉，17、29、211、277—278、307、337、453n142、457n27、469n2

鲁王 西汉刘余系，303—304、306、456n6、473n68；东汉刘兴，304、456n15；东汉刘强系，17—18、104、106、178—179、333、397、399、458n46、469n171、2、477n100、101

吕不韦 33、36、41

《吕氏春秋》 33、36、41、100、436n205

鸾驾（鸾辂） 97、233、236、278、390、452n127、453n139、470n6

鸾衡（鸾鸟立衡） 233，236，446n11

罗马［帝国］ 建筑与表现，190，198，205，209，222—223，439n6，443n82、83、92；君主车驾与表现，17，459n79，476n83，477n99；祭祀与表现，256，447n17、18、22、24、36，448n49、67，449n72，461n103；武与慈之表现，261，450n93；钱币，157—158，435n190、193，436n200；社会阶层与艺术"下渗"，22，413n52、53，414n69；墓葬艺术，25，416n97、98，438n227，444n98

罗泰（Lothar von Falkenhausen） 222，410n6，412n41，470n16

罗越（Max Loehr） 3—6，9，410n3、6，411n7、9、10、11、23

《洛书》 82—83，125—126，133，138，163，467n137，471n30

马融 40，188，248，315，424n71，447n22

马王堆 104，310，417n22；456n2

毛诗 63—64，66，86，92，140，143，424n67、71

毛血［又见"荐毛血"］ 242，244，250

描绘型［建筑表现］ 190—191，197—198，201—202，204，206，207—212，443n85；正面式，192—193，侧面式，195

灭胡图 19，227，250—251，258，260—261，269，273，394，407，448n48，449n85、86，470n6

闵子骞 53，65，364，404

［汉］明帝 议光武庙仪，292—293，296，450n111；创上陵仪，253，325，449n74，474n73；建筑营造，13，413n61，427n165，457n39；右祖古文，65，68，92；尊师，44—45，55，419n76，451n126；重辅，94—95，271，450n118；摧折诸王，332—333，455n60；加礼刘强，18，104，390—391，396，453n136，469n171，473n64、65；幸鲁，306，469n169；陵寝与石殿，412n45，415n87，448n51，453n141，454n144，477n91；庙谥，297—299

明水火［又见"祭祀""取水火"］ 246

明堂 武帝，115；王莽，86—87，102，138，147—148，153，156，161，424n67，434n179，436n205、206；东汉，13，267，413n61，441n51，447n21，450n105，452—453n129

模仿 墓葬对宫室，15，370，379，416n98，439n5，462n113，468n155、159、162，473—474n69；图画对现实（mimesis），4，9，474n74

母题式［建筑表现］ 198，202—206，210，212，216，219，222

木怪（木异） 289，455n34

墓葬艺术 汉代，174，227，413n48，416n97；希腊—罗马，25，413n52，416n97、98、2，438n227

南宫 天文结构，151，310；宫殿，13，176，178，307，457n35、39

南齐山［画像］ 53，67，383

内化 108，227，251，257—258，269，340，360，382，392—393，398，452n126、127，455n45，477n88

拟人 11，310—313，315，343，462n106

女娲 309，321，323，347，360—361，364，402，463n124，471n27

庖厨 仪式，245，476n85；图像表现，227，238，243，248—249，250—251，253—257，269，275，382，387—388，398，406，448n48、57，449n84，452n126、127，453n129，454n144，473n53、55

皮锡瑞 42，422n8，424n71，425n120，453n138，468n163，473n62

［汉］平帝 63—64，81—82，84，86—88，93，102，123，128，131—133，135—136，138—139，159，165，185，312，424n71，429n41，433n157，434n177、179，435n186，436n198，439n231

平面图式［建筑表现］ 190，206，208，443n85

平行四边形［透视］ 194—195，443n92

平阴画像 20，53—55，61，67—68

屏风 13，15，103，303，325，427n158，456n2，469n164

铺首 198—199，201—202，205，217，221

七女复仇［画像］ 384，387—388，405

乾文车　102，150，151—153，427n164，434n175

前殿　97，173，183—184，189，216，244，276，292，371，444n105，445n118，472n48；未央宫，176—180，185—186，290，439n13；南宫，457n35；德阳殿，13，439n9、15，444n112

前殿—后宫（前殿—后寝）　176，178，184，186，224，292，371，472—473n48

钱币　铸造，155，412n37；意识形态推广，150，157—159，163，166，436n197；五铢文，159，436n201、202；符命纹，158，436n196、198

青龙　四灵之一，117，154，159—161；负河图，82，423n47

曲杖（灵寿杖）　29，43，55

鹳鹆来巢　281—285，287—288，291，294

取水火［又见"祭祀""明水火"］　238，244，246，249，251，448n53，452n127

阙　宫殿，176，178—179，183，189，440n19、21，473n48；官署，180，186，440n34；住宅，182，187；陵庙与墓，340，451n126；图像表现，173—174，176，187，189，192—193，195，197—199，201—206，210—214，216—220，222，260，276，444n100，472n43

人皇　309，321—323，331，360—361，387，463、465—466n124

任城国　211，277，469n2

任城王　17，397，399，477n100

三皇　古文经历史，47，322，418n30，421n148，462n119，463—466n124，466n127，467n134，471n27；图像表现，323—324，331，360，387，402，463、466n124

三皇五帝　古文经历史，11，124，421n148，462n118，469n163，471n30；图像表现，15，19

《三统历》　463—466n124

三王（三后）　史谱，34，37，40，467n135；图像表现，19，309，321，324，331，360—361，387，403

桑榖生廷（桑榖生朝）　281—284，291

杀牲（宰牲）　仪式，240，242，252，447n18，448n44；图像表现，245，276

沙麓崩　128—131，138

《山海经》　流传与经典化，115，117—118，166，169，428n6、10、13；载体与插图，428—429n30，429n31；昆仑与西王母，111，113—114，143，163

山神海灵　19，20，227，271，309，316—320，357—359，387，389—390，398，471n26

山阳　29，211，337，397，439n3，453n142，462n108，469n2，474n74

上陵仪　253，325，446n11，448n71，474n73

尚方　116—117，155—157，162，435n183、186

《尚书》　今文，89，426n125，432n116；古文，20，63—64，66，86，424n75，458n69

少府　157，178，435n186，446n119，475n79

少昊　65，93，160，421n148，464n124，467n134

召公　73，80，95，383，421n1

身体　生理，15—16，391；政治—礼仪，12，141，240，276，324，395，451n122，452n128，474n72、75，474—475n77、78；虚拟，15，18，398，412n44

神农　33，323，360—361，402，432n108

神仙（仙人）　祠祭与个人求福，113—114，116—122，189，428n23，429n40、44、46；政治与意识形态，20，131，144—145，149—150，168—169，436n207，437n226，438n228、229；图像表现，154，167，319，327，330—331，369—371，379，388，395，402，412n40，438n227，445n115，452n127，472n40、44

神坐（祠坐）　97，244，252—253，391，398，474n73，476n81、82

升仙（成仙）　167，429n40，437n226，463n124；死后升仙，168，413n48，438n227，470n14

生献、熟献　244，251

圣王　圣王谱，270；周公，78，99；孔子，37，44，418n52；周孔并称，91—93；圣王后裔，124，162；汉君主，45，61；尊师重辅，33，79

十二辰（十二次）　161，436n205，437n213

实现方案［祠堂画像］ 70，340，348，359，362，364，393，398，471n29

《史记》 流传与名称，46，419n87，419—420n91，420n92、93；史观与帝王谱，321，323，324，412n33，462n119，463n120，466n124；尊黄老，32—33，38—39，45，47，60—61，417n20、21，22；主成王在襁褓，75，86，100，426n145；仲尼弟子内容与次序，48—49，51，53—54，63

视觉脉络 73，422n2，470n14

侍中 248，252，412n37；执玺与抱剑，20，273—275，450—451n119，451n122

事死如生 25，汉代，390，416n97；希腊—罗马，416n98

狩猎［仪式］ 240，314，447n22、29，449n80，476n85

狩猎图 日常的，199，201，203；仪式的，5，19，227，238，240—241，255—257，266，269，275，349，382—383，387—388，396，398，406，448n48，449n77、82、84，452n127，453n129，454n144

绶 139，224，250，253，273—274，451n120、121、122

《水经注》 李刚祠，439n3；灵光殿，178，440n21，468n150；鲁峻祠，49；张伯雅墓，442n75

舜 正统王谱，36；王莽祖先，83，124，127，129，139，147，322—323；摄政与受禅，126，424n75，436n198；尊师，33—35，38，40，93；图像表现，360，364，402

司马迁 47，63，115，417n21，419n86、90，420n93，421n131，423n39，427n168，464，466n124

私家言［又见"家人言"］ 36，62，70，462n118

四渎 125，312，317，460n85，462n106

四灵（四象、四神） 154，159，163，412n40

祀与戎 266—269，393，450n109，452n126

宋山［祠堂画像］ 51，275，337，348，368，372，379，381—383，402—407，446n1，451—452n126，472n41，473n55、56

台阁 182，440n31，452n127

太昊 151，160，323，464n124

《太史公》（《太史公书》《太史公记》） 46—47，420n92

太一（泰一） 158，428n14，458n66；朝廷祭祀，429n46，433n165，166；政治对跖，311—312，315；太一—五帝图式，151—153，161—162，434n173、175、177，178，179，436n205；仙，142，145—146；图像表现，319，331，346，348—349，352—353，357，362，387，470n12

泰山（泰山郡） 29，211，278，304，469n2

［商］汤 33—36，38，40，85，93，324，361

天帝［又见"太一"］ 82—83，88，123，125，151，321，424n48；文学想象，314，460n80、82，475n80；图像表现，19，343，346，348—349，395，402，452n127，470n14、17

天公河伯镜 320

天皇［人帝］ 135—136，322，463、465—466n124

天命 标志，288—291，294，424n58，436n197，471n25，476n86；传授地点，126—127；传递者（西王母—王政君），129—131，134，139—141，157—159，166；天命与历史，93，464—466n124，467n137，471n30；天命家族，437n212，463n120；汉室天命，11，121，308—309，332—333，393；王氏天命，124—125，147，152—153，156，162—163，353，357，434n173，437n212；天命与成仙，429n40，437n226

条支大雀（条支大鸟） 261，449n89

图符型［建筑表现］ 190，194—195，197—198，201—206，208—210，212，214，216，219，222—223，276，294

图录式［建筑表现］ 198—199，201—203，205，209，222

涂尔干（Emile Durkheim） 22—23，120，368，411n15，414n79、80，461n91，471n32

土德 汉，324；王莽，135，322，433n148，463n124

王公（王翁） 145

王官学 31，34—37，62，70，73，421n148，465—466n124

王莽　立古文与左氏，63–64，66–68，92，421n133，424n71、75；称周公与践祚，80–89，93–96，101–103，106–107，425n89、96、120；据周官，立新制，90–91，418n39，420n124，448n53，458–459n69、70；历史构建，331–332，418n30，426n125，430n55、56，462n118，463n122，463–466n124，466n127，467n134、137，471n30；家世构建，124–127；431n69，437n212；黄雀与篡汉之兆，287–294，454n26；做符命，353，356–357，424n58，470n21；王政君—西王母构建，20，128–145，165–169，429n40，430n51、52，432n144；求仙，436n207，437n226，438n228、229；营造与物质制作，12–13，102，146–152，412n37，424n67，427n163、164，432n145、146、147，433n148、154、155、157、159、165，434n179，435n186，436n198、205，437n214、223，447n22，458n67，460n83，468n161；宇宙方案与博局镜，153–156，160–163，412n40，436n206，437n222；做符命钱，157–159，435n192、193，436n195、196、197、201

王母　133，430n51，431n90

王延寿　游鲁与作赋，303–308，457n41，469n171；记灵光殿及其装饰，17–18，178–179，309，315–317，320–324，326–328，360–361，368–369，373–374，377–379，387–390，445n115，462n117，463、466n124，472n40、47，476n81；宗古文谶纬，457n40，458n48，470n18

王逸　303，307–309，333，388–390，395，457n40、44，473n61、63

王者有辅　19，70，79，94，103，108，270

王者有师　19，29，35，37–46，60–61，68，70，108，270，419n57、66

王政君　兴王氏之符，129，137–138，152，437n212；西王母对跱，20，111，122–128，130–136，156–159，163，168–169，430n51、52，437n222，438n229；戴胜，143，165–166；新文母，139–142，146，167；陵与庙，147，149

威—德［威服与德化］260–261，267，269，450n109

威斗　152，427n164，435n186，436n198，460n83

微山［画像］　60，205，209，218，220，416n1

妫　河流，126–127；姓氏，124，129，431n69

妫汭　124，126–127

帷帐（帷幄）　15，132，210，217–218，444n105，459n73，472n48，474n73

未央宫　129，176–179，183，286，290，304，439n8、10、13，440n21、34，454n29

［汉］文帝　85，117，181

文母　140–141；大姒，132；王政君，139，142–146，149，167

文祖　尧，139，432n116，434n179；刘邦，140–141，143

纹样传统　4–6，9–10，12，17，20，410n2、3、6，411n7、14，412n40

巫鸿　3，23–25，47–48，319，337，367–368

吴白庄汉墓　374，377–379

五德终始　35，82，88，107，123，163，321–323，418n31，432n116，434n179，466n127

五帝［天帝］　150–153，159–162，312，431n102，433n165，434n175、177、178、179，436n205，458n66

五帝［人帝］　今文历史，47，321–322，418n30，421n148，462n118、119，463–464n124，467n134、135；图像表现，323–324，331，360–361，387，402，470n18

五帝三王　19，322，324，463–466n124，466n127

五老注［画像］　212，214，216，220，274–275，444n110，470n7

五龙纪　309，321–323，331，360–361，387，463、465–466n124

五威将帅（五威将、五威帅）　150，152–153，162，434n175、176、178，436n198，460n83

五岳　286，288，312，317，462n105、106

［汉］武帝　22，31，46，68，88，129，147，274，291，423n33，430n51，456n5，457n30；尊儒术与意识形态建设，10–12，35，37，40，48，61，64，70，86，282，325，411n25，414n71；通西域，114–116，261，328，428n10，457n33；郊祀与立太一，

128、151、312、433n165、166、436n205、459n73、74、467n138；求仙，113—118、123、127、144、150、169、189、316、427n4、428n6、22、429n36、44、438n228、460n80；作《太初历》，463—464、466n124；兴祥瑞，154—157、316、331、435n192、461n96、476n86；《周公负成王》与经义画，13、99—102、104、107、270、426n145、148、475n79

武梁 23—24、47、368、415n89、420n91、467n139、471n32

武梁祠派 标准方案与实现方案，47、340、342、470n7；风格，21—23、278；与皇家艺术之关联，18、303—304、337、339、392—393、395—399、452n127、453n142、470n5、6、472n48、477n91、100；天地神祇图，348、357—359、470n17；祥瑞灾异图，131、163、165、352—353、424n58、429n30、31、470n18、476n86；神仙图，122、371、462n113；历史再现，360—361、471n28；人伦再现，364、366—367、427n158；孔子见老子与周公辅成王，67—68、104、383、416n2、421n152；楼阁拜谒图，219、381、445n117；庖厨—宴饮图，254、256—257、382、449n84、473n55；大树射雀图，292、294、296—297；捞鼎与七女复仇，384；藻井与建筑形象，368—369、372、374、377—379、455n55、472n47、48

武氏祠（武氏丛祠、武氏诸祠、武氏三祠） 建筑与复原，275、342、446n1、451n126；左石室、前石室，216、343、349、352—353、457、359、362、364、366、372、379、382—384、402—407、473n52、53、56；后壁小龛，371、381、387、398、470n10

武氏阙 373、377、383、402—403、406、421n1、472n43

[周] **武王** 33—36、38、40、73—75、79、86—88、93、100、124、127、136、140、408、422n4、471n25

夕牲 244、252、447n36、449n71

西海郡 133—134、136

西王母 概念流布，113—116、428n10；祭祀与社会政治化，119、130—132、138—139、141—143、157、285、430n50、51、437n212、438n229；纬书的构建，125—127、133—137、144—145、431n107；视觉表现，15、20、111、117—118、146—147、149—150、154—156、158—159、163—168、173、349、369—370、387—388、402、430n52、431n86、436n196、437n214、222、443n81、462n113

西王母石室 134

希腊 祭祀与视觉表现，251、256、266、412n41、414n80、447n20、22、24、36、448n47、49、59、67、449n72、81、459n73、461n103、474n74；墓葬艺术，416n97、2、438n227；希腊化，328；441n50、468n153

玺绶 139、451n120

阉猪车 447n30

"下渗" [艺术传播] 396—397、413n52、53、414n76

献食 241—243、245—246

祥瑞 观念与制度，38、291—292、309、316、356、453n129、455n31、470n19、471n25；图像表现，19—20、131、165、294、330、349、353、357、366、387、408—409、424n58、472n44

项橐 29、41—43、55、59—60、383、416n2、417n4、419n58

孝堂山祠 建筑，227、451n126、453n142；社会网络与图像源头，17、276、278、303、454n144、469n2、470n6；天地神祇图、271、310、359；周公辅成王图，104；孔子见老子图，51、60—61；王者有师与王者有辅，270、383；楼阁拜谒图，173、175、212—214、216、379、445n115、472n47、48；朝会图，272—275、451n121、122；卤簿图，233、382、446n7、11、474n76；祭祀图，238、241、245、250—251、254、256—257、449n83、84、473n55；灭胡—职贡图，260—261、449n86；祀与戎，266、269；射雀图，297、299—300、472n41；获鼎图，393、477n91

孝堂山祠派 104、212、214、216、219、394、469n2、472n48、475n77

孝堂山祠—武梁祠派 18—21、29、49、61、67、70、108、111、300、379、382、396、402、416n2、3、422n2、444n115、451—452n126、454n144、470n7、474n76

《**孝子传**》《**孝子图**》 325

《新论》 103，145，418n44，443n79，455n29，468n148

新迁王 142，145

新文母（新室文母）［又见"文母"］ 138–143

《新序》 37–38，41–42，325，419n66，426n158

信立祥 414n64、76，417n5，443n90，449n77、86，452n127，470n10

邢义田 60，388，393，417n4、5，455n45，475n81

熊 灾异，285，296；祥瑞，292；建筑与图像表现，9，327，330–331，372–374，377，452n127

修辞 ［礼仪与意识形态］ 13，29，32，36，45，70，81，93，100，107，147，240，260–261，267–268，270–271，285，296，432n146，147，450n118

虚拟 宗教仪式，15，18，20，391–392，395–396，398，439n5，445n115；艺术再现，5

徐州 ［画像］ 202–204，209–210

许安国祠 368–369，452n127

许冲 316–317，460n90，461n95

许慎 38，86，247，460n90，461n95，474n74

叙事性 11–12，104，169，313–314，352，411n31，459n71

［汉］宣帝 加礼臣下，414n84，429n34；立穀梁，467n141；求仙，116–119，428n23；兴祥瑞，317，331，461n96，476n86

宣室殿 114，177，439n13

悬弓 224，445n118

颜渊（颜回） 53，65，67–68，421n152，427n161

晏婴（晏子） 齐相与孔子师，41，49；孔子弟子，50–51，420n107、113；杀三士，404

《晏子》（《晏子春秋》） 49–51，420n102、109，472n47

扬雄 尊儒术，贬黄老，46–47，417n21；《太玄》与宇宙结构，160–161，436n205；天文想象，314–315，470n12，475n80；颂王莽功德，148，162，433n159、169；拟政君为西王母，127–129，140，143，163，165–166

尧 梦长人，145；受河图，126，431n71；为汉祖，64–65，83，139，322，427n165，432n116；尊师，33–36，38–40，51，63，93；作车服，467n134；视觉表现，323，360，402

野物 296–297；入宫宅，281–285，287–289，291，300

仪式性 空间，204；狩猎、庖厨与宴饮，240–241，245，255；绘画，299；凝视，367，461n103

伊尹 34，40，79，85，93，100，103，418n44，426n125，468n148

沂南汉墓 60，195，328，374，468n152、159、162

《易林》 130，137，140，290，430n51，431n82，432n114，437n212，461n98

益地图 133–135

逸民 368，467n139，471n34

意识形态 ［经学］ 建立与改革，12–13，46–48，61–63，91–96，123，142，321，414n71，427n162、165，428n13，429n40，432n127，437n226，458–459n69，461n95，462n118，463–466n124，467n141，468n149；结构与内容，10–11，35–37，40，70，127，146，169，183–184，289，310–311，313–314，326，331–332，368，388，426n130，158，438n229，441n51，469n163，471n33；物质与视觉呈现，20–21，101–104，106–108，111，150–151，153，156，158–159，165–168，227，271，273，304，324，397–399，422n2，427n161、163、164，433n148，434n179，435n186，436n200，205，438n228，452n129，467n133，475n79

阴后（阴丽华） 277–278，441n51，469n166，474n73

阴精（阴精入怀） 128，131，138

阴阳五行 184，283，324，441n51，464n124

应劭 241，325–326，369，439n13，445n118，470n17，475n77

庾苞 49

虞 124，127，162–163，322，431n69，436n198，437n212

虞符 158，356，435n186，436n198

舆服 186，273，451n119

舆驾 452n127，472n48

宇宙框架（宇宙图式） 118，146，152，429n40，437n213

宇宙—历史框架（宇宙—历史图式） 11，146—147，150—153，162—163，169，434n173，177，466n124

雨师 470n11；郊祀从神，151，312—313，458n69，470n11；文学与祭歌想象，314—315，431n107，459—460n80，460n82，475n80；图像表现，346，349，352

禹 经史人物，33—36，38，40，84—85，93，353，409，471n30；图像表现，324，360—361，364，387，403，470n18，471n28

玉胜 131，165—166，353，409

[汉] 元帝 79—80，119，121，123，129—131，141，267，325，423n37，433n162，439n231，469n164

元后 [又见"王政君"] 20，88，129，140，165，431n82，438n231

《元后诔》 140，162—163，165

元会仪 253—254，449n74，473n49，475n77

元始故事 102—103，106，427n165

原陵 [光武陵] 449n74，454n144

猿（猴、狖） 292，294，296—297，327，330—331，372—374，452n127，455n46、55

《月令》 86，92，424n71，432n131，436n205

杂物奇怪 309，316—317，352—353，387，389—390，461n96

灾异 观念与体系，46，81，117，121，129—132，281，283—291，297，316，428n13，454n26，461n96；图像表现，163，299—300，353，409，429n30、31

在、不在 15，18，20，107，161，313，371，391，395—396，398，412n47，413n53，445n115，459n73，462n115，467n137，471n32，474n73

再现 艺术，3，5，9—10，12，21，173，203，211—212，214，216，222，320，410n2、3、6，443n92，454n144，473n48；礼仪与宗教，324，398，412n47，

467n137，473n69，477n97

则天稽古 11—12，20，37，43，70，90，159，169，324，326，332，397—398，423n47，464—465n124，468—469n163

曾参（曾子） 31，51，53—55

曾皙 53—55

翟义 89，130，136—138，142，144，165，425n96，435n186

展演 22—23，43，46，240—241，252，255，314，414n73，459n72、75，473n48

张安世 274，414n84，429n34

张衡 40，253，275，312，451n126，454n29

张良 103，424n50，427n168

张骞 114—116，119，169，331，428n10、13

[汉] 章帝 白虎议经，40，323，426n133；右祖古文，65—66，68，421n148；尊师重辅，45—46，55，94—97，106，419n78，450n118；加礼刘苍，104，233，278，453n138、139，474n73

[汉] 昭帝 86，88，91，107，116，285，287，428n22

朝践 243—244，251，253

祯祥 117，163，285，289—290；分类与纂辑，316—317，455n34，461n93、95，470n19；图像表现，321，326，331，333，352，357，360，362，387，395，397—398，402，408，454n144，462n117，470n18

正面车马 17，214，216—217，399，477n99

正面骑 214，216—217，399

郑玄 38—39，66，83，125，188，247—250，424n67，431n102，448n43，459n69，474n74

郑岩 370，415n87，416n96，444n115

制度化想象 44，314—315，459n73，460n82

制祭 [又见"烤炙"] 241，246，249—250

雉升鼎耳 282—285，287，291

中央帝 151—152，159，161，162，434n173

钟虡　277，305，308，458n47

仲尼弟子　名谱与次序，48—49，54；绌游夏，尊左氏，20、36、61—67；晏子，50—51，420n113

周公　辅武王，34—35，74，422n4；践阼称王与辅成王，75—77，101—103，421n1，422n10、11、13、15、24，423n29、32、47、424n48、55、67、76，426n151，427n161；尊师，36、38、40、59；葬以天子礼，78、453n138；周孔并称，270—271，388，424n71，425n115、120，426n122，450n114；战国汉代的援引，79—80，423n33、35、37、41，426n143、149；王莽重演，12、43、81—93、136、140、143、146、353，425n89、96、427n174、434n179；东汉的重演，94—98、278、308、450n118、453n129

周公辅成王［经义］　78、81—82、84—90、92—94、97—99、271，427n174

周公辅成王（周公负成王）［画像］　107—108；武帝创制，99—101；王莽与东汉宫廷，15、101—102、104、106；鲁地民间祠堂，19—20、227、270、273、276、382—383、387—388、403、416n2、421n1、454n144、472n43

《周礼》《周官》　古文经，66、86—87、271，418n39、424n71、425n83；王莽改制，90—92、147，424n70、425n83、101、103；明帝改制，236；郊祀改革，313、458n69、459n80；宗祀取水火，246，448n53、54、56；献鸠养老，420n124

朱鲔祠　21—22、220，443n92、444—445n115、451—452n126、454n144

柱州　135—136

祝融　人帝，40、323、360—361、402；天帝，151、160

颛顼　33、35—37、39—40、65、93、151、160、360、402

状物［艺术］　3—6、9—10、12、13、17、20、192，411n23、412n40

子贡（子赣）　53—55、65

子景伯（子服景伯）　49

子路　44、53—54、68

子夏　35—37、44、53—55、62、64—65、68、93

子游　36、53—55、65

子张　53—54

宗庙　神显，282、284、286；祭祀，240—241、244，446n15、447n21、449n71；告捷与献瑞物，78、267、393、449n89、476n86；像设，449n77、86、453n141、474n73、476n81、82；王莽宗庙，91、149、166，433n148；东汉宗庙，268—269、413n61

作坊系统　416n99、422n2、435n183、451n126；孝堂山祠派，212；武梁祠派，68、218、337、339—340、342、352、359—360、364、385、469n3、477n100；孝堂山祠—武梁祠派，17—18、61、67、70、221、452n127

左丘明　20、53、61—67、421n130、131、144、147、1，427n161